The World of Nectar Ritual Painting

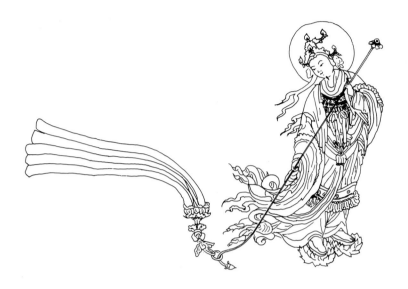

甘露幀

姜友邦・金承熙 著

圖書出版 藝耕

著者 略歷

姜友邦은 서울대학교 獨文學科를 졸업하고 동 대학 考古人類學科에 학사 편입하여 한 학기를 수료하고 중퇴했다. 日本 京都國立博物館 및 東京國立博物館에서 동양미술사를 연수하고, 미국 하버드 대학에서 미술사학 박사과정을 수료했다. 國立中央博物館 學藝研究室長, 國立慶州博物館長, 梨花女大 招聘教授를 역임하였으며, 현재 一鄕韓國美術史研究院 院長으로서 한국미술을 포함한 동양미술 전반을 새로운 방법론으로 활발히 연구 활동하고 있다. 저서로는《圓融과 調和》,《法空와 莊嚴》,《한국불교의 사리장엄》,《美의 巡禮》,《미술과 역사 사이에서》,《한국미술, 그 분출하는 생명력》,《우리나라 불교조각의 흐름》,《영겁 그리고 찰나》,《인문학의 꽃 미술사학, 그 추체험의 방법론》,《한국의 탑》,《한국미술의 탄생》,《어느 미술사가의 편지》등의 저서와 논문 다수를 발표한 바 있다.

金承熙는 인하대학교 미술교육과를 졸업하고 홍익대학교 대학원 미술사학과에서 석사학위를 취득했다. 미술전문 잡지《가나아트》기자를 역임하고, 國立中央博物館 美術部 學藝研究士를 거쳐 현재는 國立慶州博物館 學藝研究室長으로 재직 중이다. 저서로는《불교회화》등과〈朝鮮後期 甘露圖의 圖像研究〉,〈仙巖寺의 佛敎繪畵〉,〈魯英의 金剛山曇無竭(法起)·地藏菩薩現身圖〉,〈餓鬼考 - 초기 漢譯經典에 나타난 餓鬼〉,〈畵僧 石翁喆侑와 古山竺衍의 생애와 작품〉,〈영혼의 시선 - 조선 불화와 함께 떠나는 여행〉등 다수의 논문이 있다.

甘露幀

글 | 강우방, 김승희
사진 | 한석홍, 안장헌, 성보문화재연구원, Musée Guimet Pascal Pleynet
증보판 인쇄 | 2010년 4월 16일
증보판 발행 | 2010년 5월 10일
발행인 | 한병화
발행처 | 도서출판 예경
출판등록 | 1980년 1월 30일(제300-1980-3호)
주소 | 서울시 종로구 평창동 296-2
전화 | 02-396-3040~3
팩스 | 02-396-3044
전자우편 | webmaster@yekyong.com
홈페이지 | http://www.yekyong.com
편집 | 박미서, 이주현, 최미혜
디자인 | 강미희
원색·단색분해 | 에이스칼라
인쇄처 | 삼성문화인쇄
제책 | 광성문화사

ISBN 978-89-7084-424-4(96650)

Yekyong Publishing Co.
296-2 Pyongchang-dong, Jongno-gu,
Seoul, Korea, 110-847
TEL | 02-396-3040~3
FAX | 02-396-3044

TEXT
© Kang Woo-bang, Kim Seung-hee
PHOTOGRAPHY
© Han Seok-hong, Ahn Jang-heon,
Buddhist Cultural Properties Research Institute,
Musée Guimet Pascal Pleynet
Printed in Korea

序言

우리나라의 전통회화 가운데 불교회화가 차지하는 비중은 매우 크다. 불교회화는 고려시대부터 조선시대에 걸쳐 많은 양이 남아 있고 그 연속성을 유지하고 있어서 圖像變化와 樣式變化를 살펴볼 수 있다. 그런데 시대의 흐름에 따라 양식적 변화는 보이지만 도상과 기법에 있어서는 비교적 고정되어 있어 근대를 거쳐 현대에 들어와서도 과거의 도상과 기법을 벗어나지 못하고 모사의 단계에 머물고 있다. 오늘날 佛畫양식의 현대적 변모는 매우 중요한 과제인데 이러한 어려운 문제를 풀어줄 실마리를 朝鮮時代의 甘露幀에서 찾아볼 수 있었다. 감로탱의 도상과 양식의 변화를 살피는 동안 그 하나하나의 감로탱을 대할 때마다 끊임없는 변화에 놀라움을 금하지 못했으며 형언할 수 없는 기쁨과 흥미에 이끌려 감로탱의 세계 속으로 빨려 들어갔다. 감로탱의 그림 내용은 현재에 살고 있는 우리의 존재와 죽음, 그리고 구원과 직결되어 있다. 그러므로 金魚(불화를 그리는 畫工)와 현대화가들 모두 감로탱에 관심을 가질만 하며 오늘날 현대회화의 기법으로 얼마든지 감로탱이란 불화를 그릴 수 있음을 확신케 되었다. 감로탱은 전통회화와 현대회화가 만날 수 있는 불화의 유일한 畫目이라 할 수 있다.

감로탱은 불상 뒤에 거는 莊嚴用 後佛幀들과는 달리, 怨魂을 극락정토로 인도하기 위하여 행하는 儀式인 靈駕薦度齋 때 쓰이는 불화이다. 그러므로 일반신도들과 자주 대하게 되어 대중의 호흡이 배어 있는 친숙한 불화이다. 감로탱의 연원은 중국의 水陸畫에 있는데 그것은 불교와 도교의 도상을 총망라한 것으로 여러 폭(예를 들면 중국 明代의 寶寧寺 水陸畫는 139폭이다)으로 되어 있다. 우리나라에서는 이들 도상들을 취사선택하고 새로운 도상을 추가하여 우리 나름의 도상들을 정립하였으며 한 폭의 화면에 재구성한 만큼, 우리나라에만 있는 독창적인 불화라고 해도 과언이 아니다. 지금 남아 있는 감로탱은 16세기 말부터 20세기 전반에 걸친 것인데 언제부터 만들어지기 시작했는지는 알 수 없다. 감로탱에 나타난 圖像의 多樣性, 끊임없는 樣式變化, 종교화 속에 과감히 자리잡은 現實의 세계, 儀式과 圖像과 經典의 綜合的 성격 등은 다른 불화에서는 찾아볼 수 없는 특징이다. 특히 감로탱은 종교회화에 한하지 않고 일반회화의 성격도 지니고 있어서 우리나라 繪畫史에서 독특한 위치를 차지하고 있다. 감로탱은 각 시대에 따른 독특한 도상과 양식으로 그려져 왔으므로 현재는 물론이고 미래에도 그려나갈 수 있는 것이다.

이 책에는 우리나라에 있는 것 뿐만 아니라 일본, 프랑스에 있는 감로탱들도 모두 조사하여 제작연대순으로 실었다. 이미 유실된 것들도 많으며, 사진만 남아 있는 경우에는 아쉬운 대로 상태가 좋은 것을 골라 실었다. 감로탱은 한 화폭에 너무 많은 人物이 복잡하게 엉켜 있어서 되도록 많은 細部사진을 실으려고 노력하였다. 草本들도 실어 도상연구에 도움이 되도록 하였다. 결국 이 책은 16세기에서 20세기에 이르는 현존하는 감로탱들을 총망라하게 된 셈이다.

이 책에는 姜友邦의 〈甘露幀의 樣式變化와 圖像解釋〉과 金承熙의 〈甘露幀의 圖像과 信仰儀禮〉라는 논문 두 편이 실려 있다. 姜友邦의 논문은 작품을 출발점으로 하여 그 성격을 巨視的, 綜合的으로 규명하려 하였다. 작품들에서 문제점을 도출하여 해석을 시도했으므로 필자 나름의 방법론에 의한 실험적인 해석의 성격이 강하다. 반면, 金承熙의 논문은 문헌자료를 바탕으로 감로탱의 성격을 微視的으로 꼼꼼하게 풀어 나가고 있다. 儀禮의 절차를 자세히 검토하고 도상을 經典들에 의거하여 검증하였다. 그러므로 상호보완적인 관계에 있는 이 두 논문은 감로탱을 종합적으로 이해하는 데에 큰 도움이 되리라 믿는다. 〈甘露幀의 寓話〉는 姜友邦의 隨想録《美의 巡禮》에 실렸던 것인데 고심 끝에 일반독자의 이해를 돕기 위하여 책의 첫머리에 싣기로 하였다. 개개의 감로탱 전체도판의 설명은 두 필자가 나누어 썼으며 세부사진의 설명은 모두 金承熙 씨가 집필하였다.

전국 여기저기에 있는 감로탱을 찾아 조사하고 촬영하는 데 3年여의 기간이 걸렸다. 김승희 씨는 수많은 사진들의 편집, 그리고 畫記의 정리로 가장 큰 수고를 치루었으며 그의 선구적인 논문과 성실한 자료정리가 없었다면 이 방대한 책의 출판이 불가능했을 것이다. 막바지에 미비한 사진들을 촬영하여 보완하는 데에는 사진작가 韓哲弘 씨와 국립중앙박물관의 崔應天, 閔丙賛 씨의 노고가 많았다. 감로탱의 조사와 촬영을 흔쾌히 허락하여 주신 여러 사찰 측과 개인 소장가들께 깊은 감사를 드린다. 또한 필자들에게 감로탱의 연구비를 지원하여 준 서남재단의 李寬姫 理事長께 감사의 뜻을 전한다. 이 책을 펴낼 수 있도록 나의 제의를 기꺼이 받아준 藝耕의 韓秉化 社長께 고마운 마음을

드리며, 자기 일처럼 혼신의 열정을 보여준 편집부 직원 여러분과 원고교정을 여러 번 검토한 나의 딸 姜素妍에게 감사한 마음 전한다.

이 책이 불화에 관심 있는 사람들에게는 물론 여러 분야에 종사하는 모든 사람들에게 흥미를 줄 것을 의심치 않으며 일반화가들에게도 창작의 의욕을 불러 일으키리라 믿는다. 이미 1980년에 吳潤이 '마케팅Ⅰ-地獄圖' 등을 油畫로 제작하여 전통불화와 현대회화를 접목하는 시도를 꾀하여 보았으나, 그 이후 이렇다 할 만한 작품이 제작되지 못하였다. 감로탱의 원리를 파악한다면 오윤이 시도했던 선구적인 작업들이 단절되지 않고 계속되리라 생각한다. 한편, 이 책이 제공하는 풍부한 사진과 畫記를 바탕으로 계속하여 훌륭한 미술사 논문이 쓰여지기를 바라며 또 이를 계기로 새로운 자료가 출현하기를 바라마지 않는다.



1995년 7월 1일

姜友邦



감로탱 증보판에 즈음하여

《감로탱》이 출간된 지 15년의 세월이 지나갔다. 그동안 감로탱의 여러 주제로 많은 논문이 쓰였고, 통도사 성보박물관에서는 감로탱 기획전이 열리기도 했다. 그러는 사이에 새로운 작품들이 국내외에서 발견되어 아홉 점에 이르렀으며, 《감로탱》을 찾는 분들이 많아 재판의 요구가 드높았다. 마침내 증보판이 출간되어 기쁘기 한이 없다.

천도재 때 쓰이는 감로탱은 대중들과 가장 밀접한 관계를 맺고 있으며, 일찍이 대중의 일상 모습들이 생생히 묘사되어 있어서 민속학의 보고라고 할 수 있다. 그밖에 종교의례나 복식, 불교신앙 등 엿볼 수 있는 바가 많으나, 가장 중요한 것은 풍속의 시대적 변화상이라 할 수 있다.

그러는 과정에서 가장 흥미를 끄는 것은 흥천사 감로탱이다. 해방 후 화면 일부가 종이로 가려져서 볼 수 없었는데 최근 그 부분을 제거하니 흥미 있는 광경들이 나타났다. 신사참배를 비롯하여 일본 폭격기가 미군의 군함을 침몰시키는 등 일제강점기의 전쟁장면들이 묘사되어 있어서 충격적이었다. 그 가려졌던 부분도 이번에 새로 실리게 되어 기쁘다. 증보판의 출간을 계기로 감로탱의 무한 주제가 더욱 깊이 연구되기를 바라마지 않는다.



2010년 4월 1일

姜友邦



目 次

Contents

圖版目錄

甘露幀의 寓畵

1. 의겸의 '운흥사감로탱'과 브뤼겔의 '죽음의 승리'

감로탱은 우리나라에만 있는 독특한 佛畵形式이다. 현존하는 16세기의 감로탱 두 점은 모두 일본에 있는데 奈良市 藥仙寺와 朝田寺에 소장되어 있다. 17세기의 것은 국립박물관이 소장하고 있는 충청남도 금산 進樂山 寶石寺甘露幀, 安城 靑龍寺甘露幀이 알려져 있을 뿐이며, 대부분 18세기 때의 것이 20여 점 가량으로 가장 많이 전해지고 있고, 19·20세기의 것이 약간 남아 있다.

감로탱은 水陸齋나 四十九齋 등 중생의 靈駕薦度를 위한 의식용의 불화이다. 즉 모든 중생의 孤魂을 한 사람도 남김 없이 극락으로 往生케 하는 내용을 담고 있다. 그렇기 때문에 화면의 중앙에는 반드시 고통받는 고혼의 대표격으로 크고 그로테스크하게 묘사된 餓鬼가 있으며 그 아귀에게 聖饌, 즉 甘露를 베푸는 의식의 장면이 묘사되어 있다. 祭壇 向左에는 이 법회를 주재하는 승려를 비롯하여 讀經하는 승려들과 북을 치고 바라춤을 추는 승려들의 무리가 있다. 중앙의 법회장면 좌우 주변에는 王侯將相과 比丘, 比丘尼들이 둘러싸고 있어서 그들이 법회에 참여하고 있음을 알 수 있다.

그 법회의 밑부분에는 중생의 여러 가지 죽는 장면들이 조그맣게 풍속도처럼 그려져서 파노라마식으로 배열되어 있다. 말하자면 하단에는 地獄, 餓鬼, 畜生, 阿修羅, 人, 天의 欲界가 낱낱이 표현되어 있다. 이 욕계의 중생들은 영원히 生死輪廻하는 六道衆生들로서 中段의 施餓鬼의 의식을 통하여 욕계의 모든 망령들이 色界의 聲聞, 緣覺, 菩薩의 도움을 받아 無色界, 즉 佛의 세계인 해탈의 경지로 인도된다. 이러한 단계적 상승과정으로서의 三界의 세계가 전 화면에 가득히 역동적으로 표현되어 있는 것이다. 그리하여 상단에는 阿彌陀如來를 비롯하여 十方佛을 상징하는 일곱 여래와 觀音, 地藏, 引路王菩薩 등 영혼을 구제하는 모든 불보살들이 망라되어 있다.

이러한 내용을 담고 있는 많은 감로탱 가운데 가장 흥미 있는 것이 경남 고성군 臥龍山 雲興寺의 감로탱이다. 이 그림은 영조 6년 (1730)에 당대에 크게 활약했던 畵僧인 義謙을 비롯하여 여러 金魚 (불화를 그리는 사람)들이 함께 참여하여 그린 것이다.

그런데 이 감로탱의 중단과 하단의 여러 인물들의 옆에는 같은

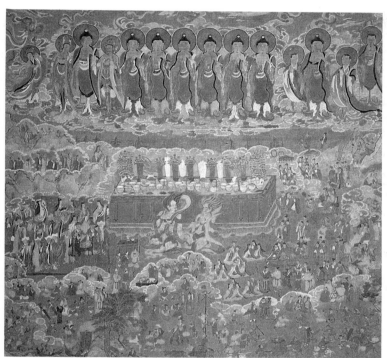

揷圖 1 雲興寺甘露幀, 1730년

揷圖 2 운흥사감로탱 세부

몸동작으로 실루엣같이 망령들을 검은 선묘로 반복하여 그렸는데 이것은 다른 감로탱에서는 그다지 보지 못하던 圖像이다. 즉 신하가 긴 부채를 받쳐들고 있으면 망령도 긴 부채를 든 모습을 취하고 있으며, 긴 幢幡을 들고 있으면 망령도 같은 모습을 취하고, 喪主가 두 손을 합장하고 있으면 망령도 그렇게 한다. 바위에서 떨어져 죽은 사람이 있으면 그 옆에 망령도 떨어지고 있으며, 몽둥이를 들

고 싸우면 망령도 몽둥이를 들고 있으며, 말타고 전쟁을 하면 망령도 말을 타고 달린다. 男寺堂이 줄 위에 앉아 대금을 불면 망령도 대금을 불며, 술병을 들고 싸우면 망령도 술병을 쳐들고 치려고 한다. 대략 스물 남짓한 망령들이 있는데, 이와 같이 특히 하단의 욕계를 망령들로 가득 차게 그린 것은 하단이 여러 사건으로 사람들이 죽는 죽음의 세계임을 암시하고 있다.

스페인 마드리드의 프라도 박물관에는 네덜란드의 화가 피터 브뤼겔(Piter Bruegel I, 1525/30~1569)의 작품, 죽음의 승리가 걸려 있다. 이 그림은 1562년경에 그린 것으로 그의 놀라운 상상력을 보여준다. 이것은 내가 갖고 있는 브뤼겔의 큰 화집에서 자주 보는 그림이다.

누구나 죽음으로부터 도피할 수는 없다. 죽음은 누구에게나 온다. 메마른 땅, 잎 하나 없는 나무들, 파괴된 건물들을 배경으로 해골로 상징된 죽음의 무리들이 인간의 일상생활을 무자비하게 뒤흔들어 놓으며 죽음의 세계로 몰고 간다. 대규모의 해골 집단들이

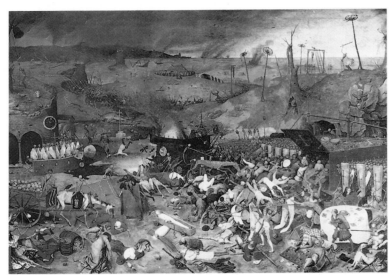

插圖 3 브뤼겔, 죽음의 승리, 1562년경

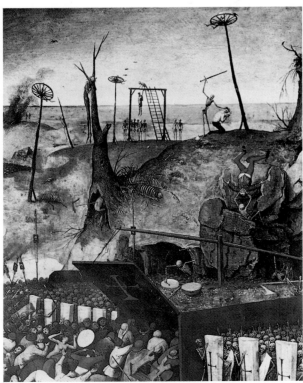

插圖 4 브뤼겔, 죽음의 승리 세부

흰 옷을 입거나 뼈를 앙상하게 드러낸 채 붉은 창을 들고 인간세계를 휩쓰는 것이다. 화면 전체에 조그맣게 표현된 인간들이 처참하게 죽는 장면들이 가득 차 있다. 하단에는 연못에 빠져 죽는 사람, 해골이 모는 마차에 깔려 죽는 사람, 시체를 관 속에 넣고 끌고 가는 해골, 해골이 사람의 목을 베는 장면, 카드 놀이를 하다가 판이 깨지는 장면, 악사들이 기타를 연주하며 노래하는데 뒤에서 해골이 비올라로 죽음의 음악을 키며 기웃거리는 장면, 그리하여 술을 마시며 즐기던 만찬 테이블이 수라장이 된 장면, 테이블 밑으로 숨는 광대, 이러한 장면들이 점철되어 있는 가운데 대규모의 해골 집단들이 창이나 낫으로 엄청난 수의 인간들을 죽이며 거대한 관 속으로 밀어 넣고 있다. 상단에는 바위 위로 떨어져 죽는 사람, 기도하는 사람을 해골이 목치는 장면, 저 멀리 바다에는 불타며 가라앉은 배들……. 죽음과 인간의 끔찍한 전쟁이다.

브뤼겔은 인간이 피치못할 죽음의 운명을 격렬하게 움직이는 작은 인물들로 화면 가득히 생생하게 묘사하고 있다. 그것은 인간의 어리석음과 罪의 알레고리를 음울한 괴물들의 환영 가운데 표현한 것으로 지옥의 광경을 뛰어난 상상력으로 묘파한 것이다.

나는 운흥사감로탱의 섬짓한 장면들을 보며 늘 이 피터 브뤼겔의 죽음의 승리를 연상했다. 우리나라 감로탱의 여러 죽는 장면들과 그로테스크한 아귀들의 무리와 지옥의 장면 등 파노라마 같은 전개는 브뤼겔의 그림과 너무도 닮은 점이 많다. 즉 감로탱의 하단에 수많은 작은 인물들을 등장시켜 여러 죽는 모습을 격렬하게 묘사하여 화면 가득히 채운 화풍은 브뤼겔의 그림과 근본적으로 같다.

그런데 브뤼겔의 죽음의 승리와 우리의 감로탱과는 차이가 있다. 우리에게는 極樂淨土往生의 화려하고 장엄한 세계가 묘사되어 있는데 비하여 브뤼겔의 그림은 암울한 분위기뿐 구원의 빛이 없다. 또 브뤼겔의 그림에서는 거대한 棺 속으로 인간을 몰아넣지만 감로탱에서는 지장보살이 지옥문을 깨뜨려 지옥에서 고통받는 사람들을 밖으로 인도하여 구원받는 광경을 묘사하기도 한다. 브뤼겔은 인간의 어리석음과 죄를 인식하고 인간은 스스로 구원받을 수 있다는 믿음을 갖고 있었던 듯하나 매우 비관적인 성격을 지녔던 것 같다. 그것은 그 당시 플랑드르가 처했던 정치적·종교적 대혼란과 갈등 속에서 그려졌던 때문일 것이다.

감로탱은 인간의 '죽음'과 '구원'을 주제로 삼고 있으며 일반 불화들과는 달리 '현재의 우리 현실'이 적나라하게 표현되어 있기 때문에 나의 관심을 끌었던 것이다. 그것은 피안의 상상적 세계만을 그린 것이 아니라 此岸의 현실세계를 극적으로 대비시킨 것이다. 그러나 다시금 나를 매료시킨 것은 그러한 감로탱의 알레고리를 戱畫的으로 표현한 한국인의 뛰어난 유머감각이었다.

나는 가장 오래된 저 일본의 藥仙寺藏 甘露幀(1591)으로부터 대체로 시대순으로 우리나라의 감로탱들을 보아왔다. 그 시대적 변화상들을 파악하며 마침내 최후의 감로탱인 서울 三角山 興天寺甘露幀(1939)을 찾게 되었다. 그날은 잊을 수 없는 날이었다. 그것은 충격적인 그림이었다.

상단 중앙의 五如來, 좌우에 있는 阿彌陀三尊과 引路王菩薩, 地藏菩薩, 그리고 三身幡이 있는 제단 앞에서의 의식장면 등은 종래

挿圖 5 興天寺甘露幀, 1939년

것과 같다. 그러나 의식을 행하는 장면 앞에 나타나던 재가신도나 왕후장상 대신 양복을 입고 안경 쓰고 단장을 든 노신사나 양복입은 신사와 양장한 숙녀의 젊은 부부 등 새시대의 하이칼라를 등장시켜서 한복 입은 사람들과 대비시킨 것을 보면 이 그림을 그린 금어가 감로탱의 역사적 원리를 정확히 파악하였음에 틀림없다.

더욱 놀라운 것은 하단에는 부정형의 기하학적인 면분할로 화면을 나누어 내가 어린 시절에 보았던 여러 광경이 근대서양화기법으로 묘사된 점이었다. 우체국과 공중전화 거는 모습, 재판소, 코끼리가 있는 서커스, 스케이트장, 농촌풍경, 전차가 다니는 종로 네거리, 해안풍경과 기차, 일본식 교복을 입고 싸우는 학생들, 누에치는 장면 등등 이러한 근대문명의 풍속도가 쓸쓸한 페이소스를 담고 묘사되어 있었다. 이 그림은 이제 불화의 범주를 넘어서서 근대회화에서 다루어져야 할 기념비적 작품이라 하겠다.

해방 후, 현대의 金魚로서 현재의 풍속을 표현하여 새로운 구성을 시도한 분은 日燮스님이었다. 지금은 草本만 남아 있지만 종래의 감로탱 형식과는 판이하게 다른 도상과 구성을 보여준다. 作法僧衆도 요즈음 스님의 모습이며 성묘하는 장면, 전통결혼식, 다듬이질하는 아낙네들, 모내기, 강강수월래 같은 어린이들의 놀이 등 현재의 풍속이 절도 있게 배치되었다. 상단의 다섯 如來坐像들도 毘盧遮那佛, 盧舍那佛, 降魔觸地印坐像 등 종래의 도상과는 전혀

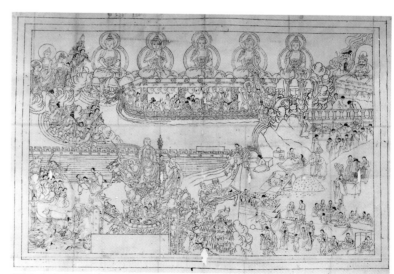

挿圖 6 일섭스님의 甘露幀 草本

다르다. 다섯 여래 아래에는 긴 龍船이 있는데 가운데에 아미타여래삼존불이 있고 앞뒤에 관음과 지장보살이 영혼들을 극락으로 인도한다. 푸른 연꽃 위에 앉아 천녀들에 의해 극락으로 인도되는 영혼의 장면도 새롭다. 또 지옥의 여러 광경과 十王이 함께 표현되어 있어서 감로탱과 十王幀을 결합한 새로운 시도를 보여주고 있다. 이 새로운 도상의 감로탱은 채색되어 어느 사찰에 봉안되었는지 현

재로서는 확인되지 않고 있다. 또 이 초본이 언제 제작되었는지도 알 수 없다. 스님은 1980년경에 작고하셨으니 1970년 전후의 제작일 것이다. 비록 초본이지만 역시 매우 독창적인 기념비적인 작품이라고 일컬을 만하다.

감로탱에는 '현실'이 묘사되었기 때문에 다른 불화와 달리 끊임없이 각 시대의 풍속을 반영하며 변화하여 왔다. 등장인물들의 옷은 중국복식에서 한국복식으로 변화하여 왔고 그것이 다시 일본복식과 양복으로 바뀌었으며 다시 한복으로 바뀌었다. 비록 草本이지만 이 최후의 감로탱을 끝으로 감로탱은 더이상 그려지지 않았다. 그러나 감로탱이 현실을 반영하는 한, 홍천사감로탱과 日變스님의 감로탱은 각 시대의 급변하는 세태를 담은 언제나 새로운 감로탱을 얼마든지 그려낼 수 있다는 귀중한 계기를 현재의 우리에게 마련해 주고 있다 하겠다.

2. 현실의 반영과 그 실험들

畵僧인 金魚는 언제나 儀軌를 따라 草本 위에 비단을 대고 그대로 그리는 끝없는 모사적인 행위에 싫증을 느끼고, 그런 답답함을 벗어나 자유롭게 그림을 그리고 싶은 충동을 느낄 때도 있었을 것이다. 말하자면 금어는 예술가로서 자아실현을 하고 싶어도 틀에 박힌 도상을 따르느라 제약을 느꼈을 것이다. 물론 그러한 제약 속에서도 때때로 석굴암 같은 위대한 작품을 만들어 낼 수 있었다. 그러나 그러한 제약이 예술가의 독자성을 위축시킨다고 볼 수만은 없는데 오히려 萬海의 말대로 "알뜰한 속박 속에서 자유를 실현할 수 있다"고 해야 할 것이다. 그러나 어떤 고정된 틀에서 벗어나려 하는 것이 예술가의 속성이며, 불교의 본질 또한 변화를 강조하는 경향을 강력히 띤 것임에도 불구하고 종교화로서의 제약이란 어쩔 수 없는 것이었다.

그런데 화승에게 그러한 자유를 제공한 것이 甘露幀이었다. 그것은 우선 다른 도상의 불화인 경우, 불화와 불상이 한 세트를 이루어 불상 뒤에 後佛幀이 걸리지만, 감로탱은 불상을 설명하거나 장엄하는 불화가 아니며 또 일반불화에는 나타낼 수 없는 '우리들의 현실'이 있기 때문이라 생각된다. 즉 거기에는 의식을 행하는 作法僧衆을 포함한 '우리'가 표현되어 있으므로 현실의 반영이 가장 민감하게 나타나고 있다. 그 때문에 금어들은 시대에 따라 자유롭게 뽐내며 자기 기량을 다하여 도상의 구성과 화면의 구도를 여러 가지로 시도했으리라 생각된다. 그리하여 감로탱에 남사당이나 일본의 조총이 나타나기도 하고 3·1운동의 현실적인 장면이 묘사되기도 한다.

나는 여기에 이르러 종교회화와 일반회화를 비교하면서 그 관계를 생각해보았다.

불교회화는 종교회화이다. 불교회화는 신앙의 내용을 도식적으로 설명하는 것에 지나지 않으며 정토의 세계를 장엄하게 표현하는 장식적 성격이 강하다. 즉 종교미술은 이상의 세계를 표현하여 현세가 아닌 피안의 세계를 묘사하려 한다. 그런 면에서 종교미술은 상징주의적 성격을 띤 것이라 할 수 있다. 그러므로 현실을 표현한 감로탱은 상징주의적 성격과 사실주의적 성격이 함께 결합된 특이한 내용의 불화라 할 수 있다.

피안의 세계, 즉 이상의 세계가 집단적 畵師와 철저한 의궤에 의하여 그려졌던 인도에 연원을 둔 종교회화와, 개인 및 시대적 정서와 사상을 표출한 중국에 연원을 둔 일반회화의 성격은 대립적인 것이었다. 그런데 불교가 중국화된 禪宗에 의하여 宋代 불화에 큰 변화가 일어났다. 그것은 자연과 교감하면서 자기의 개인적인 정신세계의 변화, 즉 頓悟의 순간을 묘사하려 하였던 것이어서 표현주의적 성격이 강하였다. 그리하여 직관을 순수하게 순간적으로 표현하기 위하여 일반화가들이 쓰는 먹과 붓을 사용하였다.

그런데 이에 앞서 이미 8세기에 활약한 吳道子라는 천재화가가 있었다. 그는 사실적 표현을 시도했던 중앙아시아의 화가들, 즉 尉遲跋質那나 尉遲乙僧의 화풍의 영향을 받았으되 웅대한 구상력이나 창의력으로 왕성하게 수많은 불화를 그렸다고 한다. 그는 인물을 입체적으로 표현하였으며 모델링을 위하여 두텁게 칠하는 重色濃彩를 사용하였다. 중국화의 특성 중의 하나가 필획의 강도와 속도인데 오도자는 입체감과 함께 필력을 과시하였던 것 같다. 불화에서 이러한 천재들에 의한 실험과 선종미술은 비록 남아 있는 것은 적으나 불화에 상당한 영향을 끼쳤음에 틀림없다. 그럼에도 불구하고 불화는 비현실적으로 도식화한 도상과 고정된 전통화법을 고수하는 경향을 띠어왔다.

이에 비하여 서양은 다른 양상을 보여준다. 모든 회화적인 과감한 실험들은 종교미술의 전개과정에서 이루어졌다. 13세기부터 15세기에 이르기까지 지오토를 위시하여 마사치오, 프란체스카, 만테냐 등 일련의 이태리 화가들은 기독교회화에서 사물을 입체적으로 표현하기 위하여 입체감과 원근법을 시도하여 강렬하게 현실성을 표현하려 하였다. 그 후 우리에게 널리 알려진 소위 르네상스 전성기의 레오나르도 다빈치, 미켈란젤로, 라파엘로 등은 기독교 화가이면서 그 상상의 세계를 현실화하여 개인의 사상과 감정을 과감하게 표출한 천재들이었다. 17세기의 렘브란트도 본질적으로 종교화가였지만 그 카테고리 속에서 그는 일상생활의 어떤 순간들을 극적으로 묘사하려 했다. 이처럼 서양에서는 회화·건축·조각 등이 종교미술의 범주 안에서 끊임없이 실험되고 변혁되어 발전해왔다. 현대의 루오나 샤갈에 이르면 종교화라든가 일반회화라는 개념은 완전히 사라져 버린다.

우리나라에서도 金明國이 禪畵 達磨圖를 그리고, 金弘道가 관음보살을 그리기도 하고, 때때로 불화나 종교사원의 벽화에서 산수화를 보기도 한다. 그러나 산수적 요소나 일상생활의 양태가 불화에 본격적으로 나타난 것은 16세기에서 20세기에 걸쳐 크게 성행한 감로탱에서가 아닌가 한다. 그런 의미에서 이미 앞장에서 언급한 1939년작의 홍천사감로탱은 불화에 있어서 새 지평을 열어 보인 획기적인 것이었다.

그런데 다시 홍천사를 찾았을 때 나는 새로운 사실들을 발견했는데, 다시금 전에 받았던 충격에 이어 더욱 심한 충격을 받았다. 그 감로탱은 우리나라 금어에 의해서 순수하게 새로운 지평을 열

어 보인 것이 아니었다. 상단의 불보살은 우리나라 금어에 의하여
전통적인 기법으로 그려진 것이었고, 하단의 욕계는 근대회화기법
을 정식으로 배운 창씨개명을 한 듯한 우리나라의 금어에 의하여
일본인들의 입장에서 그려진 것이었다.

터널을 뚫고 들어가는 기차, 말끔한 종로 네거리, 근대건축의 시
청, 그리고 전차 등은 정확한 원근법으로 처리되었고, 양복을 입은
일본인, 재판장에 한복을 입고 서 있는 피고인 조선 여인 등은 정
확한 데생으로 그려졌다. 또 전기공이 전봇대를 수리하는 장면과
전화를 거는 장면 등 이러한 모든 풍경들은 일본인이 우리나라에
들어온 근대 문명의 풍속도들이었다. 은행에는 '一錢에 웃고 一錢
에 운다'라고 일본말로 쓰여진 판이 걸려 있었다. 더욱 놀라운 것은
이 감로탱에서는 '主上殿下聖壽萬歲'라고 쓴 位牌를 그린 대신 '奉
天皇 萬壽無疆'이라고 쓴 幡을 三身佛幡과 함께 걸어놓았던 것이
다. 일본 천황을 佛과 동격으로 놓은 것이다! 지금은 그 왜색의
부분들이 지워져서 잘 보이지 않는다.

결국 이 감로탱은 우리나라 금어들이 그 당시 문화상을 그 현실
그대로 반영한 것이었다. 하단의 지워진 부분을 자세히 보니 일본
군병도 보이고, 지금은 보이지 않으나 3·1운동 장면과 이를 총칼
로 저지하는 일본 헌병들도 그려져 있었다고 한다. 이 감로탱의 새
로운 지평이란 배후에서 일본인이 열어보인 것이어서 충격과 동시
에 탄식을 금할 수 없었다. 그러나 이 작품은 역사의 증언으로써
다시 없는 귀중한 우리의 문화재다.

한편 흥천사에는 요사이 그린 감로탱이 極樂殿에 있었다. 그것은
19~20세기의 도상을 그대로 모사한 그림이었다. 현대에 사는 우
리는 왜 옛것을 모사하기만 하는가. 그뿐이 아니다. 어느 사찰에
가나 보게 되는 요즘 만든, 불국사 석가탑을 그대로 모작한 석탑
들, 어디에나 있는 봉덕사 에밀레종을 모작한 종들을 보고 있노라
면 부끄러운 생각이 든다. 우리 민족이 끈질기게 지니어 온 창의성
은 어디로 사라져 버렸는가. 서양예술의 눈부신 변화를 생각하며
요즈음 금어들이 그린 감로탱이나 그 밖의 불화들, 그리고 기계로
깎아 만든 석탑, 석등, 석불, 그리고 범종 등 옛것을 그대로 모방
한 것들을 보면 우울한 마음 금할 수 없다. 결국 우리 민족은 감로
탱에서조차 그것이 역사적으로 보여왔던 현실의 알레고리의 과감한
표현력을 상실해버린 것이다.

그런데 감로탱이라는 불화는 아니지만 1986년에 작고한 吳潤은
감로탱에 표현방법과 十王圖의 지옥도 장면을 절충하여 현대의 소
비성 산업사회를 풍자한 '마케팅Ⅰ-地獄圖', '마케팅Ⅱ-地獄圖'
등 일련의 작품들을 油畫로 제작하였다. 그러나 1980년에 발표한
그의 야심적인 실험은 그것으로 끝났으며 아쉽게도 계속되지 못하
였다.

그 후 주변작가들에 의하여 불화의 모티프나 형식을 빌어 작품을
제작하여 오윤의 정신을 계승하려 했다. 그러나 그것들은 소위 민
중미술의 카테고리에 들어가는 것으로 다만 불교미술의 형식을 표
현의 도구로 이용하였을 뿐이다는 느낌이 짙다. 더구나 그것은 한
때의 유행으로 그쳤다. 결국 이것들은 현대작가들에 의하여 과감히
시도된 것이며 金魚들에 의하여 이루어진 것이 아니었다.

3. 餓鬼의 정체

감로탱은 欲界衆生의 영혼들이 극락에 왕생하는 과정을 그린 것
이다. 그 불화의 내용이 복합적이므로 많은 주인공들이 등장한다.
즉 욕계중생들, 아귀들(실은 아귀들은 욕계중생의 다른 모습들이지
만), 의식을 행하는 비구들과 이에 참여하는 왕후장상들, 일곱 여
래, 아미타불, 백의관음, 지장보살, 인로왕보살 등등 어느 하나도
빠질 수 없는 주인공들이다.

그러나 감로탱의 화면 중앙에 크게 그려진 아귀야말로 감로탱의

插圖 7 오윤, 마케팅Ⅰ-地獄圖

插圖 8 오윤, 마케팅Ⅱ-地獄圖

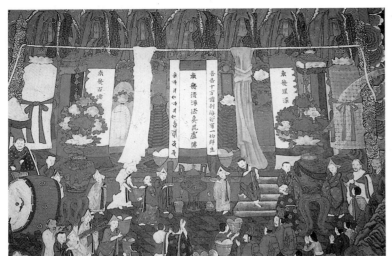

插圖 9 서울 水落山 興國寺甘露幀의 三身佛幡, 1868년

插圖 10 直指寺甘露幀 중 餓鬼 부분

주인공이라 생각한다. 때때로 제단과 함께 아귀가 생략된 감로탱도 있지만, 대체로 아귀가 화면 바로 중앙에 커다랗게 묘사되며 때로는 쌍으로 나타나기도 한다.

여러 가지 경전들에 의하면 아귀가 의미하는 바는 실로 다양하다. 그런데 감로탱의 도상과 관련하여 아귀를 가장 구체적으로 묘사한 경전이 《瑜伽集要救阿難陀羅尼經》이다. 이 경전에 의하면, 阿難에게 아귀가 나타났는데 몸은 바짝 마르고 목은 바늘처럼 가늘고 입으로는 불꽃을 내뿜으면서 아난에게 이르기를 "3일 뒤에 너는 죽어서 아귀가 될 것이다"라고 말한다. 아난은 두려움에 떨며 아귀를 면할 수 있는 방법을 묻자 "만일 우리들 百千 아귀와 모든 바라문, 仙人, 염라의 冥官, 귀신, 그리고 먼저 죽은 이들에게 모두 일곱 가지 곡식을 베풀고 三寶를 공양하면 너는 수명을 연장할 수 있을 뿐만 아니라 천상에 태어날 수 있으며 우리 아귀들도 餓鬼苦에서 면할 수 있다"고 말한다. 이에 아난은 부처님에게 이 사실을 고하고 陀羅尼法을 받는다. 부처님은 "네가 이 다라니법을 베풀면 능히 一食이 모두 甘露飮食으로 변하여 모든 일체 아귀를 충족시킬 수 있을 것이다"라고 해결방법을 재확인시켜 주고 있다.

그런데 이상과 같은 내용은 많은 다라니경에 나오는 일반적인 것이다. 예를 들면, 신라시대에 크게 유행한 《無垢淨光大陀羅尼經》에서도 "바라문이여, 그대는 칠일 후에 죽어서 무서운 아비지옥에 빠지고 한없이 거듭 태어나 괴로움을 끝없이 받을 것이다"라는 관상장이의 예언에 바라문은 절망하여 부처님을 찾아가서 구원을 애걸하니 "바라문이여, 가비라성의 길에 무너져 가는 탑이 있는데 그 탑을 중수하고 탑에 다라니를 써서 넣고 공양하면 그대의 수명이 오래 갈 것이고 목숨을 마치면 극락정토에 왕생할 것이다"라고 말한다.

이와 같이 다라니경들은 절박한 죽음의 상황을 설정해놓고 造塔과 造像을 권유하며 똑같은 논법으로 감로탱에서처럼 施餓鬼의 의식을 권장하고 있다. 그런데 이때 아난은 누구인가. 왜 하필이면 아난을 지적하여 의식을 권유하는가. 아난은 석가의 십대제자 중의 하나로 多聞第一의 제자로 칭송받는 사람이다. 그러한 아라한이므로 지옥에 빠질 리가 없다. 그러면 왜 그러한 아라한을 지옥의 공포로 몰고 가는가. 《유가집다라니경》에 아난이 등장하는 것은 그러한 아라한일지라도 지옥에 빠질 수 있다는 극한 상황을 제시한 것이다. 죽은 후 지옥에 빠진다는 선고는 아라한까지도 포함하는 모든 중생에 대한 것이다. 《地藏本願經》에 누차 나오는 것처럼 '南閻浮提 중생이 행동하고 생각하는 것 가운데 죄업이 아닌 것은 하나도 없다'고 했듯이 아난은 다만 중생을 대표할 뿐이다. 그러므로 감로탱에 크게 강조된 그로테스크한 형상의 아귀는 바로 '나' 자신을 가리키는 것이다. 그리하여 모든 중생은 죽어서 아귀가 되어 일정 기간 집행유예의 상태에 있으며 그 기간 안에 施餓鬼法會를 행하면 그 아귀 뿐만 아니라 모든 중생이 구원을 받게 되므로 아귀는 바로 '나'의 미래의 상태가 되는 것이다. 그러므로 감로탱의 주제는 나의 구원을 통한 중생의 구원을 의미하는 것이다. 그것은 나의 成佛을 통한 중생의 성불을 의미하며 또한 나의 해탈을 통한 중생의 해탈을 의미하는 大乘의 입장을 웅변하는 것이다.

또한 감로탱에서는 지장보살이 매우 중요한 역할을 한다. 그래서 감로탱에 地獄圖를 그려 넣고 욕계중생을 망령들로 대치하려는 의도가 역력하므로 화면의 하단 전체가 지옥도라 해도 과언이 아니다. 그 지옥에서 고통받는 많은 아귀들 중에 하나를 크게 강조하므로 지옥의 괴로움을 상징적으로 내보인 것이다. 그렇다면 감로탱에서는 왜 지옥을 이처럼 섬짓하게 강조하는 것일까. 이미 언급한 것처럼 《지장경》에서는 이승에서 어떤 행위를 했건 모두 죄인이라 규정한다. 불교가 종교로 전개되어가면서 많은 경전들이 출현하고 있지만 《지장경》에서 죄업을 크게 강조하고 있는 점은 주목할 만하다. 모든 종교에서 공통적으로 나타나고 있듯이 종교가 종교로 성립하기 위해서는 죄의식을 자각하게 하지 않으면 안된다. 이 점을 《지장경》에서는 지옥의 처참한 광경을 보여주면서 뼈저리게 느끼도록 만든다.

그러므로 감로탱의 하단에 나타난 여러 죄업은 우리들의 모든 현실의 행위를 반영하고 있는 것이며 바로 우리들의 자화상이다. 그리고 화면 중앙의 크게 그려진 감로탱의 주인공은 바로 '나'의 망령이며 '나'의 자화상이다. 나는 많은 감로탱을 조사·연구하면서 차

춤 그 아귀가 바로 '나'라고 인식하게 되었으며 그 순간 감로탱의 알레고리를 확인할 수 있었다. 나는 늘 죄업을 짓고 있으므로 그 아귀는 바로 나의 미래상이며 지옥 속의 나는 제단에 차려진 甘露를 먹음으로 해서 극락에 인도되는 것이다. 그러나 다시금 나는 그 감로가 다만 음식이 아니고 석가의 진리의 말씀인 法임을 인식하게 되었다. 그리하여 마침내 19·20세기의 감로탱에서 그 제단 위에 펄럭이는 毘盧遮那三身佛幡의 존재이유를 깨닫게 된 것이다. 비로자나란 佛法을 상징하는 것이다. 비로자나불은 法身佛이며, 노사나불은 報身佛이며, 석가모니는 應身佛이니 이 삼신불은 모두 무량한 일체 여래를 포괄하고 있음을 상징하는 것이며 무량한 진리의 말씀을 가리키는 것이다. 그러므로 제단을 둘러싼 의식은 방편이라 할 수 있다. 결국 감로탱은 法이란 감로를 먹음으로써 구원을 받는다는 형이상학적인 내용을, 제단과 施餓鬼會라는 형이하학적인 구체적인 도상을 통하여 우리로 하여금 깨닫게 만드는 그림이라 할 것이다. 그 감로를 게걸스럽게 먹고자 하는 아귀는 바로 나의, 그리고 당신의 자화상이다. 그리고 그 감로는 곧 법이어야 한다. 또한 그러한 과정을 거쳐 인로왕보살에 인도되어 많은 天女들에 의하여 푸른 연꽃 위에 받쳐져서 극락으로 가는 영혼도 바로 나의, 그리고 당신의 구원된 모습인 것이다.

4. 감로탱의 原型

死靈崇拜는 인류의 역사 이래 가장 기본적이고 원초적인 신앙형태이다. 우리나라에서도 이미 선사시대부터 경남 의령 다호리 고분에서 밝혀진 것처럼 祭器에 밤을 놓은 상태의 聖饌儀禮가 행하여졌다. 그것은 이미 그 당시 농경사회가 정착되고 생활의 풍요와 자손의 안녕을 기원하는 신앙형태가 확립되었음을 의미한다. 또 최근 부안 격포 해안가에서 豊漁를 비는 삼국시대의 祭祀遺蹟이 확인된 바 있다. 그러므로 豊農과 豊漁를 自然神이나 祖上神〔死靈〕에 기원하는 이러한 단순 소박한 의식은 유교제례건 불교의례건 그 기원이 모두 인류보편적인 사령숭배에 기초를 두고 있음을 알 수 있다. 지금 민속신앙에 남아 있는, 즉 선사시대 이래의 원초적인 신앙형태를 지니고 있는 민속신앙에서 행하여지는 死者에 대한 의례는 기본적으로 불교나 유교의 것과 같은 것이어서 三者 사이에 習合現象이 일어날 수밖에 없는 것이다.

감로탱에서 亡者의 대다수를 차지하고 있는 中善中惡人은 지극히 착하지도 않고 또 지극히 악하지도 아니한 사람들로서 죽어서 中有에 태어난다고 한다. 중유는 처음에는 49일 동안이었지만 후에 《十王經》에 의한 冥界의 十王審判信仰이 유행함에 따라 만 3년 동안을 중유라고 하게 되었다. 즉 명계라는 十王의 세계에서 오랫동안 넋이 떠돌게 되어 있다. 그러므로 49일까지 혹은 만 3년째의 三回忌까지 넋은 어딘가에 태어날 곳을 정하지 않으면 안된다. 그리하여 49齋, 豫修齋, 靈山齋, 水陸齋 등등의 의례를 통하여 그 넋을 구제한다. 유교에서도 삼년상을 치루고 있다.

지금까지 언급해온 감로탱의 施食을 통한 구원의 내용은 그 원형

을 민속에서 찾아볼 수 있다. 효도와 조상숭배의 사상과 구원의 신앙이 결집되어 성립된 감로탱은 결국 인류보편적인 사령숭배에 기초를 두고 있음을 알 수 있다.

민간신앙은 인류의 원초적인 면을 유지하고 있는 것이어서 영원한 현재성을 띠고 있다고 하겠다. 그 속에 모든 고등종교의 원형이 도사리고 있어서 가히 살아 있는 과거의 총체라 할 수 있다.

우선 민간신앙에서도 죽은 넋을 解冤의식이나 제물을 바치는 의식을 통하여 내세로 보낸다. 민간신앙에는 과거·현재·미래의 前生·現世·後世라는 연속적인 삶의 세계가 있으며 이에 따라 전생에 의해 현세가 결정되고 현세의 업보에 의해 후세가 결정된다는 인과응보의 사상을 보여준다. 이 순환의 원리는 불교의 원리와 같다. 또한 민속에서 인간의 영혼은 魂불로 표현되어 붉은 불빛덩어리는 곧 영혼을 나타내고 있다. 그런데 감로탱에서 보는 바와 같이 모든 餓鬼와 망자들이 붉은빛 혹은 흰빛의 등잔을 들고 있는데 이것은 곧 영혼의 불빛을 의미하는 것이다.

민간신앙에서 영혼은 모두 곧바로 저승으로 가는 것이 아니라 일부 혼령은 3년간 이승에 머물게 된다. 이것도 불교의 中有의 개념과 같다. 그런데 민간신앙에서 인간은 죽은 뒤 3년 동안 이승에 남아서 아침 저녁으로 靈座에 드리는 上食과 철따라 새로 나오는 음식물을 먼저 神命에게 올리는 薦新을 받는데 이것도 불교나 유교에서 철저히 지키는 의식이다.

민간신앙에서는 死靈을 善靈(곧 祖靈이 됨)과 怨靈으로 나누는데 문제되는 것은 원령이다. 이들은 억울하게 죽거나 비명에 간 사람들로 冤鬼나 惡鬼로 불리운다. 자살한 사람, 그 중에도 목매어 죽은 사람, 하천의 물살 빠른 곳에 빠져 죽은 사람, 병앓다가 죽은 사람, 약먹고 죽은 사람, 장님으로 살다가 죽은 사람 등등. 그런데 감로탱 하단의 욕계중생은 바로 이들 원령들을 가리키는 것이다. 이러한 원령은 解冤의식을 통하여 한을 풀고 저승으로 들어가 조상이 되어 후손의 안녕과 풍요를 관장한다.

이들 원귀의 배고픔을 면하여 주기 위해 제물을 바치고 씻김굿을 한다. 이것은 시식을 통하여 영혼이 욕계에서 벗어나 天界로 가는 불교의식과 패턴이 같은 것이다. 씻김이란 제상을 차리고 망자의 옷을 펴놓고 이를 시신말듯 말아서 일곱 매듭 묶어 세우고 그 위에 종이로 만든 넋을 놋주발에 넣어 올려놓고 솥뚜껑을 덮은 뒤 쑥물, 향물, 맑은 물을 빗자루에 묻혀 위에서부터 아래로 씻겨간다. 넋을 꺼내어 무당이 들고 있는 紙錢에 따라 올라오면 해원되었다고 하고, 극락가는 길을 닦아주는 과정으로 길베 33天(이것은 불교의 33천, 즉 수미산 꼭대기에 있는 忉利天을 상징함)을 큰 방문에서 대문쪽으로 늘어놓고 般若龍船에 넋을 넣어 길을 닦듯 문지르며 하직을 고하게 된다. 이 반야용선이란 佛家의 것으로 넋을 배에 싣고 배 양끝에 引路王菩薩과 地藏菩薩이 서서 극락으로 인도하여 가는 배를 말한다. 이 경우는 민간신앙에서 불교의 것을 수용한 것으로 보인다. 그러나 삼국시대 초기 경주에서 발견된 배모양의 石棺이나 이집트 피라밋에서 발견되는 배를 보면 배를 타고 저승으로 가려는 염원 역시 인류보편적인 것이라 하겠다.

우리는 민간신앙에서 어느 것이 순수한 민간신앙인지, 또 불교의

의례나 유교의 제례가 어떻게 민간신앙과 융합되었는지 실로 정확하게 가려내기 힘들다. 그러나 민간신앙이 불교나 유교와 같은 고등종교의 영향을 부분적으로 받았다고 하더라도 그 기본원리는 같았으리라 생각된다. 한편 고등종교도 민간신앙을 수용함으로써 民衆들을 흡수하려 했음을 알 수 있다. 말하자면 민간신앙, 불교, 유교, 이 세 가지는 서로 공통되는 기본원리를 바탕으로 영향을 주고받았으며, 그 순수한 원리는 오히려 민간신앙에서 찾아볼 수 있다고 생각된다. 씻김굿의 길 닦음 과정에서 부르는 巫歌를 들어보면 민간신앙과 불교가 얼마나 깊이 융합되었는가를 알 수 있다.

길놔라 배띄워라
새왕가자 배띄우라
극락가자 배놓아라
배뜨는줄 모르는가
사공은 어데가고
배질할줄 모르는가
그 배이름이 무엇인고
般若龍船이 분명코나
그 뱃사공이 뉘이런가
인로왕이 분명하오
팔보살이 호위하고
인로왕이 노를 저어
장안바다 건너가서
김씨망제
신에성방 술법받이
환생극락 가옵사네

이미 언급한 것처럼 기원전 1세기의 다호리 고분에서 제사의식을 확인하였듯이 죽은 영혼에 음식을 바치는 것은 인류의 원초적이며 보편적인 의식이다. 또한 종교가 종교이게끔 하는 불가결의 의식이니 감로탱의 중앙 화면에 커다란 제단을 차린 것은 불교만의 것이 아니고 민간신앙에 뿌리를 둔 모든 종교의 공통된 의식이라 하겠다.

그러므로 사찰에 있는 많은 전각 중에서도 대웅전의 넓은 공간에 감로탱을 걸어놓고 죽은 넋을 구원하려는 甘露施食儀禮는 불교도가 아니더라도 모두 참여할 수 있는 까닭에 비록 감로탱이 下壇幀이라 하더라도 많은 불화 가운데 가장 중요한 제사의식용 불화라 하겠다. 수도자들과 왕후장상에서 서민에 이르기까지 모두가 참여하는 제사의식을 통하여 모든 영혼을 구원하는 의식의 장면을, 욕계·색계·무색계를 대종합한 장대한 광경으로 표현한 감로탱은 사찰 전체에 있어서 신앙적인 핵을 이루고 있다고 할 수 있다.

5. 巫俗의 감로탱

1992년과 1993년은 나에게 있어서 甘露幀의 두 해였다. 1992년

초봄, 일본 奈良의 藥仙寺와 朝田寺에 있는 임란전의 초기 감로탱들의 조사로 내 마음에 감로탱 연구의 불이 당겨졌다. 감로탱에 담겨진 풍부한 내용, 즉 六道衆生이란 현실의 삶의 생생한 표현들과 그들의 구원의 문제, 그리고 山水의 표현 등도 관심을 끌었지만 무엇보다도 감로탱의 圖像과 構成과 色彩의 다양성이 늘 나를 긴장시켰다. 감로탱들을 볼 때마다 그 다르고 새로운 양상들에 항상 놀랐고 새로운 감로탱을 조사하러 갈 때마다 기대감에 마음이 설레였다.

아마도 감로탱만큼 각 시대정신을 반영하여 생생한 역사적 변화를 보이는 회화도 드물 것이다. 그러한 감로탱의 역사적 전개과정에서 1939년에 만들어진 서울 정릉 興天寺의 감로탱은 나에게 충격을 준 최후의 감로탱이었다. 그리고 그것으로 나의 감로탱 연구는 마무리를 지은 것으로 생각하였다.

그런데 1993년 12월 4일 아침, 벼르고 벼르다가 K군·M군과 함께 溫陽으로 가는 기차에 몸을 실었다. 얼마 전에 온양민속박물관에 民畵風의 감로탱이 있다는 소식을 들었기 때문이었다. 기차를 타고 가는 중에 뭔지 모를 기대감으로 마음이 부풀기 시작하였다. 온양민속박물관에 도착하여 전시실을 돌아보니 불교회화실에는 감로탱이 없고 2층 민속회화실에 액자에 낀 작은 민화풍 감로탱 두 폭이 걸려 있었다. 그것들은 지금까지 보아오던 감로탱과는 전혀 다른 형식이었다. 여러 폭이었을 것인데 다른 폭들은 어디 있을까. 이 두 폭만으로는 그림내용도 너무 단순하고 단편적이어서 전모를 알 수 없었기에 허전한 마음뿐이었다. 우리는 박물관측의 친절한 배려로 진열중인 두 폭과 창고에 있는 또 하나의 감로탱을 촬영할 기회를 얻었다. 그런데 뜻밖에도 창고에서 진열중인 두 폭과 한 벌인 6폭의 감로탱을 본 순간 마음속으로 쾌재를 불렀다. 8폭으로 이루어진 희유한 민화풍의 완전한 한 벌의 감로탱을 대하게 된 것은 뜻밖의 일이었다. 8폭 전부는 아직까지 한번도 공개된 적이 없었던 것이다.

이들을 자세히 살펴보니 이 여덟 폭은 원래 병풍으로 꾸몄던 것임을 알 수 있었다. 원래 한 폭으로 된 커다란 감로탱을 主題別로 나누어 그렸는데 이러한 형식은 처음이었다. 높이 109cm, 폭 56.5cm의 작고 긴 화폭의 上段에는 각각 寶勝如來나 甘露王如來, 그리고 아귀 등을 크게 그렸고, 下段에는 현실생활의 여러 장면을 그렸다. 주제별로 그렸기 때문에 보통 한 화면의 감로탱들처럼 인물과 산수를 화면 전체에 빽빽하게 채우지 않고 제법 공간을 살렸다. 상단에는 여래나 아귀를 하나씩 그렸고 하단은 주제별로 무당이 음식을 차리고 춤을 추는 장면, 술병을 들고 싸움하고 죽이는 장면들(여기에는 바둑을 두는 장면도 끼어 있는데 바둑을 두면서 꽤나 싸웠던 모양이다), 目連이 어머니를 구하는 장면, 두 진영이 대치하여 전쟁하는 장면, 등잔을 손에 든 작은 아귀들이 구원을 호소하는 장면, 가면을 쓰고 僧服차림을 한 남사당패거리들이 공연을 마치고 절로 돌아가는 장면, 끓는 물에 괴로워하는 확탕지옥과 혀를 길게 빼어 그 위에서 소가 밭갈이하는 등 지옥의 여러 장면들, 그리고 十王圖에서 보였던 六道輪廻의 장면들, 이렇게 여덟 가지의 주제를 여덟 폭으로 나누어 그려 병풍을 만들었던 것이다.

插圖 11 溫陽民俗博物館藏 甘露幀 중 한 폭, 20세기 전반

主上과 王妃의 만수무강을 비는 마음만은 변함이 없음을 알 수 있었다.

그림 솜씨는 치졸하기 짝이 없었다. 자세들도 우스꽝스럽고 신체와 옷이 잘 어울리지 않아 웃음을 자아낸다. 서툰 墨線으로 인물과 산수를 그리고 붉은색과 푸른색을 거칠게 채웠다. 그리 솜씨 없는 사람이 사찰의 감로탱을 흉내내어 그렸기 때문에 그림 하나하나가 치졸하고 구성이 치밀치 못하여 民畫의 특성을 솔직하게 나타내주고 있다. 그럼에도 불구하고 한 화면의 감로탱을 이렇게 주제별로 나누어 그린대로 감로탱의 세계를 익살스럽게 표현한 것은 가상스럽기까지 하다.

그러면 이 병풍은 어디에 있었던 것일까. 이 병풍은 절에 봉안했을 리가 없다. 불화와는 표현기법도 전혀 다르고 병풍이란 새로운 형식도 생소한 것이어서 사찰에서 쓰였을 리가 없다는 생각이 들었다. 그렇다. 이것은 바로 무당집에서 썼을 것이다. 생각이 여기에 이르자 다시금 놀라움을 감출 수가 없었다. 조사가 끝나고 이를 수집한 직원으로부터 들으니 이 그림은 무당집에서 나온 것이라 하였다. 마침내 감로탱은 사찰에서 이탈하여 무당집에 봉안되기에 이른 것이다. 앞서 나는 감로탱의 원형을 민속에서 찾으려 했는데 그 후 바로 그것을 반영한 민화풍의 감로탱을 보게 되었으니 기쁘기 그지없었다. 무당은 이 병풍 앞에서 아직 이승에서 헤매는 원혼들을 구원하기 위하여 칼춤을 추었을 것이다. 불교가 조선시대에 상류지배층의 심한 박해를 받으며 민중들 사이로 뿌리 박게 되자 巫俗과 융합하게 된 것은 널리 알려진 사실이다. 불교는 무속을 받아들이고 무속은 불교신앙을 수용하여 불가분의 관계를 맺게 되었다. 巫歌에 불교용어가 대폭 끼어 들고 巫畫에 불상과 신장상이 널리 그려지게 된다. 감로탱은 하층민들의 의례용 불화이기에 마침내 감로탱까지 巫家에서 봉안하기에 이르러 민중의 애환이 더욱 그 속에 응축되었고 그러한 사정을 이 온양민속박물관의 감로탱에서 확인하기에 이른 것이다. 그러므로 감로탱이 사찰에서 벗어나 민중의 의지처인 무당집에 봉안된 것은 혁신적인 큰 사건이 아닐 수 없다.

갈 때도 눈발이 날렸는데 조사를 마치고 나올 때도 잿빛 하늘엔 가는 눈발이 오락가락하였다. 이렇게 하여 감로탱의 연구는 마침내 다시금 흥천사감로탱에서 겪었던 것과는 성격이 전혀 다른 童心어린 기쁨 속에서 마감을 하게 되었다. 이 감로탱 민화는 20세기 초엽의 것이리라. 16세기부터 20세기에 이르기까지 감로탱의 장엄한 드라마를 보아오는 동안 나의 세계관에도 많은 영향을 주어온 터여서 내 스스로 오늘날의 현실을 반영하는 감로탱을 그리고 싶은 충동을 가눌 길 없다.

그런데 두 폭만은 상단에 여래의 표현이 없고, 남사당의 돌아가는 장면과 아귀의 무리들만이 화면 가득히 채워져 있었다. 그러나 위쪽 중앙에 '主上殿下壽萬世'와 '王妃殿下壽齊年'이라고 쓴 紙榜 (원래는 木牌로 만든 神位를 모시는 것인데 약식으로 종이에 제사 대상의 이름을 써서 붙인 것) 을 붙여놓았다. 그러니 하층민들의 의례용 그림이라 하더라도 다른 큰 폭의 조선 후기의 감로탱에서처럼

도움을 주신 분들

순천 선암사, 여천 흥국사, 해남 대흥사, 상주 남장사, 고성 운흥사, 하동 쌍계사, 함양 법인사, 창원 성주사, 합천 해인사, 양산 통도사, 밀양 표충사, 대구 동화사, 안성 청룡사, 의정부 망월사, 남양주 흥국사, 불암사, 파주 보광사, 여주 신륵사, 강화 청련사, 서울 봉은사, 호국 지장사, 청룡사, 백련사, 홍천사, 일본 松板 朝田寺, 大津 西教寺, 神戸 光明寺, 고려대학교박물관, 동국대학교박물관, 원광대학교박물관, 홍익대학교박물관, 경북대학교박물관, 삼성출판박물관, 온양민속박물관, 일본 奈良國立博物館, 호암미술관, 프랑스 Musée Guimet, 우학문화재단, 성보문화재연구원, 梵河 스님, 智冠 스님, Pierre Cambon 그 외에도 이름을 밝히지 못한 많은 분들께 감사드립니다.

일러두기

1. 외국어를 우리말로 쓸 때는 문교부 지정 외래어 표기법을 따랐다.
2. 우리말을 로마자로 옮길 때는 문교부 지정 국어의 로마자 표기법을 따랐다.
 단, 증보편 로마자 표기는 문화관광부 고시 제2000-8호(2000년 7월 7일)에 의거해 따랐다.
3. 기타 論考 및 圖板解說에 사용된 부호는 다음과 같다.
 ㉠ 《　》 책 이름
 ㉡ 〈　〉 책의 단원이나 소항목, 논문
 ㉢ "　" 인용한 문장
 ㉣ '　' 강조하는 구절이나 용어
4. 총 57점에 이르는 감로탱의 名稱은 原奉安處인 寺刹名에 준했으며, 봉안사찰을 알 수 없는 경우에는 所藏處의 이름을 붙였다. 단, 藥仙寺藏 甘露幀은 현재 日本 奈良國立博物館에 소장되어 있으나 전 소장처인 藥仙寺가 더 일반화되어 있으므로 그대로 따랐다.
5. 圖版은 時代順으로 배열함을 원칙으로 했으나 촬영상태가 나쁜 몇 점은 뒤쪽 참고도판에 실었다.
 단, 증보편에 실린 圖版은 기존의 甘露幀과는 별도로 배열했음을 알린다.
6. 佛畫의 크기는 화면 크기를 기준으로 했으며, 세로×가로cm를 원칙으로 했다.
7. 畫記는 편의상 가로 행간으로 했고, 原文에 충실하고자 했다.
 'ㅇ'의 표시는 판독이 불가능한 字이다.

본 책은 300부 한정본입니다.

소장번호 :　　　　　/300

圖 版
Plate

1.

日本　藥仙寺藏　甘露幀
Nectar Ritual Painting,
Yakusen-zi, Japan.

1.

日本 藥仙寺藏 甘露幀
Nectar Ritual Painting, Yakusen-zi, Japan.

1589년(宣祖 22), 麻本彩色, 158×169cm,
日本 藥仙寺藏(現在 奈良國立博物館 所藏)

　　藥仙寺藏 甘露幀은 현재까지 알려진 감로탱 중 최초의 作例이다. 감로탱의 圖像은 그 전에 이미 성립되
었을 것이라고 추측된다. 그러나 이 佛畫는 감로탱의 도상이 성립되어가는 초기적 양상을 알려줄 뿐만 아
니라 감로탱 전체를 대표할 수 있을 정도로 완벽한 圖像과 樣式을 갖추고 있어 매우 중요한 작품으로 꼽힌
다.
　　화면 가운데에 있는 施食臺, 즉 祭壇 위에는 정성스럽게 차려놓은 밥그릇과 꽃다발 등 공양물이 놓여
있는데, 주변의 인물들에 비하여 매우 크고 화려하게 표현되어 있다. 이는 시식대가 감로탱에서 얼마나
중요한 것인가를 시사하는 것인데, 말하자면 施食이라는 의식을 강조하는 것이다. 제단 向左에는 侍輦이라
는 의식이 행해지는 모습이 있다. 시련이라는 의식은 신앙의 대상이 되는 佛菩薩을 의식도량으로 모셔오거
나 薦度받는 영혼을 부르는 의식절차이다. 대체로 이러한 시련의식 위쪽에 영혼을 극락세계로 인도하는 引
路王菩薩을 배치한다.
　　제단 아래쪽에는 목이 가늘어 물 한 모금 삼킬 수 없는 굶주린 아귀가 입에 타는 불꽃을 뿜으며 그릇을
받쳐들고 괴로움을 하소연하고 있다.
　　화면 상단, 즉 제단 위쪽으로는 극락세계를 주재하는 阿彌陀佛이 그의 협시인 觀音·勢至菩薩과 함께
묘사되어 있고, 向右에는 七여래가 지상을 향해 강림하고 있다.
　　이상과 같은 중요 도상의 배치를 통해보면, 이 그림은 죄 많은 인간이 맨 처음 죽어 고통받는 餓鬼처럼
괴로움에서 헤매다가 중단의식의 공덕과 아미타 및 七佛의 힘을 빌어 餓鬼苦에서 벗어나 상단의 극락세계로
인도된다는 내용임을 알 수 있다. 따라서 감로탱은 영혼을 천도하는 불교의식과 관계가 깊으며, 앞에서
설명한 시련의식은 바로 그러한 내용의 의식장면을 그린 것이라 여겨진다.
　　은은한 색조와 여유 있는 공간처리, 인물들의 모습이 유연한 선묘로 생생하게 묘사된 점 등으로 미루어
이 작품은 고려불화의 전통과 조선 전기 불화의 양식적 특징이 잘 어우러진 대표적인 감로탱이라 할 것이
다. 〈姜〉

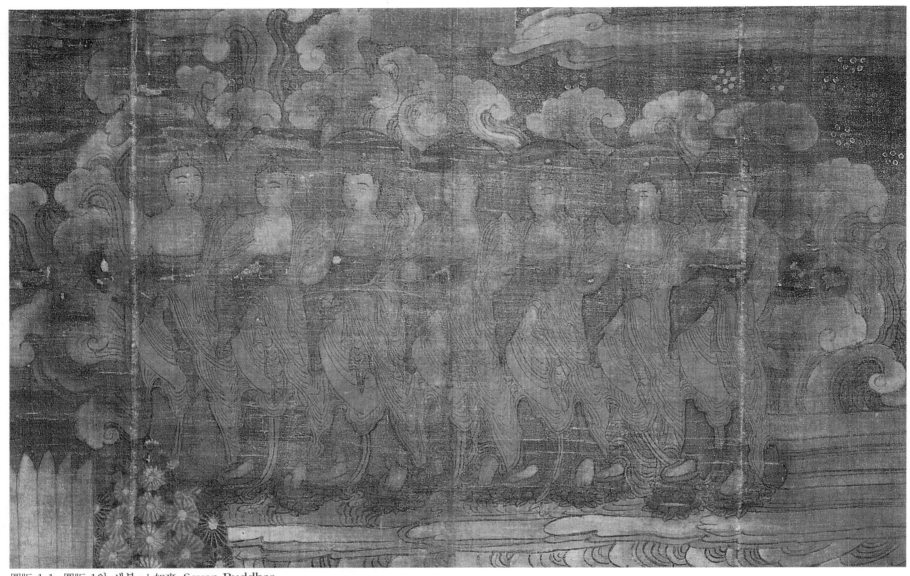

圖版 1-1 圖版 1의 세부. 七如來. Seven Buddhas.

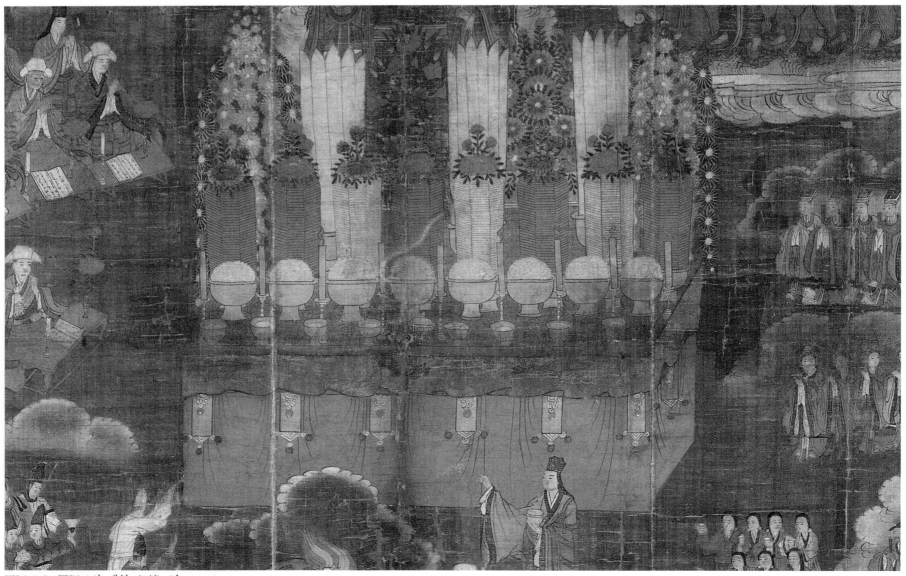

圖版 1-2 圖版 1의 세부. 祭壇. Altar.

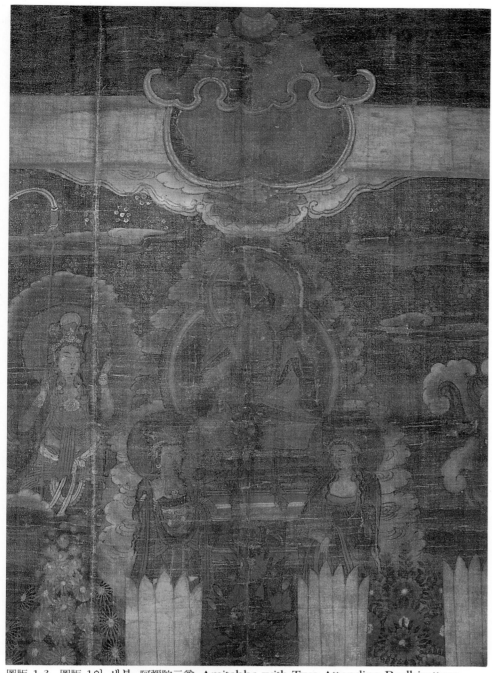

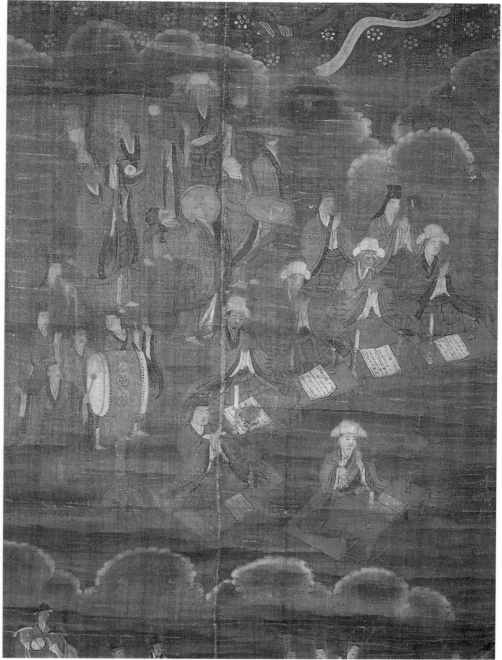

圖版 1-3 圖版 1의 세부. 阿彌陀三尊. Amitabha with Two Attending Bodhisattvas.

圖版 1-4 圖版 1의 세부. 儀式場面. Scene of Ritual.

圖版 1-1 七如來. 화면 上段에 항상 등장하는 일곱 분의 여래인 多寶如來, 寶勝如來, 妙色身如來, 廣博身如來, 離怖畏如來, 阿彌陀如來, 甘露王如來는 각각의 능력에 따라 감로탱에서 그 기능을 발휘한다. 그들은 모두 衆生을 六道의 몸으로부터 벗어나게 하여 極樂세계에 往生케 하는데, 그 중에 아미타여래는 극락세계를 관장하는 분이다. 이 그림에서 아미타여래는 상단 중앙에 크게 강조되어 별도로 모셔져 있다. 7여래는 언뜻 보아 비슷하게 표현되었지만, 나름대로 개성을 지녔으며, 그들의 몸을 감싼 의습선은 마치 물이 잔잔히 흐르듯 유연하게 묘사되어 있다.

圖版 1-2 祭壇. 화려한 꽃과 供養物로 정성스럽게 잘 차려진 제단 위의 음식은 의식을 의뢰한 喪主와 在家信徒들에 의한 施主로 준비되었을 것이다. 그리고 의례절차에 따라 음식과 器物의 배열이 정해지고 의식이 거행되는 과정에서 上段 여래에게 공양되어질 것이다. 이때 의뢰자의 誓願은 餓鬼道에 빠진 조상을 구원하는 데 있는데, 제단에 차려진 음식은 장엄한 의식을 통하여 일상 음식의 차원을 넘어 신비한 힘을 갖게 될 것이다.

圖版 1-3 阿彌陀三尊. 西方極樂淨土의 세계를 관장하는 아미타여래가 觀音·大勢至菩薩과 함께 화면 상단 중앙에 등장하고 있다. 二重圓光背의 아미타여래가 臺座 위에 앉아 있고 그의 무릎 밑으로 두 보살이 挾侍하고 있으며, 그들 옆(向左)에는 死者의 영혼을 극락으로 인도할 引路王菩薩이 侍立해 있다.

圖版 1-4 儀式場面. 조선시대에는 의식을 거행할 때 梵唄 뿐만 아니라 佛敎舞라 할 수 있는 作法이 성행하였다. 가운데 바라춤을 추고 있는 作法僧과 그들 뒤쪽으로 각종 악기를 연주하는 승려들, 전열에는 고승이 함께 참석하여 讀誦하는 모습이 조용하고도 경건하게 보이도록 묘사하고 있다. 맨 앞쪽에 이 의식을 주재하는 비구가 오른손으로 金剛鈴을 흔들면서 儀式文을 외고 있다. 그의 앞 經床에는 펼쳐진 儀式册과 그 좌우로 모란을 꽂은 꽃병과 촛대가 놓여 있다.

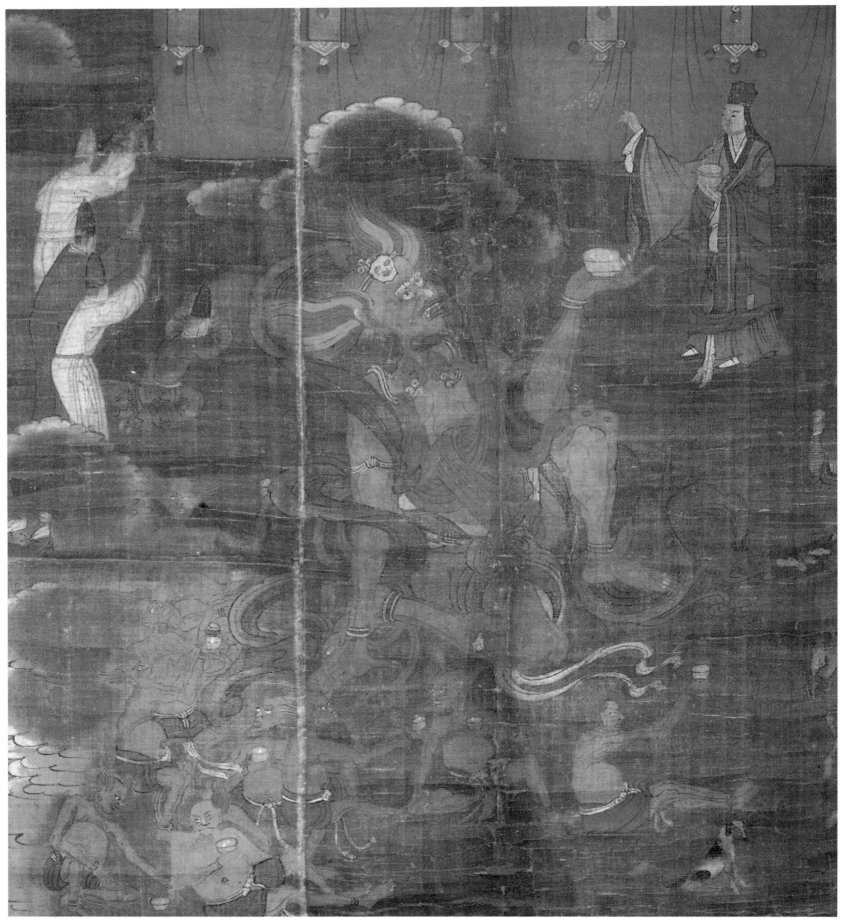

圖版 1-5 圖版 1의 세부. 餓鬼. Pretas:Hungry Ghosts.

圖版 1-5 餓鬼. 감로탱의 주인공은 단연 아귀가 될 것이다. 그것은 감로탱의 所依經典이 餓鬼苦를 면하는 데 연유하고 있기 때문이다. 아귀는 인간이 맨 처음 죽으면 다음 생을 받을 때까지 中陰界를 떠돌게 되는 상태를 말한다. 혹은 六道 가운데 배고픔의 고통을 당하는 한 生을 말하기도 한다. 이 그림에서 아귀는 수 많은 그의 무리와 함께 고통 그 자체가 형상이 되어버린 모습으로 출현해 있다. 그들의 손에는 앞에 선 비구가 들고 있는 것과 유사한 자그마한 그릇을 들고 무엇인가를 간절히 希求하고 있다. 맨 아래쪽에는 아귀에서 축생으로의 환생을 상징하는 우두커니 앉아 있는 개의 모습이 보인다.

圖版 1-6 帝王. 한국의 불교교단은 역사상 정치집단을 견제할 정도의 세력으로 부상해본 적이 없다. 崇儒抑佛의 시대인 조선조에서도 오히려 국왕의 善德에 감사할 뿐이며, 그들을 위해 追福을 빌기까지 하였다. 下段의 衆生界에서 상당히 높은 위치에 역대제왕의 모습이 그려져 있다.

圖版 1-7 衆生. 작은 그릇을 각각 손에 받쳐든 궁녀나 士族의 부녀자와 발가벗은 어린아이의 영혼들이 施餓鬼儀式에 참여해 있다. 十方世界의 고통받는 모든 중생이 이 의식을 통하여 극락에 得生할 수 있다는 믿음이 圖像化되어 나타난 것이다.

圖版 1-6 圖版 1의 세부. 帝王. The Kings.

圖版 1-7 圖版 1의 세부. 衆生. Sentient Beings.

圖版 1-8 圖版 1의 세부. 忠義將帥. Generals of Loyalty and Uprightness.

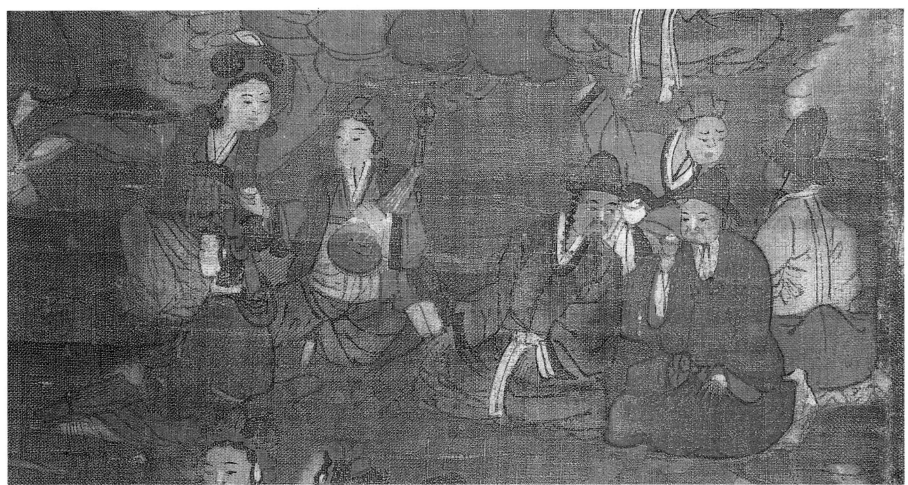

圖版 1-9 圖版 1의 세부. 流浪藝人. Vagabond Artists.

圖版 1-8 忠義將帥. 이들이 도상으로서 연유한 저간의 사정이나 감로탱에서 이 도상이 의미하는 바는 정확히 알 수 없으나 절개와 지조, 그리고 충의를 최고의 미덕으로 삼았던 武將을 존경한 데 연원한 것이 아닐까 한다. 충의를 위해 스스로 목을 자른 후 당당하게 서 있는 모습이나, 또 한 사람이 곧 시행할 자결의식을 위해 꽉 다문 입과 치켜 뜬 눈에서 간취되는 의연한 표정 등은 사뭇 화면을 긴장시키고 있다.

圖版 1-9 流浪藝人. 시아귀의식에 참석하고 있는 3명의 여인 중 두 여인은 악기를 연주하고 있으며, 한 여인은 그 선율에 맞추어 덩실덩실 춤을 추고 있다. 그들 옆에는 甘露茶를 음미하는 官員으로 보이는 두 사람과 길을 묻는 나그네가 그려져 있다.

28

2.

日本 朝田寺藏 甘露幀
Nectar Ritual Painting,
Asada-dera, Japan.

2.

日本 朝田寺藏 甘露幀

Nectar Ritual Painting, Asada-dera, Japan.

1591년(宣祖 24), 麻本彩色.
240×208cm, 日本 朝田寺 所藏

　　藥仙寺藏 감로탱보다 불과 2년 후에 그려진 이 작품은 거의 같은 시기에 조성된 것임에도 불구하고 도상과 화면구성, 設彩에 커다란 차이가 있어 주목된다. 화면은 매우 밝고 선명하고 구성이 복잡하며 많은 인물이 등장한다.

　　성대하게 차린 제단 바로 아래쪽 向右에는 의식을 주재하며 讀經하는 고승이 藥仙寺의 좌상과는 달리 의자에 앉은 모습으로 나타나고, 그 앞에는 이 薦度儀式을 의뢰한 施主者인 듯 笏을 두 손으로 받들고 경건하게 예를 갖추고 있다. 그 앞, 제단 바로 밑에는 보통사람보다 크게 묘사된 승려가 서 있는 모습으로 묘사되어 있는데, 언뜻 보아도 매우 중요한 역할을 하고 있음을 암시하고 있다. 그 승려는 왼손에 그릇을 들고 오른손으로는 엄지가 중지의 끝을 가볍게 눌러 튕기는 모습을 하고 있다. 《施諸餓鬼飮食及水法幷手印》에 의하면 이 수인을 '普集印'이라 하는데, 주문을 외며 손가락을 튕기면 지옥의 문이 깨지고 죄인을 해방하며 목구멍을 열게 하여 아귀로 하여금 甘露를 포식케 하여 극락정토에 태어나게 한다고 한다.

　　아귀는 통상적 위치인 제단 아래에 있지 않고, 그 옆에서 음식을 향해 합장하며 금방이라도 성찬을 집어 삼킬 듯한 모습으로 묘사되어 있다. 제단과 아귀 밑부분에는 藥仙寺藏 감로탱에서 보지 못한 죽은 자의 영혼을 태운 輦輿의 행렬이 매우 길게 표현되어 있다.

　　제단과 의식법회 아래에 9개의 幢幡이 바람에 나부끼고 있다. 이들 일련의 당번들을 경계로 하여 그 아래에 六道輪廻 가운데 人間世의 갖가지 장면들이 푸른 산을 배경으로 파노라마처럼 표현되어 있다.

　　화면 상단에는 높고 험준한 산악을 배경으로 수많은 불보살의 무리가 합장하고 있다. 이들은 법회의 召請에 응해서 來臨한 불보살들이다. 아홉 여래와 일곱 보살이 구름에 감싸인 채 무리져 있고, 그 向右 아래로 아미타여래가 관음·세지보살 등과 지장보살을 협시로 거느리고 따로 배치되어 있다. 〈姜〉

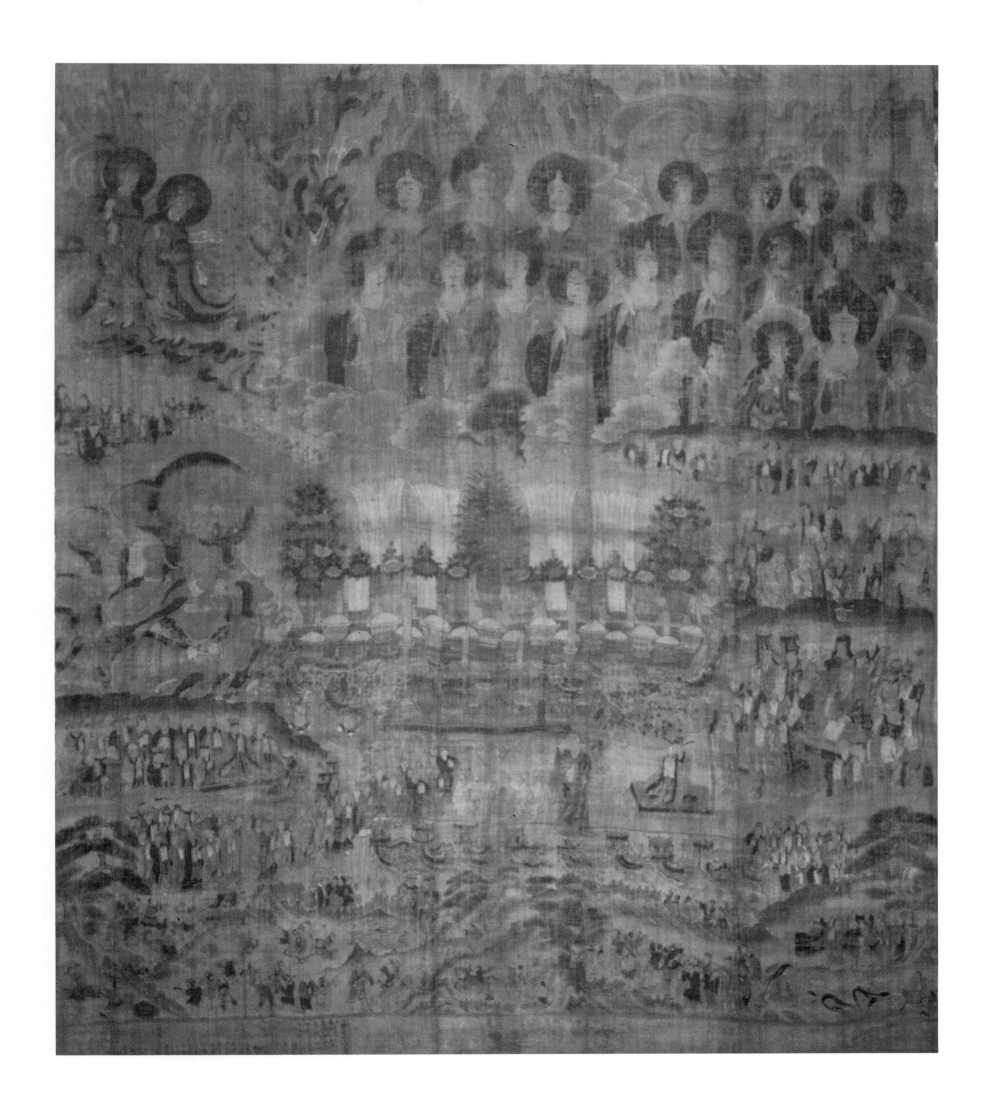

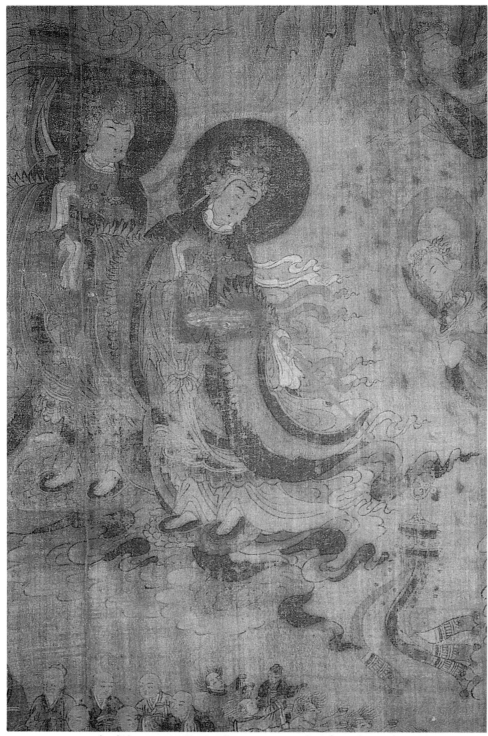

圖版 2-1 圖版 2의 세부. 引路王菩薩. Bodhisattvas Guide of Souls.　　　　圖版 2-2 圖版 2의 세부. 飛天. Flying Dēvas

圖版 2-1 引路王菩薩. 亡靈을 극락세계로 인도하는 인로왕보살은 불교식 葬禮에서 신도들에게 가장 부상되는 존재이다. 화면 상단의 向左에 어김없이 그 모습을 나타내는 인로왕보살은 고통과 위엄이 강하게 지배하는 전체화면에 부드러움을 불어 넣는 자비의 化身이다. 일정한 굵기의 線描를 유지하면서 바람에 나부끼는 천의자락이 마치 하늘에서 내려와 방황하는 孤魂의 아픔을 쓰다듬고 어루만지면서 편히 쉴 수 있는 곳으로 데려가는 그의 임무를 생생히 수행하는 듯하다.

圖版 2-2 飛天. 하늘의 세계, 즉 극락은 항상 아름다운 음악이 있는 곳이다. 그래서 여래의 주변에는 음악과 관계된 여러 가지 장식들이 허공에서 마치 춤을 추듯 흩트러져 장식된다. 佛의 세계를 장엄하는 데 음악과 함께 빠질 수 없는 것이 바로 하늘을 날아다니는 비천이다. 유년시절에 한 번쯤 상상해 봤을 선녀의 이미지가 바로 그들인 것이다. 자유롭고도 유려한 곡선의 흐름이 선율화된 비천들이 散花하면서 새털처럼 하강하고 있다.

圖版 2-3 祭壇. 화려한 꽃과 盛饌으로 준비된 제단은 불보살에게 齋設者가 보일 수 있는 가장 기본적인, 그러면서도 꼭 갖추어야할 내용물이지만, 감로탱에서의 제단은 그 의미가 확대되어 나타난다. 그 음식물은 의식의 과정에서 불보살의 加被力을 얻게 되어 신비한 음식, 즉 六道의 영혼들을 구제하는 甘露로 변하는 것이다. 그래서 이 祭床이 아귀에게 감로를 베푼다 하여 施食臺라고도 하는 것이다. 제단에는 16개의 밥이 담긴 제기와 촛대가 있고, 활짝 핀 모란꽃과 연꽃 등으로 장엄하였다.

圖版 2-4 제단 앞에 또 하나의 작은 祭床이 마련되어 있다. 그 앞에는 喪服을 입은 사람들이 작게 표현되어 있고, 그 옆에는 그들보다 훨씬 크게 묘사된 老僧이 의식 전체, 나아가 감로탱에 나타난 모든 群像을 총지휘하고 있는 듯한 모습으로 표현되어 있다. 그 의식승은 왼손에 작은 그릇을 받쳐들고, 오른손으로는 중지와 약지를 구부려 엄지에 맞대고 있으며 검지와 새끼손가락을 편 이른바 普集印을 취하고 있다.

圖版 2-3 圖版 2의 세부. 祭壇. Altar.

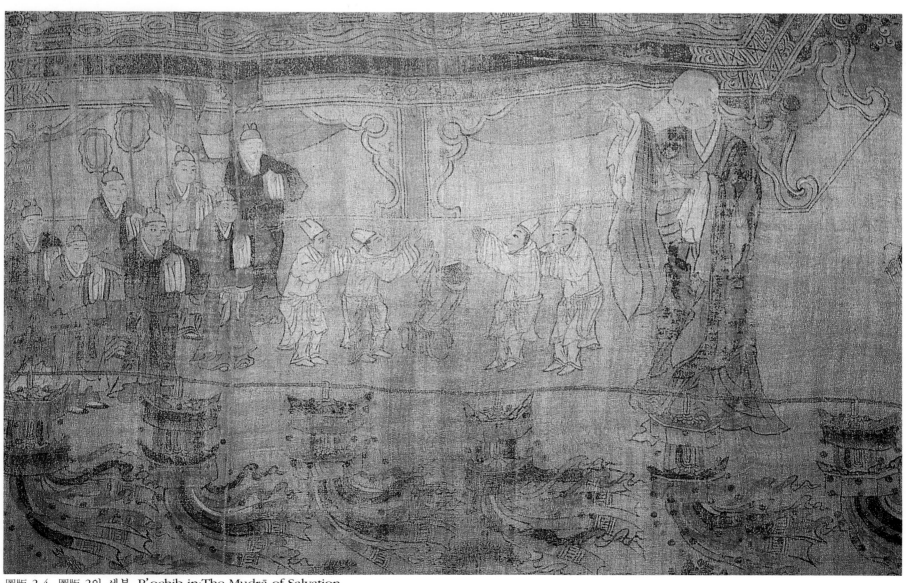

圖版 2-4 圖版 2의 세부. P'ochib-in:The Mudrā of Salvation.

圖版 2-5 圖版 2의 세부. 餓鬼. Pretas:Hungry Ghosts.

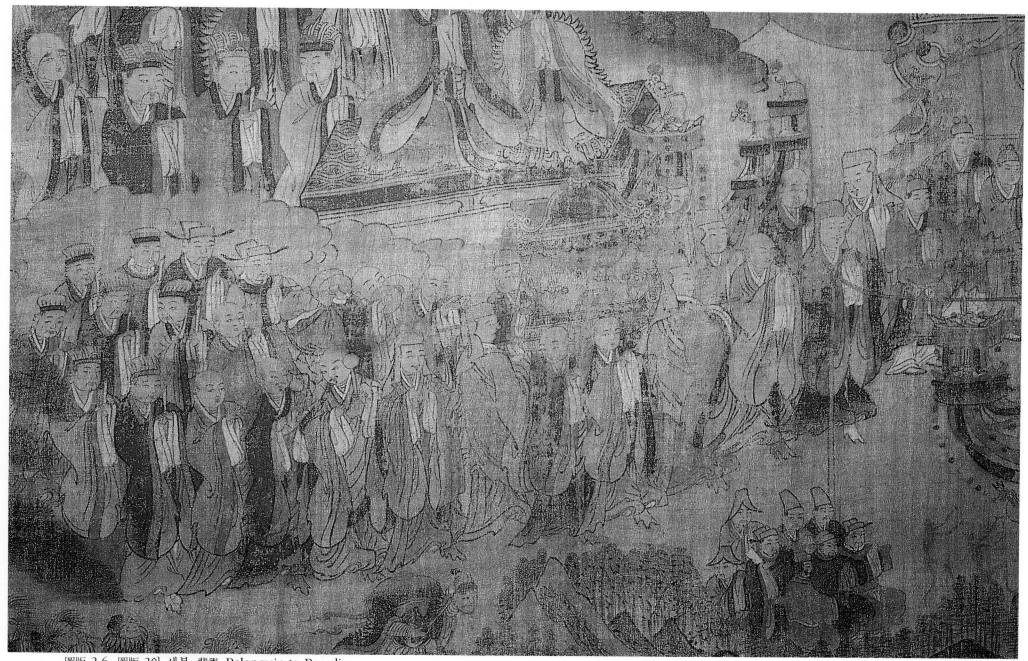

圖版 2-6 圖版 2의 세부. 輦輿. Palanquin to Paradise.

圖版 2-5 餓鬼. 감로탱에서 화면 정중앙을 차지한 제단은 그 그림의 성격이 의식용으로 제작되었다는 사실을 단적으로 설명한다. 그렇다면 그 의식은 궁극적으로 누구를 위한 것인가? 그것은 아귀를 위한 것이다. 영원히 굶주림에 허덕여야 하는 피골이 상접한 아귀를 사람들은 가장 애처롭고 또한 두렵게 느꼈던 것이다. 그래서 그들을 위해 盛饌의 음식을 준비하여 의식을 베푸는 것이다.

圖版 2-6 輦輿. 의식을 마친 승려들이 輦輿를 들고 행진하고 있다. 淸魂을 태워 극락으로 갈 때 輦輿나 璧蓮臺畔(璧蓮臺座)은 통상 인로왕보살을 따르는 천녀들이 운반하는데 여기서는 승려들이 옮기고 있다.

圖版 2-7 欲界. 욕계란 迷惑을 벗지 못한 중생의 비참한 생활상이다. 바위에 깔린 사람, 말굽에 깔린 사람, 형틀에 묶인 사람 등 갖가지 고통과 죽음 속에서도 甘露를 얻기 위해 몸부림치는 모습이 애처롭다. 沒骨法으로 단순하게 처리한 붉은 망령과 표정을 넣은 바위 얼굴에서 화가의 재치 있고 탁월한 상상력을 엿볼 수 있다.

圖版 2-8 亡者의 생전 모습. 幢幡이 바람에 휘날리고 그 밑에는 山岳이 시원스럽게 뻗어 구획을 이룬 사이에 감로를 받아 먹기 위해 자그마한 종지를 거머쥐고 혼란스럽게 아우성치는 여러 형태의 군상들이 보인다. 여기서 아귀와 뒤섞인 각종의 사람들의 모습은 곧 이 그림을 보는 사람들의 '미래의 모습'일 수 있음을 상징적으로 보여주는 것이다. 向左 아래부터 화재에 의해 집이 무너져 깔려 어처구니없이 죽는 사람, 목매달아 죽는 사람, 뱀에 물려 죽는 사람 등 亡者의 생전 모습이 차례대로 등장하고 있다.

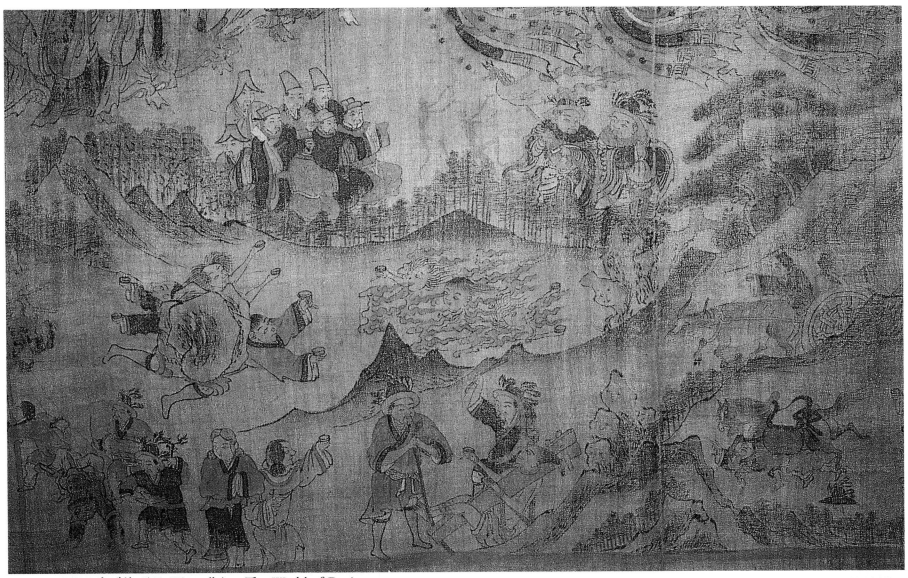

圖版 2-7 圖版 2의 세부. 欲界. Kâmadhâtu, The World of Desire.

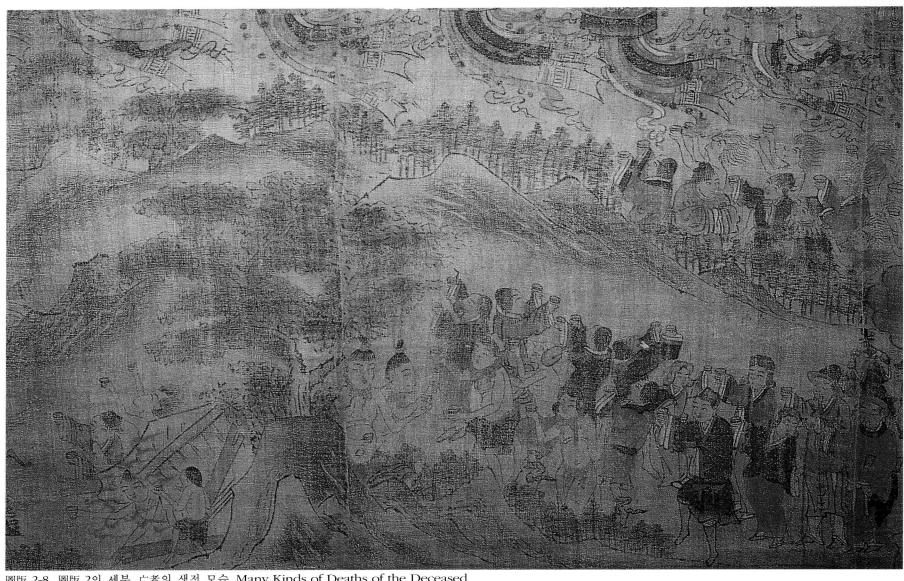

圖版 2-8 圖版 2의 세부. 亡者의 생전 모습. Many Kinds of Deaths of the Deceased.

3.

寶石寺甘露幀
Posŏk-sa Nectar Ritual Painting, Seoul.

3.

寶石寺甘露幀
Posŏk-sa Nectar Ritual Painting, Seoul.

1649년(仁祖 27), 麻本彩色,
238×228cm, 國立中央博物館 所藏

이 佛畫는 원래 충남 금산읍 進樂山 寶石寺에 있던 것으로, 이보다 앞선 藥仙寺藏 감로탱 및 朝田寺藏 감로탱과는 또 다른 도상과 양식을 보여주고 있다. 즉 16세기 후반의 앞선 두 예와는 달리, 제단과 아귀 그리고 七如來와 보살 등 佛界가 크게 강조되어 화면의 3분의 2를 차지하고 있다.

상단의 七如來는 중앙의 여래가 가장 크며 좌우로 갈수록 키가 낮아져서 여래의 배치가 아치형을 이룬다. 중앙에는 제단이 매우 크게 자리잡고 있는데, 재미있는 것은 이 성찬의 施食臺가 병풍식 그림으로 되어 있다는 것이다. 양쪽에 지지대를 세우고 붉은 끈으로 이은 다음 10개의 고리에 연결시켰다. 다시 말하면 이 성찬의 시식대는 9폭의 병풍식 掛佛인 셈이다. 이러한 사실은 유교식 제사 때 사용되는 感慕如在圖처럼 제사 때 차려지는 각종 음식물이 그림으로 묘사되어 실제와 같이 사용되는 것과 같은 양상이다. 즉, 감로탱의 중단 자체가 의식 때마다 번거롭게 차려지는 성찬을 대신하여 그림으로 표현되었다는 사실이다. 감로탱 자체가 그러한 성격을 가지므로 그림 속의 그림, 즉 당시 대용 그림의 확대된 기능을 이와 같은 표현을 통해 확인할 수 있어 흥미롭다. 이것은 감로탱의 역할이 특별한 의식이나 연례행사에만 적용되는 것이 아니고 항시 행해질 수 있는, 즉 기능의 다양성을 의미하는 것이다.

아무튼 이 그림에서는 제단이 매우 큰 공간을 차지하고 있는데, 그에 따라 상단 불보살의 하반부가 가려지고 그 좌우에 배치되었던 王侯將相, 仙人 등이 모두 제단 아래 좌우로 밀려났다. 그리하여 비좁은 공간에 배치된 인물들은 빽빽이 하단으로 몰리고 아랫부분이 잘려나간 듯한 느낌이 든다. 그와 아울러 도상의 나열식 배열, 여유 없는 촘촘한 공간구성, 상단 칠여래의 정면관 등으로 화면 전체에서 운동감과 자연스러움이 결여되어 보인다. 제단 아래에는 두 아귀가 가는 목에 불룩 튀어나온 배의 형상을 취하고 있는데 입에서는 불꽃을 내뿜고 있을 뿐만 아니라 머리 위로 불꽃이 일고 있어 두 아귀의 갈증을 한층 강조하고 있다.

최하단의 衆生界에는 장면들이 매우 작게 묘사되어 있으며, 그 가운데에서도 절반 가량의 넓은 공간을 전쟁장면으로 배치하고 있다. 이 부분은 民畫의 기법을 연상시키는 치졸한 솜씨이나 다이나믹한 운동감을 화면에 부여하고 있다. 전체적으로 매우 한국적인 분위기임에도 불구하고 衣冠은 모두 中國式이다. 〈姜〉

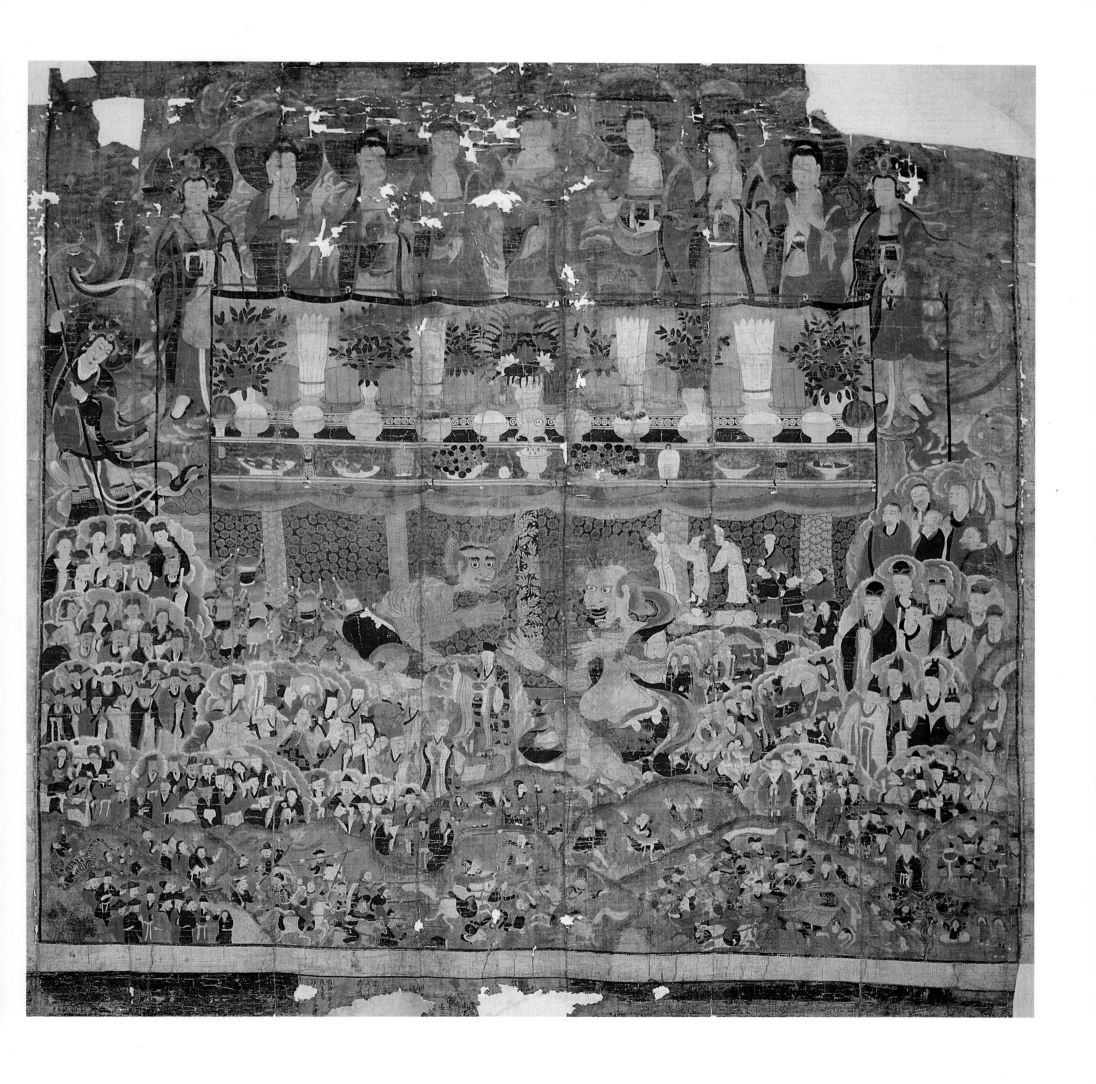

圖版 3-1 圖版 3의 세부. 上段 七如來 중 부분. Detail of Seven Buddhas.

圖版 3-2 圖版 3의 세부. 祭壇 위에 차려진 盛饌 부분. A Part of Sumptuous Dinner on the Altar.

40

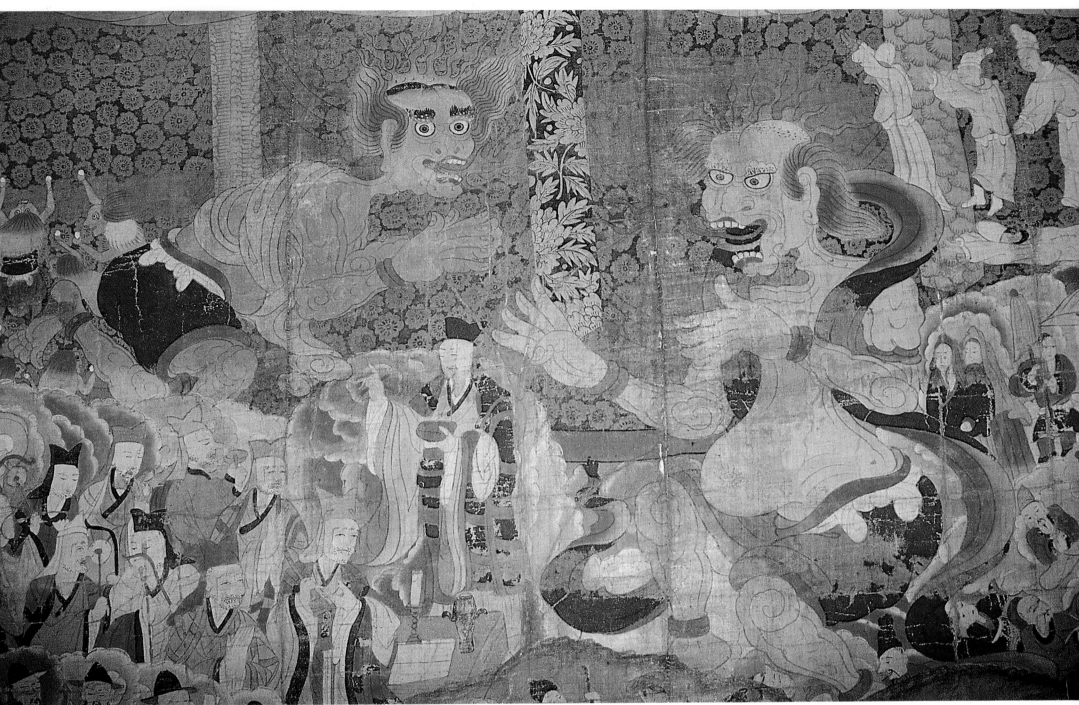

圖版 3-3 圖版 3의 세부. 餓鬼. Pretas.

圖版 3-1 上段 七如來 중 부분. 7여래 중앙에 正面觀으로 좀더 크게 묘사되어 있는 분이 극락세계를 관장하는 아미타불이다. 7여래는 각각 手印을 달리하고 있어 그 기능하는 바가 다름과 동시에 그들이 가질 수 있는 무한한 능력을 암시하고 있다.

圖版 3-2 祭壇 위에 차려진 盛饌 부분. 모두 純白色의 백자로 이루어진 祭器에 음식물이 정성스레 담겨 있고, 뒤쪽 꽃병에는 붉고 흰 연꽃이 단정하게 꽂혀 있다. 불꽃을 머금은 향심이 박힌 백자향로가 단아한 모습으로 맨 앞쪽 가운데에 놓여 있고, 양쪽에 놓여 있는 백자등잔은 실처럼 가느다란 불빛을 일으키고 있다. 그 사이에는 계절의 진미인 풍성한 포도송이가 놓여 있다.

圖版 3-3 餓鬼. 경전에 따른 아귀의 형상은 목이 바늘처럼 가늘어 물 한 모금 삼킬 수 없고, 먹은 것도 없이 배는 산처럼 불렀으나 항상 굶주림에 허덕인다고 했다. 음식을 먹으면 순간 불이 되어버린다고 하니 듣기만해도 섭뜩하지 않을 수 없다. 그들 사이에 한 의식승이 감로를 흩뿌리고 있고, 뒤쪽에는 巾에 흰 喪服을 입은 사람들이 엎드려 절을 하며 애통해 하고 있다.

41

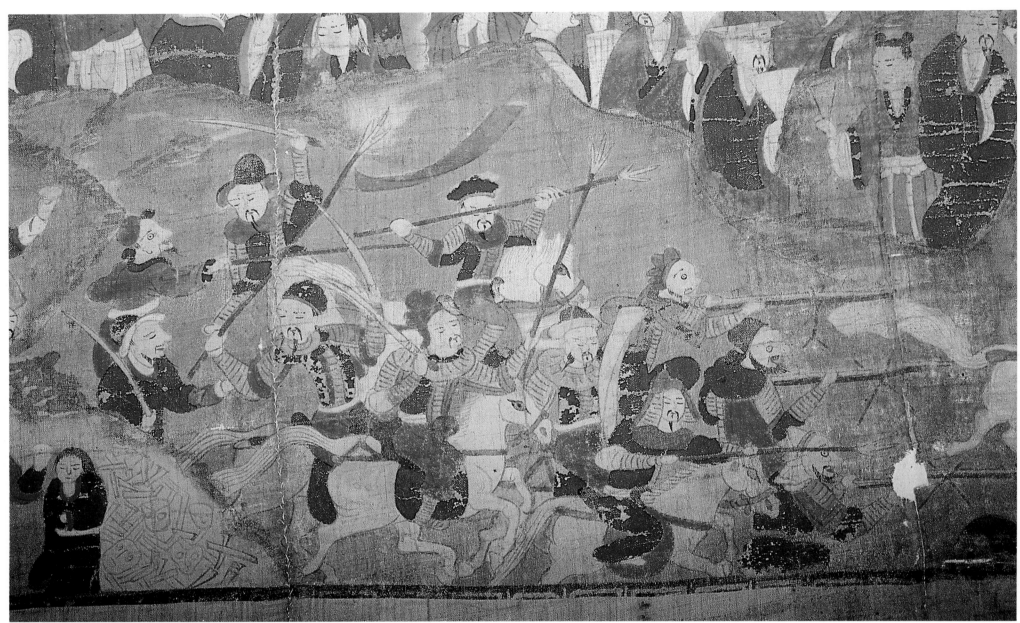

圖版 3-4 圖版 3의 세부. 戰爭場面. Scene of a War.

圖版 3-4, 5 戰爭場面. 전쟁은 人間世에서 체험할 수 있는 상황 중 가장 극악한 상태라 할 수 있다. 더구나 임진왜란이라는 참혹한 전쟁을 겪은 지 반세기 정도 지난 시점에서 제작된 이 그림에서의 전쟁장면은 당시의 대중들에게 현실적으로 다가왔을 것이다. 兩陣이 치열하게 싸우고 있는데 한쪽 편은 창과 활을 들고, 상대편은 창과 칼 그리고 鳥銃을 들고 있어 이 그림이 막연한 상상력에 의존한 것이 아니라 조총을 실제 사용한 왜군을 사실적으로 묘사한 것이 아닌가 추측케 한다.

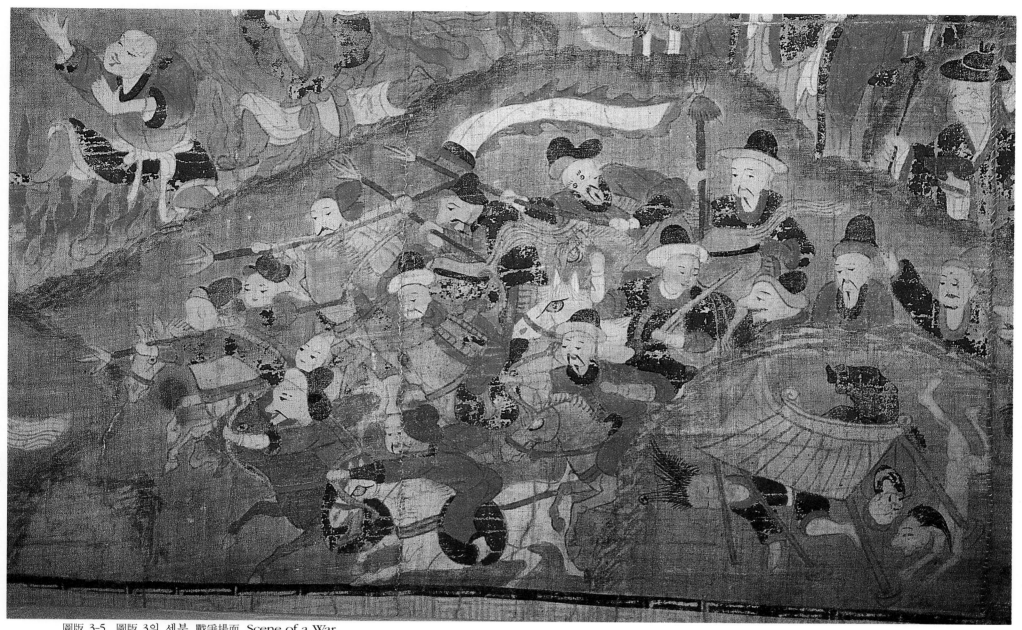

圖版 3-5 圖版 3의 세부. 戰爭場面. Scene of a War.

圖版 3-6 火災. 불운하게도 산불, 혹은 들불에 휩싸여 곤경에 처해 있는 중생을 묘사하였다. 화염 속에서 어찌할 줄 몰라 뛰쳐 나오는 모습이 우스꽝스럽다.

圖版 3-7 虎患. 19세기 후반까지 호랑이에 대한 두려움이나 그에 의한 피해가 극심했던 사실을 감안한다면, 이 도상이 감로탱에 등장한 충분한 이유를 알 수 있을 것이다. 호랑이에게 목덜미를 물린 나무꾼의 鮮血이 낭자한 모습에서 人間世의 불운함과 비참함을 느낀다. 뒤에는 언덕을 기어오르다 떨어지는 심마니가 표현되어 있다.

圖版 3-6 圖版 3의 세부. 火災. Conflagrations.

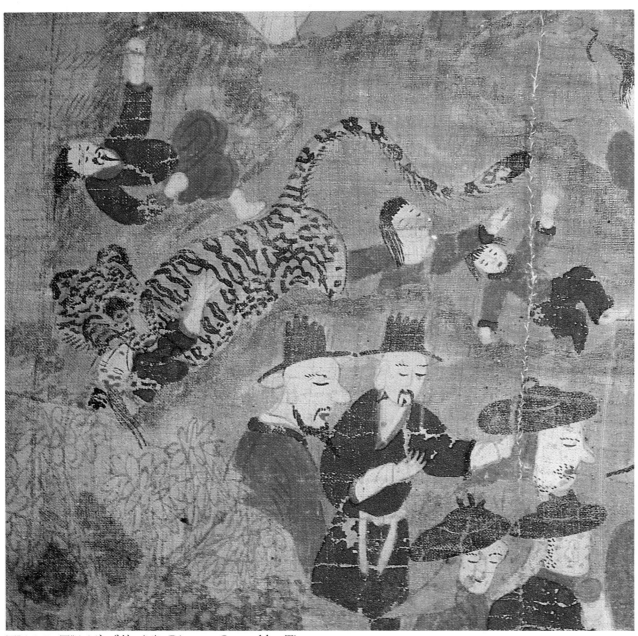

圖版 3-7 圖版 3의 세부. 虎患. Disaster Caused by Tiger.

44

4.

青龍寺甘露幀
Ch'ŏngnyong-sa Nectar Ritual Painting, Kyŏnggi Province.

4.

青龍寺甘露幀

Ch'ŏngnyong-sa Nectar Ritual Painting, Kyŏnggi Province.

1682년(肅宗 8), 絹本彩色,
199×239cm, 安城 靑龍寺 所藏

감로탱의 도상구성이나 형식이 定型化되었던 시기가 대략 18세기 무렵부터라면, 그 시발점이 되는 작품으로 우리는 1701년에 제작된 南長寺甘露幀을 꼽을 수 있겠다. 감로탱 도상의 구성 중 가장 두드러진 특징이라면, 上·中·下段의 구분이 형식상으로나 내용상으로 정확하게 지켜진다는 점에 있다. 그 중에 상단은 불·보살을 중심 도상으로 하는데 감로탱 신앙의 궁극적 지향점을 圖説한 것이다. 18세기에 제작된 감로탱 상단의 특징은 七여래가 상단의 중심 도상으로서 정착됨에 있다.

감로탱의 중심 도상이 아귀이고, 감로탱의 내용이 그 餓鬼苦에서 벗어나 극락에 得生하는 것이라면, 상단 七여래는 아귀 상태에서 벗어나 解脱의 상태를 일곱 가지로 요약 설명한 것이라고 할 수 있다. 따라서 감로탱 상단은 극락정토이며 중심 도상은 그곳을 주재하는 아미타여래인 것이다.

대체로 18세기 이전 감로탱의 상단은 아미타여래를 중심으로 圖説된다. 청룡사감로탱 상단의 중심 도상도 阿彌陀三尊으로 구성되어 있다. 이와 같은 구성은 약선사감로탱과도 상통하는 것이다. 七여래는 向右에 2중으로 배열되어 있다. 그런데 특이한 점은 向左 상단에 또 한 분의 아미타여래가 표현되고 있다는 점이다. 그렇다면 이 그림에서 아미타여래는 7여래 중 한 분을 포함하여 모두 3軀로 표현되고 있음을 알 수 있다.

청룡사감로탱의 구성상 특징은 상단의 화면이 그림 절반 이상을 차지할 정도로 확대되어 있다는 점일 것이다. 그것은 다름아닌 아미타여래가 3구로써 강조된 데 그 원인이 있다. 그렇다면 한 화면에 3구의 아미타여래의 존재가 가능한 것일까? 감로탱에서 아미타여래는 중복 출현이 가능하다. 그것은 아미타여래 뿐만 아니라 지장, 관음, 인로왕보살에게도 모두 적용되고 있다. 즉 그들의 존상은 한 공간에 한꺼번에 출현하는 것이 아니라 시차를 달리하여 3번에 걸쳐 나타난 것이 된다. 예를 들면, 남장사감로탱 상단에 출현한 지장보살은 시간을 달리하여 하단 지옥장면에 나타나 고통받는 지옥의 중생을 구제하고 있다.

상단과 중하단의 경계를 이루는 지점에는 병풍처럼 길게 늘어진 험준한 산악인 鐵圍山이 기괴한 모습으로 용트림하고 있다. 화면 중앙에는 幢幡이 휘날리는 화려한 제단이 놓여 있고, 그 아래에는 검게 그을린 듯한 두 아귀가 합장하고 있다. 제단 옆에는 의식장면이 펼쳐지고 있는데, 의식을 집행하는 승려들이 모두 민머리를 하고 있다는 점에서 당시에 제작된 다른 감로탱과의 차이를 보이고 있다. 〈金〉

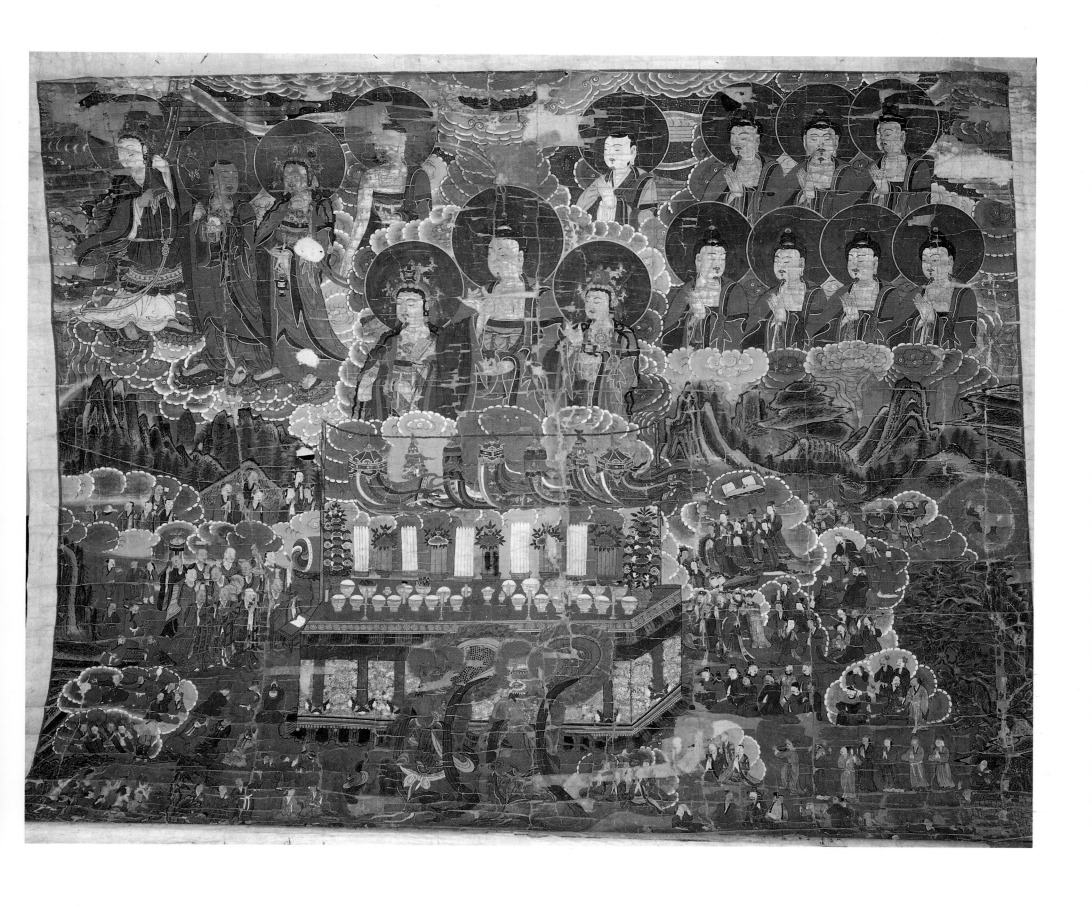

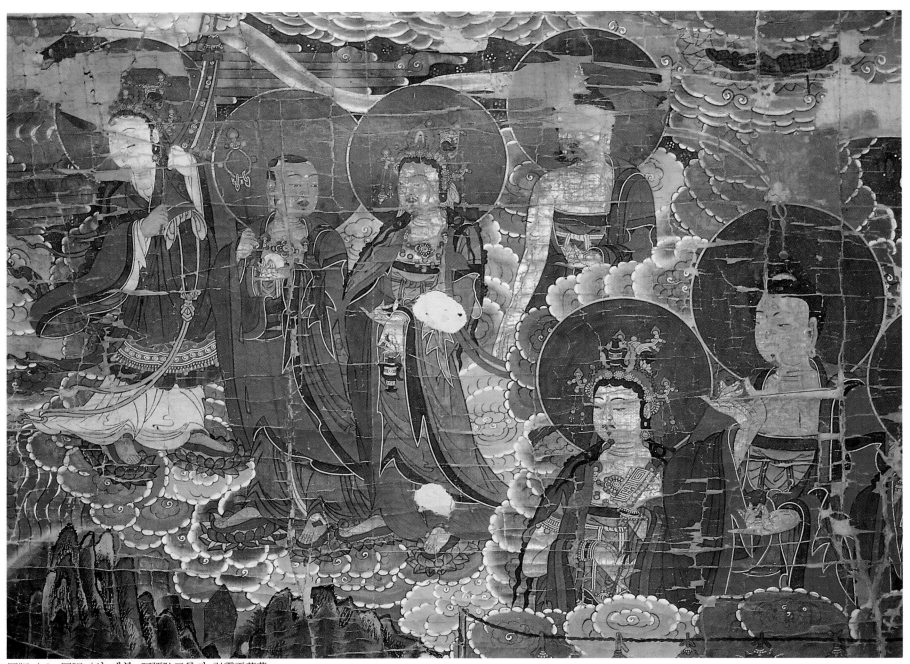

圖版 4-1　圖版 4의 세부. 阿彌陀三尊과 引露王菩薩.
Amitabha with Two Attending Bodhisattvas and Bodhisattva Guide of Souls.

圖版 4-1　阿彌陀三尊과 引露王菩薩. 청룡사감로탱의 상단에는 모두 九如來가 등장하고 있는데, 이 장면에서는 向右의 七如來를 제외한 것이다. 九品印을 結하고 있는 阿彌陀如來와 그 좌우에 관음·대세지보살이 배치된 阿彌陀三尊이 제단 바로 위에 강림해 있다. 向左에는 지장과 관음보살을 거느린 또 한 구의 아미타여래로 여겨지는 三尊이 등장하고, 그들 곁에는 인로왕보살이 靑, 紅의 연화좌를 밟고 하강하고 있다.

圖版 4-2　尊者. 阿彌陀三尊과 七如來 사이에는 한 존자가 합장을 하고 있다. 아마도 자신이 다음에 태어나게 될 아귀도를 면하기 위해 서원한 아난이거나 아귀도에 빠진 어머니를 구제하기 위해 발원한 목련존자일 것이다. 인물에 사용된 거침없는 필획, 그러나 엄정함을 잃지 않은 선이 돋보인다.

圖版 4-3　儀式. 염주를 하나씩 집어가면서 金剛鈴을 흔들며 儀文을 외는 의자에 앉은 고승을 중심으로 징, 소고, 경, 대각, 바라 등을 연주하는 범패와 작법이 한데 어우러져 표현되어 있다. 이들은 웅장한 梵音과 함께 일사불란한 순서에 의해 영혼을 천도하는 의식을 치를 것이다.

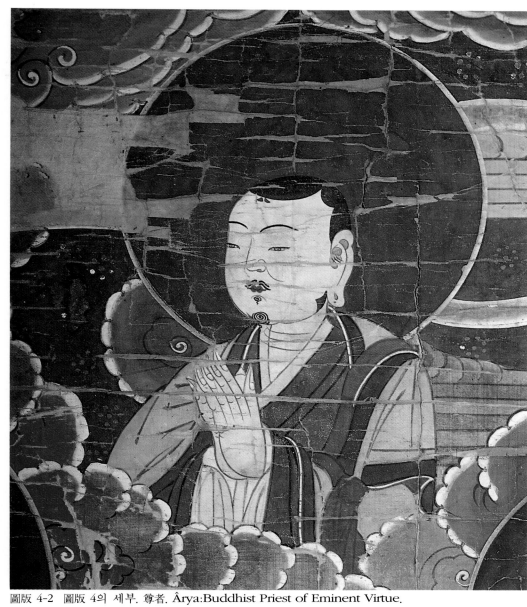

圖版 4-2 圖版 4의 세부. 尊者. Ârya:Buddhist Priest of Eminent Virtue.

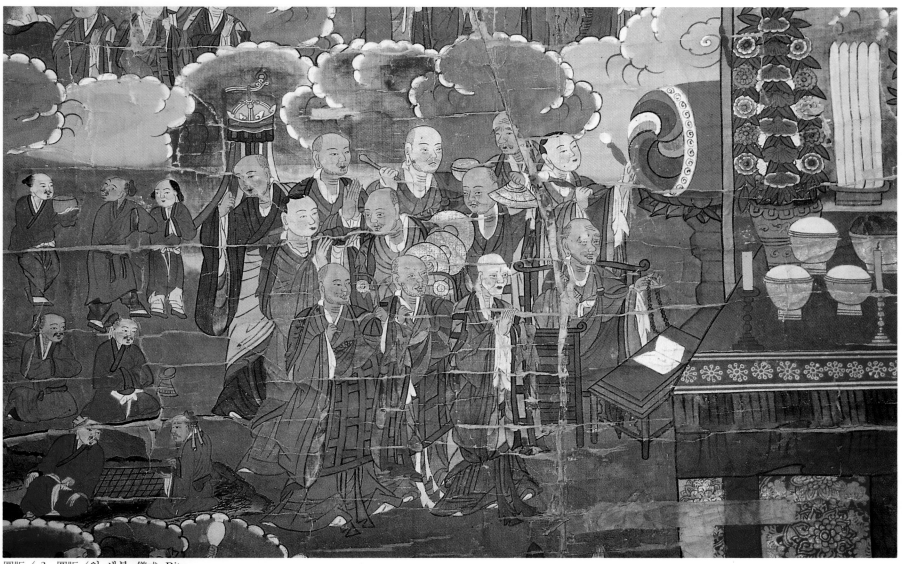

圖版 4-3 圖版 4의 세부. 儀式. Rite.

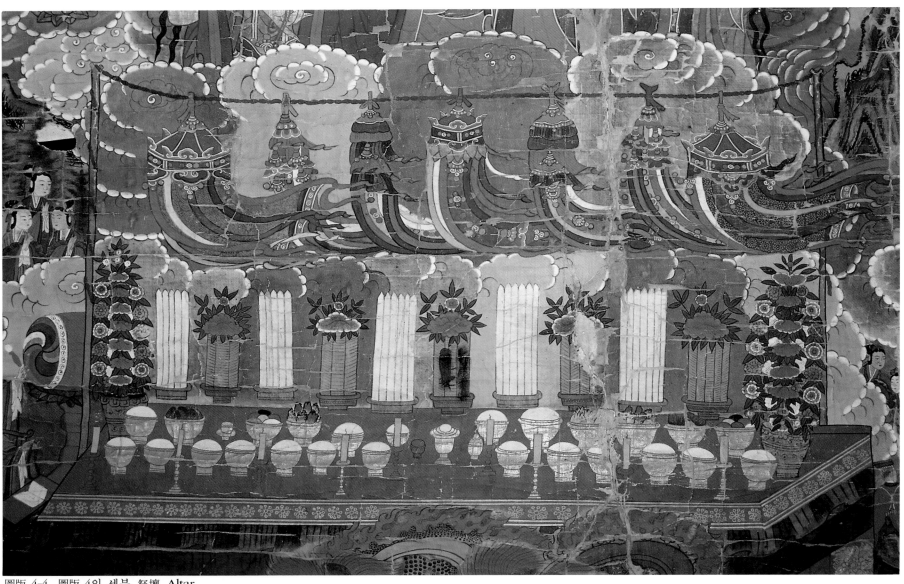

圖版 4-4　圖版 4의 세부. 祭壇. Altar.

圖版 4-5　圖版 4의 세부. 蓮華唐草. Lotus Scrolls.

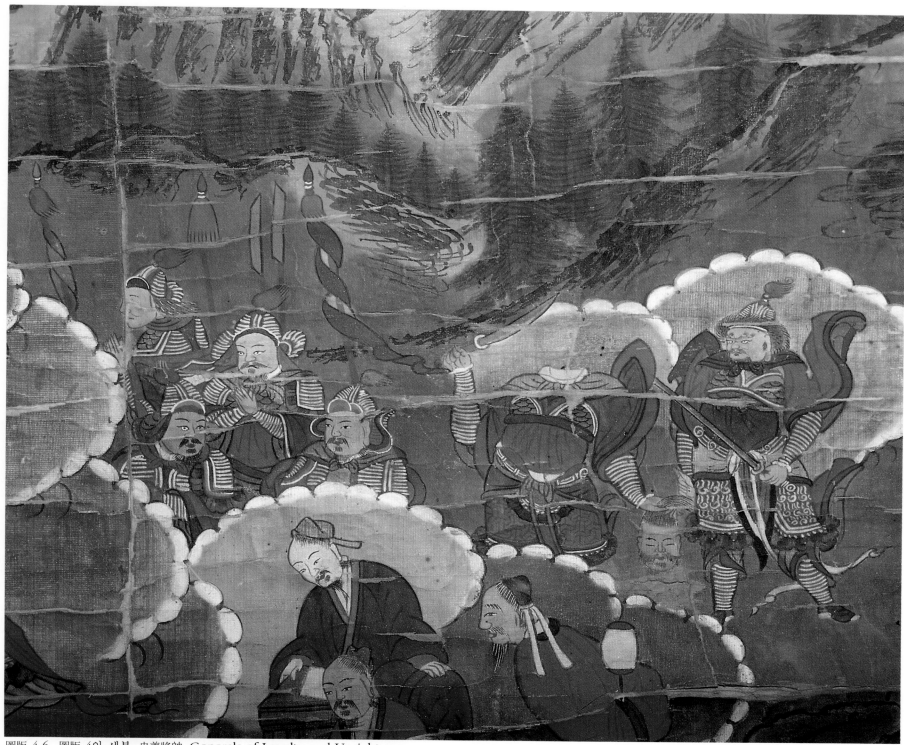

圖版 4-6 圖版 4의 세부. 忠義將帥. Generals of Loyalty and Uprightness.

圖版 4-4 祭壇. 25개의 제기에 밥과 떡, 그리고 과일들이 담겨 있고, 양 옆 분청사기에는 모란을 비롯한 여러 종류의 꽃이 제단을 장엄하고 있다. 9개의 촛대와 가운데 향로가 놓여 있고, 제단 뒤쪽에는 모란으로 머리를 장식한 5개의 위패가 놓여 있다. 제단 위에는 화려한 7개의 당번이 바람에 휘날리고 있다.

圖版 4-5 蓮華唐草. 제단을 가린 붉은 휘장에는 연화당초문이 금색으로 화려하게 장식되어 있다. 그 앞에는 머리에 지글지글 타는 불꽃을 뿜으며 고단한 모습의 검푸른 아귀가 합장하고 있다.

圖版 4-6 忠義將帥. 적개심에 불타는 두 명의 장수가 불의에 맞서 턱 버티고 서 있는 가운데 한 장수가 자신의 목을 순식간에 베어버렸다. 죽음으로 맞바꾼 충절이리라. 자신의 차례임을 알고 있는 옆에 있는 장수가 悲憤慷慨하는 심정으로 칼을 치켜 세운 채 울분과 분노를 삼키고 있다. 배경을 이루는 山野의 준법이 장수의 마음 상태를 반영이라도 하듯 어지럽게 분출되어 있다.

圖版 4-7 의식에 참여하기 위해 걸립패들이 모여들고 있다. 염주를 두 손으로 치켜들고 小鼓를 두드리는 3명의 居士들 뒤에 네 사람이 조용히 그들을 따르고 있다. 그 아래에는 앞을 못보는 봉사와 젖먹이 아이를 외면한 채 젖을 먹는 여인, 의지할 곳 없는 어린아이, 등에 어린아이를 들쳐 업은 아낙 등이 묘사되어 있다.

圖版 4-8 아귀들이 무리지어 의식도량에 모여들었다. 빈 사발을 받쳐들고 음식을 애걸하는 무리들, 이미 음식을 얻어 허겁지겁 입에 넣고 있는 아귀들, 배고픔을 참지 못하여 강물을 마시는 아귀, 강물에 떠내려가는 귀신들이 묘사되어 있다. 그 옆에는 주인에게 매맞는 노비와 虎患의 장면이 전개되어 있다.

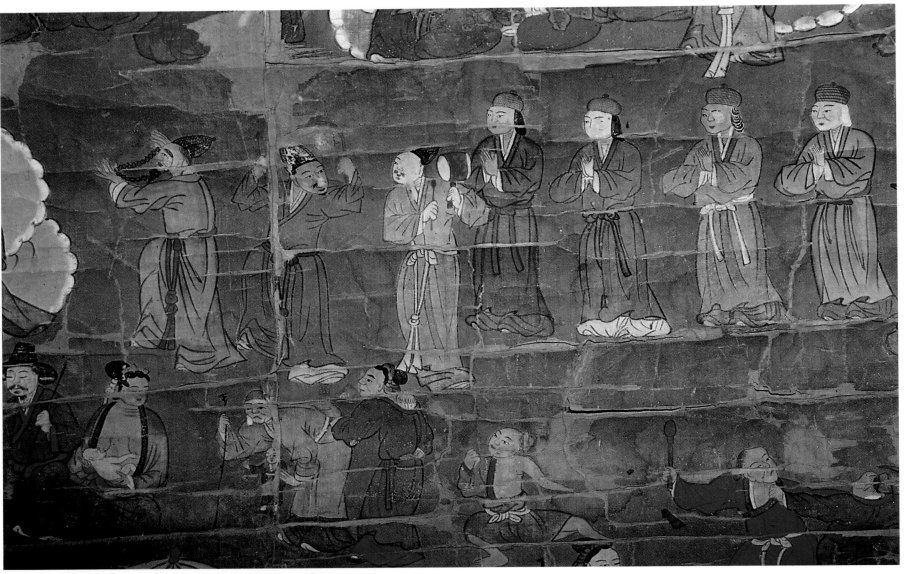

圖版 4-7 圖版 4의 세부. Kŏllip-pae:Wandering Poor Men.

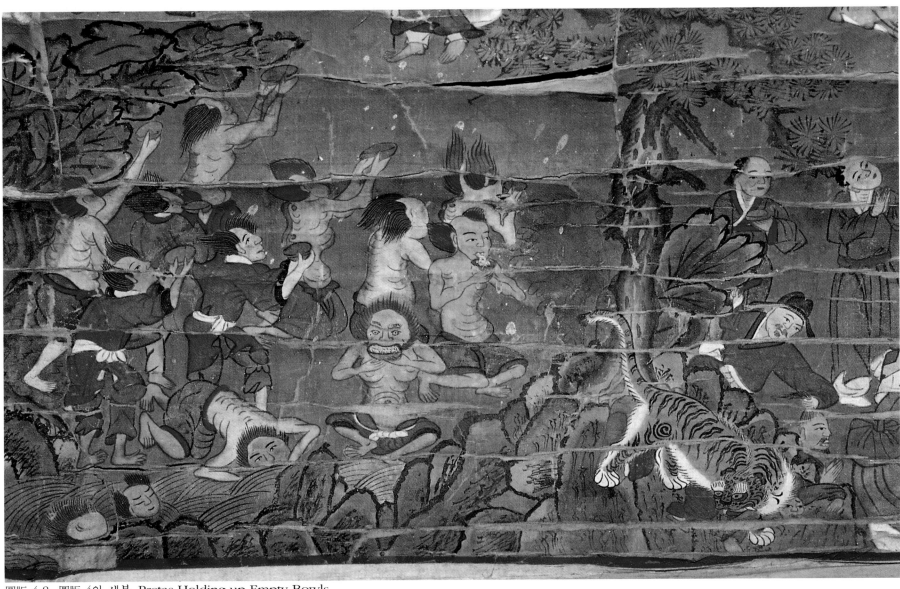

圖版 4-8 圖版 4의 세부. Pretas Holding up Empty Bowls.

52

5.

南長寺甘露幀
*Namjang-sa Nectar Ritual Painting,
North Kyŏngsang Province.*

5.

南長寺甘露幀
Namjang-sa Nectar Ritual Painting, North Kyŏngsang Province.

1701년(肅宗 27), 絹本彩色,
233×238cm, 尙州 南長寺 所藏

이 불화는 康熙 40년에 그려진 것으로 현재 강희 연간(1662~1722)의 작품으로는 몇되지 않는 예가 된다. 이보다 앞선 17세기의 것으로는 서너 점 정도의 예밖에 남아 있지 않아 남장사감로탱이 갖는 의의는 매우 크다.

상단의 중앙에는 七여래가 있으며, 그 좌우에는 인로왕보살과 관음·지장보살이 있다. 七여래는 모두 합장하고 몸의 자세는 인로왕 쪽을 향하고 있는데, 중앙 여래의 얼굴만 정면관이고 頂上肉髻가 유난히 높다. 七여래 위로는 화려한 五色放光이 나타나 있으며 3軀의 보살과 함께 발마다 따로 따로 연화를 딛고 있는데 靑蓮과 紅蓮이 교대로 배치되어 있다. 또 상단 인물의 얼굴, 손, 가슴, 발 등 노출된 신체부위는 모두 금분을 칠하여 매우 화려한 느낌을 준다. 그리고 이들 배후의 거대한 암봉들을 수묵산수화법으로 그렸다. 일반회화에서 보이는 기법이나 양식이 도식화되어 전개된 느낌인데, 대체로 당시 일반회화의 양식보다 古式을 유지하고 있다. 남장사감로탱의 상단에 보이는 불보살의 도상과 구성은 그 이후에 전개되는 감로탱 상단의 模本이 되는 것으로, 적어도 18세기 초에는 도상의 儀軌를 정형화하려는 시도가 있었음을 일단 확인해볼 수 있다.

화면의 중단부분에는 제단, 작법승중, 아귀가 넓은 범위를 차지하고 있어 역시 감로탱의 주제를 이루고 있다.

欲界의 하단부분은 여러 장면을 기하학적 구름무늬로 구획해서 도식적인 화면분할을 이루어 자연스러움이나 회화적 긴장감을 잃었지만, 하단 중앙의 전쟁장면이 매우 역동적으로 묘사되어 있어서 다소 도식적인 전체 화면에 활력을 주고 있다. 兩陣이 서로 싸우는 이 전쟁장면은, 한쪽에서는 조총을 겨누고 다른 한쪽에서는 활과 창으로 대응하고 있는 모습이다. 복식은 모두 중국식이나 아마도 임진왜란 때 조선과 倭와의 싸움이 반영되어 나타난 것이 아닌가 여겨진다.〈姜〉

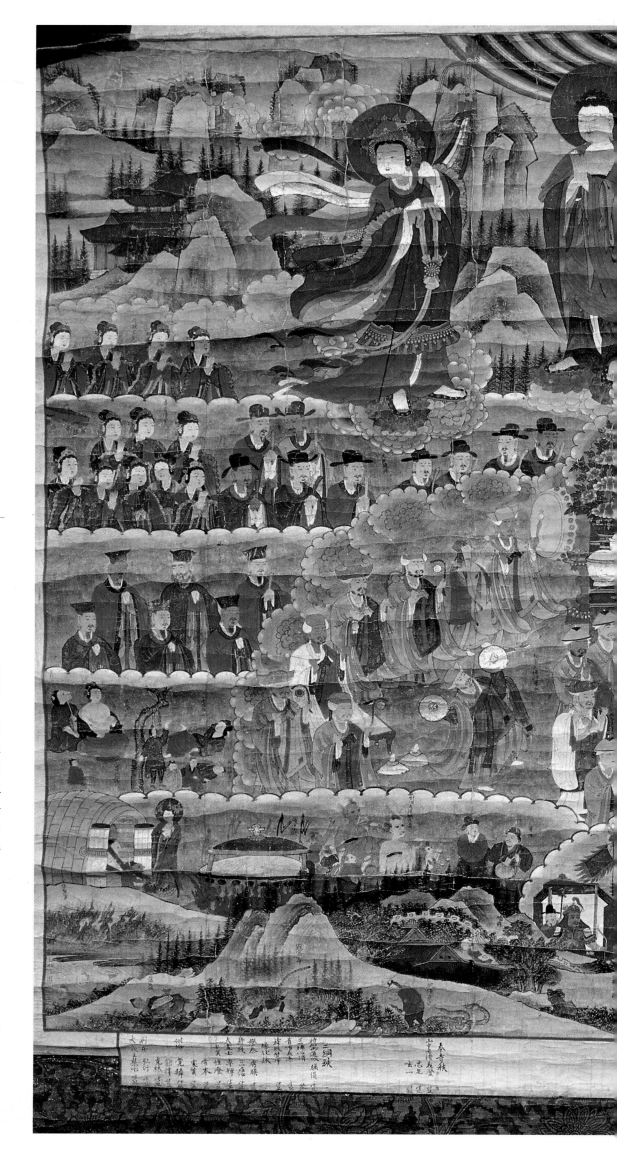

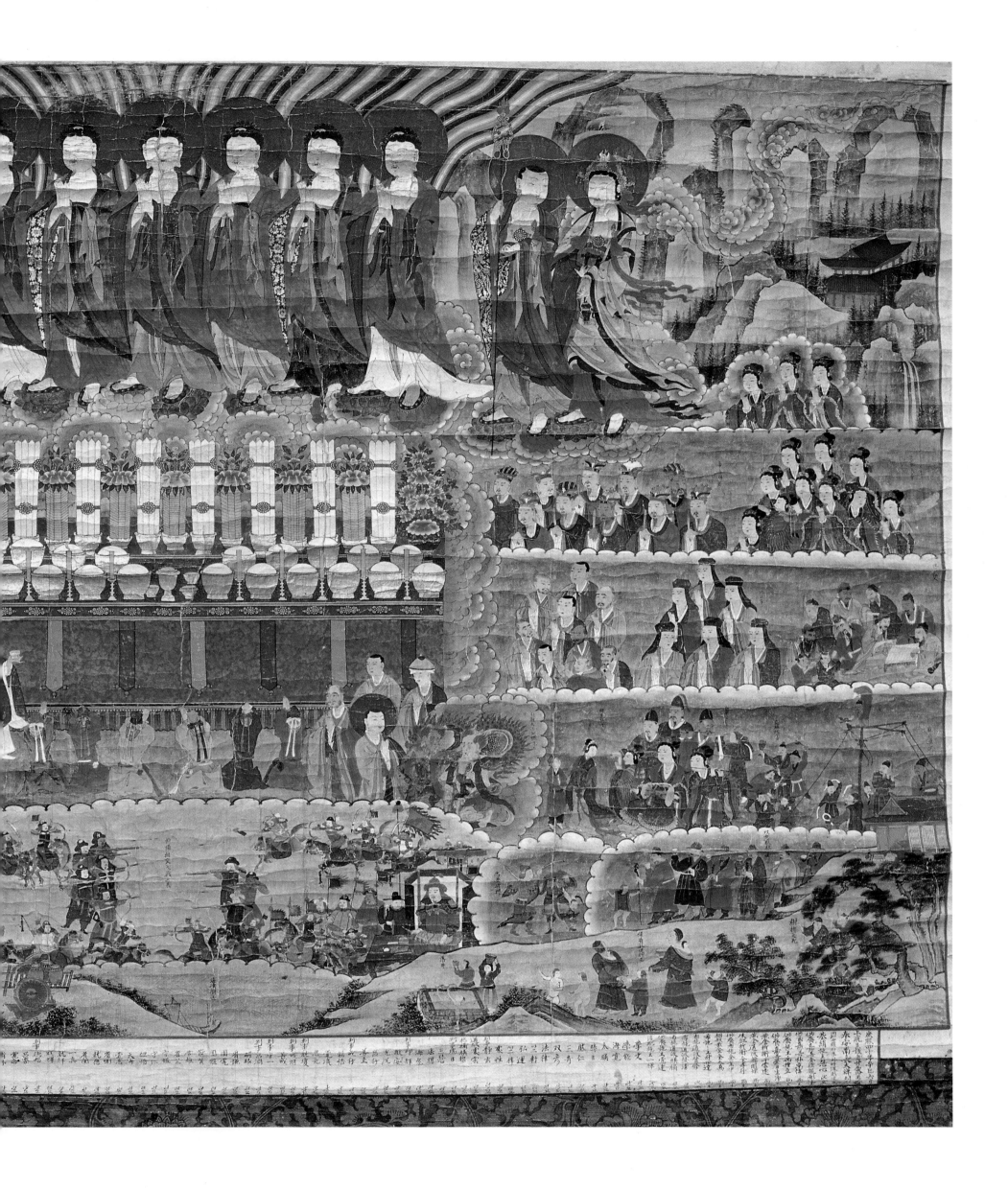

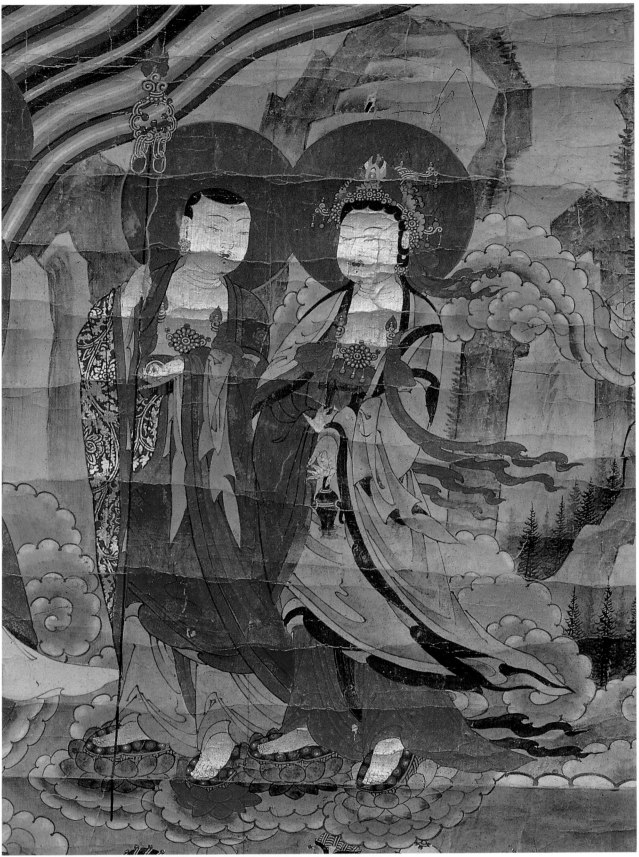

圖版 5-1 圖版 5의 세부. 地藏과 觀音菩薩. Kṣitigarbha and Avalokiteśvara.

圖版 5-1 地藏과 觀音菩薩. 상단에는 7여래와 그 좌우로 지장·관음보살과 인로왕보살이 등장하고있다. 보통 아미타불의 협시로 관음과 세지보살을 모시는데, 조선 후기의 불화에서는 세지 대신 지장을 협시로 모시는 것을 종종 볼 수 있다. 두 보살은 水墨으로 처리한 기괴한 山嶽을 배경으로 薦度儀式을 거친 淸魂을 맞기 위해 우아한 자태로 강림하는 모습이다.

圖版 5-2 儀式. 作法僧의 바라춤을 중심으로 뒤에 小金과 북을 두드리는 비구들이 늘어서 있고, 앞쪽에는 금강령을 쥐고 염불하는 승려와 異域僧을 상징하는 검푸른 피부의 승려가 합장해 있다. 제단쪽으로 선단에 선 비구의 모습은 왼손에 작은 그릇을 들고 오른손에 솔과 같은 持物로 종지에 담겨 있는 甘露水를 흩뿌리는 것 같다. 이들 의식장면의 題榜에는 '龍象大德図摩會'라는 墨書가 보인다.

圖版 5-3 地藏菩薩. 상단에 있는 지장보살은 그 몸이 정지된 상태에 머물러 있는 것이 아니라 지옥과 천계를 자유자재로 왕래하는 초시공간적 존재이다. 그의 그러한 활동상을 여기에 잘 나타내고 있는데, 하늘에서 직접 지하세계로 강림하여 지옥의 문을 열어제치고 있다. 열려진 문 안에는 칼이 채워진 지옥의 중생이 모습을 드러내고 있는데, 지장은 그들을 地獄苦에서 해방시키려 강림한 것이다. 그 옆쪽으로 불길이 이글거리는 큰 가마솥과 그 안에서 괴로워하는 중생의 모습, 그리고 그 위쪽으로 엷은 수묵으로 처리된 망령들의 모습이 두 손에 작은 그릇을 들고 중앙을 향해 무거운 발걸음을 옮기고 있다.

圖版 5-2 圖版 5의 세부. 儀式. Rite.

圖版 5-3 圖版 5의 세부. 地藏菩薩. Kṣitigarbha.

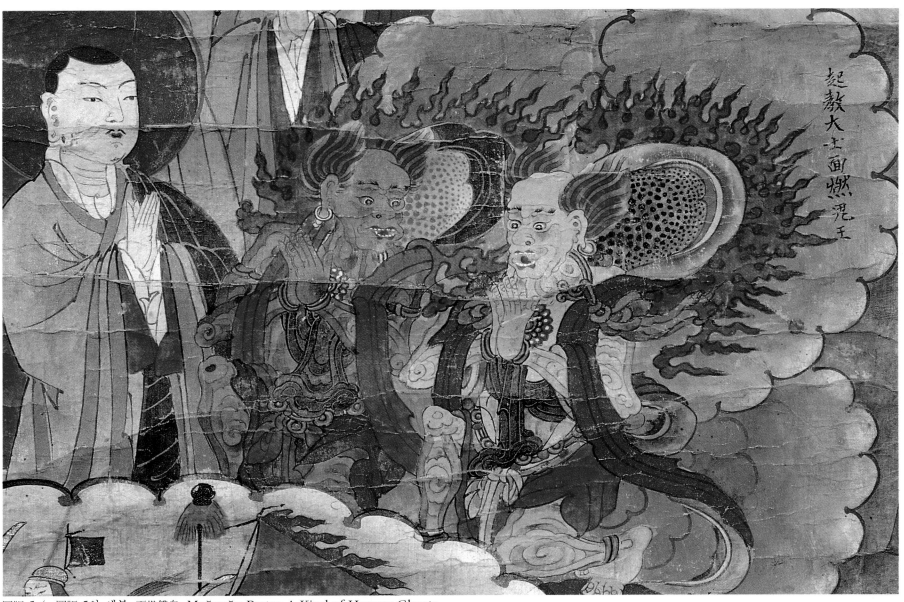

圖版 5-4 圖版 5의 세부. 面燃餓鬼. Myŏnyŏn Pretas: A Kind of Hungry Ghosts.

圖版 5-5 圖版 5의 세부. 欲界와 現實. The World of Desire and Present Lives.

58

圖版 5-6 圖版 5의 세부. 戰爭. Cruelty of War.

圖版 5-4 面燃餓鬼. 現生의 罪業은 다음 생에서 반드시 그 죄과를 받는다. 그 중에서도 흉악스러운 형상의 아귀고로 다시 태어난다는 것은 생각만해도 끔찍스러운 일이다. 관세음보살의 자비심은 극악한 상태에서 헤매는 아귀로 그 몸을 바꾸어 그와 똑같은 괴로움을 당하면서 구제의 손길을 뻗치고 있다. 이 얼마나 고귀한 희생인가. 그러한 보살을 이름하여 悲增菩薩이라 하며, 비증보살이 變易身한 그의 尊名이 바로 면연귀왕인 것이다.

圖版 5-5 欲界와 現實. 감로탱의 커다란 장점은 당시의 세태를 즉각 화폭에 반영시킨다는 점에 있는데 여기에서도 그러한 점이 발견된다. 그러나 아직 조선식 의복까지는 표현해내지 못하고 있는데 이는 적어도 18세기 후반에 가서야 이루어진다. 그렇지만 巫女의 모습이라든가 술병을 들고 서로 싸우는 모습, 직업적으로 악기를 연주하는 연희패들을 표현한 내용에서는 당시의 실상을 재현한 도상이라 아니할 수 없다.

圖版 5-6 戰爭. 하단 중앙부를 커다랗게 메우고 있는 이 도상은 전쟁의 잔인성과 가공할 공포스러움을 통해 欲界의 상황을 설명하려는 데 성공하고 있는 것 같다. 병풍을 두른 兩陣의 首將이 보이고 보병과 기병이 서로 치열한 싸움을 벌이고 있다. 여기서 주목되는 점은 鳥銃의 출현인데, 이는 당시의 병기구 중에서도 가장 선진적이며 공포스러운 무기로서 조총을 의식한 것 같다.

圖版 5-7 圖版 5의 세부. Buddhist Monk.

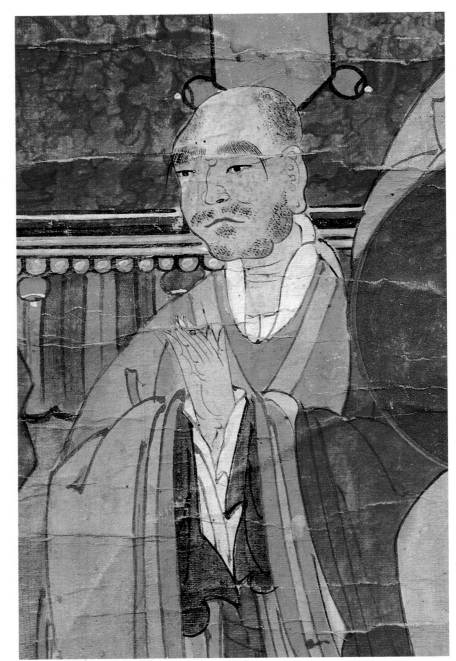

圖版 5-8 圖版 5의 세부. Buddhist Monk.

圖版 5-7, 8 제단을 중심으로 그 양 옆에는 역대의 先王先后와 文武百官, 덕이 높은 高僧과 수행 중인 비구, 나름의 경지를 이룬 仙人이 배열되어 있다. 그 중에서 젊은 비구로부터 다양한 수행의 도를 터득한 늙은 비구에 이르기까지 각기 개성과 연륜을 달리하는 표정을 보이고 있는 이 장면은 감로탱에서 회화적 성취의 일단을 보여주고 있다.

圖版 5-9 하단 向右의 맨 아래쪽에 묘사되어 있는 土坡와 樹枝의 기법은 다분히 조선 중기에 일반회화에서 일대 유행했던 折派畵風의 잔재를 느끼게 한다. 토파가 입체적으로 보이도록 원근의 강약을 주어 뒤쪽 면은 짙은 농묵으로 가라앉혀 상대적으로 앞쪽을 도드라지게 하였다. 엇갈려 늘어진 老松이 중앙에 묘사되고 그 뒤쪽으로 두 그루의 소나무가 앞쪽에 잎이 무성한 이름 모를 활엽수와 함께 잘 어우러져 있다. 또한 소나무 사이로 나무에서 떨어져 죽기 직전의 위태로운 모습이 묘사되어 있고, 언덕 너머에는 각기 그릇을 받쳐든 봉사들의 행렬이 보인다.

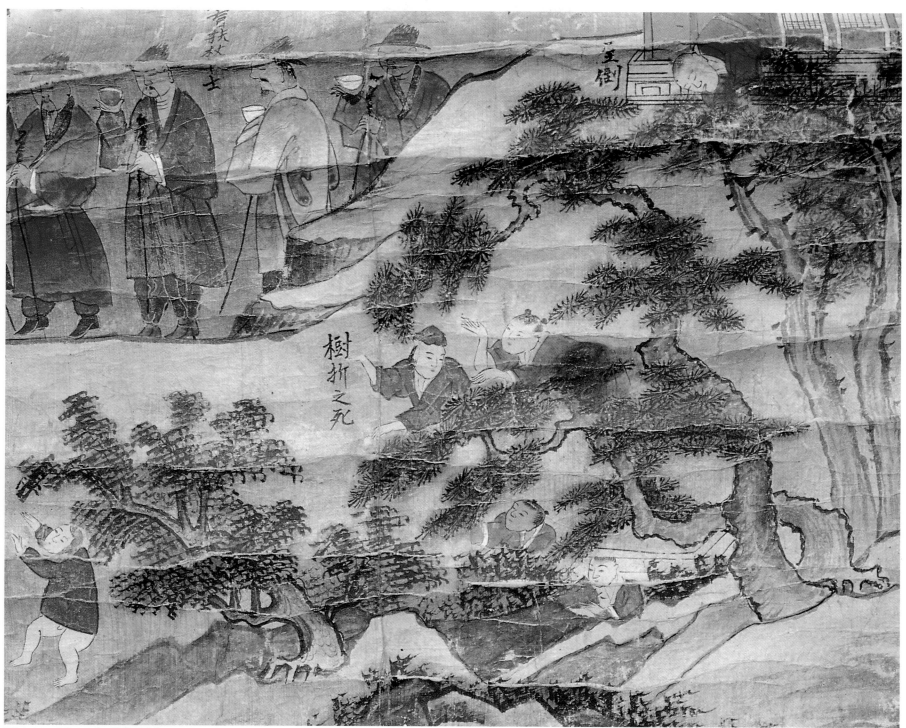

圖版 5-9　圖版 5의 세부. Old Pine Tree.

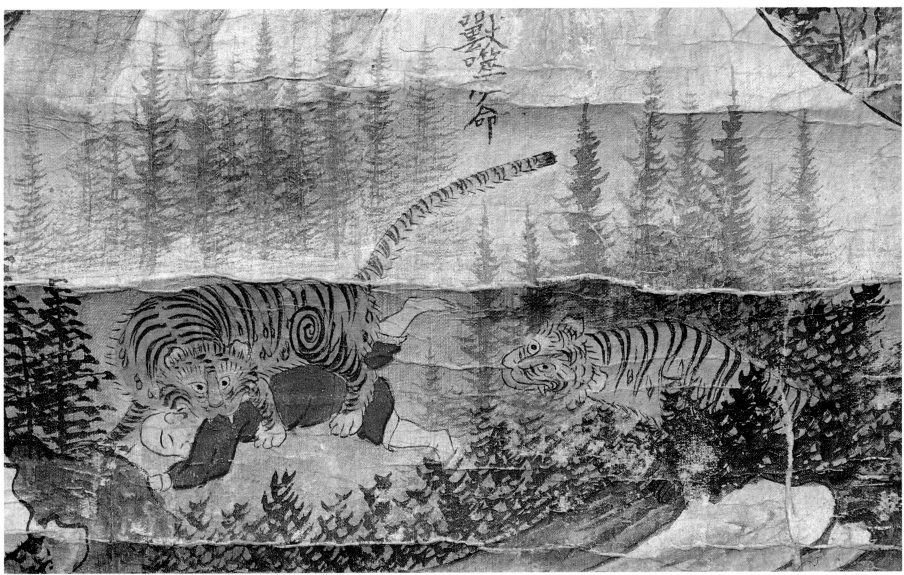

圖版 5-10 圖版 5의 세부. 虎患. Getting Bitten from Tiger.

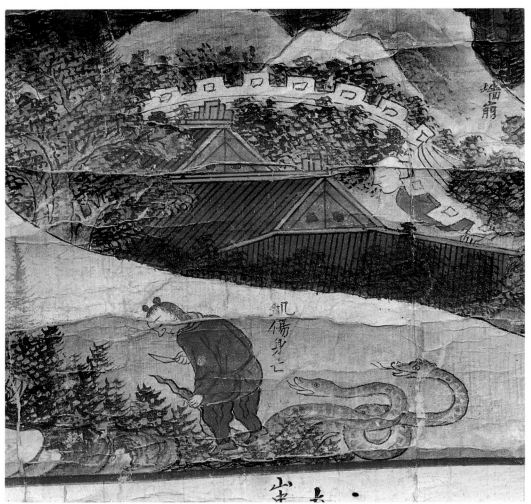

圖版 5-11 圖版 5의 세부. 뱀에 의한 災難. Disaster Caused by Vipers.

圖版 5-10 虎患. 조선 후기, 말기에는 호랑이를 그린 民畵가 크게 유행했다. 圖畵署 화원이 그린 사실적 표현의 호랑이 그림과 비교하면, 민화는 아마추어 화가의 솜씨로 그 표현이 거칠고 투박하다. 그래서 다듬어지지 않고 만화처럼 생략적인 그림을 민화적 표현의 호랑이 그림이라고 한다면, 민화적 표현의 호랑이 그림의 연원은 감로탱에 등장한다고 보아도 좋은데, 1649년에 제작된 보석사감로탱에 제일 처음 등장하고 있다. 이 장면은 승려가 山行 도중에 호랑이를 만나 非命에 죽임을 당하는 모습이다.

圖版 5-11 뱀에 의한 災難. 題記에 '虯傷身亡'이라 한 이 장면은 뱀이나 벌레 따위에 의해 몸이 상하게 되고 급기야 죽음에 이르게 된다는 내용으로 인간 현존의 불안을 얘기한 것 같다. 동자가 단도를 들고 구렁이의 꼬리를 장난삼아 자르려 하는데 그 뒤에는 두 마리의 커다란 구렁이가 입을 벌름거리고 있다. 전혀 예측할 수 없는 상황이다. 뒷장면은 뜻하지 않게 담이 무너져 목숨을 잃는 장면이다.

6.

海印寺甘露幀
Haein-sa Nectar Ritual Painting,
South Kyŏngsang Province.

6.

海印寺甘露幀

Haein-sa Nectar Ritual Painting, South Kyŏngsang Province.

1723년(景宗 3), 絹本彩色
272×261cm, 海印寺 所藏

　　화면이 일반적 감로탱과는 달리 크게 상단과 하단으로 구성되어 있다.

　　상단에는 보라색 구름과 노란색 구름으로 둘러싸인 일곱 여래와 아미타삼존불(이 경우 양 옆 보살의 도상이 관음보살과 세지보살인지는 확실치 않다)이 있다. 그 배후에는 들쭉날쭉한 기암절벽이 청록산수로 표현되어 병풍처럼 둘러서 있는데 安堅의 몽유도원도를 연상케 할 정도로 신비감이 있다. 일곱 여래 중 가운데에 있는 여래는 정면관이며, 向右 끝의 여래는 藥壺를 들고 있어서 약사여래로 보여지는데 그 오른손으로는 바로 아래의 제단을 가리키고 있다. 그 외 다른 여래들은 모두 합장하고 있다.

　　제단 向左에는 제후나 후비들이 없이 인로왕보살과 지장보살이 있고, 일반적으로 화면을 향해서 왼편에 作法僧衆이 있는데 이 경우에는 向右에 작법승중이 있다. 지장보살 밑에는 帝王들과 대신들의 모습이 무릎을 꿇고 앉아 있는데 보통 이러한 모습들은 의식에 참여하는 상류층으로 제단 양 옆에 입상으로 표현하는 것이 일반적 도상이다. 그런데 이 감로탱에서는 파격적으로 하단에 배치하고 무릎을 꿇고 있다. 아마도 이들은 지장보살과 관련하여 지옥의 十王과 判官들을 묘사하였다고 생각된다.

　　암석 위에 앉아 있는 두 아귀 중의 하나는 두 손에 붉은 그릇을 들고 제단을 향하여 손을 뻗치고 있어 약사여래의 모습과 함께 일곱 여래, 제단, 아귀 사이의 역동적 관계를 보여주고 있다. 제단에는 흰색의 모란무늬를 상감한 粉青沙器梅瓶의 꽃병이 인상적이다. 하단 向右에는 중생들의 모습을 다른 감로탱에서처럼 복잡하게 표현하지 않았는데 전쟁하는 광경은 힘차게 달리는 말 한 마리로, 유랑하는 무리는 소 한 마리를 크게 그려서 상징적으로 표현하였다. 사람을 잡아먹는 호랑이도 위압적인 모습으로 크게 그렸다. 이들 말, 소, 호랑이, 개 등은 매우 사실적으로 잘 표현되어 있어서 일반회화의 높은 수준을 보여주고 있다. 불타는 집은 선묘도 매우 좋으며 불꽃을 생생하게 표현하였다.

　　전체적으로 像들을 큼직큼직하게 대범한 필치로 묘사하였으며, 이들을 보라색 구름과 노랗고 파란 구름으로 명료하게 구획하여 호방한 구성을 보인다. 조선시대 초기 청록산수를 연상케 하는 산수와 인물, 동물들은 수준 높은 일반회화의 성격을 띠고 있다. 시원스런 구도와 대담한 생략과 큰 像으로 내용을 강조한 점 등이 특징이다. 18세기 초의 것으로는 大作에 속하며 그림의 품격도 매우 높다. 〈姜〉

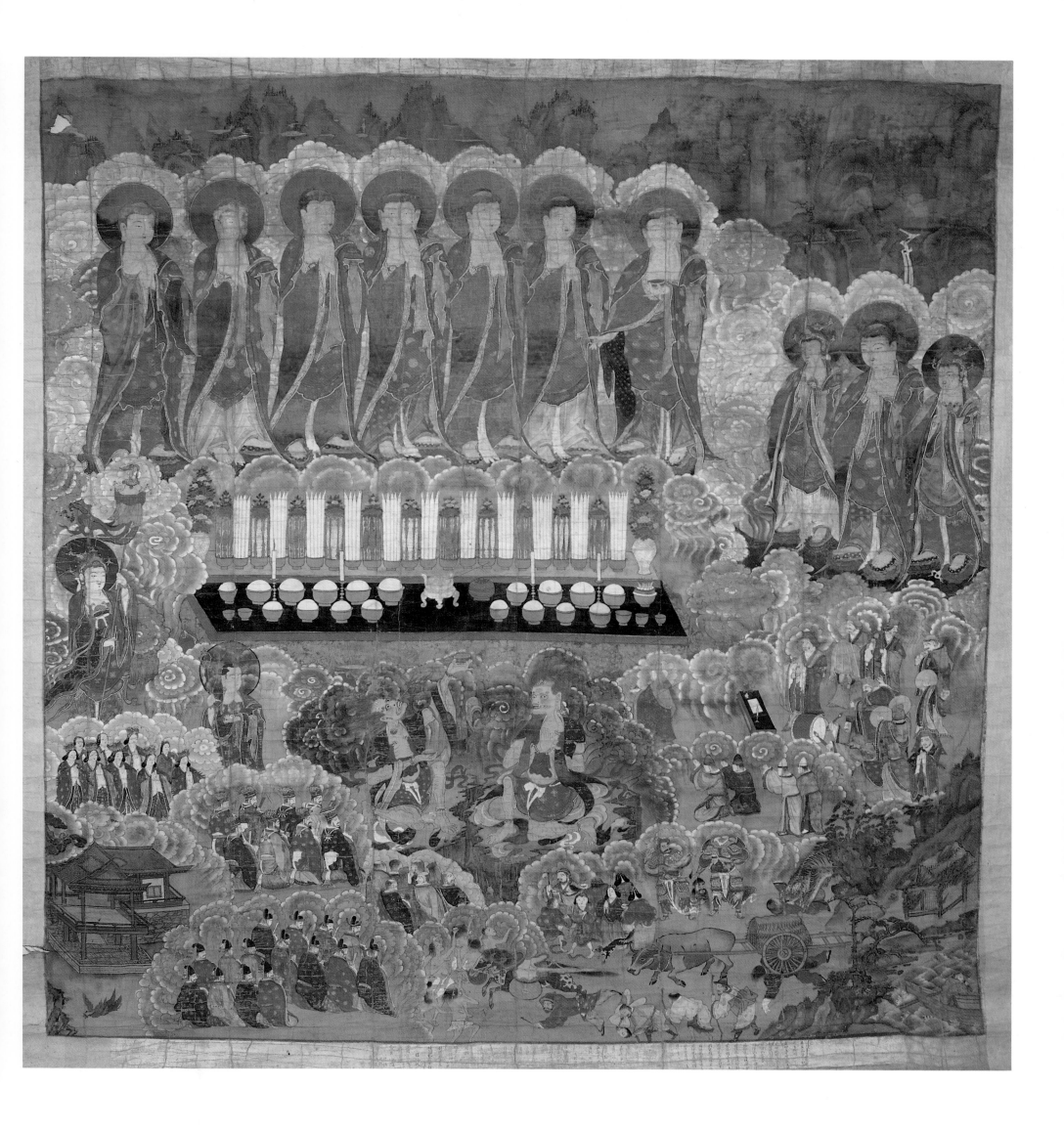

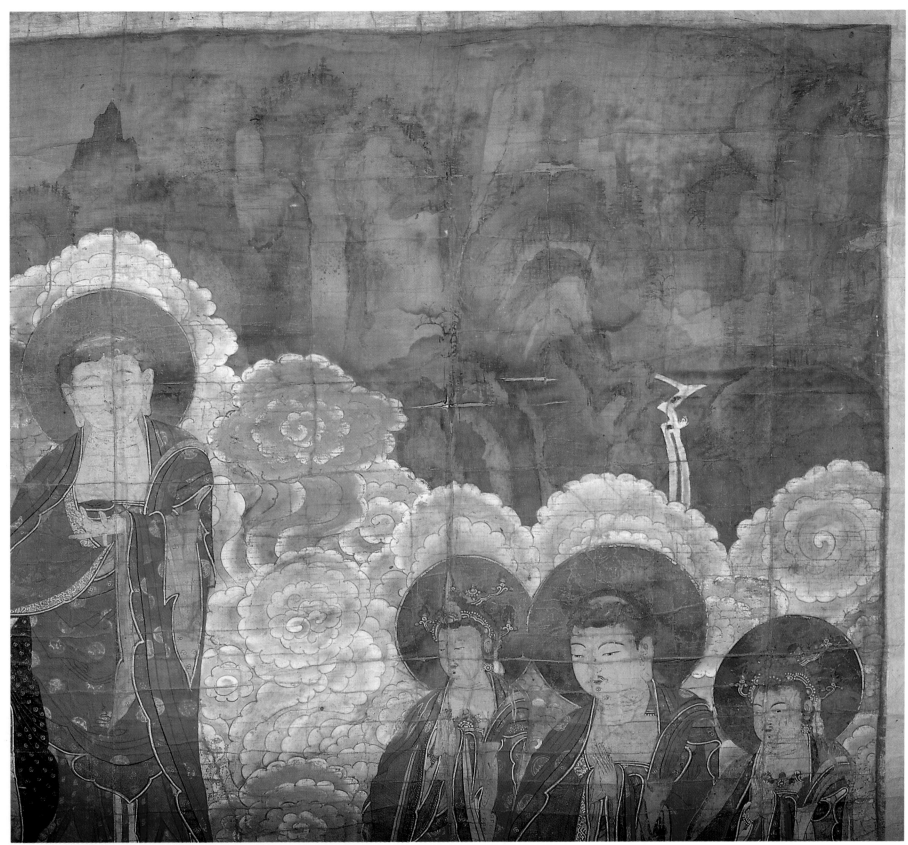

圖版 6-1　圖版 6의 세부. High Mountains and Secluded Valleys.

圖版 6-1　수미산을 상징하는 천예의 기암절벽이 웅대한 광경으로 펼쳐져 있다. 구름이 뭉게뭉게 피어오르고, 꿈틀꿈틀한 산이 용트림하듯 푸른 빛을 발하고 있는 모습이 신비롭다. 조선 전기의 회화양식을 보이는 장대한 산악의 배경은 감로탱에 등장한 모든 중생들을 그윽하고 깊은 심산유곡으로 빨아들이는 듯하다.

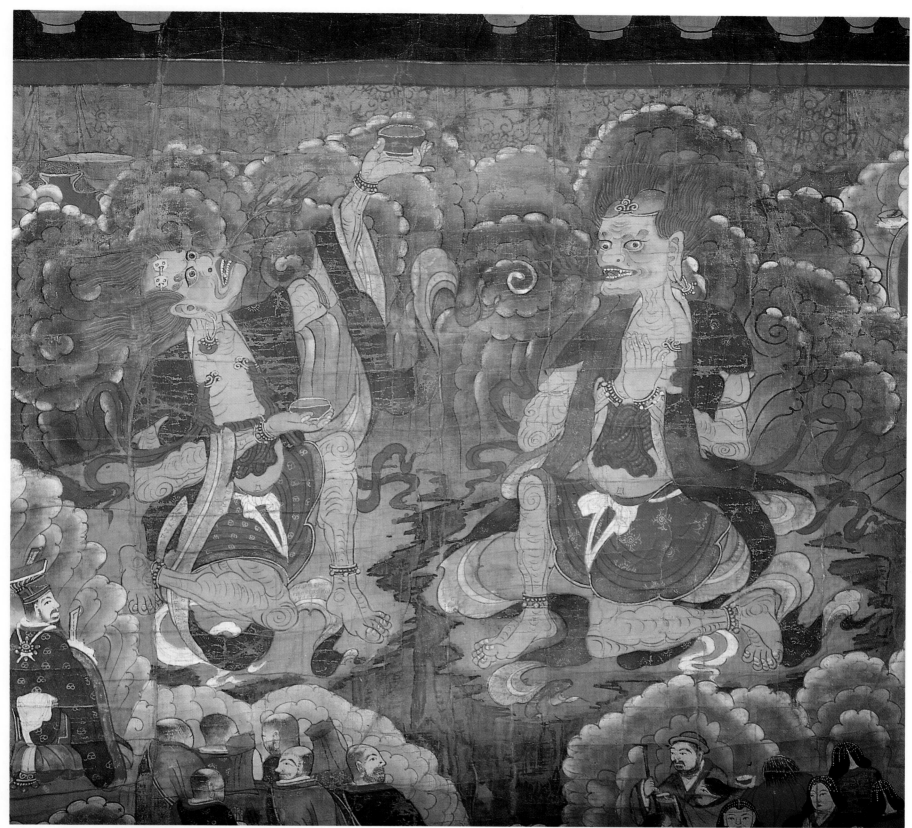

圖版 6-2 圖版 6의 세부. 餓鬼. Pretas:Hungry Ghosts.

圖版 6-2 餓鬼. 절벽, 철위산 정상에 꿇어 앉아 있는 두 아귀는 팔과 가슴, 정강이에 돌출된 불균형의 근육
을 노출시킨 채 애타게 구원의 자비를 호소하는 듯하다. 그 중 한 아귀는 七如來 중 한 여래가 들고 있는
盒과 비슷한 器物을 양손에 쥐고 입을 악문 채 불을 뿜으며 제단 앞에 등장해 있다.

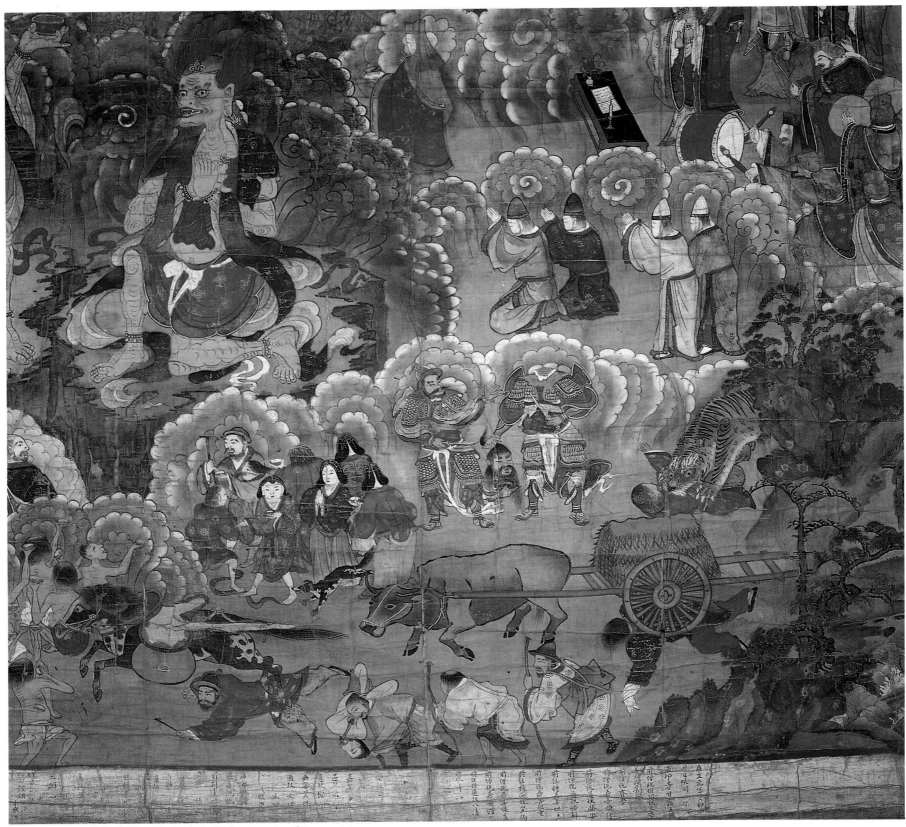

圖版 6-3 圖版 6의 세부. 下段의 여러 장면. Scenes of Present Lives.

圖版 6-3 下段의 여러 장면. 아귀 아래에 衆生의 非命橫死 장면들이 한 공간에 펼쳐져 있다. 수북한 수염을 가진 장수가 목에 붉은 피를 뿜으며 장렬하게 자결하는 忠義將帥, 虎患, 말 발굽에 깔린 마부 혹은 군사, 달구지에 깔린 사람, 개에 물린 사람, 뱀에 물린 사람, 떠돌아다니는 노인, 발가벗겨진 채 포박되어 죽임을 당하려는 아슬아슬한 순간의 모습, 귀신의 무리 등이 달구지를 끌고 가는 육중한 소를 중심에 두고 둥그렇게 배치되었다. 먹선으로 윤곽선을 두르고 그 사이에 수묵으로 陰影을 나타낸 소, 약선사감로탱에 등장하는 개와는 다른 의미를 지닌 사나운 잡종견, 細線의 描가 돋보이는 달리는 말 등 동물들의 기운찬 모습도 눈여겨볼 만하다.

7.

直指寺甘露幀
Chikchi-sa Nectar Ritual Painting,
North Kyŏngsang Province.

7.

直指寺甘露幀

**Chikchi-sa Nectar Ritual Painting,
North Kyŏngsang Province.**

1724년(景宗 4), 絹本彩色,
286×199cm, 個人 所藏

이 그림은 매우 파격적인 구도를 보여주고 있다. 상단에는 보석사감로탱에서와 같이 七여래를 배치하고 있고 그 좌우 양 끝에 백의관음과 세지보살이 협시하고 있는 구성을 보이고 있다. 따라서 정면관으로 가장 크게 표현한 중앙의 여래는 아미타불임이 분명하며, 좌우의 六여래는 중앙의 아미타불을 향해 서 있다. 화면 상단 오른쪽에는 極樂寶殿이 있는데, 그 안에 는 아미타불이 대좌 위에 앉아 있고 좌우에 四보살과 가섭, 아난 등 부처의 제자들이 협시하고 있는 모습이 보인다. 극락 보전의 앞에는 方形蓮池가 있으며, 보전 바로 앞 분홍련과 홍 련 위에는 각각 蓮華化生童子가 새롭게 태어나 아미타를 향해 합장하는 모습이 묘사되어 있다.

중단에는 제단과 의식장면이 생략되고, 가운데에 화염을 길 게 내뿜는 아귀가 있다. 화면을 향해 왼편에 錫杖을 든 지장 보살과 합장한 아난(혹은 목련)이 나란히 서서 아귀를 지켜보 고 있다. 그리고 向右, 즉 극락보전과 아귀 사이에는 인로왕 보살이 몸은 寶殿 쪽에 두고 시야는 아래쪽을 향한 특이한 몸 동작으로 寶雲을 타고 강림해 있다. 흥미롭게도 이 감로탱에 서는 인로왕보살이 幢幡을 거꾸로 들고 있어서 五色幡旗가 화 면의 중앙, 즉 아귀 바로 위에서 휘날리고 있다. 또한 아귀와 인로왕보살 사이에 여러 자세의 수많은 망령들이 엷은 회색과 분홍색의 실루엣으로 표현되어 있다. 이는 六道一切衆生을 교 화하며 구제의 誓願을 세운 지장보살과 그것을 발원한 아난, 그리고 실제로 고통받고 있는 아귀를 다음 生으로 인도하는 인로왕보살의 실천행위를 구체적이고도 박진감 있게 묘사한 것이다.

하단에는 중간부분을 길게 사선으로 산과 소나무 숲을 넣어 화면을 효과적으로 구획하고 있는데, 위쪽 공간에는 중생계의 다양한 삶의 형태가, 아래쪽 공간에는 전쟁장면이 드라마틱하 게 묘사되어 있다. 격렬한 파도 속에 모습을 나타낸 호전적인 艦船의 무리가 육지를 향하고 있다. 이른바 상륙작전을 수행 하고 있는 것이다. 반면에 이에 대응하는 육지의 병사들은 갈 팡질팡하는 모습으로 표현되어 있는데, 병사들은 지휘자를 잃 은 듯 혼란스러운 모습으로, 장수들은 의견이 엇갈려 두 패로 갈라져 대립하는 모습으로 나타난다. 이렇듯 전쟁장면에서 어 떤 줄거리를 파악할 수 있도록 구체적으로 묘사한 것은 다른 감로탱에서 볼 수 없는 흥미로운 부분이다. 또한 하단 우측, 지장보살 뒤쪽에는 儒學을 신봉하는 선비들이 무질서한 자세 로 엉킨 듯 무리지어 있고, 奏樂하거나 天桃를 받든 도교의 仙人과 天女들이 교태를 부리며 흐트러진 자세를 보이고 있는 점은 매우 풍자적인 표현이라 할 것이다. 〈姜〉

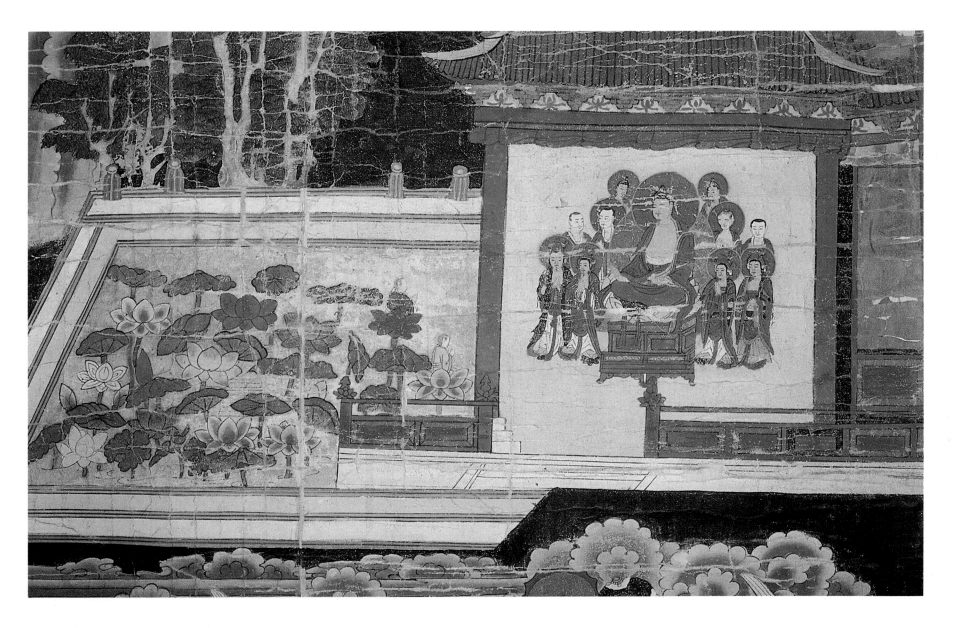

圖版 7-2　圖版 7의 세부. 地藏菩薩. Kṣitigarbha.

圖版 7-3 圖版 7의 세부. 餓鬼와 引路王菩薩. Preta and Bodhisattva Guide of Souls.

圖版 7-1 極樂寶殿. 상단 七여래 옆에는 자그마한 寶殿과 칠보연못이 있다. 보전 안에는 아미타불이 보살들과 제자들에 의해 둘러싸여 있고, 그 앞 方形의 부용지에서는 연꽃이 만발해 있는 가운데 갓태어난 蓮華化生童子도 보이는데, 보전의 아미타여래는 그들을 맞이하는 것이다.

圖版 7-2 地藏菩薩. 衆生界의 현실 속으로 지장보살이 출현하고 있다. 目連(혹은 阿難)尊者를 대동한 그는 인간의 삶 속을 통과하여 혹심한 고통을 당하고 있는 아귀에게 한 걸음 한 걸음 다가가고 있다.

圖版 7-3 餓鬼와 引路王菩薩. 휘둥그런 눈과 치켜진 눈썹, 흰 수염을 하고 입에 화염을 뿜으며 움츠려 합장하고 있는 커다란 아귀와 그 뒤쪽으로 수많은 망령들이 아우성치며 운집해 있다. 인로왕보살은 하늘에서 강림하여 그들을 막 구제하려 하고 있다. 오색의 깃발이 휘날리는 당번을 거꾸로 하여 그들을 거두어 들이는 모습이 실감나게 표현되어 있다.

圖版 7-4 圖版 7의 세부. 天界. Devagati:World of Devas.

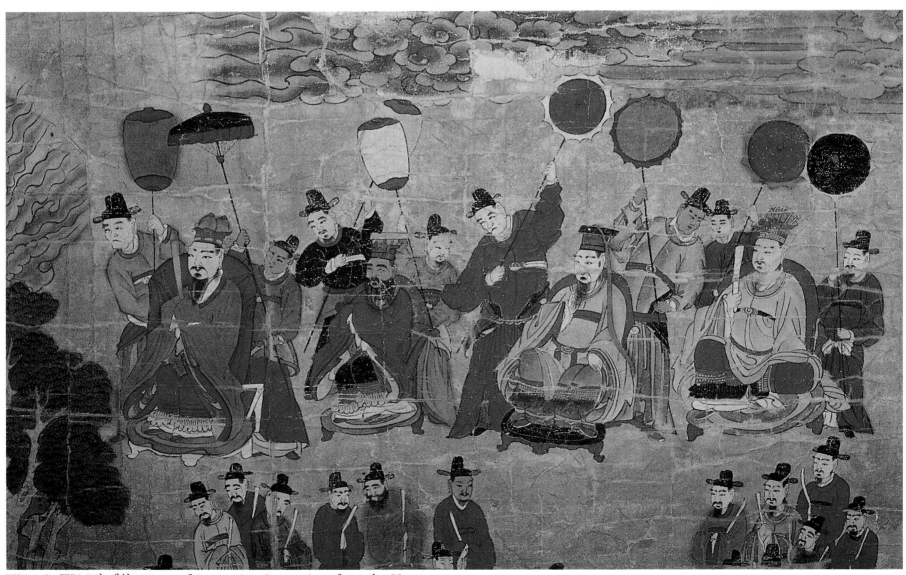

圖版 7-5 圖版 7의 세부. Kings of Successive Generations from the Heaven.

74

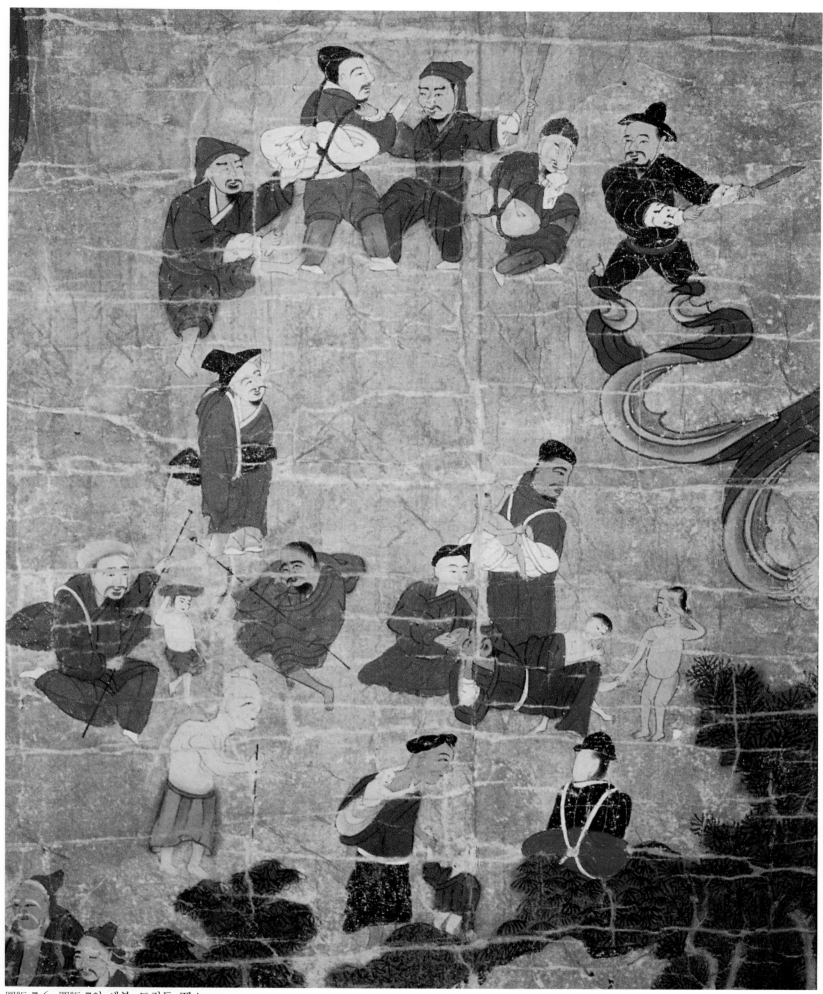

圖版 7-6 圖版 7의 세부. 도적들. Thieves.

圖版 7-4 붉고 푸른 寶雲이 뭉게뭉게 피어 오르는 天界를 상징하는 그곳에 천
녀들이 淸魂을 맞이하는 현장에 降臨하고 있다.

圖版 7-5 歷代先王들이 天人이 되어 지상에 강림해 있다. 옆에는 관모를 쓴
환관들이 侍立하여 호위하고 있다. 그들은 관심어린 표정으로 화면 중앙에서
펼쳐지고 있는 장중한 의식을 바라보고 있다.

圖版 7-6 도적들. 16세기 후반, 적어도 17세기 무렵부터는 시장경제가 형성되
면서 전국적으로 市廛이 발달하였다. 그에 따라 場市가 곳곳에서 형성되었는
데 보따리에 물품을 가득 짊어지고 정기시장을 돌면서 장사하는 봇짐·등짐
장수가 눈에 띄게 불어났던 것이다. 이들에게 가장 큰 걱정거리는 이동할 때
만나는 도적들로, 이 장면은 바로 그와 같은 도적의 피해를 그린 것이다. 아래
에는 가족행상의 번잡스러움을 묘사하였다.

圖版 7-7 圖版 7의 세부. 儒生. Confucianists.

圖版 7-8 圖版 7의 세부. 歌舞하는 美姬들. Singing Dancers.

76

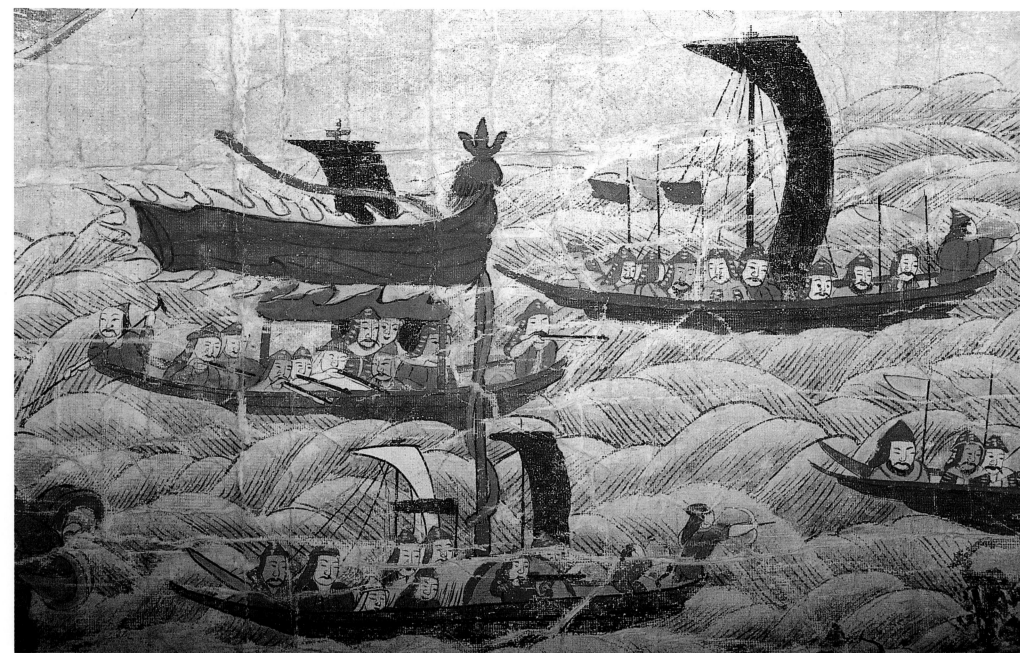

圖版 7-9 圖版 7의 세부. *海戰*. Naval Battle.

圖版 7-7 *儒生*. 執權儒臣들에 의한 억불정책 속에서 불교를 생활신조로 삼았던 승려집단은 어떻게 대응하였을까? 이 장면은 마치 입으로는 '孔子曰, 孟子曰'하면서 눈길은 여인들을 향하는 등 흩트러져 있는 몸가짐의 儒生들을 불화의 한쪽 구석에 도상화하여 풍자하고 있는 것 같다.

圖版 7-8 *歌舞*하는 *美姫*들. 교태 어린 무희와 춤추며 악기를 연주하는 여인들이 묘사되어 있다. 이들 가운데 仙桃를 들고 있는 天女의 모습으로 보아 아마도 仙境의 무희들을 나타낸 것이 아닌가 한다. 그 앞쪽에 요란한 풍악과 무희들의 유혹에도 아랑곳하지 않는 道士들의 표정을 읽을 수 있다. 꽉 다문 입에서 애써 외면하는 수행의 한계와 인내를 느낄 수 있을 것 같으며, 또 한 도사는 게슴츠레하게 눈을 뜨고 은밀한 웃음을 보내고 있어 벌써 마음은 콩밭에 가 있음을 알 수 있다.

圖版 7-9 *海戰*. 전쟁장면은 보석사감로탱 이후 하단에 거의 매번 등장한다. 그 장면은 거의 대부분 기마병과 보병이 주가 되어 전투를 벌이는 육상전이었다. 그런데 여기서는 해상전, 더 정확하게는 상륙작전을 펼치는 내용이다. 그렇다면 이 장면은 이 그림이 봉안된 사찰측의 고유한 경험에 근거하여 도상화한 것이 아닌가 추측된다. 그러나 직지사는 경상북도 남서, 충청북도 남단, 전라북도 동북쪽의 접경지역인 내륙의 한복판인 경북 금릉군에 위치하고 있어 어떤 연유로 이와 같이 사실적인 海戰을 그렸는지 의아하다. 육지를 향해 일사분란하게 움직이는 함선과 거기에 탄 병사들의 갑옷, 투구, 조총 등으로 보아 아마도 조선을 침범하는 倭軍이 아닌가 한다.

圖版 7-10 圖版 7의 세부. 演戲牌. A Group of Dancers and Musicians.

圖版 7-11 圖版 7의 세부. 非命橫死. Violent Deaths.

圖版 7-10 演戲牌. 유랑하는 演戲牌의 모습은 감로탱 하단에 늘상 등장하는 도상이다. 오늘날 서커스와도 같은 이 행사는 사람들의 왕래가 빈번한 장소에서 늘 행해졌다. 이 장면은 사람들이 많이 모이는 물산의 집산지, 즉 장시의 성행과 시장경제의 발달과도 맥을 같이한다는 점에서 주목된다.

圖版 7-11 非命橫死. 하단에 등장하는 도상으로 집이 붕괴되어 아까운 목숨을 잃는다든가, 호랑이에게 혹은 독사에게 물려 예측하지 못한 죽임을 당하는 경우가 종종 있다. 그것은 삶에서 맞닥뜨릴 수 있는 가장 커다란 불행이며, 동시에 그렇게 죽은 영혼은 다음 세계에 쉽게 안착하지 못하여 현실도 靈界도 아닌 中陰의 세계를 영원히 방황한다.

8.

龜龍寺甘露幀
Kuryong-sa Nectar Ritual Painting, Seoul.

8.

龜龍寺甘露幀

Kuryong-sa Nectar Ritual Painting, Seoul.

1727년(英祖 3), 絹本彩色,
160.5×221cm, 東國大博物館 所藏

이 그림은 원래 강원도 치악산 구룡사에 있었던 것이다. 적·황·록
三色이 전체화면에 가득 전개되어 매우 화려하면서도 현란한 느낌을 준
다. 또한 화면의 단계적 분할과 거대한 祭床을 중심으로 확대 공간의
운영 등 전체화면에서 간취되는 스케일은 이 그림의 안정성과 품격을
높이고 있다.

상단은 비교적 여유 있는 공간을 확보하였는데 七佛이 이전 시대에
비해 작게 표현되었기 때문이다. 짙은 하늘을 배경으로 드러나는 구름
의 움직임이 화면의 깊이감이나 공간감, 생동감 등은 물론 장식적인 효
과까지 얻어내고 있다. 즉 天上의 공간이 寶相華의 점무늬로 장식되어
七佛의 내영을 장엄하고 있다. 七佛이 모두 합장하였고 각기 다양한 시
선과 표정으로 미묘한 변화를 주었으며, 그 양 옆에는 강림하는 인로왕
보살과 지장보살, 淨甁을 들고 있는 관음보살이 함께 표현되어 있다.

중단의 제단은 크기 뿐만 아니라 화려함에서도 단연 돋보이는데, 질
서정연한 공양물과 함께 언뜻 보아도 매우 극진한 정성이 배어 있음을
알 수 있다. 수십 개에 달하는 금빛의 祭器에는 소복이 쌓인 흰 쌀밥이
정갈하게 담겨 있고, 그 뒤쪽에는 모란의 꽃공양이 화려하게 位牌를 감
싸고 있다. 제단 앞쪽 양편에 세운 긴 지지대에는 바람에 휘날리는 여
러 개의 당번이 제단의 성찬공양을 현실감 있게 하고 있다. 제단 옆 向
左에는 의자에 앉아 金剛搖鈴을 흔들며 독경하는 비구와 작법승들의 모
습이 보이나 그 몸동작이 과장되어 있고, 제단 앞쪽에는 두 아귀가 화
염과 구름에 둘러싸인 채 이 齋儀式의 공덕을 간절히 바라는 듯 묘사되
어 있다.

하단의 衆生像은 다양한 형식의 내용을 담아내고 있는데, 왕후장상과
역대제왕의 모습이 하단 아랫부분까지 전개되어 있다. 〈金〉

圖版 8-1 圖版 8의 세부. 引路王菩薩. Bodhisattva Guide of Souls.

圖版 8-1 引路王菩薩. 천예의 기암들이 돌출된 鐵圍山을 배경으로 화려한 자태가 유난히 돋보이는 인로왕
보살이 맑은 영혼을 극락으로 인도하기 위해 강림하고 있다.

圖版 8-2 地藏과 觀音菩薩. 지장과 관음보살이 지상에 강림하면서 서로 다정하게 속삭이는 모습으로 묘사
되어 있다. 곧 맞이하게 될 수많은 淸魂에 대한 과거의 행적을 낱낱이 꿰고 있을 이 두 보살은 청혼의 죄
업을 가능하면 삭감시켜 더 나은 곳에서 태어날 수 있도록 서로 상의하는 듯 자비스러운 모습이 친밀하다.

圖版 8-2 圖版 8의 세부. 地藏과 觀音菩薩. Kṣitigarbha and Avalokiteśvara.

圖版 8-3 儀式. 끊어질 듯 이어질 듯 긴 호흡의 목소리가 중심이 된 梵唄는 수행자에게 명상으로 침잠해가는 것을 돕는다. 그러나 여기 作法이 동반된 의식장면은 대중을 들뜨게 만드는 매우 강렬한 리듬을 연상케 한다. 인간의 가장 원초적인 리듬감에 근원한 타악기가 중심이 된 法鼓와 小金, 바라의 속성은 주위의 사람들을 흥분시키는 데 유효할 것이다. 이 장면은 의식의 대중화를 반영한 것으로 행사에 대중을 끌어들이고 몰입시켜 대단원의 절정을 공유케 했을 것이다.

圖版 8-4 운집해 있는 在家信徒들. 의식이 점차 절정으로 치닫자 거기에 모여 있던 일반대중은 제단을 향해 일제히 꿇어 엎드려 영혼천도를 기원하고 있다.

圖版 8-5 天人, 先王先侯, 文武百官 등 여러 무리가 제단 앞에 운집하여 의식에 동참하고 있다.

圖版 8-6 여기저기 場市를 옮겨다니는 행상인이 사찰에서 거행되는 의식행사에 참여하고 있다. 그러나 하단의 도상은 개별적인 상황을 전개시키고 있기 때문에 중단의식과 관계 없는 내용일 수도 있는데, 행상인이 아니라 유랑하는 비구이거나 탁발승일 수도 있겠다. 등에 두툼한 봇짐을 질빵에 걸머진 사람들의 뒷모습을 그려 분위기를 가라앉히고 있다.

83

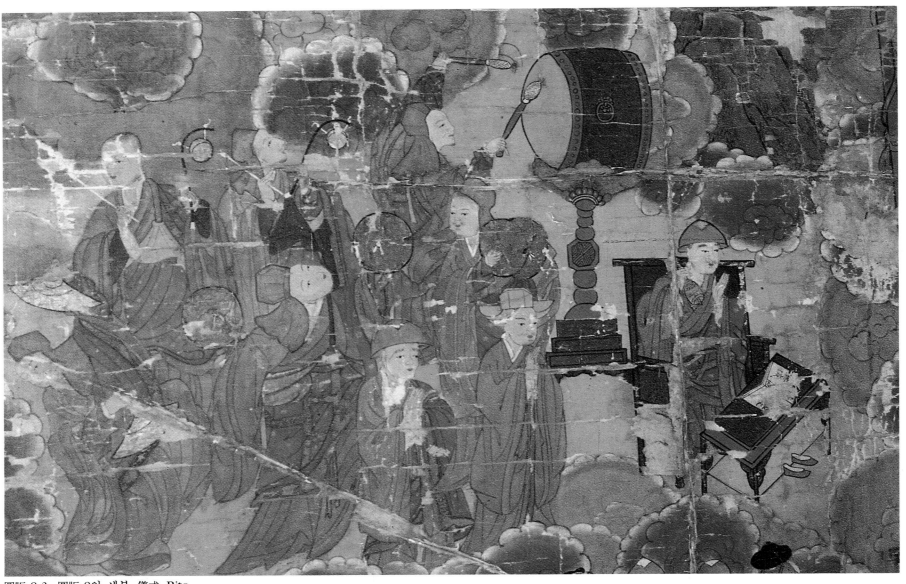

圖版 8-3　圖版 8의 세부. 儀式. Rite.

圖版 8-4　圖版 8의 세부. 운집해 있는 在家信徒들. A Large Crowd of Believers.

圖版 8-5 圖版 8의 세부. A Group of Kings and Queens of Successive Generations, High Officials and Others.

圖版 8-6 圖版 8의 세부. Peddlers.

85

圖版 8-7 圖版 8의 세부. 솟대놀이. Play of Sotte (Acrobatics on Top of Poles).

圖版 8-7 솟대놀이. 장대를 높이 세우고 그 꼭대기에서 거꾸로 매달리는 묘기는 아마도 전통 민속놀이인 솟대놀이일 것이다. 목숨을 건 아슬아슬한 묘기를 보여주며 생계를 유지했던 솟대패, 장터의 시끌벅적한 분위기와 함께 당시의 풍속놀이, 다양한 직업 분화의 한 단면을 볼 수 있어 흥미롭다.

9.

雙磎寺甘露幀
Ssanggye-sa Nectar Ritual Painting,
South Kyŏngsang Province.

9.

雙磎寺甘露幀
Ssanggye-sa Nectar Ritual Painting, South Kyŏngsang Province.

1728년(英祖 4), 絹本彩色,
224.5×281.5cm, 雙磎寺 所藏

　　상단이 화면의 절반을 차지하고 있는 이 불화는 다른 감로탱에 비하여 불보살의 무리가 복잡하게 구성되어 있다. 즉 불보살군이 양쪽으로 배치되어 있는데, 중앙에서 向左측에 아미타불로 생각되는 정면관의 여래를 四佛과 보살이 함께하고 있고, 이 그룹에 잇달아 한 쌍의 인로왕보살이 길게 휘날리는 당번을 들고 있다. 이 그림에서는 인로왕보살을 독립적으로 배치하지 않고 불보살 그룹에 포함시켰다. 인로왕보살의 머리 바로 위에는 구제받을 영혼을 모시고 갈 대좌가 허공에 둥둥 떠 있다. 向右에는 七여래가 상하 두 줄로 가지런히 배치되고 있다. 七여래 중에도 '아미타여래가 포함되어 있는데, 여기서는 아미타여래가 강조되어 표현되지는 않았다. 이 七여래를 따르는 또 한 무리인 관음과 지장보살을 중심으로 보살과 존자들이 배치되어 있다. 이 상단의 불보살들은 삼색보운을 타고 강림하고 있는데, 그들 배후에는 빙산과도 같은 푸른빛이 감도는 산악이 병풍처럼 펼쳐져 있다.

　　중단에는 화려하게 장식된 네모 반듯한 시식대가 있으며 그 위에는 가지런히 놓여진 제기의 모습이 보인다. 이 제기들 양 끝에는 기하학적 무늬가 시문된 청화백자꽃병이 있어 당시 청화백자의 유통이 매우 광범위했음을 알 수 있다. 제단 아래에는 두 아귀가 서로 마주보는 자세로 묘사되어 있는데, 한쪽의 아귀는 사발을 받쳐들고 있고 또 한쪽의 아귀는 합장한 자세이다. 그 옆으로는 벌거벗은 아이들이, 아귀의 발 아래쪽에는 수묵으로 묘사된 영혼들의 실루엣이 넘어져 고통받는 형상으로 그려져 있다.

　　向右의 끝부분에는 궁궐식의 殿閣 모양을 한 지옥성이 보이고, 바로 그 위에는 지옥에서 고통받는 중생을 구제하기 위해 강림하는 지장보살이 보인다. 하단은 상·중단이 강조되었기 때문에 공간이 비좁아 옹색하게 전개되어 있다. 그러나 맨 아랫부분에 암산을 띄엄띄엄 배치하고 그 위에 키 큰 소나무를 사실적으로 묘사하여 효과적으로 화면을 분할하였다. 비좁은 하단에 가급적 다양한 도상을 그려 넣으려고 노력한 흔적이 보이는데, 남사당패의 놀이장면을 강조하는 대신 전쟁장면은 축소하여 활을 든 병사 한 명과 창을 든 병사 한 명이 서로 대치하고 있는 모습만으로 묘사된 도상의 임의적 변용이 눈에 띈다.〈姜〉

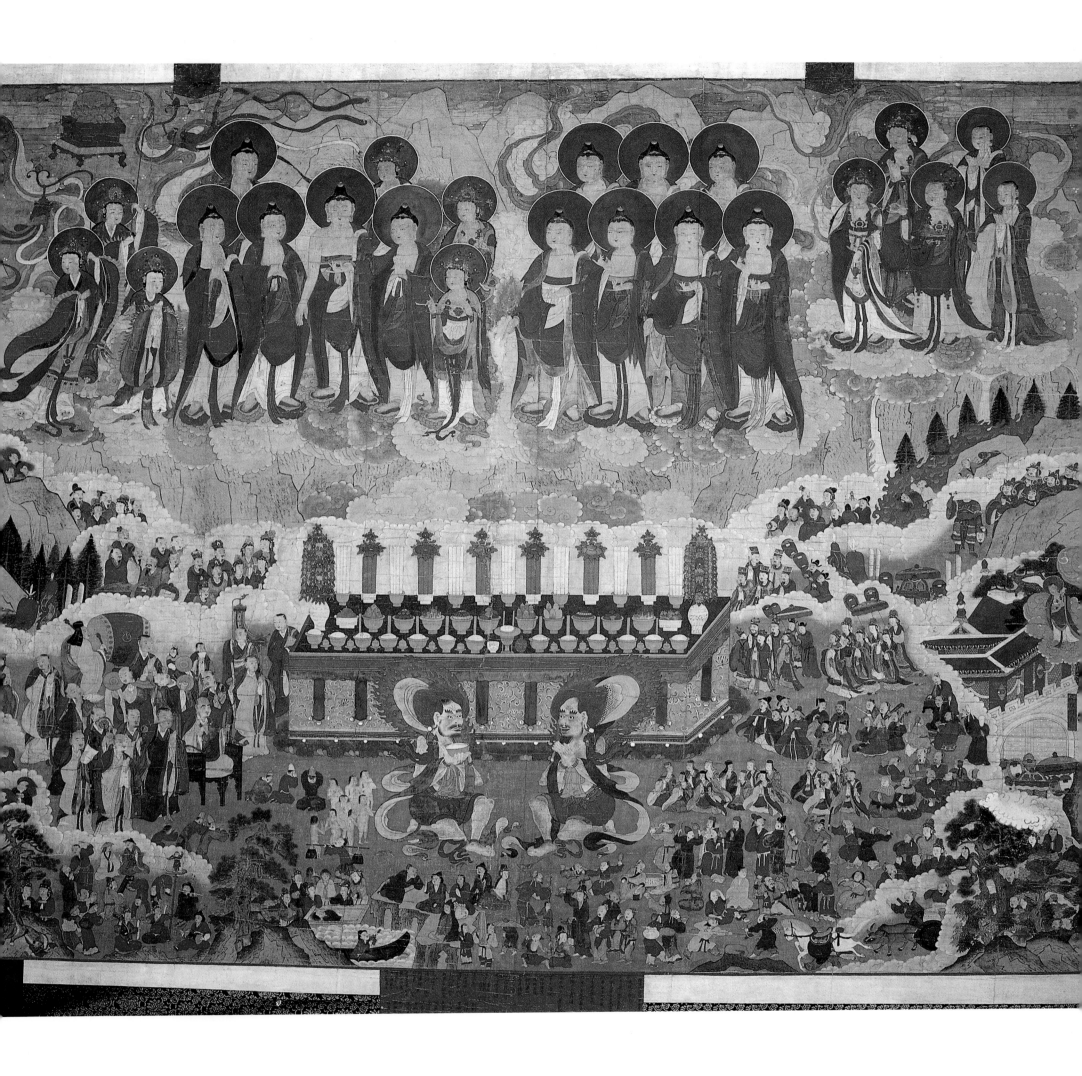

圖版 9-1 圖版 9의 세부. 儀式. Rite.

圖版 9-1 儀式. 의자에 金剛鈴과 염주를 쥐고 의식 전반을 지휘하는 고승을 중심으로 뒤편 좌우에 小金과 缶(질장구)를, 또 그 뒤에는 두 비구의 바라 작법과 螺를, 그리고 맨 뒤쪽에는 大鼓를 배치하여 천도재를 진행하고 있다. 제단 가까이에는 꽃을 곧추 세운 비구가 의식의 경건함에 몸이 굳어버렸다.

圖版 9-2 地藏菩薩의 降臨. 地獄苦에서 헤매고 있는 중생까지 구제하겠다는 발원을 세운 지장보살이 철옹성과도 같이 굳게 닫힌 지옥성문에 도착하고 있다. 오른손에는 감로가 담긴 그릇을, 왼손에는 지옥성문을 열어제칠 석장을 들고 연분홍 연화대좌를 지그시 밟고 강림하고 있다.

▶圖版 9-2 圖版 9의 세부. 地藏菩薩의 降臨. Advent of Kṣitigarbha.

圖版 9-3　圖版 9의 세부. 祭壇과 餓鬼. Altar and Pretas.

圖版 9-3　祭壇과 餓鬼. 보상당초의 멋들어진 문양으로 장식한 제단 위에는 정성스레 준비한 음식 등을 화려한 금색 器物에 담아 질서정연하게 차렸다. 이 의식이 당시 얼마나 엄정한 의례절차에 의해 장엄했는가를 짐작할 수 있다. 그 앞에는 두 아귀가 서로 마주보고 있다. 한 아귀는 두 손에 발우를, 또 한 아귀는 합장을 하고서 상대방에게 무언가를 설명하고 있는 듯하다. 그들의 발 밑에는 水墨沒骨로 사람의 형태만 간략하게 처리한 망령들이 기어다니고 있고, 옆에는 발가벗은 어린 동자들이 무리지어 있다. 淸魂이 어린 동자가 되어 蓮華化生을 기다리는 것은 아닌지.

圖版 9-4　天人. 장중한 의식이 집행되는 도량을 향해 天人들이 모여들고 있다. 生前에 善業을 닦아서 천계에 오른 이들은 다시 神格化되어 고통스러운 지상의 세계에 강림하여 의식을 증명하고 있다.

圖版 9-5　높은 솟대에 올라서서 재주를 펴고 있는 새미 舞童의 모습이 아슬아슬하다. 그 아래에 앉아서 춤추는 여인과 비파, 장고, 대금을 연주하는 잽이들이 있고 뒤쪽에는 두 명의 남자가 물구나무의 땅재주를 부리고 있다.

圖版 9-4 圖版 9의 세부. 天人. Devas.

圖版 9-5 圖版 9의 세부. Hand-standing.

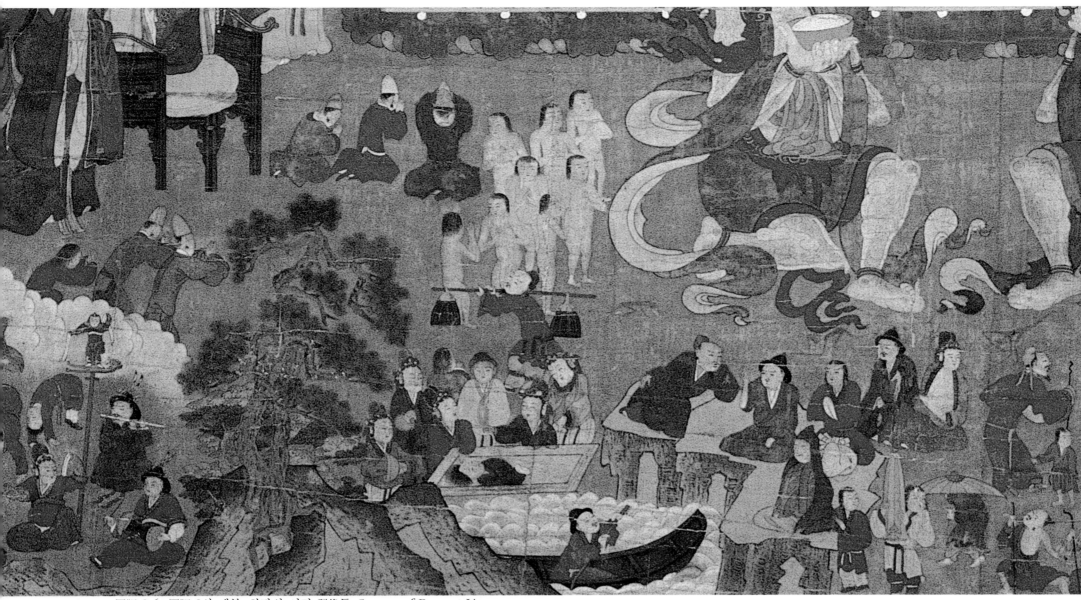

圖版 9-6　圖版 9의 세부. 하단의 여러 群像들. Scenes of Present Lives.

圖版 9-6　하단의 여러 群像들. 의지할 곳 없이 여기저기를 떠도는 남루한 차림의 노인과 아이, 우산을 받쳐든 사람과 우산을 접고 있는 사람, 배를 기다리는 사람과 뱃사공, 물동이를 지고 가는 사람, 우물에 빠진 사람 등이 보인다. 그들 뒤에는 고통스런 몸짓을 하고 있는 水墨沒骨의 亡靈이 바닥을 기고 있다.

向右에는 여러 도상들이 마치 부산한 시장의 웅성거림처럼 복잡하게 구성되어 있다. 내용을 달리하는 각각의 장면들이 마구 뒤섞여 있는데, 道服 차림으로 한가하게 쌍육놀이를 즐기는 사람과 그 곁에 멱살을 잡고 술병으로 내리치려고 하는 급박한 상황, 독사에게 물려 자빠진 사람, 길눈이 어두운 노인이 어린아이를 앞세운 채 어딘가를 바쁘게 가고 있는 장면, 서로 창과 활을 겨누고 싸우는 모습 등이 한 화면에 어우러져 있다.

94

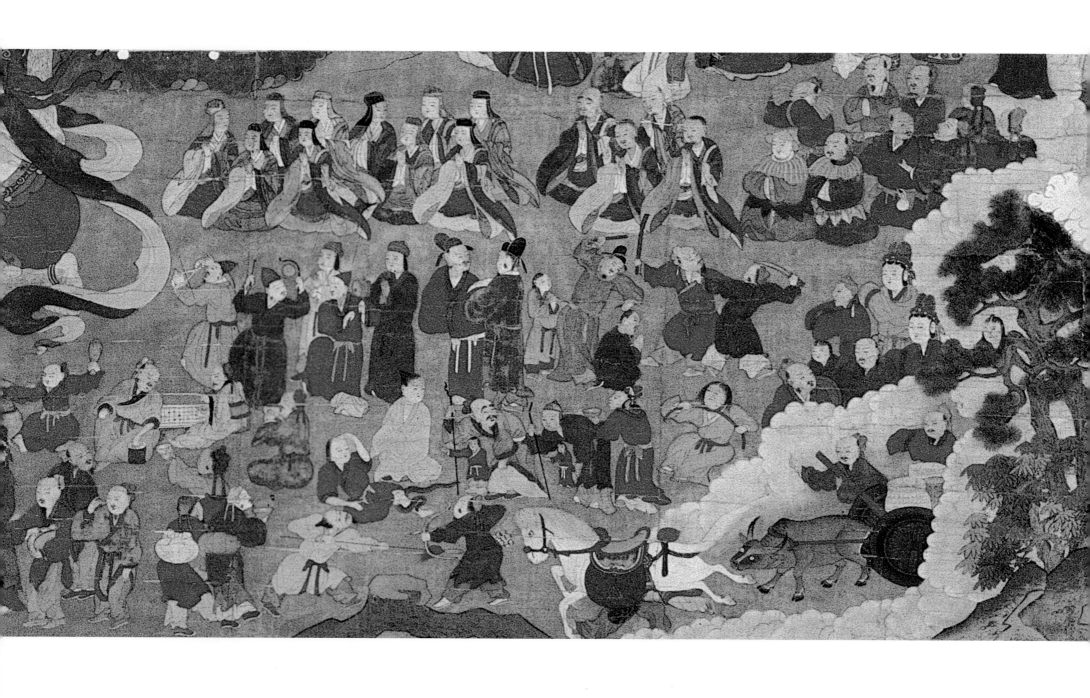

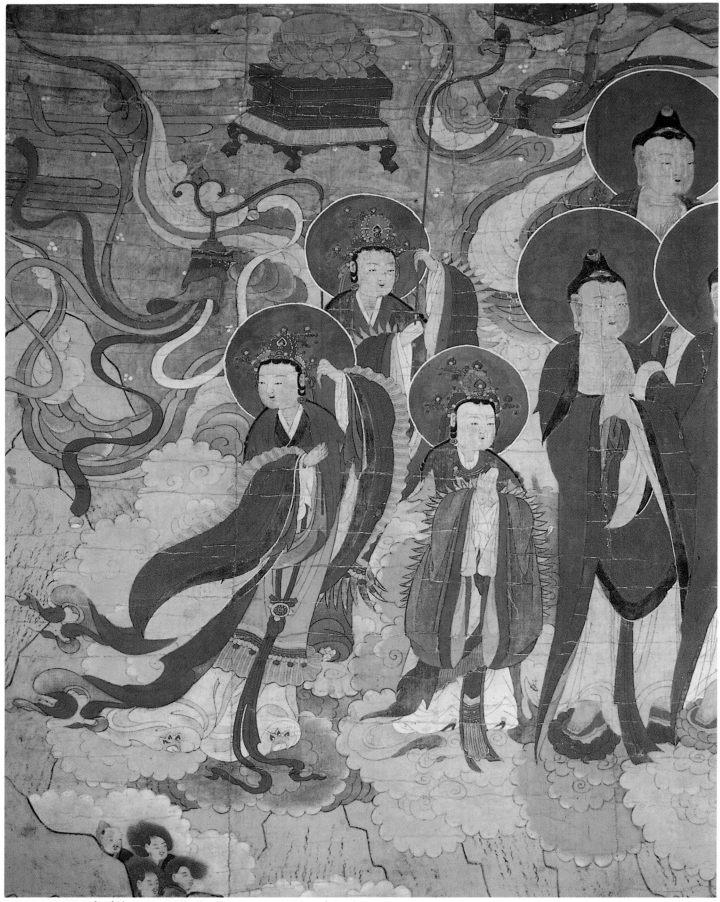

圖版 9-7 圖版 9의 세부. 引路王菩薩. Bodhisattvas Guide of Souls.

圖版 9-7 引路王菩薩. 어지럽게 휘날리는 幢幡을 곧추세운 인로왕보살이 五佛과 함께 강림하고 있다. 인로
왕보살의 持物인 당번의 머리모양은 S형의 갈퀴모양으로 끝에는 寶珠가 얹혀 있다. 이들이 실제 고혼을 구
제할 때에는 직지사감로탱에서와 같이 이 지물을 거꾸로 세워 사용한다. 구제된 영혼은 인로왕보살 위에
둥둥 떠 있는 금빛 연화대가 얹혀 있는 벽련대반에 실려 극락정토로 향할 것이다.

10.

雲興寺甘露幀
Unhŭng-sa Nectar Ritual Painting,
North Kyŏngsang Province.

10.

雲興寺甘露幀

Unhŭng-sa Nectar Ritual Painting, North Kyŏngsang Province.

1730년(英祖 6), 絹本彩色,
245.5×254cm, 慶南 固城 雲興寺 所藏

　　이 그림은 도상의 배열과 화면의 구성이 잘 조화된 작품이다. 좌우대칭을 고려한 균형 있는 도상의 안배는 안정감을 주고 힘 있는 필치로 이루어낸 인물과 다양한 색채의 사용은 이 그림에 활력을 불어 넣고 있다. 불화는 여러 명이 함께 공동작업을 벌이는 화승집단의 제작방식을 보여주고 있는 작품이기도 하다. 畵僧의 우두머리가 전체구도와 도상의 배열을 창안하여 出草하면, 그 수하의 나머지 화승들은 色彩 등을 분업적으로 완성해나가는 것이다.

　　상단 중앙에는 당시 일반적인 여래의 측면관과는 달리 六여래가 똑같이 정면관의 형식을 취하고 있는데 하나씩 걸러 교대로 합장과 설법인을 결하고 있다. 向左에는 아미타삼존과 인로왕보살이 있으며, 向右에는 존명을 알 수 없는 여래삼존(脇侍는 阿羅漢이므로 석가일 가능성이 많다)과 지장보살이 있다. 이와 같이 상단은 엄격한 좌우대칭의 구성과 구도를 보여주고 있다.

　　중단 중앙에는 제단과 두 아귀가 있으며, 제단과 상단 불보살 사이에는 드넓은 평원이 구름에 가려 무성한 수목의 윗부분만이 화면에 드러나 있고, 그 좌우에는 산악이 힘 있는 붓놀림으로 이루어져 있다. 向左의 산악 사이에는 자연을 벗삼아 유희하는 仙人들이 무리 지어 있으며, 그 아래에는 施餓鬼會라 할 수 있는 작법승중의 무리가 있다. 여기에 대칭되는 지점에는 선왕선후, 왕후장상의 모습이 도열식으로 중앙을 향하고 있다.

　　하단 衆生界의 장면들은 산등성이 같은 배경을 일체 나타내지 않고 단일색상의 평면 위에 다양한 장면들이 배치되어 있으며, 군데군데 구름으로 장면을 구획하는 의겸의 作畵경향을 읽을 수 있다. 여기서 특기할 것은 하단의 거의 모든 인물들의 바로 곁에 같은 동작을 하고 있는 망령들이 水墨没骨法으로 반복되어 나타나는 점이다. 朝田寺藏 감로탱, 직지사감로탱, 쌍계사감로탱 등에 부분적으로 보이기 시작하던 망령의 실루엣이 여기서는 하단 전면에 나타난 것이다. 이처럼 하단의 欲界를 망령들로 가득 차게 그린 것은 하단의 장면들이 여러 사건으로 죽은 사람들을 유형화한 죽음의 세계임을 의미하는 것이다.〈姜〉

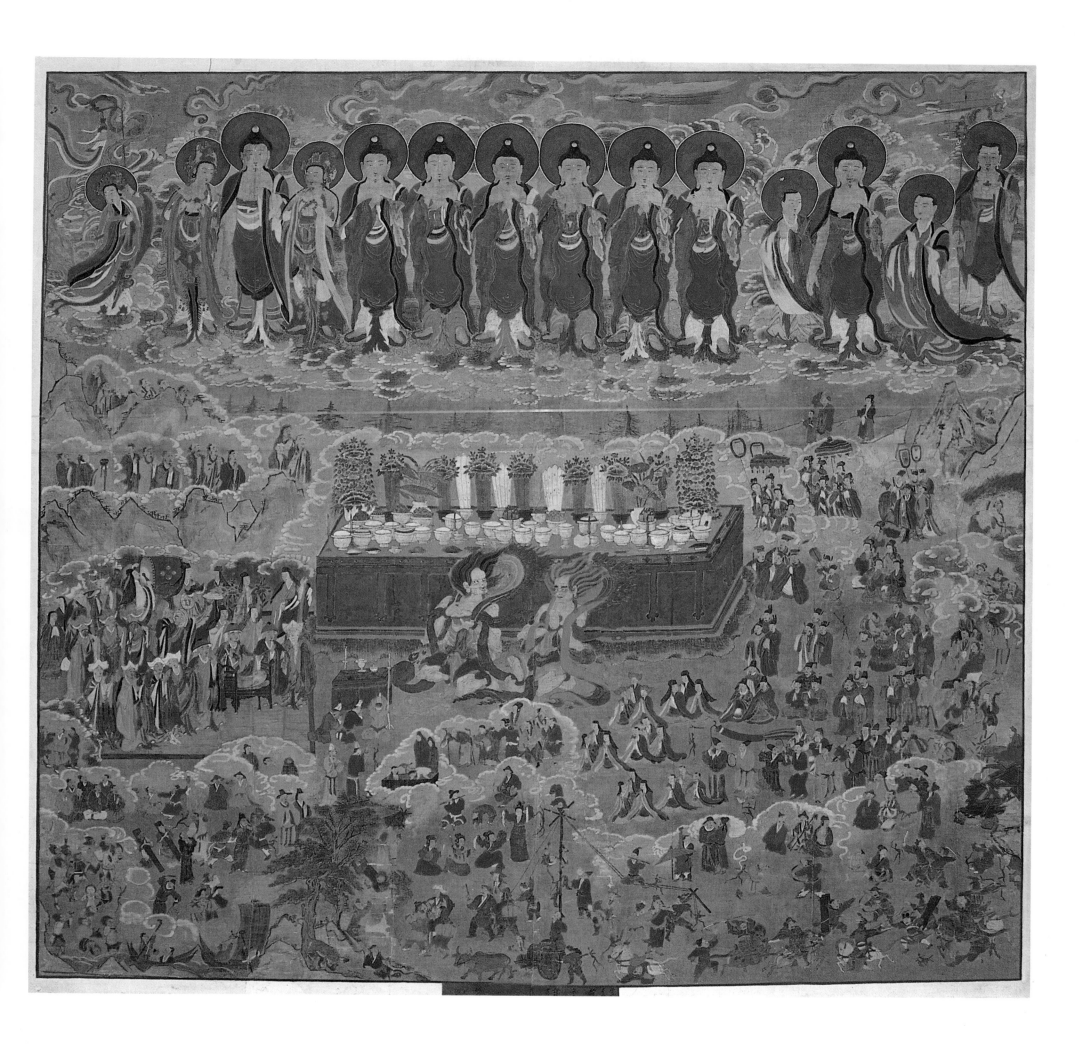

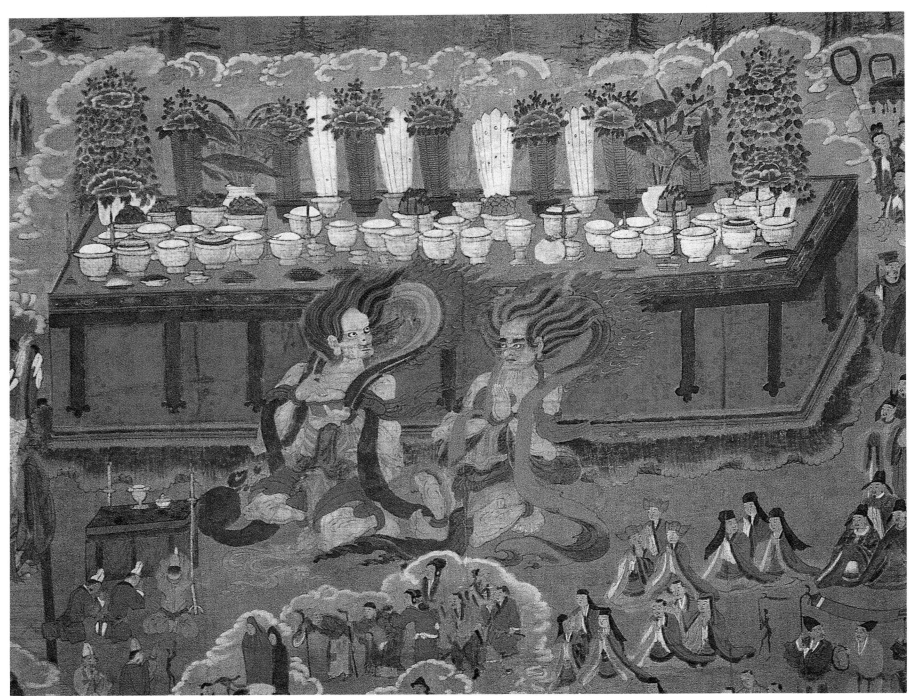

圖版 10-1 圖版 10의 세부. 祭壇. Altar.

圖版 10-1 祭壇. 거의 일정한 형식을 유지하고 있는 제단의 設壇을 보면, 2열로 엇갈려 器物이 배열되어 있
는 것을 알 수 있다. 모두 흰 쌀밥이 수북히 쌓여 있는 것처럼 보이는데 朝田寺나 南長寺의 경우가 그렇고,
藥仙寺의 경우는 일렬로 배열된 밥이 담긴 커다란 祭器 앞에 종지와도 같은 작은 그릇이 놓여 있었다. 寶石
寺의 경우는 뒤쪽에 밥이 담긴 제기가, 앞쪽에는 과일이 담긴 쟁반이 놓여 있었다. 반면 雙磎寺의 경우 뒤
쪽에 과일과 다과가 담긴 제기를 놓고 앞쪽에 밥이 담긴 제기를 놓았다. 이렇듯 설단의 配置位目이 각각의
감로탱마다 상이한 양태를 보이고 있는데, 이것은 일률적으로 적용된 祭設位目에 대한 규약이 없었다는 것
을 말해주는 것이 아닌가 한다.

圖版 10-2 法會에 참석한 군중. 제단쪽으로 天人, 歷代帝王들이 영가천도의 장엄한 의식에 동참하기 위해 모
여들고 있다. 제각기 笏을 들고 있는 제왕들과 天蓋를 받쳐든 天女들의 호위를 받는 천인들, 그리고 文武百
官 등이 보인다.

圖版 10-3 演戱. 솟대놀이, 줄타기, 공던지기, 판소리 등 연희패의 온갖 雜技가 시간을 달리하여 한 공간에
서 모두 진행된다. 장대 위에는 十字形의 막대기를 이용해 물구나무의 재주를 부리고, 띄워놓은 줄 위에는
또 줄꾼이 앉아 퉁소를 불고 있다. 그 아래에서는 건장한 사내가 두 팔을 치켜들고 죽방울돌리기를 하고
있다. 옆에는 장고 가락에 맞춘 소리꾼이 부채로 얼굴을 가리고 있으며 뒤쪽에 무희와 악사들이 보인다.
솟대 꼭대기에서 물구나무 재주를 부리는 새미와 밧줄 위에서 대금을 불고 있는 줄꾼의 옆에는 그와 똑같
은 모습인 墨線의 魂魄들이 표현되어 있다.

圖版 10-4 아랫부분에 전쟁장면이 박진감 있게 묘사되어 있다. 그 주변 역시 서로 치열하게 싸우는 장면
이 등장하며, 구름으로 구획된 윗부분에는 幡을 앞세운 걸립패가 小金을 두드리면서 떠들석한 분위기를 조
성하고 있다.

▶圖版 10-2 圖版 10의 세부. 法會에 참석한 군중.
A Large Crowd of Belivers Participating in the Festivities.

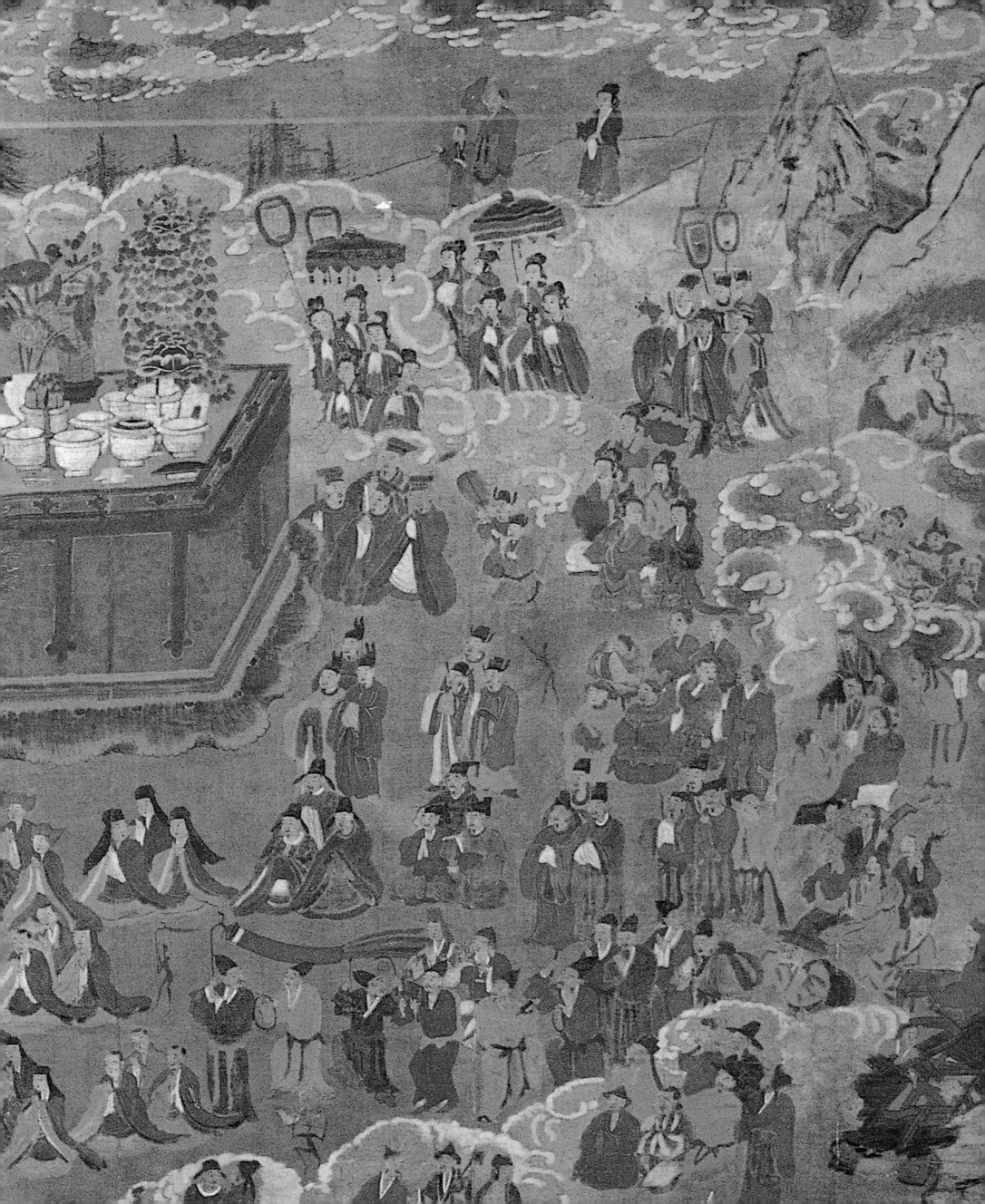

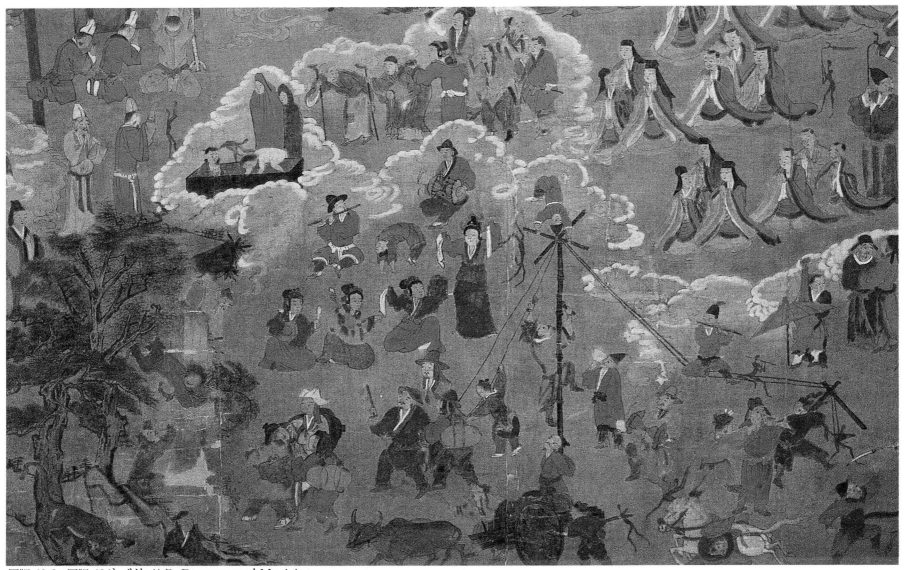

圖版 10-3　圖版 10의 세부. 演戲. Dancers and Musicians.

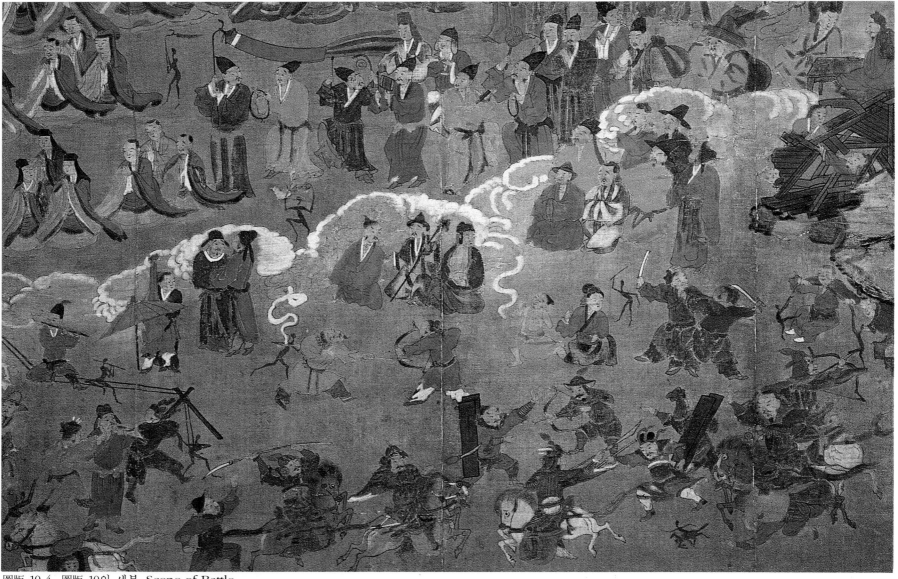

圖版 10-4　圖版 10의 세부. Scene of Battle.

11.

仙巖寺甘露幀(義謙筆)

Sŏnam-sa Nectar Ritual Painting I,
South Chŏlla Province

11.

仙巖寺甘露幀 (義謙筆)

Sŏnam-sa Nectar Ritual Painting I,
South Chŏlla Province

1736년 (英祖 12), 絹本彩色,
166×242.5cm, 仙巖寺 所藏

16세기 후반에 제작된 藥仙寺藏 감로탱이 한국 감로탱의 始原樣式을
대표한다면, 선암사감로탱은 18세기 감로탱 최성기의 典型樣式을 이룬
작품이라 할 것이다. 안정된 구도와 합리적인 도상배치에 따른 공간 운
영, 단일색조의 은은한 배경에 인물의 기운생동함 등이 고루 잘 드러나
는 작품이다.

상단 중앙에는 七여래가 화려한 보운을 타고 강림하고 있다. 向左에
는 인로왕보살이 몸은 아래쪽으로 향하고 시선은 뒤쪽을 향하고 있는
특이한 몸동작으로 속도감 있게 하강하고 있다. 向右에는 지장과 백의
관음보살이 서로 속삭이듯 마주보며 의식도량을 향하고 있다. 七여래는
모두 반측면관으로 합장하고 있으며 맨 앞쪽 여래만은 시선을 다른 여
래들과 마주보는 방향을 하고 있다.

중단 중앙에는 질서정연하게 잘 차려진 제단이 있고, 그 밑에는 두
아귀가, 向左 작법승중의 모습이 자신 있는 필치와 화려하고 선명한 설
채로 생동감 있게 묘사되어 있다.

하단에서는 欲界의 여러 장면을 잡다하고 산만하게 배치하지 않고 몇
가지 중요 장면들만을 깔끔하게 배치한 구성이 돋보인다.

이 그림은 18세기 전반에 주로 삼남지방에서 활약한 義謙을 대표로
하는 화승집단에 의해 제작되었다. 운흥사감로탱도 의겸에 의해 제작된
것인데 아귀나 작법승중, 하단의 전쟁장면, 남사당패의 줄타기 등 도상
에서 비슷한 점이 여럿 발견되기는 하나 전체화면의 운영에 있어서는
많은 차이점이 있다. 이는 19세기 중반 이후 서울을 중심으로 경기지방
에 산재하는 많은 감로탱이 畫僧이 서로 다름에도 불구하고 몇몇을 제
외하고는 천편일률적으로 동일한 도상과 구성으로 전개되는 것과는 판
이한 상황이다. 이런 점에서 운흥사와 선암사감로탱은 畫風과 畫師와의
관계, 도상과 편년 등에 얽힌 수많은 숙제들을 해결할 수 있는 좋은 자
료가 된다. 〈姜〉

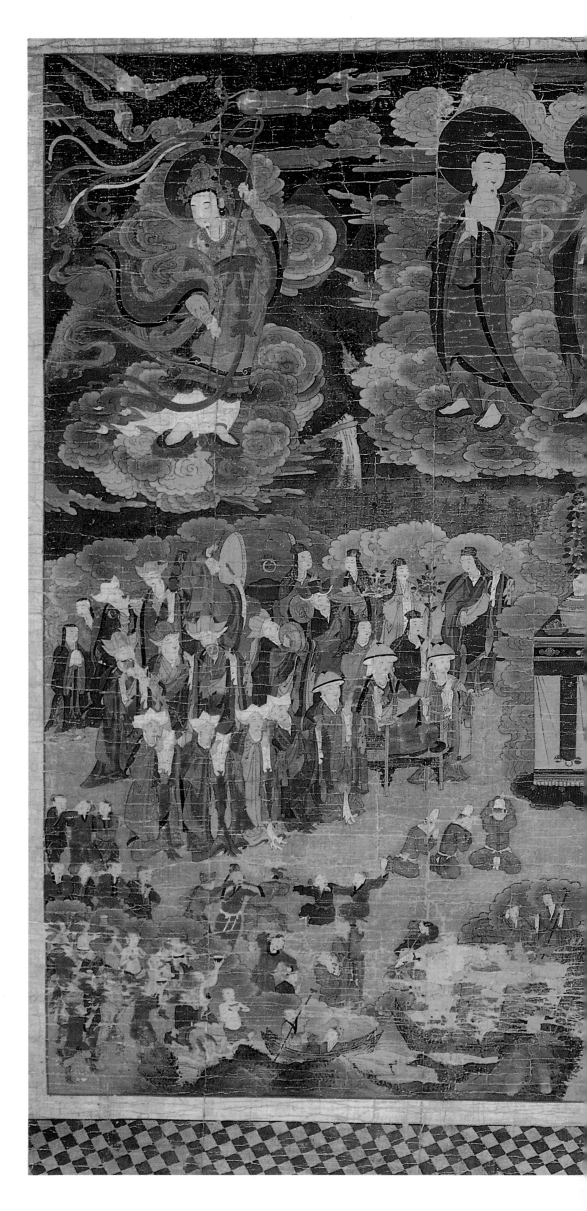

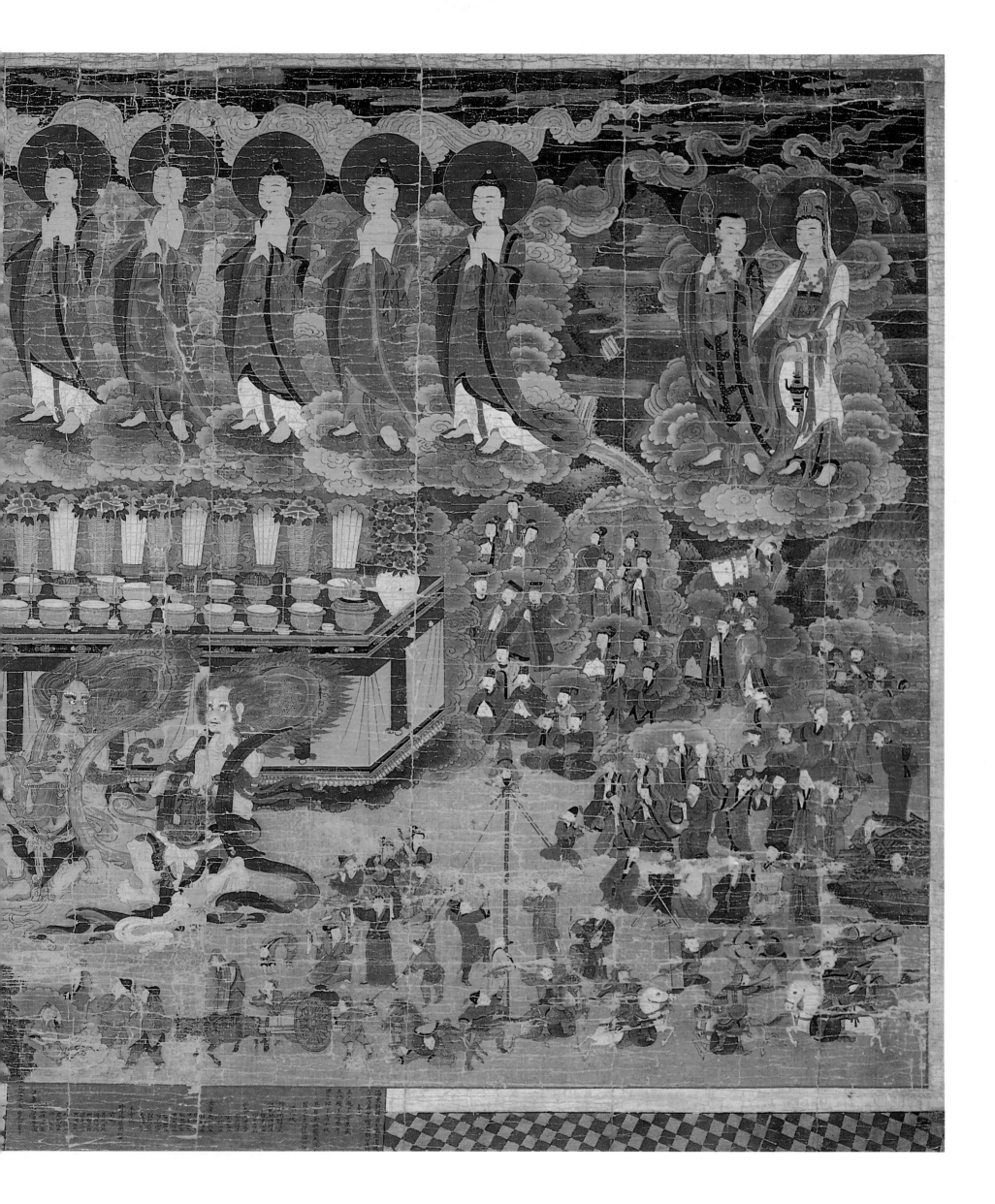

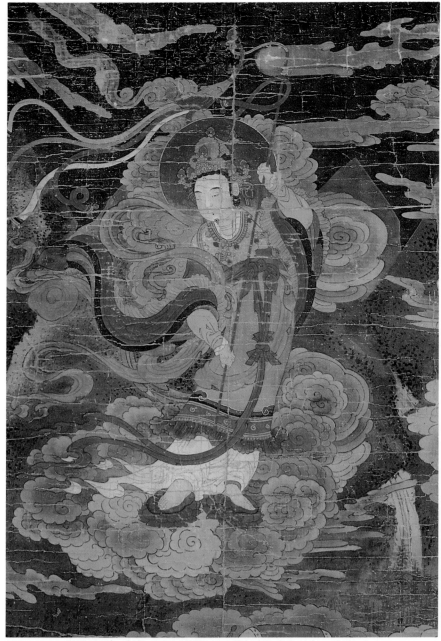

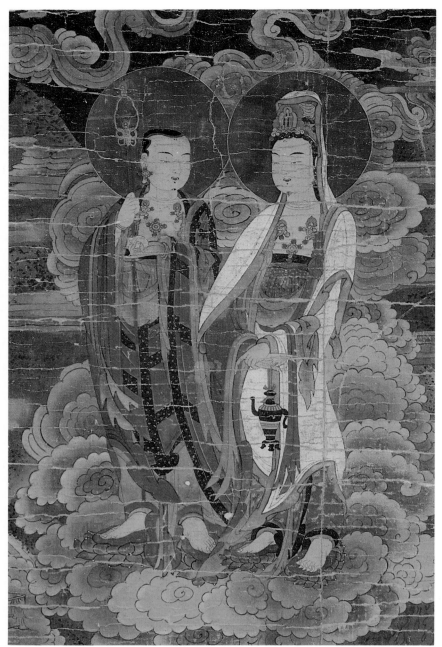

圖版 11-1 圖版 11의 세부. 引路王菩薩. Bodhisattva Guide of Souls.

圖版 11-2 圖版 11의 세부. 地藏과 觀音菩薩. Kṣitigarbha and Avalokiteśvara.

圖版 11-1 引路王菩薩. 五色의 幡자락이 바람에 흩어져 흐느적거리고 창공의 寶雲들이 요동을 치는 가운데 고운 자태를 한 인로왕보살이 淸魂을 극락으로 인도하기 위하여 쏜살같이 강림하고 있다.

圖版 11-2 地藏과 觀音菩薩. 오른손에는 지옥문을 열어제칠 錫杖을 움켜쥐고, 왼손에는 광명을 상징하는 寶珠를 얹은 민머리의 지장보살이 얼굴을 옆으로 살짝 틀어 백의관음에게로 향하고 있다. 관음보살은 흰 사라로 온몸을 감싸고 있는데, 두 손을 모아 정병을 들고 있으며 지장과 함께 儀式에서 誓願된 靈駕를 구제하기 위해 지상에 강림하는 것이다.

圖版 11-3 儀式. 감로탱의 전개는 동일한 도상을 가진 그림이 매우 드물 정도로 그 전개가 매우 다양한 것이 특징이다. 같은 화가가 그렸을 경우에도 그 작품만의 특징은 유별나게 유지되고 있다. 운흥사감로탱은 義謙이란 화가가 主가 되어 제작한 것이다. 이 선암사감로탱 역시 그에 의해서 조성된 것이지만 두 그림은 매우 상이한 구도와 양식을 하고 있다. 그런데 자세히 살펴보면 장면 장면에서 상당히 유사한 점을 발견하게 된다. 이 의식장면은 운흥사의 것과 비슷한데, 인물들에 나타난 생기발랄한 표정이 특히 두드러진다.

圖版 11-4 餓鬼. 입에 불꽃을 일으키며 그릇을 받쳐든 아귀는 구제받을 영혼이지만, 그 옆에 똑같은 모습으로 합장하고 있는 아귀는 아귀와 같은 고통을 받으며 구제의 서원을 세운 비증보살일 것이다. 아귀를 감싸고 있는 천의자락에 화염이 치솟고 기괴한 모양으로 울퉁불퉁 튀어나온 근육은 餓鬼苦를 웅변하는 듯하다.

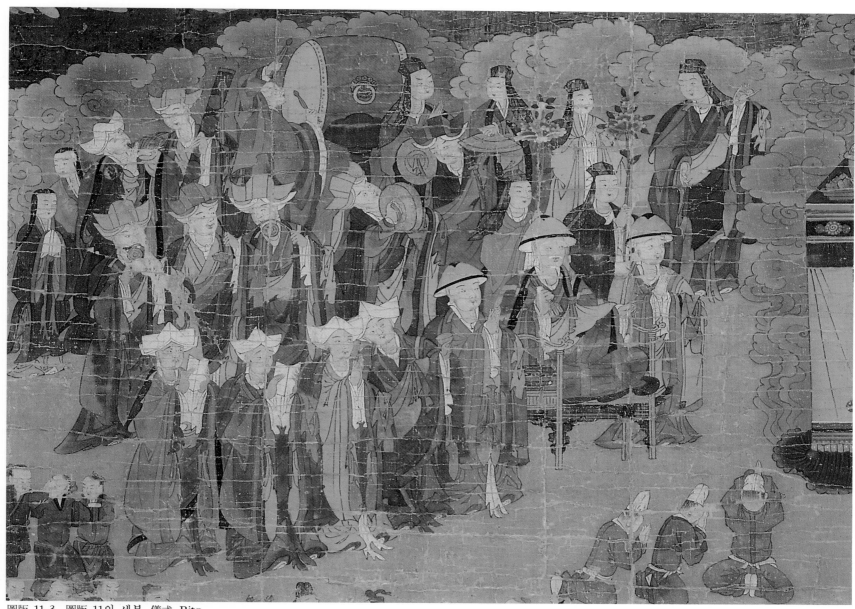

圖版 11-3　圖版 11의 세부. 儀式. Rite.

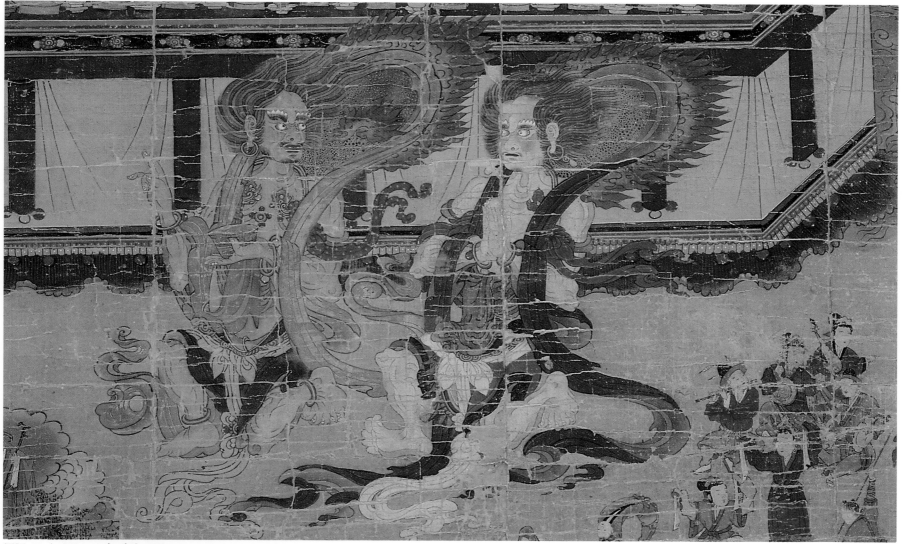

圖版 11-4　圖版 11의 세부. 餓鬼. Pretas:Hungry Ghosts.

圖版 11-5　圖版 11의 세부. Battle Scene.

圖版 11-6　圖版 11의 세부. Two Virgins in Korean Overcoats.

圖版 11-5, 6　이 장면 역시 운흥사의 것과 같은 모습인데, 말을 타고 질주하며 서로 싸우는 전쟁장면이 속도감 있게 전개되어 있다. 위쪽에는 놀이패의 공연을 구경하기 위해 모여든 여러 사람들과 집이 붕괴되어 그 밑에 깔려 신음하는 사람이 보인다. 아래쪽에는 소에 수레를 달고 場市를 향해가는 모습과 그 옆에서 멱리(쓰개치마)를 뒤집어 쓰고 물끄러미 무언가를 지켜보고 있는 두 처녀의 모습에서 당시 사회풍속을 보는 듯하다.

12.

仙巖寺甘露幀(無畵記)
Sŏnam-sa Nectar Ritual Painting II,
South Chŏlla Province.

12. 仙巖寺甘露幀(無畫記)

Sŏnam-sa Nectar Ritual Painting II, South Chŏlla Province.

絹本彩色, 254×194cm, 仙巖寺 所藏

선암사에는 義謙이 그린 1736년작 감로탱 외에도 또 하나의 감로탱이 있는데, 바로 이 작품이다. 역동적인 구성에 활달한 필치를 보여주는 이 감로탱은 아쉽게도 그림의 유래를 밝힐 수 있는 畫記가 없어 제작연대와 작가를 알 수 없다. 그러나 전체 감로탱의 도상이나 양식의 변화를 통해볼 때, 이 그림의 제작연대는 대략 1740년대를 전후로 한 18세기 전반이나 중엽으로 추정할 수 있다.

이 그림의 구도적 특징은 그 동안 항상 중단에 등장했던 제단을 과감히 생략하고 그 자리에 두 아귀를 배치한 점에 있다. 감로탱에서 제단, 즉 시식대는 구도상 매우 중요한 도상임은 물론, 그 그림의 중요한 기능임에도 불구하고 생략된 점은 매우 특기할 사항이다. 제단이 생략된 그림으로는 1661년에 제작된 順治 十八年銘 甘露幀이나 직지사감로탱(1724)이 있지만, 이 작품은 그 그림들과는 또 다른 양상을 보여주고 있다. 제단이 생략된 지점에 흥국사감로탱과 닮은 두 아귀가 강조되어 표현되어 있고, 아귀를 중심으로 상단의 불보살과 하단의 중생이 수묵의 산악을 배경으로 매우 극적으로 구성되어 있다.

상단 중앙에는 아귀보다 오히려 작게 묘사된 六여래가 강림하고 있고, 向右에 아미타삼존이, 그리고 그 사이에 석장을 비스듬히 거머쥔 지장보살이 역시 강한 속도로 강림하고 있다. 향우측 맨 끝쪽에는 합장한 동자가 순식간에 일어난 하늘의 조화에 시선을 떼지 못한 채 멍하니 하늘을 응시하고 있다. 향좌측의 인로왕보살은 五色幡을 휘날리며 하강하고 있는데, 그 뒤로는 벽련대좌와 주악천녀가 따르고 있다.

중단의 아귀와 지장보살 사이에는 존자의 모습을 한 인물이 아귀에게 다가가고 있는데, 그가 타고 있는 구름의 꼬리는 아미타삼존에 근원하고 있다. 이 존자는 아귀와 대화를 나눈 아난이거나 아귀고에 떨어진 어머니를 구제하려는 誓願을 세운 목련일 것이다.

하단에는 18세기 중엽 이후에 나타나는 새로운 도상들이 산악의 구획에 따라 잘 배치되어 있고, 간략화된 지옥상과 두 손에 북채를 거머쥔 날짐승의 모습을 한 雷神이 하강한 모습으로 등장해 있다. 〈姜〉

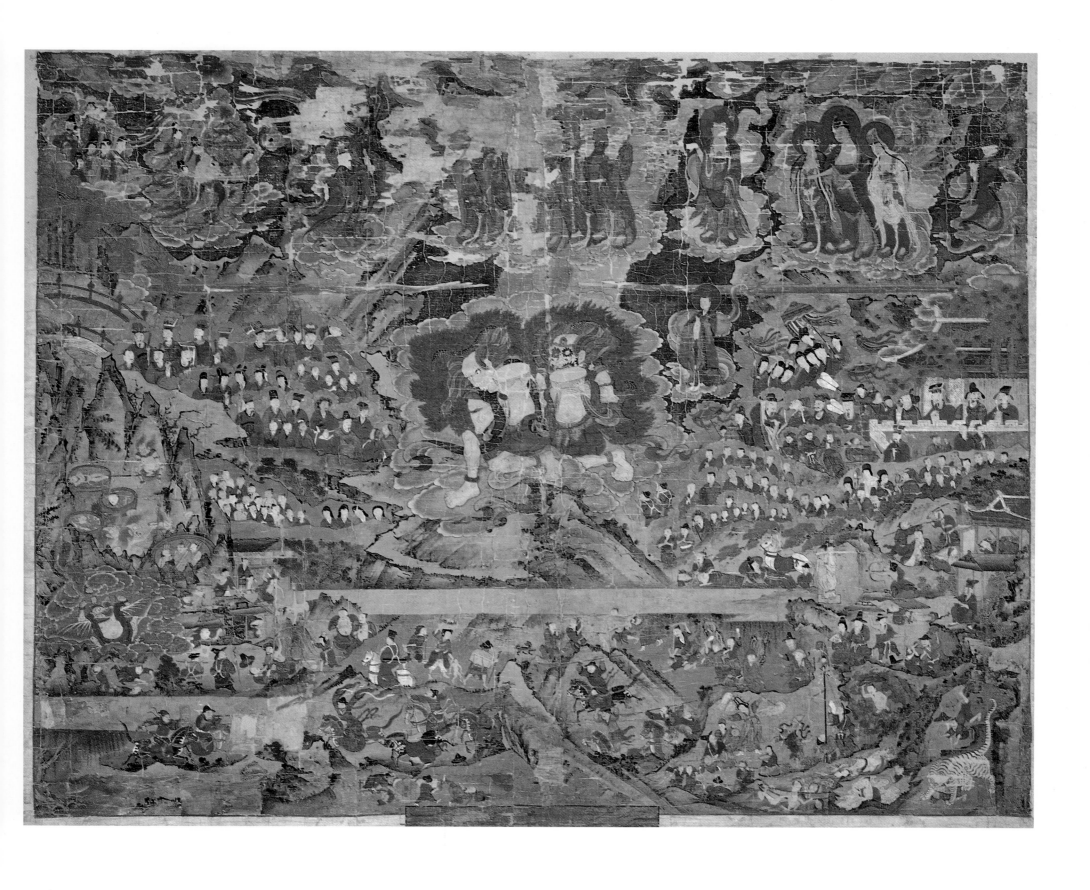

圖版 12-1 圖版 12의 세부. 引路王菩薩. Bodhisattva Guide of Souls.

圖版 12-1 引路王菩薩. 天界에서 欲界로 幡을 휘날리며 화려한 모습을 한 인로왕보살이 降臨하고 있다. 그 뒤로 淸魂을 태울 벽련대좌를 받쳐든 天人의 무리가 그를 따르고, 그 뒤쪽에는 奏樂天女가 천상의 妙音을 울리며 이 자비로운 광경을 축하하고 있다.

圖版 12-2 阿彌陀三尊과 地藏菩薩. 왼손에 긴 六環杖을 들고 오른손에는 寶珠를 받쳐들고 있는 지장보살은 六道 가운데에서 가장 혹독한 고통을 받고 있는 지옥 중생을 구제하려는 誓願을 세운 자비의 보살이다. 그 옆에는 백의관음과 세지보살을 동반한 아미타여래가 寶雲에 감싸인 채 來迎하고 있다.

圖版 12-3 餓鬼. 빈 발우를 받쳐든 두 아귀가 극악한 고통을 감내하며 험상궂은 모습으로 출현해 있다. 그 뒤로 합장한 존자의 모습이 보이는데, 그 구름꼬리의 방향이 아미타여래에 근원하고 있으므로 아마도 아미타여래의 가피력을 아귀에게 전하려는 것은 아닐지.

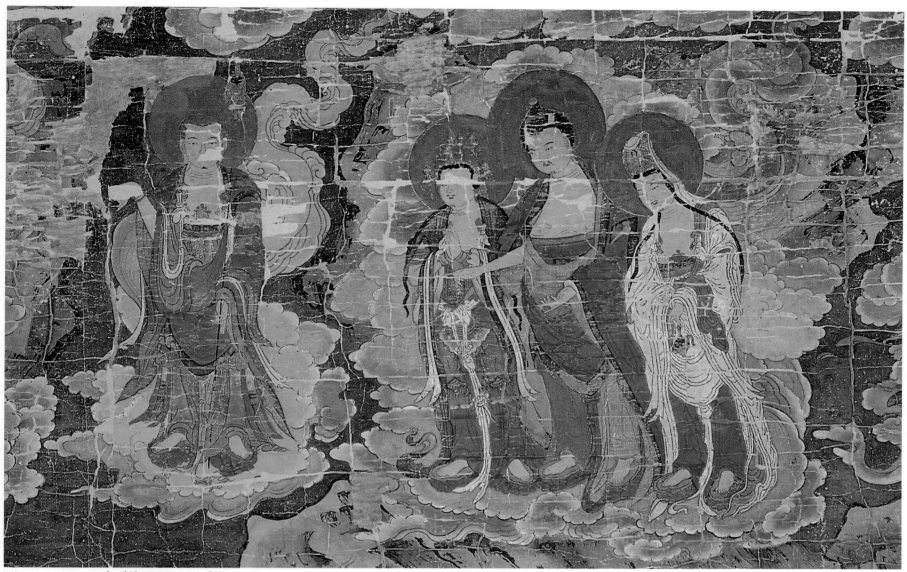

圖版 12-2 圖版 12의 세부. 阿彌陀三尊과 地藏菩薩. Amitabha with Two Attending Bodhisattvas and Kṣitigarbha.

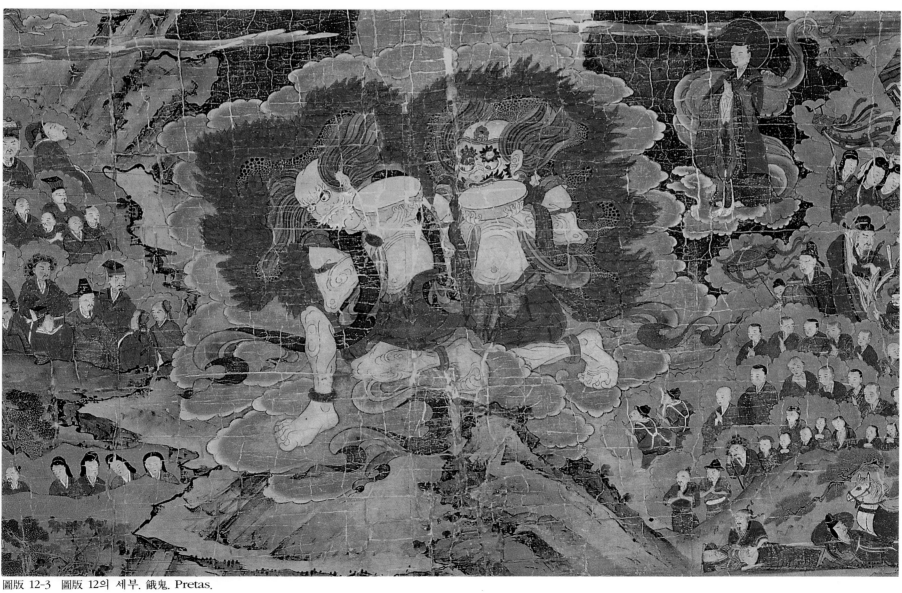

圖版 12-3 圖版 12의 세부. 餓鬼. Pretas.

圖版 12-4 圖版 12의 세부. 雷神. Spirit of Thunder.

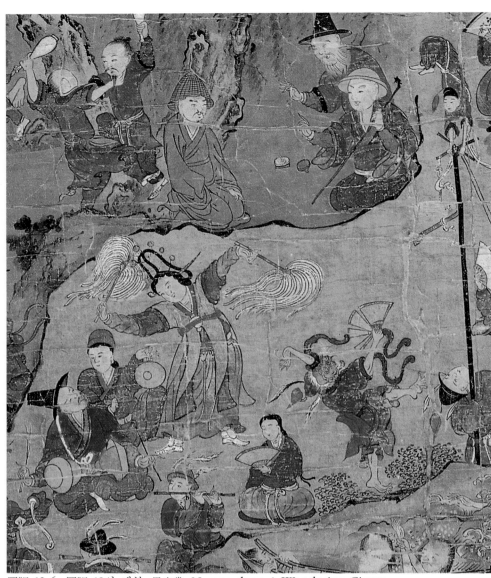

圖版 12-6 圖版 12의 세부. 男寺黨. Namsa-dang:A Wandering Circus.

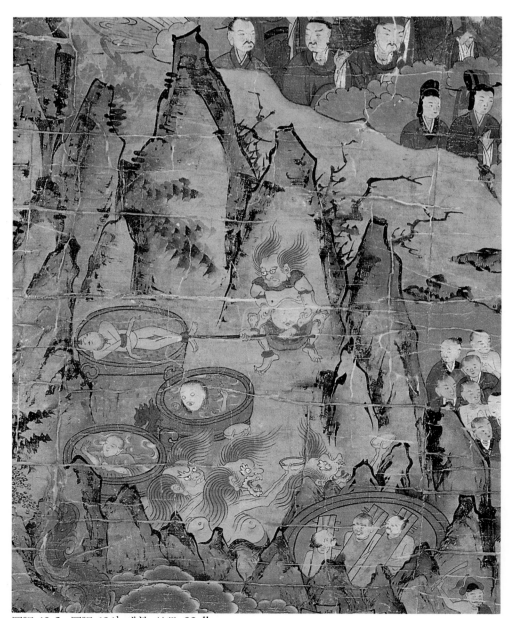

圖版 12-5 圖版 12의 세부. 地獄. Hell.

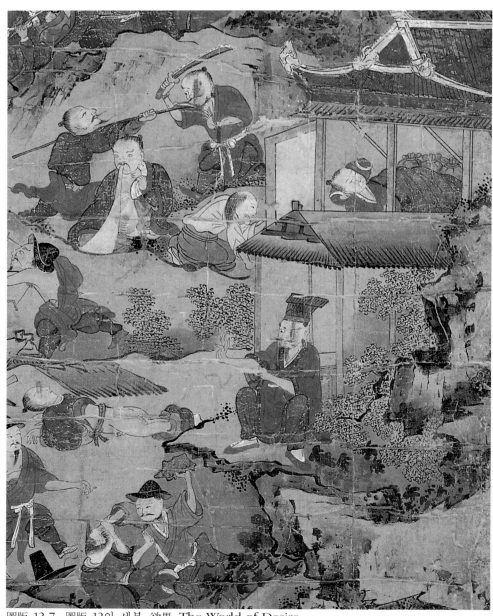

圖版 12-7 圖版 12의 세부. 欲界. The World of Desire.

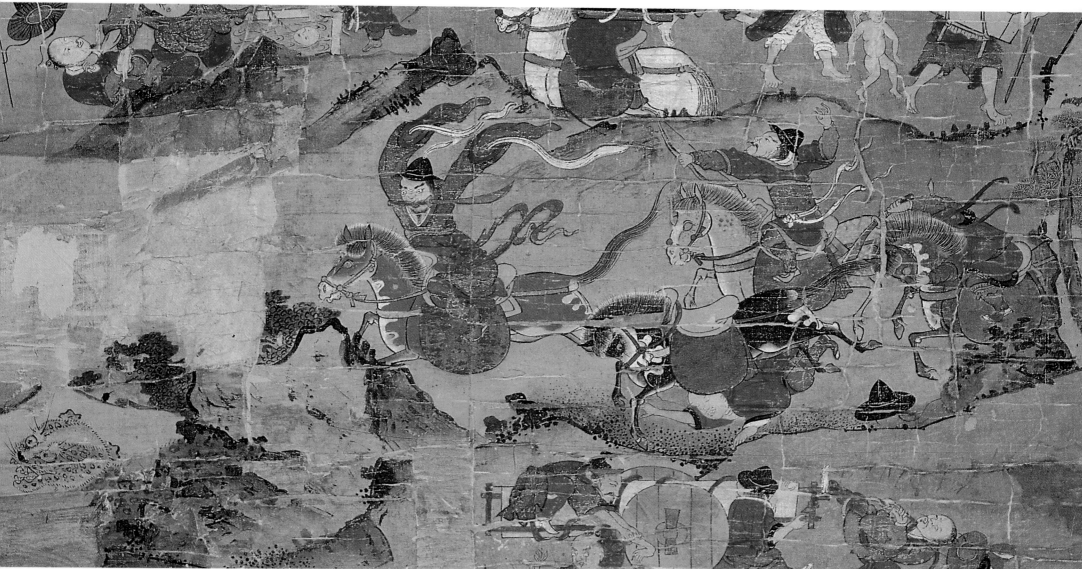

圖版 12-8 圖版 12의 세부. 戰爭. War.

圖版 12-4 雷神. 푸른 구름에 둘러싸인 뇌신이 양손에 북채를 들고 지상에 하강해 있다. 뇌신은 날개를 달고 커다란 귀에 새의 부리모양을 하고 있는데 일반적으로 뇌신과 함께 동장하는 連鼓는 묘사되어 있지 않고 북채만 들고 있다. 그 밑에는 갑작스런 벽력에 자빠져 있는 사람과 두 손을 모아 위로 쳐든 사람들의 모습이 묘사되어 있다.

圖版 12-5 地獄. 각종 지옥장면이 커다란 장독 같은 구획 안에서 펼쳐지고 있다. 그 사이에는 아귀의 무리가 빈 그릇을 들고 감로수를 애처롭게 구걸하고 있다. 주위에는 활달한 필치로 이루어낸 험준한 산악이 병풍처럼 둘러쳐져 있다.

圖版 12-6 男寺黨. 삶의 애환을 질탕한 노래와 춤에 실어 지친 사람들을 위무하는 떠돌이 부유인생의 남사당패는 이 마을에서 저 마을로, 혹은 場市를 따라 길을 베개 삼아 여기저기를 정처 없이 돌아다닌다. 그러나 그들의 소리와 놀이에는 떠돌이 생활에서 지친 그 어떤 모습도 보이지 않는다. 당시 민중의 거침 없는 생활상을 보여주는데 이보다 더 적절한 도상이 없을 듯싶다. 그 주위에는 화려한 복장을 한 무당과 나침반을 가운데 두고 열띤 토론을 벌이는 지관들, 그 밖에 치열한 다툼장면 등이 보인다.

圖版 12-7 欲界. 감로탱 하단에는 당시의 첨예한 계층적 불안을 반영하는 도상이 있다. 이른바 노비와 주인과의 살육장면인데, 여기에서는 눈을 부릅뜨고 팔을 걷어붙인 주인이 노비를 붙잡아 놓고 태형을 가하려는 모습이 실감나게 묘사되어 있다. 아래에는 머리칼을 움켜쥐고 돌로 내리치려는 아찔한 장면, 위에는 독약을 먹고 토하는 장면, 도둑질 등이 묘사되어 있다.

圖版 12-8 戰爭. 말에서 떨어져 말굽에 깔린 사람, 화살을 쏜 사람, 그리고 선두에 선 병사는 자신의 용맹을 자랑이라도 하듯이 칼을 입에 물고 두 손을 치켜세우고는 적진을 향해 돌진하고 있는데, 이러한 장면들이 박진감 있게 전개되고 있다.

圖版 12-9 가족행상. 老母를 모신 단출한 4식구가 맨발로 가고 있는데 어린아이는 발가벗은 채이다. 場市에서 약간의 이익이 생겨 노모에게만은 짚신을 사 드렸지만, 노모는 그 짚신을 조금이라도 아끼려고, 아니 신기가 아까워서 그것을 들고 맨발로 걷고 있다. 그러나 노모는 마냥 흐뭇하기만 하다. 아녀자는 저잣거리에서 가설주막을 경영했던 것 같은데 바구니에 담긴 술동이는 비어 있어 가뿐하고, 다음 장시를 준비한 가부장은 새로운 물건(포목이라 여겨짐)을 구입했기 때문에 무거울테지만 그의 발걸음은 경쾌하기만 하다. 이날 장시에서 흡족한 성과를 거둔 이 가족은 앞질러 길을 재촉하는 강아지의 발걸음을 따라 한 걸음 한 걸음이 즐겁기만 하다.

圖版 12-10 발가벗긴 남녀가 형틀에 묶여 있고 맞은편에는 그들을 향해 잡아당긴 활 시위를 놓으려는 순간을 묘사하고 있다. 이들은 무엇 때문에 이렇게 섬뜩한 형벌을 받는 것일까? 아마도 이들은 서로 불륜의 관계를 맺어 사회의 지탄을 받았기 때문이라 생각된다. 아수라장처럼 온갖 삶의 현장들이 뒤범벅이 된 하단도상, 그 중 발가벗겨져 수치심이 노출된 인물의 뒷배경에는 風霜의 세월을 묵묵히 지켜온 휘어진 소나무가 자리를 지키고 있다.

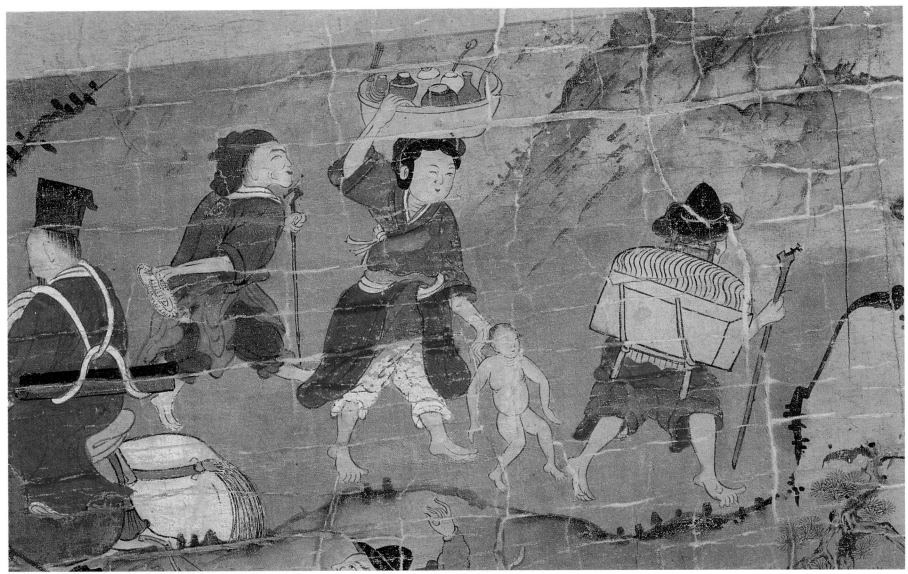

圖版 12-9 圖版 12의 세부. 가족행상. Family of Peddlers.

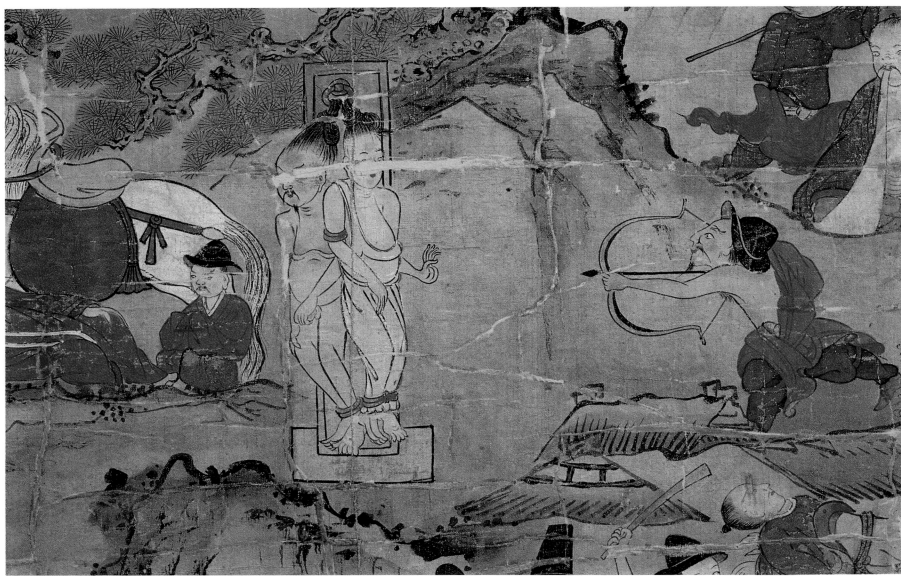

圖版 12-10 圖版 12의 세부. Naked Man and Woman Who Have Become Attached to Each Other.

13.

圓光大博物館藏　甘露幀 I
Nectar Ritual Painting I,
Wŏnkwang University Museum.

13. 圓光大博物館藏 甘露幀 I

Nectar Ritual Painting I, Wŏnkwang University Museum.

1750년(英祖 26), 麻本彩色,
177×185.5cm, 圓光大博物館 所藏

언뜻 보기에 1736년작 선암사감로탱의 안정된 구도를 보는 듯한 이 그림은 전통적으로 감로탱이 갖추어야 할 기본적인 도상을 고루 갖춘 작품이다. 기본적인 구도와 도상이란 상·중·하단을 갖추고, 상단에는 불보살을, 중단에는 제단과 의식장면을, 하단에는 크게 강조된 아귀와 중생상을 배치한 것을 말한다. 그런 의미에서 이 그림은 감로탱의 기본구도를 충실하게 옮겨놓은 작품이라 할 것이다.

상단에는 나란히 병립한 七佛이 중앙을 차지하고 있는데, 중앙의 여래가 정면관을 취하여 그 좌우에 배치된 여래와 차별성을 주었고, 向左의 아미타가 협시를 거느린 모습으로 역시 강조되어 표현되었다. 向右에는 두 존자를 거느린 여래(석가모니 부처로 추정)가 둥그런 형태의 寶雲에 감싸여 있는데, 운흥사감로탱의 상단과 매우 유사한 구성이다. 向左에는 인로왕보살이 나타나 있다.

중단에는 제단이, 그 옆인 向左에는 작법승중과 성문들이, 向右에는 선왕선후가 傘蓋를 받쳐들고 제단을 향하고 있다. 제단 바로 앞쪽으로 두 아귀가 고통스러운 표정을 하고 있으며, 아귀의 옆에는 상복을 입은 5명의 인물들이 제단을 향해 배례하고, 그 앞에는 지팡이를 몸에 껴안은 한 명의 喪主가 멀리서 방문한 弔問客을 맞이하고 있다. 또한 아귀를 향해서 오른쪽으로 합장한 승려들이 제단을 등지고 이 의식에 동참하고 있다. 중단과 상단 사이에는 폭포와 숲이 우거진 깊은 골짜기를 연상시키는 철위산이 배경으로 묘사되어 있다.

하단의 인물들은 화면 우측이 올라간 직삼각형의 공간에 배치되었는데, 운흥사의 것과 마찬가지로 각 인물들의 망령이 水墨沒骨의 실루엣으로 나타나 있다. 아래 중앙에는 두 그루의 古松이 몸을 비틀며 아귀의 바로 밑부분까지 치솟아 화면을 자연스럽게 양분하고 있다. 인물들의 표현이나 산악의 배경이 거칠고 투박하여 18세기 전반기에 삼남지방에서 매우 명성을 떨친 畫僧 의겸의 아류작품이라 여겨진다. 그러나 나름의 참신한 맛을 갖고 있어 당시 다양하게 제작되고 유통되었던 감로탱에 태한 도상의 유사성, 화풍의 연관성, 기준작과 모방작의 구분 등 한국 불화의 도상을 여러 각도에서 풍부하게 고찰할 수 있는 여지를 남긴다. 이 작품은 그와 같은 많은 문제의 해결을 시사해주는 작품이다. 〈金〉

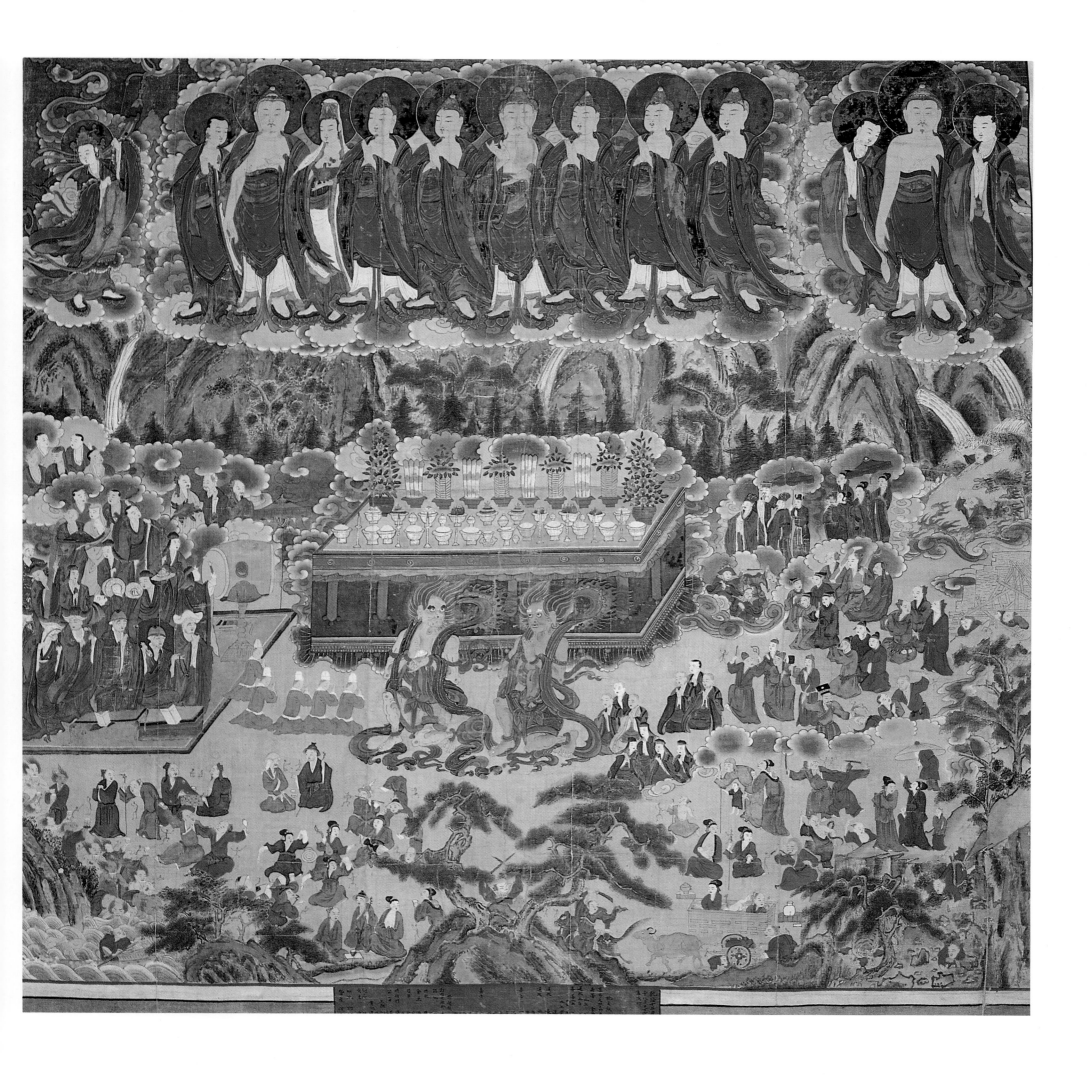

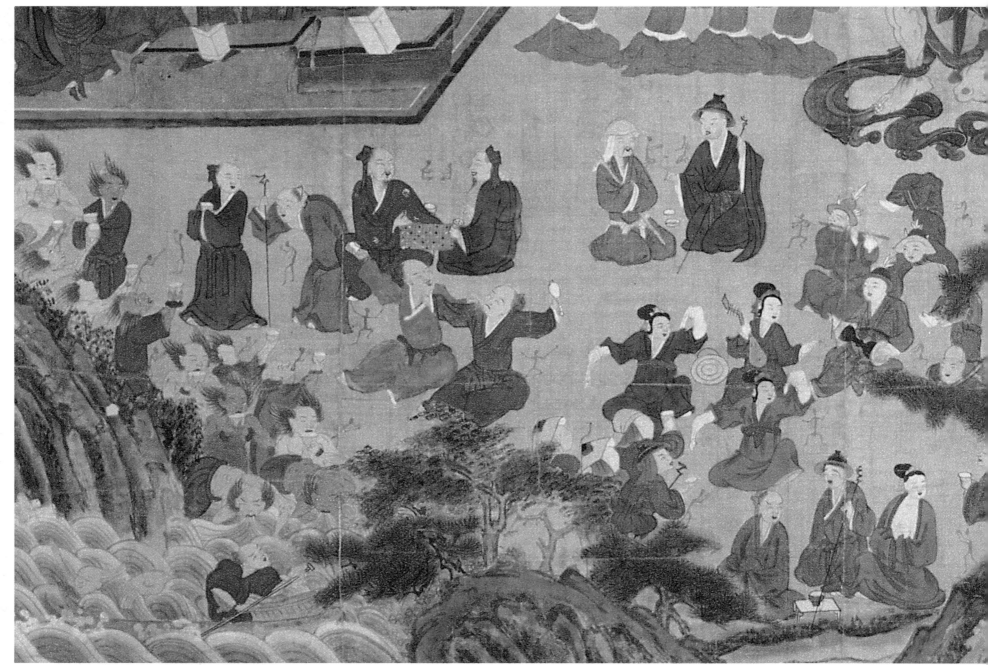

圖版 13-1　圖版 13의 세부. Scenes of Present Lives.

圖版 13-1　유랑예인들의 흥겨운 놀이판이 벌어지고 있다. 근경의 언덕과 소나무 사이에 구도를 잡은 이 장면은 먼 발치에서 바라다본 삶의 현장으로 객관화되어 다가오는 듯하다. 그 주변에는 술 취해 싸우는 사람, 바둑 두는 사람들이 보이는가 하면, 喪主는 死者의 극락천도를 확신이라도 하는 양 환한 미소를 짓고 있다. 向左 구석에는 배고픈 아귀들이 아우성치고 있다. 이 餓鬼의 무리들은 천도의식이 거행되는 곳이면 언제든지 찾아와서 자신들의 구제를 애걸한다. 배고픔을 참지 못한 두 아귀는 강물을 마시고, 또 다른 아귀들은 빈 그릇을 입에 대고 있거나 하늘을 향해 치켜들고 있다. 또한 물에 빠진 사람들이 허우적거리고 있다. 소나무를 중심으로 하여 向右에는 수레에 깔린 사람, 우물에 거꾸로 틀어박힌 어린아이, 젖먹이 아이, 스스로 목을 조르는 사람 등 모두가 인과응보의 사나운 불행을 맞는 사람들이다.

圖版 13-2 法會에 참석한 군중. 중앙 제단을 중심으로 向左에는 천도법회가, 向右에는 天人卷屬, 比丘等衆이
제단과 의식을 향해 운집해 있다. 위로부터 얼굴에 환한 미소를 머금고 笏을 받쳐든 3명의 帝王이 환관이
곧추세운 산개 아래 묘사되어 있다. 그 옆에도 역시 시녀가 받쳐든 산개 아래 后妃들이 三色의 寶雲에 감
싸여 있다. 그 아래에는 忠義節帥들이 급히 하강해 있다. 그 주변에는 仙人과 官僚가 묘사되어 있고, 아랫부
분에는 전생에 化主였던 乞粒牌가 등장해 있다.

圖版 13-2 圖版 13의 세부. 法會에 참석한 군중. A Large Crowd of Belivers Participating in Festivities.

14.

國清寺甘露幀
Kukch'ŏng-sa Nectar Ritual Painting, Musée Guimet.

14.

國淸寺甘露幀

Kukch'ŏng-sa Nectar Ritual Painting, Musée Guimet.

1755년(英祖 31), 絹本彩色,
기메 美術館 所藏

　　현재 프랑스 기메 미술관에 소장되어 있는 이 그림은 원래 금강산 乾鳳寺에서 제작, 완성하여 南漢 國淸寺에 봉안했던 것이다. 국청사는 경기도 광주군 南漢山城 西門 내에 있는 것으로 여겨진다. 중단의 제단과 의식장면이 생략되고 그 자리에 아귀가 일렁이는 파도 위에 앉아 있으며, 그 아귀를 중심으로 좌우에 중·하단의 인물들이 배열되는 특이한 형식이다. 짙은 청록암산을 그림의 배경으로 했기 때문에 전체적으로 어둡고 푸른 분위기이나, 인물의 배치에 따른 구성과 設彩는 선명하게 살아난 뛰어난 작품이다.

　　상단 중앙에는 합장한 七여래가 가지런히 병립하여, 向左에 인로왕보살이 벽련대좌를 인도하며 하강하는 방향을 지켜보고 있다. 그 중에 한 여래는 정면관으로 얼굴이 크게 강조되었는데, 아미타여래를 나타낸 것으로 총명한 젊은이를 연상케 한다. 向右에는 지장과 백의관음보살, 그리고 그 사이에 한 존자를 한데 묶어 둥그런 원 안에 두었다. 원 주위에는 보운을 운동감 있게 나타내어 상단을 매우 動的으로 구성했다.

　　화면 중앙에는 가는 먹선으로 커다란 원을 그리고 그 안에 아귀를 그렸다. 합장하고 앉아 있는 아귀의 입에는 불꽃이 널름대고 머리 뒤로는 이글거리는 불꽃을 휘날리게 하여 광배로 삼았다. 天衣는 唐草文처럼 꿈틀대고 있어 아귀에게 강한 역동감을 준다. 아귀를 설명하는 직사각형의 붉은 榜題에 '南無大聖悲增菩薩'이라고 한 것을 보면, 이는 단순한 아귀가 아니라 스스로 고통스러운 生死에 머물기를 서원한 비증보살의 變易身임을 알 수 있다. 이는 아귀를 설명하는 또 하나의 방제에 '恒河水畔愁雲暗暗去程相△'라고 적혀 있어 아귀가 처한 상황을 잘 설명하고 있다. 이처럼 아귀는 다층의 상징적 의미구조를 갖고 있는 도상으로서 감로탱의 주인공인 것이다.

　　아귀를 향한 하단 욕계의 諸像들은 산만하지 않게 몇몇 그룹으로 구분되었는데 그들의 복식은 중국식을 취하고 있다. 또한 백색의 구름으로 화면을 구획하여 산만해지기 쉬운 구도에 통일성을 주었다. 이 작품은 다양한 양식이 등장하는 18세기의 감로탱 중에서 독특한 구성의 묘를 보이는 우수작이라 할 것이다. 〈姜〉

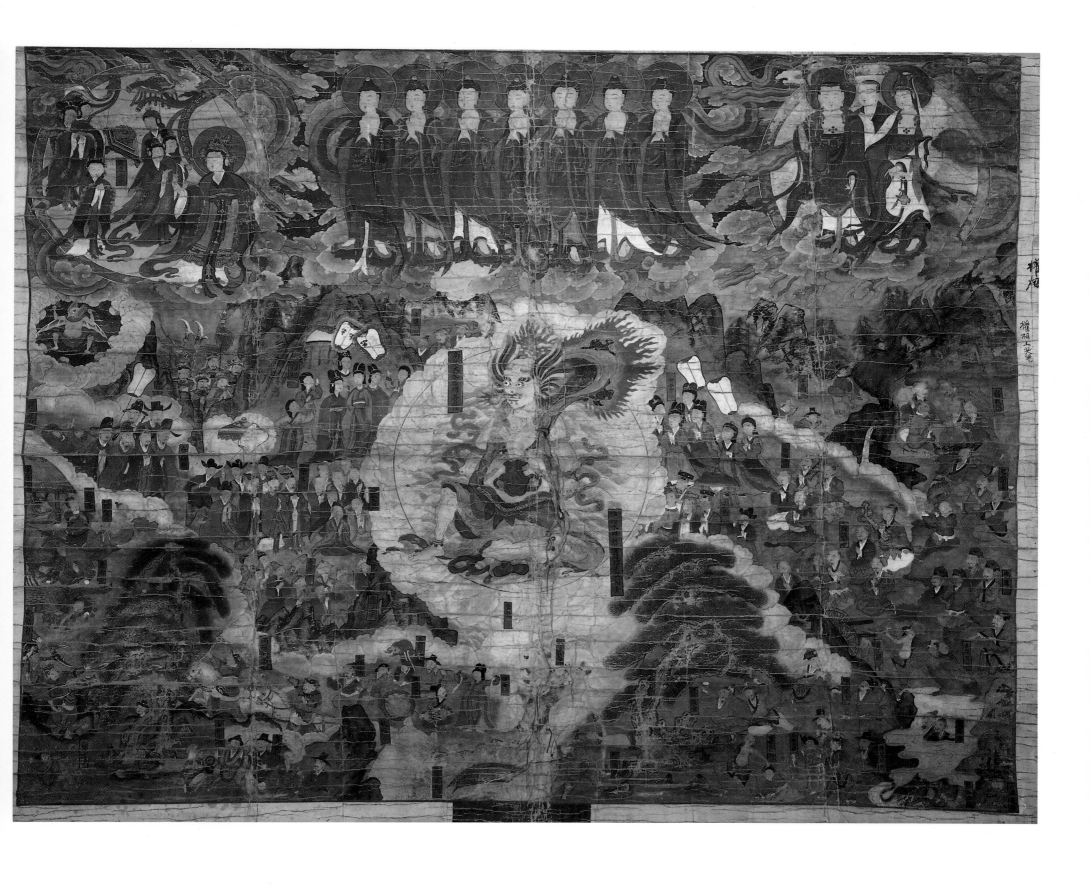

圖版 14-1 圖版 14의 세부. 引路王菩薩과 雷神.
Bodhisattva Guide of Souls and Spirit of Thunder.

圖版 14-2 圖版 14의 세부. 地藏菩薩과 觀世音菩薩. Kṣitigarbha and Avalokiteśvara.

圖版 14-1 引路王菩薩과 雷神. 인로왕보살이 그의 권속과 함께 지상을 향해 강림하고 있다. 인로왕보살을 따르는 천인들 사이에는 청혼을 모셔갈 碧蓮臺가 둥둥 떠 있으며, 주위에는 광명이 커다란 원이 되어 그들을 감싸고 있다. 아래에는 6개의 連鼓를 두드리는 뇌신의 모습이 둥그런 뭉게구름 안에 표현되어 있고 산악 사이에는 忠義將師, 歷代帝王, 后妃들의 모습이 전개되고 있다.

圖版 14-2 地藏菩薩과 觀世音菩薩. 화면 중앙의 七여래를 중심으로 向右에 지장·관음보살이 큰 원의 구획 안에 묘사되어 있다. 앞으로 내민 왼손에 가늘고 긴 석장을 들고 정면으로 서 있는 지장보살과 그 옆에는 정병의 입을 가볍게 쥐고 서 있는 백의관음이 묘사되어 있다. 이들 사이에는 합장한 존자가 강림하여 구원해야 할 영혼에 관하여 두 보살에게 告하는 듯한 모습으로 표현되어 있다.

圖版 14-3 餓鬼. 사람들에게 공포와 불쾌감을 주는, 마치 음악에서의 파열음을 시각화한다면 여기 아귀의 화염광배처럼 묘사될 것이다. 그만큼 餓鬼道의 고통이 극심하다는 것을 상징한 것이다. 둥그런 실선 안에 일렁이는 파도를 배경으로 그려진 이 아귀의 이름은 '南無大聖悲增菩薩'이라 榜記되어 있어 아귀도에 빠진 망령을 구제하기 위하여 그들과 똑같은 모습으로 강림한 비증보살임을 알 수 있다.

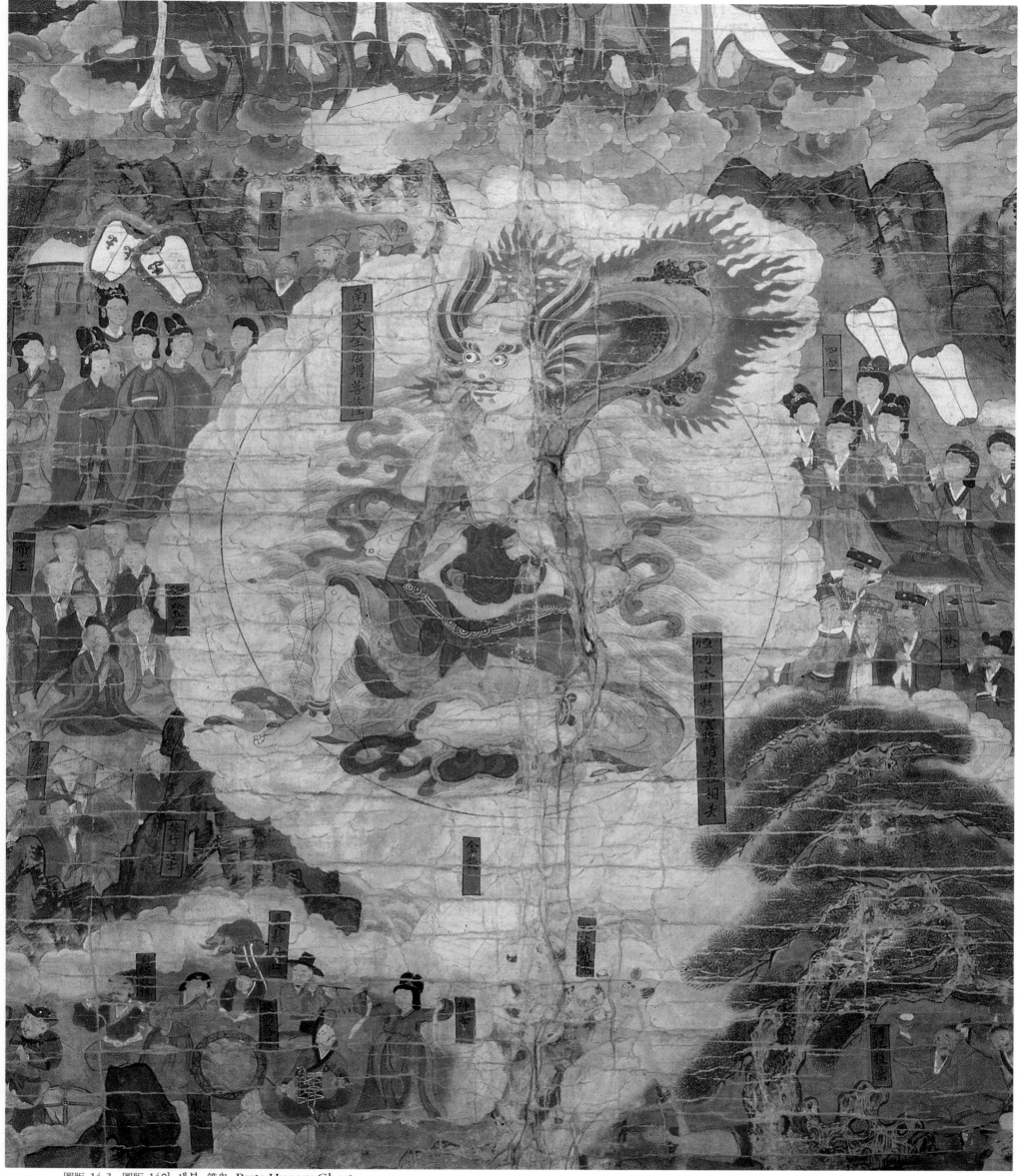

圖版 14-3 圖版 14의 세부. 餓鬼. Preta:Hungry Ghost.

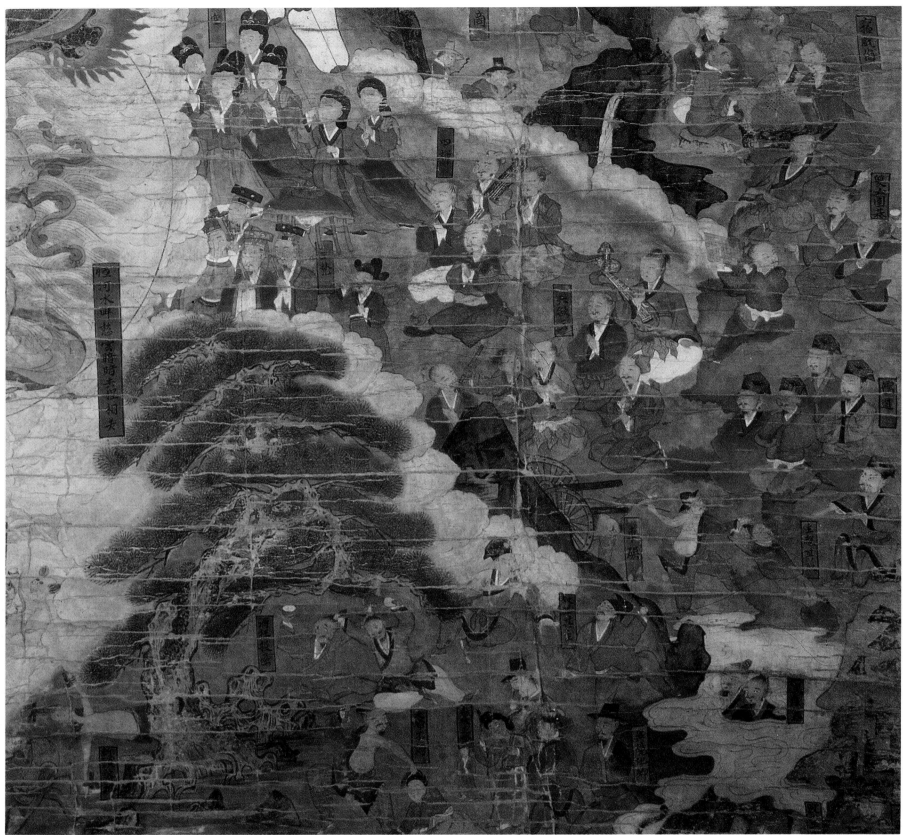

圖版 14-4　圖版 14의 세부. 하단의 群像. Scenes of Present Lives.

圖版 14-4　하단의 群像. 중앙에 아귀로 변역신한 비증보살을 중심으로 좌우 하단에 펼쳐지는 중생의 온갖
삶의 모습이 잔잔하게 전개되고 있다.

15.

刺繡博物館藏　甘露幀
Nectar Ritual Painting,
Huh Dong Hwa Collection.

15.

刺繡博物館藏 甘露幀

Nectar Ritual Painting, Huh Dong Hwa Collection.

18세기 중엽, 絹本彩色,
188.5×198cm, 刺繡博物館 所藏

　　기메 미술관 소장의 국청사감로탱과 비슷한 형식이지만 도상의 수가 더욱 증가한 점이나 전체화면에서 일렁이는 파도가 연상되도록 산악을 배치하면서 이룬 독특한 구성과 그에 따른 인물들의 배열이 이 그림의 커다란 특징이다. 그러나 그 많은 도상을 전체의 의미내용에 포용될 수 있도록 단계적으로 서술하거나 유효적절한 공간의 묘를 살려서 화면에서 간간이 호흡할 수 있는 여유 있는 구획을 주지 못한 점이 아쉽다. 가령 산조가 가장 느린 진양조로 시작하여 늦은중몰이, 중몰이, 잦은몰이로 진행하면서 마지막에 가서는 휘몰이로 대단원을 맺는 것처럼 구성의 리듬을 처음과 끝이 존재하는 화면의 일정한 형식에 맞췄다기보다는, 마치 대단원의 휘몰이만 있는 것처럼 급박하게 진행되는 긴장된 공간구성을 보여주고 있다.

　　이글이글 타오르는 파상형의 불꽃에 갇혀 있는 절박한 아귀상의 고통을 헤아리기라도 하듯이 상단의 七여래가 쏜살같이 하강하고 있다. 급박한 상황에도 자비로운 모습으로 의연하게 나타난 七여래의 위력은 신속한 구제력을 상징하는 U자형의 구름으로 강조되면서 화면 전체에 강한 운동감을 준다. 向右에 이미 앞으로 전개될 아귀의 解苦를 아미타에게 다시 확인하는 듯한 지장의 모습이 보이는 아미타삼존과 옆에서 그 일의 진행이 흐트러짐 없이 전개되기를 간절히 바라면서 합장한 존자(목련)의 모습이 감동적으로 생생하게 전개되고 있다. 向左에는 두 인로왕보살이 유례없이 등장하여 구제의 손길을 뻗치고 있다. 그 중 한 인로왕보살의 당번은 鑊湯地獄에서 고통받는 영혼을 향하고 있다.

　　극악한 고통의 상태를 리얼하게 묘사한 커다란 아귀의 모습은 現生의 업을 쌓아가는 우리들을 무섭게 채찍질한다. 고통을 견뎌내기 위해 악문 입모양, 움츠린 어깨, 불룩 튀어나온 초점 잃은 오른쪽 안구, 인내의 한계를 넘어 일그러지기 시작한 육체 등 실로 가공할 공포스러움이 나타나 있다.

　　하단은 깊숙한 골짜기를 연상시키도록 전면에 산악을 배치하고 지그재그로 멀어지면서 산맥을 이루게 했으며, 그 사이로 군상들이 숨가쁘게 펼쳐져 있다. 이 그림에서는 그 동안 보아왔던 것보다 훨씬 많은 도상들이 하단에 등장하고 있다.〈金〉

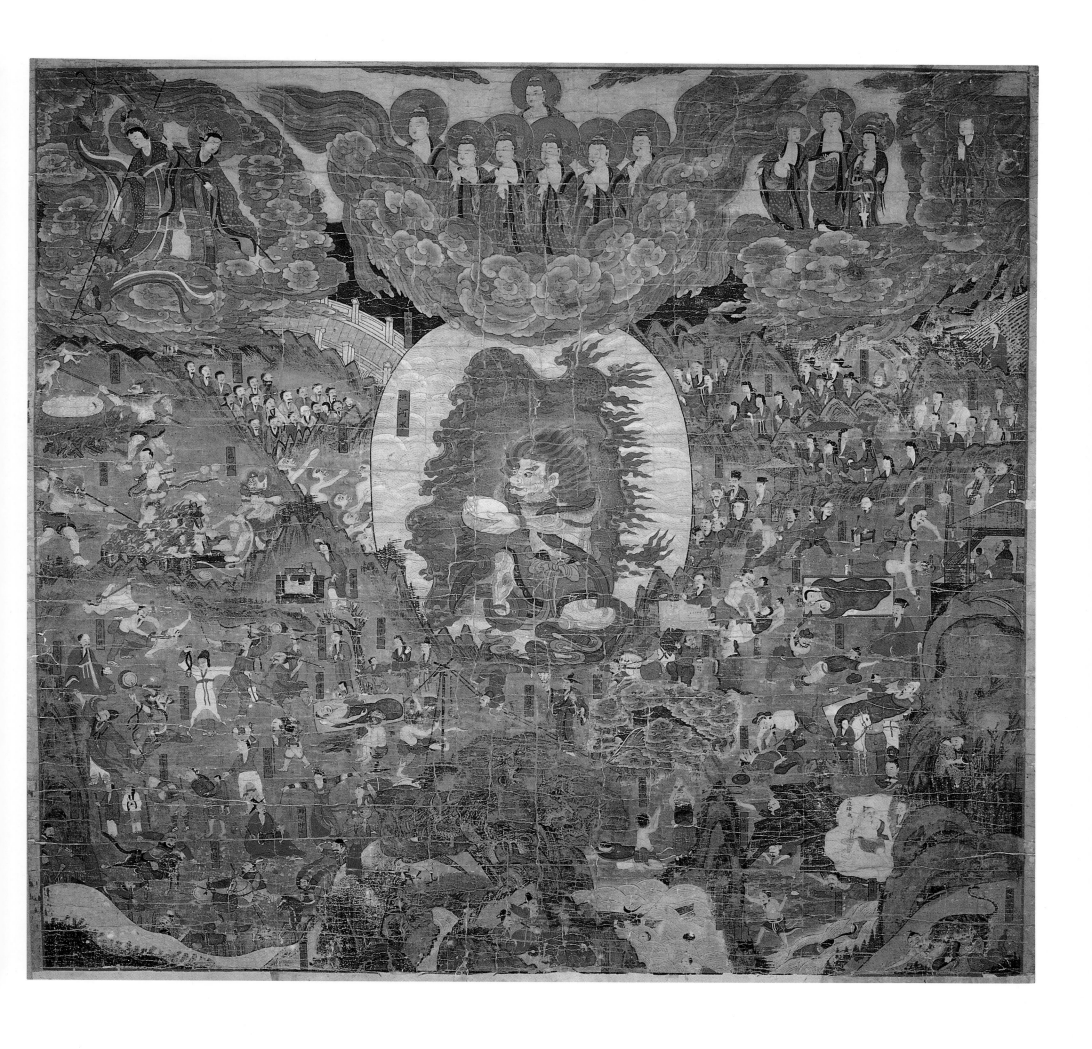

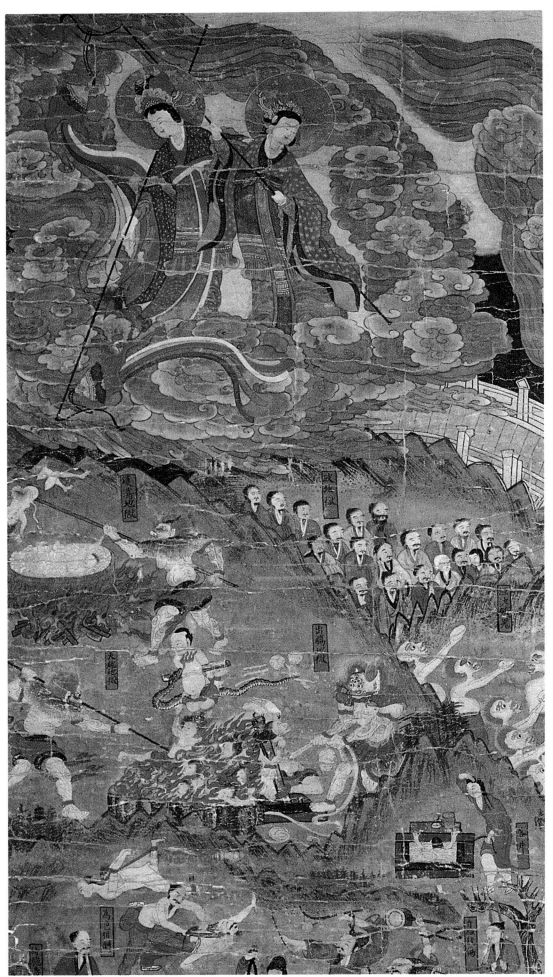

圖版 15-1 圖版 15의 세부. 引路王菩薩. Bodhisattvas Guide of Souls.

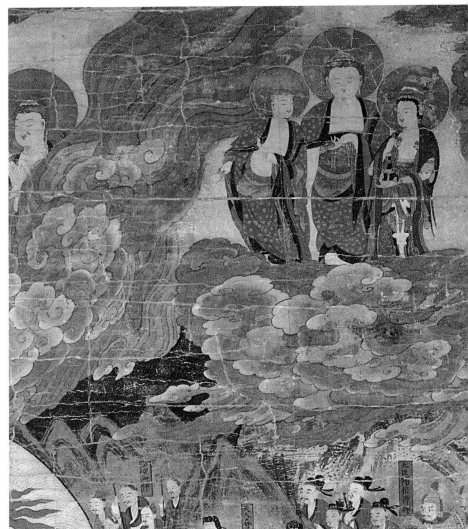

圖版 15-2 圖版 15의 세부. 阿彌陀三尊.
Amitabha with Two Attending Bodhisattvas.

圖版 15-1 引路王菩薩. 이 그림에서는 두 구의 인로왕보살이 표현되어 있다. 이들 중 한 분은 꼭지가 갈퀴처럼 휘어진 당번을 거꾸로 세워 지옥도에 빠져 고통받고 있는 망령을 구제하려 하고 있다. 그들 아래에는 확탕지옥, 출장지옥 등 지옥의 고통상이, 옆에는 인로왕보살과 지장보살의 구원에 힘입어 지옥에서 방금 해방된 꺼칠한 사람들의 모습이 보인다.

圖版 15-2 阿彌陀三尊. 아미타여래가 관음과 지장보살을 거느리고 중생구제를 위해 쏜살같이 하강하고 있다. 그 옆에는 합장한 尊者가 그들에게 禮를 갖추고 있는데 그 존자는 아귀도에 빠져 있는 生母의 구원을 부처에게 기원한 目連일 것이다.

圖版 15-3 七如來와 餓鬼. U字형으로 깊게 패인 7여래를 둘러싼 구름은 하단 욕계의 고통을 구제하려는 상단의 적극적인 활동상을 의미하는 것 같다. 그 바로 아래에는 강렬한 화염에 감싸인 아귀가 고통스러운 모습을 한 채 표현되어 있다. 아귀 주위의 둥근 원 안에는 파도가 도식적으로 그려져 있고 '洹河水'라는 銘이 적혀 있다. 이는 아귀로서의 생을 마치고 천상의 세계로 得生하려는 것임을 암시하는 것이다.

▶圖版 15-3 圖版 15의 세부. 七如來와 餓鬼. Seven Buddhas and Preta.

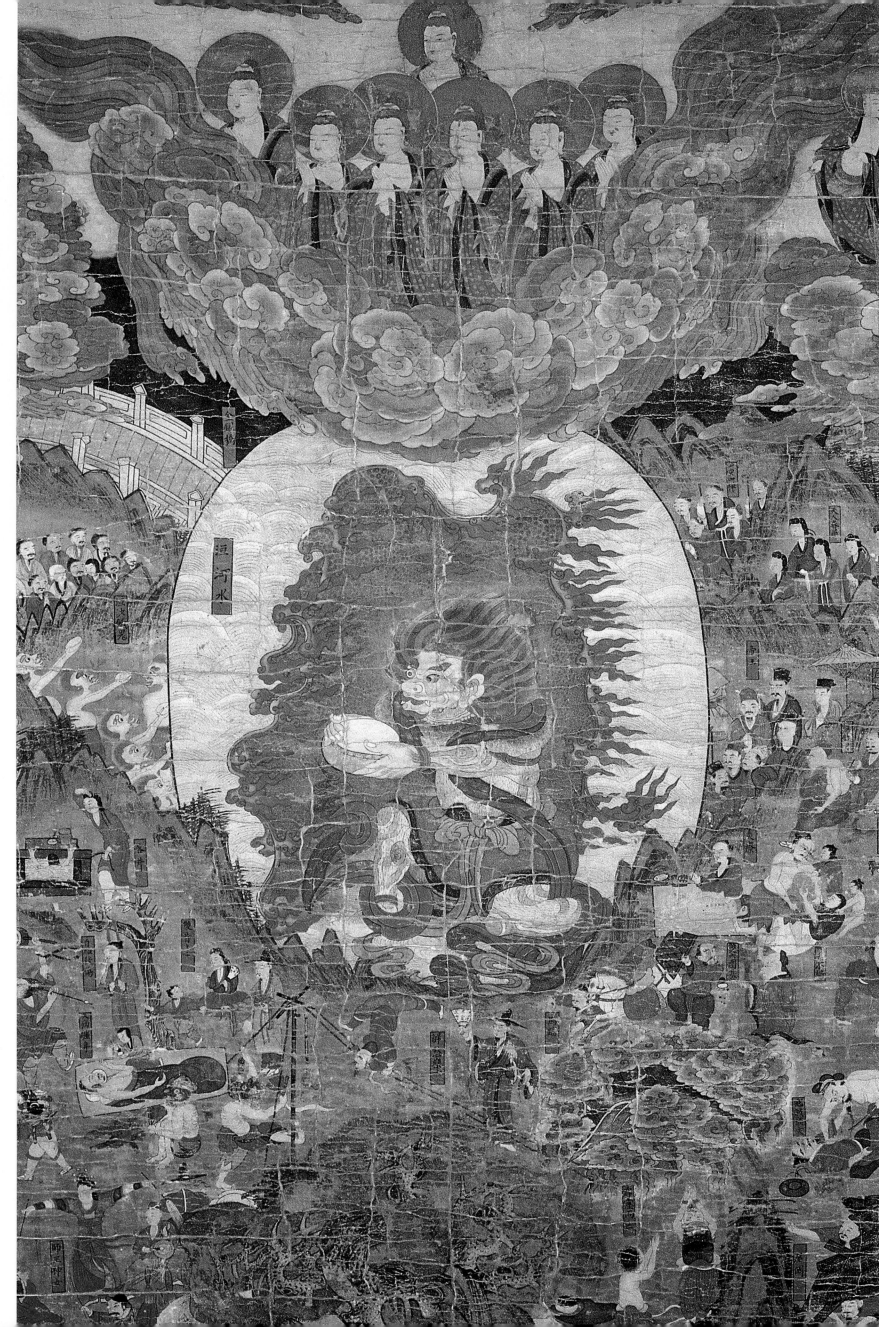

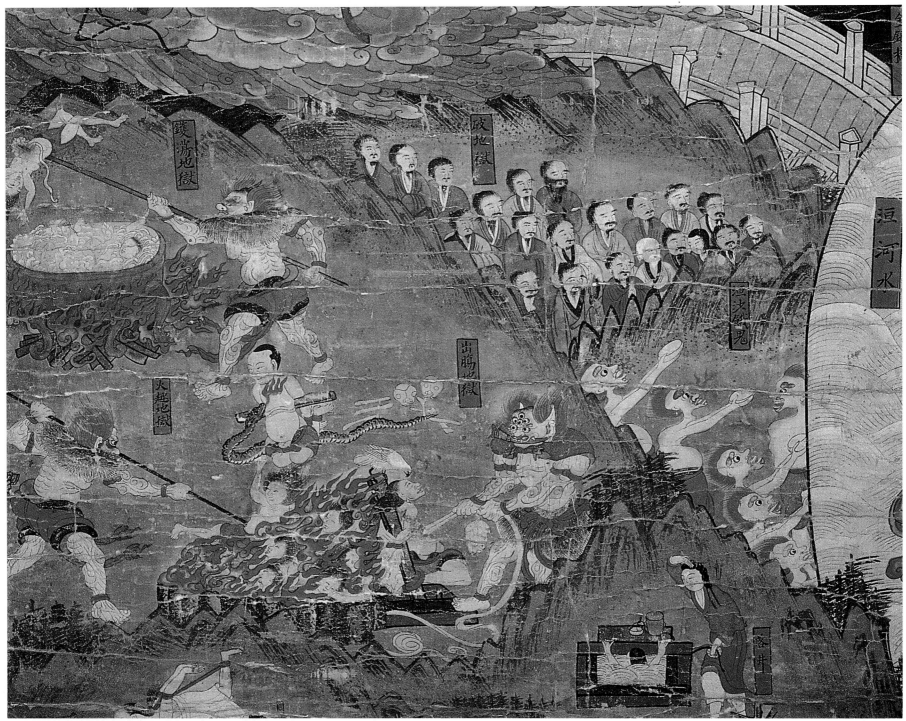

圖版 15-4 圖版 15의 세부. 冥府. Netherworld.

圖版 15-4 冥府. 산악의 구획을 따라 각종 장면이 묘사되는데 여기에는 매우 구체적인 지옥장면이 표현되어 있다. 끓는 가마솥을 표현한 '鑊湯地獄', 몸이 묶인 채 독사의 공포를 느껴야 하는 '火趣地獄', 내장을 뽑히는 '出腸地獄' 등이 표현되어 있다. 이 지옥장면의 위쪽에는 地獄苦에서 허덕이는 중생을 구제하려는 인로왕보살이 표현되어 있는데, 확탕지옥에는 흰 연꽃이, 출장지옥에는 흰 비둘기가 구제의 상징으로 표현되어 있다.

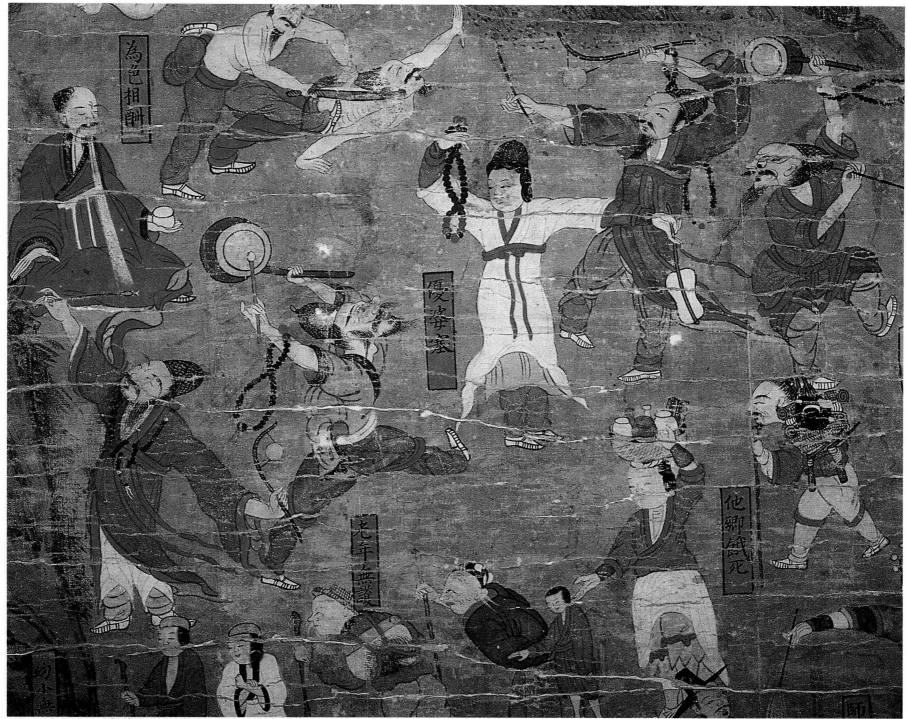

圖版 15-5 圖版 15의 세부. 欲界. The World of Desire.

圖版 15-5 欲界. 하단에는 온갖 욕계의 중생들이 묘사된다. 이 장면의 중앙에는 우바이·우바새가 활달하
게 춤을 추고, 그들 주위에는 몰래 탄 독약을 마신 사람, 간통한 것이 들통나서 곤혹을 치르는 사람, 타향
에서 전전긍긍 떠돌아다니다 굶어 죽는 사람, 의지할 곳 없는 노인 등이 묘사되어 있다.

圖版 15-6　圖版 15의 세부. 戰爭. The Scene of Battle.

圖版 15-7　圖版 15의 세부. 南寺黨. Namsa-dang:A Wandering Circus.

圖版 15-6　戰爭. 이 그림에서 전쟁장면은 다른 것에 비해 축소되었지만 산등성이를 따라 좁은 공간에 배열된 창날의 묘사는 비교적 규모가 큰 전쟁임을 암시한다.

圖版 15-7　南寺黨. 남사당의 줄타는 장면은 여러 감로탱에 등장하고 있지만 그 주위에서 탈춤을 추는 사람들은 18세기에 조성된 그림에서 자주 나타나고 있다. 웃옷을 벗어 던지고 한바탕 탈춤을 추고 있는 어릿광대와 잠시 쉬면서 모닥불 앞에 몸을 녹이고 있는 매호씨가 묘사되어 있다. 주위에는 어린아이가 병든 아버지를 간호하는 모습, 스스로 나무에 목을 맨 사람, 눈먼 점장이 등의 모습이 보인다.

16.

鳳瑞庵甘露幀
Pongsŏ-am Nectar Ritual Painting,
Ho-am Art Museum.

16.

鳳瑞庵甘露幀

Pongsŏ-am Nectar Ritual Painting, Ho-am Art Museum.

1759년(英祖 35), 絹本彩色,
228×182cm, 湖巖美術館 所藏

감로탱은 대개 가로로 길어서 화면에 상·중·하단의 도상이 넓게 배분되어 파노라마 식으로 여러 장면들이 전개된다. 그러나 그러한 화면에 비하여 이 그림은 세로로 길기 때문에 구도에 변화가 일어나고 있다. 즉 상단의 여래상이나 중단의 의식장면, 하단의 군상들이 넓게 자리잡지 못하여 옹색해보이는 점이 없지 않으나, 반면에 상단이 높아져서 天界가 드높아 보이는 시각적 효과를 얻어내고 있다.

상단 중앙에 七여래가 모두 똑같이 합장한 자세로 한 곳을 향하고 있고 두번째 여래만이 정면을 응시하고 있다. 그 옆 向左의 구석에 인로왕보살이 있으며, 우측의 구석에는 백의관음과 지장보살이 보운에 감싸인 채 있다.

중단 중앙에 제단과 두 아귀가 있으며 그 좌우에 作法僧衆과 王侯將相이 비좁은 공간을 메우고 있다. 작법승중 앞에는 經床 둘이 있는데, 한 경상에는 法華經 한 질이 든 '法華經函'이 놓여 있으며, 또 하나의 경상 위에는 '雲水集', '中禮文', '結手文', '魚山集' 등이 표기된 책이 놓여 있어서 이 의식이 거행될 때 어떤 經이나 禮文들이 독송되었는지 알 수 있다.

하단에는 衆生界의 여러 장면들을 비교적 여유 있는 공간을 확보하면서 배치하였다. 天界와 의식장면, 그리고 중생계의 각 화면을 1/3씩 나누어 배치하였으므로 상하의 폭이 넓어져 비교적 안정감 있는 구도를 보여준다. 상단과 중·하단이 산악과 침엽수로 구분되어 있을 뿐 중단과 하단은 구분되지 않고 일체감을 이룬다.

畫記에는 이 그림이 전북 곡성에 소재한 봉서암에 봉안했던 것으로 기록되어 있는데, 소규모의 암자에서도 감로탱을 제작했던 것으로 보아 靈駕薦度儀式이 매우 널리 행해졌음을 알 수 있다. 〈姜〉

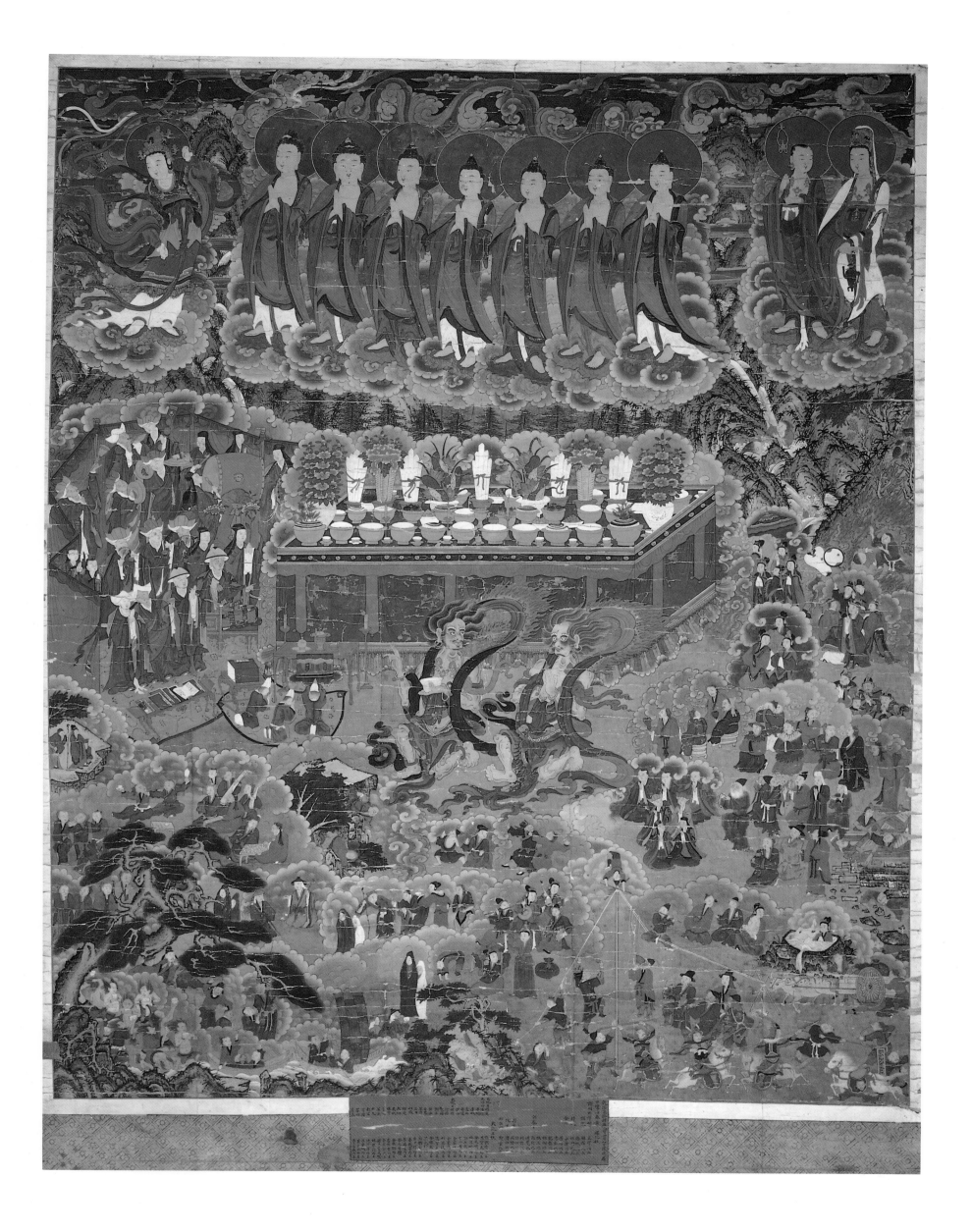

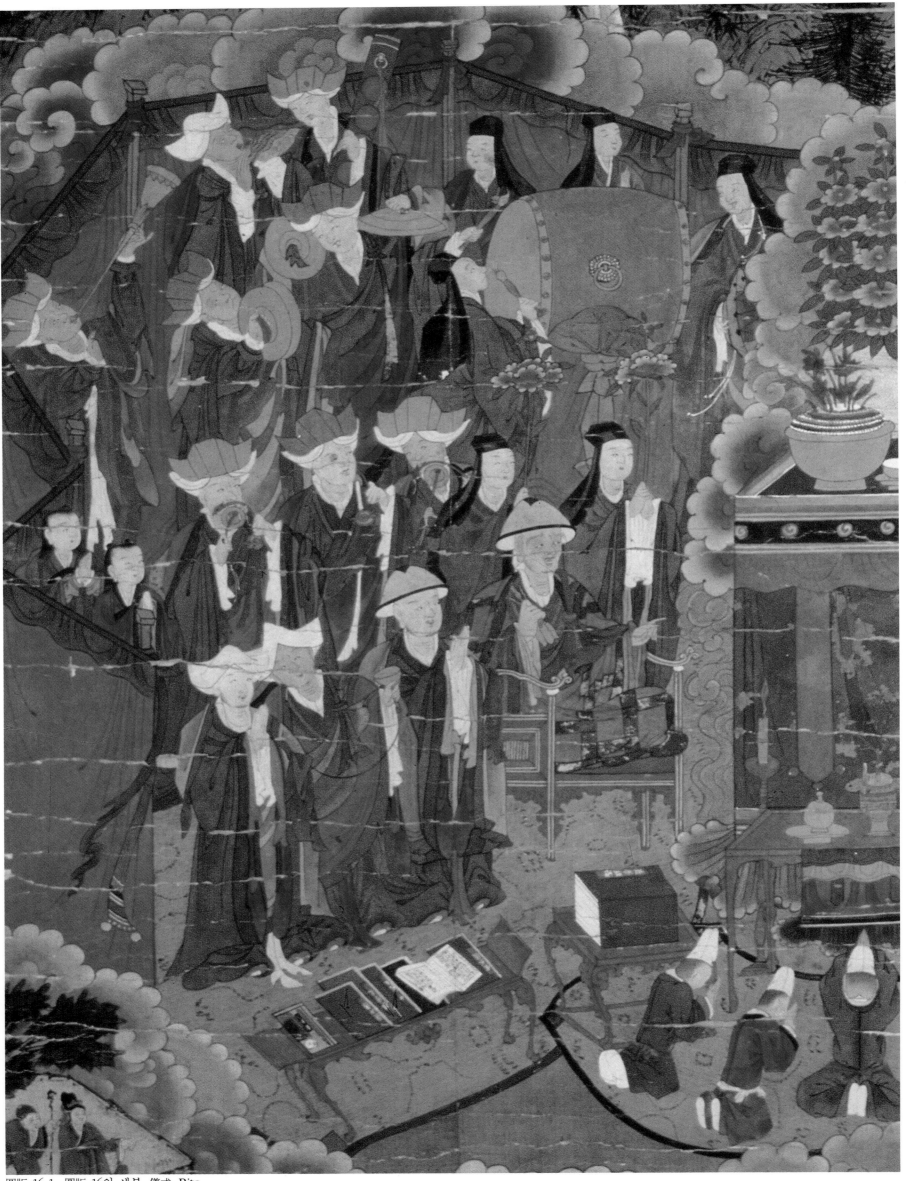

圖版 16-1 圖版 16의 세부. 儀式. Rite.

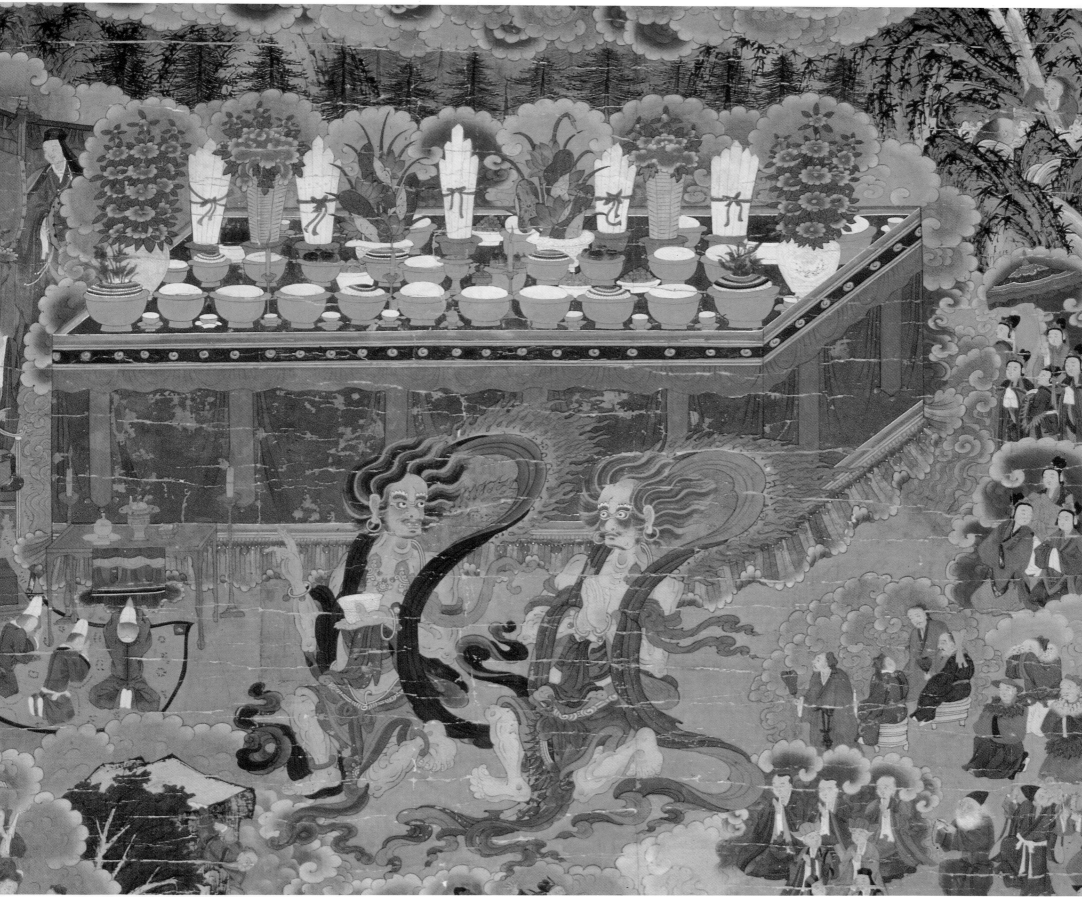

圖版 16-2 圖版 16의 세부. 祭壇과 餓鬼. Altar and Pretas.

圖版 16-1 儀式. 가설장막을 두르고 梵唄와 作法이 함께 하는 의식이 거행되고 있다. 祭床 가까이에는 倚坐해 있는 고승이 보이고 그 주위에는 젊은 비구들이 의식을 거행하고 있다. 이들 앞에는 두 개의 經床이 놓여 있는데 그 위에는 '法華經函'과 '雲水集', '中禮文', '結手文', '魚山集' 등이 놓여 있어 의식이 거행될 때 어떤 經이나 儀文 등이 사용되었는지를 알게 한다.

圖版 16-2 祭壇과 餓鬼. 盛飯의 제단 위에는 갖가지 음식과 꽃 공양이 정성스럽게 차려져 있다. 그 밑에는 두 아귀가 배치되고 儀式과 아귀 사이에는 喪服을 입은 3사람이 작은 祭床을 향해 절을 하고 있다. 喪主의 앞에는 작은 제상을 따로 마련하고 있으니 이 장면을 감로탱 앞에서 실제로 거행되는 의식이라 한다면 그림 속의 그림이라 할 것이다.

141

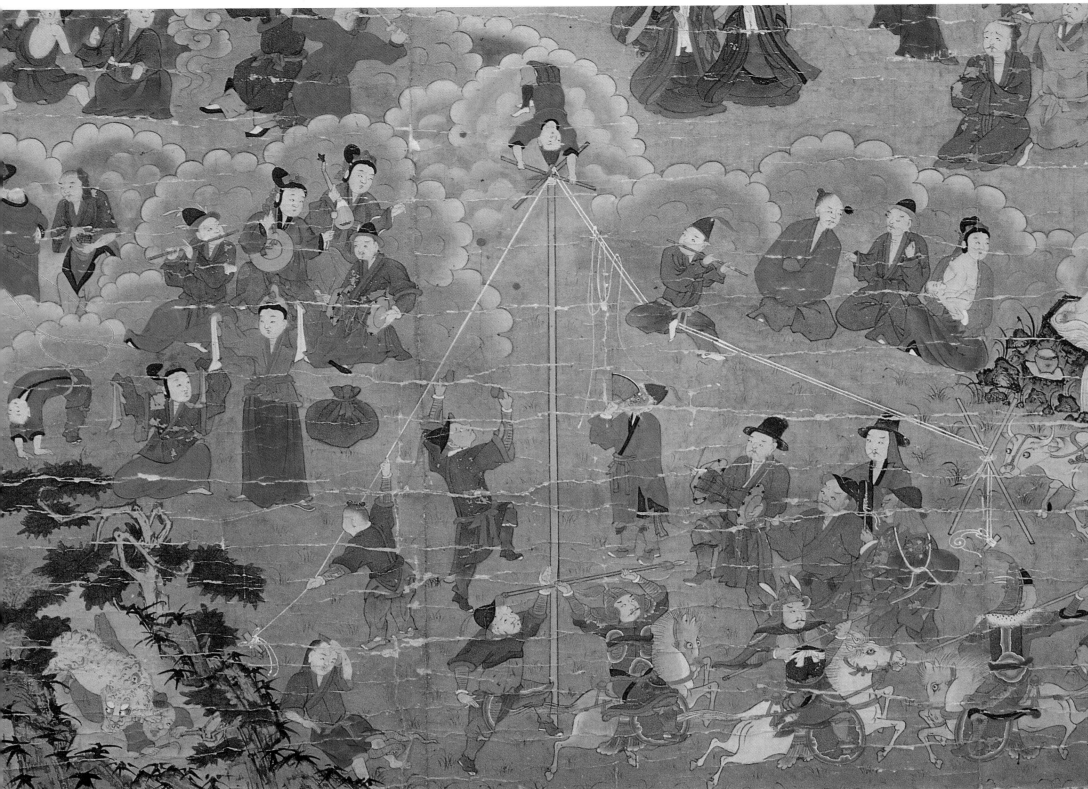

圖版 16-3 圖版 16의 세부. 솟대놀이. Play of Sotte.

圖版 16-3 솟대놀이. 하단부에 있는 이 장면은 솟대놀이로서 비교적 넓은 공간을 점유하고 있다. 솟대 아래에서 분위기를 고조시키는 많은 악사들과 죽방울돌리기와 부채를 거머쥔 판소리꾼 등의 공연은 시간차를 두고 이루어질텐데 모두 함께 표현되고 있다. 그 아래에는 전쟁장면이 펼쳐지고 있는데 이들 장면을 이루는 배경에는 푸른 들판을 상징하는 풀들이 조밀하게 묘사되어 있다.

圖版 16-4 장옷을 걸친 모녀가 누군가를 기다리고 있다. 이 그림에서는 그러한 두 여인의 모습이 군데 군데 3곳에 걸쳐 나타나 있는데, 혹시 먼길 떠나 돌아오지 않는 지아비를 하염없이 기다리는 것이 아닐까. 그 밑에는 풍랑을 만난 배가 비좁은 공간에 표현되어 있고, 그 옆에는 虎患의 참상이 묘사되어 있다.

圖版 16-5 짐을 가득 실은 달구지에 길 가던 사람이 깔려 있다. 오늘날 이 장면을 표현한다면 자동차에 치인 모습이 적절하지 않을까? 소를 채찍질하는 사람의 얼굴이 일그러져 있는데 소에게 길을 재촉하며 주의하지 않은 결과 예기치 못한 사고를 당한 데 대한 반응일 것이다. 윗부분에는 바위에 깔려 어이없게 죽음을 맞게 된 사내와 우물에 아이를 빠뜨린 여인의 비정함이 묘사되어 있다.

圖版 16-6 우바이, 우바새들이 풍악을 울리며 의식행사장에 모여들고 있다. 옆에는 집을 짓다 무너져 참상을 당하는 장면이 나타나 있는데 잔인하면서도 익살맞은 표현이다.

圖版 16-7 餓鬼들. 아귀의 무리들이 목마름을 썻어주는 감로를 얻기 위해 의식행사장에 모여들었다. 옆에는 주인에게 얻어맞는 노비의 모습이 실감나게 표현되어 있다.

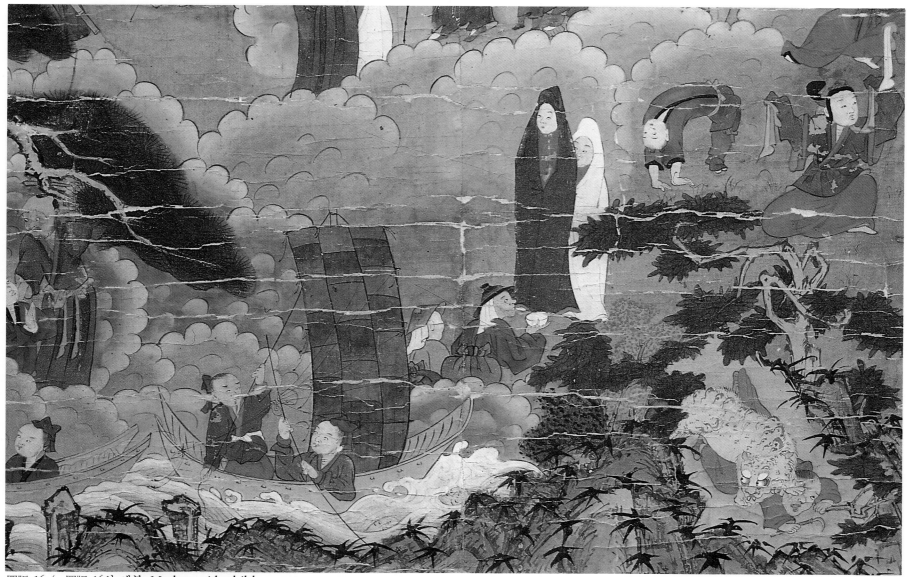

圖版 16-4　圖版 16의 세부. Mother with child.

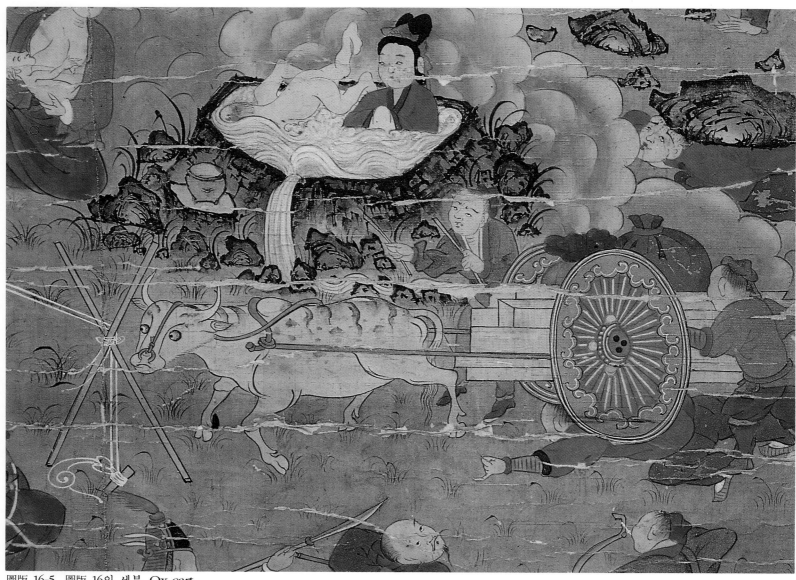

圖版 16-5　圖版 16의 세부. Ox-cart.

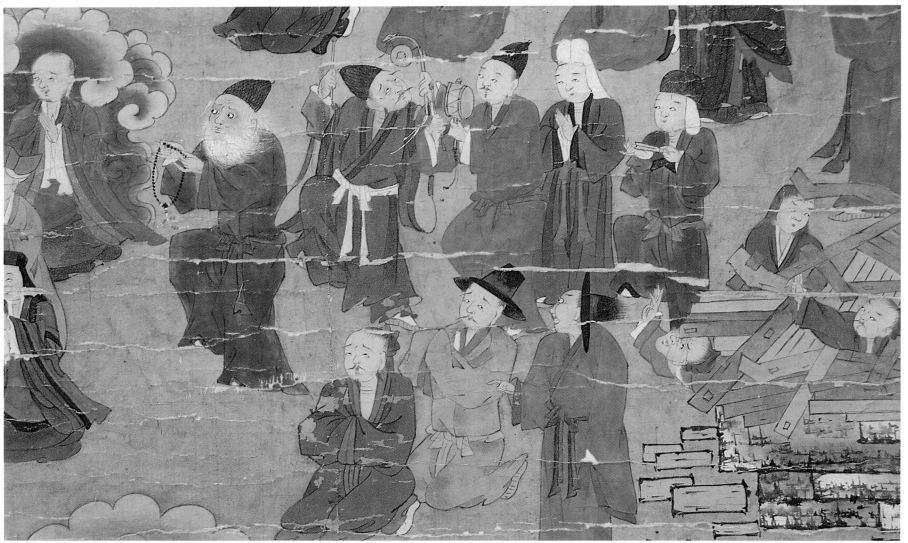

圖版 16-6 圖版 16의 세부. The World of Desire.

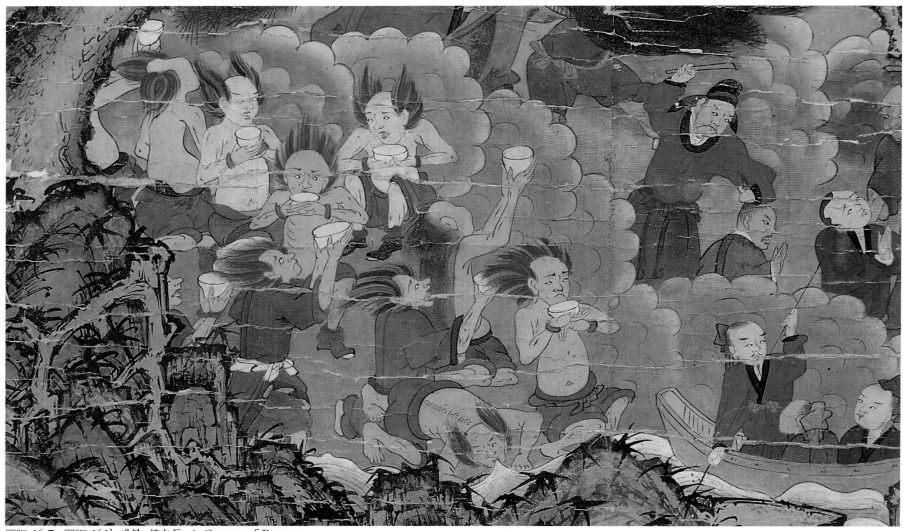

圖版 16-7 圖版 16의 세부. 餓鬼들. A Group of Pretas.

17.

圓光大博物館藏　甘露幀 II
Nectar Ritual Painting II,
Wŏnkwang University Museum.

17.

圓光大博物館藏　甘露幀 II

Nectar Ritual Painting II, Wŏnkwang University Museum.

1764년 (英祖 40), 絹本彩色,
211.5×277cm, 圓光大博物館 所藏

　　어느 사찰에 봉안되었던 것인지 알 수 없는 이 그림은 상단의 불보살과 중단의 제단이 매우 강조된 특이한 구도를 가진 대형작품이다. 통상적으로 감로탱의 중심 도상은 상단의 불보살과 중단의 제단, 하단의 아귀가 종적 체계에 의해 강조된다. 累代에 걸친 감로탱 구도의 변화와 분화를 통해 보건데, 제단은 동일한 비중으로 의식장면과 함께 묘사된다거나 아니면 제단과 의식장면이 함께 생략되고 아귀가 크게 강조되는 경우는 있었다. 그러나 이 감로탱에서는 제단은 크게 강조되어 있으나 의식에 동원된 작법승중은 거의 그 존재를 드러내지 않는 것처럼 매우 축소되어 있다. 다만 제단 아래에 한 비구가 이 감로탱의 모든 의식 절차를 執典하는 듯이 오른손에는 기다란 搖鈴을, 왼손에는 자그마한 그릇을 받쳐들고 있다. 또한 아귀도 한쪽에 치우쳐 작게 표현되고 있다.

　　여유 있는 공간을 운영한 상단에는 중앙에 七여래가 병립해 있고, 보통 向左에 위치하는 인로왕보살이 向右에 관음보살과 함께 등장하고 있다. 그 옆에는 합장한 존자가 따르고 있다. 向左에는 아미타삼존이 기묘한 봉우리의 산악을 배경으로 강림하고 있는데, 그 노정에 깊은 산 속에서 수도하는 수행자인 듯한 두 인물이 별안간 눈앞에 나타난 아미타의 출현에 순간적으로 합장의 예를 취하고 있다. 方外의 삶을 누리고 있는 높은 경지의 두 인물이 감로탱과 관계된 의식 공간으로 흡수되는 장면이다.

　　중단 제단의 좌우에는 선왕선후·왕후장상·비구·비구니·우바이·우바새·충의장수 등이 배치되어 있고, 제단 아래 중앙에는 의식승이 상단을 향하고 아귀 쪽으로 시선을 둔 모습으로 묘사되어 있다. 아귀는 마치 과거의 모든 죄업에 대해 깊은 참회를 하듯 합장한 채 엉거주춤 꿇어앉아 있다. 제단 바로 아래에서 펼쳐지는 비구의 의미심장한 몸짓과 아귀와의 관계는 이 그림을 정확하게 해석할 수 있는 중요 도상이며 다양한 해석을 가능케 하는 부분이기도 하다.

　　가로로 확대된 하단에서는 화면을 채우기 위한 무리한 횡적 구성이 거슬릴 정도로 눈에 띤다. 도상의 수를 증가시켜 배경과의 조화를 이루는 구성의 묘를 잃고 있는데, 가령 지옥의 장면을 나타낸 도상이 세 곳에 분할 배치된다든지, 전쟁장면을 가로로 확대는 시켰으나 도상의 다채로운 변형을 이루지 못하고 동일한 모티프를 반복 배치한 점 등이 그렇다. 가로로 긴 이 탱화는 매우 커다란 전각에 모셔졌을 것이다.〈金〉

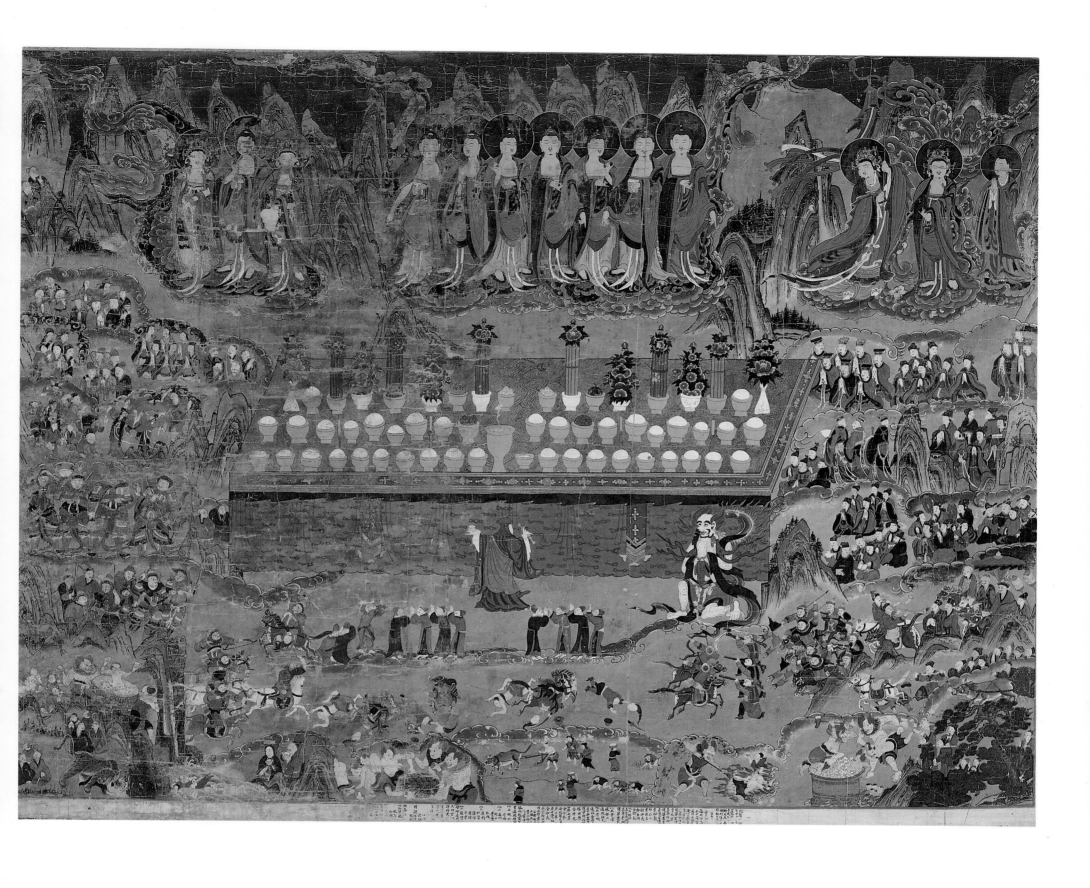

圖版 17-1　圖版 17의 세부. 戰爭. The Scene of Battle.

圖版 17-2　圖版 17의 세부. 儀式僧과 餓鬼. Buddhist Monk and Preta.

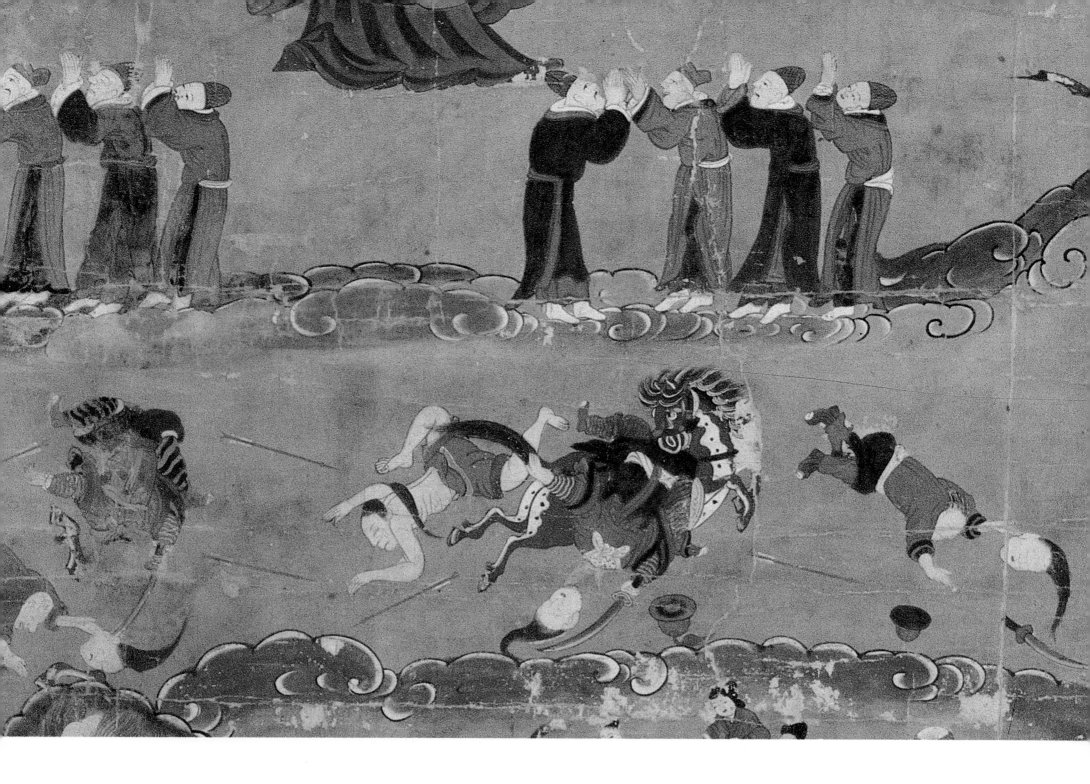

圖版 17-1　戰爭. 전쟁의 장면은 거의 모든 감로탱에 등장하는 중요한 도상이다. 그러나 많은 감로탱의 전쟁장면 중에 참혹한 광경을 가장 사실적으로 표현한 것을 꼽으라면 아마도 이 그림일 것이다. 馬上에서 빗발치는 화살을 맞으며 목이 잘린 상태로 떨어지는 병사의 참혹한 모습이 반복, 표현되어 있다.

圖版 17-2　儀式僧과 餓鬼. 규모가 큰 盛飯의 제단 아래에는 시원스런 공간이 펼쳐져 있다. 그곳에는 의식을 집전하는 승려의 뒷모습과 굶주림에 지친, 그러나 신성한 의식의 영험이 곧 자신에게 닿으리라는 기대에 한껏 부푼 아귀가 눈을 치켜 뜨고 합장을 한 채 꿇어 앉아 있다. 승려는 왼손에 감로수가 담긴 작은 종지를 치켜 들고 오른손으로는 금강저를 쥔 채 아귀를 쳐다보며 呪文을 외고 있다. 이 숭고한 의식을 마치면 아귀는 그 고통스러운 業에서 해방되어 극락에 화생할 것이다.

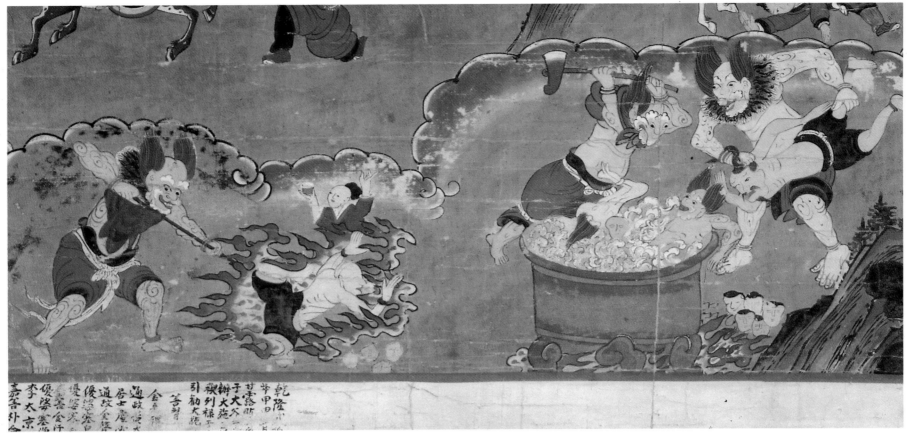

圖版 17-3 圖版 17의 세부. 地獄. Hell.

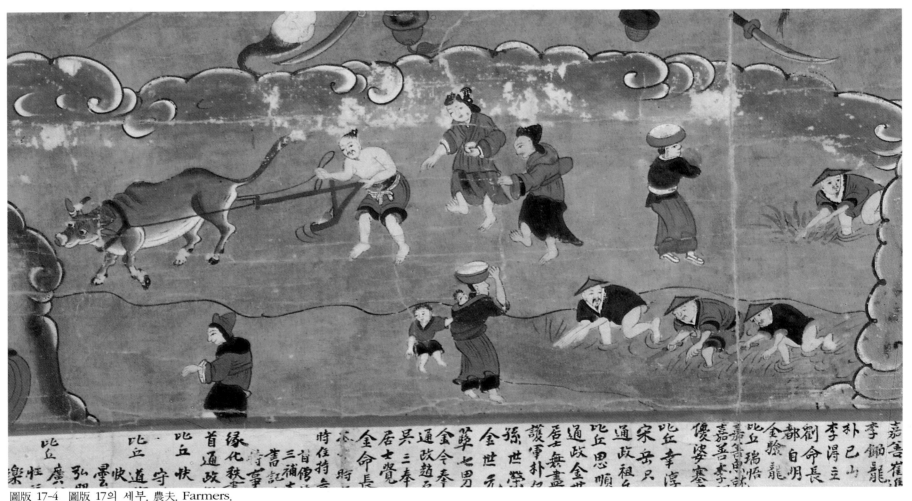

圖版 17-4 圖版 17의 세부. 農夫. Farmers.

圖版 17-3 地獄. 지옥道에 빠져 고통받고 있는 수많은 사람들이 손에 작은 그릇을 하나씩 들고 법열의 감로수를 갈구하고 있다. 그들이 願하는 것이란 제단 앞에서 의식을 집전하는 승려가 왼손에 들고 있는 그릇 안에 담긴 감로수로서, 그것을 얻어 마시어 그 끔찍한 지옥苦와 굶주림에서 벗어나려는 것이리라.

圖版 17-4 農夫. 웃옷을 벗어 던지고 쟁기질을 하는 사람, 노동요 가락에 몸을 실어 모심는 사람들, 새참이 담긴 광주리를 머리에 인 아낙들의 모습 등에서 농촌의 평화로움을 느낄 수 있다. 붉은 구름으로 구획된 이 정겨운 풍경 밖에는 대조적으로 참혹한 戰場의 참상이 강조되어 있다.

18.

新興寺甘露幀
*Shinhŭng-sa Nectar Ritual Painting,
Ho-am Art Museum.*

18.

新興寺甘露幀

Shinhŭng-sa Nectar Ritual Painting, Ho-am Art Museum.

1768년(英祖 44), 絹本彩色
174.5×199.2cm, 湖巖美術館 所藏

전국에 신흥사라는 이름의 사찰은 강원도 襄陽郡 雪嶽山, 開城과 서울 敦岩洞, 충북 堤川郡 紺岳山, 경남 陝川郡 北三十里, 梁山郡 利川山, 晉州郡 智異山, 전남 寶城郡 伏稚山 등지에 소재해 있다. 그런데 여기 제시된 신흥사감로탱의 경우는, 18세기 감로탱의 지방 양식적 특징을 고려해볼 때 보성군에 소재한 사찰에 봉안되었을 가능성이 많다. 왜냐하면 이 그림의 선행양식으로 전남 승주군 선암사감로탱(1736)을 꼽을 수 있기 때문이다. 즉 이 두 작품에 보이는 삼단구성의 유사성, 제단, 아귀, 칠여래, 인로왕, 백의관음, 지장보살 등의 화면 위치와 도상에 나타난 표현방법이 밀접한 관련을 갖고 있는 것처럼 보이기 때문이다. 또한 배경을 이루는 산악의 표현은 어느 사찰의 것인지 확인할 수는 없지만, 호남지방에 소재한 사찰에서 제작되었을 것이라 추측되는 원광대박물관 소장의 감로탱(1750)과 비슷하고, 인물의 선묘와 색채의 사용은 전남 곡성의 봉서암감로탱(1759)과 비견될 수 있기 때문이다. 따라서 신흥사감로탱은 18세기 삼남지방, 특히 전라도 지역에 유행했던 양식적 특징과 전술한 선암사, 원광대박물관 소장, 봉서암감로탱과의 연장선상에 있는 작품이라 여겨진다.

18세기 중반에 이 지역에는 주지하다시피 천재적인 화승 義謙을 중심으로 한 金魚 그룹이 활약했었고, 그들을 필두로 감로탱의 전형양식이 성립되어가고 있었다. 그들의 대표적인 작품으로 고성 운흥사감로탱(1730)과 선암사감로탱을 들 수가 있다. 신흥사감로탱은 당시의 전형양식에 충실히 근접해 있으며, 세부표현에서는 전라도 지역의 표현방식을 보여주고 있는 중요한 작품이다.〈金〉

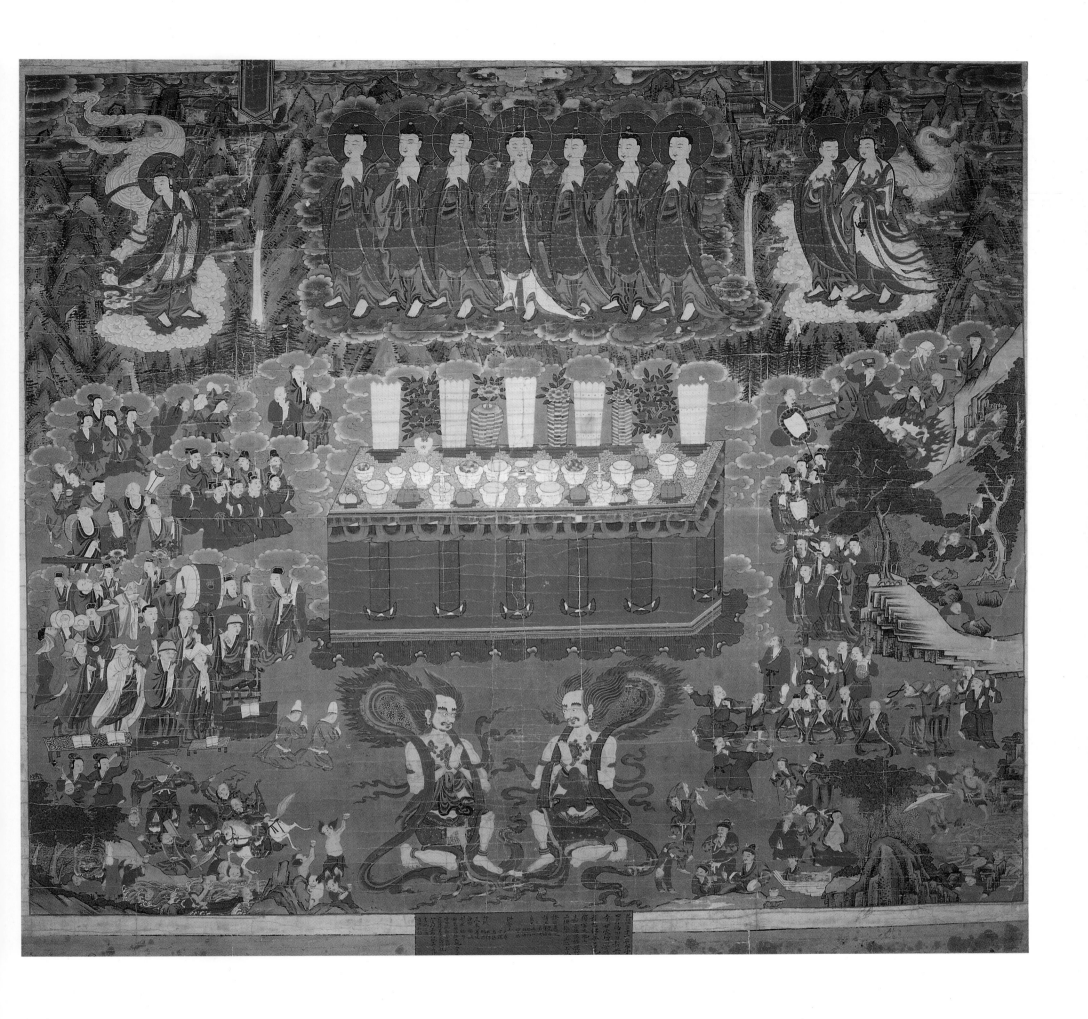

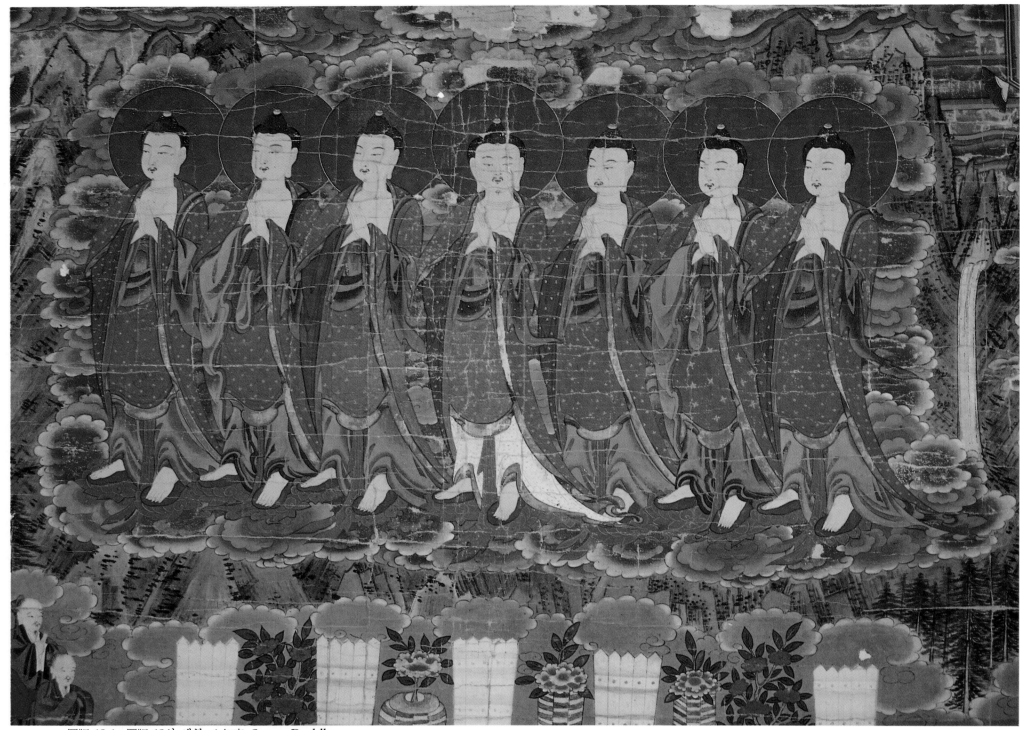

圖版 18-1　圖版 18의 세부. 七如來. Seven Buddhas.

圖版 18-1　七如來. 하늘을 향해 그칠 줄 모르고 치솟아 오른 험준한 봉우리들은 天界를 상징하고 있는데,
성스러운 그곳에 일곱 여래가 붉은 연화좌를 밟고 보운에 감싸인 채 강림해 있다. 각각의 名號를 구별할
수 없을 정도로 비슷한 이들 가운데 중앙의 여래만이 정면을 지그시 바라보고 있다. 아마도 淸魂을 서방
극락정토로 맞이할 阿彌陀如來이리라. 길게 뻗은 옷자락이 시원스럽고 衣褶에 표현된 음영이 깊고 그윽하
다.

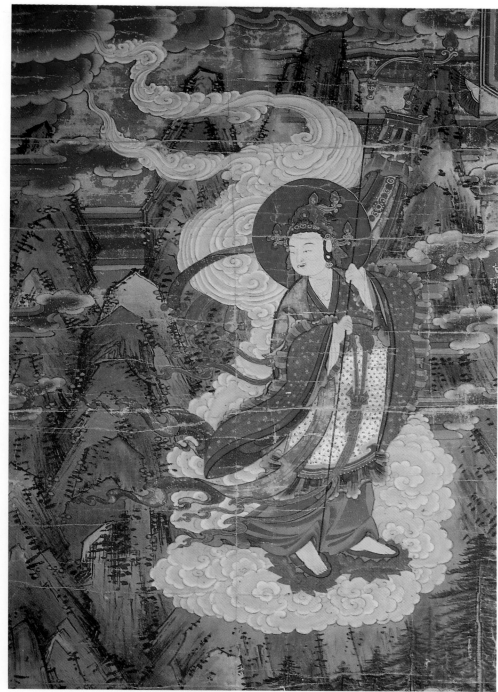

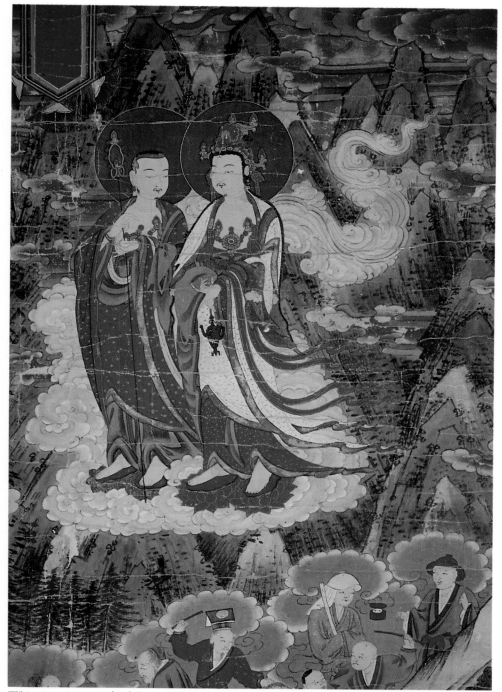

圖版 18-2 圖版 18의 세부. 引路王菩薩. Bodhisattva Guide of Souls.

圖版 18-3 圖版 18의 세부. 地藏과 觀音菩薩. Kṣitigarbha and Avalokiteśvara.

圖版 18-2 引路王菩薩. 강직한 수직준이 이뤄내는 에너지가 봉우리를 생성시키는 듯하고, 등성이마다 高雅한 색채의 조화가 靑綠山水의 고풍스러운 품격을 다시 일깨우는 듯한 수미산의 장관이 펼쳐지고 있다. 그곳을 유유히 지나고 있는 인로왕보살은 벽련대반을 받쳐들고 뒤따라오는 주악천인들을 돌아보고 있는데 때마침 天空에 부는 바람이 그의 옷자락을 스치고 있다.

圖版 18-3 地藏과 觀音菩薩. 지옥문을 깨뜨리는 錫杖과 어둠을 밝히는 여의주를 든 지장과 甘露水가 가득 담긴 淨甁을 살짝 거머쥔 관음이 의식도량을 향해 사이좋게 강림하고 있다. 배경을 이루는 산악의 사이에는 문양화된 구름이 橫面으로 장식되어 雲中山을 만들고 있다.

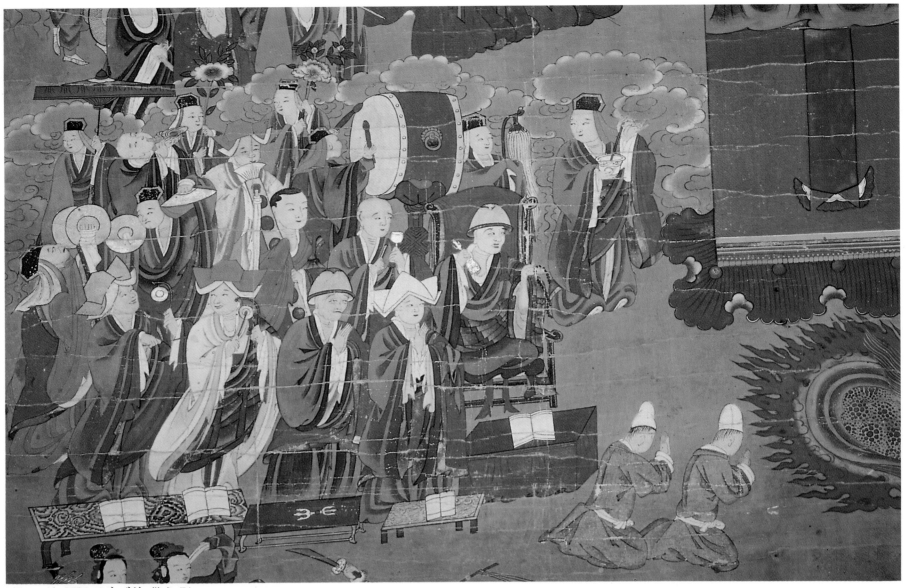

圖版 18-4　圖版 18의 세부. 儀式. Rite.

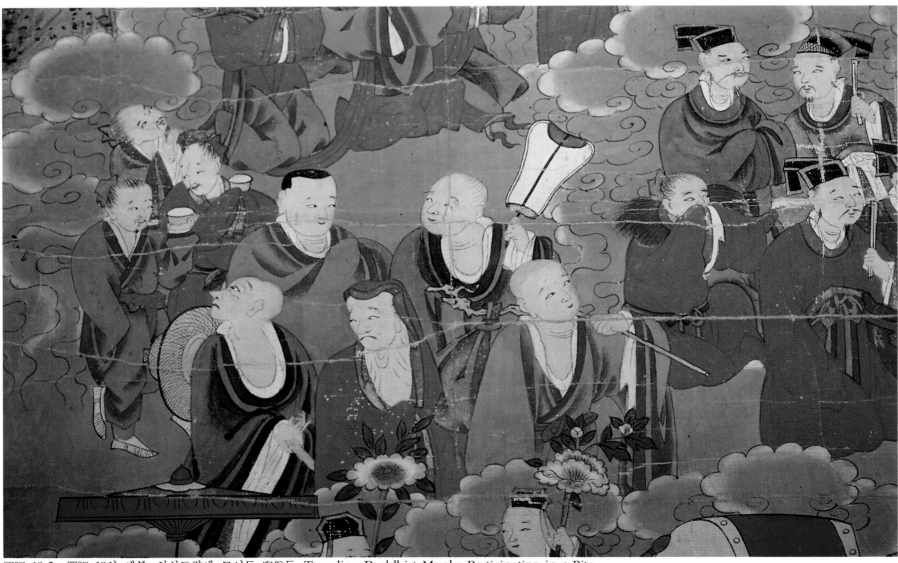

圖版 18-5　圖版 18의 세부. 의식도량에 모여든 客僧들. Traveling Buddhist Monks Participating in a Rite.

156

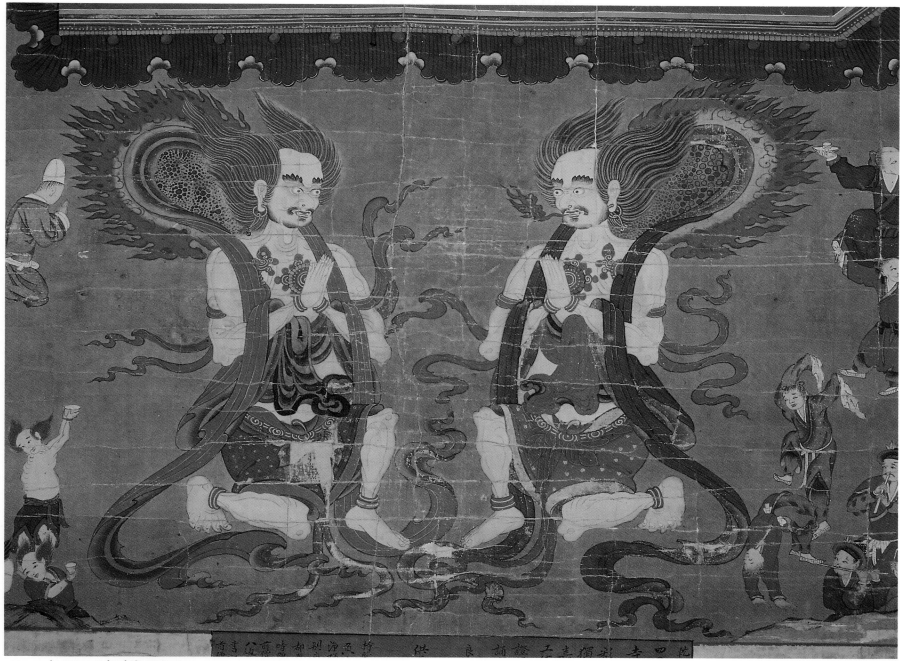

圖版 18-6　圖版 18의 세부. 餓鬼. Pretas.

圖版 18-4　儀式. 높은 등받이의 의자에 앉은 高僧이 金剛鈴을 흔들며 儀文을 읽어 나가면 장중한 범패와 바라춤 등이 그 뒤를 이을 것이다. 시간예술이 한 공간 속에 침투되어 만개되어 있다. 의자 옆의 젊은 비구는 금강령의 흐름에 맞추어 울릴 磬子를 손에 쥐고 자신의 차례를 초조하게 기다리고 있으며, 의자 뒤에서 證師의 拂子를 넘겨 받은 사미승과 의식도량을 청정케 하기 위해 감로수를 주위에 이미 뿌린 비구는 서로 눈을 맞추며 딴청을 부리는 듯하다. 앞 열에 金剛杵를 경상 위에 올려놓은 老僧과 승무 고깔을 쓴 비구는 자신의 차례를 기다리는 듯하다.

圖版 18-5　의식도량에 모여든 客僧들. 걸망을 지팡이에 묶어 어깨에 걸쳐 맨 젊은 비구, 芭蕉扇으로 햇빛을 가리고 옆에 있는 비구와 알 수 없는 미소를 주고 받는 승려, 다른 곳에 시선을 둔 객승 등 모두 생기 발랄한 표정들이다.

圖版 18-6　餓鬼. '배부른 사람은 아귀를 생각하라. 그리고 굶주림의 고통을 상상해 보라. 어찌 호의호식이 자랑일 수 있겠는가' 라는 箴言을 생각나게 하는 아귀상이 하단 중앙에 클로즈업되어 있다. 그들 오른편에는 작은 아귀의 무리가 갈증을 해갈시켜줄 감로를 애타게 기다리고 있고, 왼편에는 광대패가 땅재주를 부리고 있다.

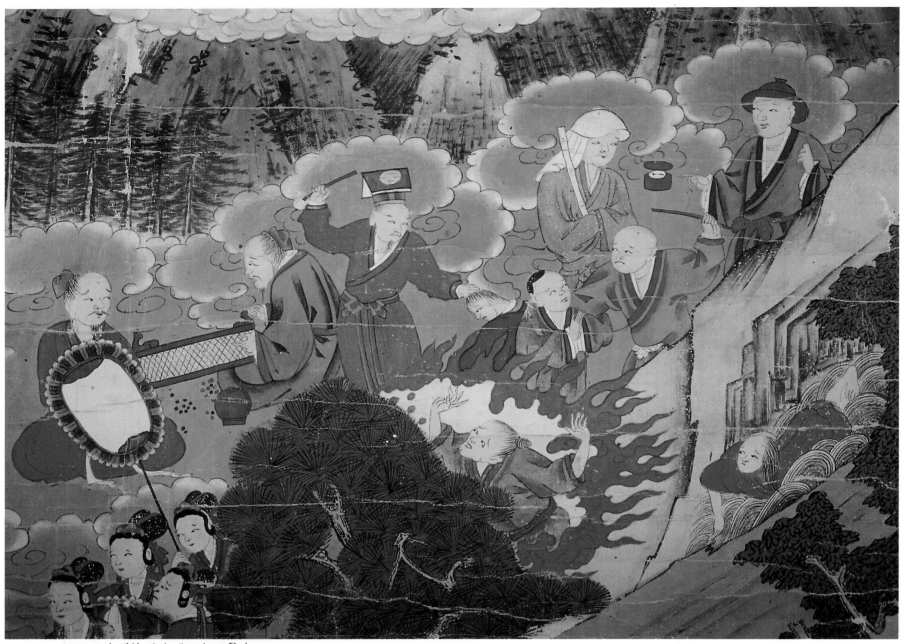

圖版 18-7　圖版 18의 세부. 衆生. Sentient Beings.

圖版 18-7　衆生. 주인이 자기집 하인을, 사미가 동자를 회초리로 때리려 하고 있다. 雙六판은 엎어져 있고, 활활 타오르는 불길은 한 개인의 생명을 앗아가려 하고 있다. 나침반을 가리키며 喪主에게 명당자리를 일러주는 사람, 물에 빠져 허덕이는 사람 등 모두 무지와 재난의 禍를 그린 것이다. 이렇게 중생은 살아가고 죽어가는 것이다.

圖版 18-8 圖版 18의 세부. Generals of Loyalty and Uprightness.

圖版 18-8 청룡도를 쥔 말 위의 인물이 적을 추격하는 모습, 급류에 휩싸여 불안해 하는 사공과 이미 물에
빠져 구원을 외치는 어부, 虎患과 아귀 등등의 장면들이 숨가쁘게 전개되고 있다. 그런 와중에 자신의 목
을 베어버린 忠義將帥는 흐트러지지 않은 몸가짐으로 당당히 불의에 항거하고 있다.

圖版 18-9 圖版 18의 세부. The World of Desire.

圖版 18-9 우물에 젖먹이 어린아이가 빠져 있는데, 표독스런 한 여인이 위급한 아이를 구해주기는 커녕 외면하고 있다. 인간이 얼마나 악할 수 있는가를 보여주는 민담의 표현 같다. 자신의 품에 앉겨 젖을 빠는 사랑스러운 아이를 그 여인은 애써 외면하고 있다. 이것은 또 무엇을 애기하고자 함인가? 어린아이의 길안내를 받는 구부정한 늙은 노파, 어린아이를 등에 업고 빈 사발을 움켜쥔 아낙 등이 잔잔하게 묘사되어 있다. 그러나 그러한 모습을 통한 감동의 울림은 파도의 격랑처럼 가슴을 울먹인다.

19.

通度寺甘露幀
T'ongdo-sa Nectar Ritual Painting I,
South Kyŏngsang Province.

19.

通度寺甘露幀 I
T'ongdo-sa Nectar Ritual Painting I, South Kyŏngsang Province.

1786년(正祖 10), 絹本彩色,
204×189cm, 通度寺 所藏

　　18세기 중엽 이후의 감로탱은 그 동안 출현했던 온갖 도상들을 화폭에 옮기려는 경향이 있다. 따라서 변화의 폭이 미세한 상단보다는 중·하단의 비중이 점차 커지는 것을 볼 수 있는데, 이 그림의 경우 제단과 아귀는 작아진 듯하나 하단의 여러 군상들이 넓은 화면을 점유하면서 전개되고 있다.

　　상단 중앙에는 六여래가 병립하고 그 옆에 백의관음과 지장보살을 거느린 아미타삼존이 있으며, 向左에는 벽련대좌를 거느린 인로왕보살이 주악천녀와 함께 화려한 모습으로 강림하고 있다.

　　중단의 제상은 다른 예에 비하여 상당히 축소되어 묘사되었고, 제상을 장식하는 꽃이나 幡 등이 생략된 단출한 음식이 마련되어 있다. 그 옆의 비좁은 공간에는 의식승들을 그려넣으려고 애쓴 흔적이 보이나 그리 성공적으로 이뤄내지는 못하고 있다.

　　하단의 도상은 다채로운 모습에 적절한 布置를 이루었지만, 배경이 다소 복잡하고 인물의 표현이 도식적으로 전개된 점이 아쉽다. 이것은 다양한 도상과 완벽한 내용을 갖추려는 畫師의 의욕을 스스로가 창조적으로 승화시키지 못하고 기존의 도상을 절충하여 안일하게 대처한 작업태도에 연유한 것 같다. 이른바 無畫記 선암사감로탱을 模本으로 하여 제작하였으므로 제단과 의식승, 하단의 여러 장면이 옹색하게 표현된 것이다. 단적인 예로, 無畫記 선암사감로탱에서는 제상과 의식장면이 없는 대신 아귀가 크게 확대, 강조되어 하단의 여타 인물군과의 차별성을 두면서 팽팽한 강약의 조율을 이루었다. 그러나 이 그림에서는 동일한 구성에 제상과 의식장면을 갖추려 했기 때문에 중단과 화면 중심의 도상인 아귀가 축소되는 등 도상의 배치와 전체 구도상 무리가 따랐던 것이다. 그럼에도 불구하고 이 그림에서는 기존 구성에서의 변형과 새로운 도상의 절충적 배치와 창안이 돋보이므로 나름대로 독창성을 갖는 작품이라 여겨진다.〈金〉

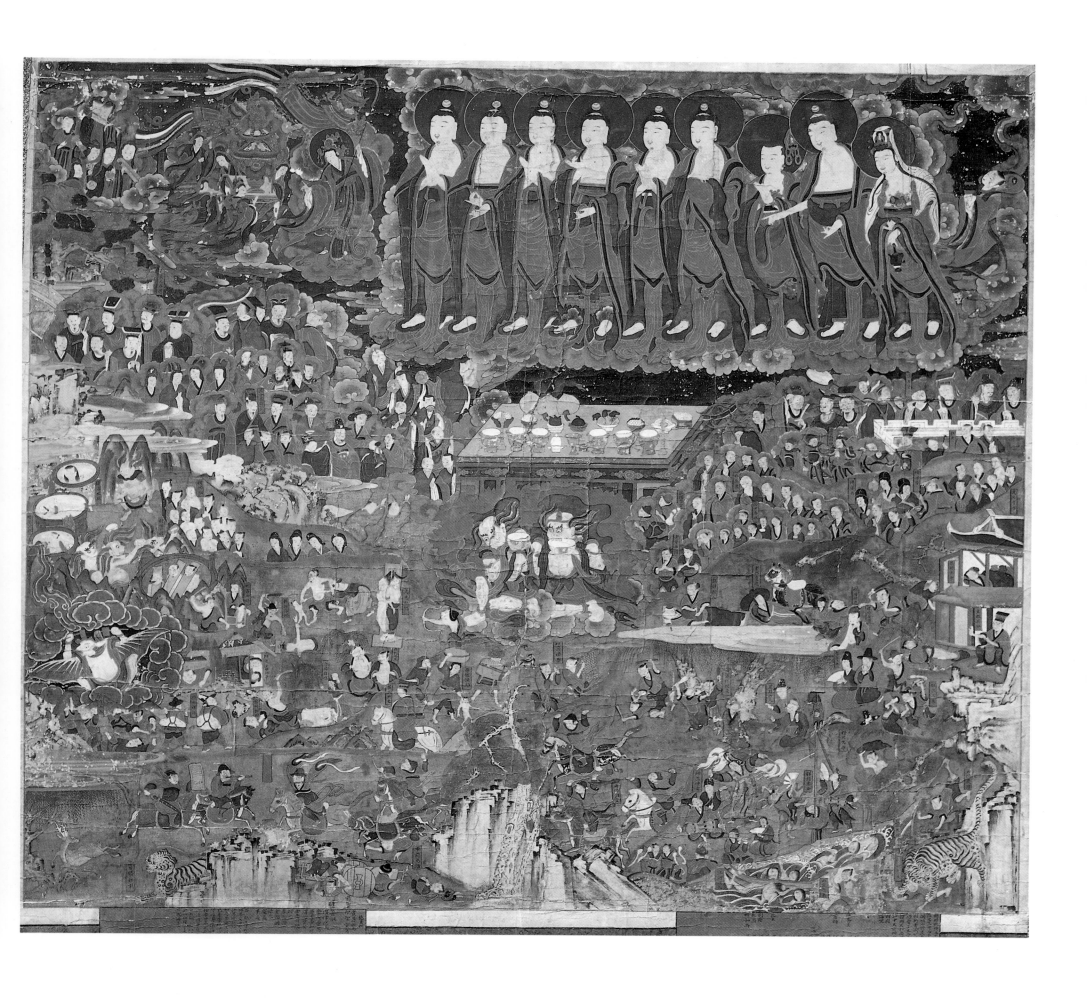

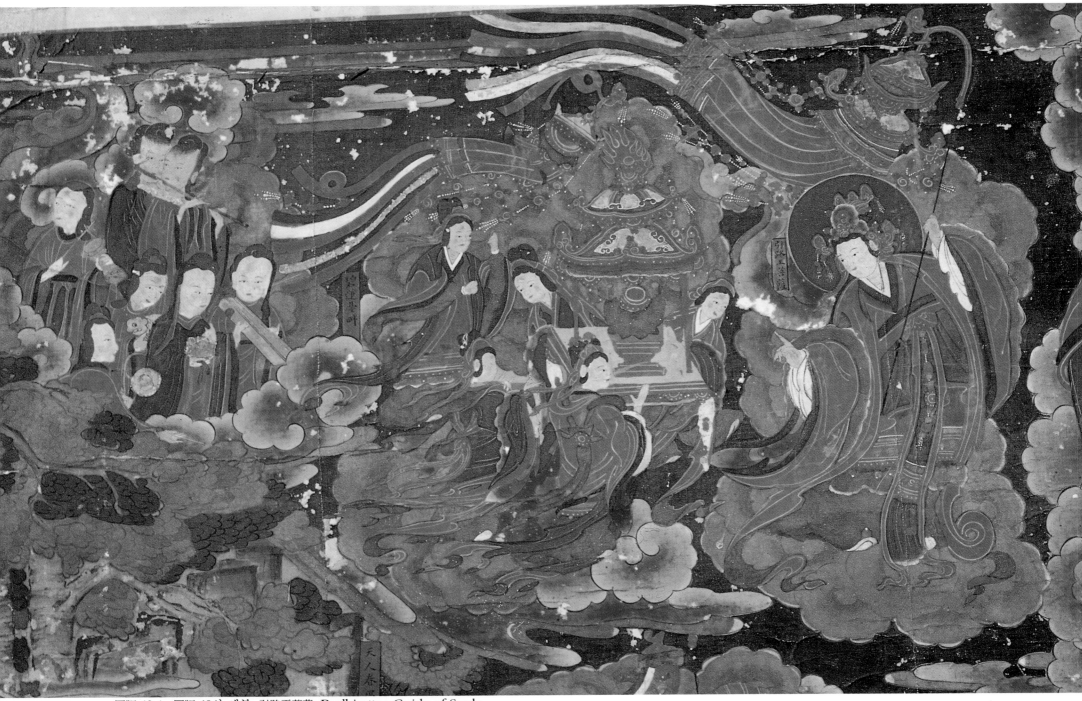

圖版 19-1　圖版 19의 세부. 引路王菩薩. Bodhisattva Guide of Souls.

圖版 19-1　引路王菩薩. 인로왕보살이 碧蓮臺畔과 주악천녀들을 대동하고 화려한 모습으로 청혼을 맞으러 강림하고 있다. 인로왕보살의 왼손에 비껴 쥐어진 당번은 바람에 휘날리며 아름다운 곡선을 만들고 거기에 장엄된 각종 장식물이 부딪치며 나는 妙音은 귓가에 들리는 듯 생생하다. 벽련대반을 받쳐든 천녀의 몸짓이 주악천녀가 연주하는 선율에 구름과 함께 무르녹아 있다. 인로왕보살은 오른손 집게손가락을 살짝 치켜 올림으로써 보는 사람으로 하여금 가슴에 환희심을 불러일으킨다.

圖版 19-2　무당의 굿. 신들린 무당이 기나긴 사설을 읊조리며 굿에 몰입해 있다. 민중의 애환을 당시 가장 천대받던 신분의 무녀가 달래고 있는 것이다. 옆에는 힘 있고 강렬한 몸동작의 탈춤이 보이는데 짐승의 얼굴을 한 탈에 깃이 꽂혀 있어 이채롭다.

圖版 19-3　雷神. 날개를 활짝 핀 뇌신이 두 손에 북채를 들고 하단에 번개처럼 출현하였다. 먹구름을 상징하는 푸른색의 구름대가 뇌신의 주위를 감싸고 있으며 그 주변에 항상 나타나는 連鼓는 생략되어 있다. 뇌신 바로 밑에는 갑작스런 벼락으로 실명하는 모습인 '霹靂而死'가 생생하게 표현되어 있다.

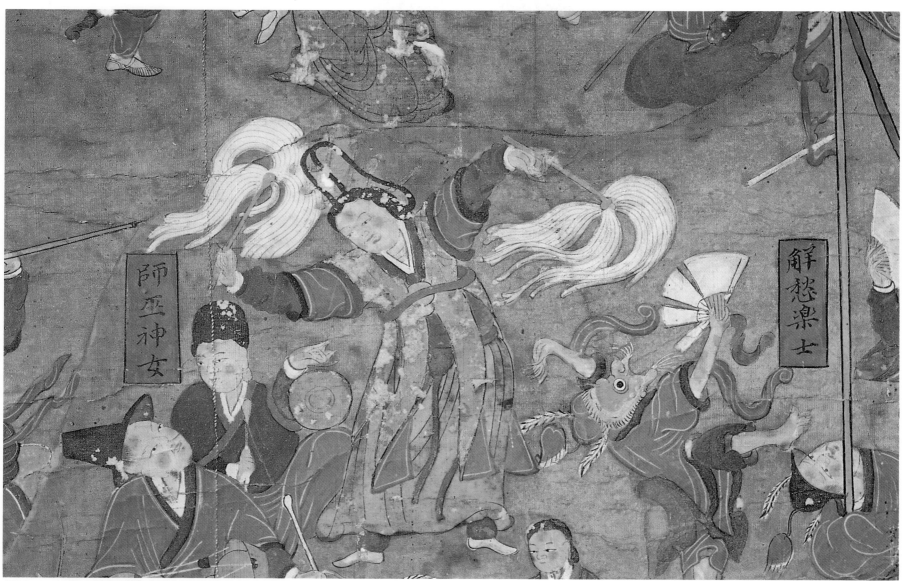

圖版 19-2 圖版 19의 세부. 무당의 굿. Shaman Dance.

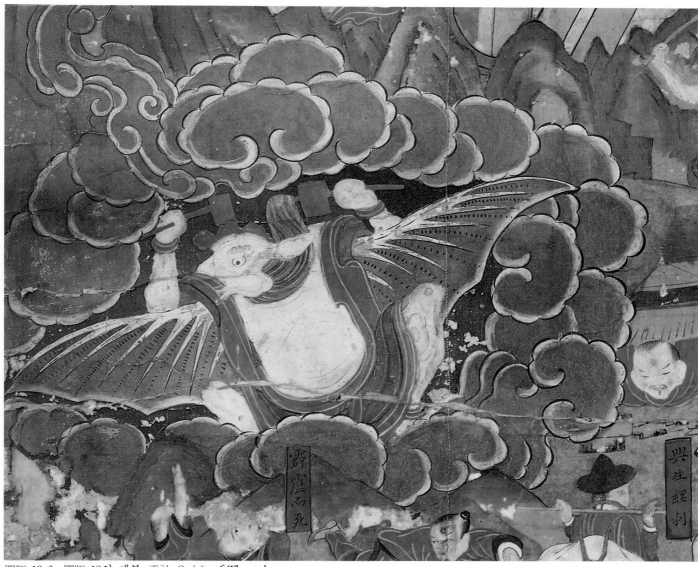

圖版 19-3 圖版 19의 세부. 雷神. Spirit of Thunder.

165

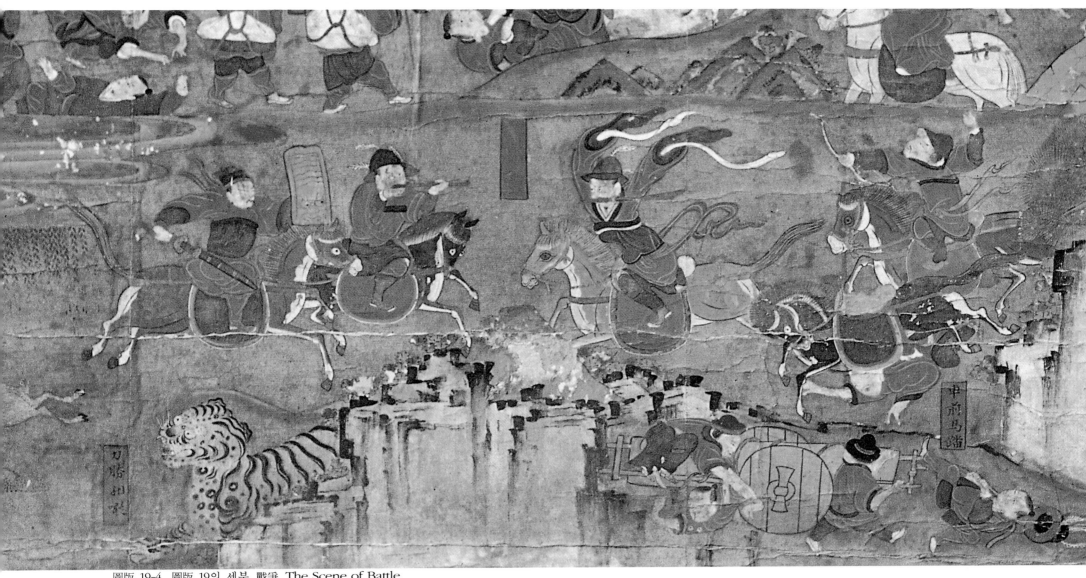

圖版 19-4 圖版 19의 세부. 戰爭. The Scene of Battle.

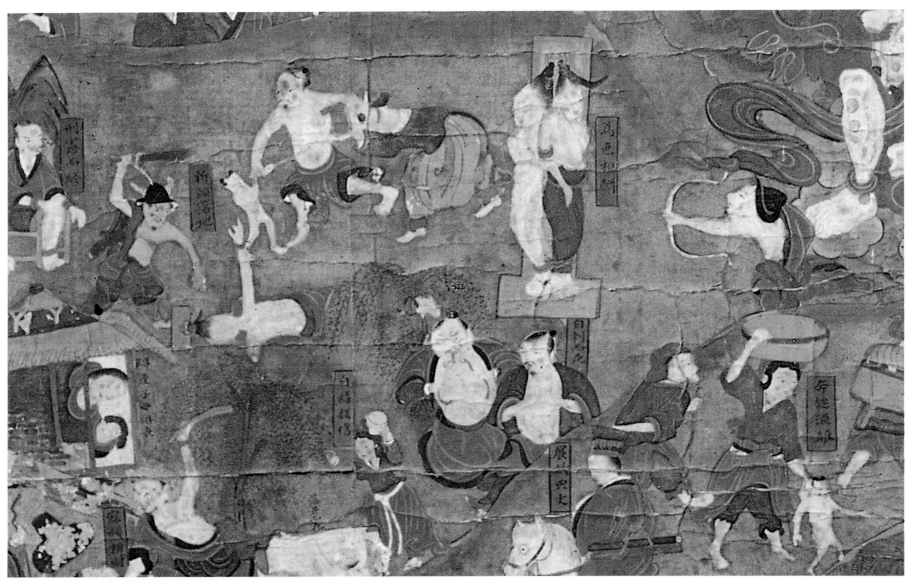

圖版 19-5 圖版 19의 세부. The World of Desire.

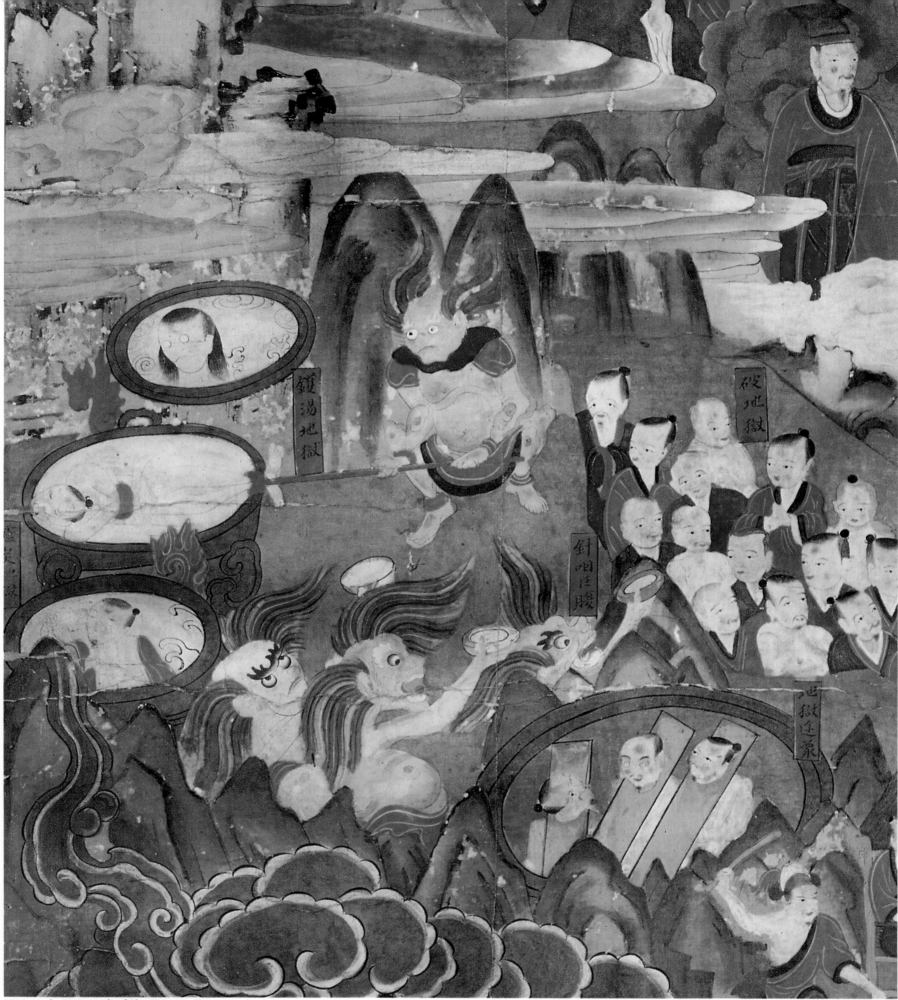

圖版 19-6 圖版 19의 세부. 地獄. Hell.

圖版 19-4 戰爭. 전쟁장면에서 鳥銃의 출현은 南長寺甘露幀(1701) 이후 종종 나타나고 있다. 이 전쟁장면도 재래식 무기와 함께 총이 등장하고 있다. 질주하는 馬上에서 전개되는 이 장면은 화면에 역동성을 고조시켜 감로탱의 구성을 한층 박진감 있게 전개시키는 요인이 되고 있다. 한편 이 장면은 無畵記 仙巖寺甘露幀의 도상과 매우 유사한 점이 눈에 띈다.

圖版 19-5 어려움도 기쁨도 함께 하자고 굳게 약속하며 백년해로를 기약했던 부부간에 싸움이 벌어지고 있다. 지아비는 지어미의 긴 머리칼을 움켜쥐고 작대기를 든 채 금방이라도 두들겨 팰 듯 사납게 눈을 부라리며 성난 표정을 하고 있다. 이런 와중에 어린아이는 어쩔 줄 몰라하며 싸움을 저지하기 위해 안간힘을 쓰고 있으나 역부족이다.

圖版 19-6 地獄. 여러 지옥의 모습들이 산악을 배경으로 커다란 가마솥과도 같은 구획 안에 처절하게 묘사되어 있다.

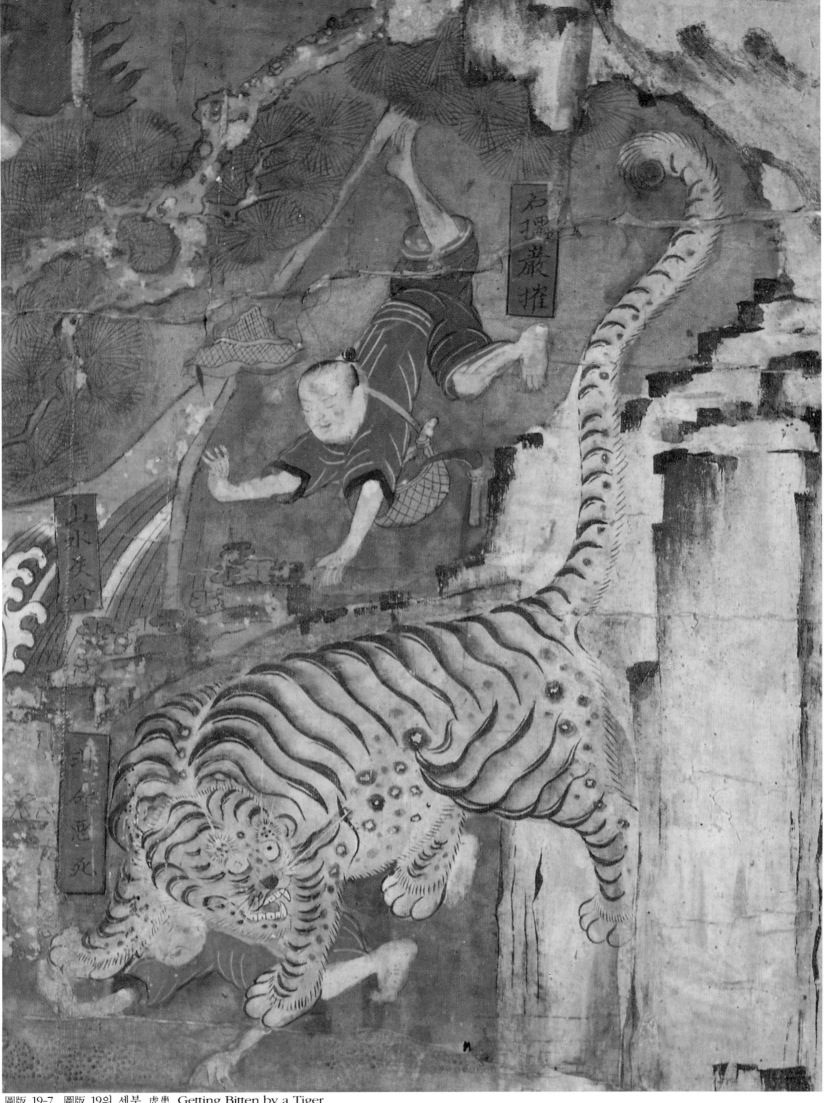

圖版 19-7 圖版 19의 세부. 虎患. Getting Bitten by a Tiger.

圖版 19-7 虎患. 느닷없이 호랑이를 만나 非命에 죽어야 하는 애처로운 중생을 그렸다. 비명에 간 그 사람
의 영혼은 어디에도 안착하지 못하는 고혼이 되어 허공을 하염없이 떠돌아다닐 것이다. 그 위에는 심마니
가 벼랑에서 약초를 캐다가 그만 떨어지고 있다. 모두 非命客死한 경우인데 이들의 영혼은 감로탱과 관계
한 수륙재와 같은 의식을 통하여 그 억울한 울분을 달래줄 것이다.

168

20.

龍珠寺甘露幀
Yongju-sa Nectar Ritual Painting,
Kyŏnggi Province.

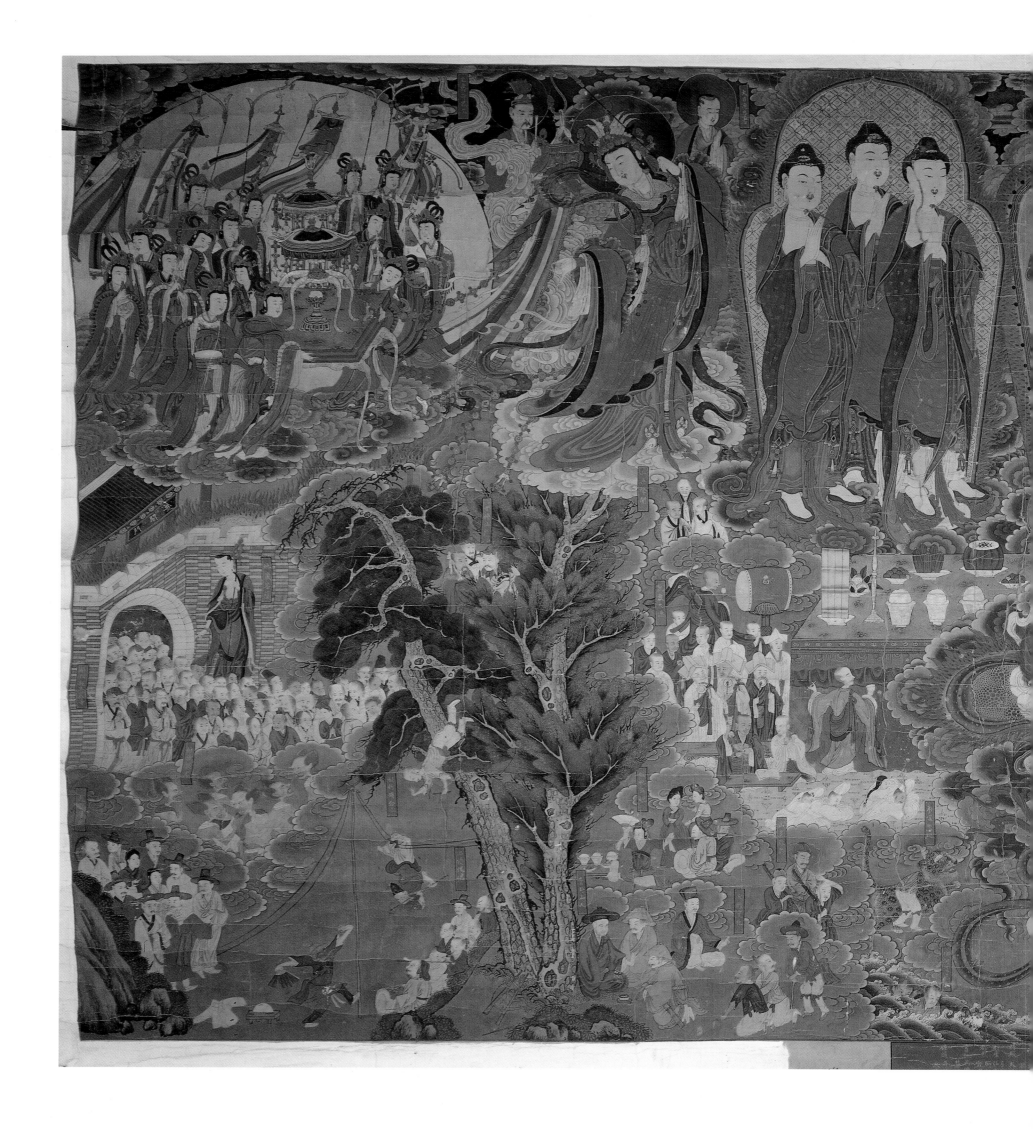

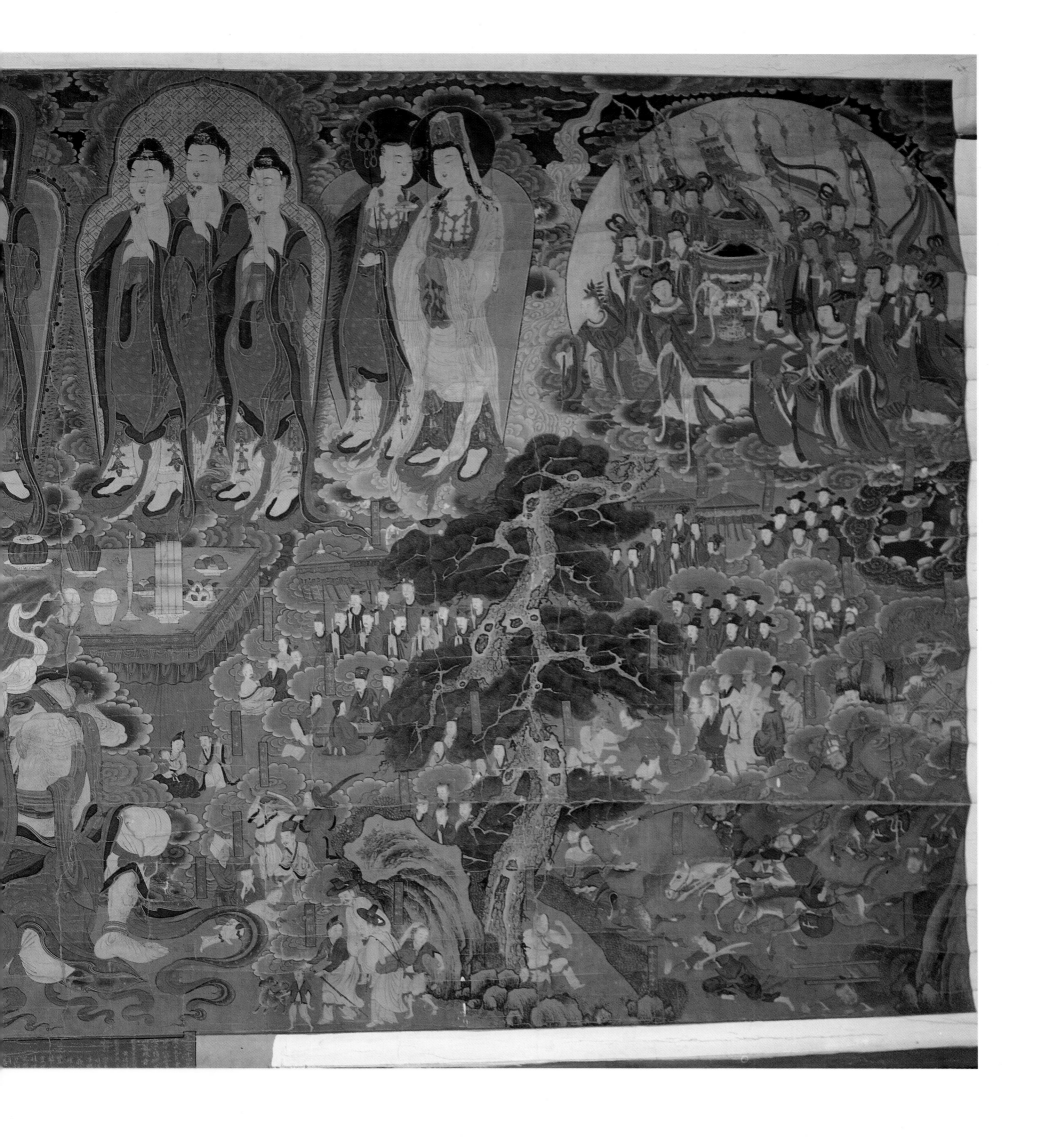

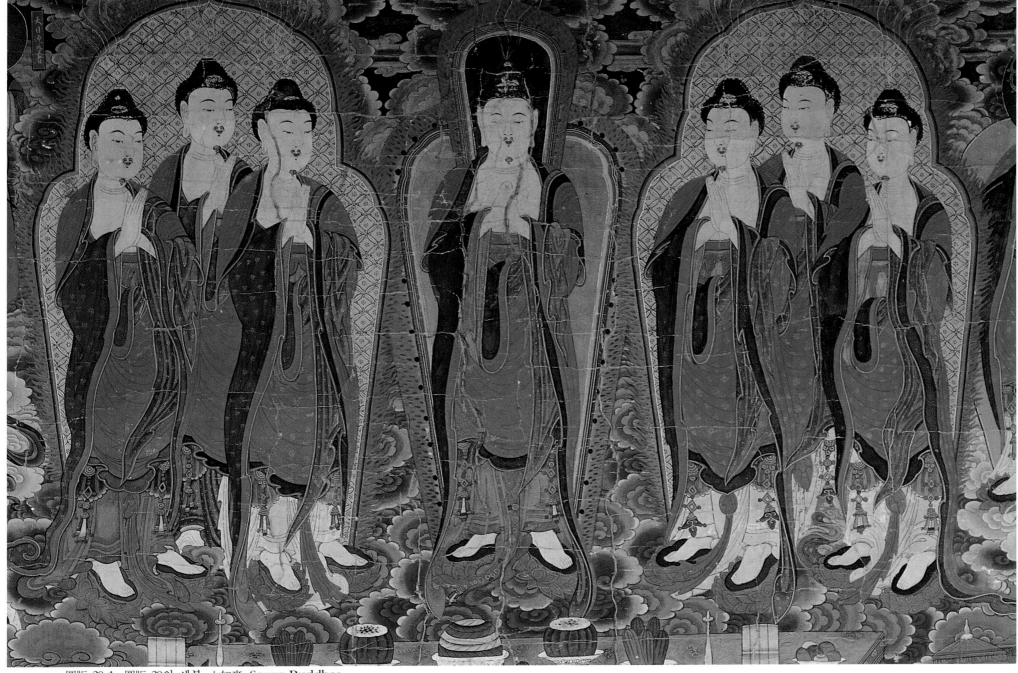

圖版 20-1　圖版 20의 세부. 七如來. Seven Buddhas.

20.

龍珠寺甘露幀

Yongju-sa Nectar Ritual Painting, Kyŏnggi Province.

1790년(正祖 14), 絹本彩色,
156×313cm, 個人 所藏

이 감로탱은 가로로 긴 특이한 변형 화폭과 그에 따른 독특한 구도를 보여주고 있다. 특히 상단의 양 끝에 青蓮臺座를 받들고 가는 천녀들의 모습은 이 감로탱에서 주요한 모티프로 등장하고 있는데, 즉 薦度齋에 의한 영혼의 구원장면을 상당히 크게 강조하고 있는 것이다. 이전까지의 감로탱에서는 이것이 생략되거나 때때로 청련대좌만이 구석에 조그맣게 묘사되었던 것이 고작이었다.

이 불화가 봉안되었던 수원 용주사는 正祖大王이 비명에 간 그의 아버지 思悼世子를 위하여 그 근처에 移葬한 隆陵을 위해 크게 重創한 願刹이었다. 정조대왕은 매년 서울에서 수원까지 대규모로 陵幸을 하였는데, 그러한 장엄한 행렬의 광경은 수없이 그려진 정조대왕의 '화성능행도'에 잘 표현되어 있다. 그때마다 정조대왕은 용주사에 들러 비명에 간 아버지의 怨魂을 구원하기 위하여 천도재를 거행하였을 터인데, 그에 따라 용주사의 감로탱이 王命에 의해 특수하게 제작되었을 가능성이 있다. 그런 까닭에 청련의 모티프가 크게 강조되고 陵墓에 이르는 커다란

소나무들이 감로탱에서도 극대화되어 강조되었는지도 모른다.

상단 중앙에는 七如來가 있는데 가운데에 있는 아미타여래는 身光과 頭光을 갖춘 독립적인 배치를 이루고, 그 좌우에 세 분씩 모셔진 여래는 합장한 채 아미타여래를 향하여 각각 한 묶음이 되어 배치되어 있다. 七如來의 좌우에는 백의관음과 지장, 그리고 인로왕보살이 있다. 그들 뒤편에는 큰 원 안에 청련대좌를 받들고 가는 수많은 무리의 천녀들이 화려하게 묘사되어 있다. 이 청련 위에 구원받은 영혼이 실려져서 극락으로 인도되는 것이다. 이처럼 상단은 완벽한 좌우대칭의 구도와 구성을 보여주고 있다.

하단 중앙에는 매우 큰 아귀가 그로테스크하게 묘사되어 있고, 그 좌우에는 거대한 소나무가 정교하게 표현되어 있다. 이렇게 커다란 아귀와 소나무 사이의 공간에 여러 衆生界의 장면들이 조그맣게 배치되어 있다. 여기에서 특기할 사항은 하단의 인물에 표현된 衣冠은 대체로 중국식인데, 의탁할 데 없어 방랑하는 가족들과 남사당의 묘기를 구경하는 무리만이 한복을 입고 있다는 점이다. 그 이유야 어떻든 부분적으로나마 이 감로탱에서 처음으로 치마, 저고리, 갓, 두루마기 등 한국 고유의 복식이 등장하기 시작한다는 점이 주목된다.〈姜〉

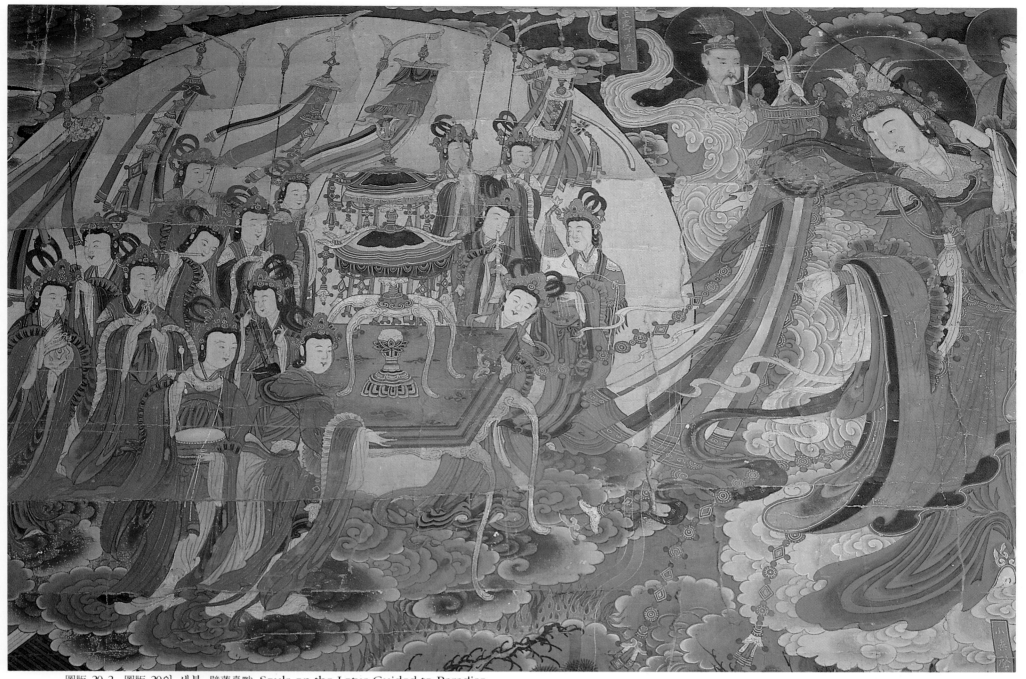

圖版 20-2　圖版 20의 세부. 壁蓮臺畔. Souls on the Lotus Guided to Paradise.

圖版 20-1　七如來. 상단 중앙에 나란히 배치된 七여래 중 가운데에 있는 本尊佛은 身光과 頭光을 모두 갖추어 독립된 배치를 이루었고, 나머지 六여래는 좌우에 각각 三여래씩 합장한 모습으로 본존불을 향하여 한 묶음이 된 구성을 이루고 있다. 본존불은 정확하지는 않지만 智卷印을 結하고 있어 法身佛을 표현한 것이 아닌가 한다. 원래 七여래에서는 법신불이 나타나지 않는데 아마도 18세기 후반 무렵부터 법신불이 七佛의 주요 도상으로 정착되는 것이 아닌가 추측된다. 상단 불보살을 배열하는 데는 넉넉한 공간을 유지하였으며 여래의 늘씬하고 건장한 몸매의 표현은 화면을 시원스럽게 한다.

圖版 20-2　壁蓮臺畔. 상단의 좌우에는 매우 화려하며 장엄한 벽련대반이 天人들에 둘러싸인 채 커다란 원 안에 배치되어 있다. 七여래의 오른쪽에는 五色당번을 펄럭이는 인로왕보살의 고운 자태가 보인다. 인로왕보살과 벽련대반은 亡者의 영혼을 극락으로 인도할 것이다.

圖版 20-3　餓鬼. 홀로 등장한 아귀의 모습이 위엄과 풍채를 자랑하듯 당당하게 묘사되어 있다. 前生의 억울함을 마치 咆哮라도 하듯 흰 이빨을 드러내고 불꽃을 뿜으며 寶雲에 휩싸인 채 저승에서 막 내려앉은 모습으로 나타나 있다. 얼굴과 팔 다리에 수북히 돋아난 수염과 털은 이 아귀의 힘겨운 고난을 강조하는 데 더욱 효과적인 것처럼 보인다.

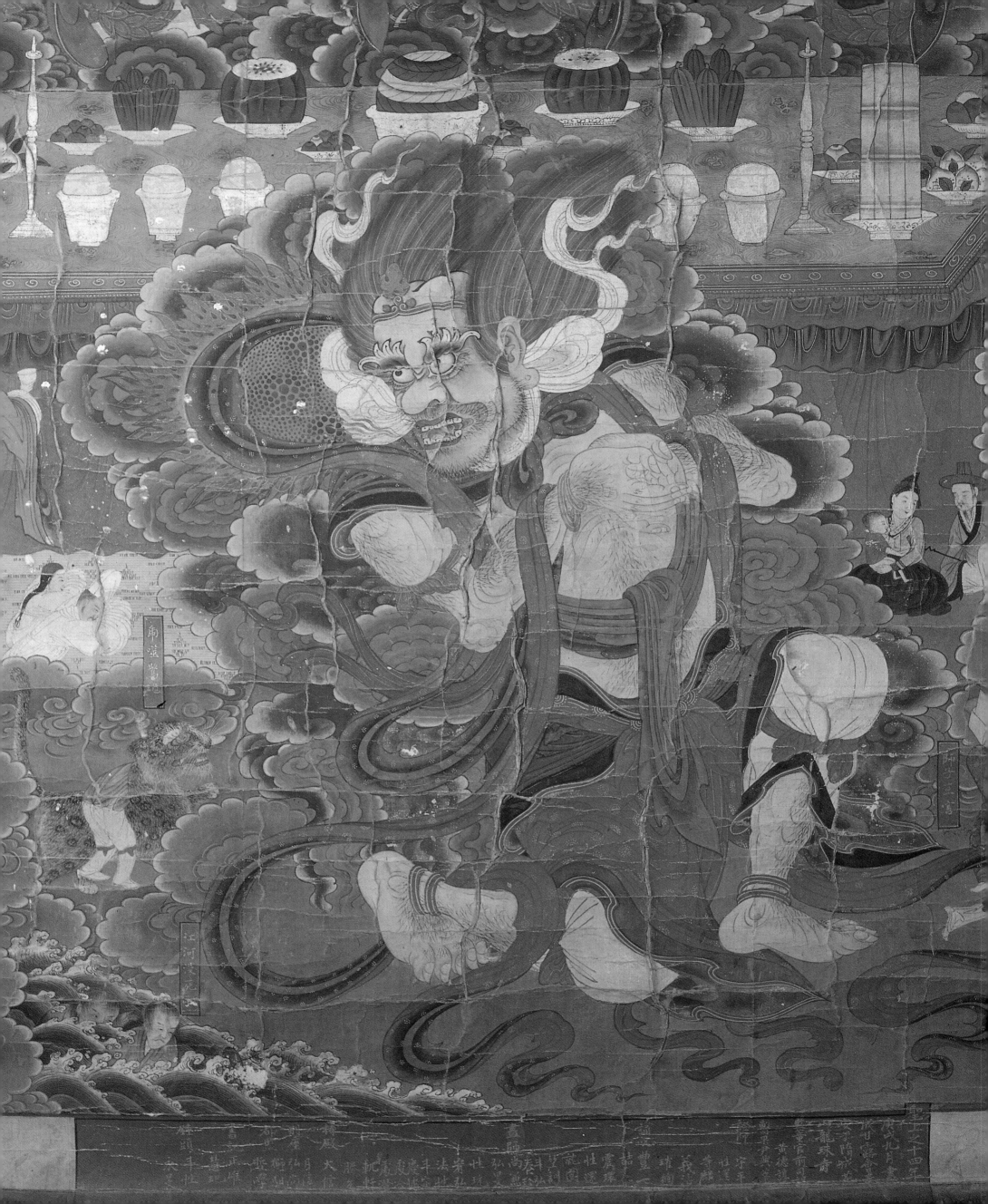

圖版 20-4 圖版 20의 세부. 地獄城門 앞에 운집해 있는 사람들. A Large Crowd of People at the Door of Hell.

圖版 20-4 地獄城門 앞에 운집해 있는 사람들. 이들은 지장보살의 자비심에 의해 구제되어 지옥에서 출옥
하고 있는 사람들이다. 그들의 표정은 지옥에서 몸소 겪은 끔찍한 경험들이 아직 눈에 어른거리는 듯 출옥
을 현실로서 실감하지 못하는 것 같다. 얼굴은 대부분 백지장같이 하얗게 변해 있고 어떤 사람은 머리가
헝클어져 있으며, 또 어떤 사람은 자기의 지난날을 참회하면서 두 손을 모아 합장한 채 앞으로 善業을 쌓
으리라 다짐하고 있는 것 같다. 주위에는 운집한 아귀들과 남사당패의 놀이가 펼쳐지고 있고, 그것을 관람
하는 한국식 복장을 한 사대부와 아녀자들의 모습이 두드러져 보인다. 특히 그들의 衣褶에 나타난 陰影의
표현은 그 동안 사용되던 음영법보다는 상당히 진전된 것으로 대웅보전의 三世佛幀과 비교되어 흥미롭다.
서민의 애환을 달래고 절집을 근거지로 하며 여기저기를 떠돌던 사당패의 놀이가 18세기 후반에 와서는
사대부들이 향수하는 문화 마당으로까지 확대되었음을 이 그림을 통해 알 수 있다.

◀圖版 20-3 圖版 20의 세부. 餓鬼. Preta.

175

圖版 20-5 圖版 20의 세부. The World of Desire.

圖版 20-5 맹인 점장이, 고아, 산속에 은거하는 道士와 女冠들, 서당, 치료행위, 칼부림하는 모습 등 제단 아래에는 온갖 세상살이의 모습들이 전개되어 있다. 인물의 치밀한 구성배치, 의습과 부분적으로 얼굴에 나타난 서양화법, 섬세한 인물묘사 등의 전개는 용주사감로탱의 커다란 특징이며 또한 18세기 후반에 활기 있고 자신감 넘치는 사회상을 반영하는 것이다.

176

21.

高麗大博物館藏　甘露幀
Nectar Ritual Painting,
Koryŏ University Museum.

21.

高麗大博物館藏 甘露幀

Nectar Ritual Painting, Koryŏ University Museum.

18세기 말, 絹本彩色,
260×300cm, 高麗大博物館 所藏

　　감로탱에 일정하게 적용된 양식이 있었을까? 이와 같은 단순한 질문을 할 수 있는 것은 오로지 감로탱이기에 가능하다. 도상이나 구도의 유사성을 별도로 한다면 적어도 19세기 후반까지는 동일한 도상과 형식을 갖춘 감로탱은 단 한 점도 발견되지 않는다.

　　이 그림은 그 동안 전개되었던 감로탱과는 전혀 다른 맛을 낸다. 우선 전체화면에서 하단의 비중이 매우 확대되었고, 하단에 등장하는 인물들도 서민의 풍속도는 물론이고 왕궁의 생활을 연상시키는 장면들이 전면에 걸쳐 두루 펼쳐지고 있다. 또한 상단의 전개에서도 매우 엄격한 도상의 형식을 취하고 있다. 감로탱의 상단은 대개가 불보살이 강림하여 淸魂을 맞이해 가는 來迎圖의 형식을 취한다. 來迎圖의 형식이란 여래가 반드시 구름 위를 지그시 밟고 서서 하늘에서 하강하는 모습이다. 그런데 여기 상단의 여래들은 제상 바로 위의 연화좌에 앉아서 봉양을 받는 형식이다. 五如來가 제단 바로 위에 홀연히 모습을 나타냈으며, 제단 아래의 양편에 두 여래가 각각 지장과 관음보살을 대동하고 來迎해 있다. 이렇게 지상으로 직접 여래가 내려오는 경우는 이것이 처음이다. 지상에 내려온 여래까지 모두 합치면 상단은 모두 七如來가 표현된 셈이며, 五如來의 뒤쪽으로는 과거 十佛이 작게 표현되어 있다.

　　제단 아래에는 아귀가 표현되어 있는데, 화면의 내용과는 유리된 상징적 존재로서 강조되어 표현된 것이 아니라 다른 도상과의 상호 긴밀한 관계 속에서 이루어져 있다. 阿難陀尊者가 앞에 서 있고, 그 뒤에는 인로왕보살이 밥이 가득 담긴 그릇을 받쳐들고 대좌 위에 꿇어앉아 있다. 아귀는 두 여래와 존자, 인로왕보살 등의 시선을 받으며 빈 그릇이 아니라 밥이 소복이 담긴 그릇을 들고 마치 금방이라도 입에 털어 넣을 듯이 입을 크게 벌린 모습을 하고 있다. 그 주위에는 작게 표현된 의식승중이 梵唄와 作法을 행하며 분위기를 한층 고조시키고 있는데 이러한 일련의 동작이 연극무대의 공연처럼 숨가쁘게 진행되고 있다.

　　화면 정중앙에는 양 진영의 첨예한 대립을 보여주는 전쟁장면이 펼쳐지고, 그 주위를 청록의 산악이 병풍처럼 외호하고 있다. 그 아래 화면에는 民畫風의 日月五嶽圖에나 나올 듯한 장중한 위풍을 한 소나무가 군데군데 우뚝 솟아 있고, 그 사이에 궁궐인 듯한 殿閣이 화면을 분할하고 있다. 殿閣은 대부분 불교와 관계된 것이지만, 그 중에는 '大明國金馬城門'인 국가 차원의 외교와 관계된 전각이 있고 실제로 그 앞에서는 胡臣을 영접하는 장면이 그려져 있다. 화면의 장중한 스케일, 부분적으로 辟邪나 壽福을 기원하는 도상이 나타나 있는 것으로 보아 왕실, 특히 후궁에 의한 지원이 이 그림의 조성에 영향을 끼쳤을 것이라고 생각된다.〈金〉

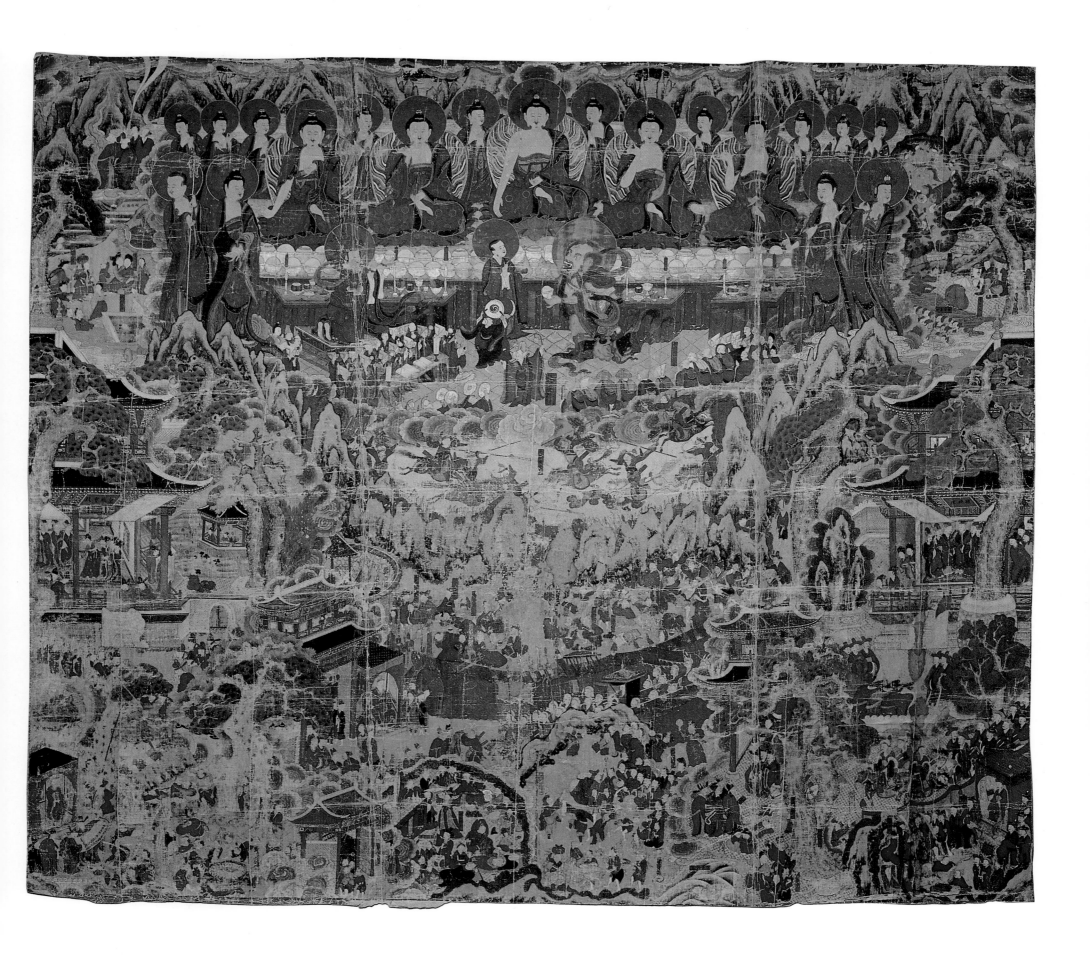

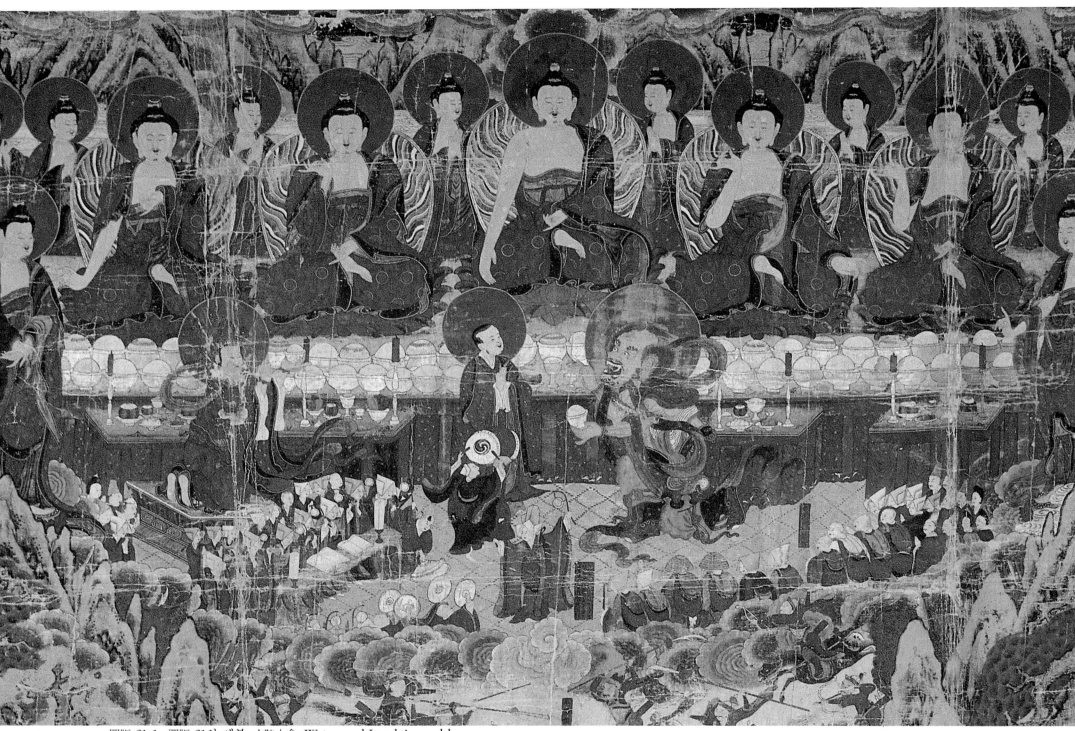

圖版 21-1 圖版 21의 세부. 水陸大會. Water and Land Assembly.

圖版 21-1 水陸大會. 상단과 중단의 제단 및 의식이 한 덩어리가 되어 장대한 스케일의 수평구도로 표현되어 있다. 五여래가 제단 위 연화좌에 정좌해 있고, 그 뒤로는 五佛의 사이사이에 과거 10불이 작게 표현되어 있다. 제단 앞에는 빈 그릇이 아니라 法食이 가득 담긴 금색의 그릇을 움켜쥔 焦面鬼王과 미소를 지으며 합장한 阿難陀尊者(혹은 目連尊者)가 서로 미래에 대해 이야기를 나누고 있다. 二여래는 제단 아래로 강림해 있고 인로왕보살 역시 法食을 먹고 아귀고를 면하게 될 영혼을 맞이하기 위해 강림해 있다. 그들 아래에는 의식의 공간이 넓게 펼쳐져 있는데 그 의식은 명문을 통해 '水陸大會設齋'임을 알 수 있다. 수륙재를 거행하는 승려들은 아주 작게 묘사하였는데 그들 중에는 고깔을 쓴 사람과 먼길을 여행한 뒤 지금 막 도착한 듯한 客僧들도 포함되어 있다.

圖版 21-2 芙蓉池. 두 그루의 커다란 소나무가 화면을 가르고 그 아래에는 연꽃이 만발한 팔각모양의 芙蓉池가 있다. 그 사이에 萬歲橋를 통해 들어갈 수 있는 육각 정자가 세워져 있다. 정자 안에는 한가로이 노니는 세 명의 천녀가 목욕을 즐기고 있는 동료들을 흥미롭게 지켜보고 있다.

圖版 21-3 明鏡殿의 使臣들. 맑은 거울에 비춘 것처럼 투명하고 현명한 政治가 베풀어지기를 기대하면서 건립된 궁전의 하나가 명경전일까? 아니면 불교에서 저승길의 입구에 있다는, 즉 생전에 행한 착한 일과 악한 일을 사실과 똑같이 보여준다는 거울이 있는 건물일까? 명경전 안에는 손에 笏을 들고 뭔가 밀담을 나누는 중국(?)의 사신들이 있고, 그 옆방에는 그들의 밀담을 엿듣고 있는 政客들이 표현되어 있다.

圖版 21-2 圖版 21의 세부. 芙蓉池. Pond of Lotus Flowers.

圖版 21-3 圖版 21의 세부. 明鏡殿의 使臣들. Envoys from Myŏnggyŏngjŏn (the Building of Clear Mirror).

181

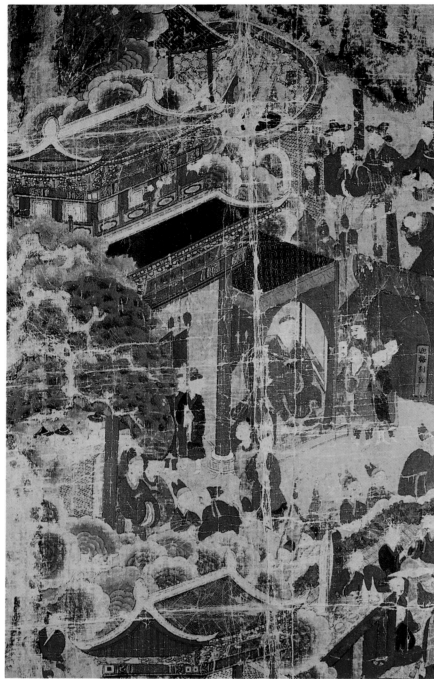

圖版 21-4　圖版 21의 세부. 城門. Castle Door.　　　　　　　　　　圖版 21-5　圖版 21의 세부. Writing Envoys.

圖版 21-4　城門. 병풍처럼 길게 이어진 청록의 산악 아래에는 인간세상이 전개되어 있고, 그 아래에는 朱色의 가설천막을 연상시키는 구획이 화면 오른쪽 明鏡殿에서부터 왼쪽 鳳凰樓에까지 이어져 있다. 2층 누각으로 된 봉황루 건물의 1층 편액에는 '大明國金馬城門'이라 쓰여 있다. 그 옆에는 임시로 지어진 직사각형의 막사가 있는데 胡臣들이 옹기종기 모여 있다.

圖版 21-5　화면 왼편 맨 아래쪽에 직사각형으로 만들어진 천막 안에 한 文官이 앉아 있다. 그 앞에는 여러 사신들이 휘호하는 모습이 묘사되어 있는데, 그 내용은 '比丘檀越前生有誦金剛造成袈裟…佛像布施功德永離地獄送忉利天'이다.

圖版 21-6　정주할 곳이 없어 이리저리 떠돌아다니는 애처로운 가족, 두 남녀가 부둥켜안고 있는 모습, 우물에 몸을 던져 세상을 하직하는 恨 많은 아낙 등등이 지장보살 뒤쪽으로 작게 묘사되어 있다. 그들 뒤편에는 민담의 내용을 그린 거북등에 올라 탄 토끼의 모습과 강물에서 즐겁게 수영하는 사람들과 금색의 잉어가 묘사되어 있어 天界를 암시한다.

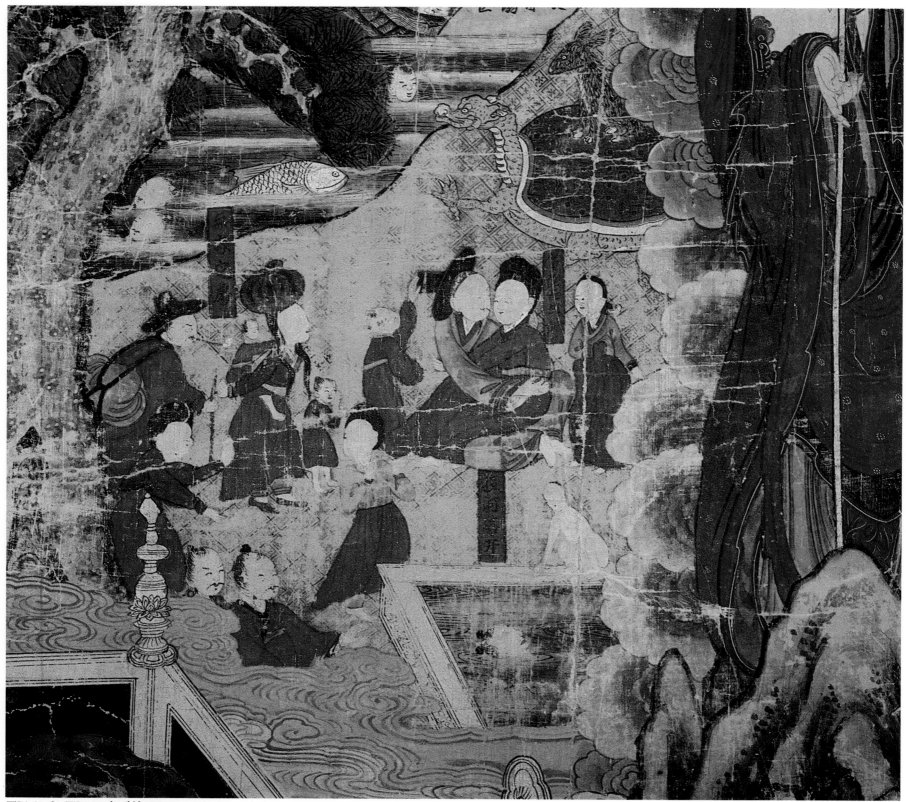

圖版 21-6 圖版 21의 세부. Heaven.

圖版 21-7, 8 向右 상단에는 검푸른 구름이 청록의 산악을 배경으로 파도처럼 일렁이면서 표주박모양을 만들어내고 있다. 그 안에는 雷神을 비롯한 3명의 천신이 지상에 비를 내리게 하고 있다. 앞쪽에는 세월의 무게에 짓눌린 老松이 짙은 청록의 솔잎을 감싸 안고 있는데 그 가지 위에는 학, 매 등 4마리의 새가 앉아 있고, 그 뒤편으로는 분홍빛 구름이 산천의 바람을 잠재우고 있다. 老松 아래에는 점치는 山人이 두 동자를 거느리고서 멀리서 그를 찾아온 손님을 흔쾌히 그러나 다소 거만하게 맞이하고 있다. 그 앞에는 방위를 가리키는 나침반이 놓여 있어 산인은 지관을 나타낸 것이 아닌가 한다.

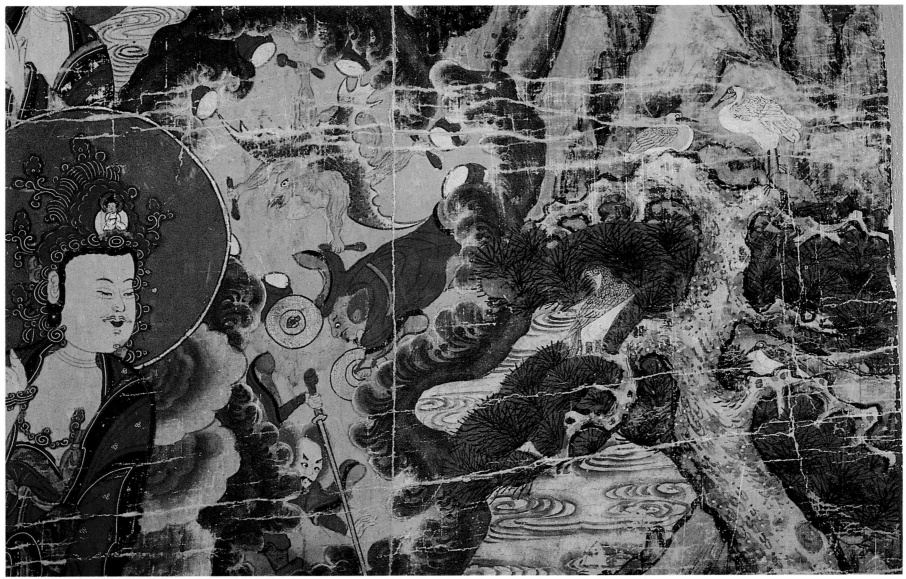

圖版 21-7 圖版 21의 세부. Spirit of Thunder.

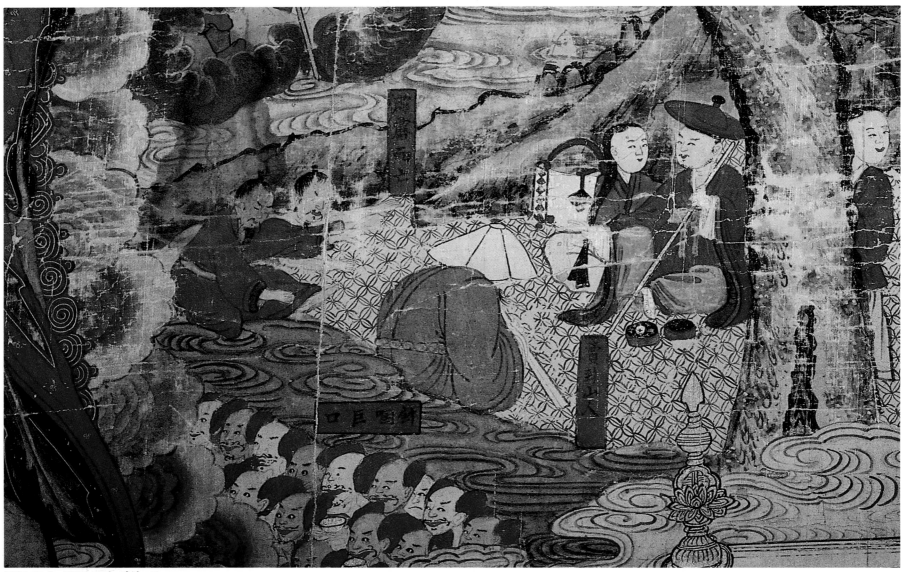

圖版 21-8 圖版 21의 세부. Geomancer.

22.

觀龍寺甘露幀
Kwannyong-sa Nectar Ritual Painting,
Dongguk University Museum.

22. 觀龍寺甘露幀

Kwannyong-sa Nectar Ritual Painting, Dongguk University Museum.

1791년(正祖 15), 絹本彩色,
175×180cm, 東國大博物館 所藏

18세기에 여러 분야에서 일어났던 소위 자아발견, 자아실현의 르네상스적 문화현상이 비교적 보수적인 내용과 상투적 형식으로 일관했던 佛畵의 世界에도 영향을 미쳤다. 이른바 考證學·實學의 사상적 新風潮와 眞景山水라는 화단의 대전환, 문학에서 일어난 새로운 기류 등에 힘입어 감로탱에서도 畵風에 대변혁이 일어난 것이다. 용주사감로탱이 전대의 양식과 18세기에 나타난 도상을 대종합, 극대화, 대완결한 성격을 지닌 것이라면, 그 이듬해에 만들어진 이 그림은 이러한 정통적 감로탱에서 과감히 탈피한 대전환, 신양식 창출의 드라마를 보여준다고 하겠다. 다른 불화는 그렇지 않았지만 감로탱만큼은 늦게나마 가장 강렬한 韓國的 佛畵를 성취하기 시작한다. 지금까지 中國式 衣冠을 입었던 인물들이 韓國式 衣冠을 입기 시작하여 우리의 현실을 비로소 완전히 표현하기 시작한다.

상단 중앙에는 합장한 것 같은 자세의 七여래가 나란히 있고, 그 좌우에는 인로왕보살과 관음, 지장보살이 강조되어 표현되어 있다. 상단과 중단은 침엽수와 도화꽃이 만발한 나무와 성벽으로 구획되어 있는데, 神仙의 무리, 桃源의 西王母 등이 중앙의 아귀를 중심으로 좌우에 배치되어 있다. 즉 중단의 윗부분에는 道敎的인 자연과 인물이 표현되어 있다.

중앙에는 제단과 작법승중이 없다. 보통 제단이 자리하던 화면 중앙에는 특이한 형상을 지닌 아귀가 자리잡고 있다. 울부짖는 듯한 아귀의 표정을 비교적 세밀하게 표현하고 있는데, 머리에는 두 개의 뿔이 있고 왼손으로는 붉은색의 작은 단지를 움켜쥐고 있으며 성난 표정으로 몸을 뒤틀고 있다.

하단에는 한국의 산을 연상시키는 부드러운 능선을 중첩하여 그 사이에 衆生界의 여러 장면들을 채우고 있다. 대체로 산의 능선 하나하나가 중생계의 장면 하나하나를 감싸고 있다. 그런데 여기에 등장하는 대부분의 남녀 인물들 모두 한국인 평상의 헤어스타일, 치마, 저고리, 갓, 두루마기를 취하고 있다. 간간이 엷게 채색한 인물들이 있긴 하지만 대부분 흰옷을 입고 있어서 인물들을 선묘한 것 같은 인상을 주며 상복을 입은 분위기를 자아내고 있다. 白衣의 한국인을 이렇게 화면 전면에 표현한 것은 이 감로탱이 처음이다.〈姜〉

圖版 22-1 圖版 22의 세부. Seowang-mo (Western Queen).

圖版 22-1 활짝 핀 복사꽃이 보이는 견고하게 구축된 山城을 배경으로 선녀들이 구름 사이에 그 모습을 드러내고 있다. 중앙에 공작의 깃으로 장식한 인물은 西王母를 나타낸 것이 아닐까 추측된다.

圖版 22-2 流浪藝人. 악기를 연주하는 인물들은 유랑예인 집단이라 할 수 있는데 보통 화면 하단에 묘사된다. 그러나 관룡사감로탱에서는 화면 윗부분에 이들을 위치시키고 있으며 그 모습도 지상에서와는 달리 仙境에서 음악과 함께 노니는 신선과도 같은 유유자적함이 나타나 있다. 생황을 불고 있는 동자의 모습은 김홍도의 신선도가 연상될 정도로 낯익다.

圖版 22-3 松下圍碁. 푸르름이 눈부실 정도로 찬란히 빛을 바라는 소나무 아래에서 高手들이 바둑을 한가로이 즐기고 있다. 보통 바둑판을 뒤엎으며 다투는 모습으로 표현되는 다른 그림과는 달리 이 장면에서는 노승이 지켜보는 가운데 두 道士가 한판 승부를 엄숙하게 치르고 있다. 자그마한 정사각형의 바둑판 안에 마치 온 세상사의 애기가 담겨 있기라도 하듯 엄숙한 분위기가 주위를 감돌고 있는 가운데 한 사람이 몸을 뒤로 젖힌 후 自笑하고 있는 모습에서 범상함을 읽을 수 있어 흥미롭다.

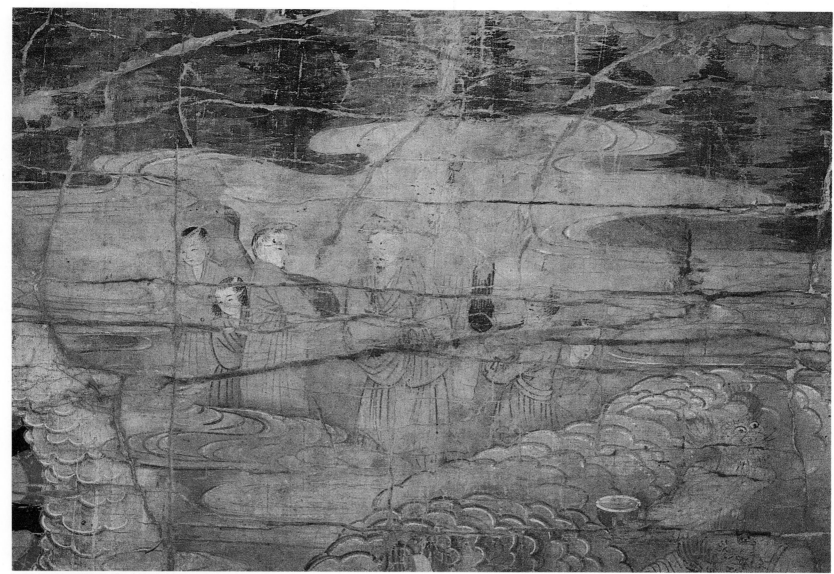

圖版 22-2 圖版 22의 세부. 流浪藝人. Vagabond Artists.

圖版 22-3 圖版 22의 세부. 松下圍碁. Baduk (Korean Checkers) under a Pine Tree.

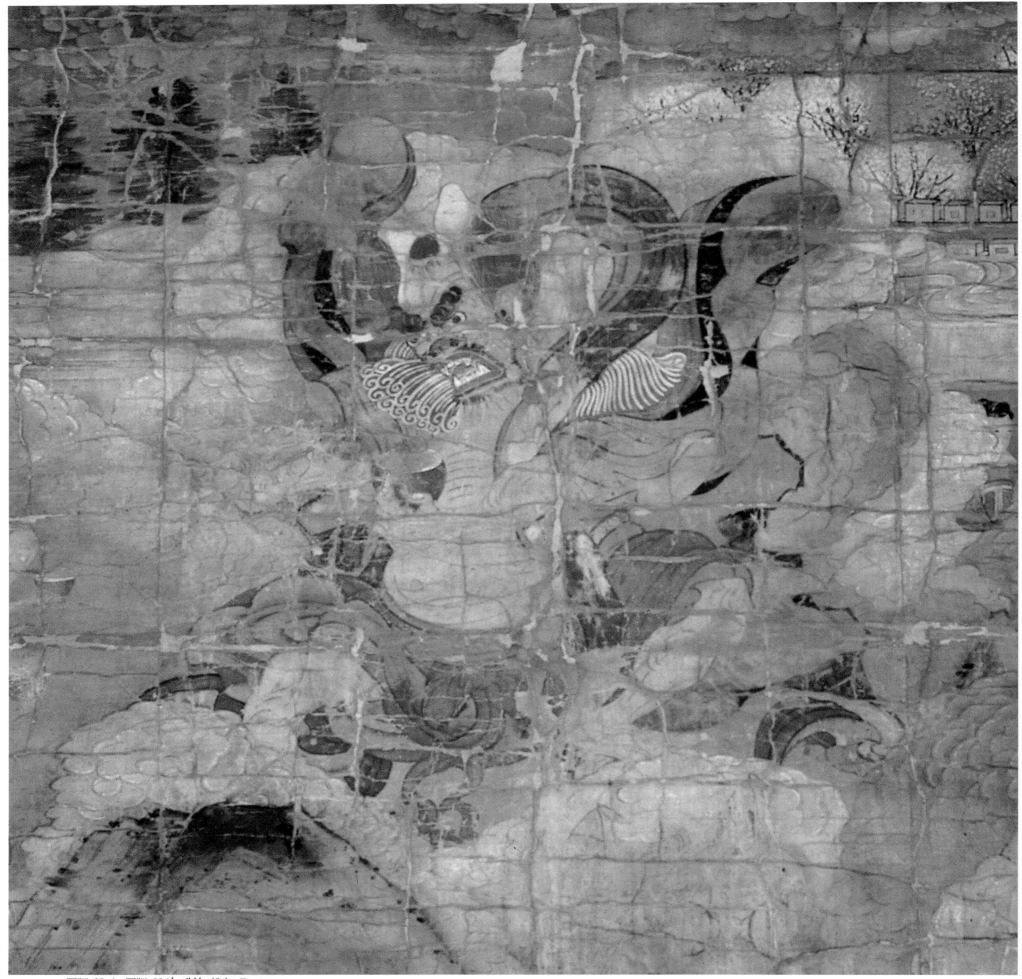

圖版 22-4 圖版 22의 세부. 餓鬼. Preta.

圖版 22-4 餓鬼. 아귀는 굶주림의 고통을 당하는 존재로서 감로탱에서 六道의 고통을 집약시켜 표현한 도
상이다. 머리 한가운데에는 주먹만한 커다란 뿔이 불쑥 튀어나왔고, 치켜 뜬 눈과 벌름거리는 코, 울부짖는
듯 벌린 입 등의 얼굴 표정만으로도 아귀의 극악한 상황을 상상적으로 극대화시켰음을 알 수 있다.

圖版 22-5 雷神. 박쥐를 연상시키는 뇌신이 원형의 검푸른 구름에 휩싸인 채 양손으로 북을 두드리고 있
다. 뇌신의 주위에는 8개의 連鼓가 둥그렇게 배치되어 있는데, 두 손에는 북채를 들고 날개를 파닥거리며
허공에서 천지를 뒤흔드는 우람한 소리를 만들고 있다.

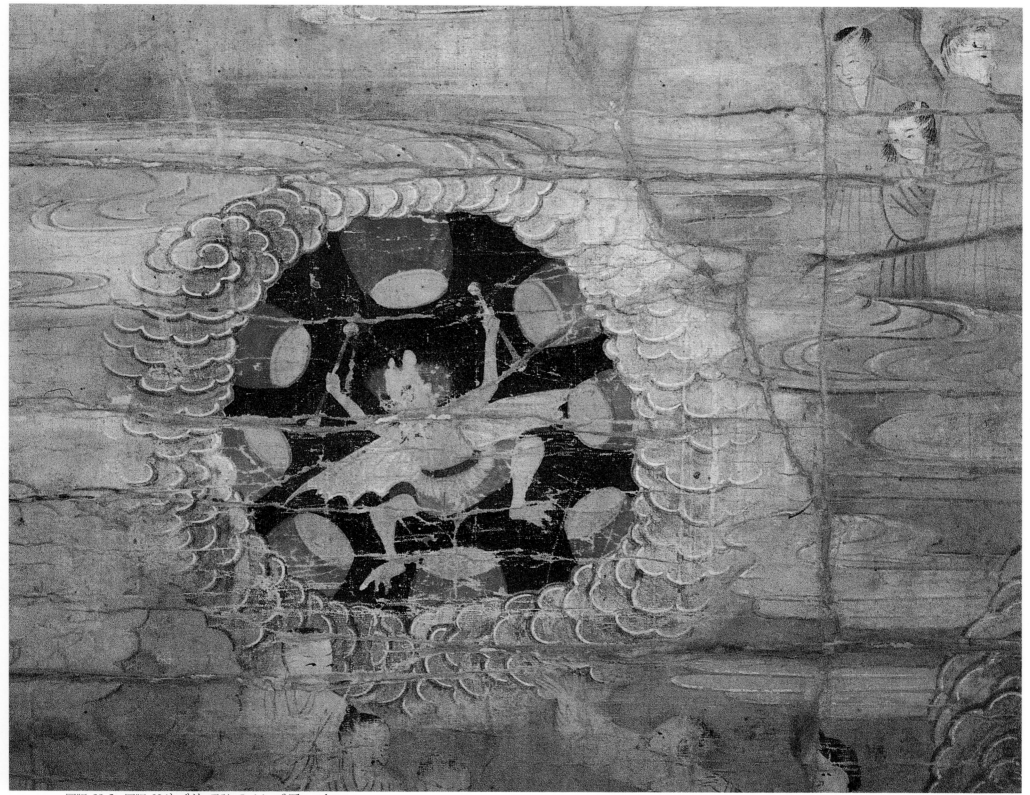

圖版 22-5　圖版 22의 세부. 雷神. Spirit of Thunder.

圖版 22-6 삿갓을 깊숙히 눌러 쓴 승려가 한 선비에게 길안내를 받고 있다. 老僧이 가고자 하는 곳은 어딜지. 정교한 필선으로 이뤄낸 인물들에서 잔잔한 서정미가 흐른다.

圖版 22-7 펼친 책이 놓여 있는 書案을 사이에 두고 두 인물이 마주앉아 글을 읽고 있다. 옆에는 紙筒에 두루마리 色紙가 담겨 있고, 앞으로 읽어야 할 經書가 쌓여 있다.

圖版 22-8 두 쌍의 남녀가 흥겹게 춤을 추고 있다. 巾을 뒤집어 쓴 남자들은 마치 사람들을 불러 모으듯 북을 치며 분위기를 고조시키고, 한 여인은 부채를 한 손에 쥐고 두 팔을 벌린 채 덩실덩실 춤을 추고 있다. 또 한 여인은 왼손에 쥔 부채를 뒤로 감추고, 오른손으로는 치마를 감아 쥔 채 약간 수줍은 듯 춤추기를 머뭇거리고 있다. 그 뒤쪽에는 머리를 빗는 데 열중하고 있는 여인 앞에 꿈틀거리며 다가오는 기다란 뱀이 묘사되어 있어 보는 사람을 긴장시킨다.

圖版 22-9 笞刑. 곤장 중에서도 가장 혹심한 것은 정강이에 매질을 가하는 것이리라. 여기에 두 손을 뒤로 묶은 채 정강이를 노출시킨 죄인이 있다. 그런데 그 사람의 표정은 오히려 때리는 사람보다 담담해 보인다. 마치 誣告에 의해서 당하는 것처럼 혹은 정치적 견해를 달리하여 불운하게 당하는 사람처럼 의연하기만 하다. 태형을 가하는 사람들은 모두 평상복을 하고 있는데 그 상황이 심상치 않다.

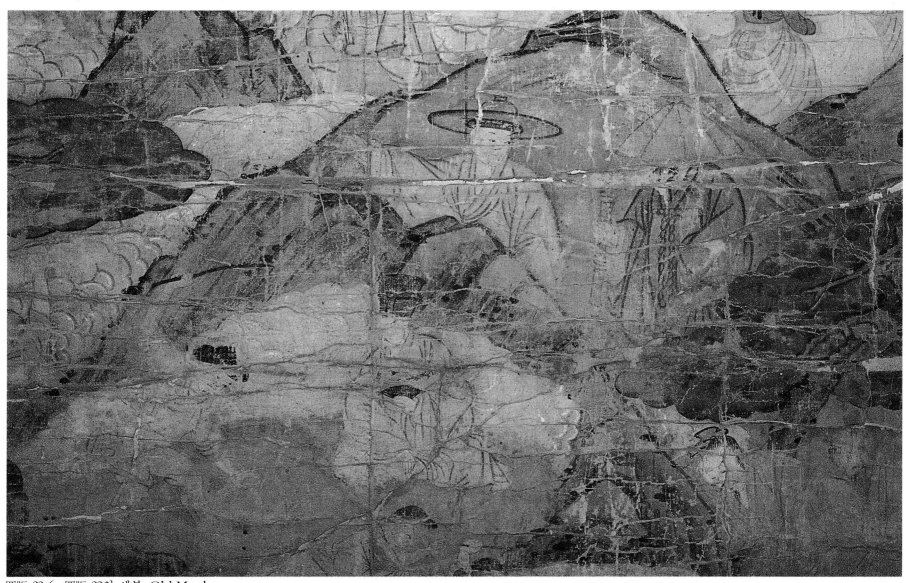

圖版 22-6 圖版 22의 세부. Old Monk.

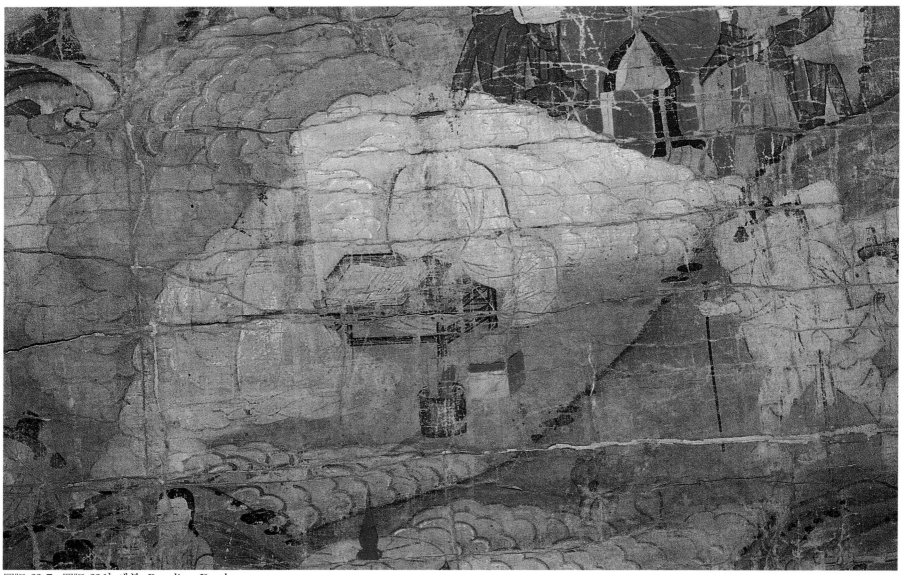

圖版 22-7 圖版 22의 세부. Reading Books.

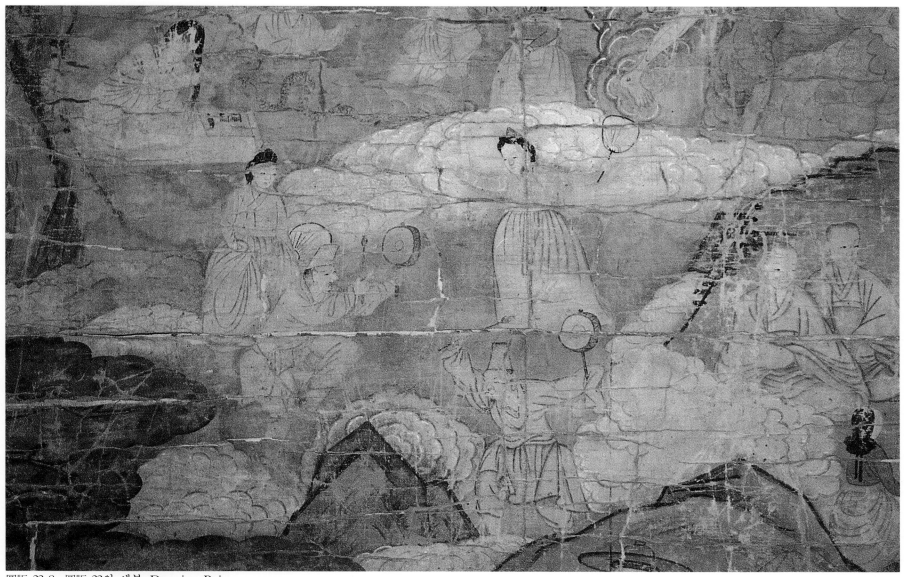

圖版 22-8 圖版 22의 세부. Dancing Pairs.

圖版 22-9 圖版 22의 세부. 笞刑. Whipping Scene.

圖版 22-10 圖版 22의 세부. 産室. Delivery Room.

圖版 22-10 産室. 갓난아이를 껴앉은 여인이 반쯤 누운 자세로 묘사되어 있다. 시어머니는 기대하던 아들을 낳지 못한 며느리가 보기 싫어 등을 돌리고 있고, 지아비는 문 밖에서 안쓰러운 표정으로 안을 들여다보고 있다. 남편과 시어머니 보기가 미안한 산모는 울음을 삼킨 채 애써 아이를 외면하고 있다. 가부장 중심인 전근대사회의 한 단면을 반영한 장면이다.

23.

銀海寺甘露幀
Ŭnhae-sa Nectar Ritual Painting,
Private Collection.

湖巖美術館藏 甘露幀(無畵記)
Nectar Ritual Painting,
Ho-am Art Museum.

24.

23.

銀海寺甘露幀

Ŭnhae-sa Nectar Ritual Painting, Private Collection.

1792년(正祖 16), 絹本彩色,
218.5×225cm, 個人 所藏

　　짙은 청록색을 배경으로 갈색과 붉은색이 전체화면을 꽉 메우다시피한 이 그림은 색채나 구도상 매우 강렬한 느낌과 함께 비슷한 색조가 주는 차분함도 있다. 도상적 특징으로 제단이나 의식장면이 생략되었고, 오색의 색띠로 원을 설정한 후 그 내부에 화염에 감싸인 두 아귀를 집어넣어 아귀를 특히 강조한 점이 눈에 띈다.

　　상단의 도상은 커다란 원형 광배 안에 七여래와 마치 七여래를 협시하듯이 지장보살과 인로왕보살을 원의 끝부분에 걸치게 두었다. 인로왕보살은 흡사 교태스러운 여인의 몸짓과도 같이 몸은 七여래 가까이 두면서 시선과 손가락은 뒤를 따르는 벽련대좌에 둔, 三曲의 자세를 취하고 있으며, 얼굴에는 환한 미소를 머금고 있다. 向右에는 아미타삼존이 강림하고 있는데, 아미타는 손가락으로 무엇인가를 가리키며 설명하는 듯한 모습이다. 그리고 그와 동일한 여래가 중앙의 七여래에도 보이고 있어 아미타여래가 강조되고 있음을 짐작케 하며, 아미타삼존과 지장보살 사이에는 시아귀회를 주도한 합장하고 있는 존자의 모습도 보인다.

　　중앙의 두 아귀는 특이하게도 모두 빈 사발을 받쳐들고 있는데, 한 아귀는 그것을 받쳐들고 또 한 아귀는 그것을 질근질근 씹는 것처럼 표현되어 있어 아귀도의 굶주림을 단적으로 설명하고 있다. 그 좌우에는 先王先后가 짙은 청록의 산악을 배경으로 흩어져 묘사되어 있다. 아귀의 向左에는 여러 지옥의 참혹한 장면이 묘사되어 있고 그 위에 連鼓를 두드리며 하강하는 雷神이 등장하고 있다.

　　하단의 인물들은 산악을 직선형의 간략한 선으로 구획한 공간 안에 묘사되고 있는데, 횡으로 길게 그어진 그 선을 분기점으로 하여 각 면에 서로 다른 색을 칠하여 배경으로 삼았다. 그 서로 다른 공간 속에서 펼쳐지는 다양한 내용은 복잡하게 구성된 이 그림에 질서를 부여하고 있다. 맨 아래쪽에는 民畫風의 짙은 채색으로 그려진 소나무가 대칭적으로 묘사되어 있고, 소나무 아래에는 호랑이와 표범이 묘사되어 있다. 그 호랑이와 표범은 사실적으로 묘사되어 있는데, 그 양식은 19세기에 민화의 소재로 많이 제작되었던 '호랑이'의 그림에 영향을 주었다고 생각된다.〈金〉

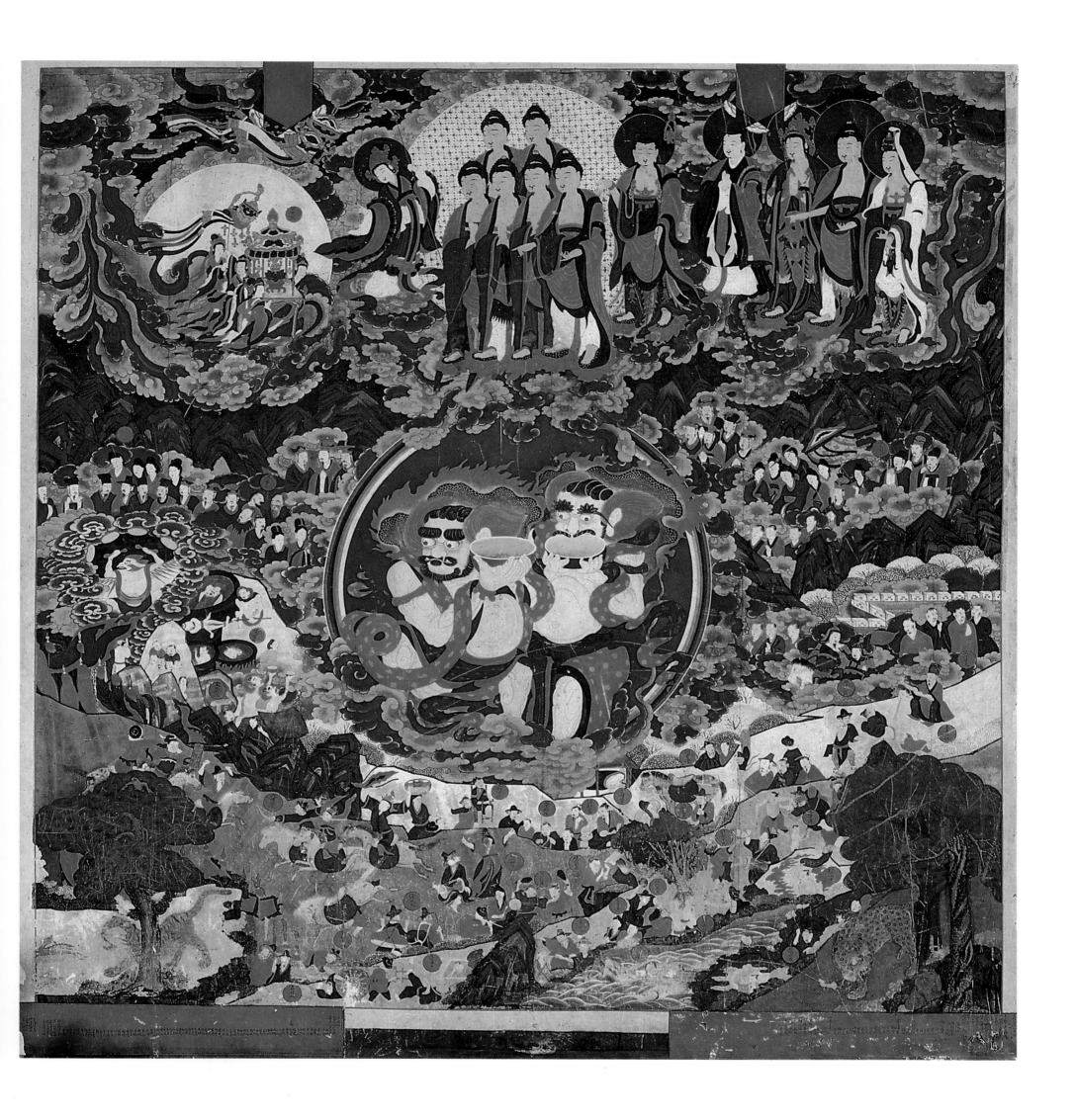

24.

湖巖美術館藏　甘露幀（無畫記）

Nectar Ritual Painting, Ho-am Art Museum.

18세기 말, 麻本彩色,
265×294cm, 湖巖美術館 所藏

　　18세기 후반에 조성된 감로탱은 기존의 도상을 최대한 화면에 집대성하려는 경향이 있다. 또한 기존의 도상을 변용, 절충하여 새로운 방법으로 재구성해 나가는 데 탁월한 솜씨를 보이기도 한다. 아울러 시대 변화에 따라 삶의 유형이 분화되고 복잡해지는 것에 대해 즉각적인 반응을 보이는데, 그러한 경우 대부분은 하단 衆生界의 도상을 더욱 풍부하게 하는 요인이 된다. 따라서 기존의 도상내용과 그것이 변용되어 나타날 때의 관계, 새로운 도상의 출현과 당시 사회·생활과의 관계는 어떠한 연결고리를 가지며, 그것은 감로탱의 도상이나 신앙에 어떻게 작용하는가 하는 점들도 감로탱 하단을 설명하는 데 중요한 관건이 된다. 더 나아가 기존 도상의 변형과 새로운 도상의 등장을 설명하는 데는, 그것이 본질적으로 무엇에서 연유하는가 하는 점도 도상학적 접근과 함께 사회경제사나 교단과 신앙의 변화양상까지를 포함한 종교사회사 등 거시적 안목으로의 접근을 요구한다.

　　이 그림의 상단은 그 동안 여러 방식으로 표현됐던 도상이 가질 수 있는 충실한 의미내용을 잘 함축하면서 형식적으로도 정돈된 구도를 취하였다. 중앙에 병립한 六여래와 向右에 백의관음, 세지와 함께 따로 표현된 아미타삼존 등 모두 七여래가 유려한 필선으로 묘사되어 있다. 그들 사이에 지장보살이 정면관을 취하고 있고, 한 존자가 아미타삼존을 따르고 있다. 向左에 인로왕보살은 幢幡을 휘날리며 六여래에 다가오고 있으며, 그를 따르는 벽련대좌가 구름에 휘감긴 채 하강하고 있다. 아미타 도상의 중복 현상도 일어나지 않았고, 꼭 필요한 도상들이 요동 치는 구름을 배경으로 역동적이며 동시에 안정된 구성을 보인다.

　　중단에는 역원근법으로 그려진 간결하게 차린 제단과 그 좌우에 선왕선후, 왕후장상, 천인권속이 감싸고 있으며, 상단과 중단 사이를 잇는 다리가 向左의 위쪽 가장자리에 표현되어 있다. 제단 아래에는 처절함과 측은함을 자아내는 두 아귀가 간격을 두고 표현되어 있으며, 그들 사이에는 이 의식을 집전하는 인자하게 생긴 한 비구가 아귀가 떠받들고 있는 큰 그릇에 감로수를 담아주려는 것 같다.

　　하단에는 겹겹이 쌓은 듯한 구릉 사이로 여러 도상을 배열해놓고 있는데, 모두 중앙을 중심으로 출렁이는 파도를 연상케 한다. 꼭두각시놀이가 처음 등장하고, 지옥성문은 도깨비 형상을 이용한 변용의 재치를 보이며, 사슴을 쫓는 호랑이가 사슴을 잡아먹는 잔인하고도 리얼한 모습 등이 표현되어 도상의 진전이 돋보인다. 전체적으로 안정된 색조에 차분한 도상의 배열로 변용의 미학을 최대한 살리면서 인물 하나하나에 생기를 불어넣은 테크닉 등으로 보아 18세기 후반에 이루어진 감로탱의 수작이라 할 것이다.〈金〉

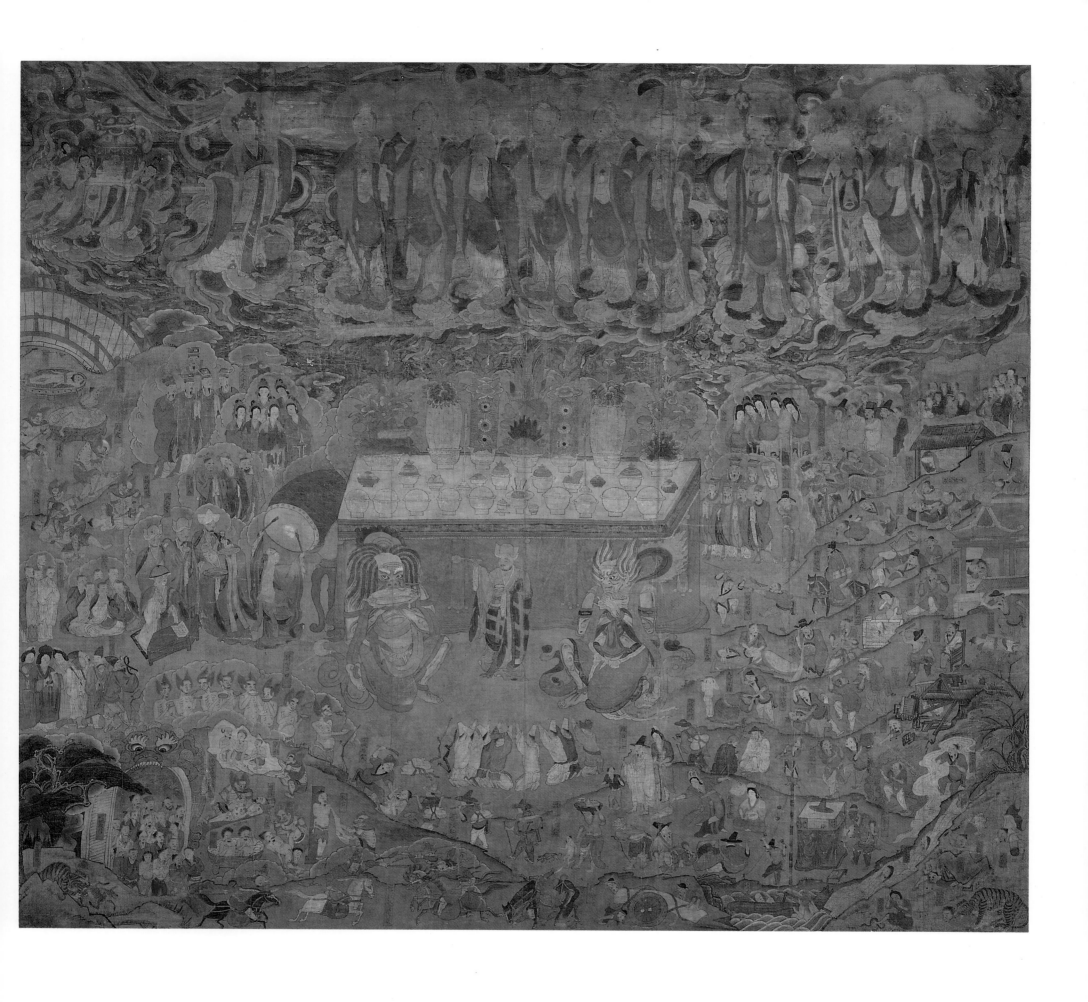

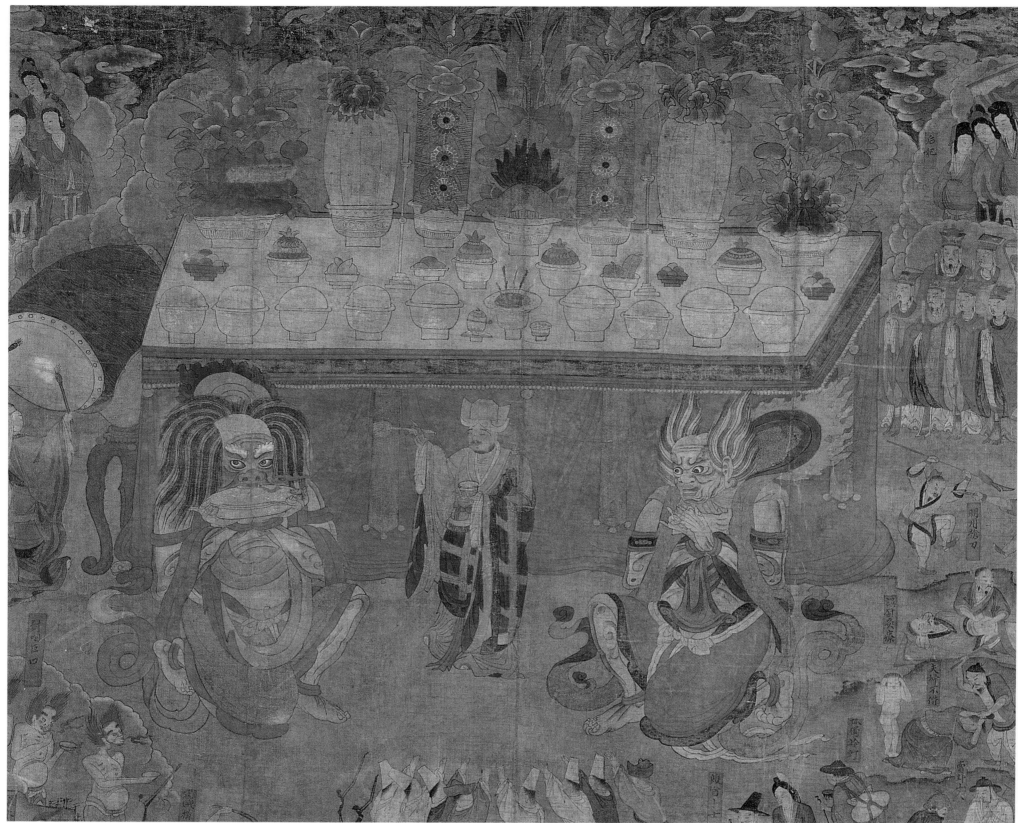

圖版 24-1 圖版 24의 세부. 祭壇과 餓鬼. Altar and Pretas.

圖版 24-1 祭壇과 餓鬼. 역원근법으로 묘사된 제단 위에는 각종 공양물이 깔끔하게 차려져 있고, 뒤쪽으로
는 화려한 꽃공양이 커다란 화반 위에 베풀어져 있다. 제단 앞에는 이때까지 보아왔던 아귀와는 다른 모습
의 아귀가 보는 사람으로 하여금 측은함을 불러일으킬 정도로 고통스럽게 표현되어 있다. 두 아귀 사이에
는 의식을 執典하는 비구가 보이는데 왼손에는 종지를, 오른손에는 솔 같은 持物을 들고 엷은 미소를 띠고
서 허공에 감로수를 뿌리고 있다.

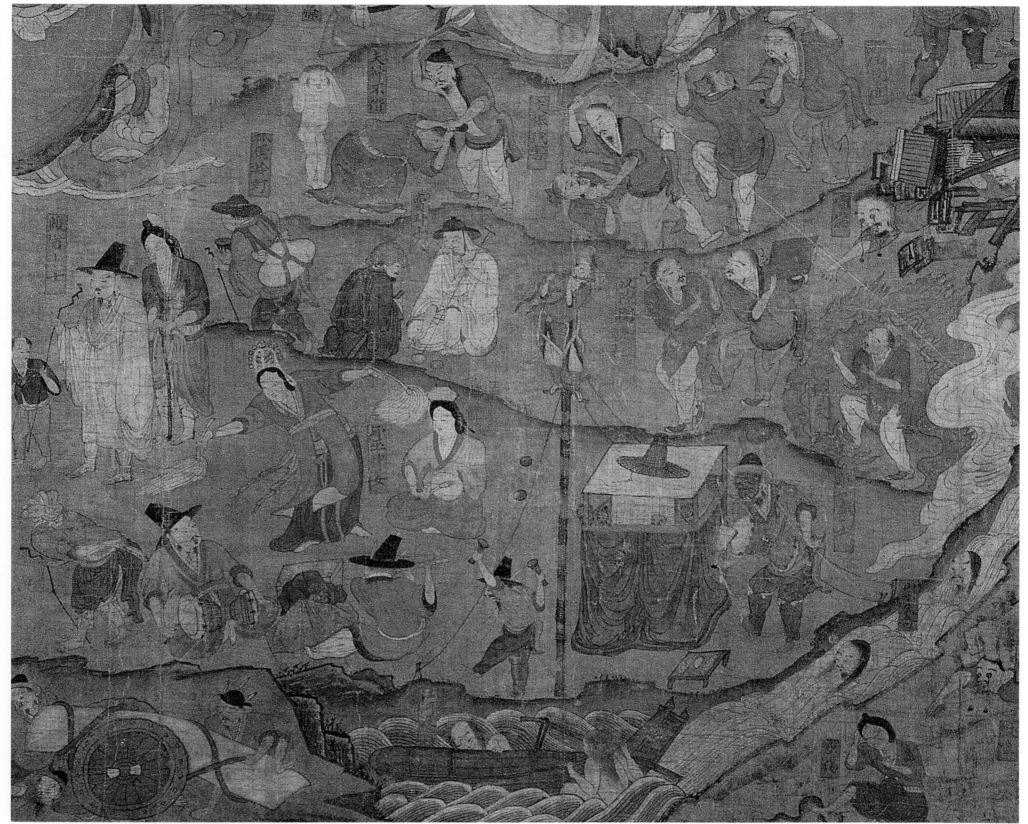

圖版 24-2 圖版 24의 세부. Puppet Show.

圖版 24-2 하단에는 민중의 애환을 풀어주는 각종 놀이마당이 갓이 올려져 있는 인형극의 가설무대를 중심으로 펼쳐지고 있다. 무대 안에는 홍동지를 비롯한 여러 인형이 무대 밖으로 얼굴을 내밀고, 그 옆에는 익살스러운 표정을 한 어릿광대가 덩실덩실 장고를 두드리며 장단을 맞추고 있다. 장대 꼭대기에서 피리를 부는 솟대쟁이, 그 밑에서 죽방울돌리기의 묘기를 부리는 사람 등이 시간 차이를 갖고 진행됨에도 불구하고 한 공간에 어우러져 표현되어 있다. 그 옆에는 화관에 방울을 달고 신칼을 든 무당의 굿장면도 함께 표현되어 있다.

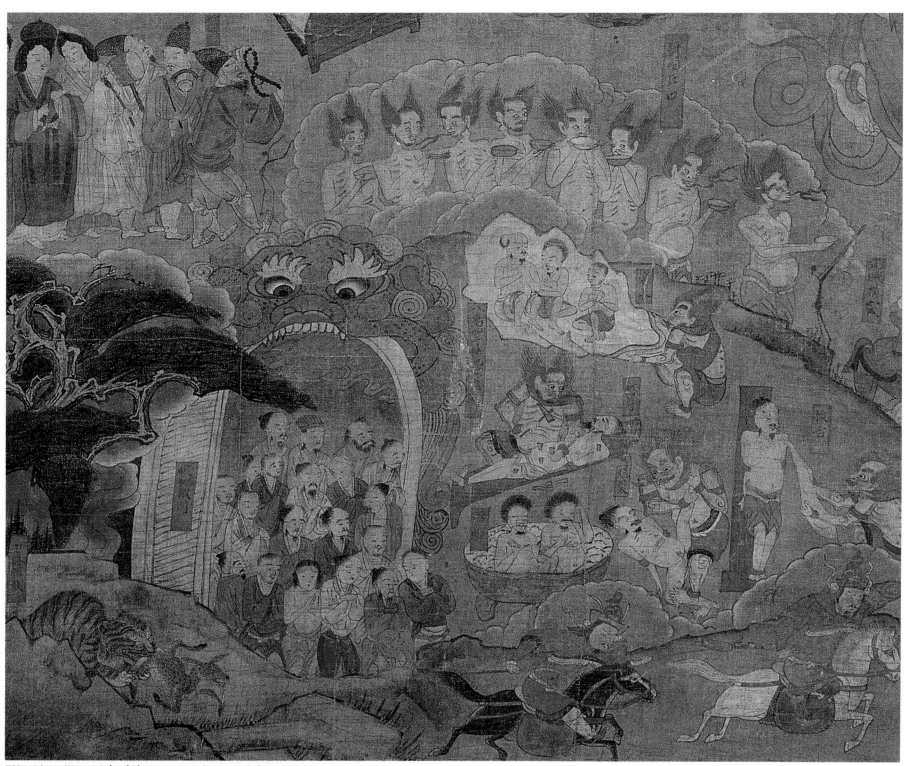

圖版 24-3 圖版 24의 세부. Pure Souls Saved from Hell.

圖版 24-3 하단 向左에는 地獄城門을 나서고 있는 淸魂들이 묘사되어 있다. 입을 크게 벌리고 사나운 형상
을 한 지옥을 상징하는 도깨비문에서 청혼들이 초췌한 모습으로 나오고 있다. 그 안에는 여전히 시뻘건 불
길이 치솟아 오르고 문 입구 주위에는 地獄苦의 끔찍한 장면들이 전개되고 있다. 지옥문 앞에는 구릉을 경
계로 전쟁과 시퍼런 눈을 가진 사나운 호랑이가 사슴을 물어 뜯는 약육강식의 잔인함이 묘사되어 있다.

202

25.

弘益大博物館藏　甘露幀
*Nectar Ritual Painting,
Hong-ik University Museum.*

白泉寺　雲臺庵甘露幀
*Paekch'ŏn-sa Undae-am Nectar Ritual
Painting, Kyŏnggi Province.*

26.

25.

弘益大博物館藏 甘露幀
Nectar Ritual Painting, Hong-ik University Museum.

18세기 말, 絹本彩色,
144. 5×217cm, 弘益大博物館 所藏

이 그림의 구성은 上段의 불보살이 매우 축소되어 있고 中段의 祭壇
과 의식장면은 생략된 채 아귀상을 중심으로 下段의 도상만이 화면을
가득 메우고 있다. 푸른색의 구름띠가 둥그런 원을 형성하고 그 내부에
는 파도가 일렁이는 가운데 커다란 아귀가 합장한 모습으로 화면을 압
도하고 있다. 치켜진 눈썹, 불룩 튀어나온 눈동자, 벌름거리는 코, 그
리고 한줄기 불꽃이 뻗어 나오는 벌어진 입의 아귀는 극도의 피곤과 열
병에 시달리는 모습으로 보는 이의 가슴 저미는 시선을 집중시킨다. 細
筆로 아귀의 볼륨을 이뤄냈지만, 근육의 표현이라기 보다는 굶주려 이
상스럽게 일그러지고 붉어진 피부이거나 火傷에 의해 그을려진 것 같은
괴기스러움이다. 이처럼 지나칠 만큼 과장된 아귀의 표현은 그로테스크
리얼리즘이라 불릴 만하다.

전면에 부상된 아귀를 배경으로 작게 묘사된 衆生界의 생활상들이 마
치 격자 문살을 따라 이리저리 새겨진 모란당초문의 반복 패턴처럼 요
동치는 듯하다. 물에 빠져 죽어가는 사람, 호랑이에게 물려 죽는 사람,
술주정, 才人 등에서부터 선인, 선녀, 비구, 왕후장상, 天人에 이르기
까지 수많은 인간사의 드라마들이 죽음 뒤에 가야 할지도 모를 아귀도
에 한 걸음 한 걸음 빨려 들어가는 듯하다. 현세의 업에 따라 가야하는
죽음 뒤의 세계는 이와 같이 가공할 아귀도의 공포가 버티고 있는 것이
다. 業報에 의한 공포, 얼마나 위압적인가. 점점 위축되어가는 시대에
불교가 창출한 도상은 이처럼 극악한 고통의 순간들을 더욱 과장되게
보여주는 것이리라. 그러나 이 감로탱에 출현한 아귀는 六道의 아귀가
아니라 중생을 구제하고자 아귀의 고통과 동일한 고통을 받으려 변역신
한 비증보살인 것이다. 그 아귀의 向左 아래에는 비증보살에게 구원의
감로를 얻으려 달려오고, 그 밑에 당도하자 무릎을 꿇고 갈구하는 실제
의 아귀들이 묘사되어 있다.

상단의 七佛은 철위산 너머 먼 곳에서부터 강림하고 있으며, 인로왕
과 관음·지장보살도 역시 작은 모습으로 좌우 구석에 출현해 있다. 이
들 天界와 하단 欲界를 연결시키는 중단은 생략되어 있는데 대신 그 자
리에 雷神이 連鼓를 두드리는 모습으로 등장했다. 두 손과 두 발에 각
각 북채를 들고 우람한 천둥소리를 천지에 진동시키고 있는 모습이 흥
미롭다.

하단은 중앙의 아귀를 중심으로 좌우 아래에 배치되고, 그 좌우에는
풍성한 솔잎의 무게를 힘겨워하는 장송이 변화무쌍한 인간세의 가벼움
을 꾸짖기나 하듯이 수백 년의 몸짓으로 턱 버티고 있다. 〈金〉

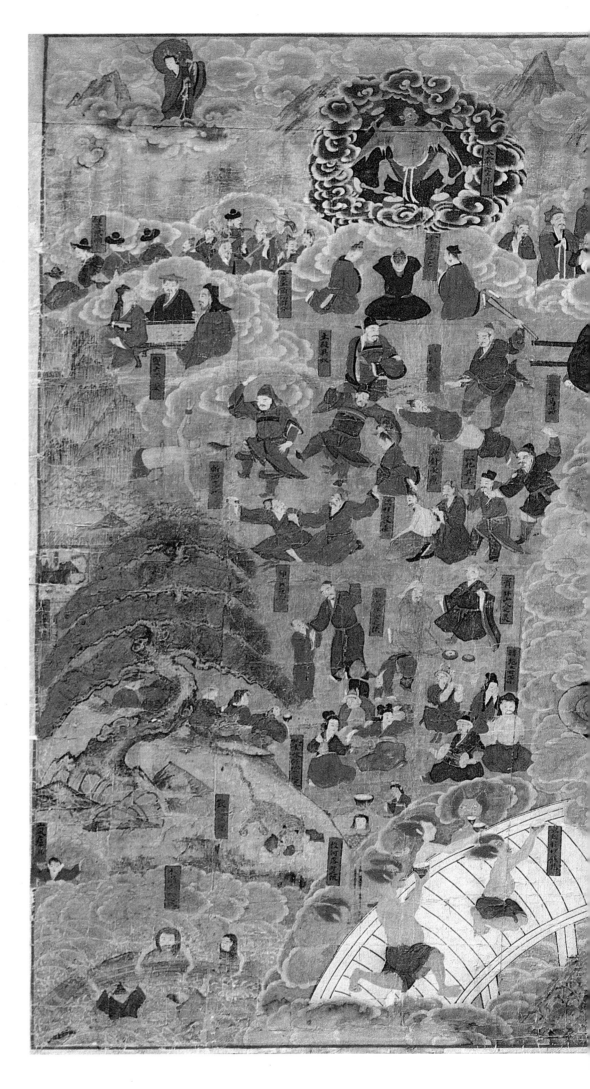

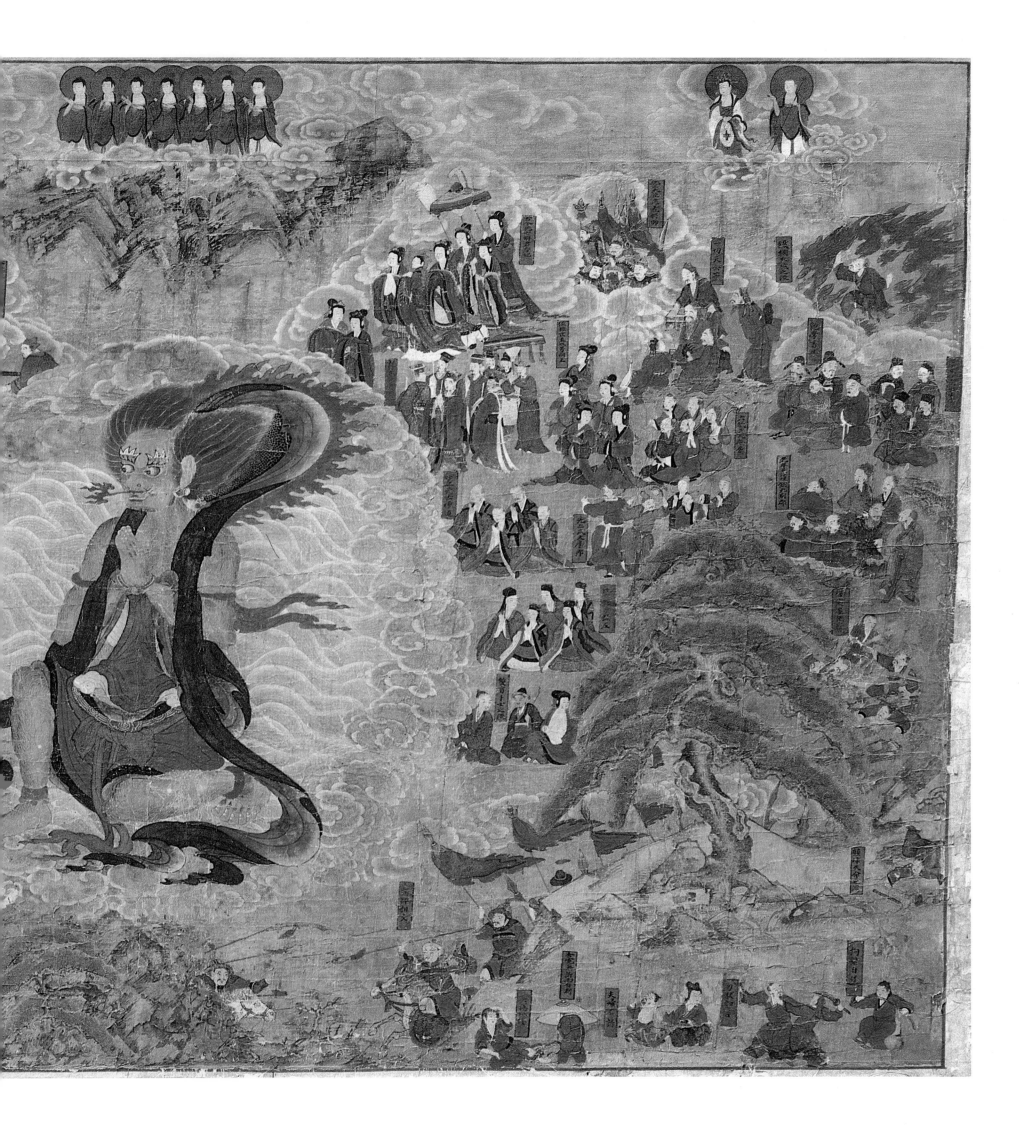

26. 白泉寺 雲臺庵甘露幀

Paekch'ŏn-sa Undae-am Nectar Ritual Painting, Kyŏnggi Province.

1801년(純祖 1), 絹本彩色,
196×159cm, 望月寺 所藏

　欲界의 인물들이 한복을 입기 시작한 것은 18세기 말인 1790년작 龍珠寺甘露幀에서부터이다. 그에 잇달아 1801년작 백천사 운대암감로탱에서는 原色調의 저고리와 치마를 입은 여인과 갓과 두루마기를 입은 남자의 모습이 18세기 양식의 숙달된 필치로 유려하게 표현되었다. 그 후 쇠퇴기인 19세기 중엽까지의 감로탱은 현재 드문 상태이므로 감로탱에 高格의 風俗畵가 그려진 유일한 예라 할 수 있다.

　상단은 각 주제별로 큰 원을 둘러서 기하학적 좌우대칭으로 배치하였는데 절제된 긴장미를 준다. 중앙에는 모두 합장한 七여래를 두었고 가운데 여래의 얼굴만을 크게 강조하여 아미타불임을 암시하고 있다. 七여래의 좌우에는 보살군이 양쪽에 배치되었으며, 그들 바로 아래에는 대칭적으로 큰 원 안에 구원할 영혼을 모시는 紅蓮臺座를 받들고 있는 天女들이 매우 화려하고 율동감 있게 표현되어 있다. 천녀들의 天衣가 바람에 휘날리고 있는 것은 이들이 서방극락정토에서 날아오고 있음을 나타낸 것이다.

　중단에는 제단과 靑·紅의 두 아귀가 있는데, 두 아귀가 딛고 있는 암반 밑에는 파도의 흰 포말이 흩어지고 있다. 좌측에는 작법승중이 표현되어 있는데, 악기를 연주하는 승려의 무리가 사방을 향해 자유분방하게 표현되어 있다. 바라, 쟁금, 나팔 등은 모두 금박으로 칠하여 더욱 화려하고 활기 있는 모습을 느끼게 했다.

　하단에는 지옥장면과 욕계의 죽는 장면들이 빽빽이 들어 차 있는데, 자세들이 모두 다르고 활발히 움직이고 있어 생동감이 넘친다. 그 向左에는 붉은 화염에 둘러싸인 無間地獄의 무리들이 아우성 치고 있으며, 向右의 인물들은 모두 이미 언급한 것처럼 선명한 원색조의 한복을 입고 있다.

　이 감로탱의 상단은 엄격한 좌우대칭의 구도를 꾀하였지만, 중단 및 하단은 구도와 인물의 표현이 매우 자유분방하여 강한 대조를 보이고 있다. 〈姜〉

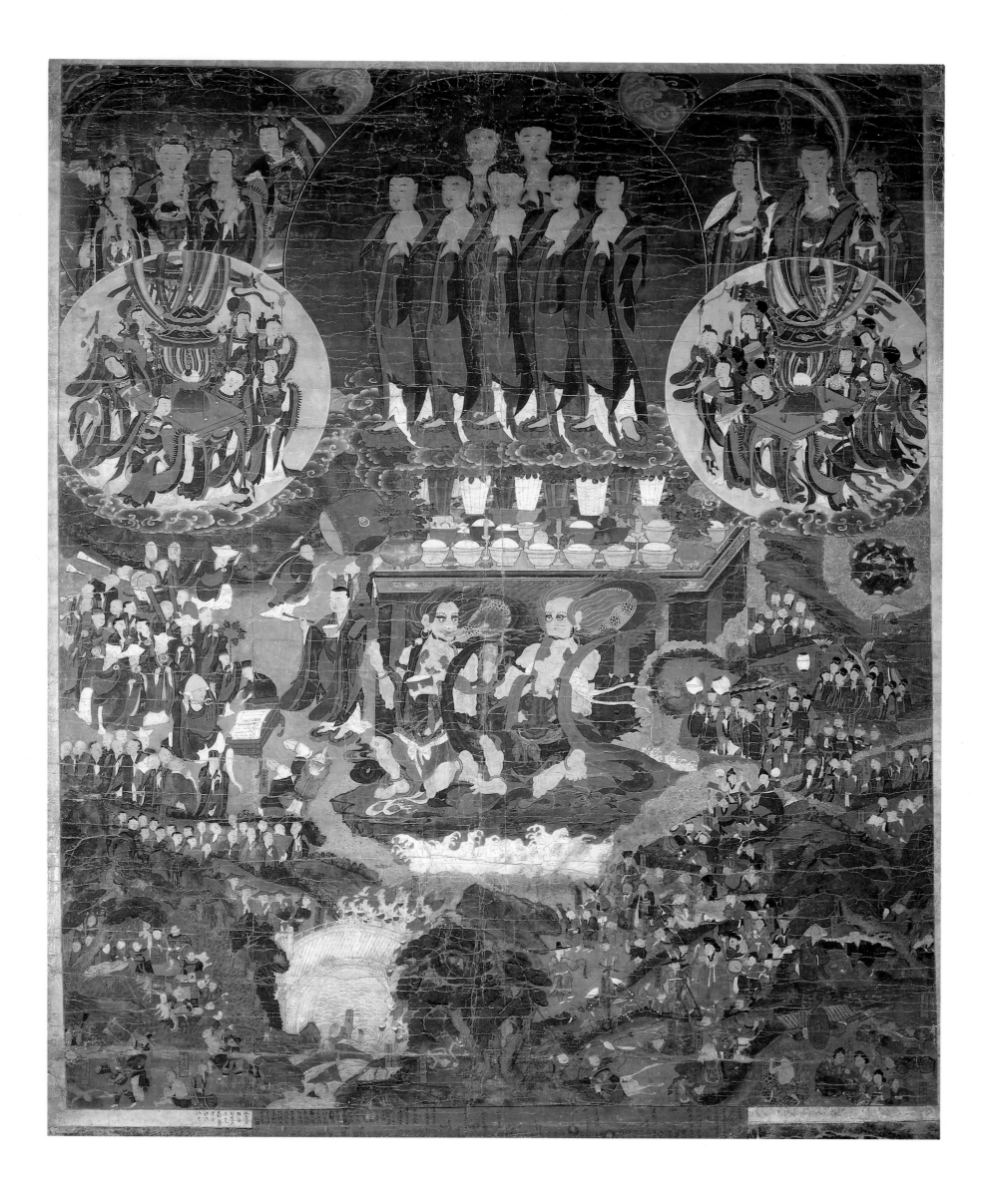

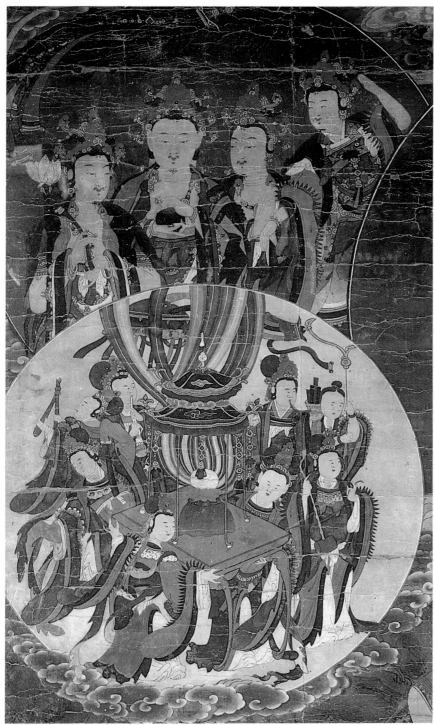

圖版 26-1 圖版 26의 세부. 壁蓮臺畔. Souls on Lotus.

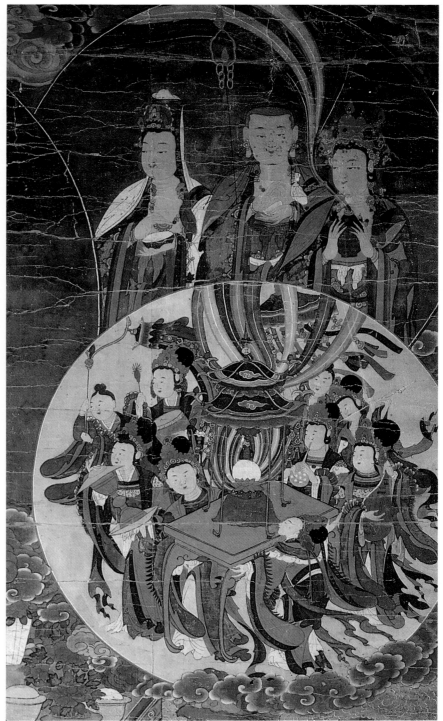

圖版 26-2 圖版 26의 세부. 壁蓮臺畔. Souls on Lotus.

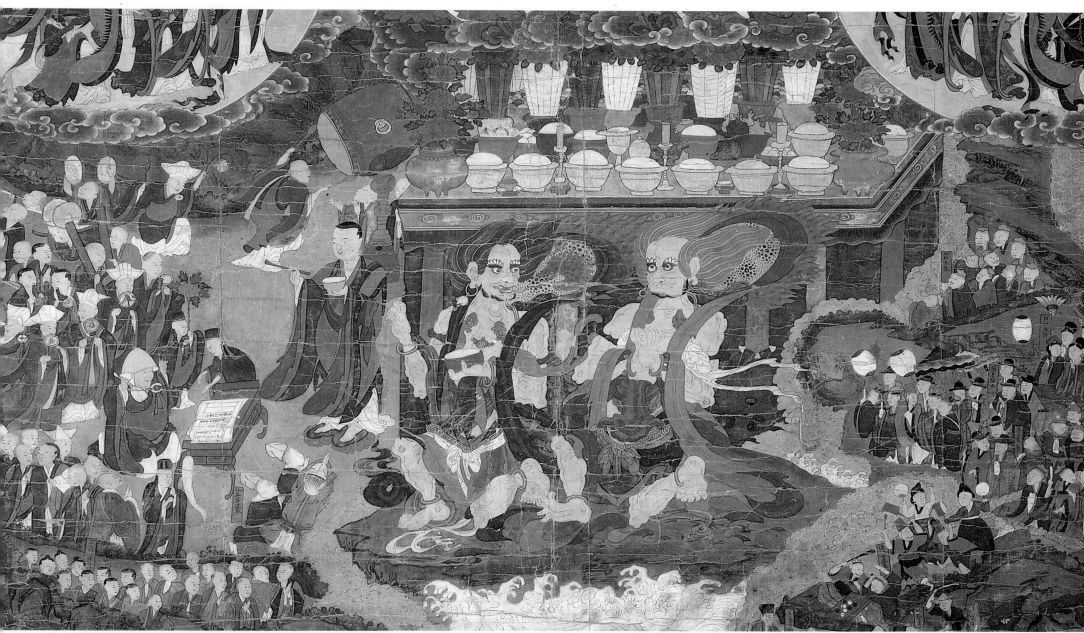

圖版 26-3 圖版 26의 세부. 施餓鬼儀式. Ceremony for Pretas.

圖版 26-1, 2 壁蓮臺畔. 감로탱 상단 중앙의 7여래를 중심으로 좌우에 있는 天人들이 강림하고 있다. 천인들은 청혼을 데려갈 벽련대반을 정성스럽게 받쳐들고 있는데 마치 커다란 투명구슬 속에 비춰진 모습과도 같이 나타나 있다. 또한 그 위에는 그들을 주재하는 보살들이 역시 둥근 圓光 속에 그 모습을 드러내고 있다.

圖版 26-3 施餓鬼儀式. 파도의 흰 포말 속에서 솟아난 것 같은 커다란 암반 위에 두 아귀가 청·홍의 옷자락을 휘날리며 나타났다. 입에는 불꽃이 일고, 두 눈은 커다랗게 강조되었으며 귀걸이, 팔찌 등을 차고 있다. 그들 뒤에는 화려한 공양물들이 제단 위에 가지런히 놓여 있고 왼쪽에는 作法僧衆이 표현되어 있다. 작법승 가운데 맨 앞쪽에는 고승이 바닥에 무릎을 꿇고 금강령을 흔들며 독송하고 있으며 뒤에는 바라, 쟁금, 나팔, 법고 등이 등장하는 의식이 한창 진행중에 있다.

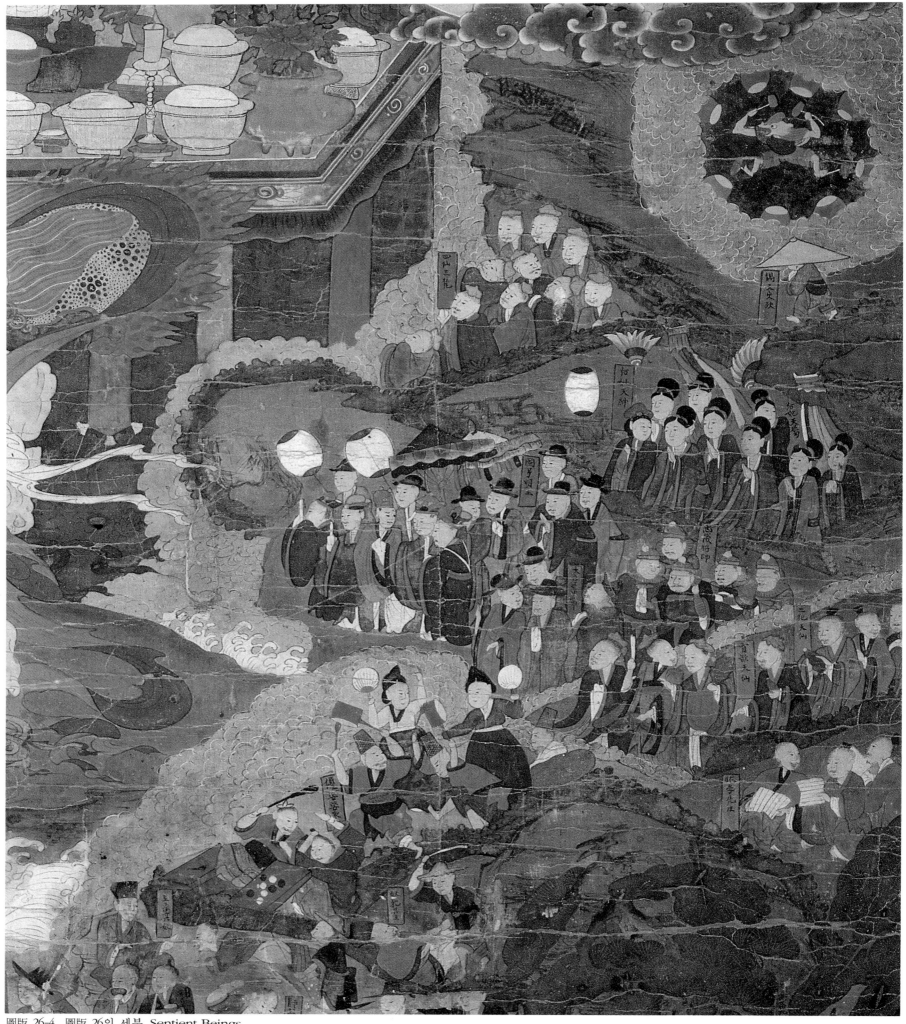

圖版 26-4 圖版 26의 세부. Sentient Beings.

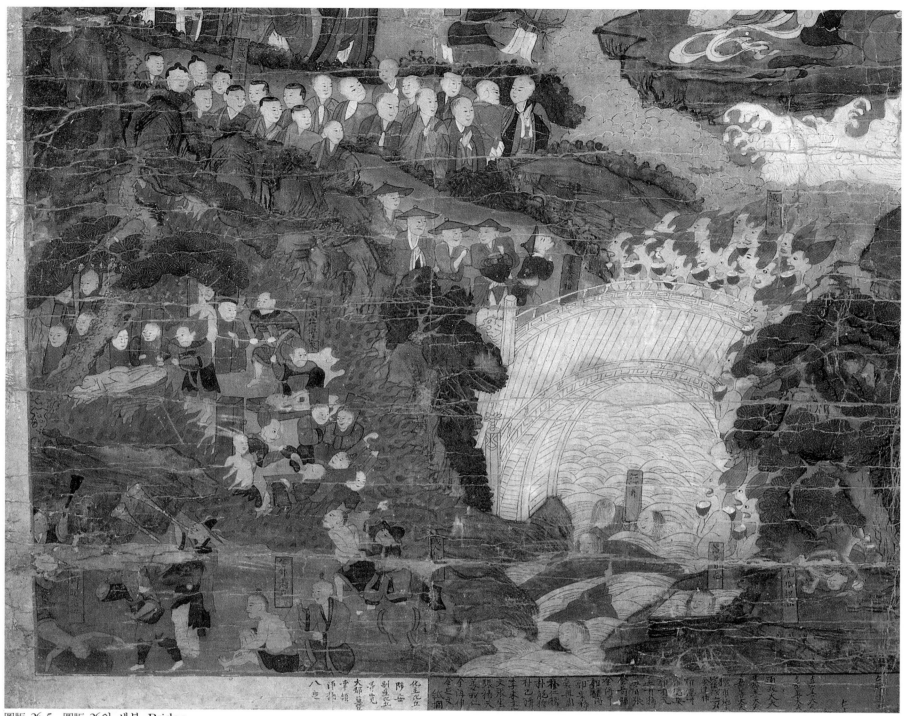

圖版 26-5　圖版 26의 세부. Bridge.

圖版 26-4　지그재그로 산야와 인물들이 배치되면서 점차 멀어지고 있는데 이에 따라 화면의 많은 이야기들도 衆生의 下品下生에서부터 점차 상승해가는 것처럼 전개되어 있다. 멀리 뇌신이 보인다.

圖版 26-5　가운데 파도가 넘실거리고 있고 그 위에는 흰 다리가 아치형으로 구조되어 있다. 이승과 저승을 연결하는 이 다리 주변에는 수많은 아귀떼들이 밥그릇을 하나씩 들고 아우성치고 있다. 화면 왼쪽 맨 아랫부분에는 청록의 암산과 소나무를 경계로 활활 타오르는 불꽃에 감싸인 地獄苦의 참혹한 모습을 보여주고 있다.

圖版 26-6　欲界의 여러 장면. 한쪽에는 전쟁이, 다른 한쪽에는 무당이 굿판을 벌이고 있다. 이쪽에서는 싸우고, 또 저편에서는 신명나는 연희패의 놀이판이 펼쳐진다. 욕계의 삶에서 경험할 수 있는 온갖 체험의 순간들이 한 공간에 뒤엉켜 표현되고 있다. 줄타기의 묘기를 보이고 있는 갓을 쓴 노련한 남사당이 관중의 시선을 집중시키고 있으나 여기에는 관중의 표현이 생략되어 있다. 아래에는 역동적인 춤사위가 돋보이는 탈춤이 벌어지고, 그 옆에는 갓 쓴 박수와 무당이 굿에 열중하고 있다.

圖版 26-7　빛을 보기도 전에 죽어야 하는 태아를 그린 '落胎落孕自死', 수레에 깔린 사람, 들불에 휩싸인 사람, 집과 담장에 깔린 사람 등 불행을 당하여 죽는 장면들이다. 죽음 뒤에 구천을 헤맬 수밖에 없는 원인을 각종 인생살이에서 찾고 있다.

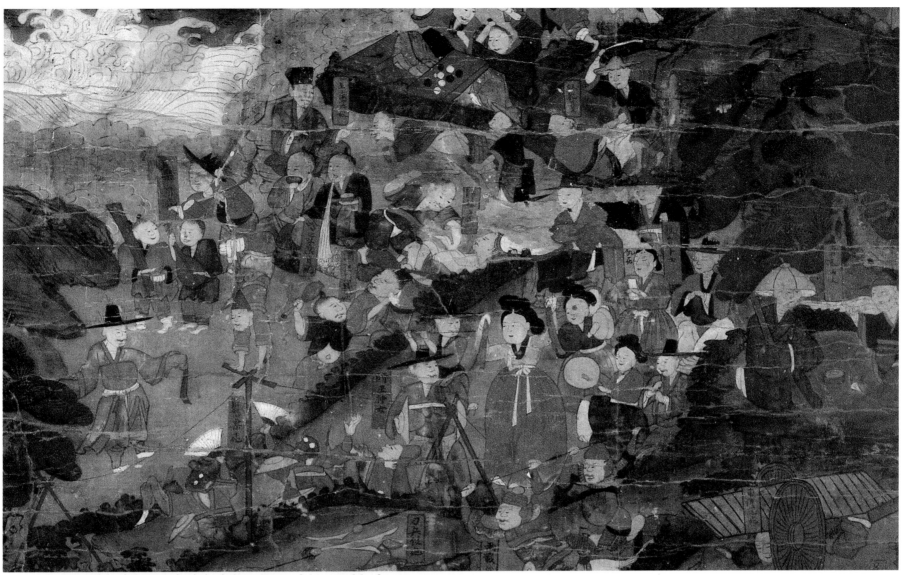

圖版 26-6 圖版 26의 세부. 欲界의 여러 장면. Scenes of the World of Desire.

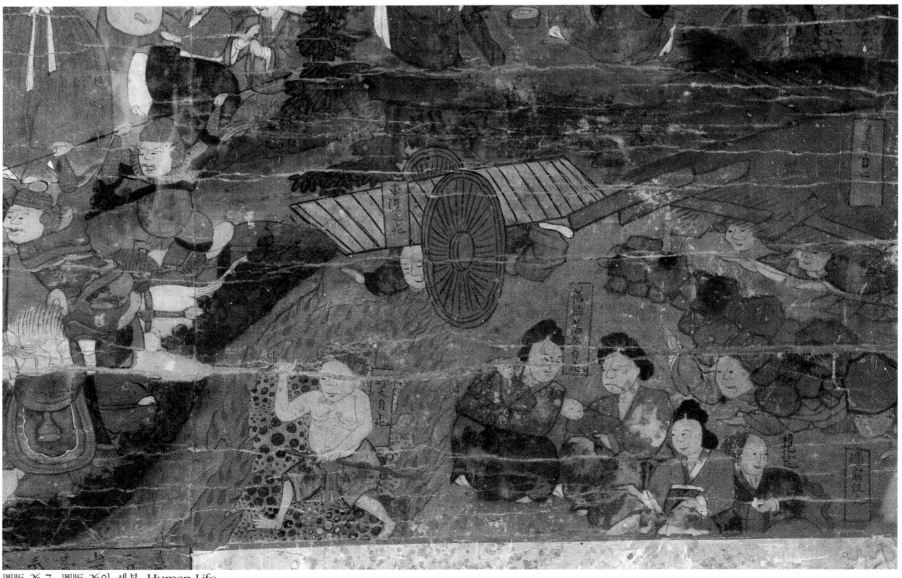

圖版 26-7 圖版 26의 세부. Human Life.

27.

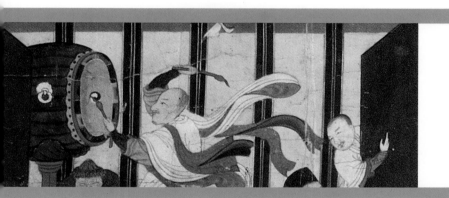

守國寺甘露幀
Suguk-sa Nectar Ritual Painting,
Musée Guimet.

27.

守國寺甘露幀

Suguk-sa Nectar Ritual Painting, Musée Guimet.

1832년(純祖 32), 絹本彩色,
192×194.2cm, 기메 美術館 所藏

　　이 그림은 원래 滿月山 수국사에 봉안되었던 것으로 현재 프랑스 기메 미술관에 소장되어 있다. 19세기 이후에 전개될 개방된 의식공간의 확대와 하단의 안정된 구성을 보여주는 감로탱 형식을 예고하는 이 작품은, 아직은 뚜렷한 도상의 정착화 과정을 밟지는 않았지만 몇 가지 점에서 18세기와는 확연한 차이를 느끼게 한다. 우선 상단의 七여래가 정면관으로 정착되고 있다. 그리고 중단이 다소 확대, 강조되면서 하단의 여러 군상들은 현실의 생활상을 유형화하여 산만한 감이 없지 않으나 충실히 반영시키고 있다.

　　七여래는 커다란 스크린과도 같은 분홍빛 광배를 배경으로 감싸이듯 표현되어 있고, 七여래 사이의 공간감이나 입체적인 느낌, 각 여래에 나타나는 표정 등이 모두 엷어져 서로 밀착된 평면형의 정면관으로 도식화의 과정을 밟고 있다. 七여래와 동일한 크기로 항상 등장했던 별도의 아미타삼존이 이때부터 매우 작게 나타난다. 또한 18세기의 감로탱에서 하단의 도상으로 등장했던 雷神이 이 그림에서는 向右 상단, 즉 아미타삼존이 있는 바로 옆에 출현해 있다.

　　중단의 祭壇에는 여유 있게 器物을 배치하여 단출한 맛을 내고 있으며, 제단 표면에 표현된 나뭇결무늬의 과장된 사실성과 역원근법으로 이루어진 형태에서 민화의 冊架圖를 연상시킨다. 그리고 제단 양쪽 기둥을 이은 밧줄에 매달린 幢幡은 16세기에 제작된 감로탱처럼 화려한 장식으로 꾸며지고 있다. 이 작품에서 특히 눈에 띄는 장면은 8폭 병풍을 배경으로 펼쳐지는 작법승중의 공간이다. 이때부터 의식승들의 복장이 밝아지기 시작하며 고깔 쓴 승려가 등장하는 것을 볼 수 있는데, 그들 모두 자신의 역할에 충실하면서 무대에서 공연하는 것처럼 질서정연하게 배열되어 있다. 실제로 승들이 펼치는 의식은 자체행사로 끝나는 폐쇄된 공간으로서의 의미가 아니라 일반대중이 함께 하는 열려진 공간으로 정착되고 있음을 보여준다. 병풍 뒤의 인물들은 이 의식에 참여한 재가신도들이 아니라 단순한 구경꾼임을 알 수 있고, 사찰이나 감로탱과 관계된 의식행사는 개방된 공간, 演戲化의 과정으로 점차 변해가고 있음을 알 수 있다.

　　欲界의 여러 군상들은 마치 서로 뒤엉킨 것처럼 혼란스럽게 배치되어 있다. 이 군상들은 18세기처럼 능선이나 산악에 따라 분할된 것이 아니라 마치 커다란 동산을 연상시키는 잔디와 수목을 배경으로 하고 있다. 짙은 초록의 배경에 드러나는 인물들의 모습은 삶의 상징적 희노애락의 허무한 몸짓들이지만, 그 사실성을 떠받드는 진정성이 있어 매우 설득력 있는 내용을 얻어내고 있다. 〈金〉

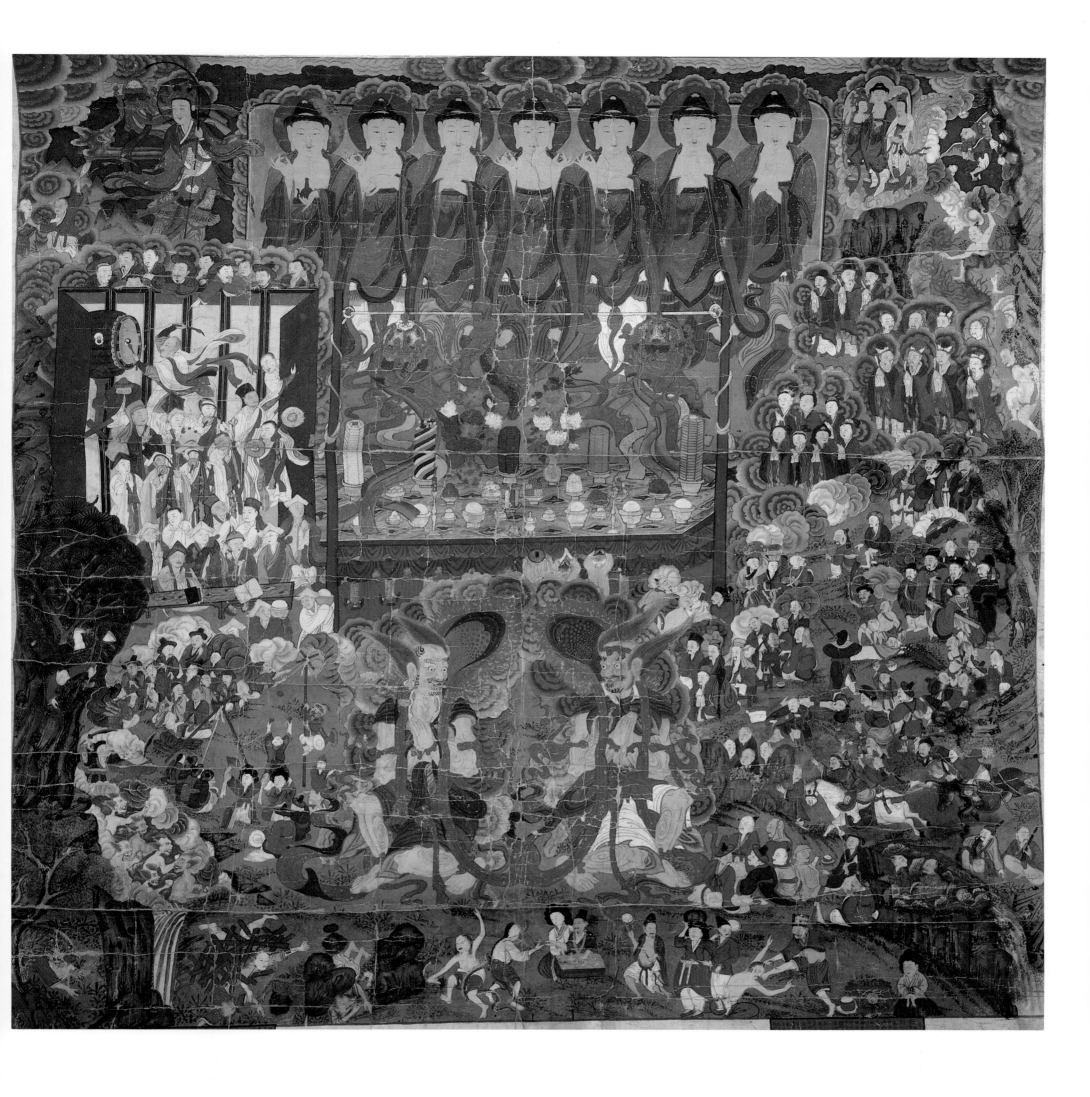

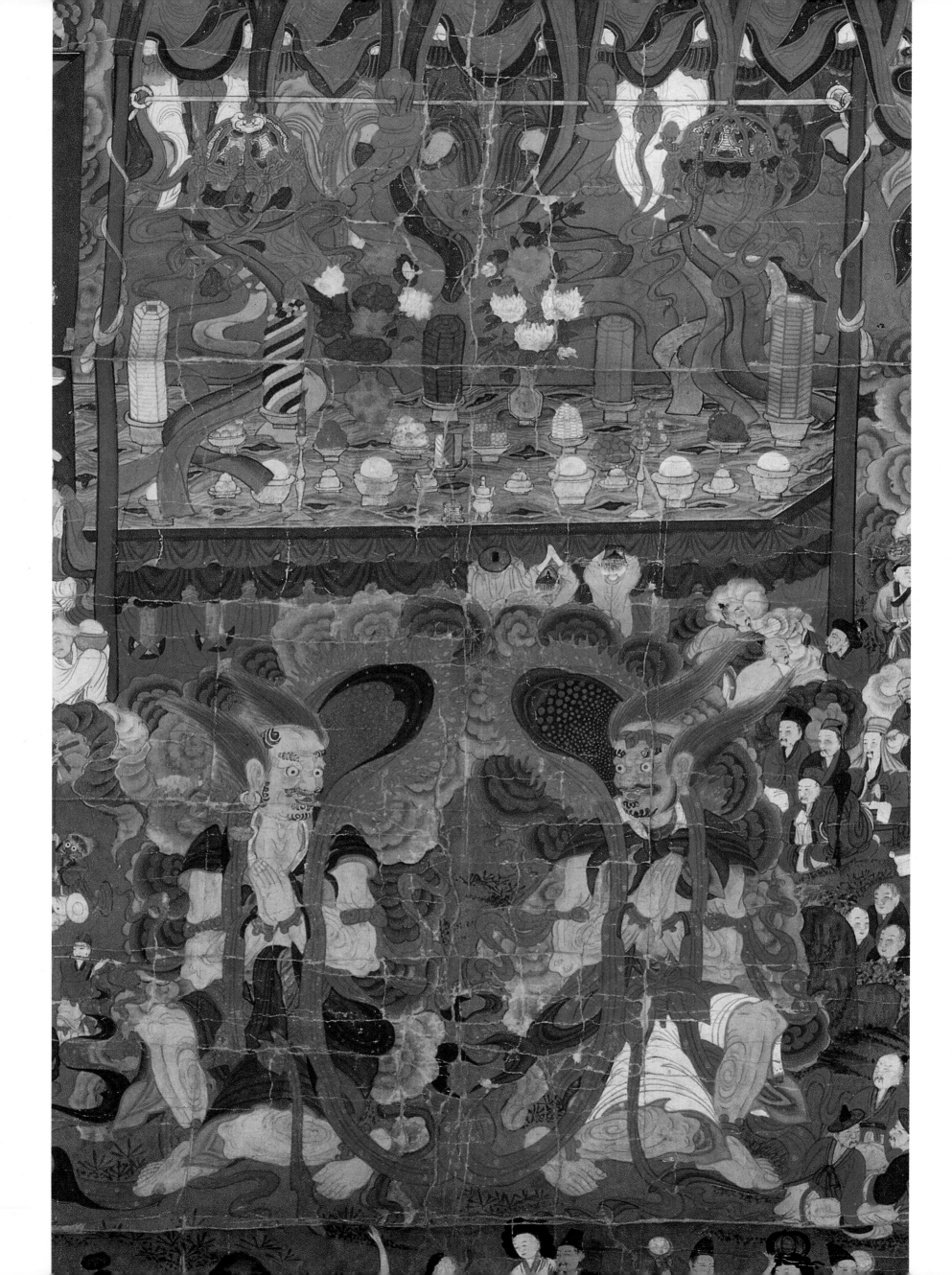

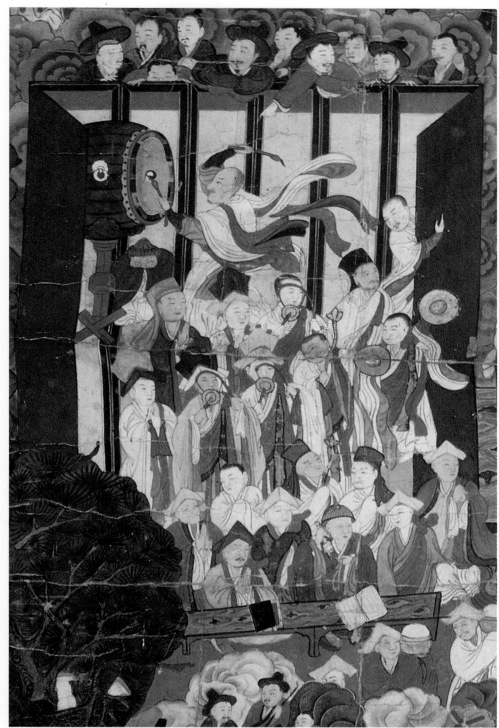

圖版 27-2　圖版 27의 세부. 儀式. Rite.　　　　　　　　　　　　圖版 27-3　圖版 27의 세부. 阿彌陀三尊. Amitabha with Two Attending Bodhisattvas.

圖版 27-1　餓鬼와 祭壇. 두 아귀가 얼굴을 서로 마주보고 있다. 얼굴은 그간의 고통스러운 역경을 보여주 듯 주름져 험상궂게 표현되어 있다. 前生業의 죄과인 그 흉직한 모습을 設齋者는 외면하고 싶을까? 부모의 천도를 위해 감로탱 앞에 선 사람이라면 걷잡을 수 없는 슬픔에 아마 울고 싶을 것이다. 아귀의 뒤쪽으로 제단이 마련되어 있는데 그 위에는 맨 앞쪽부터 향로, 촛대와 촛불, 밥을 담은 제기, 정화수(감로수)가 담 긴 물그릇, 각종 과일, 油蜜果, 연꽃과 모란, 국화를 꽂은 꽃병 등이 배열되어 있다.

圖版 27-2　儀式. 기다란 8폭 병풍을 배경으로 작법승중이 질서정연하게 의식을 거행하고 있다. 맨 앞쪽에 앉아서 경을 외는 大德高僧들이 있고, 뒤쪽에는 주로 젊은 승들로 구성된 범패승, 그리고 맨 뒤쪽에는 젊 은 비구가 온 사력을 다하여 중생구제의 法音을 전하려 法鼓를 두드리고 있다. 병풍 뒤에는 작법의식을 구 경나온 사람들이 손가락질하며 즐거워하고 있어 儒家의 생활문화가 정착된 조선 후기의 상황을 읽을 수 있다.

圖版 27-3　阿彌陀三尊. 화면 상단 向右에는 아미타삼존이 작은 모습으로 출현해 있는데 이처럼 작게 표현 되기 시작하는 것은 대략 이 무렵인 것 같다. 20세기에 조성된 감로탱은 대부분 이러한 형식을 따르고 있 는데 뇌신의 위치도 역시 상단 주변에 정착하게 된다. 6개가 연결된 連鼓를 두드리는 이 뇌신은 북채를 두 손에만 쥐고 있는 것이 아니라 두 발에도 쥐고 있다. 그 아래에는 갑작스럽게 들불을 만나 허둥거리는 사 람과 역대제왕, 그리고 선인들의 모습이 전개되어 있다.

◀圖版 27-1　圖版 27의 세부. 餓鬼와 祭壇. Pretas and Altar.

圖版 27-4　圖版 27의 세부. A Group of Clowns.

圖版 27-4　광대패의 놀이와 무당의 굿을 중심으로 동그랗게 인물들이 배치되었는데 가면을 쓴 매호씨가
장고를 어깨에 걸치고 장대 위에 올라서려고 안간힘을 쓰는 모습이 우스꽝스럽게 표현되어 있다. 깊은 늪
에 모여 있는 귀신들이 금색의 그릇을 받쳐들고 허공을 향해 손짓하고 있으며, 그 위쪽으로는 두 사람이
시퍼런 칼을 쳐들고 싸우는 모습이 살벌해 보이고, 조밀한 인물군은 시장의 모습을 나타낸 것이다.

28.

水落山 興國寺甘露幀
Hŭngguk-sa Nectar Ritual Painting, Seoul.

28. 水落山 興國寺甘露幀

Hŭngguk-sa Nectar Ritual Painting, Seoul.

1868년(高宗 5), 麻本彩色,
169×195cm, 興國寺 所藏

　19세기 후반에서부터 20세기 초엽에 걸쳐 매우 일률적인 감로탱 형식이 등장하게 된다. 동일한 草本에 의해 제작된 듯한 유형의 최초 作例가 바로 이 그림인 것이다. 대체로 화면의 구성이 짜임새 있고 그 내용 또한 당시 생활상에 근거하여 충실하게 표현되어 있다. 그러나 이 그림 이후의 감로탱에서는 도상의 변화가 적고, 구성 또한 천편일률적으로 전개된다.

　이 그림의 상단에는 똑같은 크기에 정면관의 합장한 七여래가 모두 같은 자세로 가지런히 서 있다. 向左에는 인로왕보살, 지장보살, 道明尊子, 無毒鬼王이 차례로 서 있고, 向右에는 아미타삼존이 하늘을 상징하는 푸른색을 배경으로 구름을 타고 강림하는 모습으로 표현되어 있다.

　중단에는 커다란 용기와 대형 향로, 장독만한 크기의 靑華白磁 꽃병이 있는 제단이 마련되어 있다. 그 양 옆으로는 두툼한 龍文石臺가 매우 높은 크기로 세워져 있으며, 그 석대를 잇는 기다란 끈에는 '法身毘盧遮那佛, 報身盧舍那佛, 應身釋迦牟尼佛'이라 쓰여 있는 三身佛幡이 걸려 있다. 그리고 제단 앞으로는 제단을 향해 쌀이 담긴 그릇을 머리나 손에 받쳐들고 가는 긴 행렬이 있다. 向左에는 중앙의 절반 이상을 차지하는 확대된 의식공간을 볼 수 있는데, 높게 드리운 흰 천막 안에는 독경하는 승려들이 2, 3열로 정좌해 있고, 그 앞에 전개되는 작법승중은 소위 승무라는 세속화한 춤을 추고 있다.

　하단에는 欲界의 여러 장면이 표현되어 있는데, 그 중앙에 두 아귀가 오색보운에 싸여 있다. 종전에는 아귀가 제단 바로 앞에 위치했었는데, 여기서는 의식공간의 확대로 말미암아 제단에서 분리되어 아래로 내려와 있다. 욕계 중에 특기할 것은 向左에 대장간의 장면과 무당이 굿하는 장면 등이 새롭게 등장한다는 것과, 그것에 대칭하는 지점에 화염에 싸인 지옥성문과 그 옆에 十王幀의 모티프와 유사한 형벌의 장면이 전개된다는 것이다. 종전에 넓은 부분을 차지했던 전쟁장면은 매우 축소되어 간략하게 표현되었다. 그리고 이러한 하단의 여러 장면들은 松林과 巖山으로 구획되어 있다. 〈姜〉

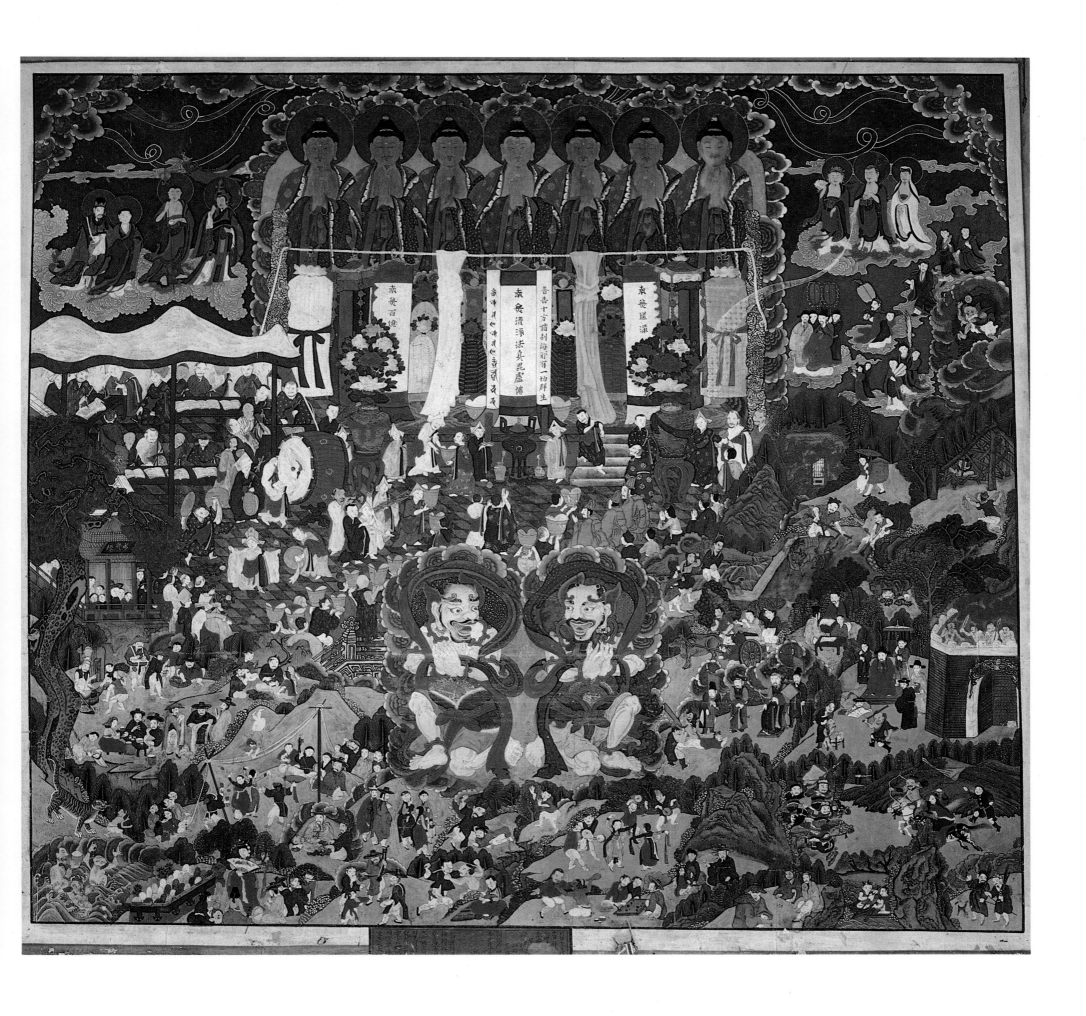

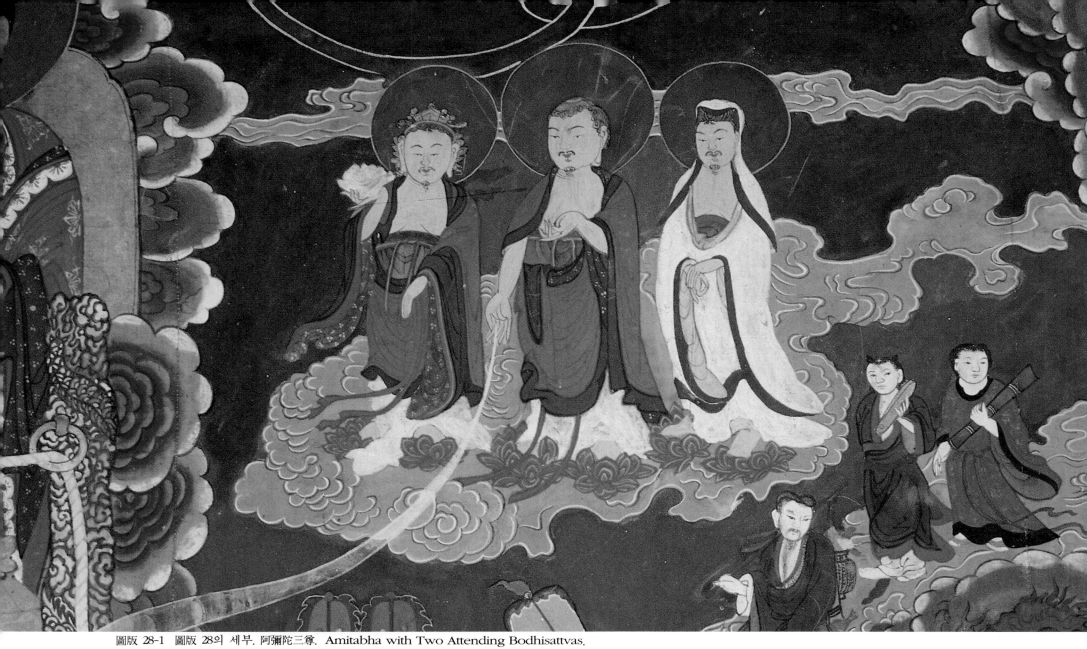

圖版 28-1　圖版 28의 세부. 阿彌陀三尊. Amitabha with Two Attending Bodhisattvas.

圖版 28-2　圖版 28의 세부. 靑彩靑華白磁壺.
Jar:Blue-and-white Porcelain.

圖版 28-3 圖版 28의 세부. Flogging Scene.

圖版 28-1 阿彌陀三尊. 푸른 창공에 금빛 구름을 타고 阿彌陀三尊이 맑은 영혼을 맞이하기 위해 내영하고 있는 모습이 작게 표현되어 있다. 그들의 권능과 자비력은 아미타불 오른손 바닥으로부터 뻗어 나오는 흰 광선에 의해 중단의식에까지 미쳐 있다. 아미타삼존 바로 아래에는 仙人의 무리가 멀리서 의식도량을 향해 하강하는 모습으로 작게 도상화되어 있는데, 19세기 중엽 무렵부터 나타나는 현상이다. 또한 18세기에는 주로 화면 하단에 나타났던 뇌신이 이 주위에 나타나는 것도 이 시기부터이다.

圖版 28-2 靑彩靑華白磁壺. 向右 상단 아미타여래의 손바닥으로부터 나온 구원의 흰 광선이 제단 아래에 설치되어 있는 커다란 화병에까지 미치고 있다. 연꽃과 모란이 꽂혀 있는 대형의 靑彩靑華白磁壺 주변에는 대덕고승과 젊은 비구, 喪主와 재가신도들이 모여 있다.

圖版 28-3 화염이 뭉게구름처럼 피어오르는 지옥성 옆에는 판관에게 끌려간 죄인이 生前의 죄목에 따라 곤장을 맞고 있다

圖版 28-4 圖版 28의 세부. 줄타기와 악사들. Dancers on the Rope and Musicians.

圖版 28-4 줄타기와 악사들. 관객들이 빙 둘러 운집해 있는 가운데 악사들의 반주에 맞춰 죽방울돌리기,
탈춤, 공중잽이의 줄타기 등 갖가지 진귀한 구경거리가 한바탕 펼쳐지고 있다. 관객들은 줄타기의 기묘한
묘기에 연신 감탄을 보내고 있는데, 삿갓을 쓰고 수염 더부룩한 賓客이 손가리개를 하고 코를 벌름거리며
구경하는 모습이 재미있다.

圖版 28-5 무당의 굿. 중단에서 성대하게 베풀어지는 불교의식과는 대조적으로 하단 맨 아랫부분에서는
초라하지만 나름대로 풍성하게 차린 제상을 앞에 두고 굿하는 장면이 묘사되어 있다. 푸른 산악을 중심으
로 日月이 그려진 부채를 활짝 펴서 든 무당이 붉은 천자락을 거머쥐고 서민의 서러움을 잠재우고 있는
듯하다.

圖版 28-5 圖版 28의 세부. 무당의 굿. Shaman Dance.

圖版 28-6 戰爭. 18세기의 감로탱에 등장하는 전쟁장면에서 적군이 倭軍의 모습이었다면 19세기에는 胡軍, 즉 여진족 淸軍의 모습을 나타낸 것 같다. 양진이 충돌하기 직전인 아슬아슬한 이 장면은 보는 사람의 가슴을 조이게 한다.

圖版 28-7 누런 도포에 삿갓을 깊게 눌러 쓴 두 사람은 산속에 은거하는 풍수지리에 밝은 도사들일 것이다. 가운데 나침반을 놓고 두루마리에 갓을 쓴 두 사람은 도사를 찾아 먼 길을 山行하여 올라온 사람들로, 이들 부모의 묘자리를 자문받으려는 것이리라. 지팡이를 어깨에 걸친 이는 인생의 浮沈을 경험으로 체득한 경우 바른 장년의 사내이고, 얼굴에 수심이 역력하고 긴 턱수염을 가진 이는 긴 行路에 지친 다리를 쓰다듬고 있다.

圖版 28-6 圖版 28의 세부. 戰爭. The Scene of Battle.

圖版 28-7 圖版 28의 세부. Geomancer.

226

29.

慶國寺甘露幀
Kyǒngguk-sa Nectar Ritual Painting, Seoul.

29. 慶國寺甘露幀

Kyŏngguk-sa Nectar Ritual Painting, Seoul.

1887년(高宗 24), 絹本彩色,
166.8×174.8cm, 慶國寺 所藏

　　19세기 후반에서 20세기 초까지 서울, 경기지방에서 제작된 대부분의 감로탱은 대부분 동일한 模本에 의해 제작되었음을 짐작케 하는 비슷한 도상과 형식을 띠고 있다. 그러한 예로서 가장 이른 것이 水落山 홍국사감로탱이며, 그 다음의 예가 이 그림이다.

　　이 작품은 홍국사감로탱과 동일한 초본에 의해 제작된 것이 확실하나 화면의 크기에 있어서는 그것보다 좀 작아졌다. 즉 세로는 거의 비슷하지만 가로의 폭은 약 20cm 가량 축소되었다. 그러므로 홍국사의 감로탱을 초본으로 하였을 경우 통상 그림의 전체구성을 축소하거나 도상의 적절한 위치조정이 요구된다. 그러나 여기에서는 그러한 세심한 배려가 이루어지지 않았기 때문에 양 폭이 약 10cm씩 잘려나가게 되었다. 가령 홍국사감로탱의 경우, 오른쪽의 맨 아랫부분에 매사냥하는 장면이 있다. 두 사람이 등장하는데, 한 사람은 오른손에 매를 얹히고, 또 한 사람은 활을 들고 서로 얘기를 나누고 있으며, 앞쪽에는 사냥개가 있는 모습이다. 그런데 이 그림에서는 한 사람이 잘려나가 애매한 장면이 되고 말았다. 가장자리의 도상이 그런 식으로 처리된 결과 하단의 여러 군상들이 중앙의 아귀를 중심으로 자연스럽게 포용되는 듯한 구성의 맛이 엷어졌다.

　　그러나 홍국사감로탱과 같은 초본이라 하더라도 상단의 경우는 七佛을 작게 그리면서 사이사이에 공간감을 부여한 점이나 불길에 뒤덮인 초막에 사람의 얼굴을 그려넣어 단순한 재해 뿐만 아니라 인명피해의 비참함을 상징적으로 나타내려한 점은 높이 살 만하다. 기법에서는 홍국사감로탱보다 앞서는 느낌이며 천막이나 휘장, 인물의 모습, 아귀의 신체 표현 등에 나타난 입체감을 주기 위한 효과는 당시의 화풍과 맥을 같이하고 있다.〈金〉

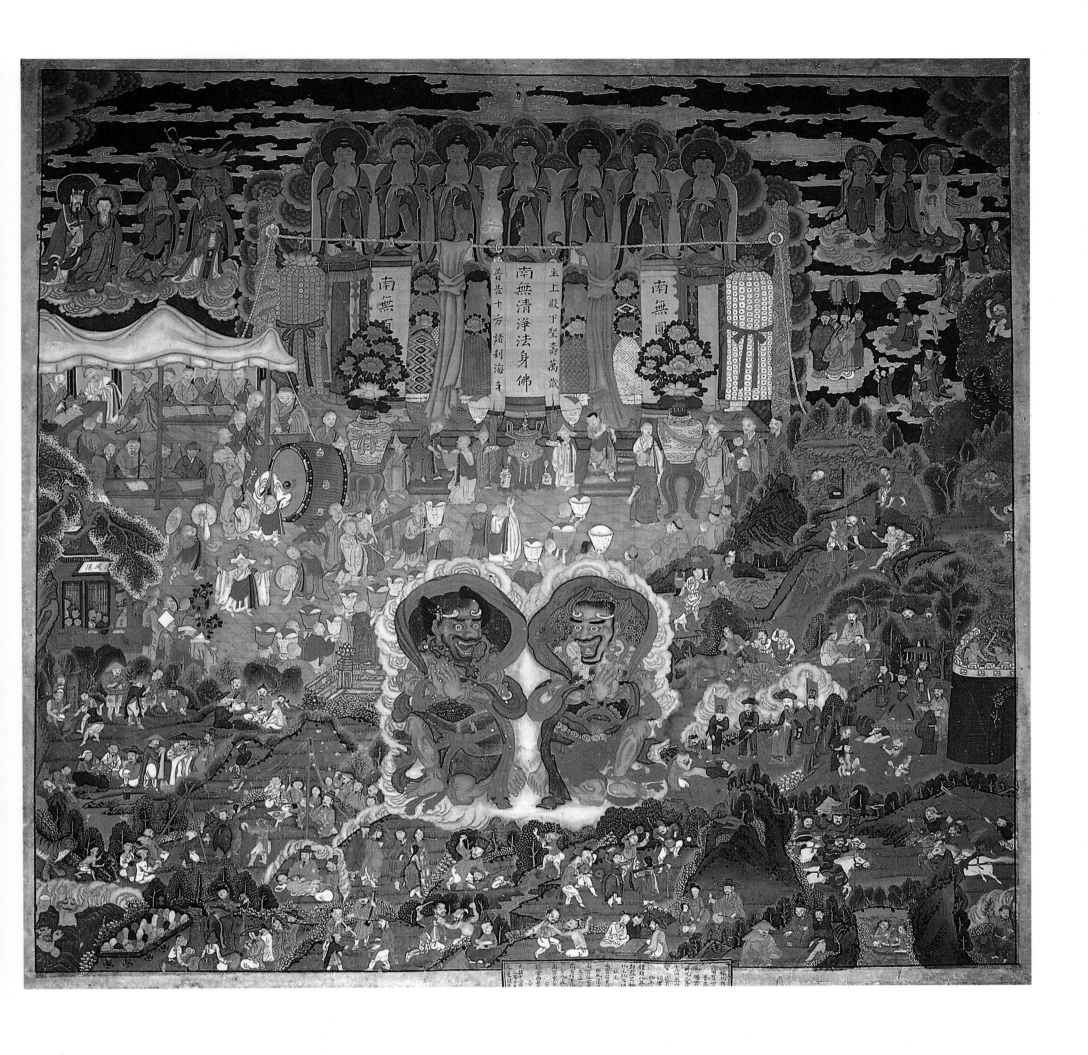

圖版 29-1 佛敎儀式. 엄숙하고 성대한 그러나 번잡스럽고 와자지껄한 모습이 연상되는 의식장면이 커다란 法鼓를 중심으로 한창 진행되고 있다. 의식에서 하이라이트라고 해야 할 바라춤과 승무가 한데 어울려 분위기를 고조시키고 있다. 높다란 고깔을 쓴 승려가 小金을 들고 둥실둥실 범패 리듬에 맞추어 몸을 흔들고 그 흐름에 동조하여 바라가 물결치듯 天空을 가르고 있다.

圖版 29-2 祭壇. 제단 아래에 파도와 구름이 디자인된 대형 청화백자를 중심으로 의식승들이 서성이고 있다. 제단에 공양물을 옮기는 젊은 행자가 팔을 걷어붙이면서 내려오는 모습이 당당하며 기운차 보인다.

圖版 29-3 餓鬼. 의식이 점차 무르익어갈 즈음 감로탱의 주인공인 아귀와 변역신한 비증보살이 갑자기 그 모습을 나타내었다. 흰구름에 감싸인 두 아귀는 겉보기에 매우 흡사한 모습이다. 얼굴과 근육을 표현하는 데 사용한 음영법이나 아귀의 머리에 테를 두르고 있는 모습 등에서 19세기 말의 특징이 보인다.

圖版 29-1 圖版 29의 세부. 佛敎儀式. Buddhist Ritual.

圖版 29-2 圖版 29의 세부. 祭壇. Altar.

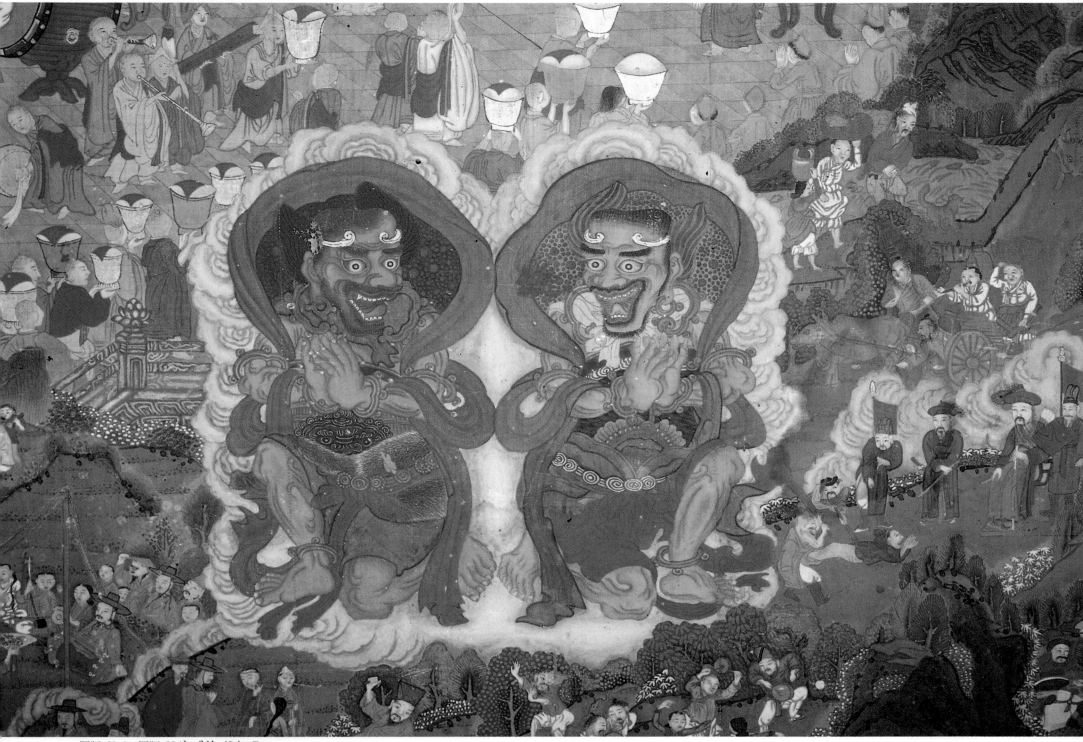

圖版 29-3 圖版 29의 세부. 餓鬼. Pretas.

圖版 29-4 두 개의 뿔이 우뚝 솟은 듬직한 소를 앞세우고 쟁기질하는 初老의 농부와 괭이질하는 두 사람이 봄철 밭갈이에 열중하고 있다. 주위에 우산을 받쳐든 사람과 도롱이를 입은 사람, 집 짓던 목수가 기둥이 넘어져 와르르 무너진 목재에 깔려 있고, 한편에는 화염에 감싸인 草家가 묘사되어 있는데 불꽃 속에 눈을 감은 얼굴만이 나타나 있어 불의의 화재로 목숨을 잃었음을 나타내고 있다.

圖版 29-5 小鼓를 두드리며 흥에 취한 네 명의 악사가 빙 둘러 분위기를 고조시키고 그들 가운데에는 머리를 올린 두 명의 여인이 덩실덩실 춤을 추고 있다. 소고를 두드리는 네 사람 중 상투를 튼 두 사람은 뭔가를 소근거리고 있고, 이 패거리의 리더격으로 보이는 쭈그러진 망건을 뒤집어 쓴 거사는 한 발을 든 채 어깨에 잔뜩 힘이 들어가 있다. 또 한 사람은 마치 분위기를 고조시키는 듯 머리 위로 소고를 들어올린 채 긴 사설을 읊조리며 북을 두드리고 있다. 혹시 이들은 사찰에 적을 둔 걸립패인지도 모르겠다. 그 앞에는 맹인에게 손자의 장래를 점치기 위해 물끄러미 앉아 있는 할머니, 장기를 두는 두 사람 사이에 앉아 묘수를 골똘히 찾아내는 어린아이, 술병을 들고 싸우는 사람 등이 묘사되어 있다. 뒤편에는 뱀을 만나 혼비백산하여 줄행랑을 치고 있는 수염이 더부룩한 중년 사내의 모습이 익살스럽게 표현되어 있다.

231

圖版 29-4　圖版 29의 세부. Plowing Farmers.

圖版 29-5　圖版 29의 세부. Four Musicians.

30.

個人藏 甘露幀
Nectar Ritual Painting,
Private Collection.

30. 個人藏 甘露幀

Nectar Ritual Painting, Private Collection.

19세기 후반, 絹本彩色,
160×187cm, 個人 所藏

　　불화 제작의 기본구도는 초본, 즉 밑그림에서 이루어진다. 따라서 명작이 될 것인가 태작이 될 것인가의 기본조건은 밑그림이 얼마나 잘 되었는가에 달려 있다. 아무리 훌륭한 성악가라도 형편 없는 곡을 불렀을 경우에 그의 노래솜씨는 반감되어 전달될 것이다. 19세기 후반에서 20세기 초에 걸친 서울, 경기지역에서는 왜 수락산 흥국사감로탱과 같은 도상과 형식을 한 초본이 유행했을까? 불화의 조성시에는 통상 佛事가 함께 하는데 사찰의 대중 전체가 각기 임무를 맡아 수행하게 된다. 이때 뛰어난 畵師를 초청하기도 하지만, 그들이 완성한 그림을 교리나 의궤와 연관시켜 판별하는 '證明'이라는 고승이 있게 마련이다. 이들 모두가 합심하여 佛事를 이루어나가는 것이며 그때 화사의 능력은 최대한도로 발휘되는 것인데, 그러한 능력이 다른 모든 분야와 마찬가지로 19세기 후반부터 급속도로 쇠약해지지 않았나 여겨진다.

　　한편, 그 당시 그와 같은 유형의 감로탱은 우선 도상의 내용이 친근하고 신선하였던 것이다. 예를 들면 중앙에 시원하게 펼쳐지는 의식장면은 당시 번잡했던 야외 법식을 그대로 재현해놓고 있다. 스스로의 수행에 의해 깨달음을 성취하려는 自力儀禮라기보다는 복을 빌고 어려운 현실을 佛力에 의지하여 해결하려는 他行儀禮에 주안점을 두면서 俗化된 의식행사를 보여준다. 의식공간을 감싸듯 공양미를 이고 늘어서 있는 긴 행렬은 무엇을 의미하는 것일까? 바라춤과 승무가 의식의 중앙부분을 차지하면서 강조된 것은 당시 사찰에서 행해진 의식행위가 서민들을 위한 공연, 혹은 그들이 동참하는 유희나 오락장의 구실도 했음을 알 수 있다. 의식행사가 필요 이상으로 비대해질 수 있는 것은 신도들의 절대적 호응이 있었기에 가능하다. 사찰 내 의식행사의 확대와 일반서민, 양반집 부녀자 등이 불교에 경도됐던 현상은 사찰과 수용자의 관계가 전대와는 다른 차원으로 전개되었음을 시사한다. 사찰에서 행해졌던 의식행사를 그대로 화면에 옮김으로써 수용자로 하여금 친밀감을 유도케 했던 것은 감로탱의 커다란 위력이라 할 것이다.

　　다음으로 조선 말기 사회의 산업화 현상과 시장경제의 확산, 그리고 사원이 시장의 역할과 시장경제를 주도했던 這間의 사정 등 달라진 풍속도가 감로탱 하단의 주요 도상으로 부각된 것이다. 즉 하단 向左, 의식공간 아랫부분에 대장간, 魚物장수, 엿장수, 짚신 파는 장면, 포목 거래, 주막 풍경, 낫 갈이, 풍악, 줄타기, 의료 행위, 한량과 기생의 은밀한 대화 등 당시 세태를 도상화하고 있다. 이처럼 현실적이고도 신선한 내용을 수용자에게 제공할 수 있는 새로운 도상의 등장은 이 초본이 일시에 유행하여 그 주변 지역으로 확대, 재생산될 수 있는 요인이 되었던 것이다.

　　기법적으로 짜임새 있는 구도와 배경처리, 편안한 화면의 전개 등 畵僧의 역량으로 이룰 수 있는 모든 가능성을 가장 잘 이룬 우수한 작품이 바로 이 계열의 감로탱이며, 이 작품은 그것을 충실히 이뤄낸 작품이라 할 것이다. 〈金〉

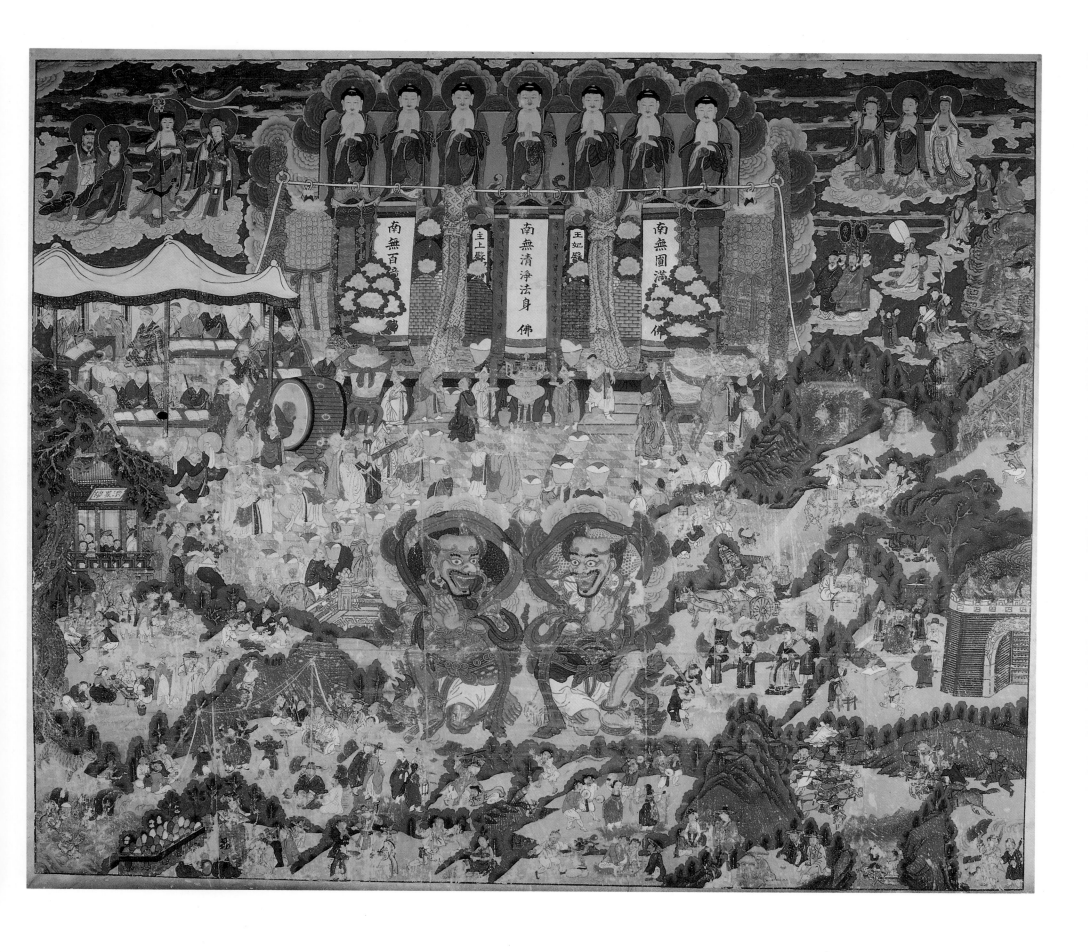

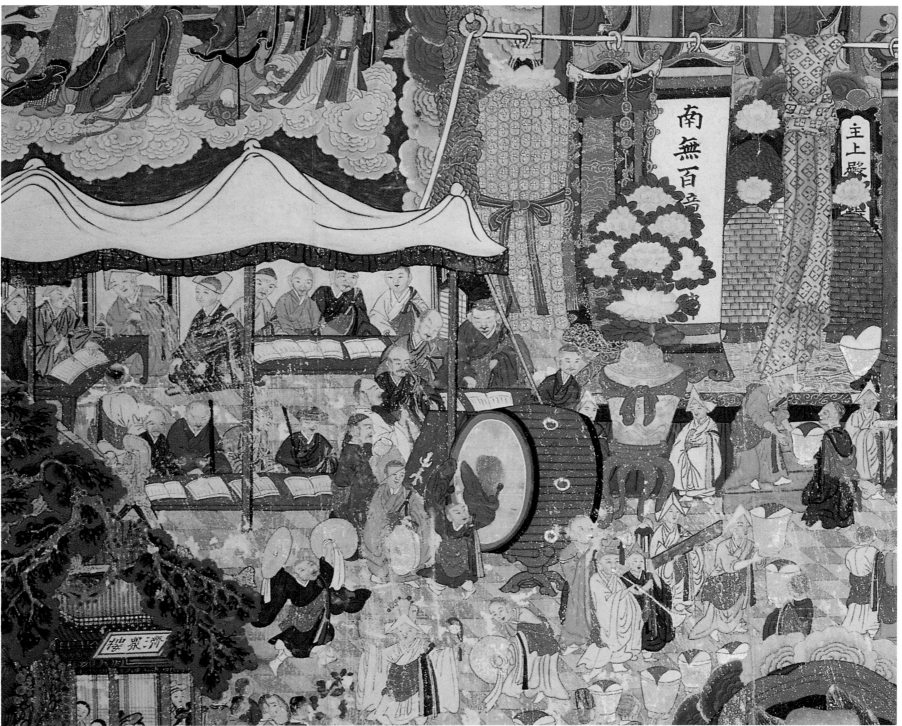

圖版 30-1 圖版 30의 세부. 儀式. Scene of Ritual.

圖版 30-1 儀式. 성대하고 엄숙한 그러나 번잡스럽고 요란한 모습이 연상되는 의식장면이 커다란 法鼓를 중심으로 진행되고 있다. 바라춤과 고깔을 쓴 승려의 승무가 한데 어울려 분위기를 고조시키고 있다. 또한 한쪽에서는 제단에 올릴 공양물들을 한창 나르고 있다.

圖版 30-2 '南無淸淨法身佛'과 梵字가 쓰여 있는 대형 幡과 위패, 그리고 그 좌우에는 기하학적 무늬가 새겨진 커다란 휘장이 제단을 화려하게 장식하고 있다. 앞에는 대형 향로가 놓여 있고, 양 옆에 승무 고깔을 쓴 두 비구가 대형 촛대를 들고 서 있다. 몸집만한 제기를 제단 위에 올려놓고 내려오는 승려의 모습에서 의식행사의 대형화, 대중화를 반영하듯 당당하며 거침없어 보인다.

圖版 30-3 群衆. 의식에 참여한 수많은 사람들이 濟衆樓에서 행사의 진행을 흥미롭게 지켜보고 있다.

圖版 30-4 시장풍경. 19세기 말 20세기 초엽에 제작된 감로탱 하단에 동일한 모티프로 등장하는 시장의 모습이다. 서민의 땀냄새가 물신 풍기는 시장의 분위기, 생업에 몰두해 있는 인물의 활달함이 잘 드러나 있다. 초록의 나무숲을 구획으로 안정된 인물의 포치와 당시의 생기발랄한 생활상의 한 단면이 어떠한 여과도 거치지 않고 그대로 반영되어 있는 듯 신선하다.

圖版 30-5 감로탱 하단에 전개되어 있는 일련의 풍속적 모티프들은 일반회화에서는 간취되지 못한 진솔함과 소박함이 잘 드러나 있다. 이는 감로탱의 하단이 불화라는 종교회화의 틀에서 벗어나 누구나 공감할 수 있는 生活畵의 한 경지를 이루었다고 말할 수도 있을 것이다. 이리저리 場市를 옮겨다니는 독장수의 모습은 그 인적 구성으로 보아 한 집안 식구인 것 같으며, 수레에 가득 담긴 그릇들은 옹기를 비롯한 막그릇 뿐만 아니라 백자도 끼어 있어 당시 백자의 유통경로를 확인시켜주는 재미있는 사실화이기도 하다. 또한 행상인 가족과 그 앞에서 꼬리를 흔들며 길을 안내하는 강아지의 장면이 정겹게 보인다. 그 외에 쟁기질과 밭갈이장면, 나무 그늘 아래서 훈장을 모시고 글을 읽는 장면이 보이고 한쪽 구석에는 바위에 깔려 고통스러워 하는 모습이 묘사되어 있는데, 그 상황이 처참하고 그 救濟가 절박함에도 불구하고 매우 익살스럽게 표현되어 있다.

圖版 30-6 기생과 한량의 밀회장면은 죽음과 관계된 佛畵에 어울리지 않는 소재인 것처럼 보인다. 초롱불을 들고 있는 노파의 중매로 두 쌍의 청춘남녀가 말못할 사랑 흥정을 나누는 듯하다. 그 양 옆에는 병에 걸려 바싹 마른 사람을 치료하고 있는 살쩐 침술인과 매질장면이, 아래에는 음악으로 求乞行脚을 벌이는 風角장면들, 싸움장면 등이 보인다.

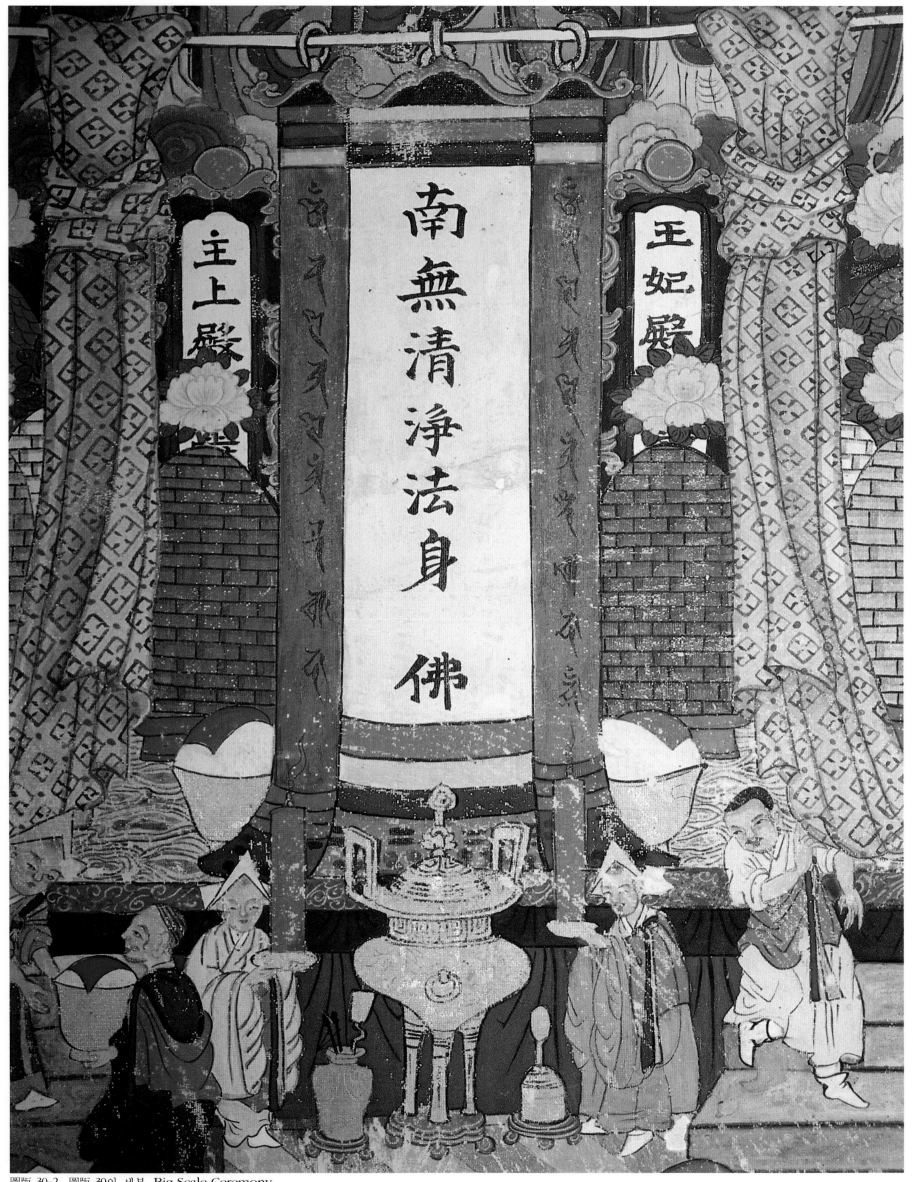

圖版 30-2 圖版 30의 세부. Big Scale Ceremony.

圖版 30-3 圖版 30의 세부. 群衆. Crowd.

圖版 30-4 圖版 30의 세부. 시장풍경. Scene of Market.

238

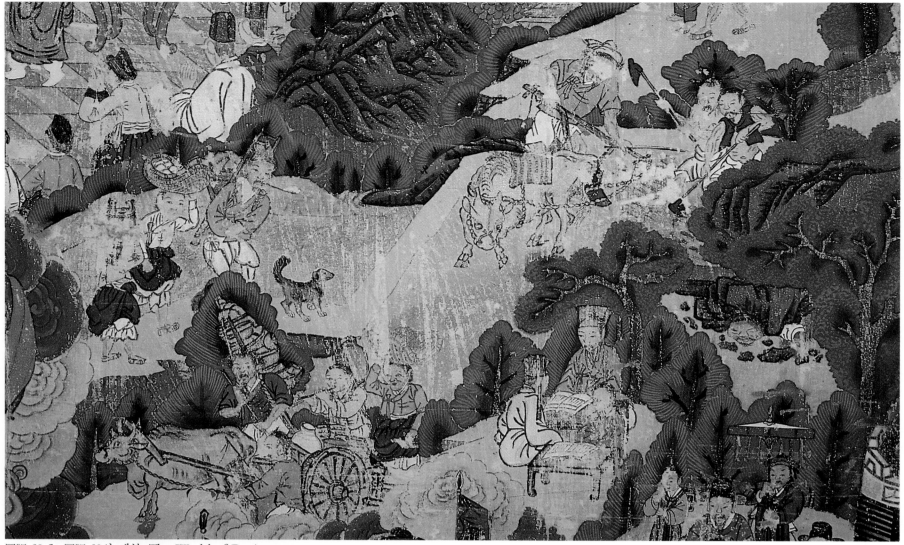

圖版 30-5　圖版 30의 세부. The World of Desire.

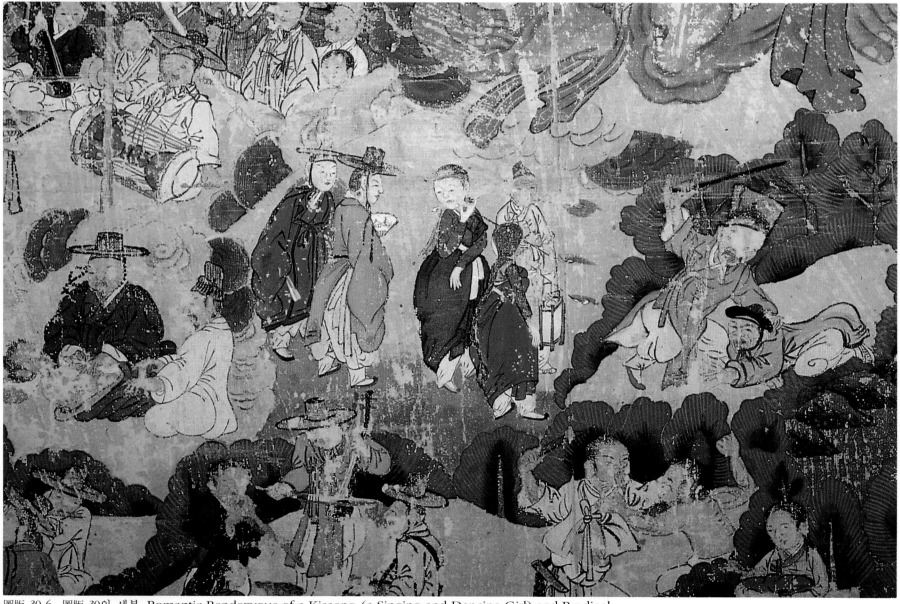

圖版 30-6　圖版 30의 세부. Romantic Rendezvous of a Kisaeng (a Singing and Dancing Girl) and Prodigal.

圖版 30-7 圖版 30의 세부. Gate of Hell.

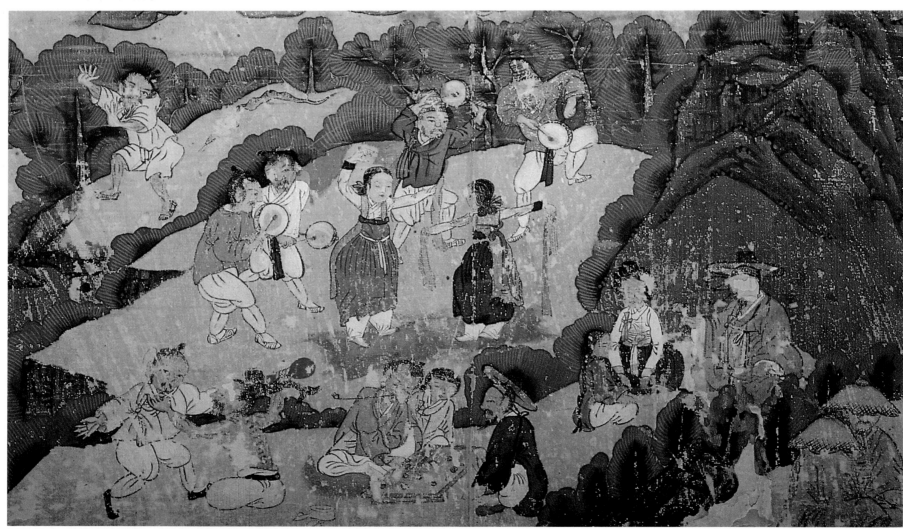

圖版 30-8 圖版 30의 세부. 거사와 사당. Buddhist Devotees and a Troupe of Song-and-dance People.

圖版 30-7 굳게 닫힌 지옥성문 위에는 시꺼먼 연기가 뭉게뭉게 피어오르는데, 그 속에는 칼과 철퇴 등과 같은 무기를 들고 금방이라도 살상을 서슴지 않을 험상궂은 지옥의 사자들이 위압적인 모습으로 묘사되어 있다. 그 옆에는 현실 속에서 이루어지는 재판과 태형의 장면이 묘사되어 있는데, 지옥의 업보가 현실의 죄과보다 그 무게가 훨씬 더하다는 비교를 그림으로 웅변하는 듯하다.

圖版 30-8 거사와 사당. 거칠한 네 명의 거사가 소고를 두드리며 흥을 돋구고, 두 명의 사당이 덩실덩실 춤을 추고 있다. 절망과 좌절을 흥이 수반된 예능을 통해 극복하려는 우리 전통풍속의 일단을 보는 듯하다.

31.

佛巖寺甘露幀
Pulam-sa Nectar Ritual Painting,
Kyǒnggi Province.

31.

佛巖寺甘露幀

Pulam-sa Nectar Ritual Painting, Kyŏnggi Province.

1890년(高宗 27), 絹本彩色,
165.5×194cm, 佛巖寺 所藏

　　수락산 흥국사감로탱보다 꼭 22년 늦게 제작된 이 그림은 도상이 똑같으며 화폭의 크기도 거의 비슷하
다. 다시 말해 흥국사감로탱의 초본과 동일한 초본을 바탕으로 그린 것인데, 차이가 있다면 設彩와 筆線이
약간씩 다르다. 설채에서는 인물들의 의상에 호분을 많이 사용하였고 전체적으로 황토색을 배경의 주조색
으로 삼아 부드러운 느낌을 주며, 필선은 훨씬 유려해졌다. 이러한 점은 화가의 역량 뿐만 아니라 화면의
재질에 따른 점도 있는데, 올이 성글고 깊은 삼베로 된 흥국사의 경우는 한정된 화면에 작고 많은 도상을
넣어야 하므로 자연히 거칠게 나타난 반면, 올이 촘촘한 비단에 그린 이 그림은 필선의 부드러움으로 인물
묘사가 매끄럽게 됐을 것이다.
　　전술한 두 그림은 동일한 초본을 사용하였지만, 실제 그림을 제작한 畫僧이 달라서 전달되는 느낌은 사
뭇 다르다. 사실, 부분적인 차이긴 하지만 서로 다른 개성을 엿볼 수 있어 흥미롭기까지 하다. 우선 이
그림에서는 상단의 七佛이 작게 표현되었지만, 그 형체는 더욱 뚜렷해졌음을 볼 수 있다. 또한 여래 사이
에 공간감을 주어 각 여래에 내재된 독립적인 기능과 능력을 고루 배어 있게 하였다. 반면에 흥국사의 것
은 七여래가 클로즈업되어 일체감을 나타내기는 하지만, 그들 각각의 고유한 성격을 잃은 듯한 느낌이다.
따라서 불암사감로탱에서의 상단은 더욱 깊고 넓은 영역에 걸쳐 無色界의 세계가 전개되는 느낌이다. 또한
중단 의식장면의 바닥 배경을 밝은 채색으로 처리하여 확 트인 공간을 확보하고 있는데, 이러한 요소들로
인해 비슷한 크기의 그림이라도 훨씬 크고 시원한 느낌으로 전달된다. 〈金〉

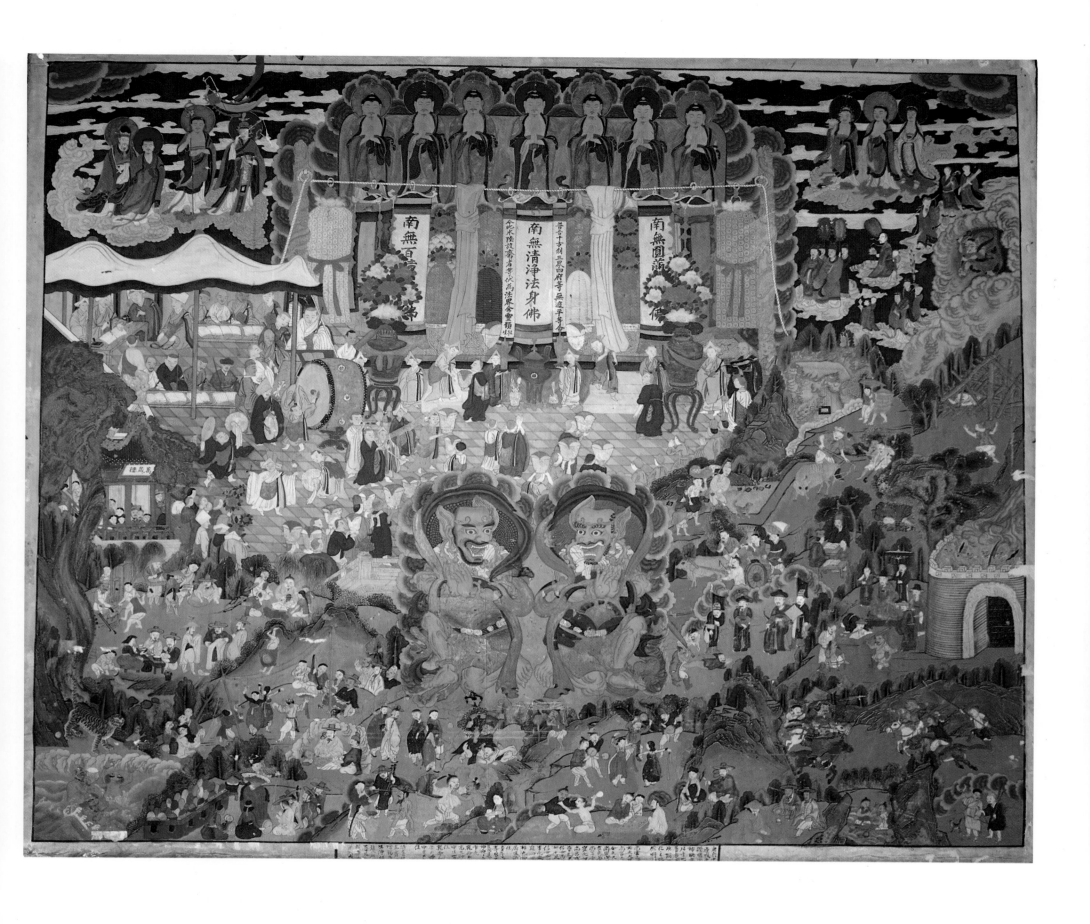

243

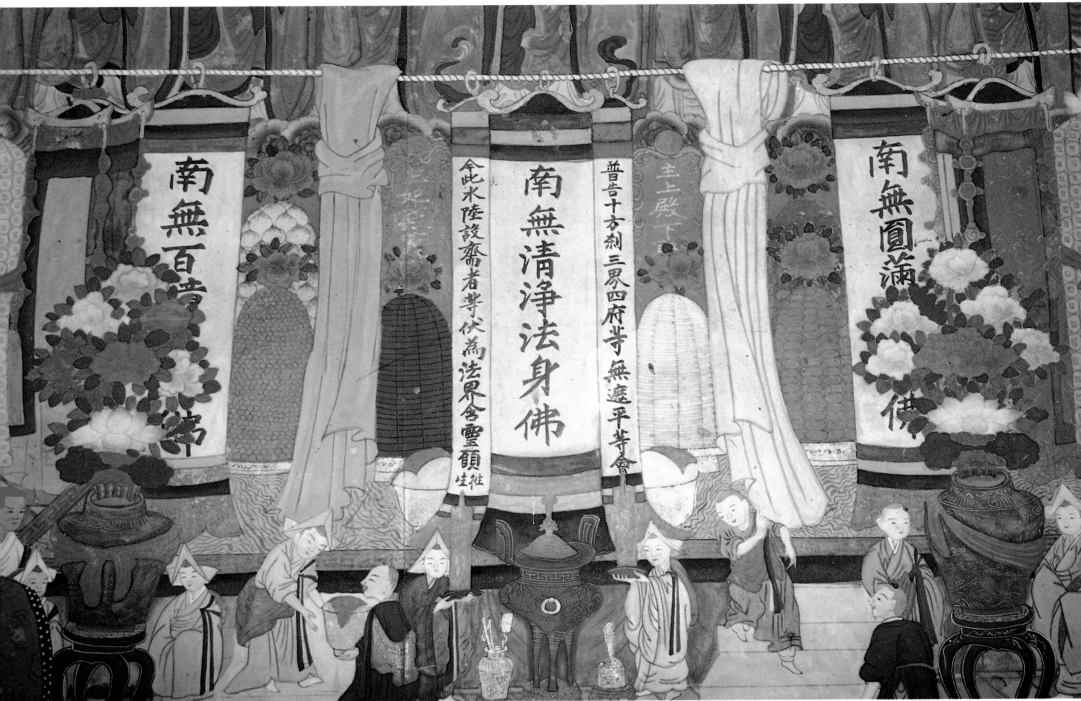

圖版 31-1 圖版 31의 세부. 祭壇. Altar.

圖版 31-1 祭壇. '야단법석'이라는 말이 실감날 정도로 성대하게 치뤄지는 야외의식은 당시의 상황을 그대로 화면에 나타내고 있는 듯하다. 대형 향로가 중앙에 놓여 있고 역시 커다란 청화화병이 양쪽에 놓여 의식의 공간을 장엄하고 있다. 제단에는 '南無淸淨法身佛'이라는 대형의 번을 중심으로 양쪽에 '今此水陸設齋者等 伏爲法界含靈願往生'과 '普告十方刹三界四府等無遮平等會'라는 幡이 걸려 있어 이 의식이 수륙재임을 암시하고 있다.

圖版 31-2 笞刑. 수령에게 끌려간 죄인이 곤장을 맞고 있다. 그 옆에 정강이를 드러내 놓고 있는 사람이 저승사자에게 태형을 받는 것이라면 이 장면은 이승에서의 罪過를 받는 장면으로, 이 두 장면을 나란히 묘사한 것이 재미있다.

圖版 31-3 가족행상. 場市에 물건을 내다 판 한 가족인 듯한 세 사람이 귀가하고 있다. 지어미의 환한 미소를 통해 이번 場에서 올린 나름의 성과를 확인할 수 있겠다. 개울가 둑길을 따라 꼬리를 살랑살랑 흔들며 앞장선 강아지의 뒤를 따라가는 이 가족을 통해 당시 발랄한 서민의 생활상을 읽을 수 있다. 반면 아래에는 달구지에 물건을 한 가득 싣고 장시를 향해 가는 다른 한 가족을 만날 수 있다.

圖版 31-2　圖版 31의 세부. 笞刑. Flogging Scene.

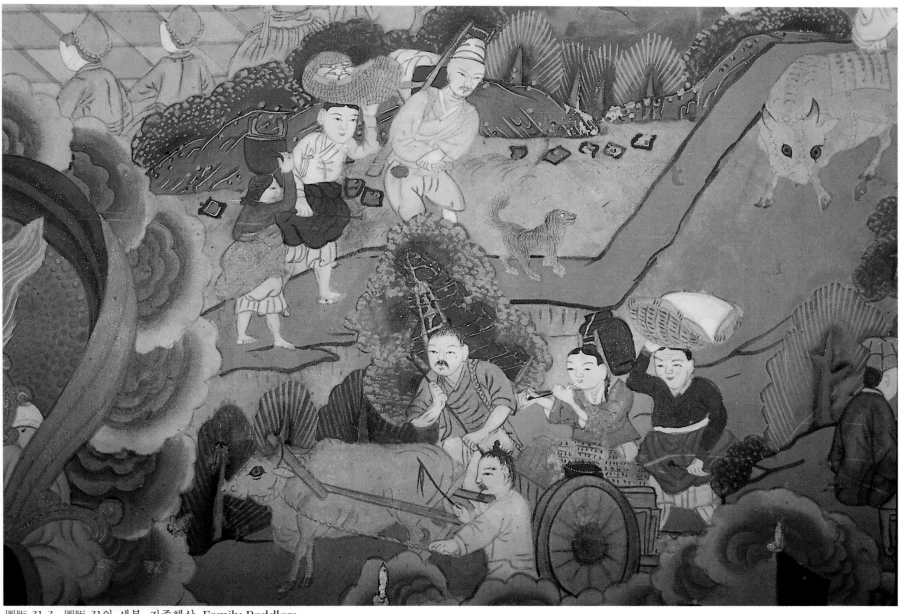

圖版 31-3　圖版 31의 세부. 가족행상. Family Peddlers.

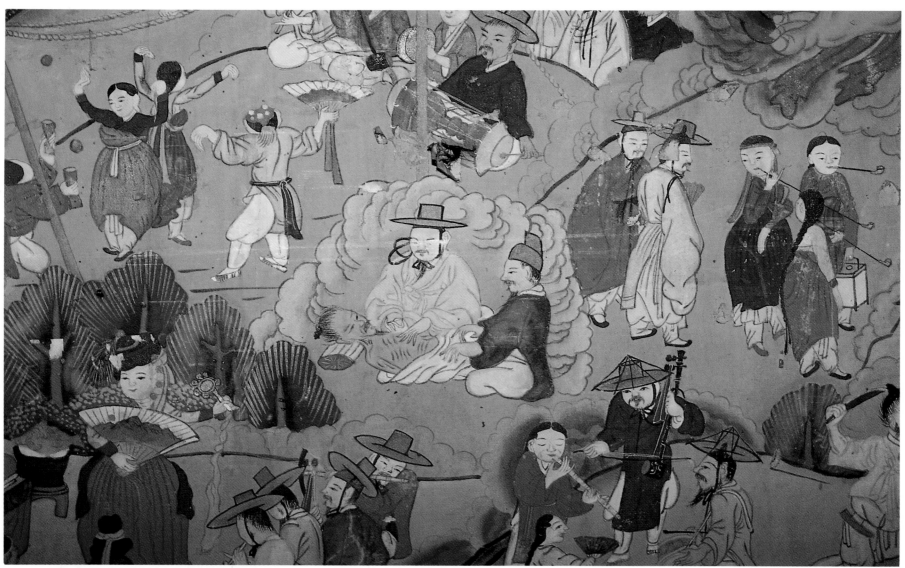

圖版 31-4 圖版 31의 세부. Romantic Rendezvous.

圖版 31-5 圖版 31의 세부. Disaster Caused by Tiger.

圖版 31-4 분홍빛 도포를 걸치고 붉은 부채를 들고서 한껏 멋을 부린 사내가 여인들에게 은밀히 접근하여 짐짓 말을 건네고 있다. 호롱불을 손에 들고 담뱃대를 문 한 여인은 이 상황이 관심 밖인 듯 딴 곳을 응시하고 있으나 다른 여인들은 몸을 애교 있게 뒤로 틀면서 관심을 보이고 있다. 그 주위에는 피골이 상접한 병자가 침술사에게 침을 맞는 장면이, 또 한편에는 북과 해금과 피리가 어우러진 악사들의 흥겨운 한 마당이 펼쳐지고 있다.

圖版 31-5 금빛 눈에 꼬리를 치켜 올린 호랑이가 웃통을 벗은 아귀와 같이 생긴 사람을 쫓고 있다. 호랑이의 모습은 그리 사나워 보이지 않아 인간에게 해를 끼칠 것 같지 않은 순한 모습으로 표현되어 있다. 아래에는 한 아귀가 금빛 나는 커다란 그릇을 받쳐들고 울부짖듯 표현되어 있고 또 한 아귀는 두 손을 쳐들고 의미 모를 손짓을 하고 있다.

246

32.

奉恩寺甘露幀
*Pongŭn-sa Nectar Ritual Painting,
Seoul.*

32.

奉恩寺甘露幀

Pongŭn-sa Nectar Ritual Painting, Seoul.

1892년 (高宗 29), 絹本彩色,
283.5×310.7cm, 奉恩寺 所藏

　19세기 말 서울과 경기지역에서 크게 유행을 한 감로탱 양식에 일대 변환이 일어났으니, 이른바 봉은사감로탱이 그것이다. 현재 남아 있는 감로탱은 16세기부터 20세기에 걸쳐 나타나지만, 적어도 18세기까지만 하더라도 동일한 도상과 양식을 가진 감로탱은 한 점도 발견되지 않았다. 비슷한 것은 있다고 하더라도 모방이나 답습의 차원이 아니라 새로운 도상과 형식을 창출하면서 전개된 것이 18세기 이전에 조성된 감로탱의 커다란 특징이다. 이 그림에서는 그와 같은 다양성이 풍만한 시대의 것은 아니지만, 일단 새로운 차원으로의 진입을 예고하려는 노력이 보인다는 점에서 주목된다. 그러나 그것이 이 그림에서 얼마만큼의 성과를 거두고 있는가 하는 점에 있어서 의문의 여지가 없는 것은 아니다. 일단 畵僧의 실력과 그것을 떠받드는 사찰의 지원, 성숙된 문화적 분위기 등 제반 조건이 선행되지 않는 상황에서의 창조적 성과란 기대하기 어려운 일이기 때문이다. 그러한 의미에서 이 그림이 우리에게 주는 감흥은 그리 크지는 않지만, 당시의 불교계나 사회적 상황을 고려한다면 그래도 이만한 작품을 출현시킨 화승의 창조적인 노력은 높이 살 만하다.

　이 그림은 당시 유행했던 감로탱의 규격과는 달리 매우 큰 화폭에 이루어졌다. 특히 가로로 길어졌기 때문에 어쩌면 기존 도상의 변용이 용이했을지도 모르겠다. 어떻게 보면 수락산 흥국사감로탱에 나타난 기본 도상을 횡으로 넓게 확대시킨 것에 불과하다. 1887년작 경국사감로탱을 그릴 때 首畵僧으로 참가했던 惠山 竺衍이 참가하고 있으나 여기서의 활약은 그리 크지 않았던 것으로 보인다. 이 그림은 漢峰 瑲曄가 주도한 것으로 보이는데 도상의 변용은 한봉에 의해서, 황토색 배경의 은근한 맛은 혜산에 의해 그려지지 않았을까 추측해본다.

　상단 七여래가 커지면서 옆으로 확대되어 표현되어 있고, 아미타삼존이 강조되는 등 상단이 비교적 강조된 느낌이다. 그러나 흥국사감로탱류에서와 같은 無色界의 공간감, 진행하는 시간의 흐름을 감지할 수 있는 그 어떠한 느낌도 나타나 있지 않다. 중단은 옆으로 시원하게 확대되었고, 하단에서는 도상의 구성이 다소 흐트러진 느낌이지만, 구릉의 적절한 분할로 정돈된 느낌을 만든다. 새로운 도상인 독을 지고 시장에 팔러 나가는 모습이 인상적이다. 2명이 출현하던 기존 사냥꾼을 3명으로 늘린다든가 호랑이에게 쫓기는 장면의 방향을 바꾼 것 등은 도상의 변용에 속한다. 하단 양측에 커다란 소나무를 균형 있게 배치하여 안정된 구도를 잡으려 한 점은 이 그림을 전체적으로 편안하게 만드는 커다란 장점이다. 〈姜〉

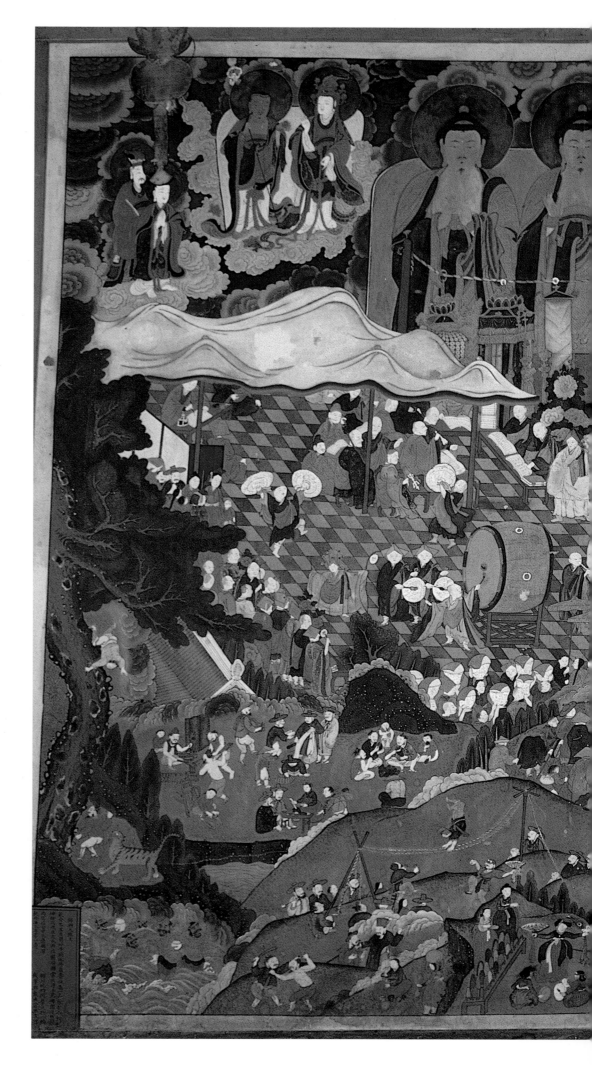

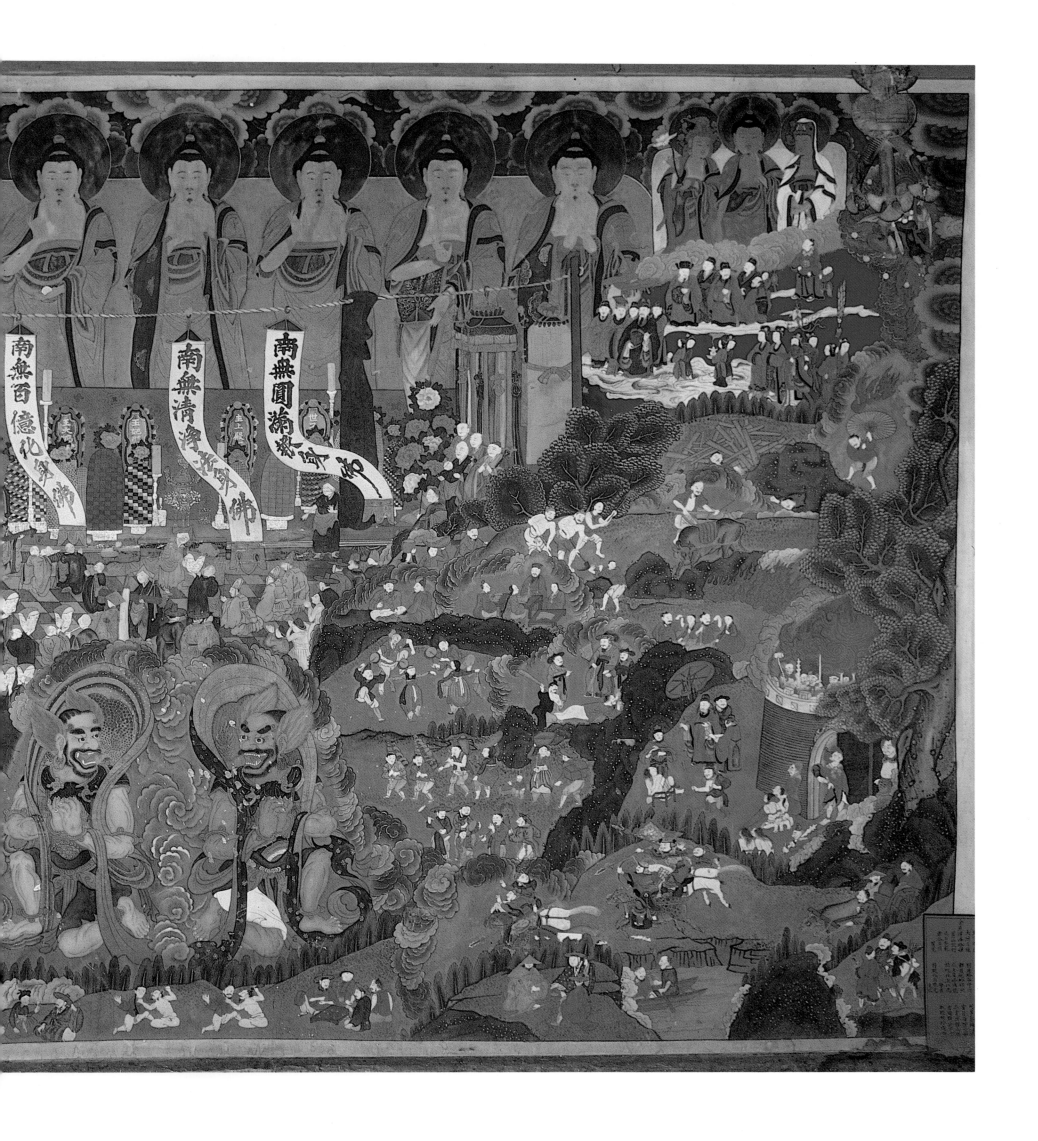

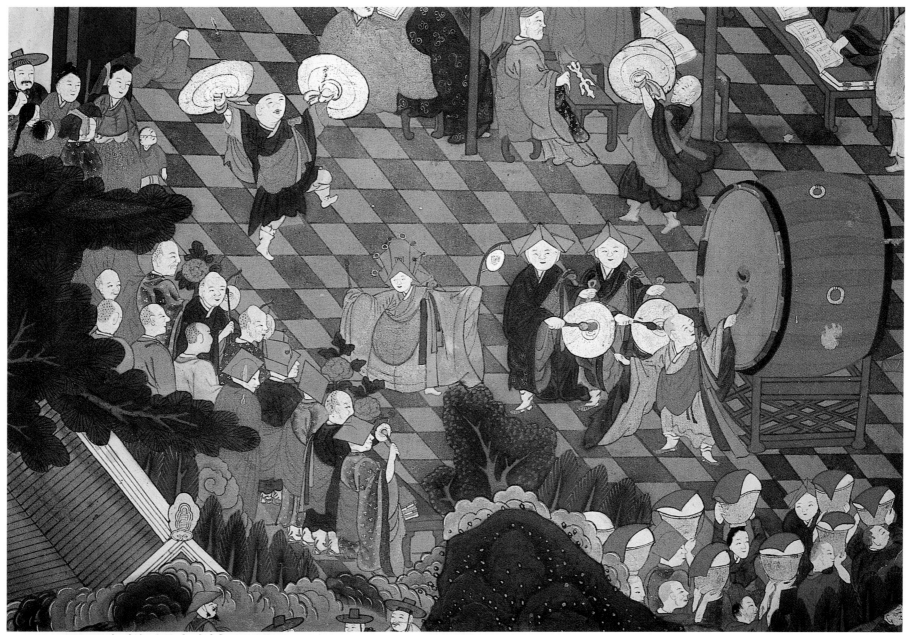

圖版 32-1　圖版 32의 세부. 승무와 바라춤. Buddhist Monk Dance and Dancing with Bara (Gongs).

圖版 32-1　승무와 바라춤. 두 명의 작법승이 바라춤에 몰두해 있다. 한 儀式僧은 바라를 맞부딪치며 촬촬 소리를 내고, 또 다른 승려는 껑충껑충 무대를 왕래하면서 바라를 높이 치켜세워 하늘을 가르고 있다. 한 쪽에는 장중한 의식에 걸맞는 거대한 크기의 法鼓를 둥둥 울리는 魚丈의 위풍당당한 모습이 봉은사의 寺勢를 웅변하는 듯하다.

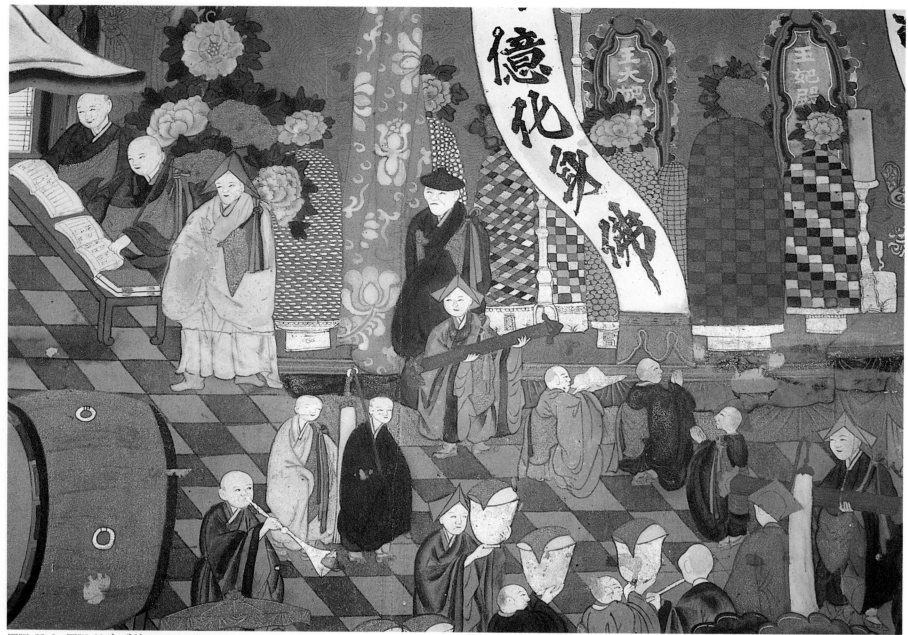

圖版 32-2　圖版 32의 세부. A Big Flag.

圖版 32-2　'南無百億化身佛'이라 쓰여 있는 대형 號旗가 제단을 휘감고 있다. 그 글씨는 봉은사에서 최후
를 마친 秋史 金正喜(1786〜1856)가 끼친 영향을 반영이라도 하듯 힘 있는 秋史體를 모방하고 있다.

圖版 32-3 圖版 32의 세부. 독장수와 거리의 악사들. Pot Seller and Street Musicians.

圖版 32-3 독장수와 거리의 악사들. 지게에 옹기를 짊어진 질그릇장수들이 길게 늘어서서 시장을 향해가는 모습이 눈에 익숙해 보인다. 독장수 집안의 행렬은 이 시기에 새롭게 등장하는 소재이다. 그 뒤를 따르는 또 한 식구의 행상인 앞에는 어린아이와 강아지가 가고 있다. 그 아래에는 거리의 풍물패인 풍각쟁이들이 흥을 돋우고 있다.

圖版 32-4 市場의 풍경. 대장간, 엿장수, 비단을 펼쳐 보이며 흥정하는 포목장수, 빙 둘러앉아 참외를 깎아 먹는 사람들, 초립을 깊숙이 눌러쓰고 쭈그리고 앉아 있는 사람의 뒷모습, 거리의 주막과 그곳을 기웃거리는 닭장수, 땔감을 다 판 후 대장간 옆에서 빈 지게를 세워 놓은 채 낫을 갈고 있는 젊은 사내의 모습 등 시장의 갖가지 풍경들이 정감 있게 묘사되어 있다.

圖版 32-5 무당의 굿. 요란한 요령을 한차례 흔들고 구성지게 사설을 늘어놓는 무당의 주위에는 피리, 해금, 장고, 징을 갖춘 잽이들이 굿판을 아우르고 있다. 공작털을 단 모자와 부귀영화를 상징하는 모란이 그려진 부채를 활짝 편 무당은 덩실덩실 우아한 자태로 춤을 추고 있다. 祭床 맞은편에는 며느리와 시어머니가 자식을 얻기 위한 간절한 기도를 올리고 있다.

252

圖版 32-4 圖版 32의 세부. 市場의 풍경. Scenes of Market Fair.

圖版 32-5 圖版 32의 세부. 무당의 굿. Dancing of a Shaman.

253

圖版 32-6 圖版 32의 세부. 아귀떼. Pretas.

圖版 32-6 아귀떼. 넘실거리는 파도에 모습을 나타낸 까칠한 아귀들은 가느다란 목에 불룩한 배를 하고
입에 불꽃을 내뿜으며 자신들의 굶주림과 불행을 호소하고 있다. 한 아귀는 받쳐든 발우에 밥이 가득 담겨
있는데 다른 아귀와는 달리 팔찌를 끼고 있다. 과연 그 발우의 음식을 먹을 수 있을런지. 붉은 畵記란에는
閔泳徽의 부친 閔斗鎬와 文氏의 시주 내용을 밝히고 있다. 또한 尙宮 申氏 등의 시주자 명단도 기입해놓고
있다.

33.

地藏寺甘露幀
Chijang-sa Nectar Ritual Painting, Seoul.

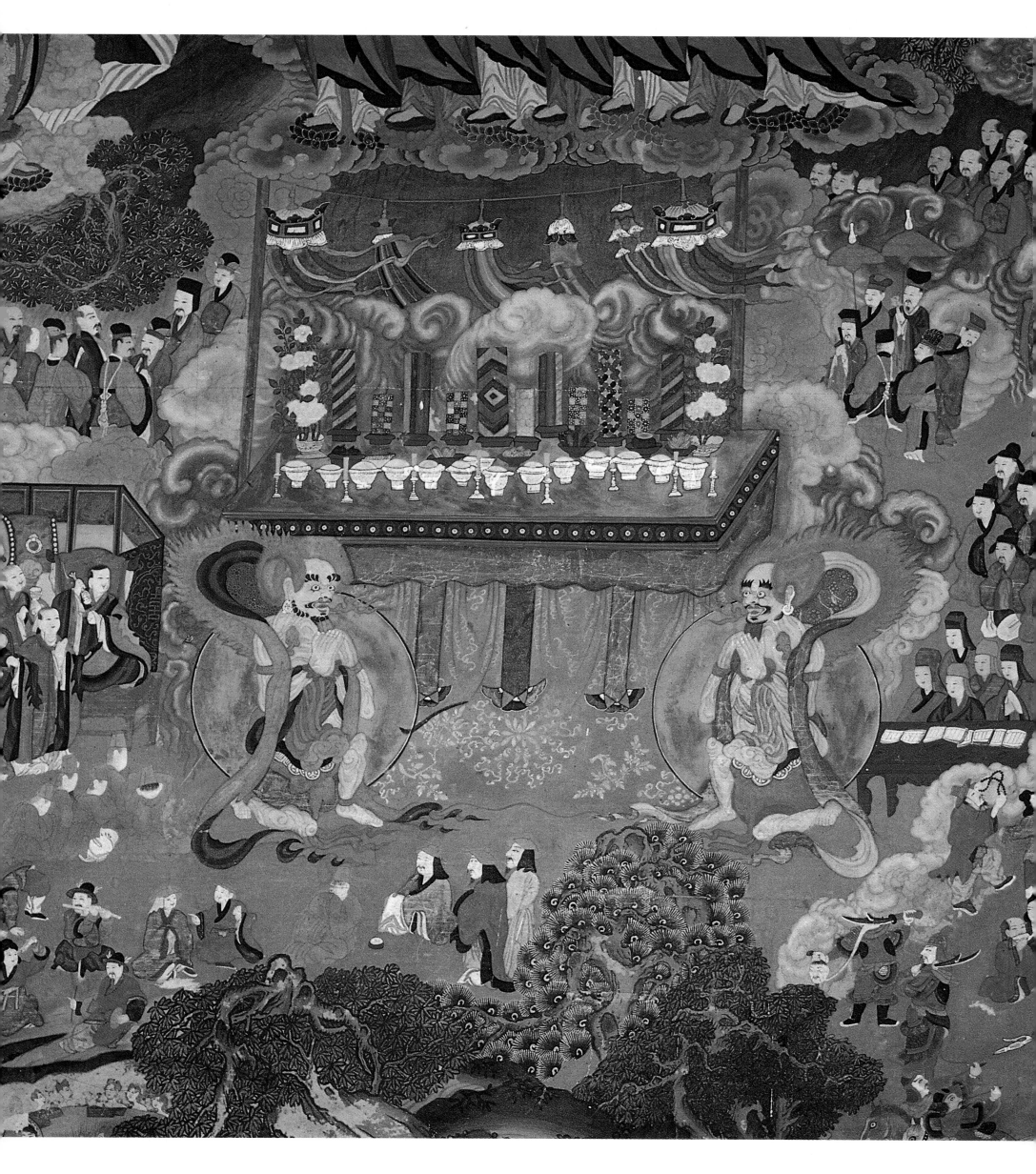

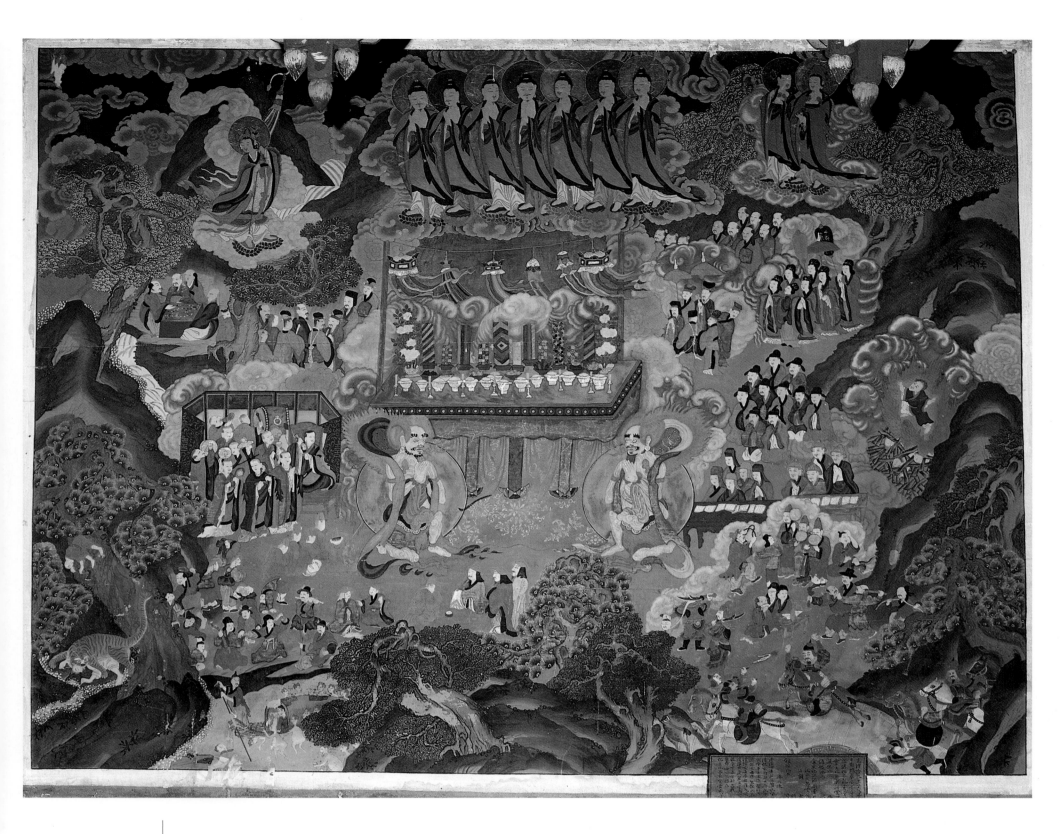

33.

地藏寺甘露幀

Chijang-sa Nectar Ritual Painting, Seoul.

1893년(高宗 30), 絹本彩色,
149.5×196.2cm, 地藏寺(舊 華藏寺) 所藏

작은 화폭에 그려진 이 그림은 당시 유행했던 감로탱 양식과는 전연
軌를 달리하고 있다. 전체적인 느낌이 오히려 1832년에 제작된 수국사
감로탱 양식과 연관이 있는 것 같은데, 자그마한 제단과 그 위에 설치
된 幢幡 장식, 의식공간을 감싸고 있는 병풍 등의 표현이 더욱 그렇다.
그러나 그 밖의 도상에서는 오히려 18세기 후반에 전개되었던 양식과
연관이 있는 古式을 따르고 있다. 특히 수백 년은 됨직한 고목이 세밀
한 필치로 화면을 감싸듯이 표현되어 있어 불보살이 내영한 가상의 장
엄한 세계를 상징적으로 표현한 듯한 느낌을 준다.

전면 좌우 중앙에 펼쳐지는 굵고 우람한 줄기를 가진 여러 종의 나무
가 짙은 청록의 언덕 위에 서 있다. 상단 좌우에도 樹種을 알 수 없는
기이한 형태의 고목들에 의해 관음과 지장보살, 인로왕보살이 떠받쳐진
것 같다. 그리고 중간중간에 먹구름과 분홍빛 구름을 두어 화면을 아기
자기하게 구획하고 있다.

상단 중앙 七여래는 당시 유행하는 정면관 일색이 아니라 정면관과
측면관이 섞여 있다. 그 좌우에는 나무와 구름, 산악이 섞여서 다소 혼
란스러우나 굵직한 덩어리의 물체가 짙은 배경에 의해 선명하게 부각되
어 오히려 든든한 느낌을 준다.

중단의 좌우에는 선왕선후, 왕후장상, 선관도사, 비구의 모습이 있
고, 특히 고목 사이에는 선인들이 바둑을 두며 유유자적하는 장면이 있
어 이채롭다. 바둑은 하단의 중요 도상으로서 서로 싸우는 우매함을 표
현하는 데 이용되던 장면이었다. 그들 옆을 흐르는 시냇물은 그 끝이
의식장면에 닿아 있어 논리적으로 맞지 않지만, 감로탱에 표현된 각종
의 도상들이 상호보완적이기보다는 이질적이며 독자적인 성격을 갖는다
는 점에서 그다지 큰 문제가 되지는 않는다.

하단에 등장하는 諸群像은 다른 것에 비해 수가 매우 적은데, 대개가
18세기의 감로탱에 비슷하게 나타나는 장면들이다. 그 밖에 다리를 무
대로 서로 싸우는 전쟁장면은 삼국지를 회화화한 民畵를 연상시키고,
向左 아랫부분에 그려진 사공의 모습은 일반 文人畵에서 쉽게 볼 수 있
는 모티프이다. 이 사공은 天界에 새롭게 태어날 淸魂을 渡江시키고 있
는데, 그 주위에는 굶주려 극심한 고통을 당하고 있는 아귀떼들이 몰려
들어 자신들의 구제를 구걸하고 있다.〈金〉

257

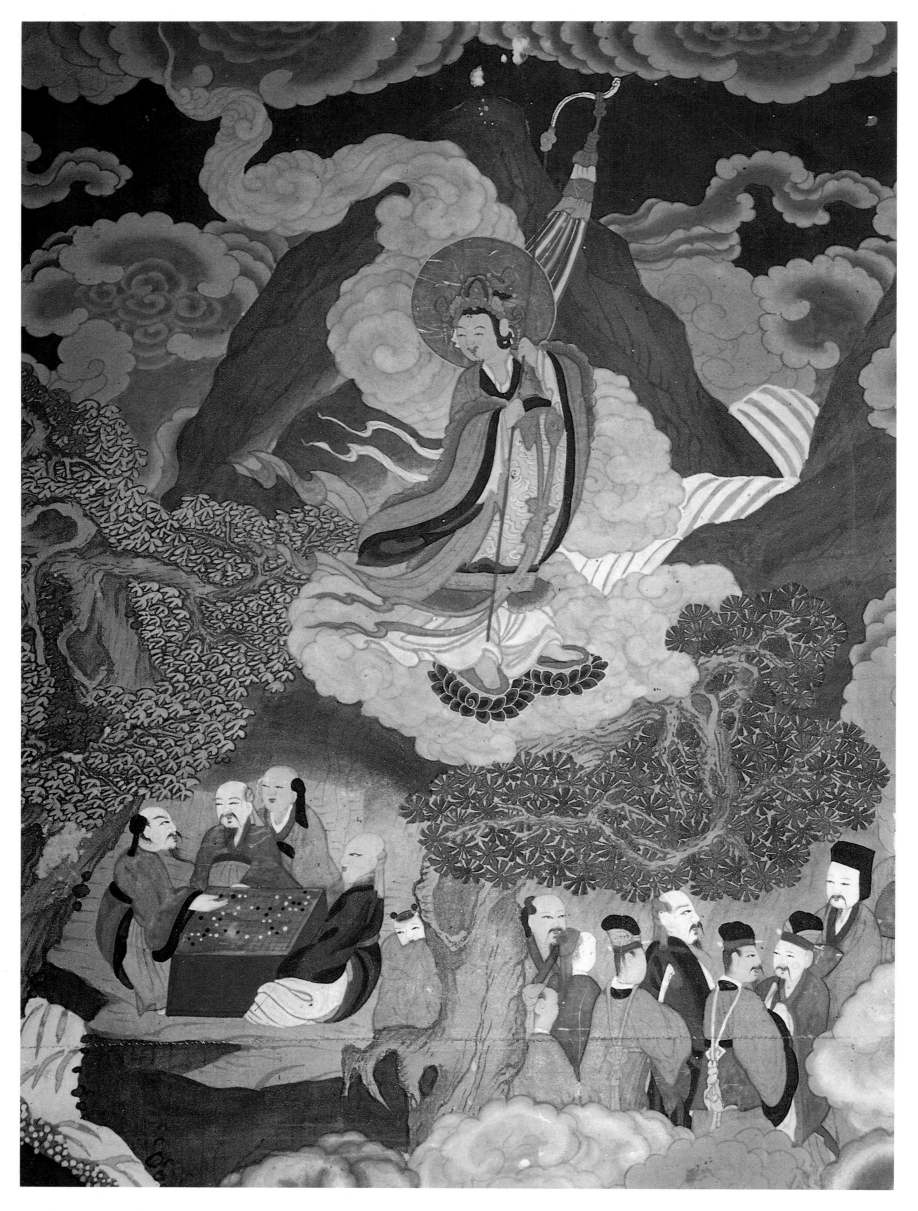

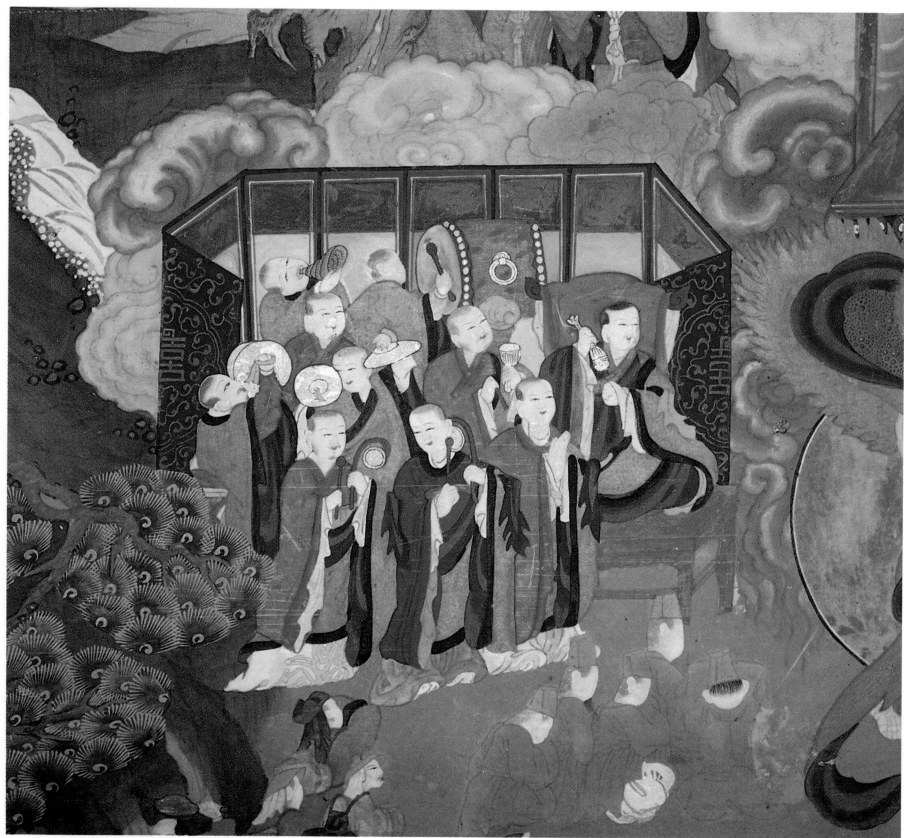

圖版 33-2 圖版 33의 세부. 儀式. Rite.

圖版 33-1 引路王菩薩. 푸르른 창공에 청록의 산악이 우뚝 솟아 있고 흰 물줄기가 폭포를 이루는 험준한 산천을 가로질러서 분홍빛 寶雲을 타고 靑蓮을 살며시 즈려 밟은 인로왕보살이 얼굴에 환한 미소를 머금고 오색당번을 휘날리며 지상으로 강림하고 있다. 인간의 수명보다 수십 배는 더 되어 보이는 古木 아래에서 바둑을 두며 노니는 神仙들이 보이고, 그 옆에 수줍어 웅크려 앉아 있는 동자의 모습이 애처롭다.

圖版 33-2 儀式. 아홉 폭의 병풍으로 배경을 삼은 의식장면에는 小金, 金剛鈴, 銅拔, 法鼓, 螺 등이 등장한 범패가 한창 진행중이다. 그들 중 가운데 비좁은 공간에서 바라춤을 추고 있는 比丘들도 보인다. 이들은 모두 삭발을 하고 있으며 얼굴에는 엷은 미소를 띠고 있다. 이들 아래에는 喪服을 입은 사람들이 제상을 향해 무릎을 꿇고 절을 올리고 있다.

◀圖版 33-1 圖版 33의 세부. 引路王菩薩. Bodhisattva Guide of Souls.

圖版 33-3 災難. 무너져 내린 목재 사이에 수많은 사람들이 깔려 아우성치고 있다. 위에는 화염에 감싸인 한 사람이 창공을 향해 두 손을 활짝 벌리며 비상하듯 표현되어 있다.

圖版 33-4 눈을 부릅뜬 사나운 호랑이가 나무꾼의 뒤통수를 덥석 물고 꼬리를 치켜세운 채 사나운 눈초리로 쏘아보고 있다. 위에는 도끼를 들고 나무 위에 올라간 나무꾼이 거꾸로 떨어지고 있으며, 옆에는 유랑예인, 서로 다투는 사람, 지관, 객승 등이 왁자지껄 떠들석하게 묘사되어 있다. 언덕 아래에는 중국 문인화에서 낯익은 나룻배와 사공이 강을 건너는 모습을 묘사하였다. 나룻배의 뒤를 따르는 아귀들은 자기들의 구원을 호소라도 하듯 무리지어 달려들고 있으며, 그 배에 탄 사람은 이러한 상황과는 아랑곳없다는 듯이 평온함을 잃지 않고 있다.

圖版 33-3 圖版 33의 세부. 災難. Violent Deaths.

圖版 33-4 圖版 33의 세부. Boatman.

34.

普光寺甘露幀

Pogwang-sa Nectar Ritual Painting,
Kyŏnggi Province.

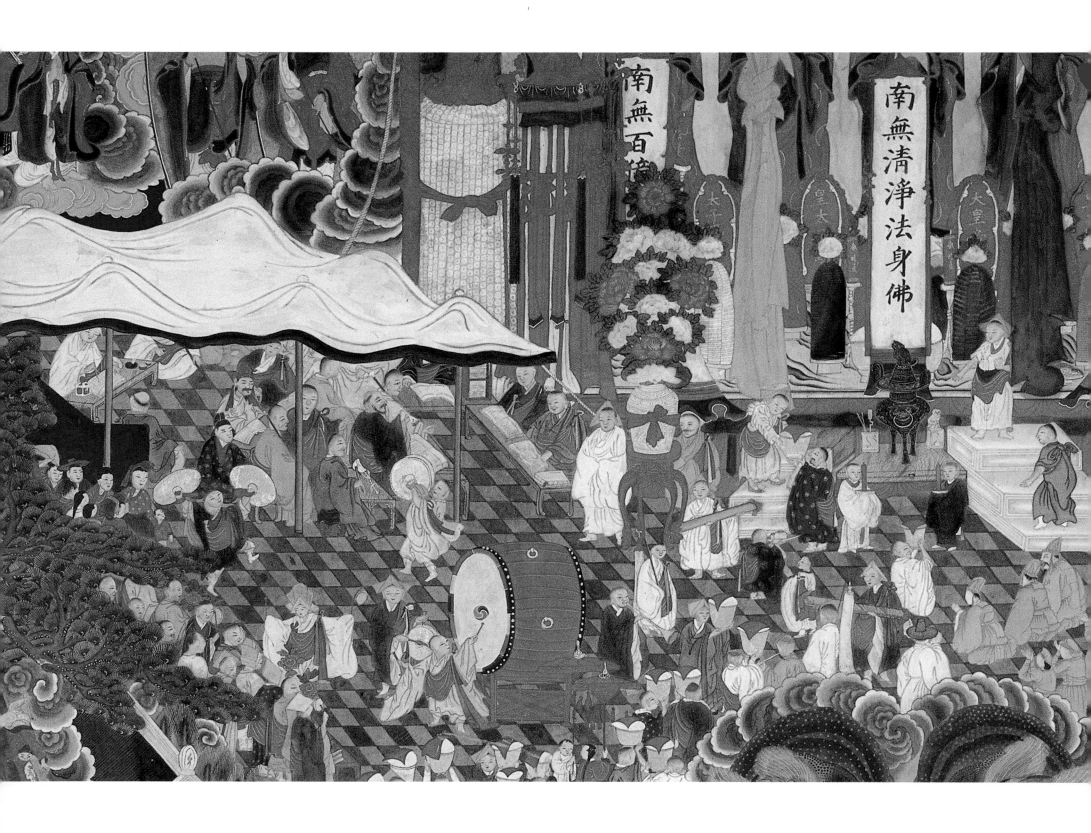

34. 普光寺甘露幀

Pogwang-sa Nectar Ritual Painting, Kyŏnggi Province.

1898년. 絹本彩色
187.2×254cm. 普光寺 所藏

　　19세기 말 20세기 초엽에 서울, 경기 지방을 중심으로 감로탱화의 조성붐이 일어났다. 많은 사찰에서
제각기 감로탱을 모시기 위해 유명한 畵師들을 초빙하려 했으나, 이미 이 시대에는 승려 화사 그룹이 해체
되어가고 있었다. 18세기까지만 해도 불교의 유습이 민간에 끼친 비중은 실로 크다할 것이며, 상층부로부
터 파급된 유교의 생활규범과 미약하기는 하지만 일정한 긴장을 유지하고 있었다. 그러나 19세기에 접어들
면서 불교는 사회적으로 매우 열세한 위치에 놓여 있었기 때문에 자구책으로 기층 민간신앙과의 결탁을 모
색하기도 하였다.

　　항상 도상의 새로운 창출과 구성의 파격을 특징으로 했던 감로탱이 19세기를 기점으로 급속히 그 힘을
잃어갔던 것도 불교의 위치 기반 자체가 매우 위태로웠던 점 때문이기도 했다. 19세기를 기점으로 동일한
도상에 근거한 작품이 대거 등장하는 것도 또한 그 위태로움의 반사적 응집력의 결과라 해도 좋을 것이다.

　　불교뿐 아니라 국가적으로도 당시에는 수많은 外患을 겪어야 했고, 사회 전체의 모순이 전면에 나타났던
불안한 시대였음은 주지의 사실이다. 주로 죽은 영혼을 위로하고 어루만져 주었던 감로탱의 주된 기능이
시주자의 保身을 위해 조성되었던 것도 이 시대의 두드러진 특징이다. 유교적 통치 이데올로기에 도전하는

262

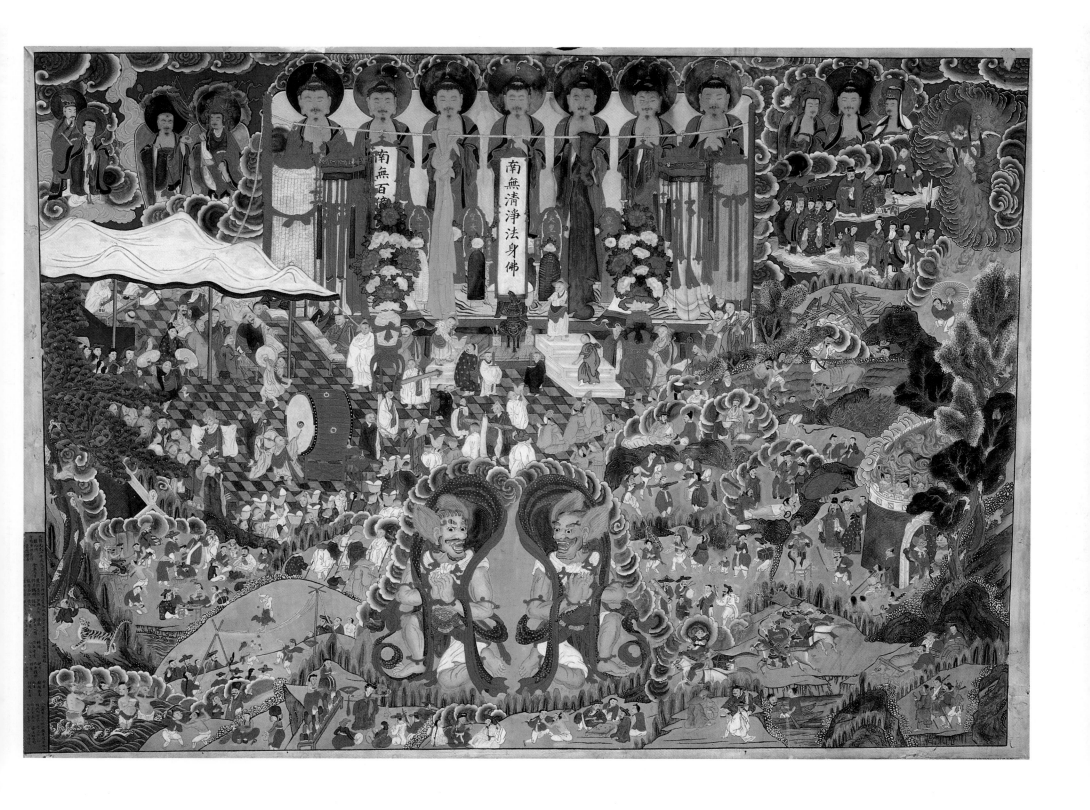

서양의 사고가 그 세력을 펼쳐가고 왕조의 한계적 상황이 점점 노출되어갈 때, 전통에 힘을 빌은 불교의 주술적 의식에 대중들의 마음은 경도될 수 있었을 것이다. 어지러운 세태에 오히려 신도들의 응집과 교단의 복구를 모색할 수 있었던 불교는 아이러니하게도 이때가 새로운 호기일 수도 있었을 것이다. 현생에서 겪는 힘겨운 고난, 그리고 그것을 형상화한 감로탱은 그 시대의 민중에게 영향을 줄 수 있는 가장 적합한 주제로서 부상할 수 있었을 것이다.

한편, 의식승들을 중심으로 불교의식이 대중화되었던 것만큼, 불화의 제작을 담당했던 畫師의 세력 기반은 그리 평탄하지가 못했다. 첫째, 사찰에서 거행되는 불화조성을 위한 佛事가 매우 적었고, 화승들의 신앙심 또한 돈독하지 않은 상태에서 그들의 결집을 기대하기는 힘들었을 것이다. 또한 시장경제의 발달과 함께 장식그림이나 민화 등의 민간수요는 佛畫師들의 해산을 촉진시켰을 것이다. 그러한 와중에 서울, 경기지역에 서로 다른 화승집단에 의해 거의 비슷한 도상과 구도를 가진 감로탱이 그 시대를 화려하게 장식하고 있다. 이 새로운 도상과 구도를 가진 보광사감로탱은 수락산 흥국사, 경국사, 봉은사, 삼각산 청룡사, 신륵사, 원통암, 청련사 등과 함께 또다른 해석을 기다리고 있는 것이다.〈金〉

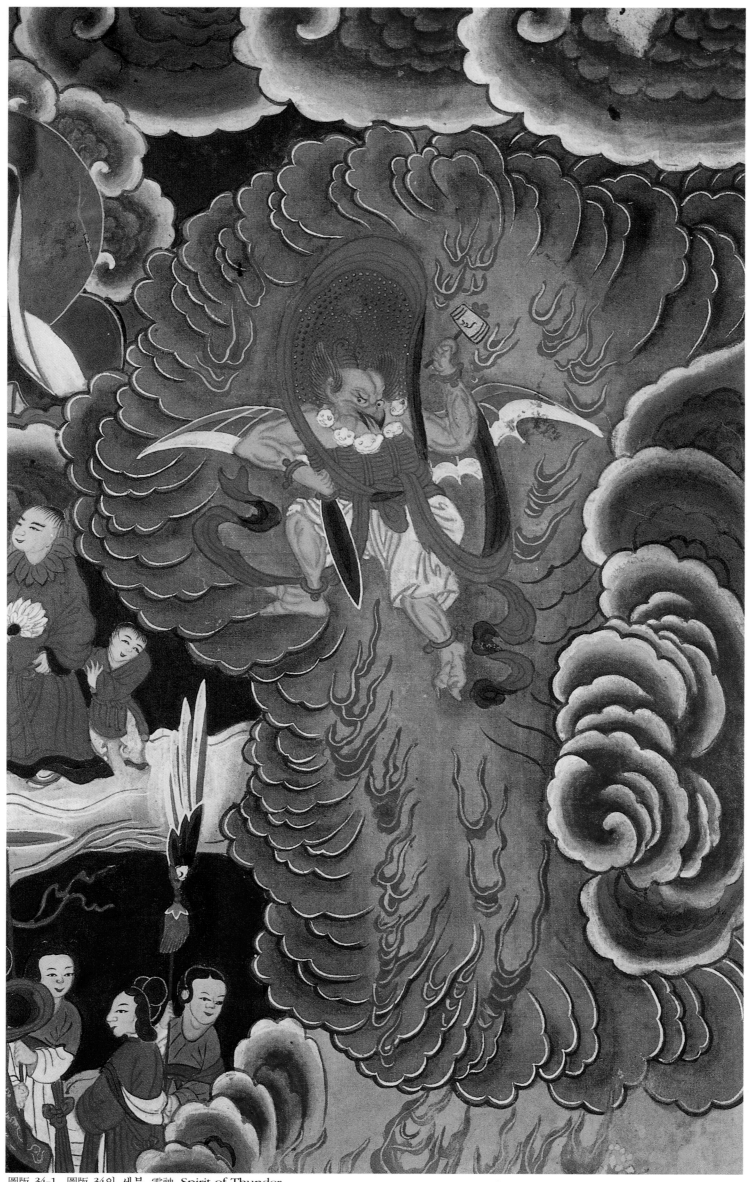

圖版 34-1　圖版 34의 세부. 雷神. Spirit of Thunder.

264

圖版 34-2 圖版 34의 세부. 客僧들. Travelling Monks.

圖版 34-1 雷神. 웃는 해골을 목에 건 人身獸頭의 뇌신이 왼손에 북채를, 오른손에 시퍼런 칼을 움켜쥐고 먹구름을 몰면서 비상하고 있다. 주위에 불꽃을 일으키며 천지를 진동시키는 뇌신은 독수리의 부리에 성 난 표범의 눈을 하고 三色의 날개를 퍼득이며 감로탱 상단을 두드리듯 표현되어 있다.

圖版 34-2 客僧. 먼길을 걸어온 지친 객승들과 재가신도들이 의식도량을 향해 젊은 비구의 안내를 받으 며 등산하고 있다. 당당하고 의연한 이들의 모습에서 사회적으로 위축된 불가자들의 또 다른 생활상을 읽 을 수 있다.

圖版 34-3 요즘은 쇠고기로밖에 인식되지 않는 누런 韓牛는 우리 농촌사회에서 가장 긴요하고도 고마운 동물이다. 다소 지쳐 보이는 소가 몸을 뒤틀고 있는데 초롱초롱한 눈빛으로 보아, 이 소의 다음 생은 畜生 道에 머무를 것 같지 않다. 독사에 놀란 사람과 바위에 깔려 눈이 뛰어나온 장면은 매우 익살스러운 표현 이다.

圖版 34-4 사냥꾼. 눈에 살기를 머금은 사냥꾼 세 사람이 모여 있다. 한 사람은 매 사냥꾼으로 손에 길들 인 매가 얹혀져 있고, 두 사람은 공기총을 어깨에 걸쳐 메고 지형을 살피고 있다. 살생놀이로 한가로이 시 간을 보내는 이 사람들의 다음 생은 무엇일까?

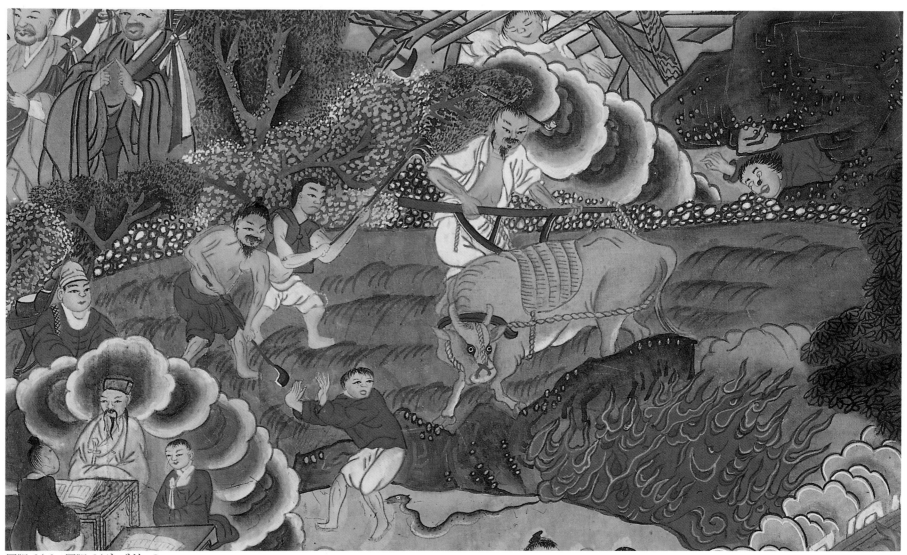

圖版 34-3　圖版 34의 세부. Ox.

圖版 34-4　圖版 34의 세부. 사냥꾼. Hunters.

35.

三角山 靑龍寺甘露幀
Ch'ŏngnyong-sa Nectar Ritual Painting, Seoul.

35.

三角山 青龍寺甘露幀
Ch'ŏngnyong-sa Nectar Ritual Painting, Seoul.

1898년, 絹本彩色
161×191.5cm, 青龍寺 所藏

　　청룡사는 고려 太宗 5년(922) 道詵國師의 유언으로 王建 太祖가 어명을 내려 창건했다고 하며, 절을 漢陽의 外靑龍 산등에 지었다고 해서 절 이름을 청룡사라 하였다고 전한다. 조선 世祖 2년(1456), 왕비 宋氏는 端宗이 寧越로 유배갈 때에 청룡사 雨花樓에서 이별하였고, 이어 後宮 2인, 侍女 3인과 함께 청룡사에서 스님이 되었다고 한다(法號를 虛鏡이라고 함). 그는 숙종 24년에 定順王后로 追復되었고, 영조 47년(1771)에는 어명을 내려 정순왕후가 恨 많은 일생을 보낸 청룡사를 옛모습 그대로 일신 중창하였다고 한다. 또 왕비가 일평생(17세에서 82세까지) 주석하여 온 곳을 일반 사원의 명칭 그대로 부를 수 없다 하여, 옛날 궁중에서 妃嬪宮女들만이 출입하던 內佛堂의 명칭인 '淨業院'이란 명칭을 따라 청룡사를 정업원이라 부르게 하였다. 순조 13년(1813)에는 원인 모를 화재가 일어나 전체사원이 불타 없어지고, 이듬해 妙湛, 守人 두 비구니가 힘을 합하여 불당과 요사를 중창하였다. 순조 23년(1823) 순조의 왕비 純元王后가 患候가 있을 때 친정아버지 金祖淳 領相이 정업원에서 왕후의 쾌유를 비는 기도를 올렸는데 곧 완쾌되었고, 김조순의 奏請에 의하여 절 이름을 다시 청룡사로 환원해 부르게 하였다고 한다.

　　1898년 조성된 이 그림은 法宥 비구니가 化主가 되었고, 宗運 畵師에 의해 제작되어 대웅전에 봉안되었다. 그림의 구도와 도상은 그 당시 유행한 양식 그대로 충실히 따랐다. 갈색이 전체 바탕을 이루고 赤, 靑, 白色이 번갈아가며 칠해져 강한 인상을 준다. 이 그림을 통해볼 때, 당시 서울·경기 지방에서 동일한 草本이 얼마나 많이 유포되었는가와 그 인기 정도를 가늠할 수 있겠다.〈金〉

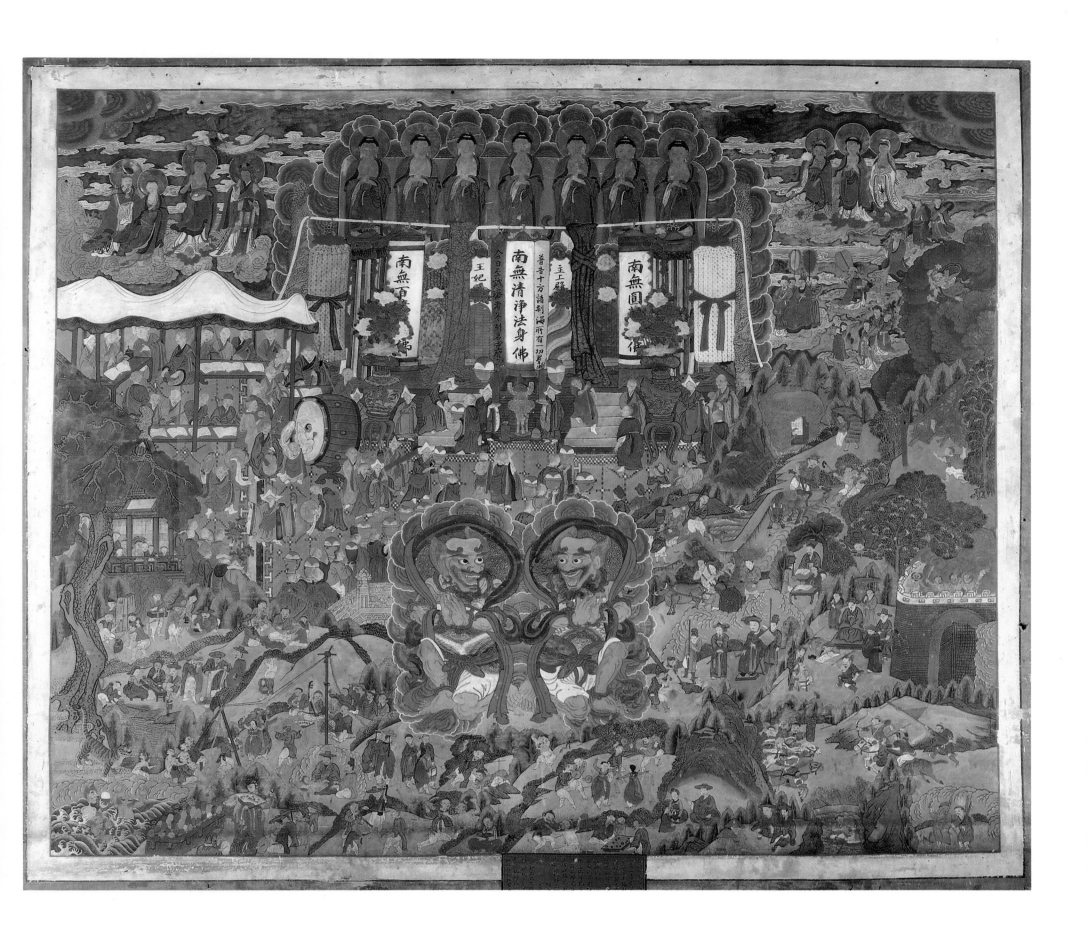

269

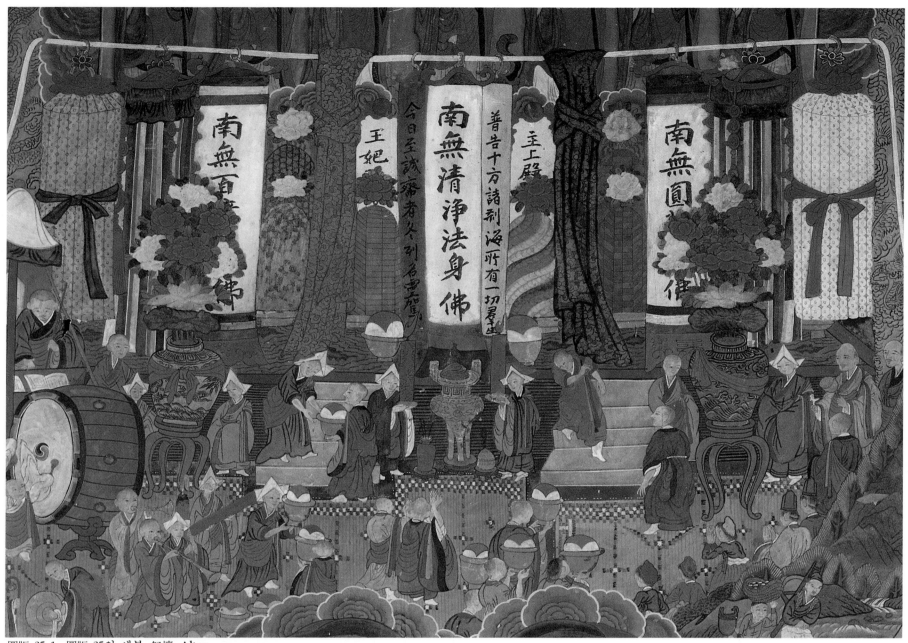

圖版 35-1 圖版 35의 세부. 祭壇. Altar.

圖版 35-1 祭壇. 의식이 성대한 만큼 제단의 규모도 거대하며 화려하다. 三佛名이 쓰여 있는 대형 번이 늘어져 있고 화려한 당번, 꽃병, 붉고 푸른 번이 제단 위에 있는 밧줄에 묶인 채 주위를 장엄하고 있다. 범패가 화면에 울려퍼지고 있는 가운데 항아리가 연상될 정도의 커다란 器物을 제단에 올리기 위해 연이어 나르고 있는 승려들의 행렬이 보인다.

圖版 35-2 非命橫死. 우거진 활엽수와 바위가 듬성듬성 전개되는 가운데 재해와 비명횡사의 장면들이 그 사이사이를 메우고 있다. 집이 무너져 있는가 하면 불에 타기도 하고, 때마침 구른 바위에 깔리기도 한다. 그러한 주위의 위급한 상황과는 아랑곳하지 않는 농부들의 평화로운 밭갈이장면이 대조적이다. 위쪽에는 먹구름과 함께 도롱이를 걸치고 삿갓을 쓴 사람과 우산을 쓰고 가는 사람이 보인다.

270

圖版 35-2　圖版 35의 세부. 非命橫死. Violent Deaths.

圖版 35-3　圖版 35의 세부. Dancing on Ropes.

圖版 35-3　줄타기, 무당의 굿, 시장의 정감 있는 모습 등이 구릉의 구획 안에 잘 정돈되어 있다.

36.

白蓮寺甘露幀
*Paengnyŏn-sa Nectar Ritual Painting,
Kyŏnggi Province.*

通度寺甘露幀 Ⅱ
*T'ongdo-sa Nectar Ritual Painting II,
South Kyŏngsang Province.*

37.

36. 白蓮寺甘露幀

Paengnyŏn-sa Nectar Ritual Painting, Kyŏnggi Province.

1899년, 絹本彩色
176×249cm, 白蓮寺 所藏

 속칭 淨土寺라 불리웠던 이 절은 신라 경덕왕 5년(746)에 眞表律師가 창건했다고 하며, 조선시대 정종 원년(1399)에 涵虛和尚이 無學王師의 지휘를 받아 중건하였다고 전한다. 태종 13년(1413)에 上王인 정종이 병을 피해 이 절에 들렀다고 하고, 명종 원년(1546)에는 이 절에서 유생이 왕래하면서 일으키는 폐단을 엄금했다고 한다. 이때부터 慈淑公主의 願刹로 삼았고, 절 이름을 백련사라 하였다. 선조 25년(1592) 임진왜란 때 불탄 것을 뒤에 중건했다고 하는데, 현종 3년(1662)에 法殿을 중건하였다고 하니 장시간에 걸쳐 이룬 어려운 重建佛事였음을 짐작할 수 있겠다. 숙종 27년(1701)에 다시 화재가 발생하였고, 그 다음 해부터 중건, 영조 50년(1774)에 洛昌君 李滉이, 고종 28년(1891)에 景藝大德이 중창하였다고 한다(權相老 編, 《韓國寺刹全書》 참조).

 이상, 백련사의 내력을 요약하였는데 고종 28년에 대체적인 건물의 중창을 이루고 그 후에 건물의 단청과 내부를 장엄할 불화의 제작, 봉안이 계속되지 않았을까 추측된다. 1899년에 藥師殿에 봉안된 감로탱도 경운대덕에 의한 대대적인 중건의 연속선상에 있지 않나 추측된다. 약사전에 봉안된 탱화들은 모두 光武 3년(1899)에 감로탱과 함께 제작된 것이다. 감로탱을 그린 金魚 비구는 虛谷堂 奉鑑, 漢谷堂 頌法이다.

 1892년에 제작된 奉恩寺감로탱과 비슷한 도상과 구도를 한 이 그림은 마치 봉은사감로탱을 축소한 것 같은 느낌인데, 전체적으로 밝고 투명한 느낌을 준다. 등장인물은 화면에 맞게 그 수를 줄이고 그와 함께 과감한 생략도 돋보인다. 봉은사감로탱의 싸움하는 장면은 동일한 모티프로 반복 표현되어 있는데 비하여 여기에서는 그 자리에 싸움장면을 생략하고 봉은사감로탱에 없는 당시 유행하는 도상인 한량과 기생의 소재를 변형하여 화폭에 옮기었다.〈金〉

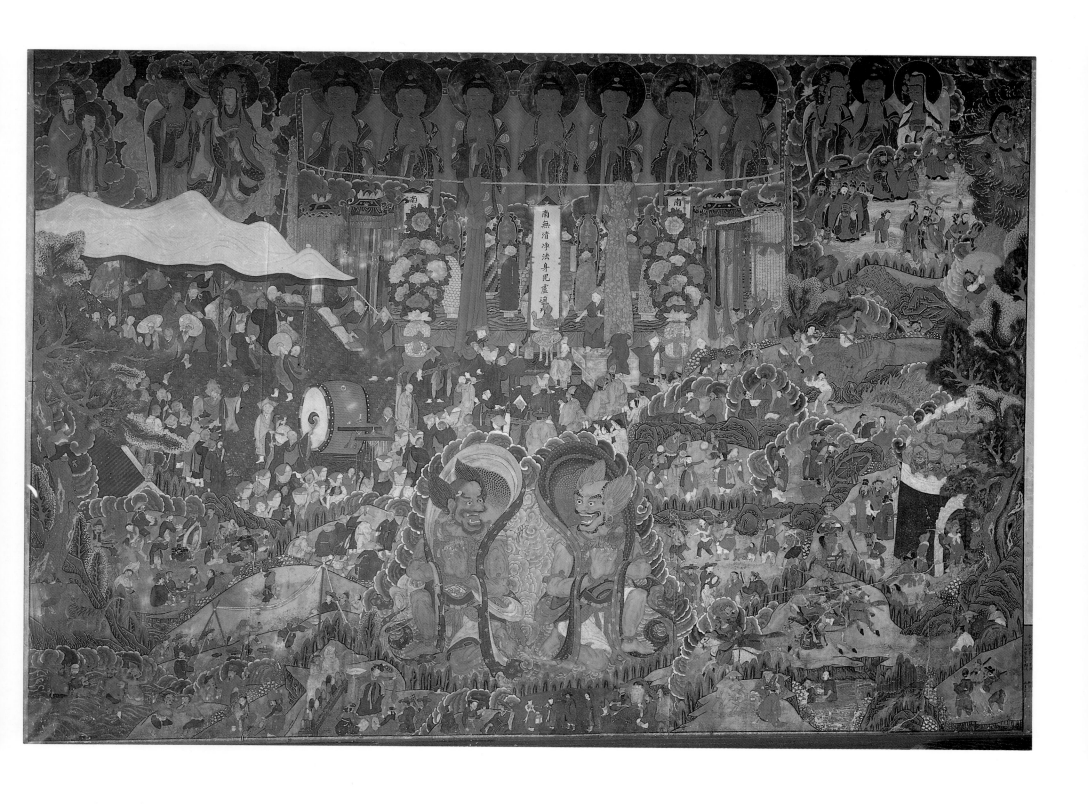

南無清淨法身毘盧遮那

37.

通度寺甘露幀 II

T'ongdo-sa Nectar Ritual Painting II, South Kyŏngsang Province.

1900년, 絹本彩色
222×224cm, 通度寺 所藏

　통도사에는 3점의 감로탱이 봉안되어 있다. 하나는 1786년작으로 경남 宣寧郡 闍崛山 修道寺에서 제작하여 통도사에 봉안한 것〔圖版 19〕과, 또 하나는 泗溟庵에 봉안한 것〔圖版 42〕, 그리고 지금 이 작품은 통도사 萬歲樓에 봉안하였던 것이다.

　19세기 말 20세기 초 국운이 쇄약해지면서 공통적으로 나타나는 현상이지만, 이 그림은 당시 거칠게 제작된 불화 상황의 일면을 보여주고 있다. 당시의 산업과 문화 전반에 걸친 침체에 그 요인이 있을 것이지만, 이 그림에서 畵師의 기량은 물론 안료 및 재질 등에서도 前代에 비해 상대적으로 떨어지고 있음을 확인할 수 있다. 그 밖에도 이 그림에 등장한 도상 역시 당시의 시대상과 동떨어진 내용이 많고, 기존에 사용되었던 도상을 분산, 나열식으로 배치하고 있어 매우 혼란스러운 느낌을 자아내고 있다.

　펄럭이는 幡과 차곡차곡 색깔별로 쌓아올린 유밀과와 여러 공양물이 차려진 화려한 제단 위쪽에는 七如來가 오색무지개와 같은 찬란한 放光을 발하면서 의식도량에 강림해 있다. 向左의 인로왕보살은 빈 벽련대좌와 함께 강림하여 억울하게 죽은 맑은 영혼을 극락으로 인도하기 위해 칠불을 따르고 있으며, 向右에는 지장, 관음, 세지보살이 감로수를 가득 채운 정병을 들고 있는 백의관음을 중심으로 나란히 강림하고 있다.

　제단 아래에는 감로로써 구제받아야 할 대상인 수십 배로 강조된 아귀가 커다란 사발을 움켜쥐고 붉은 화염을 뿜으며 쪼그려 앉아 있다. 이 그로테스크한 두 아귀상은 전통 음영법을 바탕으로 발전시킨 20세기의 서양화 기법이 잘 표현되어 있다.

　하단은 아귀를 중심으로 두 개의 상하 등고선이 화면을 구획하고 있는데, 위로부터는 지옥상과 고혼의 생전 삶의 모습이 뒤엉키듯 표현되고 있고, 아래의 등고선에는 실제 산악을 구체적으로 표현해 놓고서 좌우에 虎患과 전쟁장면을 배치하고 있다.〈金〉

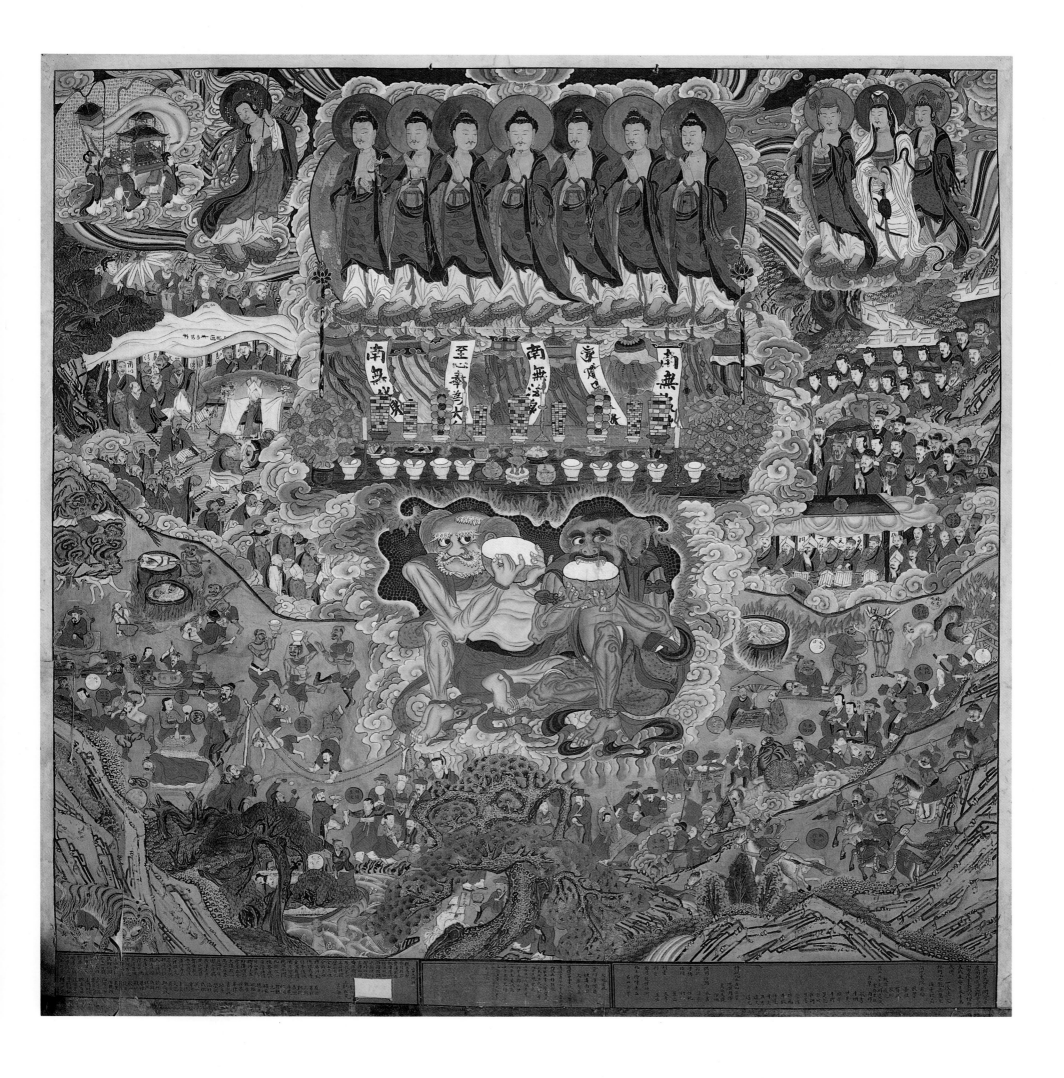

277

圖版 37-1 圖版 37의 세부. 引路王菩薩과 壁蓮臺畔. Bodhisattva Guide of Souls and Souls on the Golden Lotus.

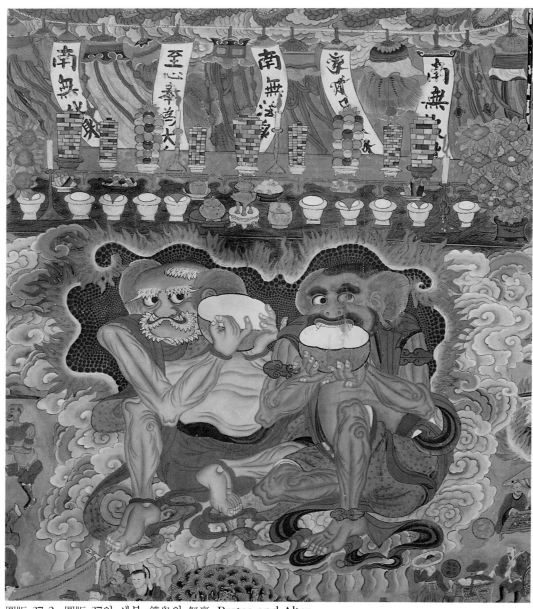

圖版 37-2 圖版 37의 세부. 餓鬼와 祭賣. Pretas and Altar.

▶圖版 37-3 圖版 37의 세부. 鑊湯地獄과 儀式.
Boiling Hell and Rite.

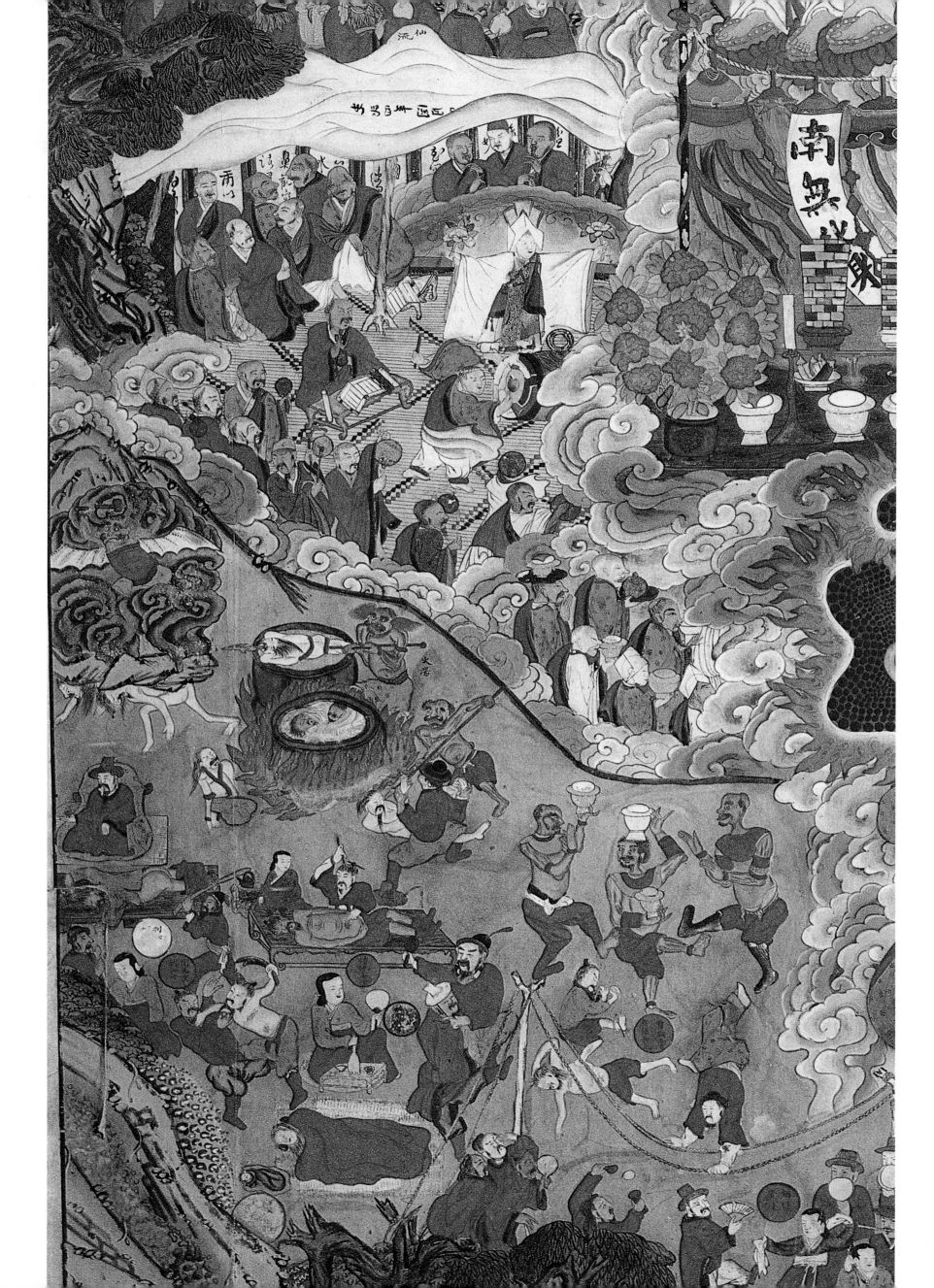

圖版 37-4 圖版 37의 세부. 消肆. Warning of Self-indulgence.

圖版 37-1 引路王菩薩과 壁蓮臺畔. 인로왕보살 뒤를 따라오는 벽련대반에는 蓮華化生의 인물이 타고 있다. 얼굴은 보이지 않지만 붉은 옷에 금색의 연화좌에 앉아 있는 그를 天人들이 벽련대반에 태워 천상의 극락을 향하고 있다. 그들을 감싸고 있는 커다란 원형광배에는 기묘한 문양이 시문되어 있다.

圖版 37-2 餓鬼와 祭奠. 이글이글 타오르는 화염광배가 두 아귀를 감싸며 클로즈업되어 있다. 고단한 근육의 주름과 괴기스러운 얼굴을 한 두 아귀는 모두 두 손으로 커다란 금빛 발우를 받쳐들고 있다. 한 아귀는 빈 발우를 입에 물고 자신의 허기를 호소하는 듯하다. 그들 뒤로 성찬의 음식과 꽃공양이 가지런하게 제단 위를 장식하고 있다. 이른바 법식인 이 성찬을 두 아귀가 먹어서 그 고통을 벗어날 수 있을런지.

圖版 37-3 鑊湯地獄과 儀式. 前生의 죄업 중 중생을 태워 죽인 이는 죽어서 끓는 솥에 삶기는 고통을 받게된다는 확탕지옥이 묘사되어 있다. 그곳에 빠진 이는 8천만 世를 지난 뒤에야 겨우 사람의 몸을 받는다고 한다. 이 장면은 자칫 방만해 질 수 있는 現生을 다시 돌아보게 하는 준엄한 경고가 담겨 있다. 위에는 구름으로 구획하여 齋의식장면을 묘사하였다.

圖版 37-4 消肆. 방자함을 멸한다(消肆)는 주제를 다루기 위해 주막에서의 장면을 설정했다. 술을 마시면 흥이 나고 흥이 지나치면 방자해지므로 이른바 지나친 酒色을 경계하는 내용이다. 그 위쪽에 묘사된 형틀에 묶이고 있는 사람, 손과 발이 묶여 陽物을 드러낸 사람의 장면도 現生의 악업을 경고하는 것이리라.

38.

神勒寺甘露幀
Shinnŭk-sa Nectar Ritual Painting,
Kyŏnggi Province.

38. 神勒寺甘露幀

Shinnŭk-sa Nectar Ritual Painting, Kyŏnggi Province.

1900년, 絹本彩色,
210×235cm, 驪州 神勒寺 所藏

　수락산 홍국사감로탱과 양식적 軌를 같이하는 이 감로탱은 매우 거친 기법으로 이루어졌지만, 전체의 화면 운영이나 구도적인 측면에서는 畵師의 창조적인 능력이 비교적 잘 드러난 작품이다. 화면 중앙의 넓은 공간을 의식장면에 할애하면서 시각을 집중시키며 통일된 바닥배경을 노출시켰고, 그곳에 하늘색 바탕에 옅은 금색의 마름모꼴 문양을 반복적으로 운영하여 현대적 감각이 돋보이며 전체적으로 시원해 보인다. 반면에 하단에서는 도상의 단위별 구성을 의식한 나머지 산악으로 이루어진 구획이 어지러울 정도로 복잡하다.

　상단의 七여래는 얼굴과 몸에 비해 키가 작게 표현되어 있으나 홍국사 계열의 작품이 여래의 하반신을 중단 제단의 장식에 가리도록 처리한 점에 비한다면 한층 진전된 양식이다. 七여래 좌우의 뒤편 천상에는 하강하는 모습의 아미타삼존과 지장보살, 인로왕보살, 도명존자, 무독귀왕이 작게 나타나 있다. 배경은 짙은 청색에 흰색의 구름을 일률적으로 칠하여 도안화하여 깊이감과 공간감이 평면화된 느낌을 준다.

　중단 제단은 나뭇결이 생생하게 살아 있는 목재로 꾸며졌으며, 필요 이상의 많은 대형 화분과 꽃병이 묘사되어 있다. 감로탱에 나타나는 꽃은 대부분 연꽃이나 모란이 주류를 이루고 있으나 여기서는 붉은 매화꽃이 아름답게 활짝 피어 있고, 여러 가지 색상과 당초문양으로 수를 놓은 당번의 장식이 제단을 화려하게 하고 있다.

　하단의 도상은 수락산 홍국사감로탱과 대동소이하나 화면 분할을 다르게 하였으므로 색다른 맛을 낸다. 가령 向左의 구석에 반쯤 잘린 소나무가 늘 등장하지만, 여기서는 그것을 좀더 안쪽에 배치시켜 온전한 모습으로 나타내었다. 이러한 표현은 이미지를 절단하여 중앙으로 시선을 유도하는 구성방식과는 달리 화면을 분산시킨다. 그래서 소나무를 중심으로 대장간과 시장풍경이 분할됨으로써 나타나는 공간운영에서 색다른 맛을 얻어내고 있다. 아귀를 감싸는 오색보운이나 삼색으로 전개되던 상투적인 구름도 여기서는 흰구름과 먹구름으로 통일시켜 단순화하였다. 이렇듯 비교적 치밀한 구도임에도 불구하고 인물이나 의습에 나타난 거친 표현과 단순화, 도안화의 과정은 더 나아갈 수 없는 이 시대의 한계상황이 아닌가 싶다. 〈金〉

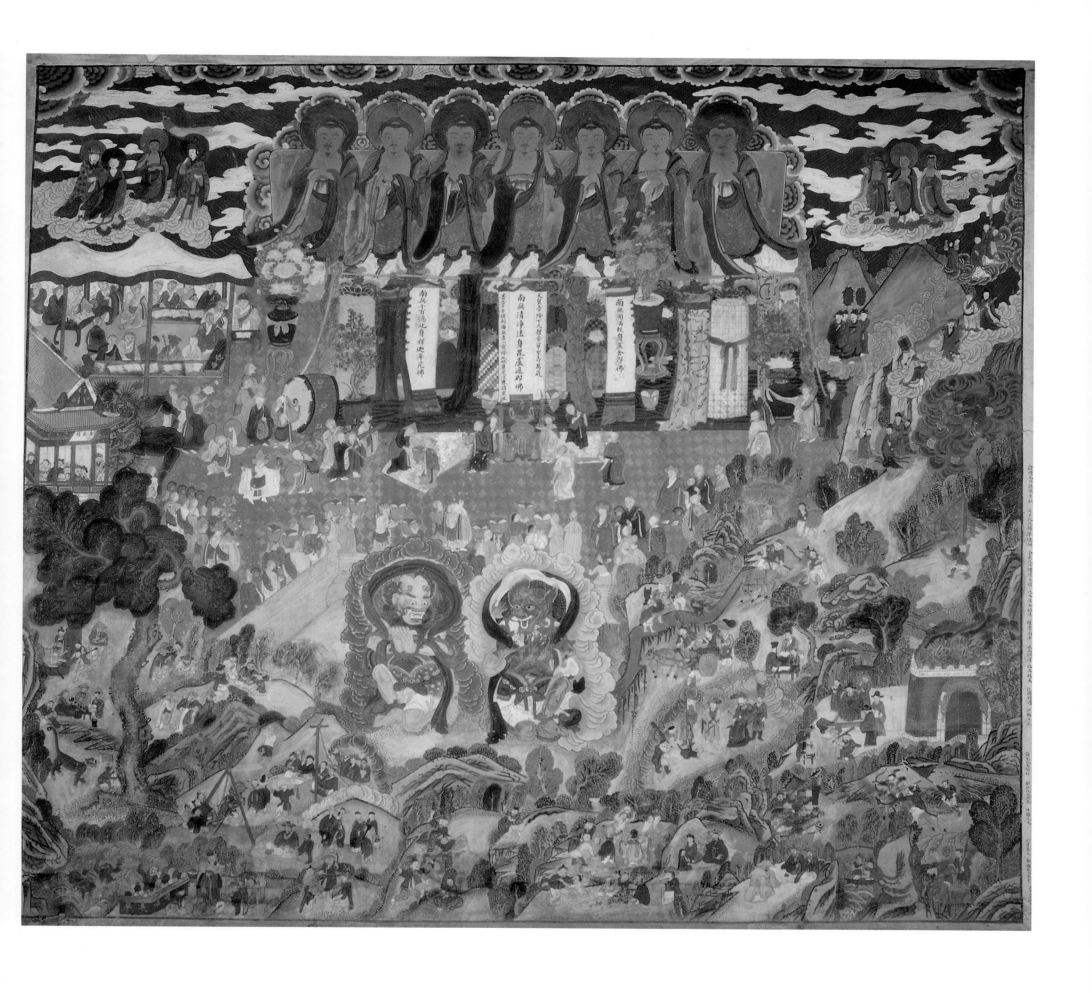

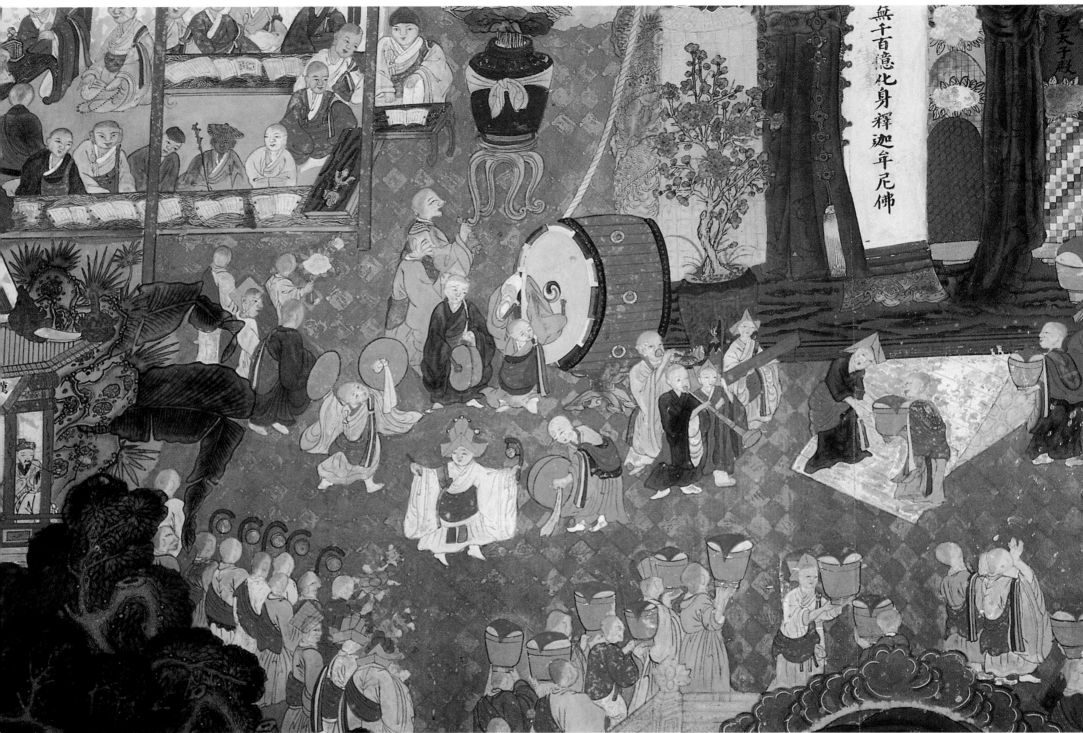

圖版 38-1 圖版 38의 세부. 儀式. Rite.

圖版 38-1 儀式. 푸른 마름모꼴의 문양이 일률적으로 깔린 바닥을 배경으로 야외 의식행사의 모습이 장대하게 펼쳐져 있다. 제단을 장식하기 위한 靑彩靑華白磁花瓶에는 탐스러운 매화가 만개해 있고, 왼쪽에 대중들이 모여 있는 만세루 옆에는 괴석과 파초잎이 축 늘어져 성대한 천도법회의 梵律에 무르녹아 있다.

圖版 38-2 검푸른 구름에 감싸인 雷神이 긴 발톱에 북채를 들고 그 모습을 드러내었다. 아래에는 도롱이와 우산을 받쳐든 젊은이들이 길을 가고 있는데, 그들 옆에 있는 草家에는 타오르는 불길이 그칠 줄 모르고 있다. 천상에는 道冠의 무리가 의식도량을 향해 강림하고 있다.

圖版 38-3 푸른 선으로 먹선을 대신하고 있는 신륵사감로탱은 유난히 푸른색이 강조되어 있다. 푸른색으로 칠해진 독을 짊어진 행상인들이 달구지를 따라 장시를 향해 가고 있으며 그들의 반대 방향에는 귀가하는 행상인의 모습도 보인다. 전체적으로 거칠고 치졸한 기법이 우리의 삶에 조응되는 듯하다.

圖版 38-2 圖版 38의 세부. Spirit of Thunder.

圖版 38-3 圖版 38의 세부. Pot Seller.

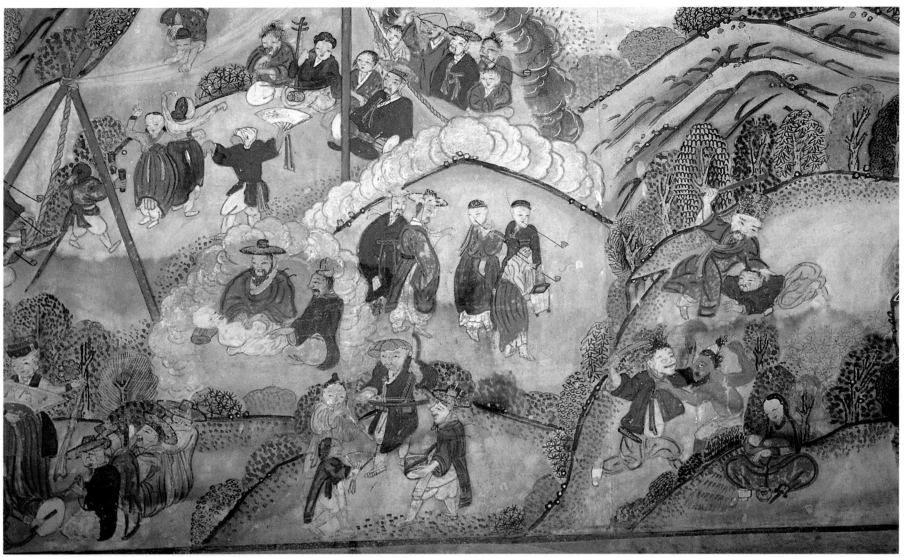

圖版 38-4 圖版 38의 세부. Vagabond Musicians.

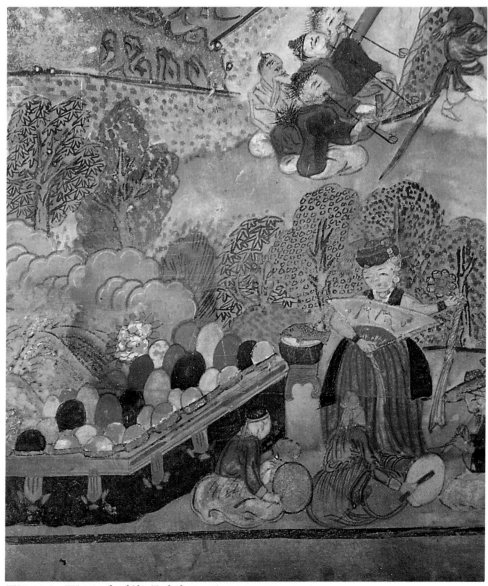

圖版 38-5 圖版 38의 세부. 무당의 굿. Shaman Dance.

圖版 38-4 떠돌이 악사인 풍각쟁이들이 자신들의 음율에 취해 있다. 주위에는 백발의 노인이 침을 맞고 있고, 기생과 한량, 싸움, 주인이 자신의 머슴을 매질하는 장면, 아이를 품에 안은 한 여인의 가련한 모습 등이 전개되어 있다.

圖版 38-5 무당의 굿. 각종 祭物이 약화된 제상 앞에 巫女가 양손에 부채와 巫鈴을 흔들며 긴 사설을 읊조리고 있다. 흰 저고리에 홍치마를 입고 그 위에 구군복을 이 무녀는 災殃을 물리치기 위해 굿판을 벌인 것이리라. 왼손에 들고 흔드는 巫鈴은 청동기시대의 八珠鈴을 보는 듯하여 무상한 만물의 흐름 속에 항상성에 대한 알 수 없는 과거의 그리움을 일깨운다.

39.

大興寺甘露幀
*Taehŭng-sa Nectar Ritual Painting,
South Chŏlla Province.*

39.

大興寺甘露幀

Taehŭng-sa Nectar Ritual Painting, South Chŏlla Province.

1901년, 絹本彩色,
208.5×208.5cm, 順天 大興寺 所藏

봉은사감로탱이 가로로 확대되면서 여러 가지 도상과 구성의 변화가 이루어졌다면, 이 그림은 세로가 길어지면서 또 다른 변화를 보인다. 가로 세로의 길이가 같은 이 작품은 불행히도 가로가 긴 봉은사감로탱을 모본으로 이용하고 있는 듯하다. 따라서 모든 인물의 표현이 세로로 길어지면서 왜소해져 넉넉하고 풍만한 맛이 없다. 또한 양 옆 화면에 전개되는 도상은 아무런 변용없이 절취된 듯한 느낌을 자아내기도 한다.

상단 七여래에 보이는 의식적인 細長化 현상은 더욱 평면적이며 도식화된 느낌을 준다. 七여래의 좌우에는 아미타삼존과 지장, 인로왕보살만이 나타나고 그 바깥쪽에 전개되던 道明尊者와 無毒鬼王은 생략되었으며 雷神의 형체는 반이 잘려나갔다.

중단과 하단에 걸쳐 의도적으로 축소시킨 여러 군상의 모습들은 여유공간을 확보하지 못하여 답답하고 좌우의 인물이나 사물들은 무책임하게 잘려나갔다. 그러나 부분적이나마 도상의 재배치나 변용해낸 의식적인 노력이 없었다면, 그야말로 맥빠진 그림이 되고 말았을 것이다. 이 그림에서 가장 공들인 부분이 있다면 그곳은 중단의 의식장면일 것이다. 이 부분의 악기나 기물, 즉 쇠붙이라 여겨지는 부분에는 모두 금분을 입히고 있어서 화면에 강한 악센트를 부여하고 있다. 또한 봉은사감로탱에서는 도상을 가로로 확장시키기 위하여 필요 없는 여백을 많이 주어 헐렁한 느낌을 자아내거나 동일한 도상을 바로 옆에 반복하는 작화태도를 보였지만, 여기서는 헐렁한 공간을 삭제하였으므로 반복적인 도상으로 채울 필요가 없을 뿐만 아니라 가능한 장면을 축소, 밀집시켜 전개함으로써 약간의 복잡함은 있지만 오히려 짜임새 있는 꽉찬 구성을 이루고 있다. 또한 하단에서 청록으로 묘사됐던 숲을 갈색과 엷은 청색으로, 구릉의 배경을 淡黃으로 통일시켜 전체적으로 편안한 색감을 얻어내었다. 〈金〉

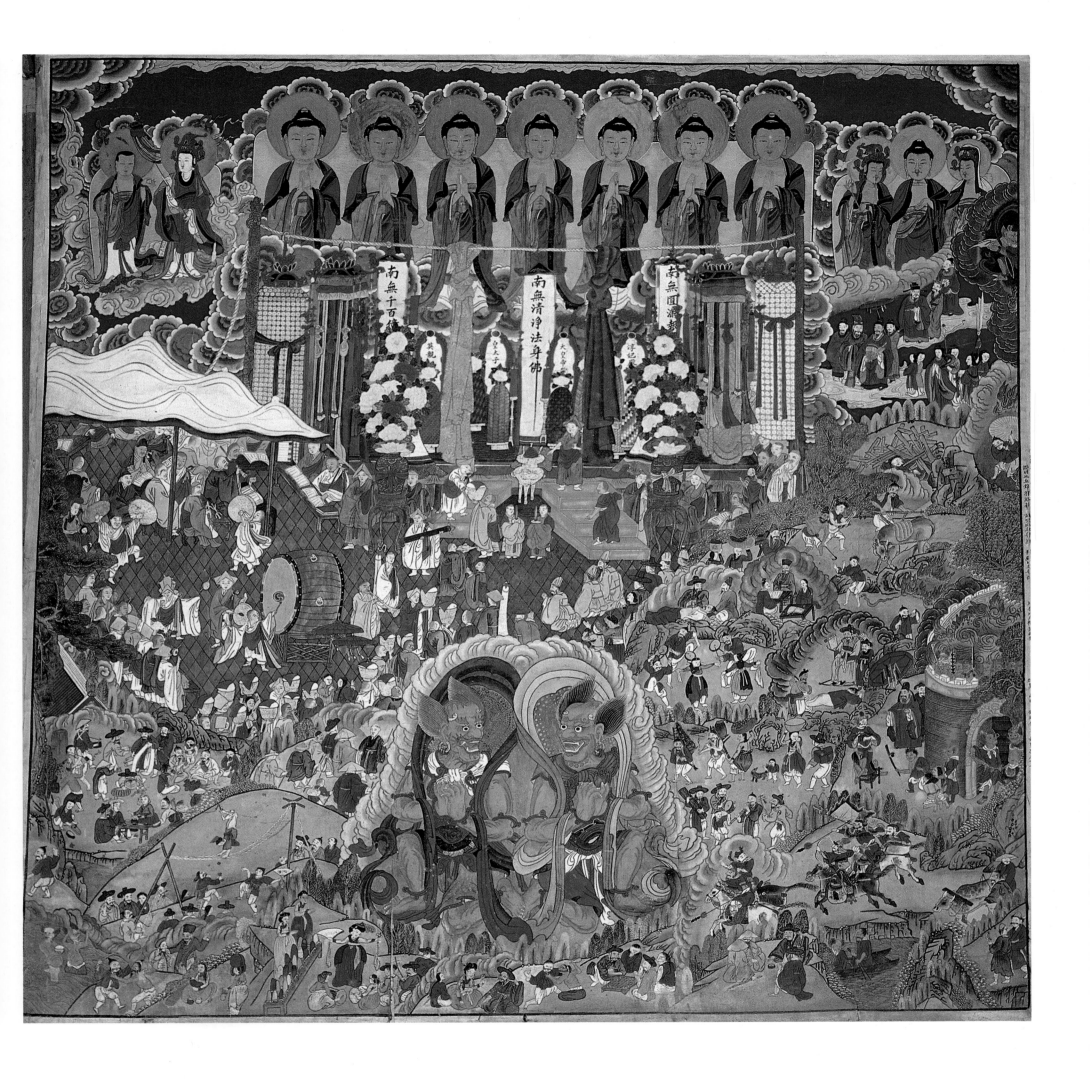

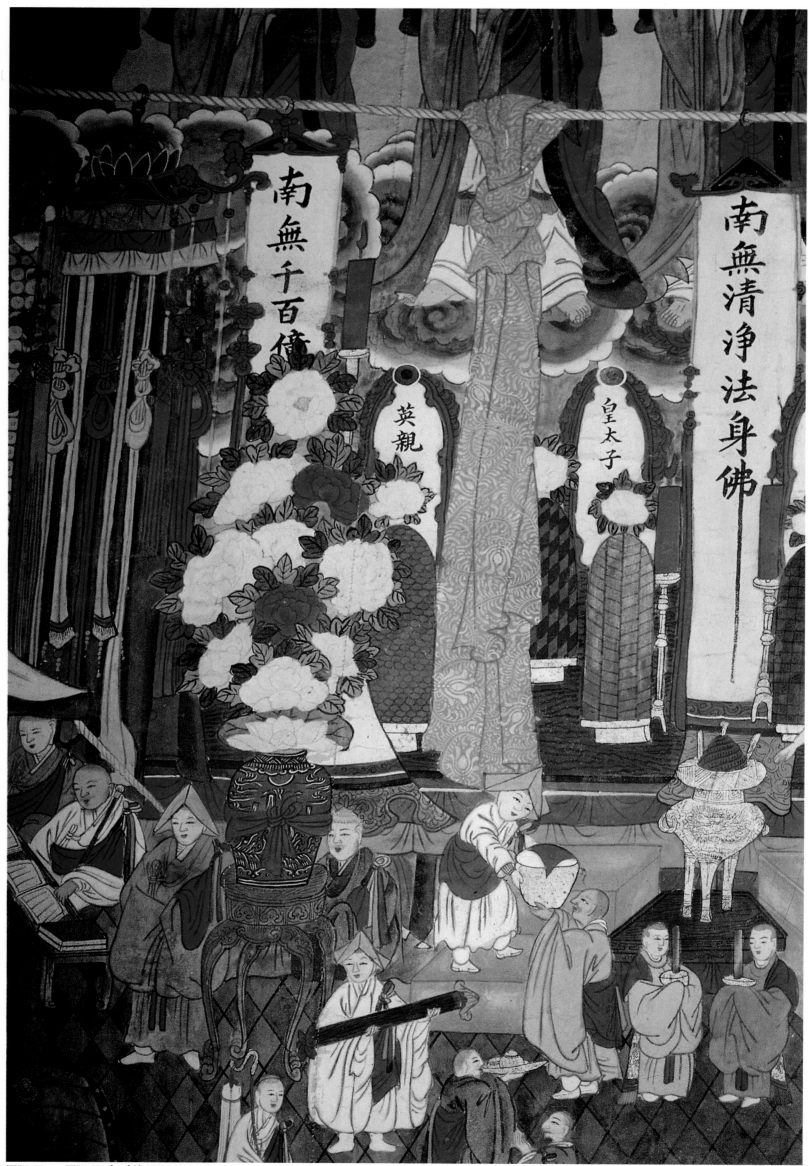

圖版 39-1　圖版 39의 세부. 祭壇. Altar.

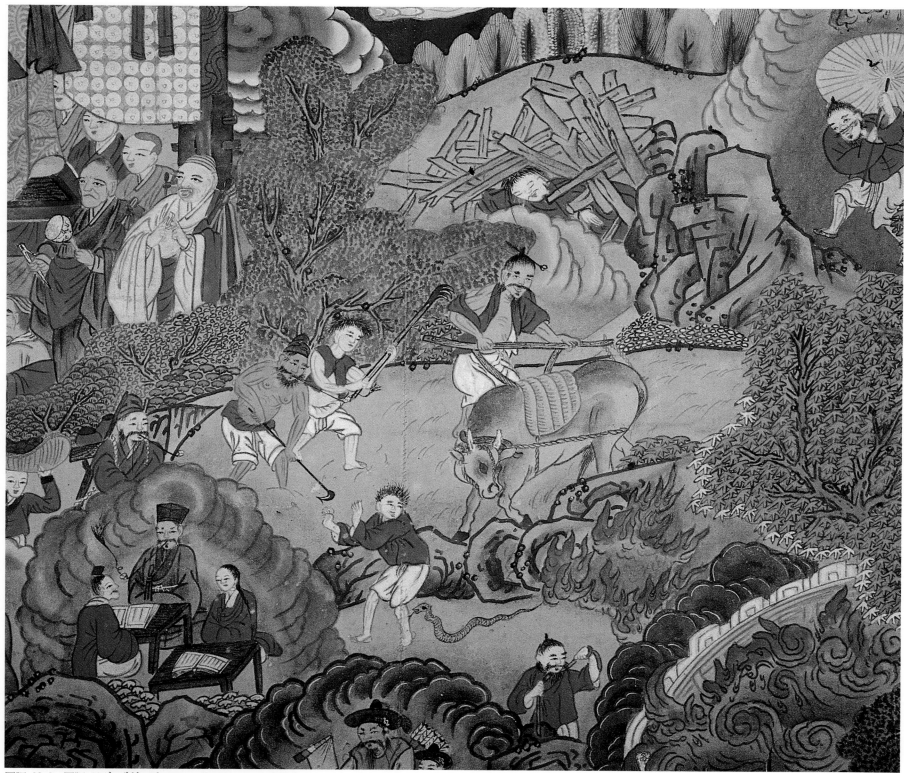

圖版 39-2 圖版 39의 세부. Plowing Farmers and Others.

圖版 39-1 祭壇. 커다란 靑彩靑華白磁에는 흰 연꽃과 白, 紅의 모란이 만개해 있다. 그 뒤에는 휘황찬란한 당번과 연화당초문이 새겨진 비단이 휘감겨 제단을 장엄하고 있다. 제단 위에는 '南無淸淨法身佛'이 墨書로 쓰여진 반듯한 번이 걸려 있고, 皇太子 英親王의 만수무강을 축원하는 문구가 새겨진 위패가 놓여 있다. 제단 앞에는 도깨비가 새겨진 대형 향로가 찬란한 금빛을 발하고 있다.

圖版 39-2 쟁기질하는 농부가 '이려, 워-'를 외치며 밭갈이에 열중하고 있고, 망건에 긴 담뱃대를 문 初老의 농부와 더벅머리 총각이 옆에서 팽이질을 하고 있다. 주위에는 벼락을 피하는 사람, 무너진 목재에 깔린 사람, 독사에 쫓기는 사람, 목매는 사람, 서당 풍경 등이 전개되어 있다.

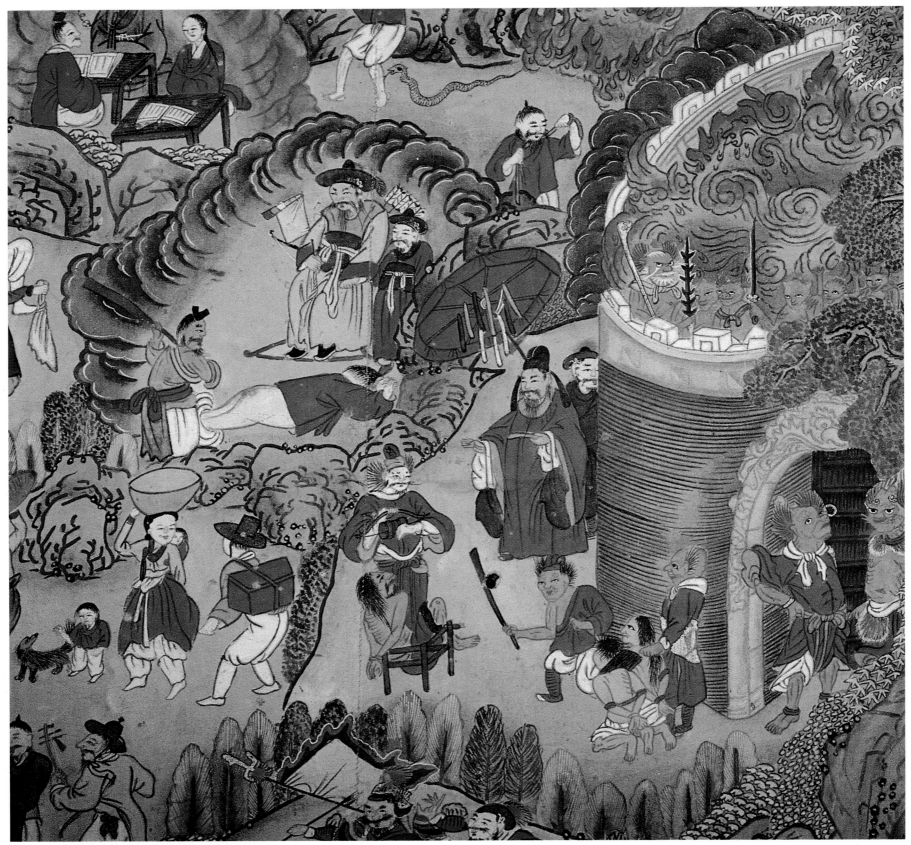

圖版 39-3 圖版 39의 세부. 笞刑. Flogging Scene.

圖版 39-3 笞刑. 매를 맞는 형벌의 장면이 양쪽에서 전개되고 있다. 한쪽이 이승이라면, 다른 한쪽은 저승에서 전개되는 장면이다. 손과 발이 묶인 죄인 앞에 서 있는 귀신은 매맞는 숫자를 수판으로 하나 둘 세고 있다. 그 옆에 칼이 채워진 사람, 머리채를 잡힌 사람 등이 무릎을 꿇고서 차례를 기다리며 불안해 하고 있다.

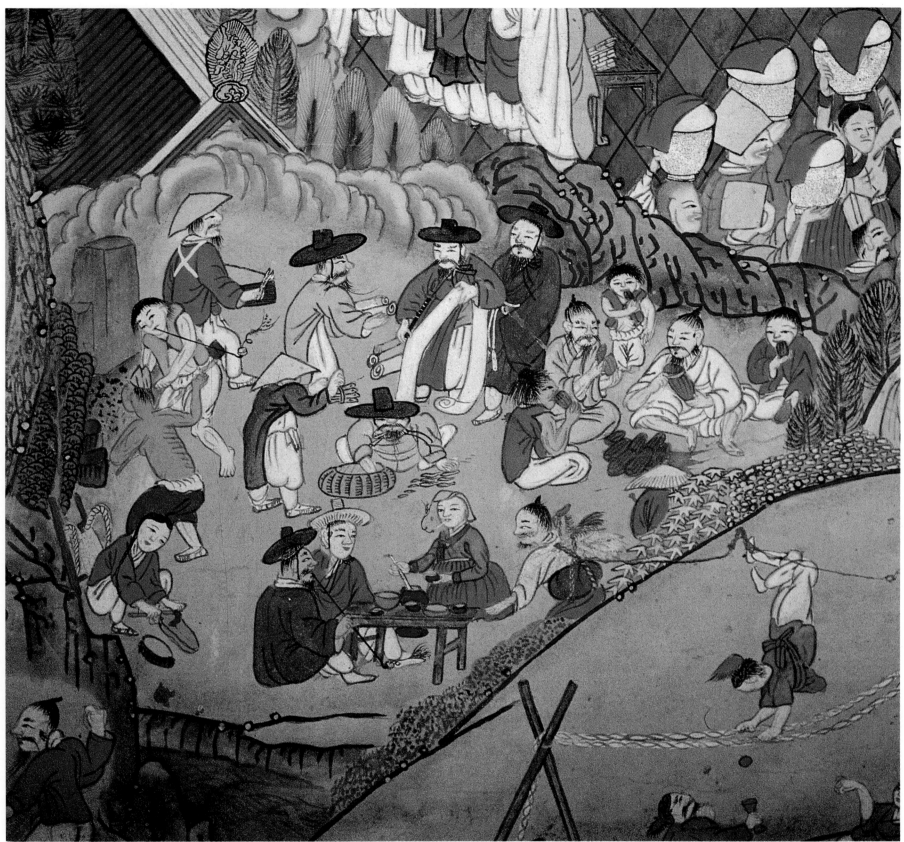

圖版 39-4 圖版 39의 세부. 市場. Market Fair.

圖版 39-4 市場. 시장에 가면 온갖 세태와 풍물, 인정 등의 진한 땀내음을 맡을 수 있다. 가위를 짤랑거리며 소리지르는 엿장수를 비롯하여 포목장수, 어물장수, 과일장수, 닭장수, 주막, 칼갈이, 대장간 등 시장에서 흔히 볼 수 있는 풍경들이 둥그런 원형구도로 배치되어 있다. 대흥사감로탱의 화폭은 가로가 짧아졌기 때문에 대장간장면이 잘렸다.

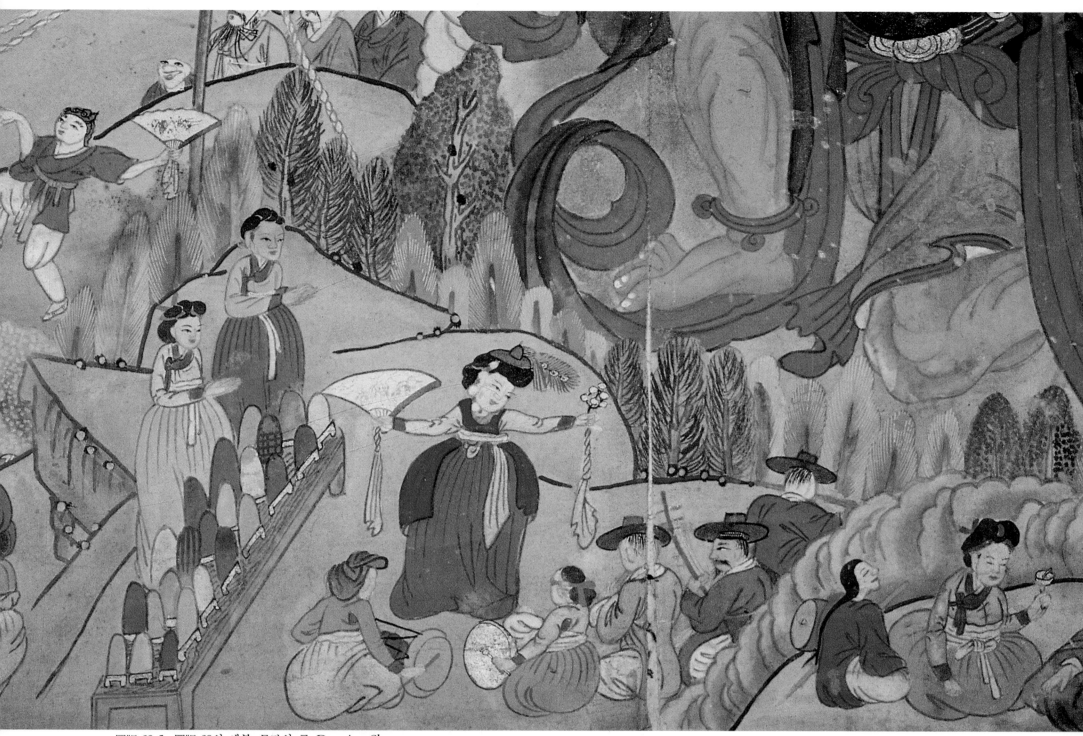

圖版 39-5 圖版 39의 세부. 무당의 굿. Dancing Shaman.

圖版 39-5 무당의 굿. 공작모를 머리에 쓰고 요령을 요란하게 흔들며 부채를 펼쳐든 무당의 요염한 자태가
사랑스럽게 보인다. 무당 앞에 늘어앉은 박수들 가운데에는 등지고 앉아 대금을 부는 사람, 무당과 눈을
맞춰가며 해금을 켜는 사람, 아랫배에 힘을 주어 피리를 부는 사람, 머리에 붉은 띠를 두르고 징을 울리는
애기 무당, 가락을 장고로 잡아가는 무녀가 나란히 앉아 있다. 제상 저편에는 시어머니와 며느리가 得男을
간절히 바라는 듯 두 손 모아 빌고 있다.

40.

高麗山　圓通庵甘露幀
*Wŏnt'ong-am Nectar Ritual Painting,
Kyŏnggi Province.*

青蓮寺甘露幀
*Ch'ŏngnyŏn-sa Nectar Ritual Painting,
Kyŏnggi Province.*

41.

40. 高麗山 圓通庵甘露幀

Wŏnt'ong-am Nectar Ritual Painting, Kyŏnggi Province.

1907년, 絹本彩色
113×174cm, 圓通庵 所藏

　　19세기 후반 20세기 초 무렵에 서울, 경기지역을 중심으로 비슷한 양식의 감로탱이 많이 조성되었다. 대부분 王家의 顧刹에 모셔 先王의 명복과 재위 중인 왕과 왕비, 세자의 수명 및 복을 빌었다. 감로탱은 주로 영가천도를 위한 목적으로 제작되었던 것인데, 이때에 제작된 감로탱은 웬일인지 현세의 이익을 위해 봉안된 듯한 느낌을 받게 한다. 따라서 이 시대의 감로탱 조성동기는 천도를 위해 영단에 그려 모시는 것과 함께 현세의 壽福을 위해서도 조성되었음을 알 수 있게 한다. 특히 생전의 先業을 미리 닦음으로써 미래에 복을 비는 豫修齋로서의 성격도 배제할 수 없었던 것이다. 여기에서도 시주자의 명단은 생략되어 있으나 '吉祥之大願'을 비는 마음으로 제작되었음을 畫記를 통해서 쉽게 알 수 있다. 원통암감로탱은— 원통암은 강화도에서 비구니의 도량으로 유명한 곳이다— 그곳에서 얼마 떨어지지 않은 청련사의 감로탱과 함께 경기도 일원의 감로탱 분포 상황을 알 수 있는 매우 귀중한 작품이다.

　　소폭으로 이루어진 이 작품은 중앙 하단에 두 軀의 아귀가 전면에 부상하고, 그들을 배경으로 한 각종의 생활상이 구릉을 구획으로 이루어져 있다. 이들 도상의 내용은 그 당시에 유행하던 감로탱 양식의 축소판인 것이다. 작은 화면에 중요 도상만을 취사선택하여 구성하였으므로 복잡하지 않고 요약적인 화면을 갖추었다. 다만 중단 儀式의 공간이 중요한 위치를 차지하고 있음에도 불구하고 인물들이 다소 산만하게 전개되어 있다. 법고와 바라가 한 곳에서 어울리지 못하고 흩어져 있으며, 의식을 집전하는 중심 도상이 없어서 다소 혼잡한 느낌을 준다. 그러나 전체적으로 안정된 색조에 차분한 필선, 도상의 구획 등이 원만한 수준작임을 알 수 있다.〈金〉

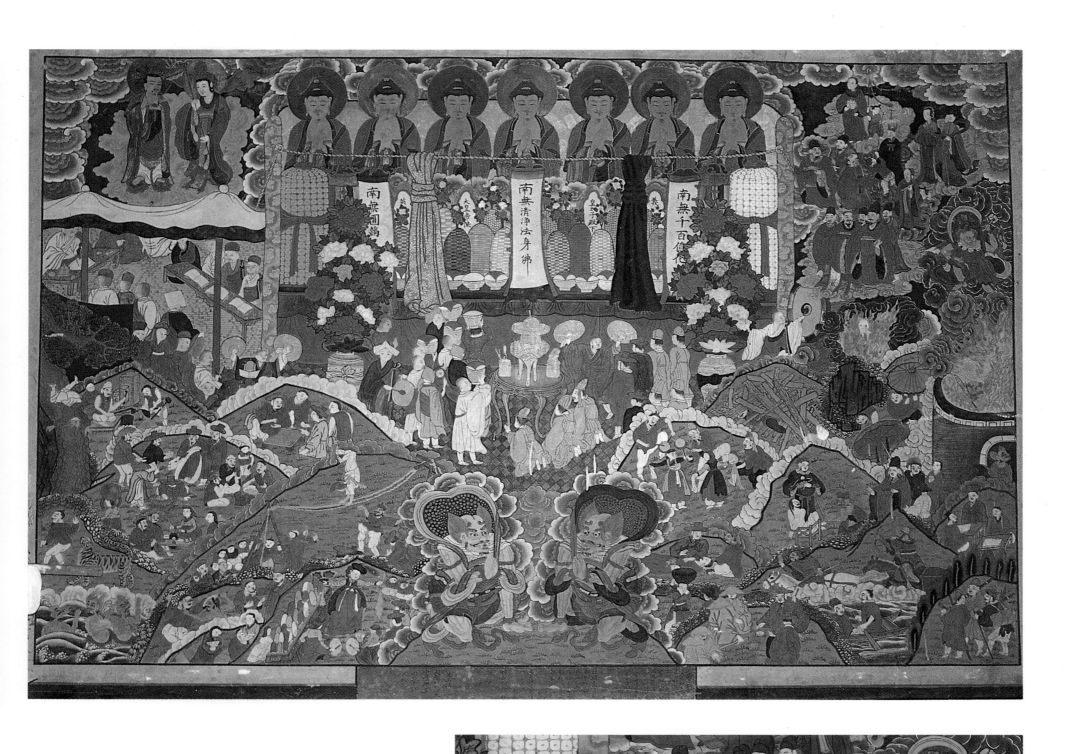

圖版 40-1 활활 타오르는 불꽃과 검푸른 구름이 화면을 메우고 그 사이
사이에 드러나는 재난의 장면들이 인간계의 불확실성을 일깨우고 있다.
그러나 재난은 이러한 累代에 걸쳐 쌓아온 개인 業에 의한 귀결인 것이
다. 지옥과도 같이 전개된 이 장면들 한 귀퉁이에 破地獄의 法鼓를 울리
는 비구의 땀흘리는 모습이 경건해 보인다.

▶圖版 40-1 圖版 40의 세부. Scenes of Disaster.

41. 青蓮寺甘露幀

Ch'ŏngnyŏn-sa Nectar Ritual Painting, Kyŏnggi Province.

1916년, 絹本彩色
148.5×167cm, 青蓮寺 所藏

청련사는 比丘尼 중심 도량으로 최근에는 圓通庵을 境內에 끌어들여 伽藍을 운영하고 있다. 寺誌에는 고구려 長壽王 4년(416)에, 京畿道誌에는 고려 忠烈王代에 창건되었다고 하나 확실한 근거는 없다. 다만 1821년(순조 21)에 包謙 비구니가 폐허된 절을 重建했다고 하며, 1906년에 戒根 비구니에 의해 法殿을 중건했다고 한다. 대체로 20세기 들어 대대적인 중건이 이루어졌다고 보며, 그때에 이 그림도 함께 봉안되었다.

이 작품은 18세기의 감로탱에 나타난 구도적 특징을 보이고 있으나 도상은 19세기에 유행한 내용이다. 배경에는 짙은 色調를 바탕으로 靑綠山水의 기법을 사용하였고, 인물과 인습, 구름무늬 등에는 陰影法이 강하게 반영되어 있다.

작은 화면을 꽉 메운 도상과 하단의 X형 구획을 이루는 청록색의 산악과 소나무 등이 복잡하게 어우러져 있다. 중단의 제단은 그 시대에 유행했던 화려한 꽃공양과 幡이 확대 표현되어 있으나 그 옆에서 전개되는 의식장면은 축소되어 나타나고 있다. 하단은 19세기 후반에 유행했던 감로탱화의 구성과는 상당한 차이를 보이고 있으며, 그와 함께 도상의 위치 또한 뒤바뀌어 있다. 하단의 도상 내용은 당시 유행했던 양식과는 사뭇 다른 모습을 보여주고 있다. 서당장면을 예로 들면 19세기 서울 주변 감로탱에서는 정면 모습의 훈장 앞에 마주보는 두세 명의 학생들로 묘사되는데, 이 작품에서 학생들은 뒷모습이거나 옆모습으로 등장한다. 그러나 여기서 훈장과 학생들의 정면을 향해 응시하고 있는 모습이, 마치 기념사진을 촬영하듯 카메라 앵글을 의식하고 있는 것 같아 흥미롭다. 그 밖에도 우물에 빠지는 모습이나 굿장면 등 많은 부분이 변형된 새로운 모습으로 등장하고 있다. 비교적 상단의 도상이 강조되어 있으며, 중앙 向右에는 구름에 감싸인 뇌신이 뚜렷한 자신의 모습을 드러내고 있다.〈金〉

南
无
十
百
億
化
身
釋
迦
牟
尼
佛

南
无
清
净
法
身
毘
盧
遮
那
佛

南
无
圓
满
报
身
盧
舍
那
佛

佛

299

圖版 41-1 圖版 41의 세부. 薦度儀式. Offering Ceremony.

圖版 41-1 薦度儀式. 오른쪽 버선발을 살짝 드러낸 승무승의 고운 자태가 아름답다. 주위에는 바라춤, 법고 춤에 몰두해 있는 어장들의 진지한 모습에서 천도재의 경건한 분위기를 느끼게 한다. 제단 앞에는 누런 삼 베옷을 입은 세 명의 상주가 故人의 극락정토를 희구하며 불전 앞에 절을 올리고 있다.

圖版 41-2 거친 파도에 전복되어 물에 빠진 사람들의 모습과 아귀의 행렬이 바위가 만든 V字形 구획 안 에 전개되어 있다. 그 아래에는 서당의 훈장과 학생들이 마치 기념촬영을 위해 포즈를 취하고 있는 것처럼 정면을 응시하고 있다.

圖版 41-3 春耕期에 노래가락을 읊조리며 열심히 땅을 일구는 농부들이 활기 있고, 쟁기를 끄는 소의 힘찬 몸동작이 흥미롭다. 한쪽에는 아이 둘을 데리고 있는 여인이 밥을 그릇에 담고 있는데 강아지가 우두커니 앉아 있다. 向左 아랫부분에는 우물에 빠지는 순간을 그렸다.

圖版 41-2 圖版 41의 세부. The World of Desire.

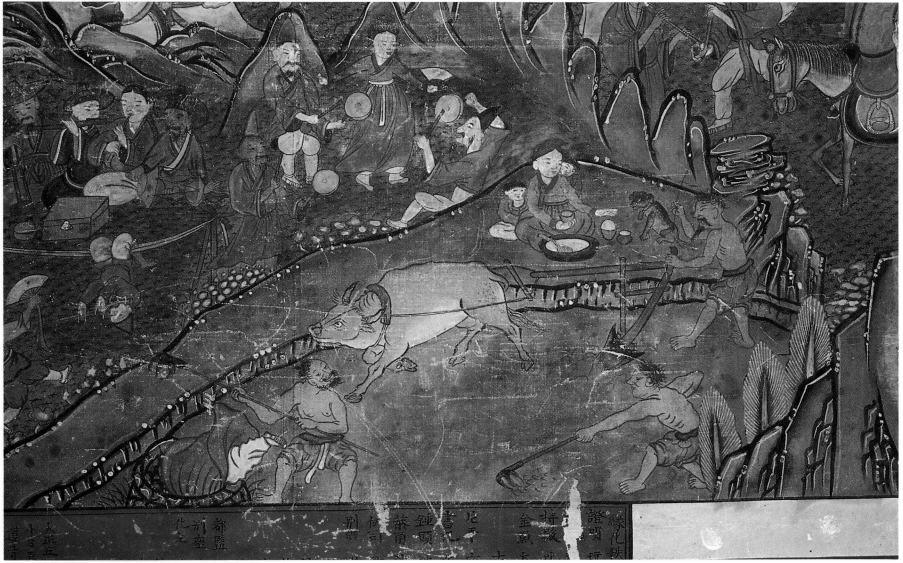

圖版 41-3 圖版 41의 세부. Plowing Farmers.

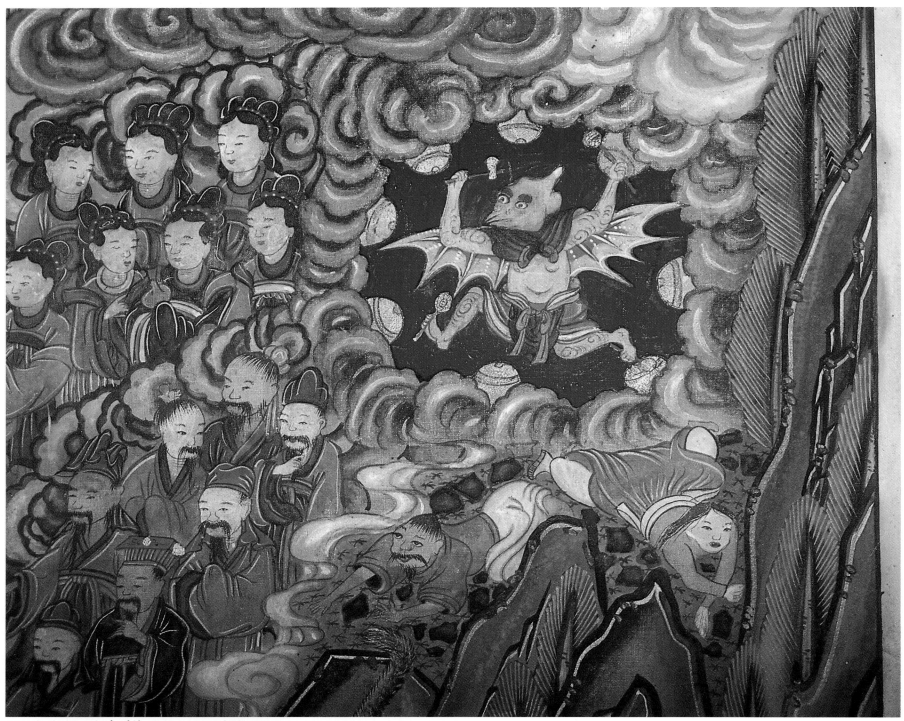

圖版 41-4　圖版 41의 세부. 雷神. Spirit of Thunder.

圖版 41-4　雷神. 둥그런 원을 만들고 있는 먹구름 사이에 파란 창공이 보이고 그 속에 뇌신이 출현하였다.
8개가 연결된 북을 먹구름 속에 반쯤 감추고 두 손도 모자라서 두 발까지 북채를 쥐고 우뢰를 일으키고
있다. 아래에는 천둥에 놀란 남녀가 나자빠져 있다. 몹시 놀란 표정과 엎드린 포즈가 매우 상징적이다.

42.

通度寺 泗溟庵甘露幀

T'ongdo-sa Samyŏng-am Nectar Ritual Painting, South Kyŏngsang Province.

42.

通度寺 泗溟庵甘露幀
T'ongdo-sa Samyŏng-am Nectar Ritual Painting, South Kyŏngsang Province.

1920년, 絹本彩色,
137×120cm, 梁山 通度寺 所藏

불교가 어떠한 형태로 그 사회에 위치하며 기능하는가 하는 종교사회학적 탐색과 불화의 양식이 결정되어 가는 과정을 해석하려는 시도는 매우 긴밀한 관계를 갖는 듯하다. 그 목적은 다르지만, 적어도 감로탱의 도상에 내재된 상징체계와 양식을 설명하는 데 종교사회학적 성과를 적용시킨다는 것은 매우 유용한 방법일 수도 있다.

1920년 즈음 불교의 사회적 위치라는 것은 그야말로 제 자리를 찾지 못한 위태로운 것으로서 存廢의 위기에서 처해 있었다. 前代에 시행된 일제에 의한 寺刹令으로 韓國佛敎는 조선총독부의 지배하에 놓이게 되어 교단의 교권은 물론이고, 한국불교가 그 동안 명맥을 유지했던 나름의 정통성과 자주성을 일시에 상실하고 말았다. 더구나 總務院과 敎務院의 암투, 사찰령의 폐지를 주장하는 목소리, 官權의 개입 등 아수라장 같은 상황이 사원 내부에서 일어났던 것이다. 따라서 사원을 찾는 억압된 민중을 따뜻하게 포용할 수 있는 넉넉함을 당시의 사찰에서 기대할 수는 없었던 것이다. 그들을 어루만질 수 있는 것이란 아직도 중세의 불교관에 의탁하여 은밀하게 치뤄지는 來世救福의 불투명한 미래에 대한 상투화된 의례행사였던 것이다.

불화 양식의 말기적 상황은 民畫나 巫俗畫의 그것과 軌를 같이한다. 전문화가의 솜씨라기보다는 아마추어의 붓장난 같은 거칠고 투박한 표현기법과 키치화된 도상이 전면에 나타난다. 그러나 이러한 그림들이 아픈 사람을 위로할 수 있다면, 그것은 또 다른 차원에서 이해해야 할 종교화의 순기능일 수도 있다.

이 그림은 화면을 상하로 구분한 언덕과도 같은 능선에 의해 구성되어 있다. 윗부분에는 상단 불보살과 의식장면, 선왕선후, 비구들이 묘사되어 있고, 아랫부분에는 아귀를 비롯한 하단의 여러 장면들이 그려져 있다. 상단의 중앙에는 七여래가 병립해 있고, 좌우에 3구의 보살과 인로왕보살이 도식화된 구름을 딛고 서 있다. 인로왕보살 뒤에는 약식화된 벽련대좌가 따르고 있다. 간략하게 차린 제단이 보이고 그 위에는 三身佛名이 적혀 있는 幡이 펄럭이며 휘날리고 있다. 의식장면도 역시 작은 영역을 점유하고 있는데 위에서 내려다본 시점으로 표현되어 있어 인물들이 모두 작게 보이고, 또한 천막에 일부가 가려져 답답하게 보이는 면이 있다.

공포에 질린 한 아귀가 붉은색의 피부를 노출시키고 있는데 그를 음영법으로 표현하고 있는 점이 눈에 띈다. 하단은 마치 당시의 세태라도 반영하듯 활활 타오르는 지옥과 형벌의 장면으로 좌우 윗부분을 채우고 있어 이 도상들이 하단 전체를 휘감고 있는 듯하다. 〈金〉

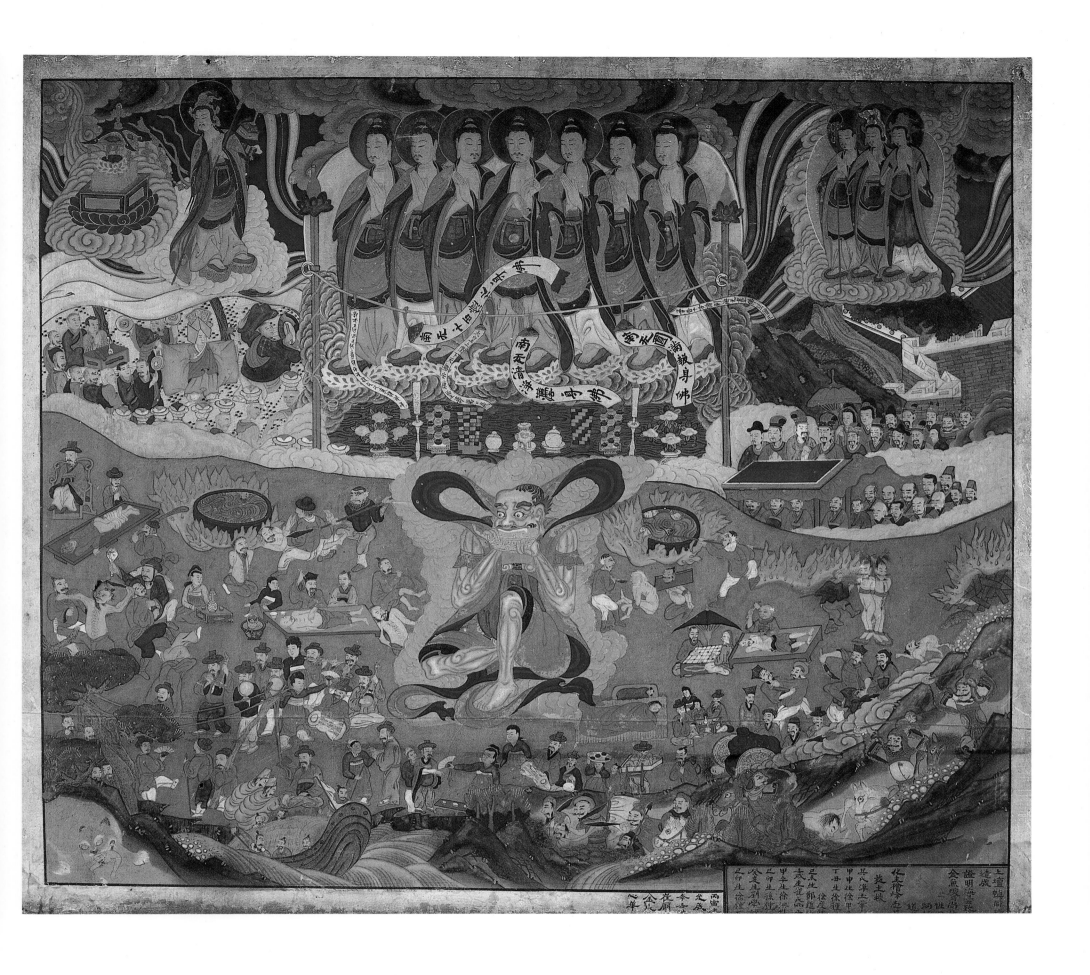

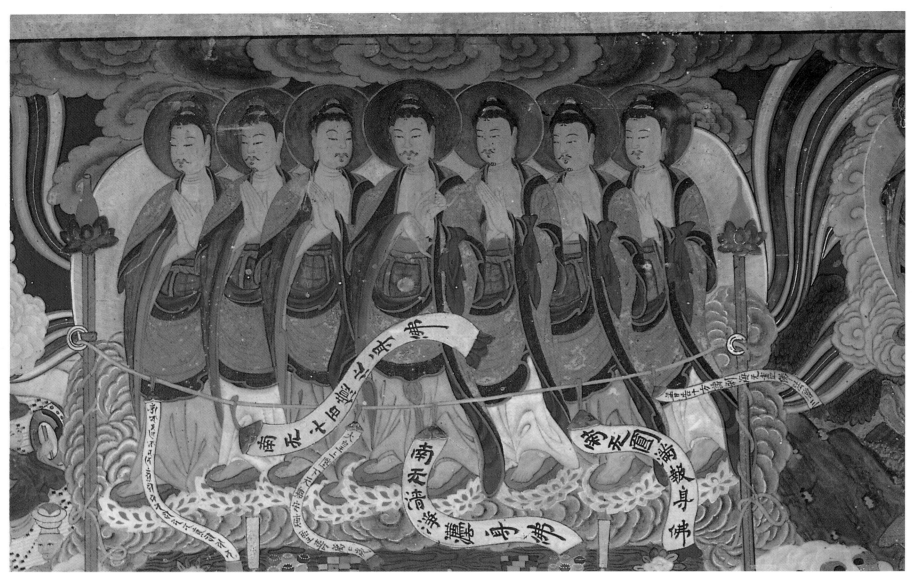

圖版 42-1　圖版 42의 세부. 七如來. Seven Buddhas.

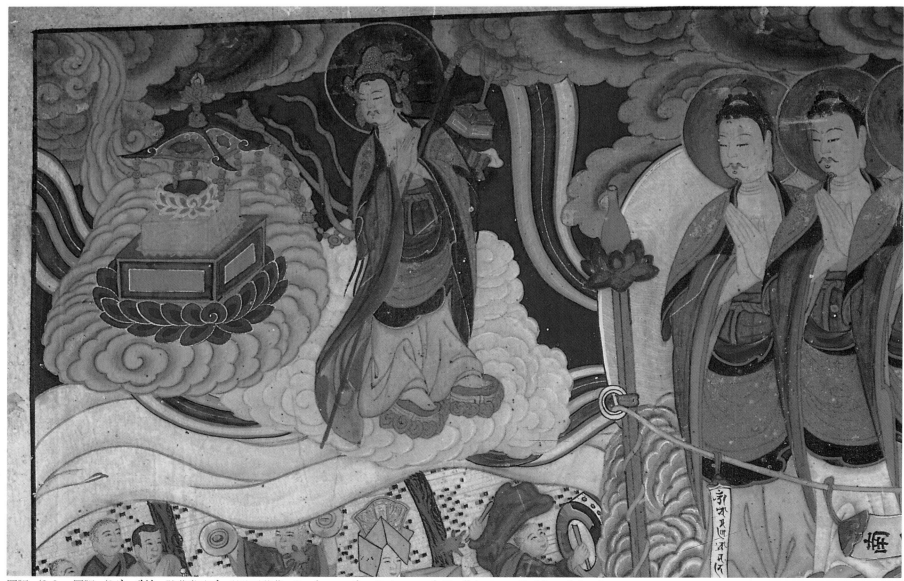

圖版 42-2　圖版 42의 세부. 壁蓮臺畔과 引路王菩薩. Souls on the Lotus and Bodhisattva Guide of Souls.

306

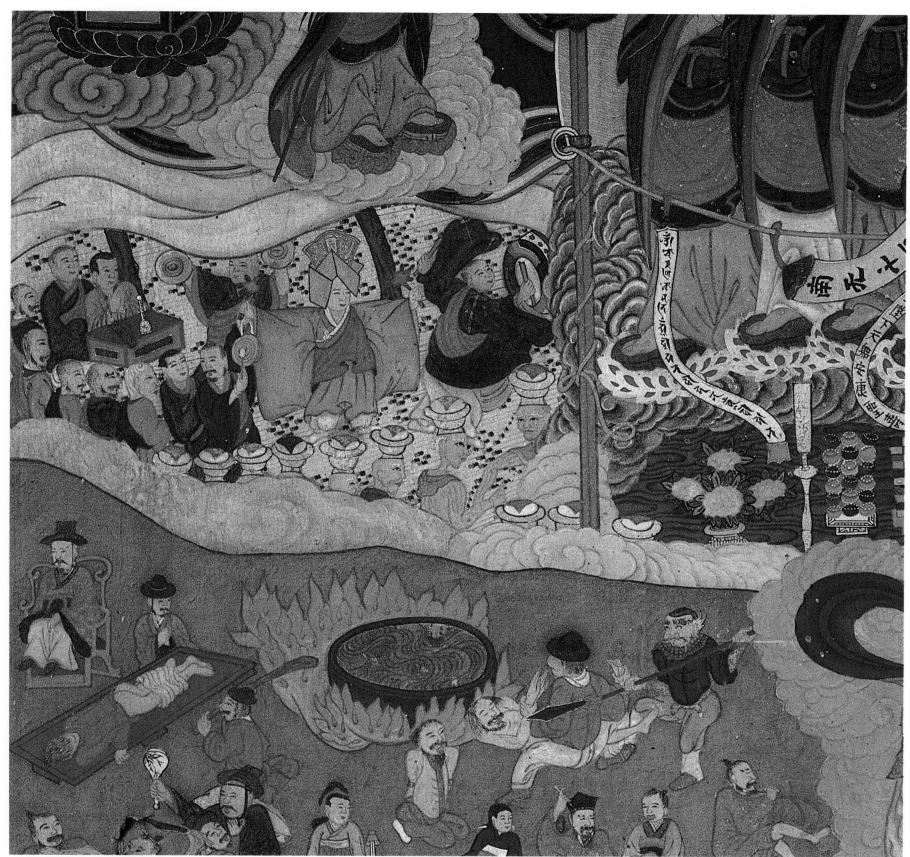

圖版 42-3 圖版 42의 세부. Rite.

圖版 42-1 七如來. 중앙 아미타여래를 중심으로 둥그렇게 배열된 七佛이 五色放光을 뿜으며 의식場의 제단 위에 그 모습을 나타내었다. 여래의 얼굴이 다소 경직되어 있어 20세기 불화양식의 일단을 보여주고 있다. 제단 양쪽에 세워진 지지대의 꼭대기에는 연꽃받침 위에 붉은 정병이 묘사되어 있다.

圖版 42-2 碧蓮臺畔과 引路王菩薩. 칠여래의 오색방광에 걸쳐 있는 인로왕보살은 아래 천도법회에서 서원된 亡者의 영혼을 뒤에 있는 벽련대반에 태워 극락으로 가기 위해 來迎하고 있다. 그 동안 奏樂天人과 함께 출현했던 벽련대반이 여기에서는 단독으로 연꽃에 감싸인 채 인로왕보살의 뒤를 따르고 있다.

圖版 42-3 제단 옆 야외천막 안에는 바라, 승무 등의 作法이 한창이다. 아래에는 지옥의 광경이 펼쳐지고, 위에는 인로왕보살이 강림하고 있다. 한 공간에 三界가 동시에 표현된 것이다. 의식장면은 위에서 아래를 내려다보듯이 그리는 형식의 俯瞰法이 적용되어 있다.

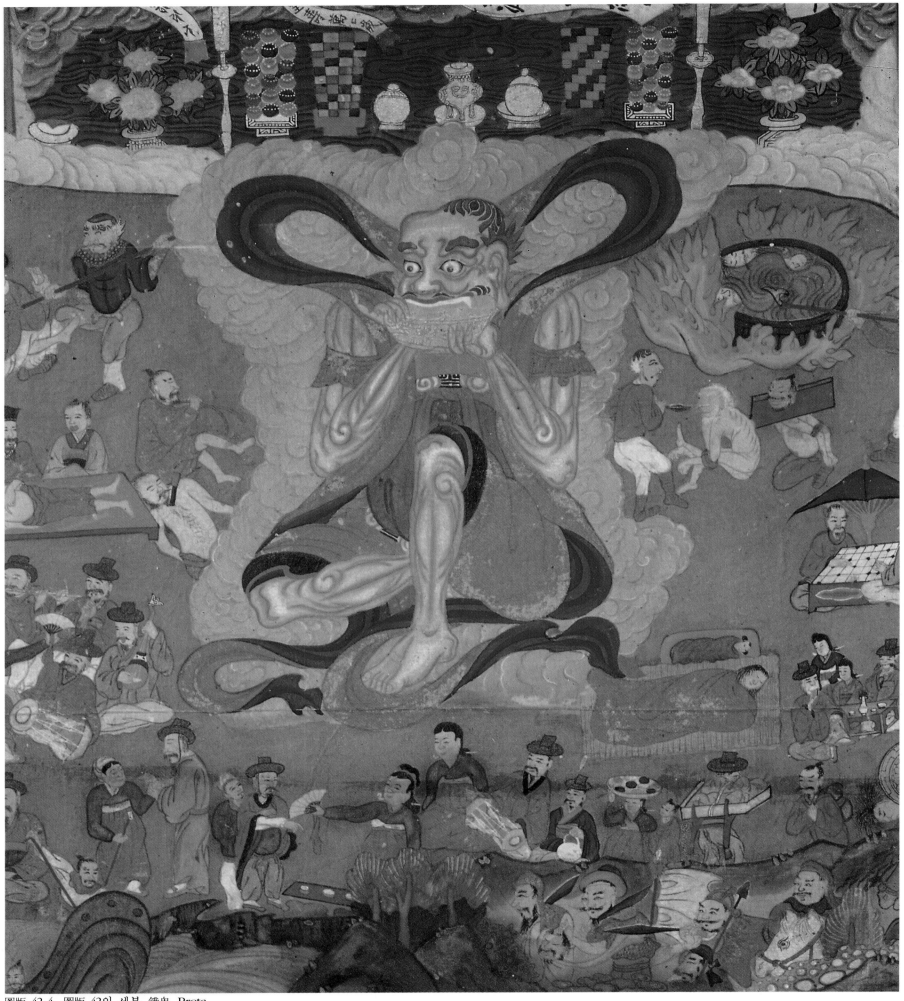

圖版 42-4 圖版 42의 세부. 餓鬼. Preta.

圖版 42-4 餓鬼. 지옥과 죽음, 각종 생활고의 장면에 감싸인 아귀가 그 모습을 드러내었다. 굶주림에 지친
아귀는 받쳐든 그릇을 마치 질겅질겅 씹기라도 하는 듯한 모습이다. 어깨 위로 펄럭이는 天衣가 날개처럼
벌어져 있는 것으로 보아 제단 앞에 방금 그 모습을 나타낸 듯하다. 얼굴과 드러난 피부의 표현이 서양적
음영법으로 표현되어 있어 20세기 불화양식의 한 양상을 반영하고 있다.

43.

興天寺甘露幀
Hŭngch'ŏn-sa Nectar Ritual Painting, Seoul.

43.

興天寺甘露幀

Hŭngch'ŏn-sa Nectar Ritual Painting, Seoul.

1939년, 絹本彩色,
192×292cm, 貞陵 興天寺 所藏

　　1930년대에는 일본 군국주의의 팽창에 따른 위기의식이 사회 전반에 걸쳐 나타기 시작한다. 30년대 말, 제2차대전이 시작될 즈음에 일본은 한국에 대해 國民徵用令(1939.10)을 실시한다. 이러한 험악한 현실과 질곡의 시대에 서울 삼각산에 위치한 궁중의 원찰이기도 했던 흥천사에서는 1939년 11월 6일 空花佛事를 거행하면서 點眼 奉安式을 갖는다. 그때 봉안된 이 감로탱은 당시의 사회상을 그대로 도상에 반영함은 물론, 기존 감로탱에서 사용되었던 도상을 현실에 맞게 새롭게 창출한 뛰어난 작품이다. 그리고 새로운 서양 화법을 화면 전면에 사용하여 기존의 구태의연한 도상의 의태를 현실적이고도 설득력 있는 장면으로 일신시키고 있다.

　　상단 중앙에는 정면관의 五여래가 寶雲이나 광배가 생략된 채 상반신만 묘사되어 있고, 向左 구석에는 인로왕보살과 지장보살, 仙人들이 자그맣게 표현되어 있으며, 그 아래에 風神이 공중에서 바람을 일으키는 모습이 박진감 있게 나타나 있다. 감로탱에서 풍신은 처음 나타나는 도상이나 向右의 雷神과 좌우 짝을 맺게 함으로써 합리적인 도상배치와 공간운영을 보여주고 있다. 향우에도 역시 아미타삼존과 3명의 선인을 작게 배치하여 좌우대칭을 이루고 있는데, 원래 감로탱에서는 七佛의 표현이 定形이나 이 그림에서는 모두 六여래가 표현되어 있어 도상의 주된 관심은 하단에 집약되어 나타난 것 같다.

　　중단 중앙에는 대형의 화려한 제단과 그것을 떠받드는 돌로 만든 단이 마련되어 있다. 제단 아래쪽에는 작법승중이 비교적 넓은 공간을 점유한 채 장대한 의식을 거행하고 있다. 의식장면 옆으로 붉은색, 황토색을 한 두 아귀가 양반자세로 앉아 무언가 호소하듯 입을 벌리고 기묘한 손짓을 하고 있다.

　　하단은 부정형의 직사각형으로 면분할하여 현실의 여러 모습을 생생하게 표현하였다. 뱀에 물려 죽는 장면이나 나무와 바위에서 떨어져 죽는 장면, 포도청의 장면, 대장간의 광경, 물에 빠져 죽는 장면, 호랑이에게 물려 죽는 장면 등은 종래의 도상에서 유래한 것이지만, 그 밖의 장면들은 1939년 그 당시의 세태를 그대로 반영하여 묘사한 광경이다. 이들은 매우 조용한 듯 전개되나 그 내부에서 일고 있는 격랑의 파도소리는 어딘가 슬픈 느낌을 자아낸다. 스케이트장의 모습, 재판소의 광경, 농악을 치는 농부들, 전당포의 풍경, 전화를 거는 모습, 멱살을 붙들고 싸우는 학생들, 전봇대의 전기공, 제방 쌓는 광경, 시청거리인 듯한 쓸쓸한 네거리에 서 있는 양복차림의 남자와 양장한 여인, 서커스, 터널을 통과하는 기차 등은 모두 새롭게 나타나는 도상들이다. 그 당시 문명의 이기와 새로운 문화, 변해가는 물건과 인심, 그리고 암담했던 그 당시의 심정이 그대로 반영되어 있다. 〈姜〉

圖版 43-1 圖版 43의 세부. 地藏과 引路王菩薩. Kṣitigarbha and Bodhisattva Guide of Souls.

圖版 43-1 地藏과 引路王菩薩. 팔등신의 늘씬한 지장과 화려한 보상화문이 새겨진 天衣를 입은 인로왕보살이 흰구름을 타고 지상을 향해 강림하고 있다. 그들 뒤편에는 靑綠의 金剛山이 펼쳐져 있고, 그 위에 작게 묘사된 3명의 仙人들이 무엇인가 열띤 토론을 하며 의식도량을 향해 하강하고 있다. 그 중 백발의 神仙은 붉은 如意를 거머쥔 채 엷은 미소를 머금고 있다.

圖版 43-2 성대하게 차려진 제단 한 귀퉁이에 아녀자들이 의식에 참여하고 있다. 바깥쪽에 중절모를 쓰고 양복을 갖춰 입은 신시대의 멋쟁이도 보인다. 화려한 모란이 장미꽃처럼 표현된 화환 양 옆에 거대한 오색당번과 '奉爲尊皇…'라고 쓰여진 幡이 늘어져 있다. 그것은 의식에서 축원되는 문구였을텐데 해방 후 언젠가 지워졌으리라. 혹시 日皇의 壽萬歲를 기원한 것은 아닐지.

圖版 43-3, 5. 風神과 雷神. 풍신과 뇌신이 함께 감로탱에 등장한 예는 이것이 처음이다. 마치 17세기 일본 쿄토 켄닌지(建仁寺)에 있는 타와라야 소타츠(俵屋宗達)가 그린 '뇌신풍신도병풍'과 많은 시간적 차이에도 불구하고 비슷한 느낌을 준다. 서양화법을 응용한 입체적인 표현이 생생하다.

圖版 43-4 바라와 승무. 두 명의 作法僧이 높은 고깔을 얌전하게 쓰고 두 팔을 벌려 덩실덩실 승무를 추고 있다. 그 주위에는 네 명의 비구가 바라춤을 추고 있다. 한 화면에 등장하였지만 이 두 작법의식은 시간을 달리하여 전개되었을 것이다. 뒤쪽, 즉 제단 바로 아래에는 누런 喪服을 입은 사람들이 故人의 명복을 빌고 있고, 아래에는 대덕고승들이 단 위에 앉아 의식을 집전하고 있다.

圖版 43-6 제단 아래에서 의식행사를 구경하는 사람들 가운데 최신 유행의 양장을 한 숙녀와 신사, 그리고 아동들의 모습이 보인다.

奉爲

圖版 43-3　圖版 43의 세부. 風神. Spirit of Wind.

圖版 43-4　圖版 43의 세부. 바라와 승무.　Bara (Gongs) and Sŭngmu (Buddhist Monk Dance).

圖版 43-5　圖版 43의 세부. 雷神. Spirit of Thunder.

圖版 43-6　圖版 43의 세부. Gentlmen and Ladies with the Western Fashion.

315

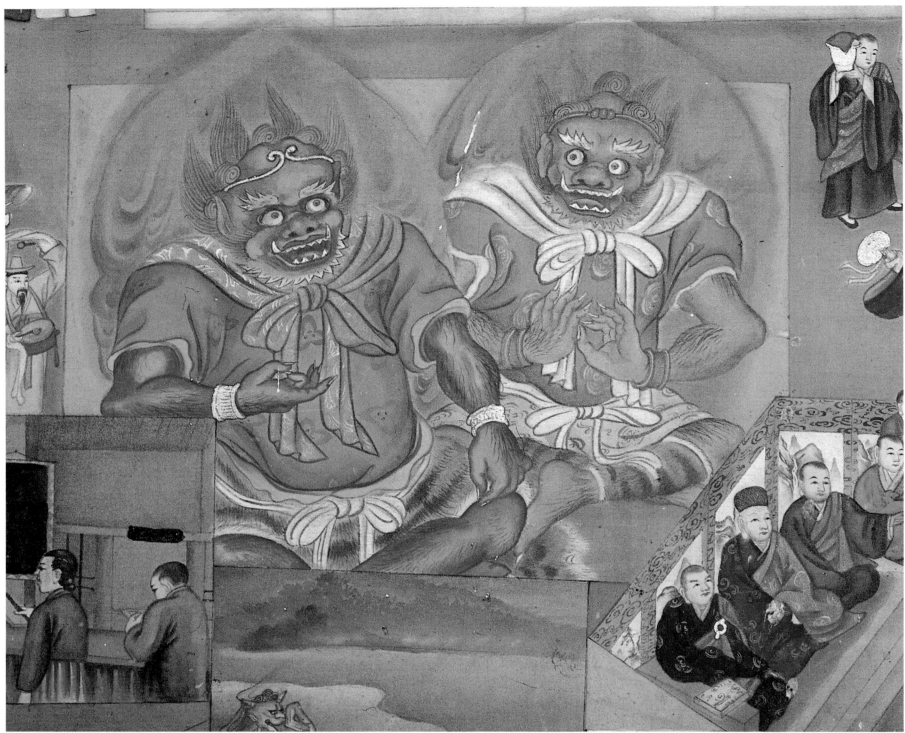

圖版 43-7 圖版 43의 세부. 餓鬼. Pretas

圖版 43-7 餓鬼. 붉은 피색과 흙색의 두 아귀가 험상궂은 모습으로 의식도량의 한가운데 나타나 있다. 위로 치켜 올라간 이빨, 둥그런 눈동자, 하늘로 향한 머리칼과 도식적인 수염, 그리고 비단과 虎皮를 옷으로 두르는 등 그 동안 감로탱에 등장했던 아귀와는 상당히 다른 모습이다. 마치 일본불화에 많이 나타나는 明王을 보는 듯한데, 실제 아귀의 모습은 그 아래 네모진 구획 안에 江岸을 배경으로 등장해 있다.

圖版 43-8 전화와 스케이트 타는 모습은 근대화된 풍속의 한 단면으로 새로운 것에 대한 관심을 감로탱 하단을 빌어 표현하고 있다. 剪枝하다 실수하여 떨어지는 심마니는 전통복식으로, 산길에서 구렁이를 만난 사람은 신시대의 복장으로 나타낸 것도 흥미롭다.

圖版 43-9 그 동안 감로탱에 등장했던 싸우는 장면은 술병을 들고 서로 치고 받는 도발적인 감정이 우선한 다툼이었다. 여기서는 교복을 입은 학생들로 대치되었는데, 혹시 한국학생과 일본학생 간의 자존심 대결이 아닌가 여겨진다. 교복에 나타난 명암과 의습선의 표현은 전통붓이 아니라 유화붓으로 그려진 것 같은 느낌이다. 전신주에 올라 전선을 점검하고 있는 전기공의 모습은 당시의 새로운 풍속이 반영된 것이라 하겠다.

316

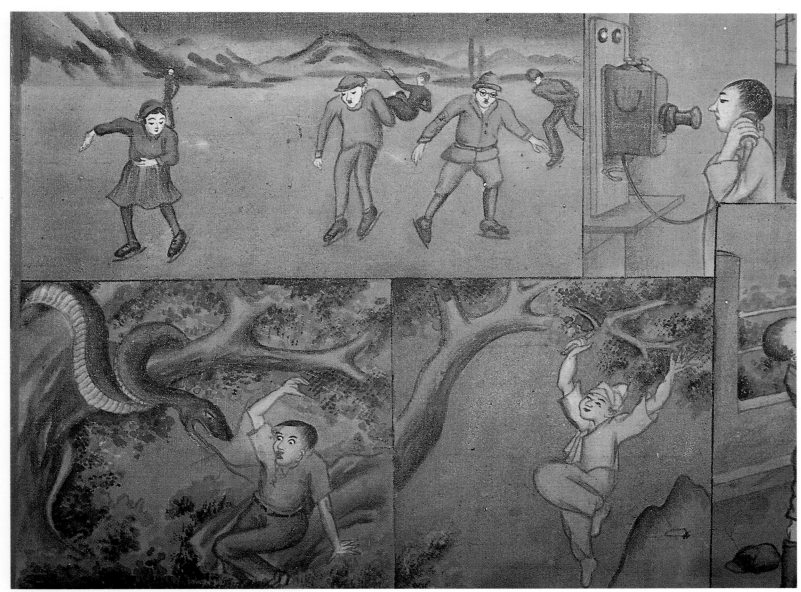

圖版 43-8 圖版 43의 세부. Telephoning and Skating.

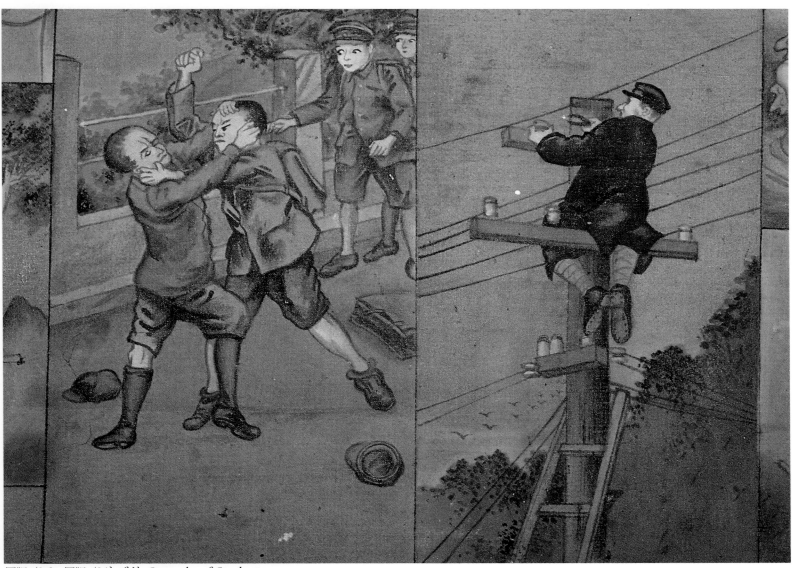

圖版 43-9 圖版 43의 세부. Struggle of Students.

圖版 43-10 圖版 43의 세부. Court of Justice.

圖版 43-10, 11. 왼쪽이 원님의 주재하에 죄인을 재판하는 전통적인 재판의 광경이라면, 오른쪽은 전문 판사가 재판을 하고 방청객들이 열람하는 이른바 신식 재판이라 할 수 있다. 이 두 장면이 하단의 도상으로 동시에 나타난 데에는 그때까지의 재판에서는 新舊가 혼재되었기 때문이라 여겨진다. 신식 재판 주위에는 농악장면, 급류에 허우적거리는 사람들, 암벽을 타다 떨어지는 등산복 차림의 사내가 실감나게 표현되어 있다. 언덕 아래에는 높게 치솟은 푸른 산이 희미하게 보이고 그 사이를 이름 모를 새들이 줄지어 날아가고 있는 상투적인 표현이 나타나 있다. 인간의 재해라 할 수 있는 급류와 등반은 인간사의 급박한 상황과 그 자리를 도도히 지키고 있는 대자연의 면면한 흐름과의 대비를 이뤄 비장한 느낌을 자아낸다.

圖版 43-12 전당포. 심각한 표정의 사내가 쇠창살 틈새로 무엇인가를 들이밀고 있고, 그것을 접수하는 안경 쓴 사내는 피로에 지친 모습으로 관인을 찍는 것 같은데 콧수염이나 관복차림으로 보아 日人인 듯하다. 그 옆으로 자신의 차례를 기다리는 한복차림의 여성은 책을 들고 있고, 그 옆에 짧은 머리의 젊은이도 뭔가를 속으로 열심히 계산하며 자신의 차례를 기다리고 있다. 현재 지워진 쇠창살 앞 간판에는 '一錢에 웃고 일전에 운다'라는 기이한 내용의 일본字가 쓰여 있는 것으로 보아 아마 이 장면은 당시 고리대금의 한 유형인 전당포를 풍자한 것이 아닌가 한다.

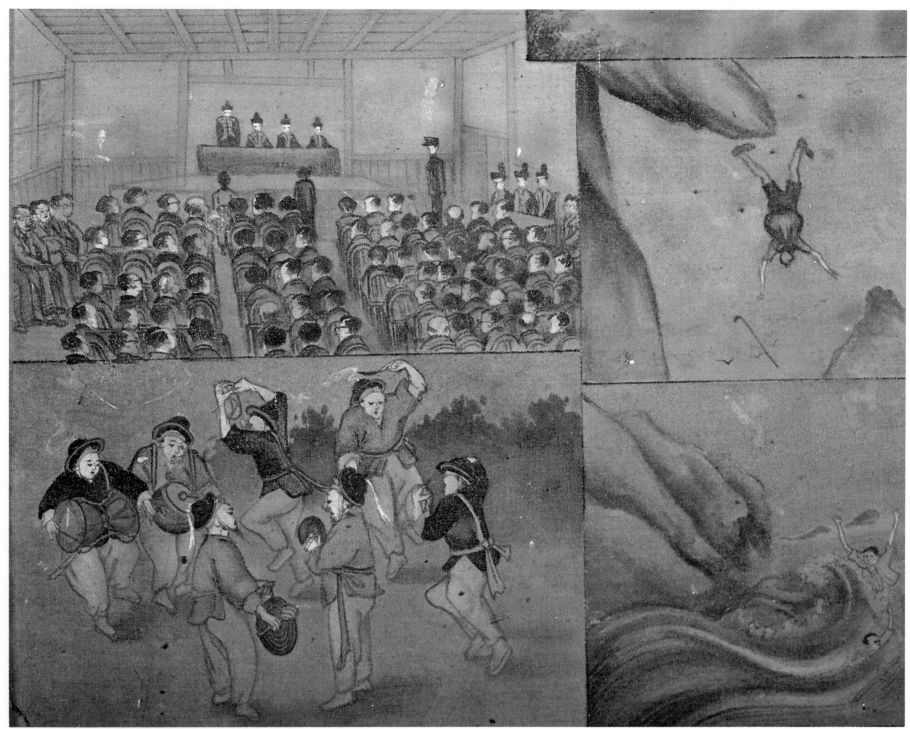

圖版 43-11　圖版 43의 세부. Court of Justice.

圖版 43-13　餓鬼와 대장간. 江岸, 혹은 해변에서 아귀는 한 손에 빈 그릇을 쥐고 애타게 음식을 희구하고 있으나 그들의 희망을 들어줄 그 무엇도 없는 공허함과 정적만이 그들 주위를 메우고 있다. 바늘처럼 가는 목과 불룩 튀어나온 배는 고통스러운 아귀의 삶을 잘 설명하고 있다. 아래에는 대장간의 모습으로, 가열된 쇠붙이를 번갈아가며 단련시키고 있는데, 이 장면은 19세기부터 감로탱에 등장하기 시작했다. 어두운 시대의 중압감 따위는 아랑곳하지 않고 열심히 일에 집중하고 있는 애띤 두 소년의 모습이 착잡한 심경으로 다가온다.

圖版 43-14　그물로 걷어 올린 수많은 고기들을 빙 둘러 지켜보는 사람들의 모습이 어쩐지 밝지 않고 어둡다. 아마도 이 어획고들은 곧 공출되어 갈 것이 불을 보듯 뻔하기 때문이리라. 그와는 아랑곳없이 꽃게를 집어 들고 두 팔을 치켜 올려 마냥 즐거워하는 어린아이의 모습은 보는 이로 하여금 가슴을 뭉클하게 만든다.

圖版 43-15　서커스. 코끼리가 그 둔중한 몸으로 조련사의 채찍에 따라 묘기를 보이고 있는데, 이 새롭고 이색적인 구경거리를 지켜보기 위하여 모여든 구경꾼들의 모습도 매우 흥미로운 관심의 대상이다. 무대 위에는 순사가 예기치 못할 사고에 대비하여 버티고 있으며, 관중들 틈에는 선글라스와 중절모를 쓴 신사도 있어 시대에 따라 신속하게 변해가는 차림새가 눈길을 끈다.

圖版 43-16　근대화된 어촌풍경. 해안선을 따라 잔잔히 일고 있는 파도를 배경으로 자그마한 등대가 서 있다. 터널을 통과하는 기차의 굉음소리가 들려오고, 산길을 따라 자동차가 질주하고 있다. 아래에는 가마행렬과 蠶業에 열중하는 여인네들이 표현되어 있는데, 그들의 침통한 표정은 어쩔 수 없는 시대상의 표현이리라.

圖版 43-12　圖版 43의 세부. 전당포. Pawn Shop.

圖版 43-13　圖版 43의 세부. 餓鬼와 대장간.
Pretas and a Blacksmith's Shop.

圖版 43-14　圖版 43의 세부. Fishing.

▶圖版 43-16　圖版 43의 세부. 근대화된 어촌풍경.
Scene of Modern Fishing Town.

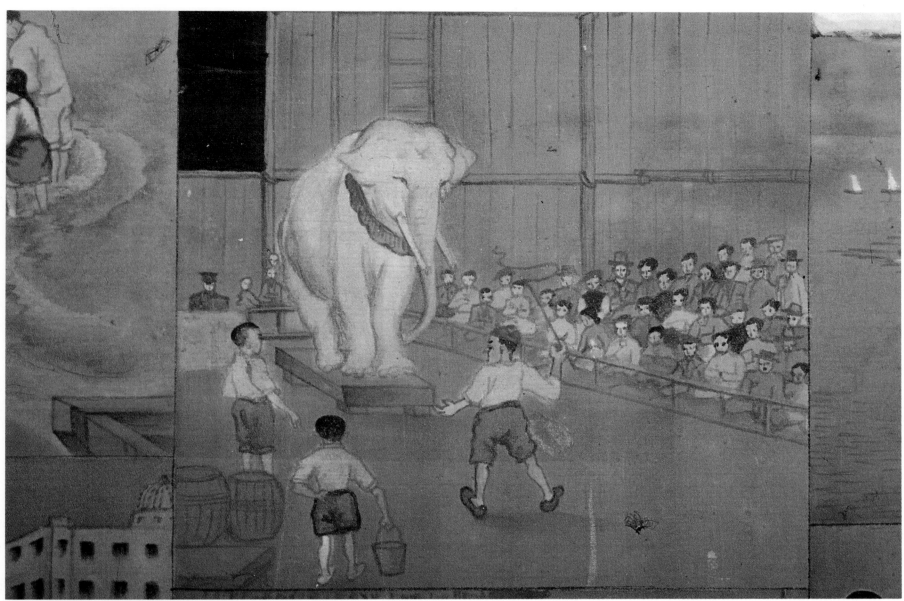

圖版 43-15　圖版 43의 세부. 서커스. Circus.

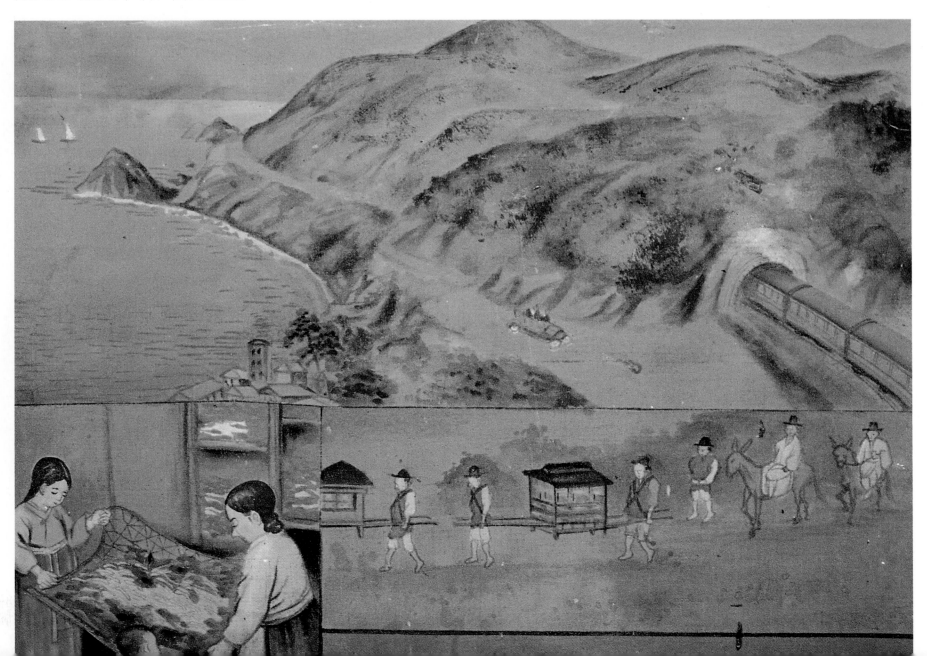

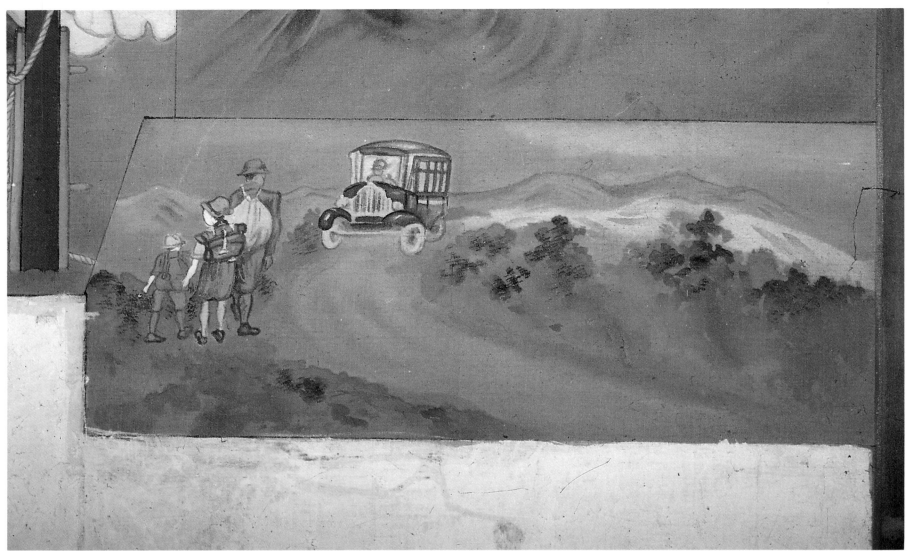

圖版 43-17 圖版 43의 세부. 여행. Travelling.

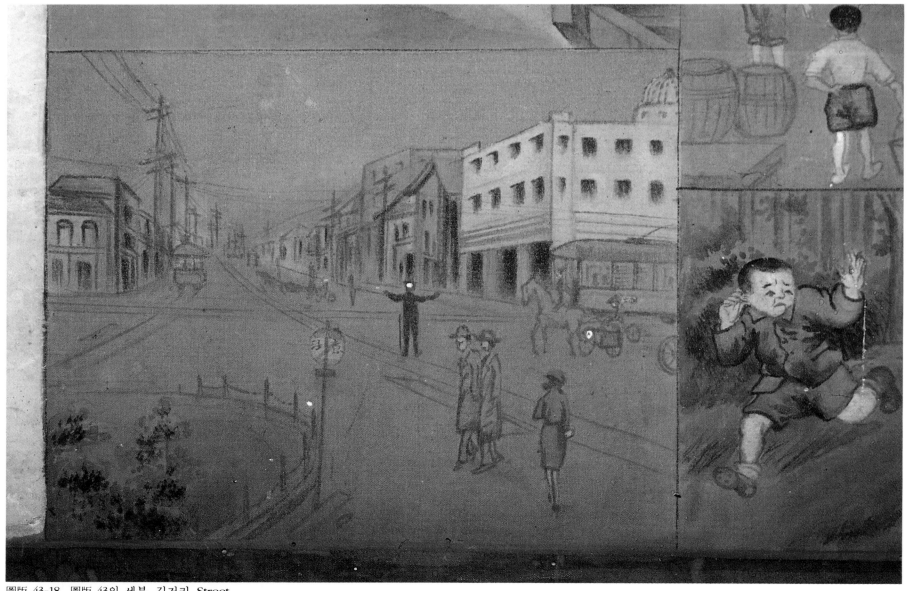

圖版 43-18 圖版 43의 세부. 길거리. Street.

322

圖版 43-19 圖版 43의 세부. Street-widening Construction.

圖版 43-17 여행. 前代의 감로탱에서 먼 길을 여행하는 사람들의 묘사는 걸망이나 봇짐을 메고 정처 없이 어디론가 떠나는 모습이었다. 그러나 세월이 바뀌고 풍습이 변한 1939년 흥천사감로탱에서는 한 가족이 자동차를 기다리는 모습으로 여행을 나타내었다.

圖版 43-18 길거리. 전차, 마차와 많은 사람들이 왕래하는 길목 가운데에는 거리질서에 나선 교통순경이 두 팔로 신호를 보내고 있다. 신식 건물이 쭉 늘어서 있고 전신주와 전선이 하늘 한 귀퉁이를 메우고 있다. 아마도 종로 네거리나 화신백화점, 혹은 시청 앞 일대를 그린 것이 아닌가 추측된다.

圖版 43-19 도로확장 공사에 부역으로 참가한 한국인들과 그들을 감독하는 일본순사의 모습에서 일제하에서 민중이 겪었던 고난의 표정들이 생생하게 다가온다.

圖版 43-20　圖版 43의 세부. 모심는 농부들. Rice-planting Farmers.

圖版 43-20　모심는 농부들. 일렬로 늘어서서 농부들이 모를 심고 있고 모판을 든 사람이 그들 사이를 오
가고 있다. 뒤쪽 저편으로는 소를 이용해 논갈이를 하고 있고, 또 한편에서는 무자위 위에 올라 물을 대는
모습이 농번기의 분주함을 잘 표현하고 있다. 가까이에는 새참을 준비해오는 아낙과 양은 주전자를 든 어
린아이가 보이고, 멀리에는 옹기종기 모여 있는 초가와 둥그런 동산이 정겹게 다가온다.

44.

溫陽民俗博物館藏　甘露幀
Nectar Ritual Painting,
Onyang Folk Museum.

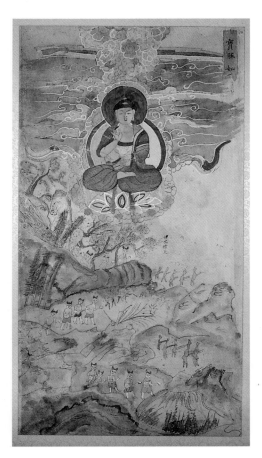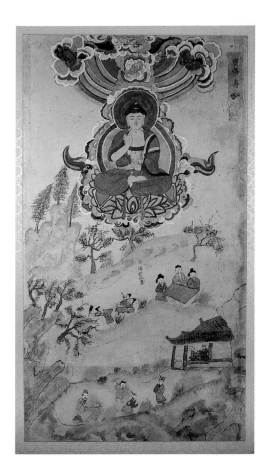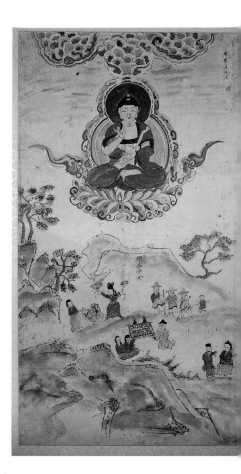

44.

溫陽民俗博物館藏 甘露幀
Nectar Ritual Painting, Onyang Folk Museum.

20세기 전반, 紙本彩色,
8폭 병풍 각 109×56.5cm, 溫陽民俗博物館 所藏

 이 감로탱은 8폭 병풍으로 이루어진 稀有한 民畵風의 완전한 한 벌의 감로탱이다. 원래 한 폭으로 된
커다란 감로탱을 주제별로 나누어 여덟 장면에 그린 初有의 것이다. 작고 긴 화폭의 상단에는 각각 寶勝如
來나 甘露王如來, 그리고 餓鬼 등을 크게 그렸고, 하단에는 현실의 여러 장면을 그렸다. 주제별로 그렸기
때문에 보통 한 화면의 감로탱들처럼 구릉이나 산악을 화면 전체에 빽빽하게 채우지 않고 제법 여유공간을
살렸다. 상단에는 여래나 아귀를 하나씩 그렸고, 하단은 주제별로 무당이 제상 앞에서 춤을 추는 장면,
술병을 들고 싸움하고 죽이는 장면, 목련이 어머니를 구하는 장면, 등잔을 손에 든 작은 아귀들이 구원을
호소하는 장면, 가면을 쓰고 승복차림을 한 남사당패거리가 공연을 마치고 절로 돌아가는 장면, 끓는 물에
서 괴로워하는 확탕지옥의 장면과 혀를 길게 빼어 그 위에서 소가 밭갈이하는 등의 지옥장면들, 그리고
十王幀에 보였던 六道輪廻의 장면 등 이렇게 여덟 가지의 주제를 여덟 폭에 나누어 그려 병풍을 만들었던
것이다.

326

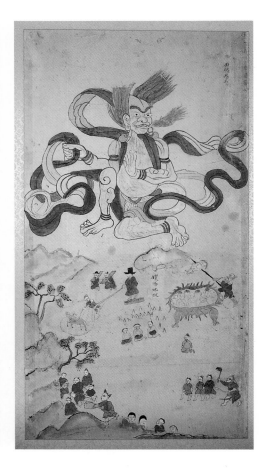

　그런데 두 폭만은 상단에 여래의 표현이 없고, 남사당이 돌아가는 장면과 아귀의 무리만이 화면 가득히 채워져 있다. 위쪽 중앙에 ‘主上殿下壽萬歲’와 ‘王妃殿下壽齊年’이라고 쓴 紙榜을 붙여놓았다. 그러니 하층민의 의례용 그림이라 하더라도 조선 후기의 다른 감로탱에서처럼 주상과 왕비의 만수무강을 비는 마음만은 변함이 없었음을 알 수 있다.

　그림 솜씨는 치졸하고, 자세도 우스꽝스러우며, 신체와 옷이 잘 어울리지 못하여 웃음을 자아낸다. 서툰 墨線으로 인물과 산수를 그리고, 붉은색과 푸른색으로 거칠게 채웠다. 그림 솜씨 없는 사람이 사찰의 감로탱을 흉내내어 그렸기 때문에 그림 하나하나가 치졸하고 구성이 치밀하지 못하여 民畵의 특성을 솔직하게 나타내주고 있다. 그럼에도 불구하고 한 화면의 감로탱을 이렇게 주제별로 나누어 그런대로 감로탱의 세계를 익살스럽게 표현한 것은 마지막 감로탱을 정리하는 마당에 대단한 성과가 아닐 수 없다. 이 감로탱은 무당집에서 사용되었던 것이다. 〈姜〉

圖版 44-1 圖版 44의 세부. 첫번째 폭.

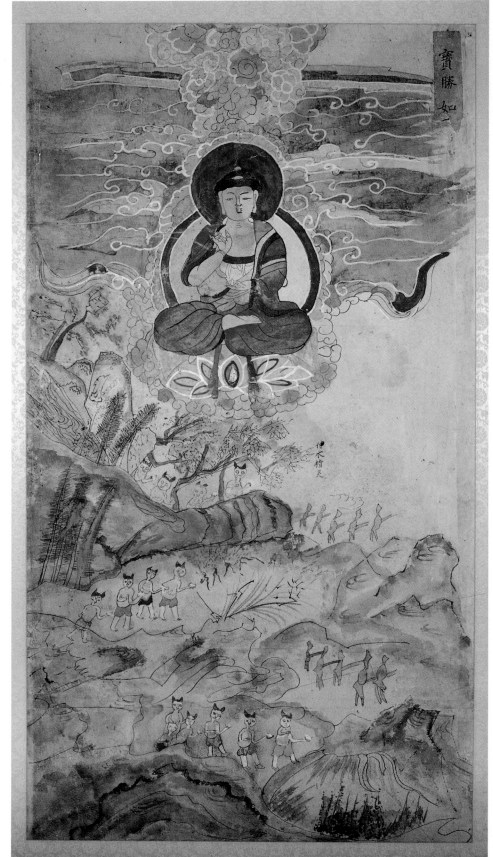

圖版 44-2 圖版 44의 세부. 두번째 폭.

328

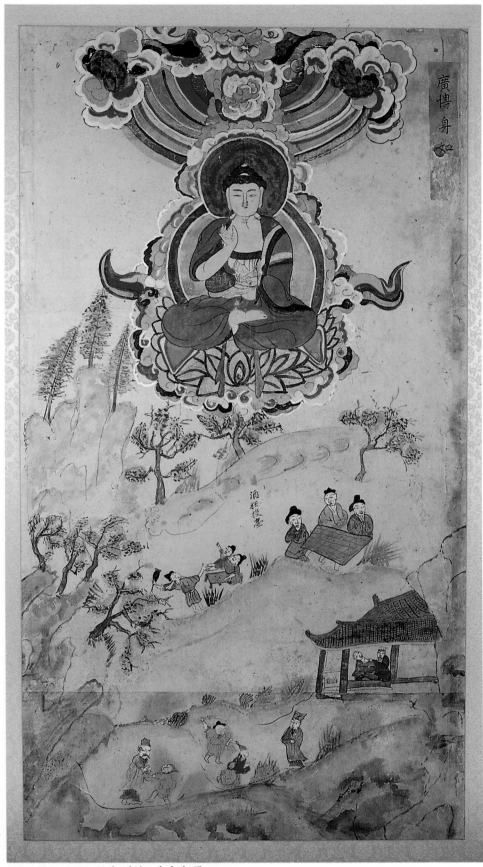

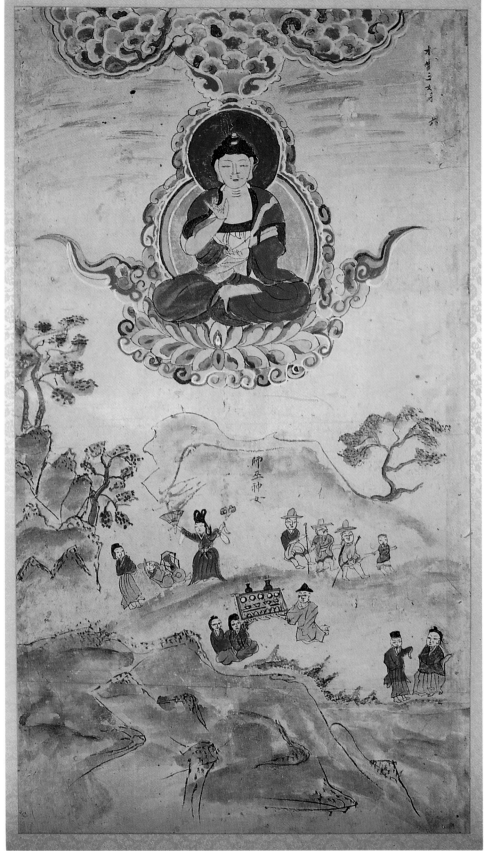

圖版 44-3　圖版 44의 세부. 세번째 폭.　　　　　　　　　　　　圖版 44-4　圖版 44의 세부. 네번째 폭.

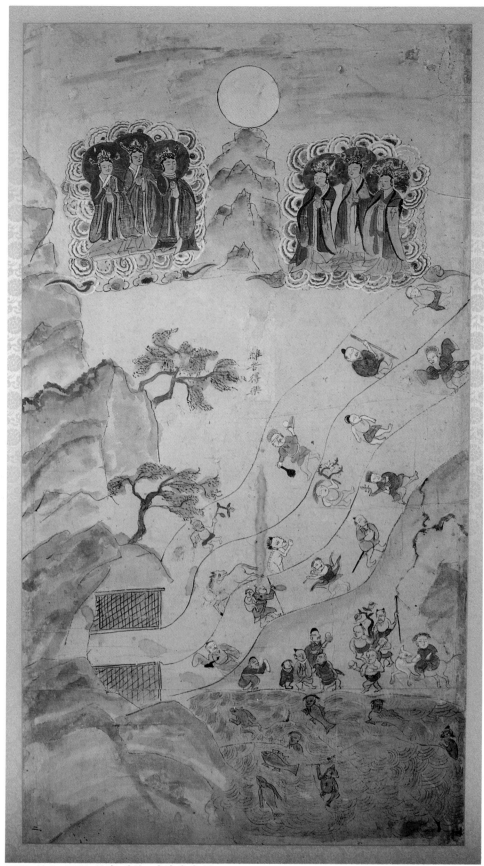

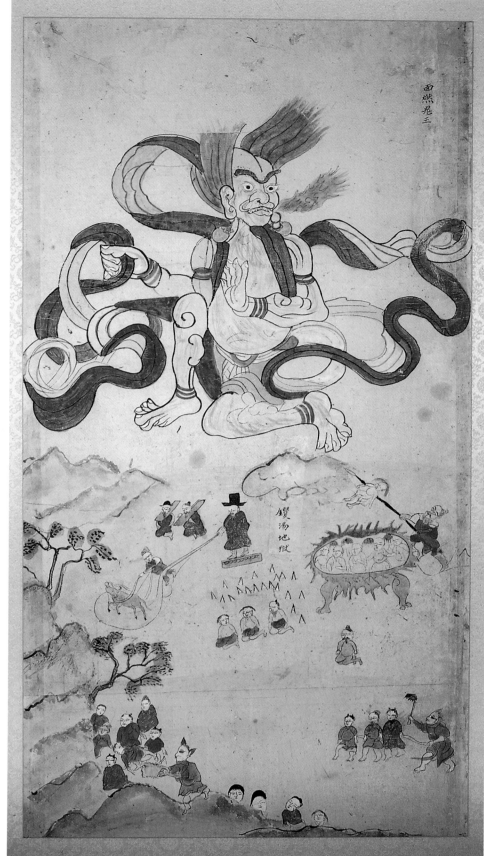

圖版 44-5 圖版 44의 세부. 다섯번째 폭.

圖版 44-6 圖版 44의 세부. 여섯번째 폭.

圖版 44-7　圖版 44의 세부. 일곱번째 폭.

圖版 44-8　圖版 44의 세부. 여덟번째 폭.

331

참
고
1

甘露幀草

Design of Nectar Ritual Painting, Private Collection.

紙本彩色, 200×239cm, 個人 所藏

佛畫草라고 할 때 草라는 말은 初와 같은 뜻으로 佛畫의 시작이요, 바탕이라는 뜻이다(石鼎, 《韓國의 佛畫草》). 다시 말하면 불화의 밑그림이라고 할 수 있겠으나 과거의 화승들은 단순히 스케치나 도안적인 측면뿐 아니라 信心과 願力이 바탕이 된 修行精進의 한 수단이기도 했던 것이다. 따라서 화승에게 筆線 위주의 이러한 초본은 그림의 시작이며 끝이었다. 그렇지만 草도 시대를 달리하여 계속적인 창출이 이루어 졌으니, 이 감로탱 草本도 19세기 후반에 유행한 구도와 도상의 구성을 이루고 있다. 따라서 초본만으로도 시대와 지역의 양식적 특징을 판별할 수 있는데, 이 초본은 19세기 말 경인지역의 감로탱 양식을 반영하고 있다. 더욱이 중요한 것은 이 초본의 완성된 작품이 1898년작 普光寺甘露幀〔圖版 34〕임을 확인할 수 있어 주목된다. 〈金〉

甘露幀草

Design of Nectar Ritual Painting, Private Collection.

紙本水墨, 183×252cm, 個人 所藏

참고 2

이 감로탱초는 조선 후기 畫僧 錦湖若效, 普應文性에 이어 曹溪山派의 근대적 명맥을 이은 日變 金蓉 (1900~1975)의 작품이다. 그의 깊은 信心과 創造力이 유감없이 발휘된 이 草本에서 전통 감로탱의 근대 적 성취를 읽을 수 있다. 통상 성대했던 중단의 祭壇을 이 경우 向右에 위패와 정화수만이 놓여 있는 조출 한 제단으로 묘사하고 그 자리에 般若龍船을 그려 넣었다. 감로탱에 처음 등장한 이 반야용선은 세계 불화 사상 한국 불화에만 나타나는 유일한 도상인 것이다. 용머리를 한 선단에 여각가 뱃머리를 지휘하고 그 안에는 생전에 선업을 쌓은 수많은 靈駕가 타고 있다. 그 동안 영가를 실어 극락으로 인도되었던 璧蓮臺畔 이 당시 민중에게 팽배했던 관념인 반야용선으로 대치되고 있다. 한편, 화면 중앙에 제단과 아귀 대신 이 그림에서는 상하단을 구분하는 평행의 성곽을 두고 그 성곽이 끝나는 지점에다 棺 앞에서 슬퍼하는 소복 차림의 여인을 그림으로써 당시 현실적 상황을 고려한 도상을 창출하고 있다. 막대한 비용이 소요되는 齋 의식도 중요하지만, 亡者를 위한 진정한 佛心에 의한 願力으로써도 그 영가는 극락에 得生할 수 있는 것이 다. 그 여인의 머리로부터 뻗은 두 줄기의 靈氣는 지옥과 인로왕보살이 인도하는 반야용선을 향해 있다. 좌우로 구분된 하단의 向左에는 지옥의 각종 장면과 지장보살의 강림이, 向右에는 강강수월래, 혼례, 회갑 잔치, 省墓, 일본학생복 차림의 인물, 다듬이질 등 현실의 생활상이 그대로 반영되어 있다. 〈金〉

參考圖版 3 順治十八年銘 甘露幀. Nectar Ritual Painting with Inscription of Sunch'i.

參考圖版 4 麗川 興國寺甘露幀. Hŭngguk-sa Nectar Ritual Painting, Yŏch'ŏn County, South Chŏlla Province.

參考圖版 5　安國寺甘露幀. Ankuk-sa Nectar Ritual Painting, Private Collection.

參考圖版 6　鳳停寺甘露幀. Pongjŏng-sa Nectar Ritual Painting, Private Collection.

順治十八年銘 甘露幀

1661년(顯宗 2)

이 감로탱은 지금까지의 도상이나 화면의 구성과는 전혀 다른 양식을 보여준다. 여러 가지 새로운 도상이 출현하거나 생략되고 있는데, 예를 들면 碧蓮臺座, 巫女, 雷神, 지옥도와 함께 지장보살 등이 출현하고 시식대와 作法僧衆 등이 생략되고 있다. 이러한 도상적 특징들은 조선시대의 감로탱을 총관해볼 때 18세기 중엽부터 나타나는 것들이다. 이러한 새로운 양상으로 미루어보아 이 그림이 이미 18세기 감로탱의 화려한 전개를 예고하고 있다는 것을 알 수 있으며 그러한 점에서 매우 주목되는 작품이다. 특히 이 그림의 양식은 1765년에 제작된 鳳停寺甘露幀으로 그 기본도상이 이어지면서 18세기의 새로운 변화와 유행을 예고하고 있다.

상단 중앙에는 六여래가 중첩, 배치되어 있으며, 그 양 옆에는 큰 원 안에 天女들로 둘러싸인 벽련대좌와 역시 큰 원 안에 淨甁을 든 아미타여래를 중심으로 지장, 인로왕, 백의관음보살 등이 각각 좌우에 표현되어 있다. 아미타여래를 포함하여 상단에는 七여래가 있는 셈인데, 그들은 모두 한결같이 벽련대좌를 향하고 있다. 벽련대좌는 '고통의 此岸에서 행복한 彼岸으로 인도되는 푸른 연꽃 위에 구원된 영혼의 존재'를 암시하는 것이다.

하단 중앙에는 합장하고 있는 커다란 아귀가 寶雲에 둘러싸여 있다. 바로 이 아귀가 감로의 성찬을 먹고 구원되어 벽련대좌에 실려 서방 극락정토로 인도되는 것인데, 이 감로탱에서는 감로의식이 과감히 생략되어 있다. 아귀는 파도 위에 앉아 있고 그 옆에 아귀와 此岸을 연결하는 흰 다리가 있으며, 그 위에 그릇을 받쳐든 작은 무리의 아귀가 서성이고 있다. 다리가 시작되는 아랫부분에는 무녀의 굿, 떠돌이 인생, 심하게 다투는 현실장면 등이 매우 재미있게 묘사되어 있다. 이는 迷惑의 삶을 살다가 죽은 영혼들이 아귀가 되어 고통의 다리를 건너는 장면으로 현실과 죽음, 죽음 뒤의 아귀와 지옥생, 그리고 그러한 온갖 고통을 벗어난 극락의 세계가 있다는 사실을 웅변하는 것이며, 그 장대한 드라마가 한 화면에 파노라마처럼 펼쳐져 있는 것이다.〈姜〉

安國寺甘露幀

1758년(英祖 34), 絹本彩色,
190.6×212.6cm, 個人 所藏

안국사는 전라북도 茂朱郡 赤裳山에 소재하며, 충남 錦山郡 進樂山 寶石寺의 末寺이다. 다행히 이 두 사찰에 봉안되었던 감로탱 모두 현존하여 두 그림의 비교가 가능하게 되었다. 1649년 보석사감로탱이 조성된 후 약 1세기가 지난 1758년에 제작된 안국사의 감로탱은 두 사찰의 긴밀한 관계에도 불구하고 그 도상과 형식이 1724년 直指寺에 모셔졌던 감로탱에 더 근접해 있다. 그것은 동일 주제에 관한 종교화의 도상과 형식이 지역적 한계에서 벗어나 시대양식이 우선할 수 있는 예이다.

상단에 통상 등장하던 인로왕보살과 지장보살이 직지사감로탱의 예처럼 지상에 강림해 있고, 七佛의 위치와 형식, 그리고 海戰을 하단에 등장시킨 것도 직지사와 비슷하다. 그러나 뇌신이나 하단의 다양한 群像의 새로운 모티프는 직지사의 것을 포함해서 18세기 감로탱 양식에 흐르는 일반적인 특징을 보여주고 있다.

이 그림에서는 제단이 생략되어 있고, 의식장면이 축소되어 나타나 있다. 따라서 감로탱의 전형적인 스타일이라 할 수 있는 상단(불보살), 중단(제단과 의식), 하단(衆生界)에서 상·하단만이 존재하는 것처럼 화면이 양분되어 하단이 매우 확대되어 있다. 그러므로 하단 도상의 배열은 매우 짜임새 있는 구성을 要하리라 본다. 왜냐하면 하단의 도상 자체가 그 내용에 있어서 어떤 연결점이나 구심점이 없어 화면 구획이 자연스럽지 않을 경우, 자칫 혼란을 줄 수도 있기 때문이다. 그러나 여기에서는 실이 마구 뒤엉켜 있는 것처럼 도상이 복잡하게 구성되어 있다. 화가의 무분별한 도상의 선택과 구도에 소홀한 점이 구성의 혼란을 가중시켰지만, 한편 아수라장과도 같은 것이 欲界의 本意라고 생각한다면 조형적으로 약간 거슬릴 정도라는 것이지 하단 群像의 구성이 실패한 것은 결코 아닌 것이다. 오히려 수많은 군상의 움직임 속에 격정적이고 무정부주의적인 흥분을 자아내는 예술적 쾌감이 내재되어 있어, 감로탱의 또 다른 참다운 맛을 흠뻑 느낄 수 있다는 점에서 주목되는 작품이라 할 것이다.〈金〉

麗川 興國寺甘露幀

1741년(英祖 17), 絹本彩色,
279×349cm, 個人 所藏

이 그림은 상단에 無色界를 나타내는 흑청색의 하늘에 寶雲을 타고 강림하는 불보살을 배치하고, 중단은 뭉게구름으로 구획하여 色界의 비구·비구니를 묘사하였다. 또 제단, 아귀, 작법승중 등이 구름에 감싸인 채 중앙부분에 위치해 있으며, 그 좌우에 이 법회에 참여하는 왕후장상과 궁녀들의 무리가 배치되어 있다. 하단은 굵은 먹선으로 산악의 능선을 구획하여 죽음과 관련된 欲界의 여러 가지 생태와 지옥의 광경이 표현되어 있다. 감로탱이 지니는 산만해지기 쉬운 구성을 이러한 정연한 구획에 의하여 매우 짜임새 있게 만들어내고 있다.

상단의 중앙에는 합장한 六여래가 나란히 보운을 타고 내려오고 있으며, 그 좌우에 각각 錫杖을 든 지장보살과 幢幡을 든 인로왕보살이 좌우대칭으로 배치되어 있다. 그런데 여기서는 인로왕보살의 시선이 벽련대좌를 받치고 오는 一群의 天女를 향하고 있다. 즉 지금까지의 감로탱에서는 구원받을 영혼이 서방정토에서 왕생하도록 벽련대좌 위에 인도되어가는 장면이 화면 밖에 설정되어 있었으나 여기서는 화면 안에 끌어들여 표현함으로써 인로왕보살의 시선이 어디를 향하고 있는지를 알 수 있게끔 하였다.

화면 중앙의 여러 장면들은 각각 구름에 휩싸여 있는데, 그 배후에 기암이 병풍처럼 둘러 서 있고 오색보운이 감돌고 있다. 이 기암들은 鐵圍山을 나타내며 이들 암봉이 중단과 상단의 天界를 구획 짓고 있다.

하단에서는 산악들을 黃赤의 土坡와 청록의 바위로 윤곽만을 표현하였으며 중첩된 사이사이 공간에 죽음과 관련된 인간세의 여러 생태가 펼쳐져 있다. 이 감로탱 이전에는 장면들만이 묘사되었는데, 여기에는 각 장면들마다 그 장면의 내용을 설명하는 赤地墨書의 榜題가 적혀 있어 모호했던 내용들을 확실히 알 수 있다.〈姜〉

鳳停寺甘露幀

1765년(英朝 41), 絹本彩色, 個人 所藏

이 그림은 순치 18년명 감로탱을 기본구도로 하면서 새로운 도상을 덧붙여 창출한 의욕적인 작품이라 여겨진다. 그 중에서도 가장 주목되는 부분은 간편한 지옥상을 매우 구체적이고 서술적인 방법으로 도상화한 것이다. 이미 18세기에 명부전을 중심으로 한 시왕신앙을 화면 안으로 끌어들여 도상화하였다. 十王 중의 한 분(염라대왕으로 보임)과 지옥도의 생생한 묘사는 順治十八年銘 甘露幀 이후 이 그림에서처럼 흥미롭게 처리한 경우는 없었다. 죄인을 심판하는 데 업경대가 등장한다든가, 죄인의 몸을 톱으로 잘라내는 살벌한 체형 등 당시 유행했던 시왕신앙의 도상 한 부분을 그대로 옮겨 놓은 것 같다.

상단에 전개된 불보살의 구성과 표현 역시 그 동안 전개된 감로탱 도상의 다양성에 그 풍부함을 더해주는 요소로 작용하고 있다. 보통 상단에 전개되는 칠여래의 나란한 병립과는 달리, 아미타불을 중심으로 좌우에 삼불씩 그 기능에 따라 재배치시켰다. 그 좌우에는 관음·지장 및 인로왕보살을 두었고, 그들을 따르는 천녀들은 청혼을 데려갈 벽련대좌를 떠받들고 강림하는 모습이다. 순치 18년명 감로탱이 向左에만 벽련대좌와 천녀 등을 그려 넣은 것에 비해 이 작품에서는 그 도상을 양쪽 상단에 배치하여 강조하였다. 이들 천녀들의 표현은 삼색띠로 테두리를 두르고 마치 투명한 수정 같은 크고 원만한 원 안에 화려하고 황홀한 모습으로 전개되어 이 그림을 압도하고 있다.

중앙에는 험악한 두 눈을 부라리는 고통스러운 두 아귀가 합장과 빈 사발을 받들고 恒河水 위에 그 모습을 드러냈다. 그런데 이들 아귀를 설명하는 세로의 赤地墨書에는 '焦面鬼王, 悲曾菩薩'이란 題榜이 있어 도상의 의미를 확실히 하였다. 한 아귀는 고통의 업장 속에서 허덕이는 고혼을 대표하며, 또 한 아귀는 중생구제를 위해 최악의 고통에 스스로 변역신한 보살인 것이다.〈金〉

增補篇
Enlarged Edition

45.

西教寺藏 甘露幀
*Nectar Ritual Painting,
Seikyoji, Japan.*

45.

西教寺藏 甘露帖
Nectar Ritual Painting, Seikyoji, Japan.

1590년, 麻本彩色
139×127.8cm, 日本 西教寺 所藏

 일본 세이쿄지 감로탱은 그보다 2년 앞서 제작된 야쿠센지 감로탱(圖版 1, 23쪽)과 함께 조선시대 감로탱 그림의 초기 양상을 보여주는 매우 중요한 작품이다. 이 두 그림은 비슷한 시기에 그려졌음에도 불구하고 기본적인 요소, 이를테면 화면 중단의 施食壇이나 상단의 불보살과 하단 아귀 등의 도상을 제외하고는 인물의 배치에서부터 표현기법에 이르기까지 상당히 다른 느낌이다. 감로탱이라는 회화 장르의 성립이 16세기부터라고 추정하는 의견에 따르면, 이 두 그림의 차이처럼 감로탱은 탄생시기부터 다양한 개성을 발휘했던 것을 알 수 있다. 이후 감로탱의 전개는 줄곧 그림마다 제각각의 특성을 발휘하는 양상으로 발전한다. 이는 감로탱이라는 그림의 내용을 유지하는 규범이 지역이나 시대에 따라 매우 유동적이었음을 의미한다.

 어두운 밤을 배경으로 한 것은 두 그림이 모두 같다. 보통 며칠을 밤낮으로 진행하는 천도재는 마지막 밤에 이르러 행사의 절정에 도달하게 되고, 그때 배고픔과 두려움에 떨던 아귀와 각종 고혼이 출현하여 儀式의 대미를 장식한다.

 감로탱 도상의 핵심 요소로서 화면 중앙에 성반의 시식단을 중심으로 위쪽에 재의에 내영한 아미타여래와 칠여래, 아래쪽에 아귀가 그림의 중심축을 형성하고 있다. 인물 등 도상의 布置와 색채 감각, 섬세한 표현력이 돋보이는데, 배경을 이루는 산세의 표현은 매우 거칠게 정리되어 있다. 이 점은 야쿠센지 감로탱과 사뭇 다른 점이다. 즉, 야쿠센지 감로탱은 평지를 배경으로 하고 있으나 세이쿄지 감로탱은 첩첩산중에서 이와 같은 齋儀의 異蹟을 보여주는 것이다. 산악을 표현한 거친 붓놀림은 이 그림의 전체 분위기를 주도하고 있다. 거친 듯 분방한 산야는 약동하는 우주의 신비로운 조화를 느낄 정도로 박력 있고 환상적으로 표현되었다.

 칠여래의 왼쪽(향좌)에는 오색번을 흔들며 나타난 인로왕보살이 마치 활을 연상시킬 정도로 심하게 상체를 뒤로 젖힌 모습이다. 역시 화면 왼쪽 맨 아래쪽에는 지옥이 묘사되어 있는데, 화염 속에서 벌거벗은 죄인의 몸짓이 웃음을 자아낸다. 공포스럽고 상상하기조차 두려운 지옥을 표현하면서 유머를 가미한 것은 어떤 의미에서 그로테스크의 묘미라 할 수 있다. 〈姜〉

圖版 45-1 圖版 45의 세부. 인로왕보살.

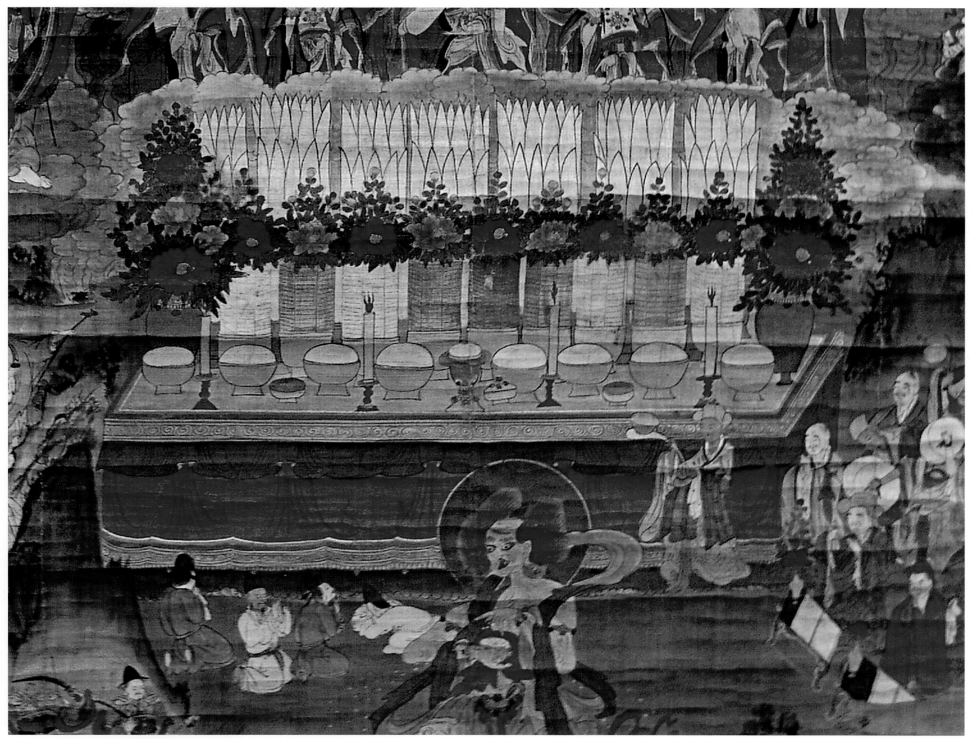

圖版 45-2 圖版 45의 세부. 시식단과 아귀.

圖版 45-1 오색번을 흔들며 나타난 인로왕보살. 마치 활을 연상시킬 정도로 심하게 상체를 뒤쪽으로 젖힌 모습이다. 다른 그림과는 달리 인로왕보살의 맨발은 친근한 느낌이 들고, 오른발을 왼발로 표현한 모습은 이채롭다. 거침없는 붓놀림에서 약동하는 에너지의 흐름을 읽을 수 있다.

圖版 45-2 시식단에는 밥을 수북이 쌓은 여덟 개의 커다란 飯飯이 일렬로 배열되어 있고, 중앙에는 향로를 중심으로 좌우 한 개씩 茶를 담은 작은 잔이 놓여 있다. 또 향로를 중심으로 좌우에 불을 밝힌 蜜燭 네 개가 놓여 있다. 중반 뒤쪽에는 아홉 개의 육각 기둥 모양의 공양물이 있는데, 이 위에는 紙花로 만든 붉은 모란꽃이 장식되어 있다. 그 뒤쪽에는 흰색 종이를 꽃봉오리 모양으로 접은 일곱 개의 紙物이 있다. 거기에는 아마도 천도해야 할 靈駕의 이름을 적어놓았을 것으로 추측된다. 시식단 바로 앞에서 재를 집전하는 법사는 주걱과 유사한 커다란 지물에 감로수가 담긴 그릇을 받쳐 들고 있다.

圖版 45-3 圖版 45의 세부. 재에 참석하는 사람들.

圖版 45-4 圖版 45의 세부. 충의장수.

圖版 45-3 큰 재가 열리면 천여 명의 식객이 몰린다고 한다. 천도재에 참석하기 위해 먼 길도 마다치 않고 찾은 사람들의 모습이다.

圖版 45-4 자신의 목을 자르고 자신의 머리를 움켜쥔 충의장수. 절의를 죽음으로 지킨 장수를 상징한다. 감로탱화에서는 수백 년에 걸쳐 그들을 봉사하고 있다. 언덕으로 설정된 먹선을 따라 수많은 고혼이 의식 도량으로 몰려들고 있다. 화재를 만나 졸지에 세상을 등지게 된 영혼들의 처연한 몸짓이 애처롭다.

46.

光明寺藏 甘露幀
Nectar Ritual Painting,
Koumyouji, Japan.

46. 光明寺藏 甘露幀
Nectar Ritual Painting, Koumyouji, Japan.

16세기 말, 麻本彩色
129×123.6cm, 日本 光明寺 所藏

　　감로탱은 대체로 '상단 七佛-중단 施食壇-하단 餓鬼(위로부터)' 등의 도상을 세로축으로 하여 구성한다. 20세기까지 몇 점의 작품을 제외하고는 모두 이 구성을 화면 도상의 중심으로 유지해왔다. 16세기 후반에 제작된, 현재까지 알려진 네 점의 작품 중에서 두 점은 그와 같은 구성에 해당되고, 나머지 두 점은 다른 모습을 보여 이채롭다. 즉, 이 구성을 따르지 않는 두 작품 중 한 점이 쵸덴지 감로탱(圖版 2, 31쪽)이고, 또 한 점이 여기 소개하는 코묘지 감로탱이다. 이 두 작품에는 다른 두 작품에서 보이는 것처럼 시식단 아래 아귀가 들어설 자리에 의식을 執典하는 法師가 서 있다. 이때 아귀는 시식단 옆 향좌 쪽에 커다란 모습으로 등장해 있다. 음식이 차려진 시식단을 향하고 합장한 모습이 금방이라도 시식단 위에 수북이 쌓인 밥그릇을 집어삼킬 듯한 기세다. 재단의 음식을 물끄러미 쳐다보는 아귀의 시선은 보는 사람으로 하여금 애처롭게 만든다. 야쿠센지 감로탱이나 세이쿄지 감로탱과 같이 시식단 아래에 등장하는 아귀는 합장하지 않고, 한 손에 빈 사발을 들고 있다. 아귀의 목구멍을 개통시켜 해갈시켜줄 감로를 받으려는 자세다. 그러나 이 그림에서는 시식단 옆에서 바로 음식을 먹고자 하는 간절한 의지가 보인다. 어쨌든 아귀가 시식단 아래에 있거나 옆쪽에 있거나 齋儀의 과정에서 부처의 가피를 입은 감로 음식을 먹고자 하는 열망은 같다고 하겠다. 그 열망은 불꽃이 이는 입과 검붉고도 거칠게 표현된 아귀의 신체 표현으로도 짐작할 수 있을 정도다. 시식단 아래는 독특한 손 모습을 한 의식승이 등장한다. 오른손을 들어서 왼손에 든 감로수를 공중에 뿌리는 모습인데, 야쿠센지 감로탱과 비슷하다.

　　이 그림은 쵸덴지 감로탱을 모본으로 해 제작한 듯한 느낌이다. 아귀의 형태나 위치, 법사의 모습, 재의 장면 등 중요 도상에서 상당 부분 유사성이 보인다. 특히 하단에 표현된 싸우는 장면이나 바위에 깔려 압사당하는 모습 등은 쵸덴지 감로탱과 유사해 마치 축약된 형태로 묘사된 듯하다.

　　화면에는 화기가 없어 정확한 제작 연대는 알 수 없지만, 1591년에 제작된 쵸덴지 감로탱과의 유사성 등을 고려할 때, 그보다 조금 늦은 시기에 조성되었으리라 생각된다. 〈金〉

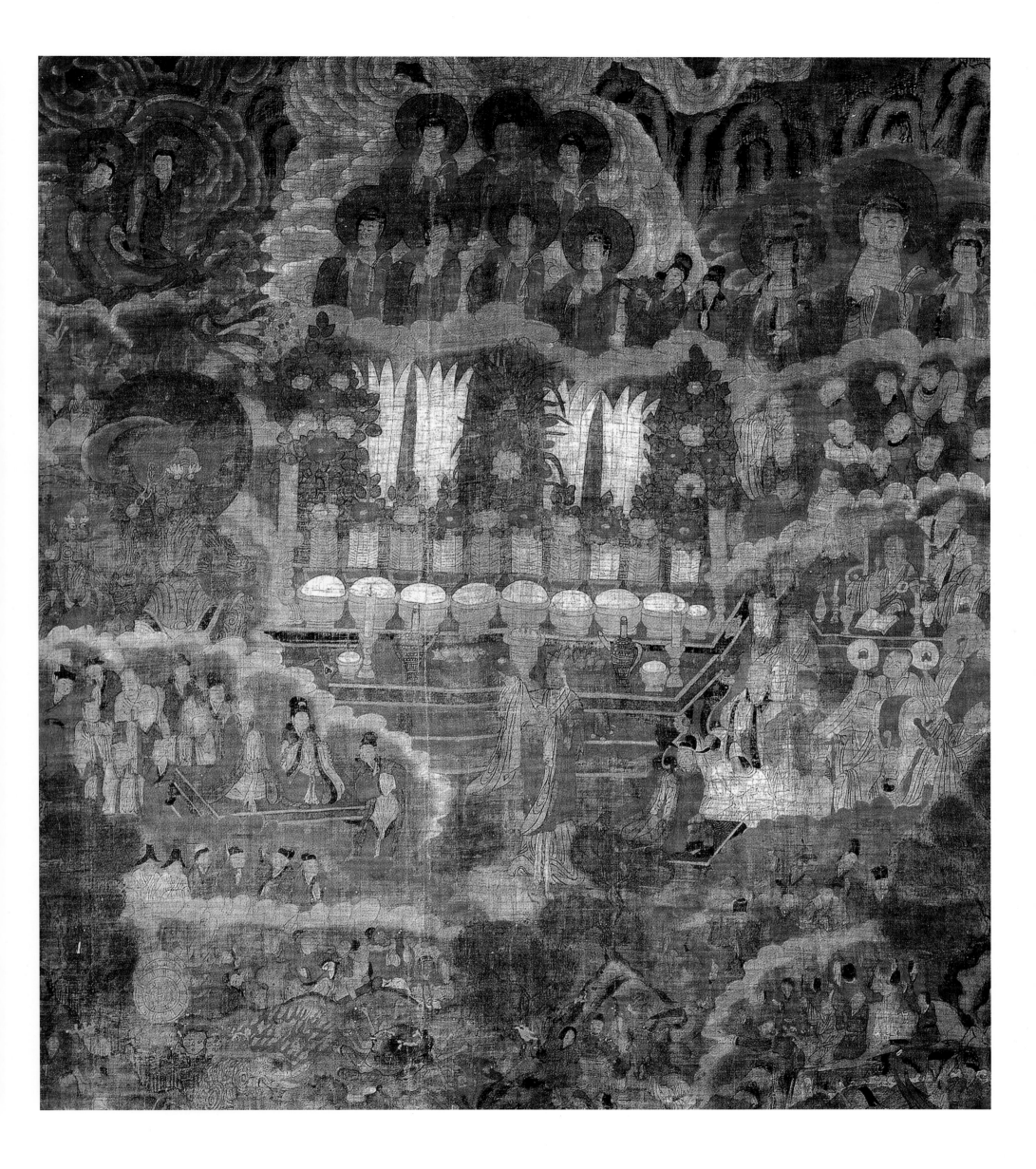

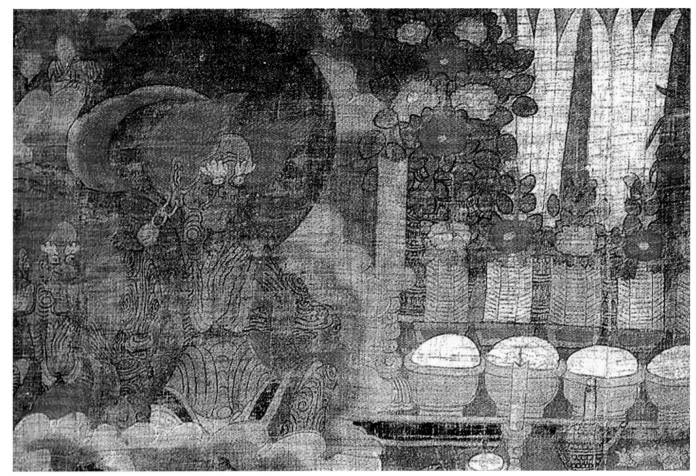

圖版 46-1 圖版 46의 세부. 아귀.

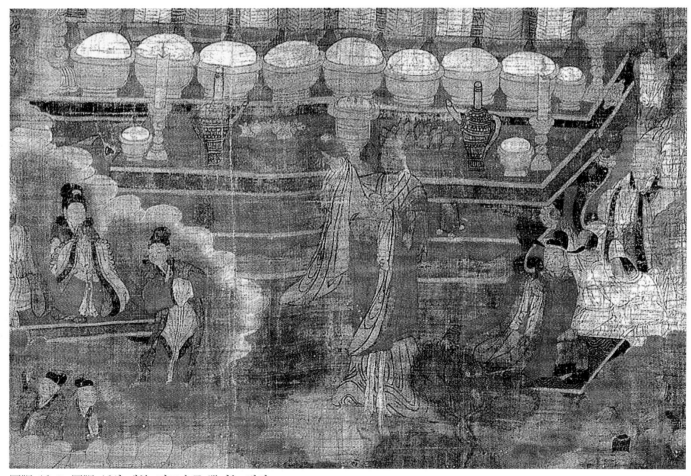

圖版 46-2 圖版 46의 세부. 감로수를 뿌리는 법사.

圖版 46-1 시식단의 음식을 물끄러미 처다보는 아귀의 시선은 보는 사람을 애처롭게 만든다. 늘어진 귀걸이가 인상적이다.

圖版 46-2 시식단 아래에 독특한 손 모습을 한 法師가 등장하였다. 오른손을 들어서 왼손에 든 감로수를 공중에 뿌리는 水輪觀印의 모습인데, 이는 야쿠센지 감로탱과 비슷하다.

47.

慶北大博物館　甘露幀
Nectar Ritual Painting,
Kyungpook National University Museum.

47.

慶北大博物館 甘露幀
Nectar Ritual Painting, Kyungpook National University Museum.

17세기, 麻本彩色
81.6×88.9cm, 慶北大博物館 所藏

　지상에서 자기 생명을 보존한다는 것은 끊임없는 투쟁을 의미할지도 모른다. 감로탱에 등장하는 천도재의 천도 대상은 넓은 의미에서 그 투쟁의 희생자들이라고 할 수 있겠다. 살아남았다는 것은 결국 광범위하고도 다양한 형태의 희생자들이 있었기 때문에 가능할 수 있었던 것이다. 그 희생자들을 위로하기 위한 사회적 장치가 감로탱에 등장하는 천도재라는 의식이다. 감로탱은 그러한 천도재를 둘러싼 여러 사회적 관념이 불교적으로 체계화되고 구체적으로 형상화된 그림이다.

　감로탱이라는 의식용 그림의 존재 의미는 사회적 삶에서의 균형과 조화를 추구하는 데 있다. 지상에서 벌어지는 불균형이나 부조화의 문제는 영혼의 세계와 관련되어 있으므로, 균형과 조화는 늘 하늘과의 관계 속에서 이루어진다. 지상의 세계는 하늘과의 관계에서만 설명될 수 있다. 감로탱은 그것을 구체적으로 도해한 것이다.

　경북대학교 박물관에 소장된 이 감로탱은 하늘과 지상과의 관계를 간략하고 의미 있게 표현했다. 영혼의 세계는 우리의 생각과 삶의 영역을 넘어서는 하늘의 개념이고, 감로탱에서 그 하늘은 부처의 존재로서 설명된다. 感應의 표현이 가장 생동감 있게 나타나는 도상이 바로 감로탱 상단 즉, 하늘에 등장하는 칠여래이고, 관음과 지장보살이며, 인로왕보살이다. 이 그림에서는 푸른 창공을 배경으로 그 상단의 존재들이 그들 역할의 본연에 가장 충실한 모습으로 나타나 있다.

　물론 感天에 전제되어야 할 것이 있다면, 지상에서 가장 높은 정신적 존재인 승려들의 至誠일 것이다. 그 지성의 發顯이 의식이고, 영혼의 천도와 관련된 그 의식이 감로탱에 등장하는 齋儀의 모습이다. 그 천도재에 동원된 승려들의 진지한 모습은 역대 선왕선후, 무수한 억울한 영혼들, 그리고 그들의 고통을 대변하는 커다랗게 표현된 아귀의 모습으로 설명된다. 천지의 疏通은 검푸른 창공에 梅花點으로 나타낸 하얀 法花가 수놓고 있다.〈姜〉

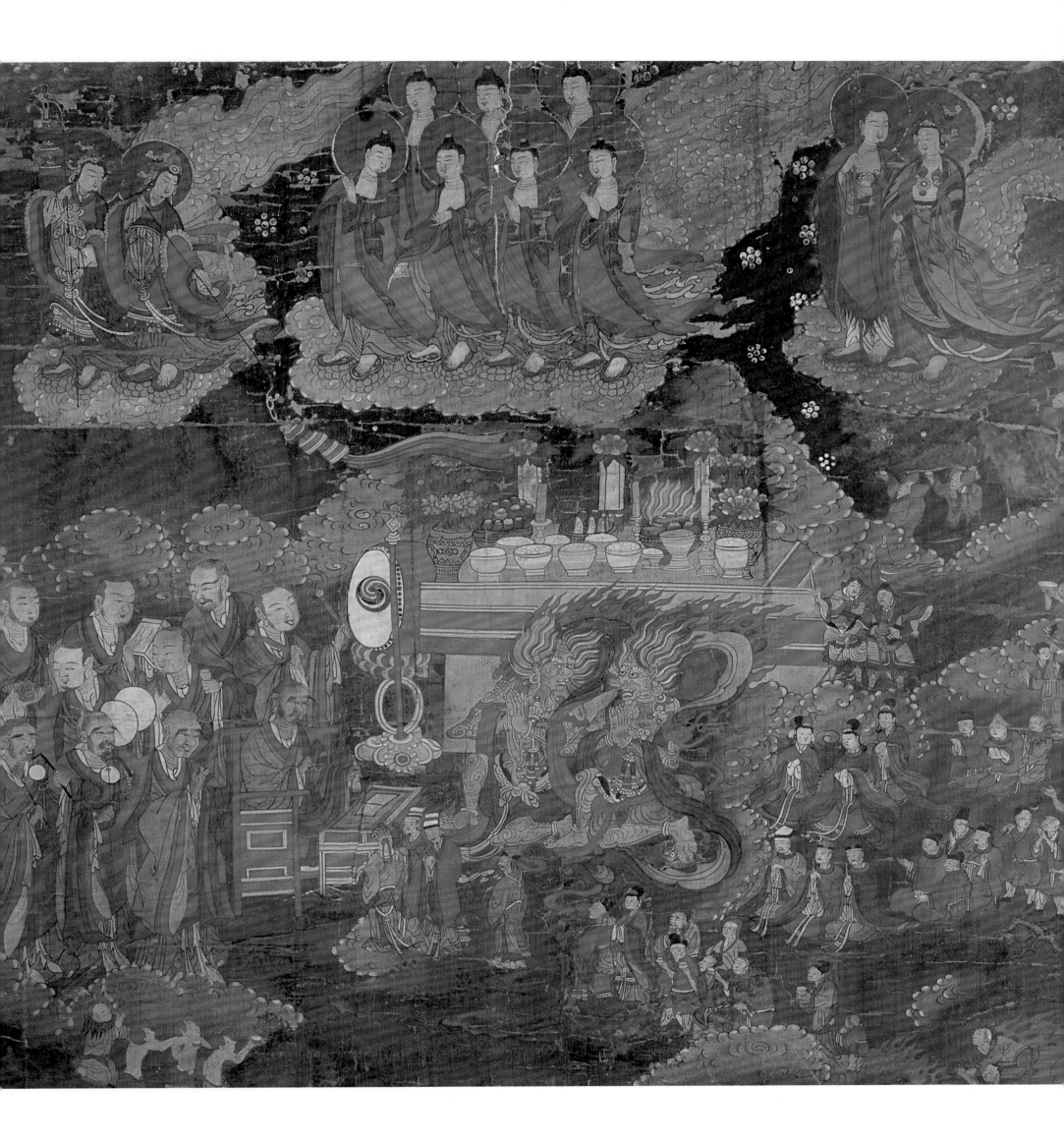

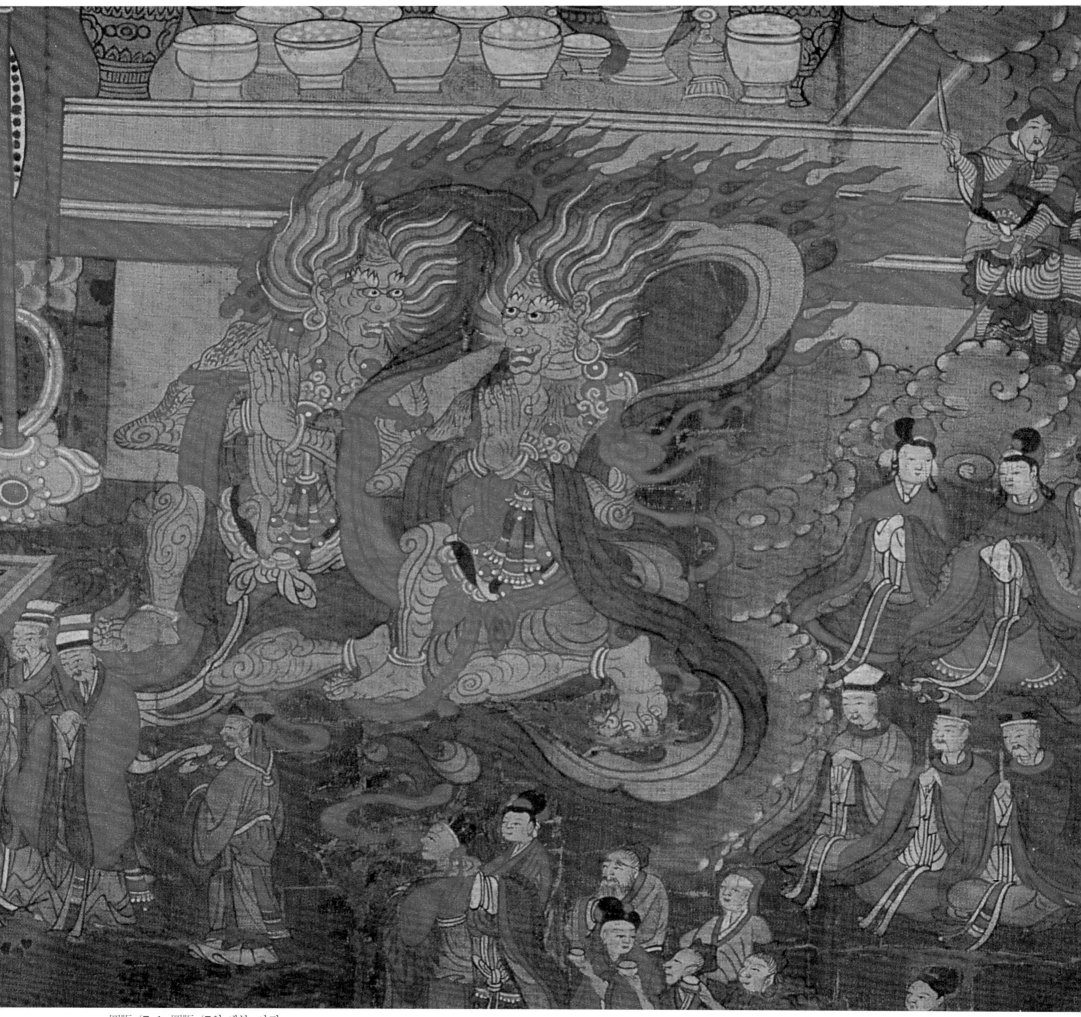

圖版 47-1 圖版 47의 세부. 아귀.

圖版 47-1 아귀는 아귀 자체로 끝나는 것이 아니라 惡道에 빠진 중생을 구제하기 위하여 늙고 고단한 모습으로 化身한 慈悲의 보살이다. 한 아귀가 늙고 고단한 모습을 한 본래의 아귀라면, 그 옆에 강림한 또 한 구의 아귀는 悲增菩薩이 아귀로 易變身하여 나타난 것이다.

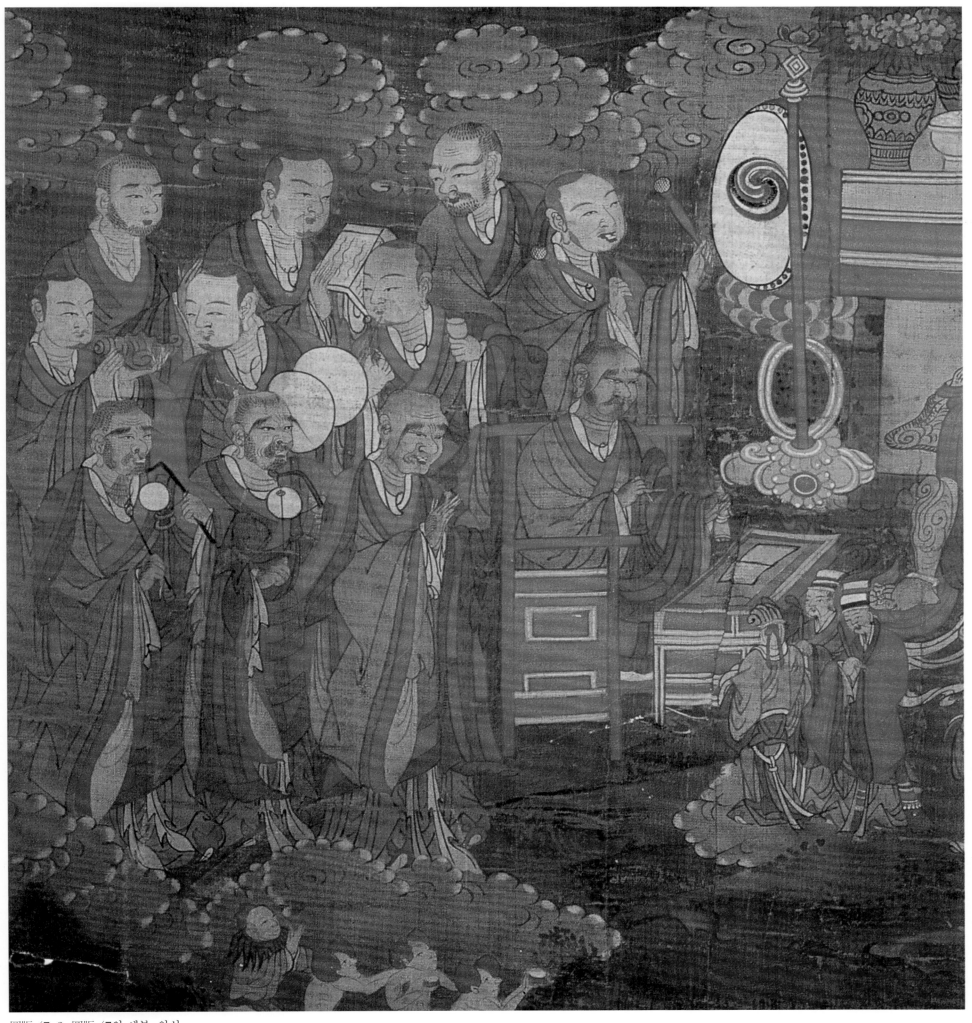

圖版 47-2　圖版 47의 세부. 의식.

圖版 47-2　맨 앞에서 등받이 의자에 앉은 大德高僧이 금강령을 울리며 法會를 주재하고 있다. 뒤쪽에는 범패

승들이 엄숙하면서도 진지하게 의식의 흐름을 이어가고 있다.

圖版 47-3 圖版 47의 세부. 인로왕보살.

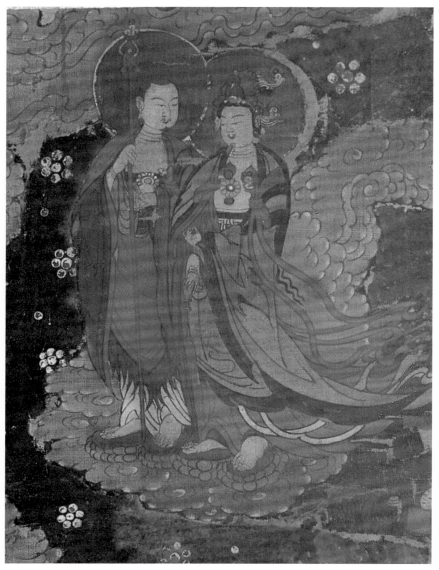

圖版 47-4 圖版 47의 세부. 지장보살과 관세음보살.

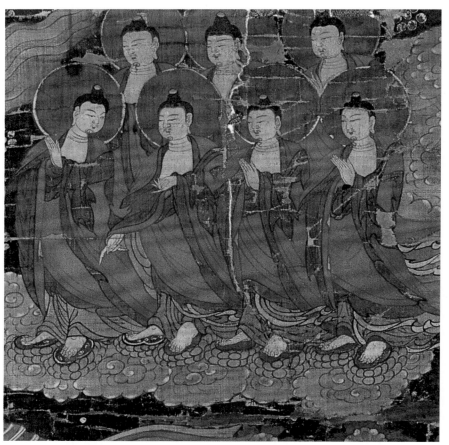

圖版 47-5 圖版 47의 세부. 칠여래.

圖版 47-3　亡靈을 극락세계로 인도하는 인로왕보살은 불교식 葬禮에서 가장 부상되는 존재이다.

圖版 47-4　法花가 밤하늘을 수놓은 의식 도량에 지장보살과 관세음보살이 강림하고 있다.

圖版 47-5　강림하는 칠여래 중에 앞 열 왼쪽에서 두 번째 여래는 망자를 接引하는 아미타여래일 것이다.

48.

宇鶴文化財團　甘露幀
*Nectar Ritual Painting,
Woohak Culture Foundation.*

48.

宇鶴文化財團 甘露幀
Nectar Ritual Painting, Woohak Culture Foundation.

1681년, 絹本彩色
200×210cm, 宇鶴文化財團 所藏

　　감로탱은 중생 구제의 과정을 그린 그림이다. 그 내용은 三世의 시간과 三段의 공간성을 서사적 구성으로 한 화폭 속에 표현한다. 삼세의 시간성이란 전생과 현생 그리고 내생의 인과관계이고, 삼단의 공간성은 生死流轉하는 중생에서 깨달음을 상징하는 부처의 세계까지 세 공간으로 나뉜 영역을 말한다. 이들은 모두 감로탱 도상 성립의 중요한 구성 요소들이다.

　　상단은 부처의 세계, 중단은 음식 가득한 시식단과 의식 장면, 하단은 삼세의 윤회를 반복해야 하는 다양한 존재의 모습이 三界를 무대로 펼쳐진다. 삼계는 인간을 중심으로 그들이 겪는 갖가지 고통과 함께 사람의 눈으로는 볼 수 없는 '아귀'를 하단의 중심 도상으로 하면서 宿世의 갖가지 장면들을 파노라마처럼 펼쳐놓았다. 중단은 하단에서 겪는 생사유전의 고통을 소멸시키고자 하는 의식 장면이다. 바로 이 법회를 통해 하단 중생들의 영혼이 정화되어 천상으로 인도될 수 있다. 이렇듯 감로탱 화면의 삼단 구도는 전생[下段]에서 현재[中段], 그리고 미래[上段]로 상승하는 삼세의 시간여행을 단계별로 설정해놓은 것이다.

　　상단은 하단의 孤魂들이 安樂界에 태어날 수 있도록 도와주는 역할을 맡는 존재로 대개 아미타삼존과 칠여래, 그리고 인로왕보살, 그리고 별도의 관음·지장보살 등이 출현한다. 그런데 이러한 여러 불·보살이 등장하는 상단의 세계에도 시기마다 조금씩 주요 도상의 내용이 변화한다. 예컨대 16세기 말에서 17세기 말까지 감로탱 상단의 중심 도상은 아미타삼존불이다. 아미타삼존이 상단 정중앙에 위치한 것은 야쿠센지 감로탱과 청룡사 감로탱(圖版 4, 47쪽)이고, 이 시기에 칠여래가 정중앙에 위치한 것은 보석사 감로탱(圖版 3, 39쪽)이 대표적이다. 그러나 보석사 감로탱은 칠여래가 동일한 크기의 모습으로 나타나지 않고 중앙에서부터 양 옆으로 작아지는 형상을 취하고 있다. 칠여래 중에서도 중앙에 위치한 부처를 크게 그려서 그를 중심으로 위계적 질서감을 보여준다. 어쨌든 이 시기 상단의 대체적인 중심 도상은 아미타여래(또는 감로왕여래)였을 것이라고 추정된다. 그 후 18세기 초의 감로탱 상단 중앙부의 모습은 아미타삼존에서 점차 칠여래로 교체되어 가는 것을 확인할 수 있다. 남장사 감로탱(圖版 5, 54쪽)을 보면 상단 정 중앙에 동일한 크기의 칠여래가 표현된 것을 볼 수 있다. 1723년에 조성된 해인사 감로탱(圖版 6, 65쪽)의 경우도 칠여래가 상단 정 중앙에 위치해 있고 아미타삼존은 왼쪽에 작게 표현되어 있어서 칠여래의 의미가 점차 확대되어가는 것을 알 수 있다. 반면에 아미타삼존은 상단 중앙에서 측면으로 그 위치가 이동되고 있다.

　　1681년에 제작된 우학문화재단 감로탱은 16세기 말의 감로탱 초기 양상에서 이후 도상이 일정한 형식의 규범성을 갖게되면서 또 한편으로는 다양성을 이루며 전개되는 18세기 전반의 과도기적인 모습을 보인다. 특히 상단에서 그 양상을 확인할 수 있는데, 16세기 말의 아미타 중심 도상에서 18세기의 칠여래 중심 도상으로 이동하는 모습이다. 칠여래와 삼여래가 공존하는 이 그림의 상단은 그러한 힘의 이동을 드러내는 절충적인 특징의 한 양상을 보여준다. 시대는 중생의 고통을 구체적으로 해결해줄 수 있는 칠여래의 강력한 구제력에 힘이 실리며 감로탱 상단의 중심 도상으로 정착되어 가고 있었다.〈金〉

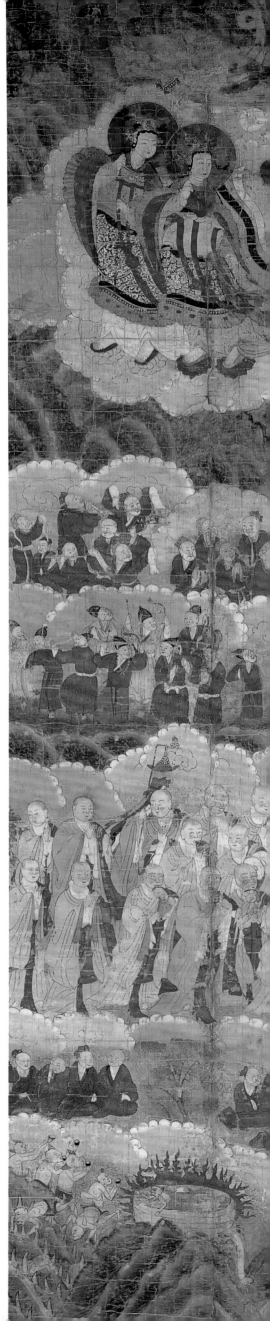

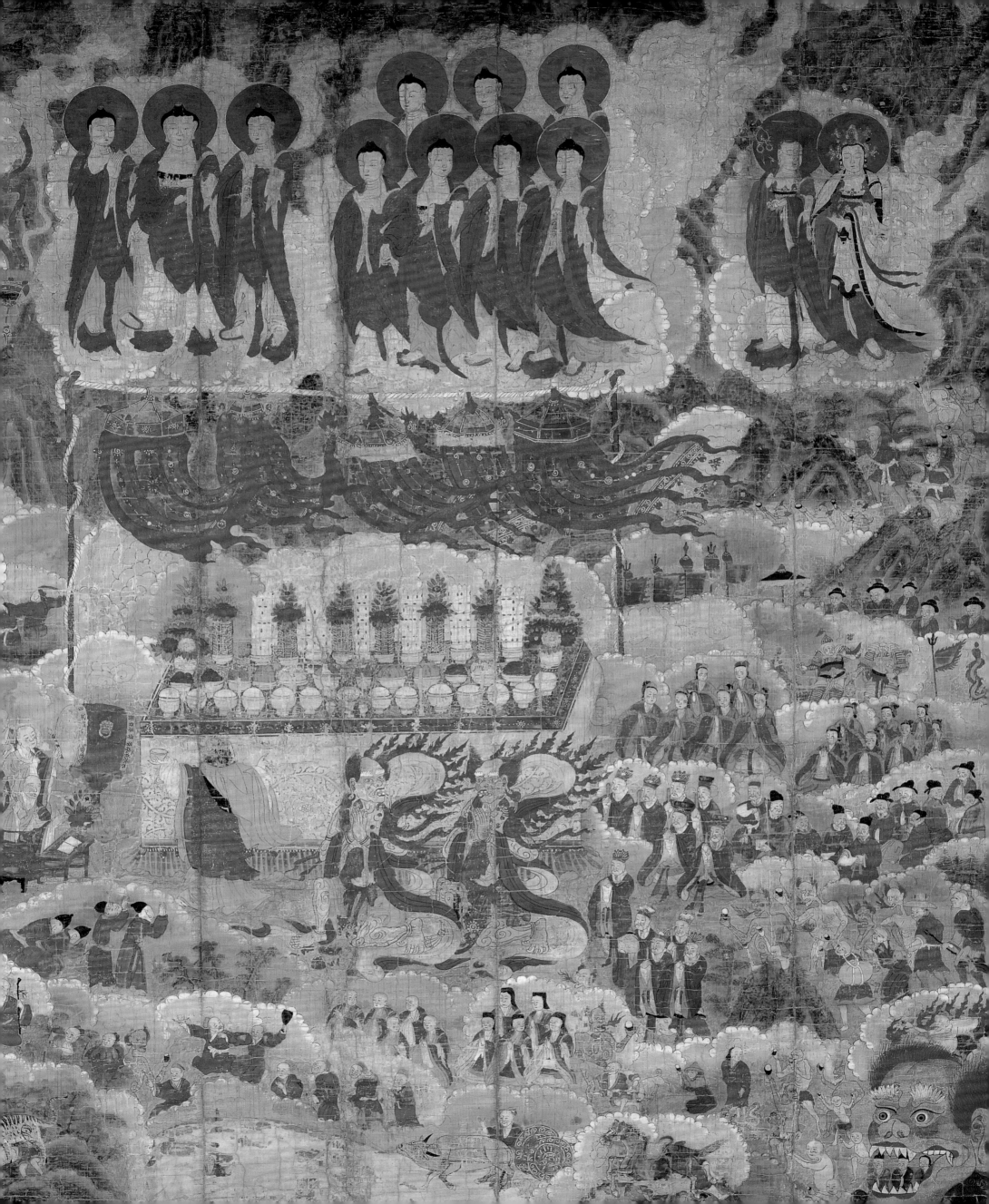

圖版 48-1 圖版 48의 세부. 虎患.

圖版 48-1 산행 도중에 호랑이를 만나 非命에 죽임을 당하는 모습이다. 한쪽에서는 술을 마시다 다툼이 일어
나 급기야는 술병과 술잔을 들고 서로를 내리치는 우매한 중생의 모습을 그렸다. 승려들의 모습과 감로를 얻어
마시려는 아귀, 방랑자들도 등장하고 있다.

圖版 48-2　圖版 48의 세부. 하단의 여러 장면.

圖版 48-2　화면의 오른쪽 맨 아래에 그려진 것은 아귀의 얼굴이다. 벌어진 입 안에는 금방 죽은 세 사람이 들어앉아 있고, 화염이 이는 정수리로 고통받는 영혼을 묘사했다. 그 주위로 수많은 아귀의 무리가 마치 갓 태어난 모양으로 출현하고 있다. 말발굽에 깔려 죽는 사람, 개에게 물리는 사람, 괴나리봇짐을 멘 장돌뱅이 등이 묘사되어 있다.

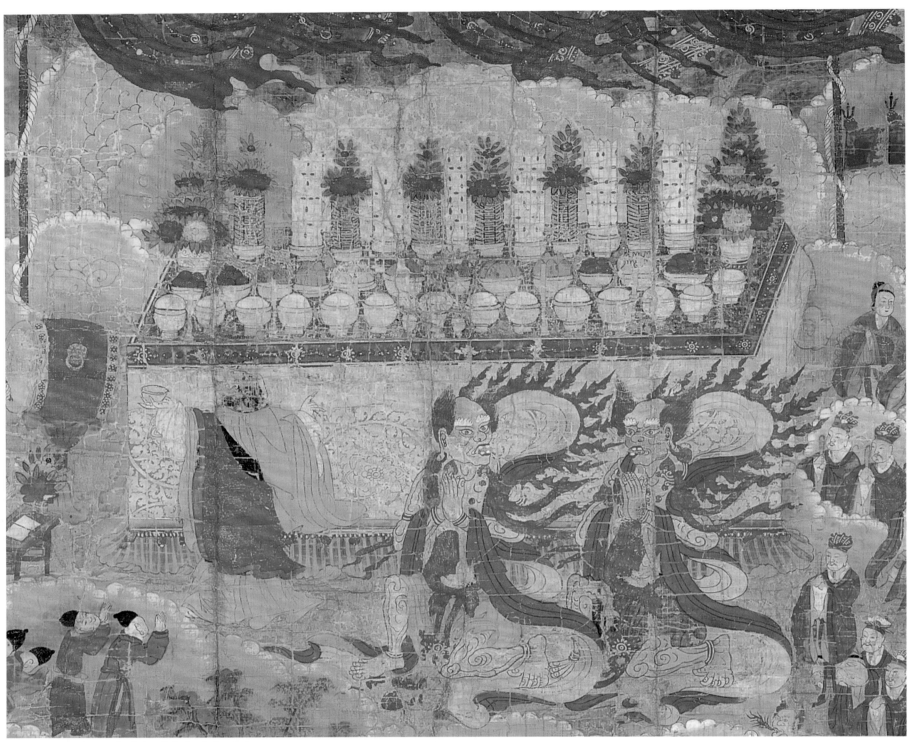

圖版 48-3 圖版 48의 세부. 시식단, 법사, 아귀.

圖版 48-3 시식단 앞에서 법사는 왼손에 감로수가 담긴 盆을 높이 쳐들고 있다. 감로수를 뿌리는 자세이다.
야쿠센지 감로탱에서 법사는 감로수를 오른쪽 손가락에 묻혀 뿌리는데, 손가락을 튕기기 직전의 오므린 상태
를 그렸다. 그러나 여기에서 법사의 수인 모습은 작은 막대기와도 같은 持物을 이용하고 있다. 이와 같은 지물
의 사용은 이 그림 이후에 나타나는 새로운 경향이다. 지물은 더 많은 무주고혼에게 감로의 혜택을 주어 구제
하려는 배려에서 창안된 것이 아닌가 한다.

360

49.

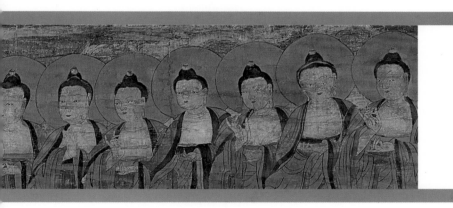

靈鷲山 興國寺 甘露幀
Yeongchwisan heungguksa
Nectar Ritual Painting, Hoam Art Museum.

49.

靈鷲山 興國寺 甘露幀
Yeongchwisan heungguksa Nectar Ritual Painting, Hoam Art Museum.

1723년, 絹本彩色
152.7×140.4cm, 湖巖美術館 所藏

　　전라남도 여수시에 있는 흥국사는 임진왜란 이후 義僧水軍의 主鎭寺刹로 유명한 곳이다. 흥국사에는 八道의
의승군들이 거대한 조직을 형성하여 편제되어 있었다. 그들은 군무의 수행을 위해 모인 집단이었지만, 기본적
으로는 승려의 신분이므로 흥국사에서 자연적인 교맥을 형성하고 있었다. 《興國寺事蹟》(1708)에는 이 절이 普
照國師의 법맥을 잇는 神補處임을 내세웠는데, 17세기 말에서 18세기 초에 흥국사가 주진사로서의 역할보다
신앙의 도량을 갖추는 데 더욱 주력한 모습을 볼 수 있다. 이른바 이 시기의 흥국사 佛事는 대웅전, 팔상전, 봉
황루 등 건물뿐 아니라 사적기의 제작에서 볼 수 있듯이 法統의 위상을 정립하는 데 있었다고 생각된다. 법통
과 교맥을 형성하고 대중의 신앙을 심화시키기 위해서는 무엇보다도 예배의 대상을 조성하지 않을 수 없었다.
1723년 흥국사의 불화불사는 그러한 의미에서 사찰의 성격에 전환점을 이루는 계기를 마련한 것이라고 할 수
있겠다. 이때의 흥국사 불사는 사중의 모든 승려가 합심하여 임했을 뿐 아니라 都摠攝의 관직을 받은 贊敏, 德
憐 등도 참여하고 있어 그 중요성을 짐작할 수 있다. 또한 불사를 주도할 畵師로서는 당시 三南에서 가장 촉망
받던 義謙을 초청하여 진행했다.
　　흥국사에 초대되었던 화사들은 의겸을 포함해 모두 열두 명이었고, 이때 제작한 불화는 여기 소개하는 감로
탱을 비롯하여 현재 확인되는 것만으로도 아홉 점에 이른다. 1년 남짓한 기간에 제작한 것이다. 이들은 이 그림
을 제작하기 전년도인 1722년, 경남 진양 靑谷寺에서 괘불탱을 조성하였고, 1724년에는 전남 순천 송광사에서
영산회상탱, 십육나한탱 등 수많은 불화를 제작했다. 감로탱만 하더라도 의겸은 운흥사(圖版 10, 99쪽), 선암사
(圖版 11, 104쪽) 등 18세기의 최고의 걸작들을 만들어냈다. 의겸을 필두로 하는 이들의 분업적이고도 체계적
인 작화 태도는 그림을 완성하는 속도뿐 아니라 그림의 구도와 도상의 창출에서도 다른 화사들과 비교가 될 수
없을 정도였다. 이 감로탱은 향후 18세기에 전개될 감로탱의 새로운 선도 양식으로서 의미가 있다.
　　1723년 의겸과 함께 흥국사의 불화불사에 참여했던 열두 명의 화사들은 이후 18세기 불화의 한 양식을 형
성하는 데 커다란 역할을 했다. 예컨대 열두 명의 화사 중에 彩仁과 日敏은 흥국사 불화불사를 마친 삼 년 후에
경남 함양의 方丈山 金臺庵에서 흥국사와 매우 유사한 감로탱을 제작했다(圖版 50, 369쪽). 한편, 화사 열두 명
중 한 명인 亘陟은 18년이 지난 1741년, 다시 흥국사에 초빙되어 鳳凰樓에 새로운 면모를 보이는 대형 감로탱
(參考圖版 4, 334쪽)을 제작해 봉안하였다. 〈金〉

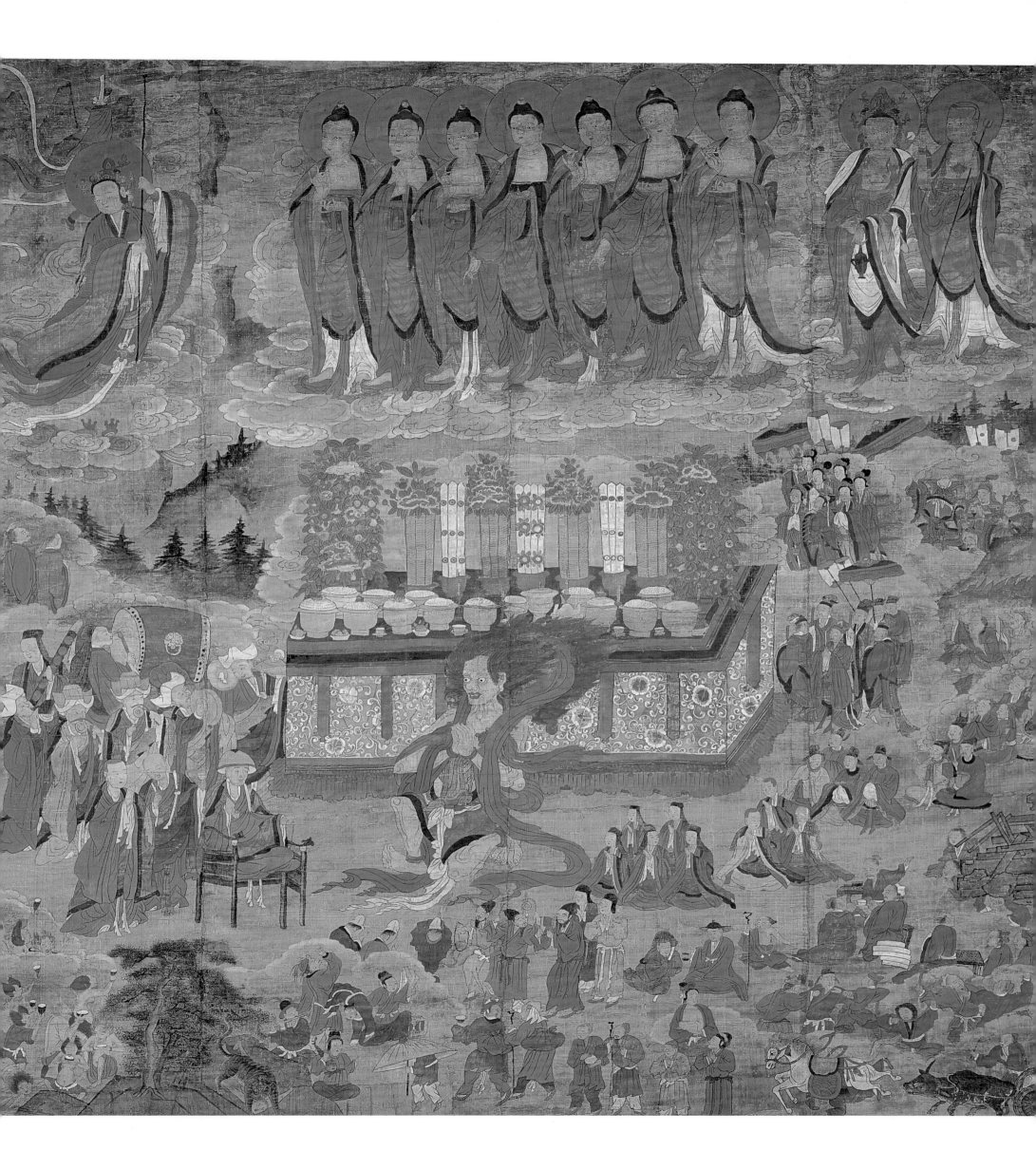

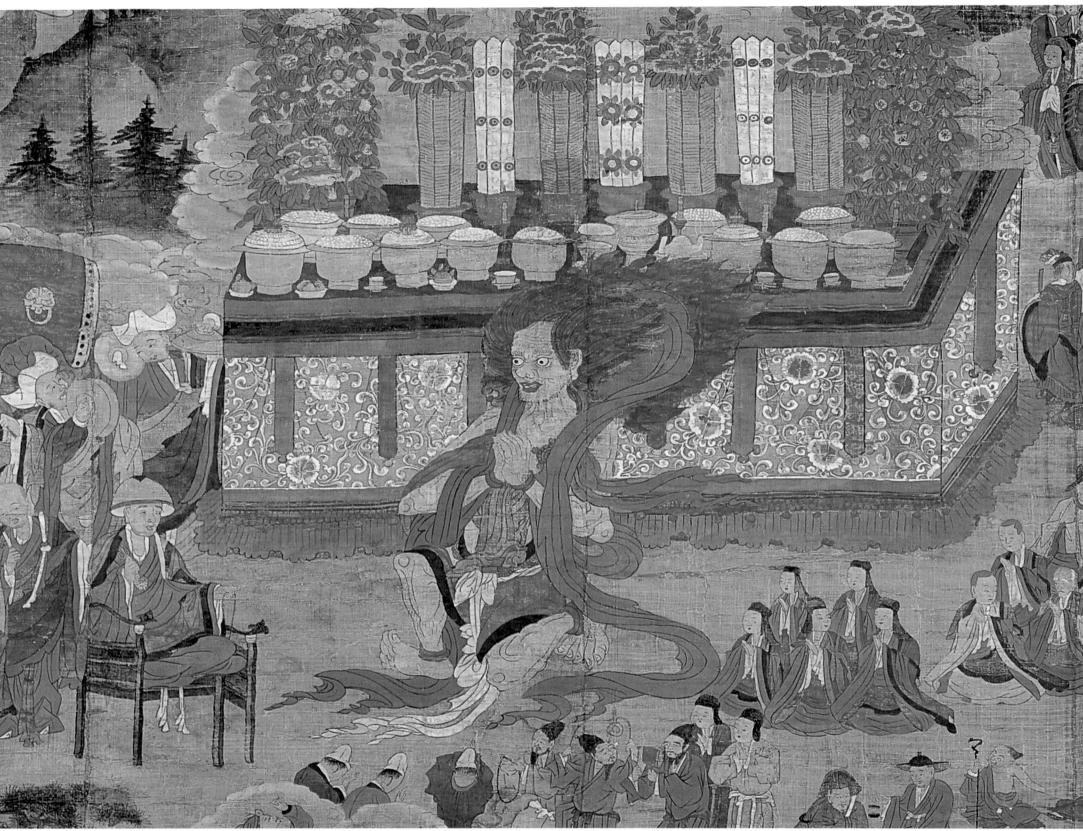

圖版 49-1　圖版 49의 세부. 시식단.

圖版 49-1　시식단은 꽃장식의 卓衣가 드리워진 커다란 床에 초록과 붉은 색의 風帶를 늘어뜨린 화려한 모습이다. 단 위에는 밥을 수북이 담은 열한 동이의 鉢飯이 배열되어 있고, 중앙에 향로와 전열에 작은 茶를 담은 잔이 놓였다. 茶碗과 동이 사이에 있는 蜜燭에 불을 밝혔고, 뒤쪽을 紙花로 만든 붉은 모란꽃 등 花鬘을 만들어 재단을 화려하게 장식하고 있다. 시식대 앞에는 단신의 아귀가 합장하고 있고 그 옆(向右)에는 비구니와 비구가 그룹을 이루고 있다. 의식승려들과 재단 사이로 깊은 樹林과 산야가 수묵의 원경으로 처리되어 있다.

圖版 49-2　화면 중앙 시식단 옆(向左)에 열 명의 승려들이 의식행사에 몰두해 있다. 둥근 갓을 쓴 선단의 승려는 의식을 주도하는 듯 搖鈴을 흔들고 있다. 그의 바로 뒤에는 민머리의 磬子를 든 승려와 합장한 비구가, 그들 뒤쪽에는 흰 고깔을 쓰고 바라춤을 추는 두 명의 의식승과 고깔에 삼베로 만든 삼화관을 덧쓴 두 승려는 小鼓를, 푸른 장삼을 걸치고 고깔 쓴 향좌의 승려는 法螺를 불고 있다. 뒤쪽으로 방갓[幘]을 쓴 두 비구 중 한사람은 法鼓를 또 한사람은 飯僧用 儀式牌를 비스듬히 들고 있다.

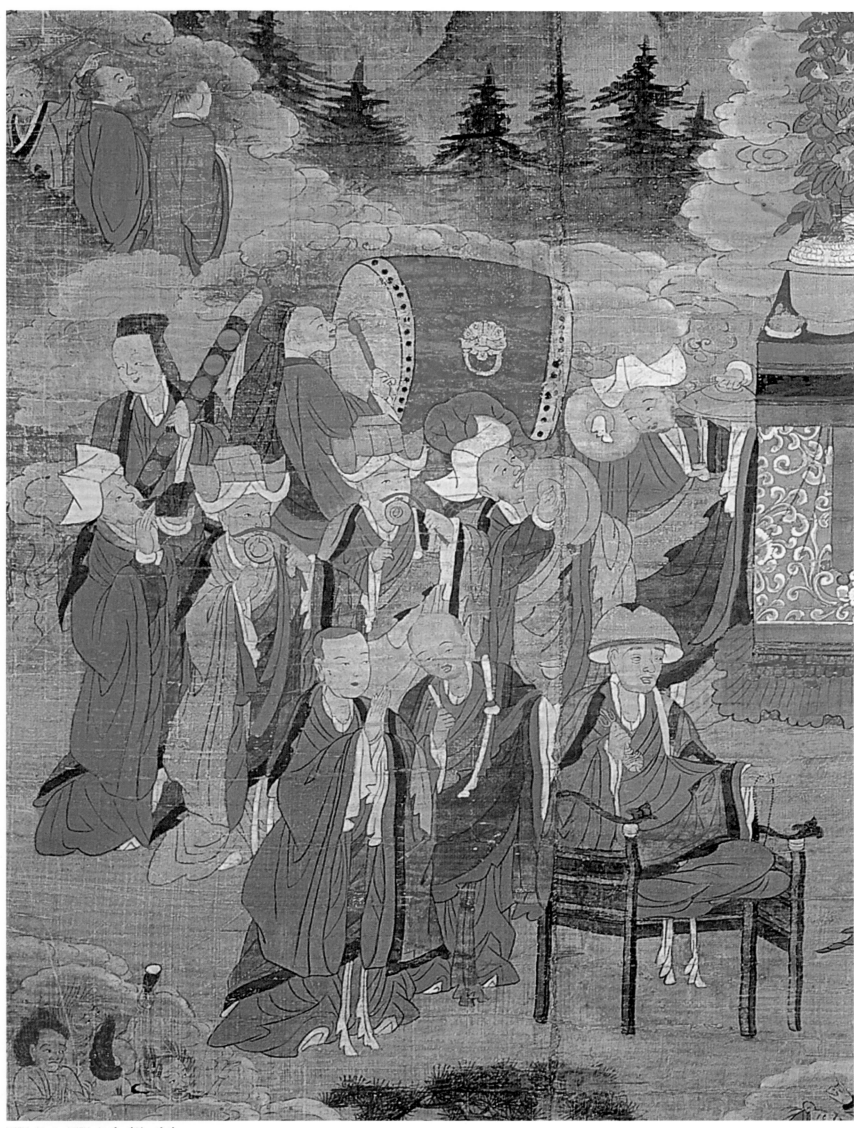

圖版 49-2 圖版 49의 세부. 의식.

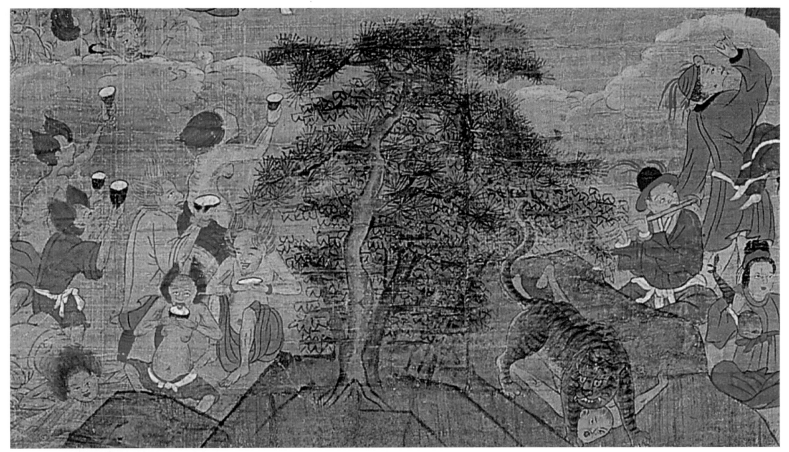

圖版 49-3 圖版 49의 세부. 아귀와 호환.

圖版 49-4 圖版 49의 세부. 하단의 여러 장면들.

圖版 49-3　文人畵에서나 볼 수 있을 것 같은 거의 水墨에 가까운 樹林의 풍경이 한가롭다. 그러나 그와는 대조적으로 그 밑에서 벌어지는 잔인한 장면과 육안으로는 볼 수 없지만, 가시화된 귀신의 모습을 통해 강렬한 아이러니의 미학을 담아내었다.

圖版 49-4　꿈과 같은 삶의 허무를 일깨우는 장면으로 어리석음을 표현한 것 중에 서로 다투는 장면처럼 효과적인 것은 없을 것이다. 멱살을 잡고 싸우는 장면, 바둑을 두다가 토라진 모습, 의지할 데 없는 노인, 바위나 말발굽에 깔린 사람, 심지어 자살하는 사람까지 표현되어 있다.

50.

安國庵 甘露幀
Angugam Nectar Ritual Painting, Gyeongsangnam-do.

50.

安國庵 甘露幀
Angugam Nectar Ritual Painting, Gyeongsangnam-do.

1726년, 絹本彩色
141×144cm, 法印寺 所藏

　　1723년 義謙畵師와 함께 흥국사의 불화불사에 참여했던 열두 명의 화사들 가운데 彩仁과 日敏 등이 그린 감로탱이다. 이 그림은 太玄과 함께 세 명이 제작했는데, 태현은 의겸화파에 그 이름을 처음 올린 사람이다. 같은 해인 1726년에 조성된 남원 實相寺의 지장보살탱에는 이 세 명을 포함해 의겸 등 전년도(1724~1725) 송광사 불화불사에 참여했던 화승들과 함께한 것을 볼 수 있다. 다시 말하면 의겸을 필두로 한 십여 명의 화승들은 1722년에 경남 진양 청곡사, 1723년에 여수 흥국사, 1724~1725년에 순천 松廣寺, 1726년에 남원 실상사 등으로 쉴 틈 없이 사찰을 옮겨 다니며 불화불사를 진행하고 있다. 이와 같은 빼곡한 일정은 의겸화파의 높은 인기를 실감할 수 있는 대목인데, 이 감로탱은 그 바쁜 와중에서도 안국암 쪽에서의 거절할 수 없는 부탁이 있었던 모양인지, 의겸은 남원에서 함양으로 이 세 명을 보내 감로탱을 제작하도록 한 것이다. 아마도 함양으로 가는 채인의 손에는 의겸이 1723년에 흥국사에서 창안한 감로탱(圖版 49, 363쪽)의 草本이 쥐어져 있었을 것이라고 짐작된다.

　　1723년 흥국사의 불화불사가 있었을 때 의겸화파에 의해 창안된 감로탱과 이 그림은 매우 닮았다. 동일 화파의 솜씨이므로 당연할 것이다. 그러나 여기서 채인은 기본적인 도상의 위치나 모습은 흥국사 감로탱과 비슷하게 했지만, 자신의 개성과 특징을 아주 묻어두지는 않았다. 그는 화면을 넓게 운영하면서 그림에 깊이감을 주었다. 인물의 색상이 전에 비해 짙어졌으며 몇몇 군상을 첨삭하였다. 비슷한 도상의 배치와 구도를 갖는 두 작품임에도 불구하고 느낌은 사뭇 다르다. 그림을 마무리하는 수화사의 의지가 얼마나 중요한 것인가를 잘 보여준다. 경남 함양의 방장산 금대암에서 제작한 후에 인근에 있는 안국암에 봉안한 것이다. 〈金〉

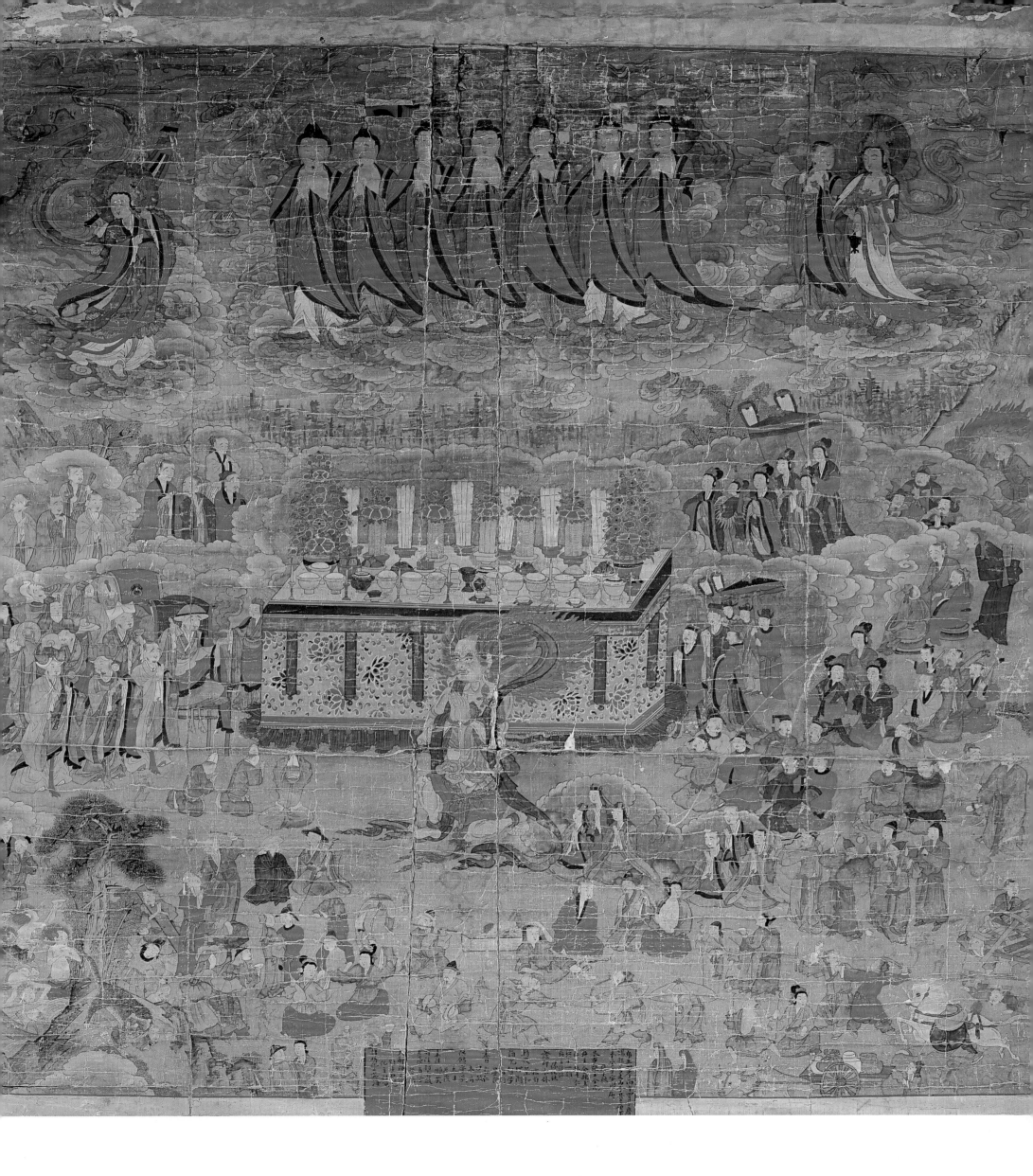

圖版 50-1 圖版 50의 세부. 의식.

圖版 50-2 圖版 50의 세부. 아귀와 호환, 떠돌이 행상 등.

圖版 50-2 圖版 49의 흥국사 감로탱과 동일한 초본을 사용한 것으로, 그 차이점을 비교해볼 만하다.

51.

聖住寺 甘露幀
Seongjusa Nectar Ritual Painting,
Gyeongsangnam-do.

51.

聖住寺 甘露幀
Seongjusa Nectar Ritual Painting,
Gyeongsangnam-do.

1729년, 麻本彩色
190×267cm, 聖住寺 所藏

성주사 감로탱은 이보다 5년 전에 제작된 직지사 감로탱(圖版 7, 70쪽)의 草本을 사용했고, 제작에 참여한 화사들도 거의 동일한 사람들이다. 다만, 화면의 주조 색상이 달라 느낌이 사뭇 다르고, 직지사본에 비해 화면이 10~20센티미터(가로) 정도 축소되어 상단 끝 부분과 왼쪽 화면의 도상이 생략되거나 변용되어 있다. 이를테면 직지사본의 화면 상단에 보이는 구름무늬가 여기에서는 생략되었고, 화면 맨 왼쪽의 아랫부분에 표현된 직지사본의 '虎患' 장면을 여기에서는 화면 중간 부분인 인로왕보살의 아래쪽으로 이동시켰다. 호환 장면은 감로탱의 하단에서 매우 중요한 도상이므로 생략할 수 없었을 것이다. 그런데 호랑이는 직지사와는 다른 모습으로 표현했다. 아마도 직지사본은 평지를 배경으로 호환 장면을 표현한 것에 비해 여기에서는 산악에서 호랑이가 사람을 덮치는 모습을 그려 넣다 보니 그 모습이 달라졌을 것이다. 주변 그림과 어울리지 않을 만큼 세밀하게 호랑이를 표현했고, 그것도 모자랐는지 뒤에 어슬렁거리는 표범을 한 마리 더 넣었다. 또한 직지사본에는 옅은 연둣빛 색감이 화면을 감돈다면, 성주사본 화면의 바탕에는 갈색 톤이 흐른다. 두 그림은 흡사 봄과 가을을 배경으로 한 듯한 느낌이 든다.

초본과 화사가 같다고 해서 두 그림의 내용이 모두 동일한 것은 아니다. 흥국사 감로탱(1723)과 안국암 감로탱(1726)에서 살펴보았듯이, 나중에 그리는 것에는 반드시 새로운 기법이나 내용이 첨부된다. 여기에서도 그 대표적인 것이 호환 장면이요, 아미타가 주재하는 '極樂淨土'의 모습이다. 극락은 화면 상단 오른쪽에 蓮池가 있는 이 층 전각으로 표현해놓았다. 그 안에는 아미타극락회상의 모습을 작게 묘사했는데, 직지사와는 달리 붉은 바탕에 금선으로만 표현했다.

직지사 감로탱을 제작한 印行과 世冠은 또 다른 두 명의 화승과 함께 이 그림을 완성했다. 직지사 감로탱을 조성할 때 首畵師였던 性澄은 '指證龍眼比丘'라는 직함으로 이 그림의 제작에 관여했다. 원로 화사에게 부여되는 용안이라는 敬稱을 그에게 붙인 것으로 봐서, 이 그림은 성징의 개성이 잘 드러났으리라고 여겨진다. 1701년에 조성된 남장사 감로탱에서도 성징은 영향력 있는 화사로 참석한 점을 볼 때, 그에게 부여된 용안이라는 존칭은 절대 예사롭지 않다. 〈美〉

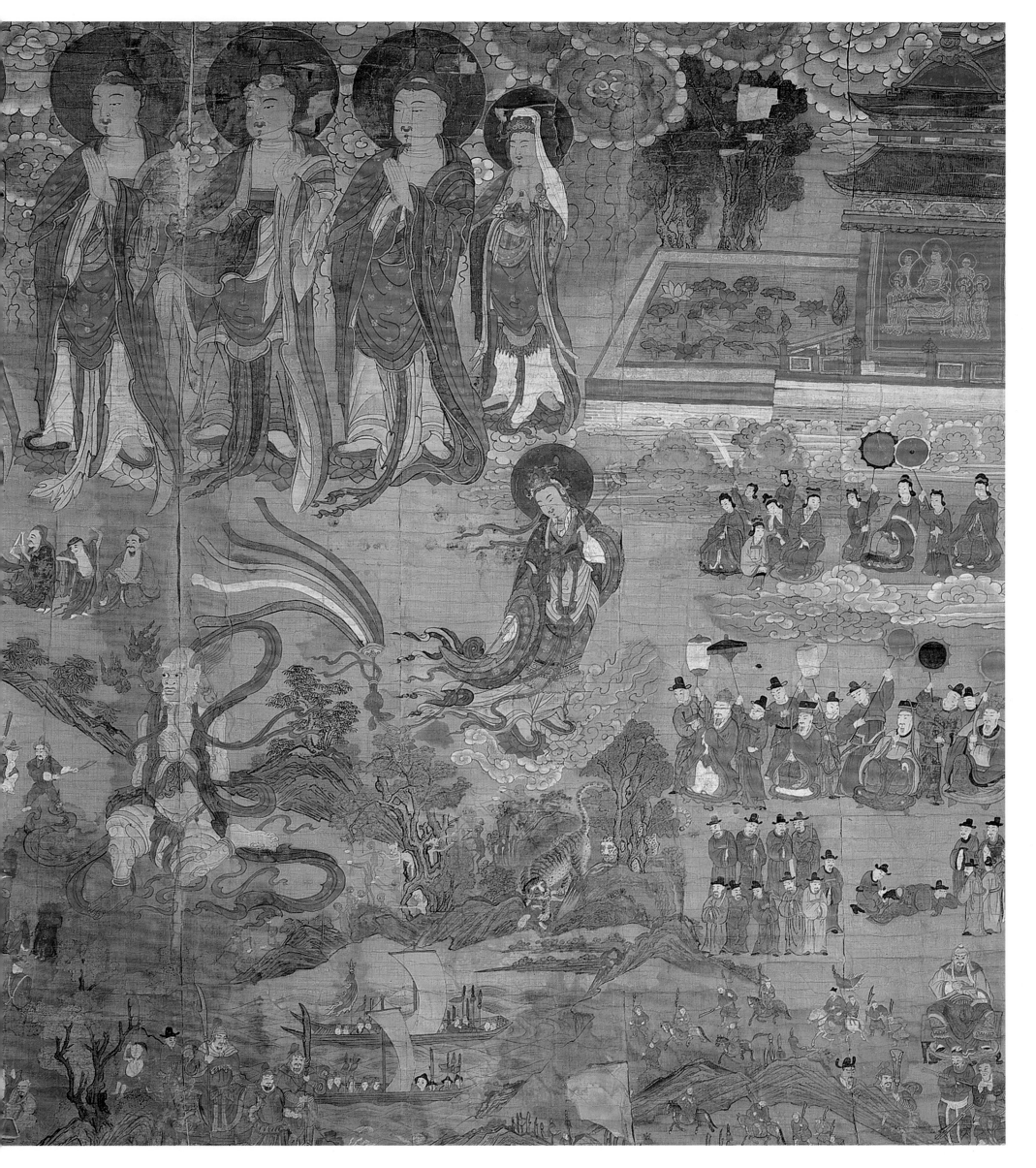

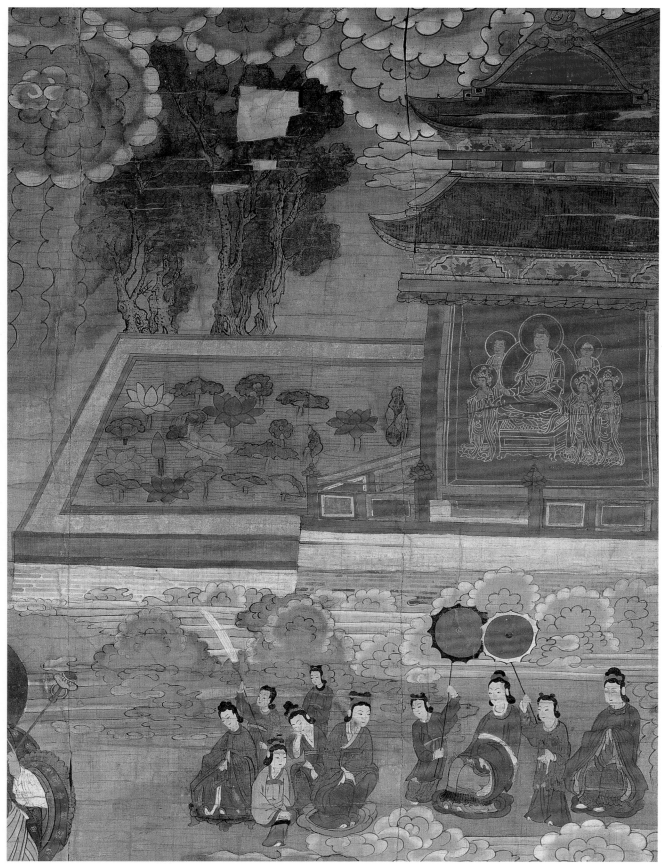

圖版 51-1 圖版 51의 세부. 極樂寶殿과 芙蓉池.

圖版 51-1 화면 상단(向右)에는 방형의 부용지와 극락보전이 표현되어 있다. 연꽃이 만개하였고, 보전에는 아미타여래가 세 보살과 두 제자와 함께하였다. 이들은 붉은 바탕 위에 금니로 묘사되었는데, 전각 내부에 존재하는 모습이 아니라 마치 건물 외부 벽에 걸린 탱화 속의 그림처럼 표현되어 있다. 직지사 감로탱(圖版 7-1, 72쪽)과 비교되며, 진전된 모습이다.

圖版 51-2 직지사본에 비해 화면이 10~20센티미터(가로) 정도 축소되어 왼쪽 화면의 도상이 생략되거나 변용되어 있다. 이를테면 화면 맨 왼쪽의 아래 부분에 표현된 직지사본의 '虎患' 장면을 여기에서는 화면 중간 부분인 인로왕보살의 아래쪽으로 이동시켰다. 그런데 호랑이는 직지사본과는 다른 모습으로 표현되고 있다. 아마도 직지사본은 평지를 배경으로 호환 장면을 표현한 것에 비해 여기에서는 산악에서 호랑이가 사람을 덮치는 모습을 그려 넣다보니 그 모습이 달라졌을 것이다. 그 아래쪽에는 해전장면을, 옆에는 아귀의 무리들을 표현했다.

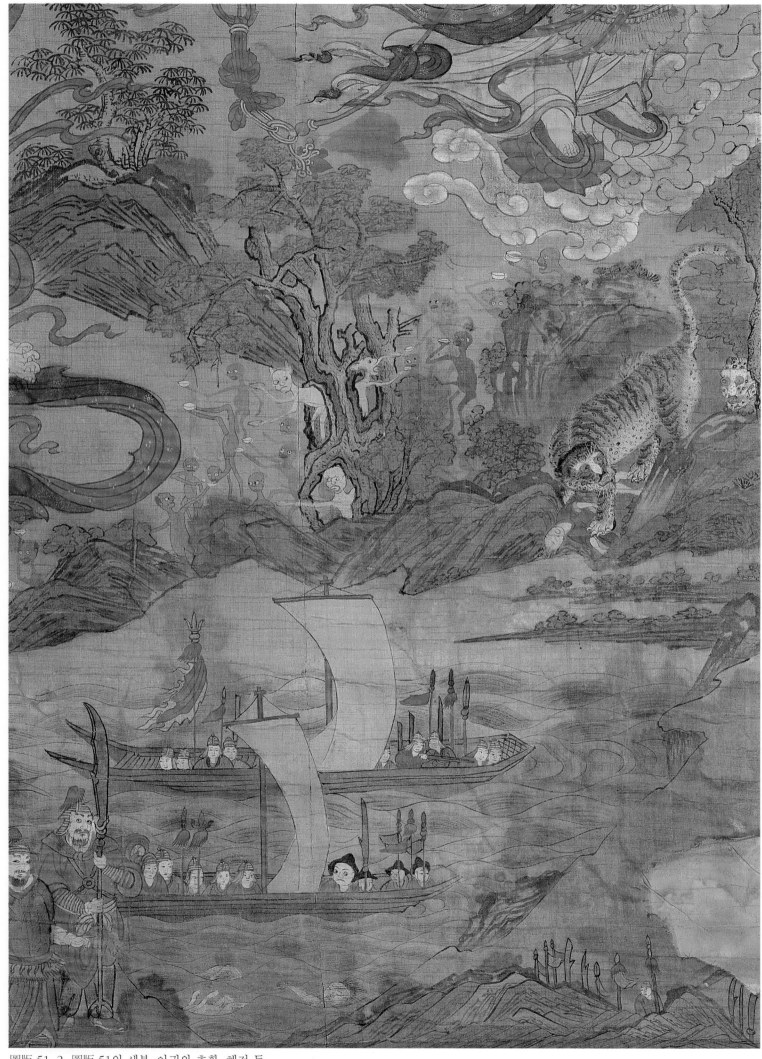

圖版 51-2 圖版 51의 세부. 아귀와 호환, 해전 등.

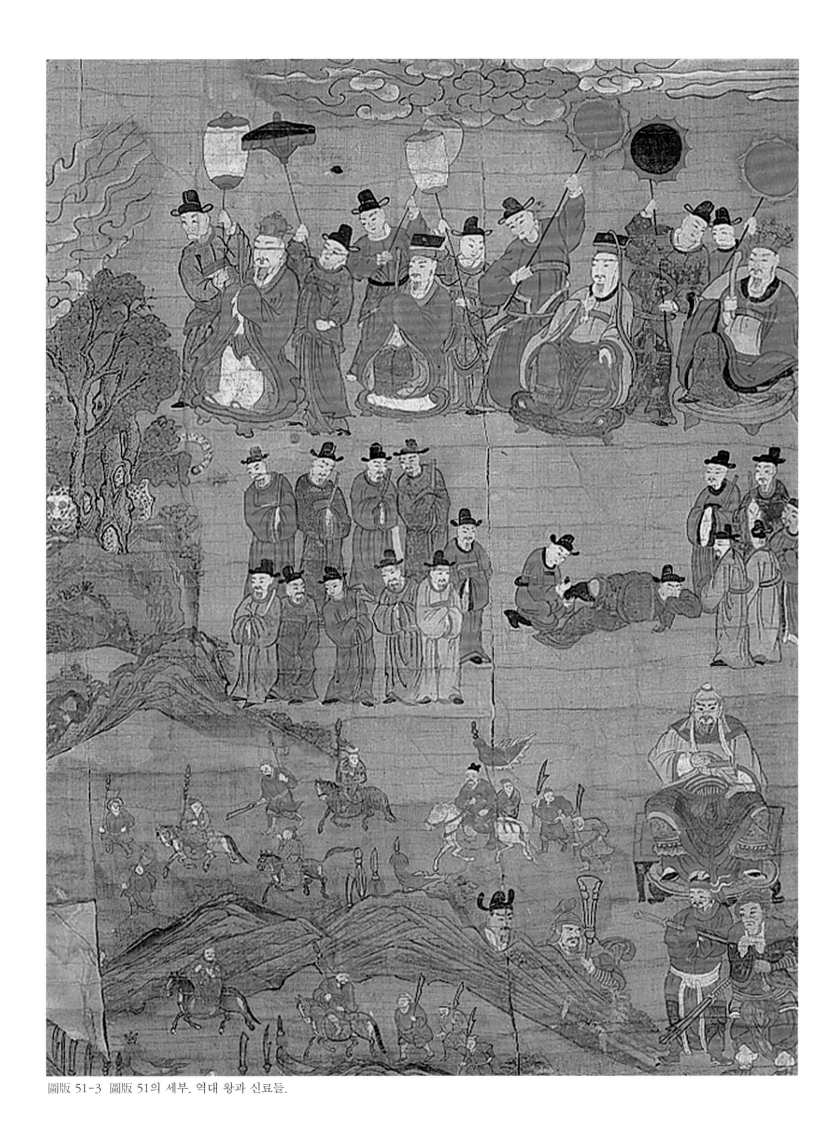

圖版 51-3 圖版 51의 세부. 역대 왕과 신료들.

圖版 51-3 역대 왕들. 국가를 위해 충성한 신료들의 생전 모습을 그렸다. 그 아래쪽에는 전쟁에서 일어날 수 있는 여러 장면들을 표현했다.

52.

表忠寺 甘露幀

Pyochungsa Nectar Ritual Painting,
Gyeongsangnam-do.

52.

表忠寺 甘露幀
Pyochungsa Nectar Ritual Painting,
Gyeongsangnam-do.

1738년, 絹本彩色
155×181cm, 表忠寺 護國博物館 所藏

　　표충사는 임진왜란 때 공을 세운 四溟堂 惟政(1544~1610)의 충혼을 기리기 위해 만든 절이다. 처음에는
竹林寺, 靈井寺로 불렸으나 1839년 사명대사의 法孫인 月坡禪師가 사명대사의 고향인 密陽 武安面에 세워져
있던 表忠祠를 이 절로 옮기면서 절 이름도 표충사라 고치게 되었다. 이 그림 아랫부분의 화기에는 "밀양 靈
鷲山 表忠祠에 奉安한다"라는 문구가 있어 이 작품은 표충사(祠)에 봉안되었던 것을 알 수 있다.
　　표충사 감로탱은 홍국사 감로탱(1723)이나 안국암 감로탱(1726)에서 본 익숙한 화면으로 구성되어 있다.
상단의 칠불과 시식단, 그리고 그 아래에 홀로 나타난 아귀, 향좌의 의식을 거행하는 승려들의 모습 등 장면
의 구성에서 특히 비슷하다. 또 왼편에서 시식단을 바라보는 作法僧들의 모습은 거의 비슷한 형태를 유지하
고 있다. 방갓을 쓰고 요령을 들고 의자에 앉아 있는 승려는 이른바 의식 전체를 총괄하는 사람이다. 그의 뒤
로 바라춤을 추거나, 광쇠를 두드리는 승려, 소라를 불고, 홍고를 치는 모습 등이 홍국사본이나 안국암본과
비슷한 모습이다.
　　그림 아랫부분의 도상에서 특이할 만한 것으로는 운흥사 감로탱(圖版 10, 99쪽)이나 선암사 감로탱(圖版
11, 104쪽)에서 새롭게 나타나는 솟대놀이가 그대로 옮겨진 점이다. 꼭대기가 十字形으로 생긴 장대를 세워
놓고 그 위에서 舞童이 물구나무서기로 재주를 부리는 장면이 그것이다. 장대 아래에서는 장구의 장단에 맞
춰 탈춤을 추는 장면이 펼쳐진다. 이러한 장면은 남사당패의 놀이인데, 그들은 대개 사찰을 근거지로 하는 사
당패들과 함께 場市 등을 전전하는 유랑예인들이라고 할 수 있다.
　　위에 거론된 작품들은 모두 의겸화파와 관계가 깊은데, 이 그림을 그린 都畵師 畠根도 1730년 운흥사 감
로탱을 비롯하여 甲寺 대웅전 후불탱(1730) 등을 제작할 때부터 의겸과 함께 활동한 사람으로, 넓게 보면 의
겸화파의 일원이라고 할 수도 있겠다. 가끔 효혼은 의겸과 오래도록 함께한 채인과도 공동 제작에 참여했다.
都僧統 翠眼이 이 작품의 제작에 동참했다. 〈金〉

圖版 52-1 圖版 52의 세부. 솟대놀이와 각종 재난 장면.

圖版 52-1 향우 하단에는 솟대놀이를 중심으로 각종 재난 장면이 펼쳐져 있다. 장대를 곧추세우고 꼭대기에
서 물구나무 묘기를 펼치는 무동의 모습이 아찔하다. 장대 아래에서 분위기를 고조시키는 춤꾼은 장구의 장단
에 맞춰 부채를 접기도 펴기도 하면서 시선을 모은다. 목재로 집을 짓다가 무너져 깔린 사람들의 모습도, 불붙
은 초가집을 뛰쳐나오는 사람들도 보인다.

53.

桐華寺 甘露幀
Donghwasa Nectar Ritual Painting, Daegu.

53.

桐華寺 甘露幀
Donghwasa Nectar Ritual Painting, Daegu.

1896년, 錦本彩色
184.5×186.5cm, 桐華寺 所藏

감로탱은 두 가지 계열의 그림 형식이 존재하고 있다. 하나는 화면 중앙에 盛饌이 준비된 시식단이 그려진 것이고, 또 하나는 그것이 없는 것이다. 대부분의 감로탱에는 시식단을 그려 넣고 있지만, 현재 남아 있는 그림의 약 15퍼센트 정도는 그것을 나타내지 않고 있다.

보석사 감로탱(圖版 3, 39쪽)에는 시식단이 표현되어 있다. 보석사 감로탱은 성찬이 준비된 시식단의 유무에 따라 현괘하는 목적과 장소를 달리했을 것이라는 추측을 가능케 할 단서가 있어 흥미롭다. 화면 가운데에 묘사된 음식이 잘 차려진 시식단은 아홉 폭의 병풍식 걸개그림으로 표현했다. 이른바 각종 의례가 열릴 때 쉽게 사용할 수 있는 형태의 병풍과도 같은 기능을 가진 것이다. 이 그림대로라면 애써 제사용 음식을 차릴 필요 없이 어느 장소이든 간편하게 그와 같은 그림으로 대용하여 의식을 치를 수 있는 것이다.

야외에서 의식을 거행하기 위해서는 그 의식에 맞는 齋壇을 갖추어야 할 것이다. 水陸齋와 같은 야외의식 때에 가장 중요한 것은 어떻게 보면 그 시식단에 놓일 음식이라고 할 수 있다. 만약에 감로탱이 성대하게 음식이 마련된 야외의식에 현괘된다면, 시식단의 성찬이 화면에 표현되지 않은 감로탱이지 않을까 생각한다. 굳이 성대하게 음식이 차려진 재단에 또 음식 그림이 있는 감로탱이 걸릴 필요가 없을 것이기 때문이다. 그것은 현재 음식이 그려진 감로탱에 비해 야외에 주로 사용되었으리라고 추측되는 음식이 없는 감로탱이 현저하게 적게 남아있는 것을 보더라도 쉽게 추측할 수 있을 것이다. 그렇다면 음식이 표현된 감로탱은 항시 현괘되는 것을 목적으로 제작되었을 가능성이 크다고 본다. 즉 삼단의 신앙체계로 정착된 대웅전이나 극락전과 같은 전각 내에 상시 현괘되었을 것이고, 그 기능은 대웅전 한쪽을 점유하며 하단의 신앙을 지속적으로 충족시켰을 것이다. 항시 현괘되는 감로탱에는 성찬을 그려 넣어 매일 음식을 준비해야 하는 번거로움을 모면할 수 있었을 것이다. 반면에 재단이 표현되었다고 할 수 없는 동화사 감로탱은 봉정사 감로탱이 萬歲樓에 봉안된 것처럼 鐘閣에 보관되어 있다. 상시 예배보다는 야외행사에 동원될 가능성이 훨씬 높기 때문이다.

동화사 감로탱은 언뜻 시식단이 없는 것처럼 보인다. 시식단이 보통 표현되는 화면 중앙에는 합장한 한 아귀가 다리를 배경으로 무릎을 세워 꿇고 앉아있다. 자세히 보면 다리의 뒤편에 아주 작은 부분의 시식단이 마치 퇴화된 모습처럼 묘사되어 있다. 시식단의 모습은 음식보다는 그것을 장엄하는 燈이 강조되어 있다. 통상 아귀나 고혼의 출현이 밤에 이루어지는 것을 상징하는 것이리라. 매화문이 들어간 등과 위패모양의 화려한 등이다. 위패모양의 등에는 多男과 壽福, 따뜻한 봄을 알려주는 제비가 원 안에 문양적 요소로 채워졌다.

한편, 아귀의 바로 아래쪽에는 다이아몬드형의 바닥무늬 배경 위에 지옥장면이 펼쳐지고, 그 옆 전각에는 시왕들의 모습이 보인다. 향우의 중간쯤에는 喪主와 僕頭冠을 쓴 저승사자, 그와 대칭되는 지점에는 배례하는 비구들의 모습이 보인다. 〈金〉

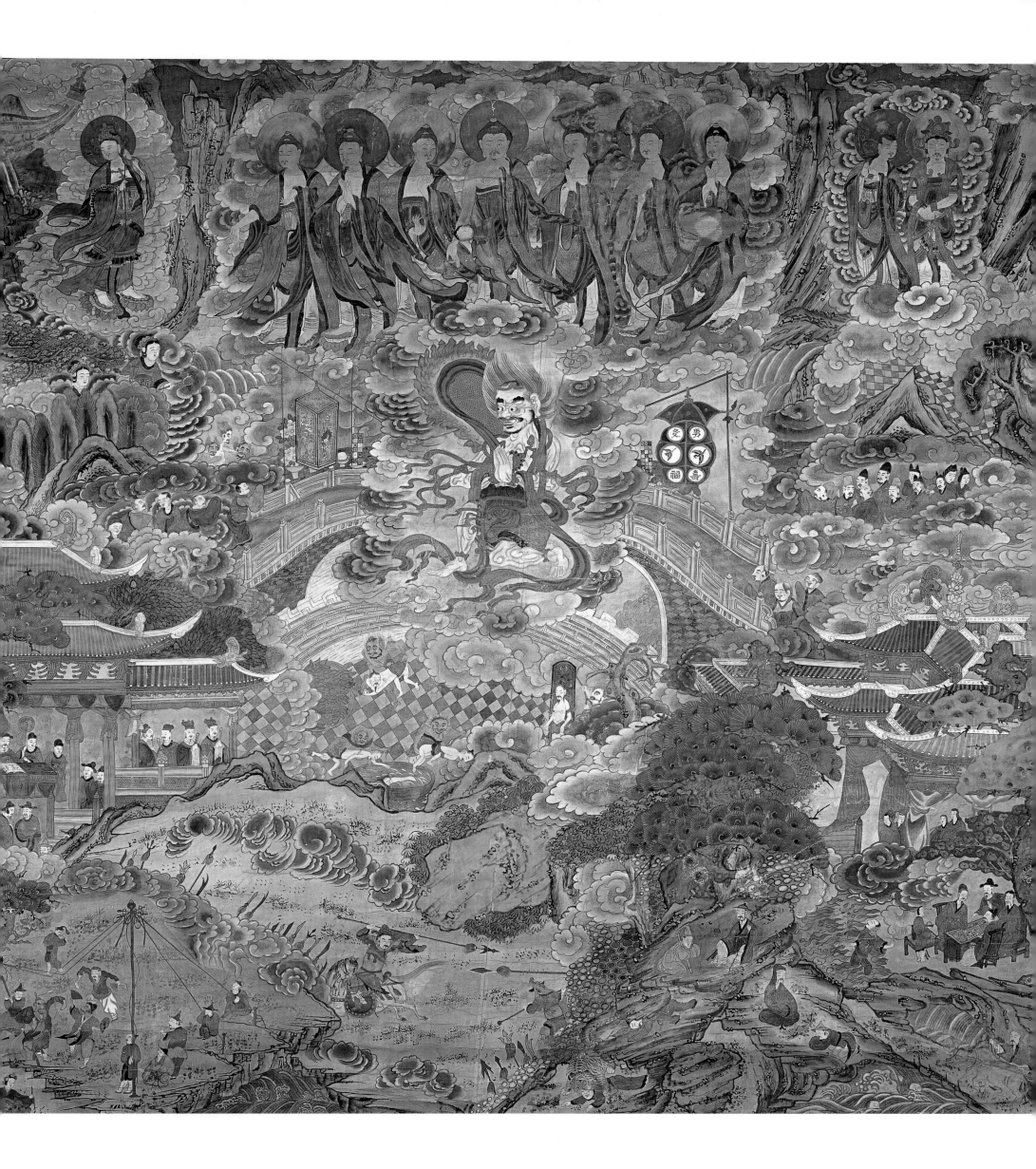

383

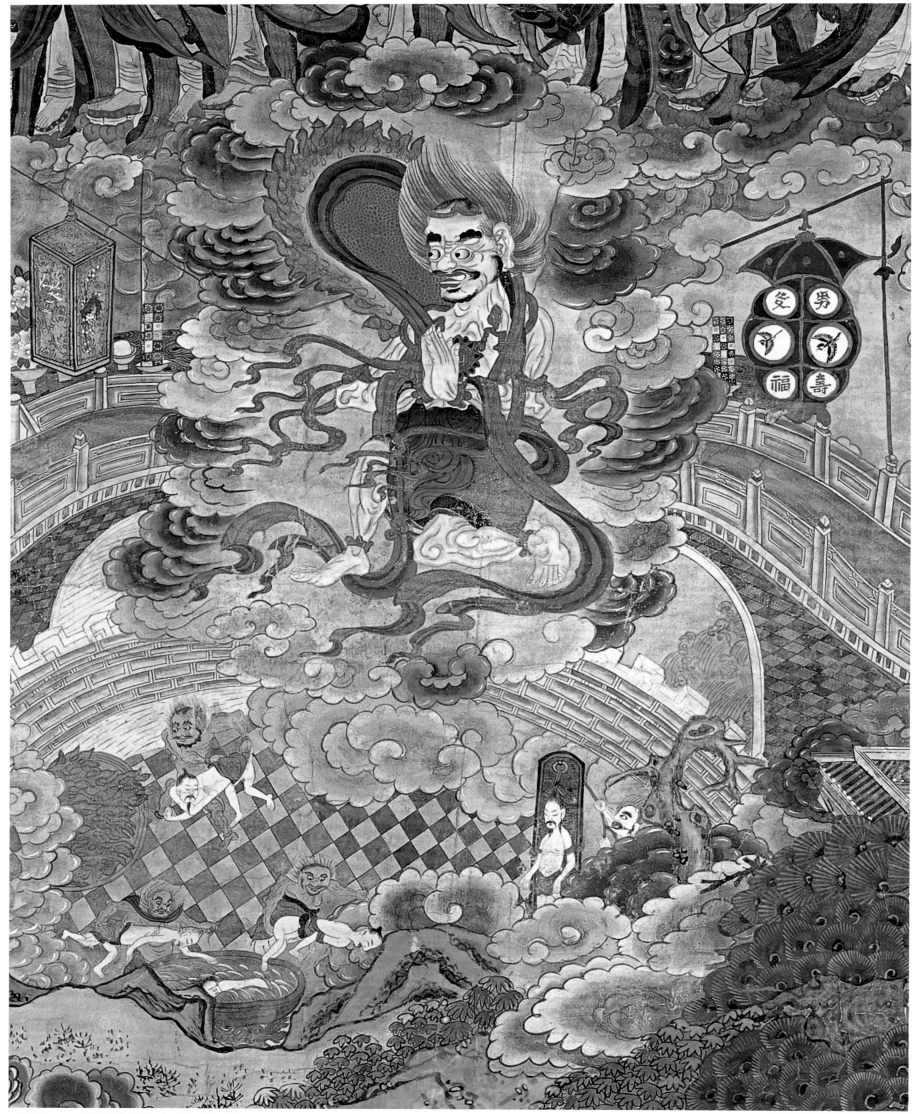

圖版 53-1 圖版 53의 세부. 아귀와 지옥장면.

384

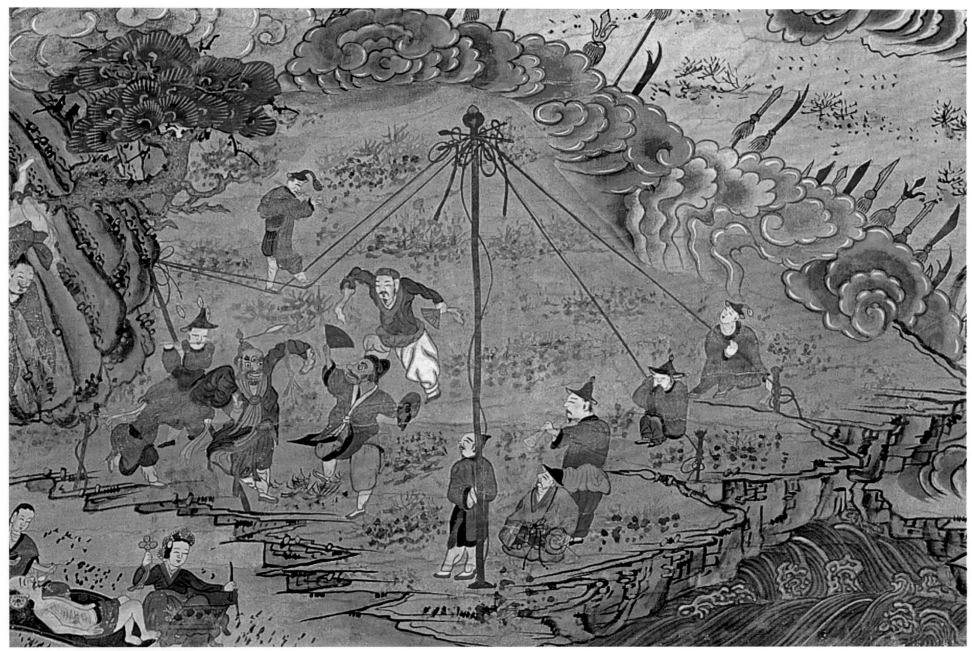

圖版 53-2　圖版 53의 세부. 솟대놀이.

圖版 53-1　보통 시식단을 강조하는 화면 중앙에 한 아귀가 聖俗을 상징하는 다리를 배경으로 두 손을 모으고 무릎을 세워 꿇어 앉아있다. 누적된 고통이 피부로 굳어버린 아귀는 의식에 수반된 감로수의 시음 기회를 잃지나 않을까 초조하게 기다리는 듯 눈동자는 드러나지 않은 다리 저편 음식에 두고 있다. 언뜻 시식단이 없는 것처럼 표현된 동화사 감로탱은 재단에 차려진 음식보다는 장엄한 燈籠이 강조되어 있다. 아귀의 양 뒤편으로 매화문이 들어간 등과 위패모양의 화려한 등이 재단의 화려함을 은연중에 강조하고 있다. 아귀의 바로 아래쪽에는 다이아몬드형의 바닥무늬를 배경으로 지옥장면이 펼쳐지고 있다. 확탕지옥과 몸을 톱으로 자르기 위해 죄인의 몸을 묶는 거해지옥도 암시되어 있다.

圖版 53-2　왼쪽 하단부에 있는 이 장면은 솟대놀이이다. 장대를 세워놓고 무동이 그 꼭대기에서 재주를 부리거나 두 장대 사이를 연결한 줄 위에서 대금을 연주한다. 그리고는 고수의 장단에 맞춰 판소리를 하거나 날라리에 맞춰 한바탕 탈춤을 추기도 한다. 물론 이 모든 것은 시간의 차를 두고 진행되는 것이다. 이른바 同圖異時法으로 전개된 그림인데, 줄을 타며 대금을 부는 사람과 비스듬한 장대에 올라타서 대금을 연주하는 자는 동일인물로 생각된다. 아래쪽에는 巫醫에 의탁한 病者의 고조된 기대감이 주위를 환하게 하고 있다.

圖版 53-3 圖版 53의 세부. 등롱.

圖版 53-3 재단임을 암시하는 화려한 사각형의 燈籠이 아귀가 출현한 다리 저편에 장엄되어 있다. 무늬가
있는 붉은 천에 매화와 난초 등이 장식된 등롱이다. 등롱 아래로 나이테 무늬가 선명한 재단에 모란꽃과 음식
등이 언뜻 보이고, 그 앞에 몰려든 여러 아귀의 모습도 보인다. 天女가 강림하여 獻花하는 것일까. 환한 미소가
등빛 때문만은 아닐 것이다.

54.

興天寺 甘露幀
Heungcheonsa Nectar Ritual Painting, Seoul.

54.

興天寺 甘露幀
Heungcheonsa Nectar Ritual Painting, Seoul.

1939년, 絹本彩色
192×292cm, 興天寺 所藏

　　흥천사 감로탱의 하단 장면은 제작 당시 다양한 일상의 모습을 생생하게 묘사한 것으로 잘 알려져 있다. 직사각형으로 분할된 삼십여 개의 화면은 마치 1960~1970년대에 기념될 만한 사진들을 시골집 引枋 위 액자에 펼쳐놓은 것처럼 보인다. 그동안 감로탱의 하단은 구름이나 산등성이, 수목 등의 지물을 이용하여 장면들을 분할한 경우는 있었으나 흥천사와 같이 먹 선으로 작은 사각의 화면을 만든 예는 없었다. 흥천사 감로탱은 분할된 개별 장면마다 완결된 이야기와 구도를 가지면서, 또 그것들이 전체 화면의 구성에 조응하는 형국이다. 그러나 얼마 전까지만 해도 하단 장면의 전체적인 면모를 살펴보는 데에는 어려운 면이 있었다. 그것은 일본과 관련된 장면인데, 언제부터였는지는 모르지만 그 부위에 종이를 덧대어 흰 칠을 해놓아 (圖版 43, 311쪽)과 같이 화면을 볼 수 없게 만들어놓았기 때문이다.

　　최근 덮여 있던 부위가 제거되어 흥천사 감로탱의 원래 모습을 감상할 수 있게 되었다. 이번에 볼 수 있게 된 화면들은 전쟁과 관련 있는 장면과 일본 神社와 統監府의 모습이 표현된 총 여섯 장면이다. 신사와 통감부의 모습을 제외하면 네 장면이 모두 일본이 벌인 전쟁과 관련 있는 것이다. 圖版 43처럼 전쟁 장면은 가려진 양쪽에 두 장면씩 등장한다. 향해서 오른쪽 윗부분부터 살펴보면, '돌진하는 군인'의 모습이다. 포화가 끊이지 않는 전장을 향해 전선을 넘는 군인들의 모습이다. 하늘에는 전투 비행기가 날고 있고 멀리 강력한 폭발과 함께 검은 연기가 하늘로 솟아 퍼져 나간다. 총검으로 무장한 것으로 봐서 적진 가까이 근접한 것을 알 수 있다. 制帽를 쓴 일부 군인의 모습으로 보아 그들은 전방의 전투병이라기보다는 후방에서 긴급 투입된 듯, 극도로 긴장된 군인들의 표정이 잘 드러나 있다. 다음으로 '전차 궤멸'의 장면이다. 어느 나라의 전차인지는 모르겠으나 육탄공격으로 전차를 막아내는 일본 보병의 용맹함이 잘 표현되었다. 향해서 왼쪽의 가려진 부분에는 '해상전투' 장면과 '고공전투' 상황이 묘사되어 있다. 러일전쟁(1904~1905)을 연상시키는 이 '해상전투' 장면은 함선에 탄 일본군인들이 육지를 향해 함포를 사격하면서 돌진하는 모습이다. '고공전투'는 멀리 산이 보이고 궁궐 혹은 그와 유사한 웅장한 사찰의 모습을 배경으로 광활한 내륙이 전투기의 공격을 받아 초토화되어가는 장면을 그린 것이다. 만주사변이나 중일전쟁(1937)을 생각나게 하는 이 장면은 비행기 폭격을 받아 쓰러져가는 적군을 향해 멀리 숨어 있던 일본 병사들이 돌진해오는 모습을 통해 작전에 성공한 일본군의 승리를 직감하게 한다.

　　향우에 가려졌던 부분에는 한국을 완전 병탄할 목적으로 설치한 '통감부' 정문의 모습을 그렸다. 부동자세로 정문을 지키는 초병의 모습과 칼을 뽑아들고 설쳐대는 통감부(1906~1910) 소속 기마병들의 살벌한 모습이 묘사되어 있다. '신사'는 1925년 남산에 건립되어 조선신궁으로 개칭된 조선신사를 그린 것으로 생각된다. 조선총독부는 1915년 신사사원규칙을 공포하고, 1917년에는 일반대중이 참여할 수 있도록 신사에 관한 법령을 발표하면서 황민화 정책의 거점을 신사에 두려고 했다. 두 아이를 데리고 신사에 참배하러 가는 기모노 입은 여인, 일장기를 든 군인들, 한국에 거주하는 일본인들의 모습이 표현되었다. 〈美〉

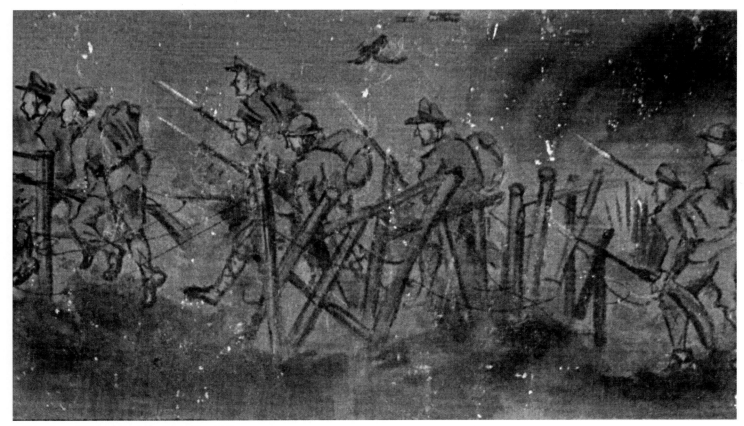

圖版 54-1　圖版 54의 세부. 돌진하는 군인.

圖版 54-2　圖版 54의 세부. 통감부.

圖版 54-1　포화가 끊이지 않는 전장을 향해 전선을 넘는 군인들의 모습이다. 하늘에는 전투 비행기가 날고 있고 멀리 강력한 폭발과 함께 검은 연기가 하늘로 솟아 퍼져 나간다. 총검으로 무장한 것으로 봐서 적진 가까이 근접한 것을 알 수 있다. 제모(制帽)를 쓴 일부 군인의 모습으로 보아 그들은 전방의 전투병이라기보다는 후방에서 긴급 투입된 듯하다. 극도로 긴장된 표정이 역력하다.

圖版 54-2　한국을 완전 병탄할 목적으로 설치된 '통감부' 정문의 모습이다. 부동자세로 정문을 지키는 초병의 모습과 칼을 뽑아들고 설처대는 통감부(1906-1910) 소속 기마병들의 살벌한 모습이다.

390

圖版 54-3 圖版 54의 세부. 전차 궤멸.

圖版 54-4 圖版 54의 세부. 신사.

圖版 54-3　어느 나라의 전차인지는 모르겠으나 육탄공격으로 전차를 막아내는 일본 보병의 용맹함이 잘 표현되어 있다.

圖版 54-4　1925년 남산에 건립되어 조선신궁으로 개칭된 조선신사를 그린 것으로 생각된다. 조선총독부는 1915년 신사사원규칙을 공포하고, 1917년에는 일반대중이 참여할 수 있도록 신사에 관한 법령을 발표하면서 황민화 정책의 거점을 신사에 두려고 했다. 두 아이를 데리고 신사에 참배하러 가는 기모노를 입은 여인, 일장기를 든 군인들, 식민지 한국을 여행하는 일본인들의 모습이 표현되어 있다.

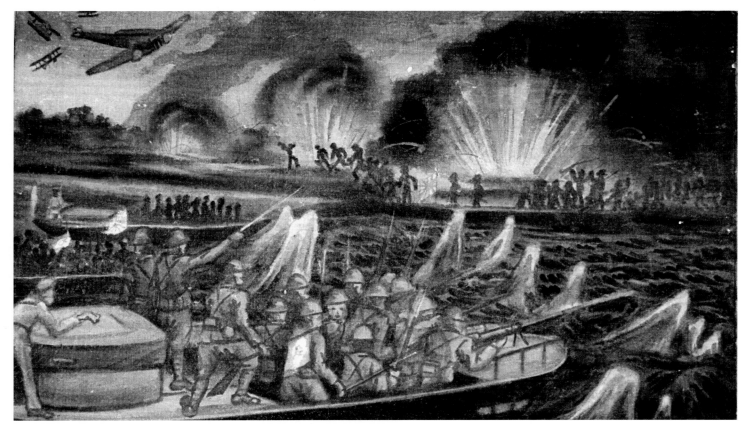

圖版 54-5 圖版 54의 세부. 해상전투.

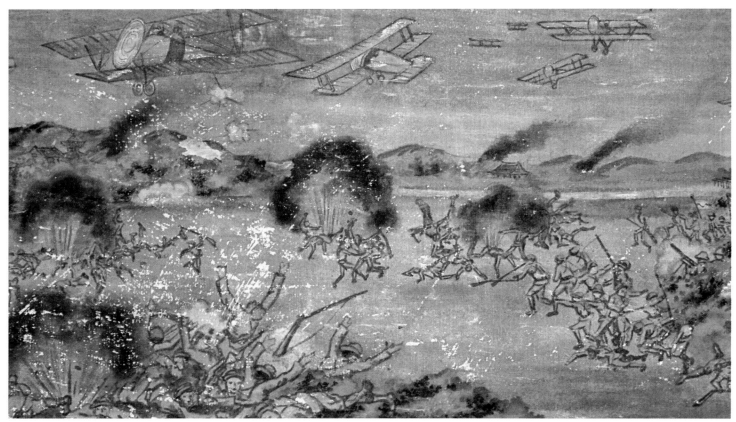

圖版 54-6 圖版 54의 세부. 고공전투.

圖版 54-5 러일전쟁(1904-1905)을 연상시키는 이 '해상전투' 장면은 함선에 탄 일본 군인들이 육지를 향해 함포를 사격하면서 돌진하는 모습이다.

圖版 54-6 멀리 푸른 산에 궁궐 혹은 그와 유사한 웅장한 사찰이 자리한 모습을 배경으로 광활한 내륙이 전투기의 공격을 받아 초토화되어가는 장면이다. 만주사변이나 중일전쟁(1937)을 생각나게 하는 이 장면은, 비행기 폭격을 받아 쓰러져가는 적군을 향해 멀리 숨어 있던 일본 병사들이 돌진해오는 모습을 통해 작전에 성공한 일본군의 승리를 직감하게 한다. 또는 비행기 공격을 받으면서도 전쟁에서 승리를 쟁취한 일본 보병들의 값진 희생을 강조한, 즉 죽으면서도 돌진하는 일본의 군인정신을 찬미하기 위한 장면일지도 모르겠다.

392

論 文
Text

甘露幀의 樣式變遷과 圖像解釋

姜友邦

甘露幀의 樣式變遷과 圖像解釋

머리말

조선시대 후기에 크게 유행한 甘露幀은 우리나라 繪畵史에 있어서 매우 독특한 위치를 차지하고 있다. 비록 佛敎 儀禮用의 佛畵이지만 甘露幀은 역사적으로 시대적 상황을 반영하면서 전개되어 왔으므로 固定化의 경향을 띤 일반불화와는 전혀 다른 개념을 지니고 있다.

甘露幀은 靈駕薦度齋 때 쓰이던 儀禮用 佛畵이므로 가장 빈번하게 이 佛畵 앞에서 의례가 행해졌으며 따라서 일반 서민들이 자주 그리고 매우 가까이 접하지 않을 수 없는 그림이었다. 이러한 특수한 성격 때문에 甘露幀에는 각 시대의 서민의 생활상이 적나라하게 표현되어 있어서 종교사회적 측면에서도 매우 중요한 연구자료를 제공하고 있다.

아마도 감로탱만큼 끊임없는 양식적 변화를 보이며 다양한 圖像을 보여주는 그림도 없을 것이다. 결국 감로탱은 한국인의 현실적인 風俗을 표현하게 됨으로써 불화의 장르를 뛰어넘어 일반회화의 성격까지도 띠게 되었다. 그리하여 18세기 말에 이르러 현실을 자각하여 출현한 일반회화의 風俗畵와 불가분의 관계를 맺게 된 감로탱은 宗敎繪畵와 一般繪畵가 만나 이루어진 독특한 성격을 띤 그림이 된 것이다.

감로탱은 비록 下壇幀이지만 인간의 죽음과 직결되어 있는 만큼, 삶과 죽음 그리고 救援의 문제가 한 화면에 함께 표현되어 있어서 儀禮的으로나 思想的으로나 종합적인 성격을 띠고 있다. 모든 佛像의 圖像이 나타나 있고 인간생활의 모든 애환이 대비를 이루어 총체적으로 표현되어 있다. 감로탱은 다른 나라에 없는 우리나라의 독특한 회화형식으로 16세기 말부터 20세 초에 이르기까지 상당한 양을 남기고 있어서 도상과 양식의 변화를 명료하게 파악해볼 수 있다. 이런 의미에서 감로탱은 우리나라 繪畵史에 있어서 새로이 주목받아야 할 중요한 회화형식이라고 생각된다.

필자는 불교조각이 전공이지만 최근 감로탱의 繪畵世界에 매료되어 필자 나름의 方法論을 가지고 다각도로 접근하여 감로탱의 象徵性을 드러내려고 노력하였다. 이 論考에 미비한 점들은 훗날 보완하겠으며 틀린 점들은 수정하도록 하겠다.

I. 甘露幀의 成立

1. 甘露幀의 存在理由와 基本構成

宗敎는 人間의 죽음 때문에 성립된 것이다. 인간이 가장 두려워하는 것은 죽음이다. 종교는 그 공포의 念을 영원한 삶과 행복한 삶으로 反轉시킨다. 佛敎에서는 極樂·淨土·化生·往生 등의 개념들을 가지고 장엄한 佛國土를 이야기하고 그곳에서의 영원한 삶을 이야기한다.

現世에서의 生이란 來世에서의 再生에 대한 준비라고 할 수 있다. 그러므로 죽음이라는 사건은 현세와 내세를 연결시켜주는 중요한 계기라 할 수 있다. 따라서 이 죽음에 어떻게 대처하는가가 중요한 문제로 등장한다. 그래서 유교에서는 인간의 가장 중요한 通過儀禮인 冠婚喪祭 가운데 두 가지 즉, 喪과 祭는 주검의 처리와 죽음에 대한 祭儀로 이루어져 있다. 그런데 이 喪祭는 孝의 개념과 매우 밀접한 관계를 맺고 있다. 孝의 實踐은 生前에는 물론 死後에도 계속되어야 한다.

孝는 德行의 근본이다. 그렇기 때문에 인류의 역사가 시작된 이래 효는 인간생활에 있어서 도덕적 실천의 핵심적 역할을 해왔다. 종교란 이렇듯 모든 인간의 근원적인 문제인 죽음과 효에서 성립된 것이라 해도 과언이 아니다. 즉 효에서 비롯된 조상숭배는 인간의 가장 중요한 신앙의 핵심이 되어온 것이다.

老父母는 죽는다. 죽은 후에 부모는 神이 된다. 우리를 보호해주는 守護神이 되며, 우리를 행복하게 해주는 풍요의 神이 된다. 추석에 묘소를 찾는 것은 후손을 행복하게 해주는 조상에게 예배하기 위해서이다. 그런데 이러한 喪祭에 대한 태도가 儒敎와 佛敎에서 매우 다르게 나타난다.

유교는 현세중심적이며 가족중심적이다. 또 죽음에 대한 태도는 엄숙하다. 그리고 祭는 직계가족에 대해서만 행한다. 죽은 이는 신이 되지만 유교에서는 사후의 세계가 없다. 현세의 안녕을 위해 제를 지낼 뿐이다. 이에 비하여 불교는 효의 개념이 처음부터 박약하였다. 正覺이 중심개념이며 自我의 문제가 가장 큰 문제다. 따라서 부모의 곁을 떠난다. 유교의 효와는 거리가 멀다. 그런데 동양에서

는 일찍부터 조상숭배가 신앙의 중요한 한 형태였으며 이를 바탕으로 유교가 성립하였다. 이러한 동양의 근원적 사상과 생활의 바탕 위에서 불교는 변모하지 않을 수 없었다. 즉 불교에서도 효를 중시하게 되어 《父母恩重經》이 만들어지고 전생의 부모와 현세의 부모를 위하여 효를 행한다. 그리고 불교의 祭禮는 엄숙하지 않고 즐거운 演戲가 행해진다. 그리고 직계 뿐만 아니라 모든 亡者에 대한 제례로 확대되며 來世的이다. 極樂淨土가 설정되고 그곳에 往生하여 영원한 행복을 누리도록 기원한다.

원래 유교는 孝를 근본으로 삼는 '仁'을 실현하는 世間의 道로서 祭禮를 통하여 영혼불멸의 개념을 중시하는 반면에 불교는 사후세계를 다루지 않고 無相無念의 解脫을 강조하는 出世間의 道이다.[1] 따라서 유교와 불교는 서로 타협점이 없는 정반대의 人生觀·世界觀을 각각 제시하고 있다. 그런데 아이러니컬하게도 영혼불멸을 근간으로 삼는 유교는 종교로 성립하지 못하고, 사후를 전혀 이야기하지 않았던 불교는 종교의 형태로 변모해갔던 것이다.

그런데 중국인은 불교를 받아들이는 과정에서 결국 불교를 중국화, 즉 유교화하여 수용하였으며 동시에 불교도 토착화를 위하여 유교의 핵심적 개념인 '孝' 및 '祖上崇拜'의 사상을 포용하지 않을 수 없었다. 그러나 냉철히 생각해보면 부모형제를 버리고 출가하는 比丘 및 比丘尼가 부모에 대한 효를 대중에게 강조하는 것은 모순이라 할 수 있다. 그러나 출가란 깨달음에 이르는 하나의 과정이고 방편일 뿐 깨달은 다음에는 세간에 다시 뛰어들어 사회를 개혁하여 평화·평등의 理想的 세계를 실현하려고 한다. 결국 불교는 유교의 孝와 祖上崇拜의 개념을 받아들여 《目連經》·《父母恩重經》·《盂蘭盆經》·《地藏菩薩本願經》 등의 불경들이 만들어진다. 예를 들면 《盂蘭盆經》은 그 핵심이 인도에서 이루어졌지만 중국인이 加筆하여 오늘날의 모습으로 완성된 것이라 본다.[2] 《地藏菩薩本願經》도 호탄(khotan)에서 성립되었다고 추정하고 있으나, 이미 성립되어 있던 《地藏十輪經》의 설을 골격으로 하여 이것을 중국인이 增大하고 보충함으로써 성립된 僞經이라고 단정하는 日本人 학자도 있다.[3]

그런데 흥미 있는 것은 유교의 효와 조상숭배가 父系를 중심으로 성립된 데 반하여 효를 다룬 불교의 경전에서는 모두 母系에 대한 효로써 일관되어 있다. 그것은 釋迦가 成道한 후 곧 兜率天에 계신 어머니를 위하여 說法한 사실에서 연유된 것인지도 모른다. 불교가 효를 받아들이되 중국의 유교에서처럼 父系에 대한 것이 아니고 母系에 대한 것을 강조한 것은 매우 흥미 있는 사실이 아닐 수 없다. 불교신도들 가운데 부녀자가 대다수를 차지하고 있는 것도 이러한 경향에 기인하는 것이라 생각된다.

종교미술은 유교의 것이든 불교의 것이든 모두 宗敎儀禮의 産物이다. 종교의례의 對象과 道具로, 또 그러한 儀禮行事의 장소로서, 彫刻·繪畫·工藝·建築 등이 성립된 것이다. 이 예배장소와 예배대상은 모든 대중을 위한 것이므로 매우 크고 화려하며 정교하게 만들어 상상적인 내세의 세계를 현실에 구현하려 하였다. 이러한 과정에서 불교가 유교의 효의 개념을 받아들여 의례용으로 만든 불화가 바로 甘露幀이라 할 수 있다.

감로탱이란 불교에서 靈駕薦度齋 때 쓰이던 儀式用 佛畫이다.

불교의 영가천도재의 儀禮로는 四十九齋·盂蘭盆齋·豫修齋·水陸齋·靈山齋 등이 있으며 이와 관련된 경전으로는 《瑜伽集要救阿難陀羅尼焰口軌儀經》·《佛説甘露經陀羅尼呪》·《盂蘭盆經》·《父母恩重經》·《地藏菩薩本願經》·《法華經》 등을 들 수 있다. 이들은 모두 효와 조상숭배에 관련된 의례와 경전들로서 이들 가운데 어느 하나만이 감로탱과 관련을 맺는 것이 아니라 감로탱의 圖像에서 이들 여러 가지가 相互間에 복합적으로 작용하고 있음을 알 수 있다.

이러한 불교의 효와 선조숭배가 관련되어 행해지는 천도재 때는 어떤 불화가 사용되는 것일까. 대부분의 불화는 의례용이기는 하나 불상 뒤에 걸리는 莊嚴畫로서의 성격을 더 강하게 띤다. 그러나 의례용으로 주로 쓰이는 불화로서는 감로탱을 들 수 있다. 특히 四十九齋·豫修齋·水陸齋·盂蘭盆齋 때 金堂의 오른쪽 혹은 왼쪽 벽면에 감로탱을 걸고 그 앞에 交椅를 놓고 그 위에 위패나 사진(이 사진은 물론 근대에 비롯된 것이다)을 모시고 그 앞에 갖가지 음식을 차리고 바라춤을 추거나 북, 쟁금(소형 꽹과리) 등 여러 악기를 연주하며 呪文을 외거나 經典을 讀頌한다. 감로탱은 모든 중생의 孤魂을 聖饌供養이라는 의식을 통해 한 사람도 남김없이 極樂往生케 하려는 大乘的 의미를 지니고 있다.

감로탱의 기본구성은 다음과 같다. 화면 중앙에는 孤魂이 祭床 앞에 代表格으로 크고 그로테스크한 아귀의 모습으로 반드시 나타나 있으며 그 아귀에게 聖饌, 즉 甘露를 베푸는 법회장면이 자세히 묘사되어 있다. 화면의 하단에는 중생의 여러 가지 죽는 장면들이 조그맣게 그려져 파노라마식으로 배열되어 있다. 즉 하단에는 地獄·餓鬼·畜生·阿修羅·人·天의 欲界가 극적으로 표현되어 있다. 영원히 生死輪廻하는 六道衆生이 중단의 施餓鬼의 儀式을 통하여 상단의 七如來·阿彌陀如來·觀音·地藏·引路王菩薩 등의 引導를 받아 극락왕생하는 단계적 上昇過程이 전화면에 가득히 역동적으로 표현되어 있다.

한국 특유의 감로탱이 언제 확립되었는지 현재로서는 알 수 없다. 현존하는 가장 오래된 감로탱은 宣祖 22年(1589年)에 제작된 일본 '藥仙寺藏 甘露幀'이다. 두번째로 오래된 것은 宣祖 24年(1591年)에 제작된 감로탱으로 역시 일본에 있으며 松本市 朝田寺에 소장되어 있다. 이들 감로탱의 畫記에는 한국에서 奉安되었던 사찰명이 없어서 한국의 어느 사찰에서 제작하였는지 알 수 없다. 임진왜란 이전 것으로는 이 두 점뿐이므로 이들 자료만 가지고는 감로탱이 언제부터 그려졌는지 또 얼마나 유행하였는지 파악하기 매우 어렵다.

그 후 17세기 것으로는 孝宗 元年(1649年)에 제작된 錦山 '寶石寺甘露幀'(현재 서울국립박물관 소장)과 지금 소장처를 알 수 없는 孝宗 5年(順治 11年, 1654年)에 제작된 감로탱 두 점이 있을 뿐이다. 필자가 조사한 감로탱 43점 가운데 18세기 것으로는 畫記가 있는 17점과, 畫記는 없으나 18세기 것으로 생각되는 6점 등 23점으로 현존하는 감로탱 가운데 절반 이상을 차지하고 있다. 그리고 18세기 초부터 18세기 말까지 연대순으로 남아 있어서 양식과 도상의 다양한 변천을 자세히 살펴볼 수 있다. 19세기에 들어오면 현재 그 전반기 것은 없어서 공백을 이루고 후반기 것만 남아 있으며 잇대

插圖 1 봉은사에서 49齋를 지내는 광경

어 20세기 초의 것이 몇 점 남아 있을 뿐이다. 이들 19세기 후반과 20세기 초의 것은 그림의 질도 급격히 떨어질 뿐더러 도상도 획일적이다. 그러나 이 시기의 감로탱에는 예외 없이 한국인들이 등장하고 우리나라의 풍속이 그려져 있어서 그 나름의 중요성을 지니고 있으며 그 가운데는 근대문명의 풍속을 반영하거나 민화풍의 것이 있어서 주목된다. 그리고 최근에 그려진 감로탱들은 19세기 말의 것을 그대로 모사하고 있어서 이번 고찰에서는 제외되었다.

일반적으로 학계에서는 甘露王圖로 알려지고 있다. 그러나 靑龍寺와 鳳停寺의 감로탱 畵記에만 甘露幀이라 되어 있을 뿐 그 밖에 대부분의 감로탱 화기에는 甘露幀이라 되어 있고, 감로탱의 主題도 화면 중앙의 祭壇(甘露)을 중심으로 전개되므로 甘露幀이란 명칭이 합당하다고 생각한다. 또 차차 밝혀지겠지만 甘露王은 阿彌陀如來의 別名이라 하나 감로탱에 등장하는 아미타여래 외의 甘露王如來와 혼란을 일으키게 한다.

2. 甘露幀의 宗敎社會的 背景

그러면 유교와 불교에 있어서 효와 조상숭배의 개념이 어떻게 다른가 자세히 살펴보자.

유교의 근본사상은 효이다. 그것은 유교의 실천윤리이며 모든 도덕의 근원을 이룬다. 유교에 있어서 孝行은 부모가 살아 있는 동안에도 이루어져야 할 것이지만 부모가 죽은 후에도 엄격히 지키도록 규정되어 있다. 그러므로 유교에 있어서 인간이 치러야 할 네 가지 통과의례인 관혼상제 중에 두 가지 즉, 상과 제는 인간의 죽음·효·제례와 연관되어 큰 비중을 차지한다. 그리고 효란 부모의 死後에 더욱 강조되며 조상신 숭배라는 매우 오래고 복잡한 제례의 法式이 종교적 차원에서 행해진다.

조상숭배라는 것은 가족제도가 확립됨에 따라 성립된 것이다. 조상신은 인간 이상의 특별한 힘을 가진 신령스러운 존재로 간주되었다. 동양인에게 — 그러나 이것은 인류보편적인 것이지만 — 특히 농경사회에 있어서는 農作이 가장 중요한 것이어서 곡물의 풍요를 祖靈에게 빌었고 자손의 안전을 기원하였다. 그리하여 조상신은 守護神의 성격을 띠는 것이었다. 그런데 동양인은 죽은 넋이 살아 있는 사람들에게 앙갚음을 할지 모른다고 무서워하였다. 따라서 죽은 넋에 대한 공포감을 그 넋을 위로해줌으로써 풀었다. 바로 이러한 죽은 넋을 위로하는 것이 祭禮行事이다. 이와 같이 先祖祭는 死靈崇拜에서 조상숭배로 전개되었다. 효는 일반적으로 살아 계신 부모에 대한 것이지만 그것은 부모의 사후에도 조상숭배인 선조제례라는 의식을 奉行해야 하므로 효행은 계속되어야 한다.

이와 같이 유교사회에서는 선조제례가 절대적인 것이므로 이러한 세속적 인륜의 길을 끊고 자아의 해탈을 목적으로 하는 불교는 타

협할 길이 근본적으로 없어 보인다.

그러나 조상숭배는 인류역사에 있어서 어디서나 볼 수 있는 보편적인 신앙형태이며 그것이 중국에서 극단적으로 체계화되어 실천윤리의 核을 이루어왔고 한국은 그 영향을 고대 이래로 받아왔다. 그리고 한국이 받아들인 불교라는 것도 이미 중국에서 중국화된 불교였던 것이다. 중국화된 불교란 원래 없었던 효와 조상숭배의 개념이 불교에 흡수되어 확립된 종교였다. 그러나 불교에서의 효와 조상숭배는 유교의 것과 근본적으로 다른 것이었다.

원래 석가모니는 사후세계에 대한 언급을 하지 않았다. 그러나 神으로 섬기는 조상숭배의 개념이 없으면 중국이나 한국에서는 불교가 종교로서 정착하기 어렵기 때문에 일찍이 중국에서는 《父母恩重經》같은 효에 관한 경전이 만들어졌으며⁴⁾ 한국에서도 널리 읽혀졌다. 이에 따라 선조에 대한 의례도 성행하게 되어 49재 · 수륙재 · 우란분재 · 영산재 같은 불교의식들이 널리 행해지게 되었다.

이미 살펴본 바와 같이 유교에서 말하는 조상숭배라는 개념은 父系의 始祖로부터 돌아가신 아버지까지 역대 선조에게 제사지내는 것을 말한다. 그리고 조상이란 말은 엄격한 가족제도하에서의 선조이다. 즉 直系尊屬만 조상으로 제사를 모신다. 그러나 불교에서는 가족의 돌아가신 부모를 포함하여 모든 중생의 영혼에게 제사를 지낸다. 《梵綱經》에서는 '모든 남자는 바로 나의 아버지요, 모든 여인은 바로 나의 어머니다. 나는 生生歲歲에 이에 쫓아 生을 받지 않음이 없으니 六道의 衆生은 모두 나의 어버이다'라 하였다.⁵⁾ 이러한 사고방식은 모든 중생은 지은 바 業에 따라 여섯 가지 삶의 형태를 달리하면서 계속 살아간다는 육도윤회사상의 필연적 결과였다. 따라서 불교의 先祖觀은 유교에서와 같이 가족을 중심으로 한 부계의 선조 개념을 훨씬 뛰어넘어 온 인류가 모두 부모형제라는 것이다. 그런 까닭에 모든 영혼에게 제사를 지낸다. 우리는 여기서 유교와 불교가 다같이 효와 조상숭배의 개념을 취하여 제사지낸다고 하여도 근본적으로 다른 개념임을 알 수 있다. 불교는 유교의 것을 포용하는 한편 그 개념을 온 인류로 확대하였음을 알 수 있다.

유교와 불교는 계급의식에 있어 또한 상반된다. 유교의 禮法은 王室과 士大夫라는 상류층에서 행해지는 것이며 남자를 위주로 한 것이어서 유교의 가르침은 여인과 민중을 도외시한 것이었다. 그러나 불교는 '모든 중생은 佛性을 지니고 있다'는 평등사상에서 출발하고 있으므로 빈부귀천, 남녀노소 등 차별이 없다. 바로 이것이 불교와 유교의 큰 차이점이다. 불교의 《父母恩重經》이나 《盂蘭盆經》에서 어머니에 대한 효를 강조하고 어머니를 지옥에서 구원하려는 간절한 열망은 부계만을 강조한 유교에 대한 반발에서 이루어진 것일지도 모른다.

이와 같이 유교는 여인과 서민을 도외시하였으므로 한국에서는 조선시대부터 왕비나 궁녀들은 궁성 내에서 불교와 무속의 의례를 따로 행하였으며, 서민들은 불교에 의지하였다. 말하자면 상류계급의 남성들은 유교의 제례를 엄격히 지켰으며 상류사회의 여성과 하류계급은 불교에 의지하였으므로 조선사회는 사회적, 종교적으로 뚜렷한 二重構造를 지니게 되었다.

3. 祭禮와 藝術

이렇게 서로 다른 사회적 배경을 지닌 유교와 불교의 제례는 어떻게 다른가 살펴보겠다. 유교에서는 장사를 치르고 나면 죽은 이는 이미 神聖한 상태로 바뀐 神으로 취급된다. 이 정화된 영혼을 조상의 영혼으로 맞이하여 제사를 지낸다. 사당에 위패를 모시는데 그것을 神位라고도 한다. 위패는 '몸 대신'이라는 뜻이므로 위패에 대한 태도는 마치 살아 있는 어버이를 모시듯 해야 한다. 말하자면 위패는 주검〔시체〕이다.

祠堂에는 位牌〔神主〕를 모시지만 影堂에는 影幀을 받들고 時俗에 따라 제사를 지낸다. 죽은 이의 초상화를 모신 영당은 고려시대부터 본격적으로 세워졌다. 즉 影靈殿이라 하여 고려시대의 王들의 眞影을 봉안했으며, 한편 각 사찰을 願刹로 삼고 각 왕마다 여기에 따로 影殿을 두었다. 이러한 풍조는 조선 초 사대부 간에도 행해졌으며, 점차 家廟의 발달과 더불어 영당의 건립도 활발해졌다.⁶⁾

이러한 영당 건립은 왕과 사대부계층에 한하여 성행하였으며 서민들 간에까지 확대되지 못하였다. 그런데 영당은 사당과 엄밀히 구별되지 못한 듯하다. 영당인 경우는 물론 영정을 모시고 있으나, 사당이라 하여도 때로는 영정과 신주를 모두 봉안하기도 한다.⁷⁾

그러면 사당은 어디에 어떻게 지으며 구체적으로 그 공간에서 어떠한 제례가 행해지는지 살펴보기로 한다.

사당의 규모는 세 칸으로 짓는데 형편이 어려우면 한 칸으로 짓는다. 위치는 正寢의 동쪽에 짓는데 정침이란 집의 본체 대청을 말한다. 사당 안에 쓰이는 祭具는 다음과 같다. 사당 안 북쪽 벽에 龕室 네 개를 만들고 감실 안에 탁자를 한 개씩 설치한다. 神主는 主櫝(神主를 모시는 궤)에 넣어 交椅 위에 모시는데 신주를 모시는 순위는 서쪽으로부터 高祖考妣位 · 曾祖考妣位 · 祖考妣位 · 考妣位의 神主를 감실에 모셔 四代奉事한다. 감실 앞에는 발을 치고 香卓을 놓으며 향탁 위에는 香爐와 香盒을 놓는다. 祭器에 쓰이는 그릇은 대부분 목기이며 사기나 놋쇠로 된 것은 몇 가지에 불과하다. 술병은 도자기로 한다.

'祠堂祭'는 時俗에 따라 다음과 같이 행한다. 사당은 조상이 거주하는 곳이나 마찬가지이므로 가정의 정신적 지주 역할을 하였다. 사람이 운명하면 삼 년 간 喪聽에 모시고 朝夕으로 음식을 받들고, 脫喪하면 喪聽을 없애고 신위를 사당으로 옮긴다. 그리고 자손들은 매일 동틀 무렵 문안을 드리는데 제물을 차리지 않고 사당 앞에서 향탁에 분향하고 두 번 절한다. 이를 '晨謁禮'라 한다. 그 다음, 主人이나 主婦가 외출하거나 귀가할 때 반드시 위의 경우와 마찬가지로 사당 앞에서 분향하고 절한다. 이를 '出入禮'라 한다. 설날 · 동지 · 매월 초하루와 보름날에 제사를 지내는데 이를 '參禮'라 한다. 이때에는 祠堂門을 열고 감실마다 탁자 위에 과일접시를 놓고 각 신위 앞에 술잔을 놓으며 향탁 앞에 다시 탁자를 놓고 술병과 잔을 놓는다. 모든 가족이 모여 신주들을 主櫝에서 꺼내 모시고 술을 올리고 절한다. 계절에 따라 생선이나 햇과일, 햇곡식으로 만든 음식을 먼저 사당에 올리는 것을 '薦新禮'라 한다. 그 전에는 햇과일이나 햇곡식을 가족이 먹을 수 없다. 집안에 무슨 일이 일어나면

400

반드시 사당에 告하는 것을 '告事禮'라 한다. 孫들이 과거에 급제하거나 관례, 혼례가 있을 때 등 가정의 대소사를 구별 없이 모두 사당에 고하였다. 역시 主人이 술을 올리고 절한다. '四時祭'는 춘하추동 음력 2월·5월·8월·11월에 지내는 제례를 말한다. 이때 神主는 正寢에 모시고 제사한다. '忌祭'는 亡人이 돌아가신 날에 제사지내는 것을 말한다. 이때도 神主를 모셔다가 交椅에 모시고 正寢에서 제사를 지낸다. '墓祭'는 五代祖 以上의 先祖에 대해 1年에 한 번 지내는 제사이다. 以上 중요한 祭禮 이외에 '祀甲祭'는 회갑이 되기 전에 돌아가신 父母의 回甲날 지내는 제사이며 '生辰祭'는 父母의 生辰날에 지내는 제사이다. '年中節祠'는 원단, 단오, 추석, 한식 등 명절을 맞아 조상에게 문안 드리는 禮이다. 이와 같이 유교에서는 모든 제례가 사당을 중심으로 행해지며 1년 내내 가족을 단위로 하여 가정의 대소사 때 행해진다.

이에 비하여 불교에서는 祭祠의 場이 寺院이며 가정을 위하여 제사가 행해지지만 萬人을 위한 제사로 확대된다. 불교에서는 位牌를 주로 사원의 金堂, 즉 大雄殿의 좌측 혹은 우측의 壁面에 봉안하는데 冥府殿 혹은 地藏殿에 봉안하기도 한다. 금당에는 감로탱을 걸고 三身佛과 觀音·地藏·十王 등의 名號를 쓴 많은 幡을 걸고 갖은 음식을 차려놓고 齋를 지낸다. 명부전에서 齋를 지내기도 하며 명부전에는 地藏菩薩과 十王像과 그 後佛幀이 모셔져 있다. 業鏡臺는 이곳에 두었으며 十王들의 시중을 드는 童子像들도 十王의 사이사이에 시립하여 두었다.

불교는 유교와 달리 冥界思想을 지녔기 때문에 사후의 제사 또한 근본적으로 다르다. 유교에서는 死靈을 수호신으로 제사지낼 뿐이지 사후의 세상인 극락정토 같은 것은 전혀 언급되지 않는다. 불교에서는 사람이 사망하면 極惡한 사람은 지옥으로, 지극히 善業을 쌓은 사람은 정토로 간다고 한다. 그렇다면 대다수를 차지하는 中善中惡人은 어떻게 되는가. 그러한 사람들은 죽어서 中有〔혹은 中陰〕에 태어나 헤매게 되는데 49일 안에 넋은 어딘가 태어날 곳을 확정하지 않으면 안된다. 그러므로 49일째 되는 날 지내는 '四十九齋' 혹은 '七七齋'는 돌아가신 부모를 위하여 살아 있는 효자가 올리는 佛事이다. 그러나 이 齋를 본인이 살아 있는 동안에 미리 해두는 경우가 있는데 이를 '豫修齋'라 한다. 49日의 中有生活에서 다음의 善處로 태어난 다음부터 죽은 이의 넋이 조상신인 祖靈으로 昇華되었다고 볼 수 있다. 그러므로 중유에서 헤매는 죽은 이를 위한 칠칠재는 死靈숭배라 할 수 있을 것이다. 선조의 제삿날과 百中에 행하는 '盂蘭盆齋'는 현재의 부모를 위시하여 七代의 죽은 부모의 명복을 비는 齋이므로 사령숭배가 아니라 조상숭배라 할 수 있다.

물이나 육지에 떠도는 고혼과 아귀 등에게 法食을 공양하여 구제하는 '水陸會'는 영가천도재의 대표적인 예이다. 朝鮮朝의 수륙회는 나라에서 행하는 큰 규모의 儀式이며 모든 중생을 대상으로 하는 것이므로 場外에서 거행된다. 이것은 조상의 德에 보답하고 나라일로 죽거나 스스로 죽은 자 가운데 제사 맡을 사람이 없어 저승에서 굶주리고 구제될 수 없음을 생각하여 나라에서 해마다 齋를 행하여 祖上의 명복을 빌고 또한 중생들도 복되게 하고 싶어 행하던 祖上祭禮였다.

영가천도재 가운데 또 하나의 대표적인 것이 '靈山齋'이다. 이는 靈山會上을 재현한 것으로 이 법회를 열어 上代祖上과 모든 중생의 영혼을 극락왕생토록 하는 것이다. 이때는 법당 앞에 掛佛을 걸고 갖가지 음식을 차려 불보살·비구·고혼에 공양하며 여러 가지 악기를 연주하며 춤을 춘다. 또 불가에서도 유교의 祀甲祭와 같은 성격의 '故甲齋'를 지낸다.

이와 같이 불교에서는 영가천도재로서 四十九齋, 豫修齋, 盂蘭盆齋, 水陸齋, 靈山齋 등이 있다. 이러한 불교의 제사는 이미 언급한 바와 같이 제사 대상이 부모를 포함하여 일체중생의 孤魂이다. 그리고 유교의 제례와 다른 것은 유교의 경우는 奏樂과 作舞가 없이 엄숙한 분위기이나 불교의식에는 반드시 주악과 작무가 행해진다는 점이다. 그리고 유교에서는 喪禮와 祭禮의 구별이 있음에도 불구하고 불교는 그 차이점이 확실치 않다.

또 유교와 불교의 큰 차이점을 보면, 불교는 유교에서처럼 조상신인 祖靈으로부터의 가호를 받으려는 것이 아니라 반대로 죽은 이의 넋에게 공덕을 베풀어 그 혼령을 고통에서 구하려는 데 있다. 즉 불교는 살아 있는 이가 죽은 이의 넋에게 공덕을 베푸는데 반해 유교는 조상신이 살아 있는 후손에게 행복과 수명을 가져다 주도록 하는 정반대의 입장을 취한다. 그리하여 제사지내는 對象神도 달라진다. 유교는 가족제도하에서 아버지의 直系 門中의 祖上만이 祖靈이 될 수 있다. 이에 비하여 불교에서는 모든 중생이 三界六道를 윤회하므로 누구나 다 부모이고 자식이다. 그런 까닭에 자기 문중의 선조위패 이외에 모든 혼령을 위한 一切萬靈의 위패도 함께 마련해놓고 제사를 지낸다. 그리하여 결국 중국이나 한국은 일찍부터 불상을 造成할 때나 재를 지낼 때 위로는 皇帝로부터 七代의 先亡父母 그리고 法界의 모든 중생의 행복을 發願하게 되는 것이다.

불교의 人生觀은 과거·현재·미래의 三世에 걸쳐서 설명된다. 말하자면 인과응보의 세계를 三世에 걸쳐 설명한 것이다. 과거의 業에 의해 현재의 삶이 결정되고 현재의 업에 의해 미래의 삶이 결정된다. 대체로 地獄道·餓鬼道·畜生道·阿修羅道·人間道·天上道라는 여섯 가지의 삶을 되풀이하면서 살아간다고 한다. 이것이 바로 六道輪廻思想이다. 이러한 미혹의 세계를 벗어나 정토에 태어나는 것이 곧 해탈이요 우리의 삶이 궁극적으로 지향하는 바이다. 그러한 해탈은 우리 스스로가 노력하여 획득하는 것이지만, 재를 행함으로써, 즉 中有의 부모를 위하여 효를 행함으로써 그 영혼은 극락에 태어날 수 있다고 믿었다. 말하자면 불교의 대중화 과정에 있어서, 지극히 어려운 수도나 법문의 이해를 통한 자아완성이나 해탈은 소수의 사람에 의해서만 실현될 수 있기 때문에 모든 중생을 구원하려는 대승불교는 念佛이나 齋를 통한 구원의 방법을 제시하기에 이른 것이다. 齋 때 공양되는 성찬이 곧 甘露이며 그것은 진리라는 감로가 물질적인 布施로 구체화된 상징적 의미를 띠게 된 것이다.

감로탱은 유교의 영향을 받아 성립된 불교의 효와 조상숭배사상이 반영되어 성립된 것이라 생각된다. 감로탱은 일반서민들의 영가천도재 때 쓰였을 가능성이 크다. 감로탱에는 七如來·阿彌陀·觀音

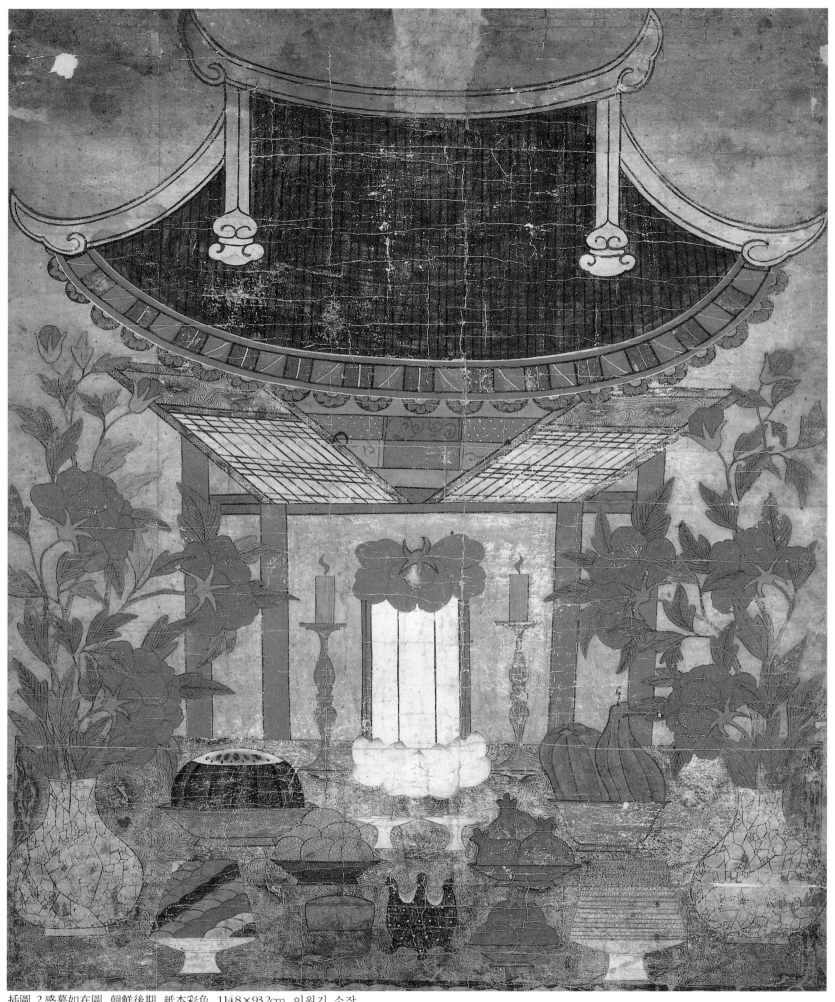

插圖 2 感慕如在圖, 朝鮮後期, 紙本彩色, 114.8×93.2cm, 이원기 소장

등이 표현되어 있어도 下壇幀에 속해 있기 때문이다.

불교의례는 上壇·中壇·下壇으로 나뉘는데, 상단은 佛菩薩壇이며 사원의 모든 의식은 상단을 중심으로 행해진다. 中壇은 神衆壇이라 하는데 중단의 좌측에 神衆幀을 奉安하고 상단의식 다음에 중단의 식을 행한다. 상단·중단의 의식은 스님들에 의하여 매일 조석예불 때 행해진다. 이에 반하여 下壇은 靈壇이라고도 하며 상단의 왼쪽 이나 오른쪽에 감로탱을 걸고 위패를 모시고 七七齋 같은 특정한 날에만 의식이 행해진다.

그런데 갖가지 과일과 밥과 음식을 제단에 차려서 많은 승려들과 법회에 참여한 신도들에게 공양하고, 법회를 주제하는 高僧들과 讀 經하는 승려들과 演戱하는 승려들을 모시는 데에는 어느 정도의 재 정적 능력과 사회적 지위 없이는 어려웠을 것이다. 따라서 그러한 능력과 지위가 없는 하류계급 사람들은 그러한 법회가 실제로 행해 지는 광경을 그린 의식용 불화를 걸어놓고 영가천도와 조상숭배의 의례를 행했을 것이다. 물론 그 불화 앞에는 간단히 음식을 공양하 고 촛불을 켜고 향을 피웠을 것이다. 사회적 지위가 있는 중류 이 상의 계층인 王妃나 母后, 그리고 嬪宮인 경우에는 감로탱에 풍성 하고 화려한 의례가 표현되어 있다고 하여도 상당한 성찬을 차리고 바라춤이나 打鼓의 演戱가 행해졌을 것이다. 이러한 의례는 대체로 개인적인 소규모의 것으로 金堂 안에서 행해졌을 것이다.

그러나 國行水陸齋나 靈山齋 같은 모든 중생의 영혼을 구제하려 는 대규모의 의례는 금당 안이 아니라 야외, 즉 법당 앞 넓은 마당 에서 성대하게 행해진다. 이때는 높이 10m 이상 15m 미만의 대형 괘불을 걸고 고승들과 승려들 그리고 갖가지 악기를 연주하거나 춤 을 추는 승려들이 참가하고 수많은 신도들이 참여한다. 많은 승려 들과 신도들을 공양하기 위해서는 많은 종류와 엄청난 양의 성찬을 준비하지 않으면 안된다. 그러므로 감로탱의 광경은 바로 이와 같 이 야외에서 행해지는 대규모의 영가천도재의 의식을 묘사한 것이 고 서민 등 하류계급은 풍성하고 화려한 불화로서 실제의 의식을 대신하였을 것이라 생각된다. 말하자면 유교에 있어서 서민들이 썼 던 感慕如在圖와 같은 성격의 것이라 하겠다.

18세기에 감로탱이 크게 유행한 것은 그 시기에 급격히 증가한 인구와 서민계급의 등장과 깊은 관련이 있으리라 생각된다. 또 祭 禮를 중히 여기는 유교의 제례가 서민에게까지 정착된 상황과도 밀 접한 관계가 있을 것이라는 생각이 든다.

그런데 서민층에서 행해지는 유교의 제례도 불교의례와 마찬가지 사정이었다고 생각된다. 즉 경제적 능력과 사회적 위치가 미천한 하층계급은 사당도 없고 풍성한 음식을 차리기도 어려우므로 감모 여재도 같은 祭禮用 그림을 그렸다. 감모여재도는 사당 그림인데 사당 안에 종이로 만든 위패를 붙였다. 제단에는 갖가지 과일과 음 식이 차려져 있고 역시 촛불을 밝히고 향을 피우고 있다. 이와 같 은 제례 그림 앞에서 하류계층은 생활의 풍요와 자손의 안녕을 기 원하는 간단하고도 소박한 제례를 행하였다. '感慕'는 감동하여 사 모한다는 의미이며, '如在'는 제사지낼 때 神明이 거기에 와 계신 것처럼 慕謹히 한다는 의미이므로, 감모여재도를 모시고 지내는 재 는 실제로 사당에서 제례를 지니는 것과 같은 효과를 가진다고 할

수 있다. 이처럼 감모여재도와 같은 그림은 불교의 영향 아래에서 성립되었다고 여겨진다. 그래서인지 감모여재도에는 연꽃 같은 불교 적 모티프가 강하게 반영되어 있음을 알 수 있다. 그런데 18세기에 유교식 제례가 하층계급에까지 확대되었다고 하여도 그들은 사찰에 서 불교식으로 조상숭배의 제례를 代行하였으며, 혹은 巫家의 제례 에 의탁하기도 하였다.

이와 같이 종교미술은 影幀과 감모여재도 같은 繪畫·祭具 같은 工藝·祠堂 같은 建築 등 유교의 것이든, 그리고 佛畫·法具·法堂 등 불교의 것이든 모두 宗敎儀禮의 産物이다. 그러므로 종교미술의 성격을 연구하는 데 있어서는 종교의례의 연구가 先行되지 않으면 안된다.

Ⅱ. 甘露幀의 圖像과 樣式의 變化

지금 남아 있는 甘露幀은 약 50여 점이다. 소재불명인 것들은 이 논고에서는 거론하지 않았으며 또 미처 확인하지 못한 것들도 더러 있을 것이다. 그 가운데 필자가 이 글에서 다룬 감로탱 목록은 다 음의 표와 같다. 이들은 대체로 세기별로 고찰이 가능하다. 16세기 와 17세기 것들은 감로탱의 初期樣相으로 묶어서 다루고, 가장 많 이 남아 있는 18세기 것들은 비교적 자세히 다루겠다. 19세기 후반 과 20세기 초의 것은 하나로 묶고 20세기 前半의 興天寺 것과 溫陽 民俗博物館 所藏 民俗風 甘露幀은 종래의 감로탱 형식과는 전혀 다 르므로 별도로 다루겠다. 以上의 감로탱 가운데 圖像과 樣式의 변 화과정을 살피는 데 있어 시대에 따라 새로운 樣相을 보여주는 중 요한 예들을 선택하여 고찰하였으므로 이 점을 염두에 두기 바란 다.

1. 甘露幀의 初期樣相

현재 남아 있는 감로탱 가운데 1589년에 만들어진 日本 藥仙寺藏 甘露幀이 가장 오랜 것이다. 역시 일본에 있는 朝田寺藏 甘露幀도 1591年作으로 두 점 모두 壬亂 前의 것이다. 16세기 것은 이 두 점 뿐이다. 물론 藥仙寺藏 甘露幀 이전에도 감로탱이 제작되었을 것이 나 현재로선 어떠한 기록도 없어서 감로탱이 언제부터 성립되었는 지 推論하기 어렵다.

17세기의 것으로는 1649年作 寶石寺甘露幀과 1654年作 甘露幀(현 재 所在不明, 자세한 畫記도 미확인 상태임), 靑龍寺甘露幀 등 세 점 이 있을 뿐이다. 물론 17세기 전반기와 후반기에도 제작되었을 것 이나 아쉽게도 남아 있는 것은 17세기 중엽의 것 두 점과 후반기 것 한 점뿐이어서 17세기에 감로탱의 도상과 양식이 어떻게 전개되 어 갔는지 규명하기 매우 어렵다.

以下 16세기와 17세기 것들을 감로탱의 초기양상으로 다루고자 한다.

年代		寺利名	비고
1589	宣祖 22年(萬曆 17年)		日本 藥仙寺藏
1591	宣祖 24年(萬曆 19年)		日本 朝田寺藏
1649	孝宗 元年(順治 6年)	寶石寺	國立中央博物館藏
1661	顯宗 2年(順治 18年)		
1682	肅宗 8年(康熙 21年)	青龍寺	
1701	肅宗 27年(康熙 40年)	南長寺	
1724	英祖 元年(雍正 2年)	直指寺	個人藏
1727	英祖 3年(雍正 5年)	龜龍寺	東國大物館藏
1728	英祖 4年(雍正 6年)	雙磎寺	
1730	英祖 6年(雍正 8年)	雲興寺	
1736	英祖 12年(乾隆 1年)	仙巖寺	
1741	英祖 17年(乾隆 6年)	興國寺(여천)	도난
18세기		仙巖寺	
1750	英祖 26年(乾隆 15年)		圓光大博物館藏
1755	英祖 31年(乾隆 20年)	國清寺	기메 美術館藏
18세기			刺繡博物館藏
1759	英祖 35年(乾隆 24年)	鳳瑞庵	湖巖美術館藏
1764	英祖 40年(乾隆 29年)		圓光大博物館藏
1786	正祖 10年(乾隆 51年)	通度寺	
1790	正祖 14年(乾隆 55年)	龍珠寺	도난
18세기			高麗大博物館藏
1791	正祖 15年(乾隆 56年)	觀龍寺	東國大博物館藏
18세기			弘益大博物館藏
1801	純祖 1年(嘉慶 6年)	白泉寺 雲臺庵	望月寺藏
1832	純祖 32年(道光 12年)	守國寺	기메 美術館藏
1868	高宗 5年(同治 7年)	興國寺(서울)	
1887	高宗 24年(光緒 13年)	慶國寺	
1890	高宗 27年(光緒 16年)	佛巖寺	
1900	高宗(光武 4年)	通度寺	
1900	高宗(光武 4年)	神勒寺	
1901	高宗(光武 5年)	大興寺	
1920	日帝	通度寺 泗溟庵	
1939	日帝	興天寺	
20세기	(民畵風 甘露幀)		溫陽民俗博物館藏

① 日本 藥仙寺藏 甘露幀, 1589년 : 圖版 1

화면의 중앙에 祭床[施食臺]이 주변의 인물들에 비하여 매우 크게 확대되어 배치되고 있다. 제상 위에는 前列에 8개의 밥그릇들과 불 켜진 촛불들이 교대로 놓여 있으며, 그 뒤로는 떡을 차곡차곡 높이 쌓아올리고 그 위에 큼직한 모란꽃을 한 개씩 올린 것을 역시 8개 늘어놓았다. 다시 그 뒤에는 종이로 만든 장식물을 세 개 놓았으며 가장 뒤쪽에는 높은 국화꽃다발을 네 개 만들어 장식물 사이에 배치하였다. 이와 같이 밥그릇·촛불·떡·꽃다발 등 네 가지 供養物을 뒤로 갈수록 한 단씩 높게 만들어 제상 위에 올려놓아 층단을 이루도록 하였다. 이처럼 정성스럽고 화려하게 만든 시식대를

화면 중앙에 커다랗게 배치하여 감로탱의 주제로 삼고 있음은 주목할 만하다. 말하자면 공양이라는 의식을 강조하는 것이다.

제상 왼편에는 侍輦儀式이 행해지고 있다. 侍輦은 신앙의 대상이 되는 불보살을 儀式道場으로 모셔오거나 또는 천도받는 영혼을 모셔오는 의식절차이다. 대체로 이러한 시련의식 위쪽에 인로왕보살을 배치하는 것이 보통이다.

제상 바로 왼편에 獨坐하고 있는 승려가 있는데 머리에 고깔을 쓰고 金剛鈴을 오른손에 들고 불경과 촛불 그리고 모란을 꽂은 꽃병을 놓은 經床을 앞에 두고 呪文을 외고 있다. 아마도 이 승려가 의식을 주제하는 중요한 인물로 여겨진다. 그 바로 뒤에는 일반적으로 승려가 입는 회색의 納衣와는 달리 青色의 납의를 걸치고 역시 경상 앞에 앉아 있는 승려가 있는데 손에는 뭔지 알 수 없는 持物이 있다. 다시 그 뒤편 오른쪽으로 네 분의 흰 고깔을 쓴 승려들이 경상 앞에서 합장하며 가지런히 앉아 있고 바로 그 뒤에는 검은 고깔을 쓴 승려가 경상 없이 그저 합장하고 앉아 있다. 이 독경하는 무리들의 옆과 뒤로 북 치는 사람, 木鐸 치는 사람, 피리 부는 사람, 法螺 부는 사람, 바라춤 추는 사람 등 십여 명이 음악을 연주하고 있다. 이들은 모두 비구들로서 장삼을 걸치고 흰 모자 혹은 검은 모자를 머리에 쓰고 있다.

전체적으로 보았을 때 화면의 중앙에 제상을 마련하고 그 왼쪽 전체에 독경하고 범패하는 무리를 비중 있게 다루어 의식의 장면을 중단에서 강조하고 있음을 알 수 있다. 말하자면 의식을 통하여 모든 중생이 현세와 지옥의 고통을 면하고 정토에 인도되어 행복을 누리게 되는 까닭에 의식장면이 일반적으로 화면의 중단을 차지하고 있다. 이와 같이 감로탱에서 흥미 있는 점은 천도재를 지내는 의식을 바로 불화의 화면 안에 재현시킨 사실이다. 아마도 일반서민은 많은 비용이 드는 거창한 천도재를 지내지 못하므로 불화에 그 장면을 그려넣어 그 불화에 공양하는 것만으로도 천도재를 지낸 것과 같은 효과를 내려 한 것으로 생각된다.

제상의 오른편에는 幞頭를 쓰고 袍를 입은 帝王의 모습을 한 무리가 4, 5명씩 그룹을 이루어 제상을 향해 합장하여 가지런히 서 있다. 그 하단에는 다섯 명의 后妃·王女들과, 紗帽와 袍를 착용한 諸王들 다섯 명이 역시 합장하며 제상을 향하여 가지런히 서 있다. 다시 말해 제상 오른쪽에는 王·后妃·宮女 등 왕실의 인물들이 질서 있게 배치되어 있다.

下段의 중앙에는 목이 가늘고 머리와 몸집이 커다란 아귀가 입에서 불꽃을 내며 머리에는 해골을 꿴 띠를 매었으며 왼손으로는 그릇을 받들고 무릎을 꿇고 앉아 있다. 아귀는 오른쪽을 향하였는데 바로 그 앞에는 儒巾 같은 모자를 쓴 승려가 아귀를 향해 서 있다. 그는 왼손에는 그릇을 들고 오른손은 들어 아귀를 향하여 뭔가 제스처를 취하고 있는 모습이다. 이러한 아귀와 승려와의 특별한 관계는 무엇을 의미하는지 알 수 없다. 큰 아귀의 뒤와 옆에는 작은 아귀들이 활발히 움직이며 다양한 모습으로 표현되어 있어서 화폭에 강한 운동감을 준다. 그리고 열을 헤아리는 작은 아귀들은 모두 한 손에 그릇을 들고 있으며 그 안에는 흰 불꽃이 반짝이고 있다. 이렇게 아귀의 무리는 하단 중앙 전부를 차지하고 있는데 지옥의

고통을 상징하는 듯하다. 이 하단에서 다시 윗부분은 양쪽에서 중앙을 향하여 고관 및 그 부인들인 듯한 상류계급의 인물들이 묘사되어 있다.

지금까지 서술해온 것들은 중앙의 제상과 의식을 구심점으로 하여 직접 관련된 인물들로 구성된 커다란 한 장면으로 묶어볼 수 있다. 이들 작은 그룹들은 모두 구름으로 구획되어 있다.

최하단 좌우에는 일반서민들의 여러 生態가 무리 지어 있는데 내용을 확실히 알 수 있는 장면은 몇 되지 않는다. 우선 왼쪽에는 옷, 모자와 짐을 벗어서 내려놓고 계곡에서 목욕하는 두 승려가 있다. 다른 부분들은 어두운 갈색조인데 비하여 이 부분만은 조명한 듯 밝고 환하게 묘사되어 있다. 중요한 장면이므로 그렇게 처리한 듯한데 그 이유는 알 수 없다. 그 뒤쪽으로는 岩山에 의하여 네 그룹으로 구분해볼 수 있는데 네 그룹 모두 행색이 다르다. 그런데 그들은 모두 한결같이 손에 잔을 받쳐들고 중앙의 아귀들을 향해 있는데 잔마다 흰 불이 켜져 있다. 네 그룹은 각각 모자와 着衣가 다른데 어떤 부류의 사람들인지 알 수 없다.

최하단의 오른쪽에는 보통 여인들의 무리, 사모를 쓴 문무백관들의 무리, 비파나 가야금을 연주하고 춤추는 무리, 괴나리봇짐을 진 장사꾼들의 무리, 칼을 빼들고 싸우는 무사들과 말에 짓밟히는 무사 등 전쟁의 장면, 배 타고 가는 장면, 강물에 쓸려가서 빠져 죽는 장면 등 여러 모습들이 구획 없이 다만 무리를 지어 표현되어 있다. 이곳에서도 어떤 무리들은 손에 흰 불이 켜진 잔을 받들고 있다. 이러한 인간세의 여러 생태의 장면들은 역시 중앙의 아귀들과 관련되어 있기 때문에 그들 사이에는 구획이 없다.

화면의 최상단에는 여래와 보살들이 묘사되어 있다. 중앙의 제상 바로 위에는 삼존불이 있다. 本尊은 坐像으로 왼손은 무릎 위에 내려 수인을 맺고 오른손도 수인을 맺고 있다. 본존의 대좌 좌우에는 두 보살이 협시하고 있다. 두 보살은 寶冠의 도상이 확실치 않아 관음과 세지인지는 명확하지 않으나 본존은 아미타일 가능성이 크다. 왜냐하면 감로탱이 의식을 통한 극락왕생을 표현한 그림이기 때문이다. 본존 바로 오른편에는 인로왕보살이 五色幡을 길게 단 화려한 幢을 들고 본존을 향하여 있다.

본존의 왼편에는 일곱 여래가 구름 위에 연화를 타고 본존을 향해 춤추듯 다가오고 있다. 일곱 여래 가운데 첫번째 여래만이 뒤를 돌아보고 偏袒右肩을 하였을 뿐 나머지 여섯 여래는 얼굴의 방향, 着衣法, 手印 등이 모두 똑같다. 원래 七여래 중에는 아미타여래가 포함되어 있으므로 아미타여래를 따로 표현할 필요가 없을 것이나 여기서는 아미타여래를 별도로 독립적으로 중앙에 배치하였다. 七여래는 비록 각각 尊名이 있다고 하더라도 똑같은 모습으로 한 무리로 처리해버렸으므로 개별적 성격이 모호하다.[8] 그러므로 이 감로탱에서와 같이 중앙에 별도로 아미타여래를 강조하여 표현했다고 해도 무리는 없으리라고 본다. 더구나 바로 옆에는 阿彌陀極樂淨土로 인도하는 인로왕보살이 있으니 그러한 가능성은 더욱 짙다.

지금까지 藥仙寺藏 甘露幀의 도상을 분석해보았는데 여기서 우리는 몇 가지 사실들을 지적해볼 수 있다.

첫째, 구도로 보아 중앙 중심선상에 아래로부터 아귀와 제상과

아미타삼존을 배치하여 그 세 가지를 중심주제로 삼았음을 알 수 있다. 여타 부분들은 모두 이 세 가지 주제와 관련되어 있다. 즉 아귀들을 중심으로 좌우에 여러 인간세의 모습이 표현되어 있으며, 제상을 중심으로 한편에는 제의가 행해지고 있으며 다른 편에는 이 제의를 요청한 設齋者인 듯한 상류사회의 인물들이 배치되어 있다. 아미타여래를 중심으로 하여 좌우에는 인로왕보살과 七여래가 각각 중심을 향해 배치되어 있다. 이와 같이 이 감로탱은 뚜렷한 중심축을 가지고 복잡한 도상을 배치하였으므로 전체적으로 질서정연하다. 또 여기에 등장하는 인물들은 성격별로 무리가 확실하게 이루어져 이들을 구획하는 구름들이 불필요할 정도이다.

둘째, 이 감로탱의 가장 중요한 주제는 중단을 차지한 제상을 중심으로 한 제의장면이다. 하단의 인간세 및 지옥의 고통이 중단의 제의를 통해 상단의 불국정토로 인도되기 때문에 중단의 제의장면이 매우 중요한 것이다. 《地藏經》이나 《盂蘭盆經》에서처럼 중생은 제의를 통해 해탈하기 때문이다. 말하자면 讀經이나 寫經을 통해 혹은 염불이나 善行〔布施〕을 통해 구원받거나 해탈하는 것이 아니고 제의를 행함으로써 구원받거나 해탈하는 것을 강조하고 있기 때문이다.

셋째, 승려의 복식은 세부적으로 확실히 알 수 없으나 여기에 등장하는 인간세의 모든 인물들은 중국의 복식을 취하고 있다. 이러한 사실은 인간세의 도상이 중국의 불화에서 비롯되었음을 암시한다. 이러한 감로탱의 도상의 기원이 어디에 있는지 알 수 없으나 실제로 인간세의 부분적 장면들은 중국 明代의 불화, 예를 들면 山西省 寶寧寺의 水陸畵에서 찾아볼 수 있다. 보녕사수륙화는 모두 139폭의 독립된 족자로 되어 있는데 그 가운데 약 30폭 가량의 도상이 우리나라 감로탱의 도상과 같아서 주목된다. 그러나 중국에 없는 도상들도 많고 또 많은 도상을 한 화폭에 구성한 것은 우리나라의 독창성이라 해도 좋을 것이다.[9]

넷째, 이 감로탱은 밤장면을 표현한 것으로 보인다. 이 불화에서 인물들을 제외한 여백의 전체적 색조는 전부 짙은 갈색으로 처리하였으며 많은 구름들도 윤곽만 백색으로 하이라이트를 주었을 뿐 역시 갈색으로 처리하였다. 그리고 흥미 있는 것은 인간세의 사람들로 거의 모두 흰 불꽃이 켜진 등잔을 받들고 있는 것이다. 아귀들도 등잔을 받들고 있다. 작은 아귀 중의 하나는 최근까지도 쓰였던 뚜껑 있는 램프를 들고 있기도 하다. 그러면 왜 밤의 광경을 표현하였을까. 그 해답은 《釋門儀範》에서 찾아볼 수 있다. 즉 梁武帝가 水陸齋와 관련된 경전인 《佛說救護焰口餓鬼陀羅尼經》과 《佛救面燃餓鬼神呪經》을 발견하고 무제가 水陸儀文을 自撰하여 3년 만에 완성하고 夜時를 택하여 儀文을 손수 들고 모든 향촉을 꺼버린 후 佛前에 사뢰기를, '만일 이 儀文의 理趣가 聖凡에 합당하거든 한 번 절할 동안에 등촉이 스스로 밝아지고 만일 잘못된 점이 있거든 등촉이 그대로 어두워지게 하소서' 말하며 한 번 절하니 등촉이 모두 밝아졌다고 한다.[10]

우리는 현존하는 最古의 감로탱인 일본 藥仙寺藏 甘露幀을 종합적으로 살펴보았다. 1589年作이므로 壬亂 前의 불화이다. 일본 朝田寺에는 역시 임란 전 1591年作의 감로탱이 또 한 점 있다. 즉 임

란 전의 감로탱 두 점이 모두 일본에 있는 셈이며 한국에는 아직 확인된 바 없다.

② 日本 朝田寺藏 甘露幀, 1591년 : 圖版 2

1591年作 朝田寺藏 甘露幀은 藥仙寺 것에 비해 불과 2년 뒤에 그려진 것이다. 거의 같은 시기에 만들어진 것임에도 불구하고 도상과 화면구성과 設彩에 커다란 차이가 있다. 화면은 매우 밝고 선명하며 화면구성이 복잡하고 등장인물도 매우 많다.

우선 화면 중앙에 제상이 있는 것은 藥仙寺의 것과 같으나 여기서는 제단 왼쪽에서 의식을 주제하고 독경하고 악기를 연주하는 비구의 무리가 없으며, 아귀를 제단 아래 중앙에 두지 않고 제단 좌측, 즉 법회의 장소에 두어 제상을 향하게 하였다.

그리고 이들 중단의 제상과 아귀 밑부분에는 약선사의 것에서는 보지 못하던 죽은 자의 영혼을 태운 輦輿의 행렬이 매우 길게 표현되어 있다. 제상 바로 아래 가운뎃부분에 보통 사람보다 큰 서 있는 승려가 그려져서 매우 중요한 역할을 하고 있음을 암시한다. 그 승려는 왼손에 그릇을 들고 오른손은 엄지가 중지의 끝을 가볍게 눌러 튕기는 모습을 하고 있다. 《施諸餓鬼飮食及水法幷手印》에 의하면 이 手印을 '普集印'이라 하는데 주문을 외며 손가락을 튕기면 지옥의 문이 깨지고 죄인을 해방하고 咽喉를 열게 하여 아귀로 하여금 飮食케 하여 정토에 태어난다고 한다. 이러한 手印에 의하여 法會에 가장 관계가 깊은 阿彌陀佛·觀音勢至補處菩薩·接引亡靈引路王菩薩 등을 召請하고 振鈴偈로 冥界에 널리 알려 고통받는 중생들도 법회에 오도록 한다.[11]

이때 가장 중요한 도상 중의 하나가 인로왕보살이다. 인로왕보살은 千層의 寶蓋를 높이 받들고 몸에 꽃다발로 百福莊嚴(百福의 業因에 의하여 부처몸에 생긴 장엄상, 三十二相을 갖춘 相)을 하고 淸魂을 극락으로 인도하는데, 淸魂을 받칠 碧蓮臺座로 향한다. 인로왕보살은 오직 구원의 자비를 원하며 道場에 강림하여 공덕을 증명한다. 대개 감로탱에서는 인로왕보살이 번을 들고 몸을 화면 밖으로 향하고 얼굴만 화면 중앙에 둔 자세를 취하며 화면의 左上 구석에 나타나는 경우가 많다. 그런데 이 감로탱에서는 번을 든 자세로 화면의 左上 구석에 한 쌍으로 나타나고 벽련대좌는 생략하고 있다. 그리고 飛天의 무리가 散華하며 인로왕보살을 향하여 내려오고 있다.

화면 상단에는 산악을 배경으로 수많은 불보살의 무리가 합장하고 있다. 이들은 법회의 召請에 응해서 來臨한 불보살들이다. 아홉 명의 여래와 일곱 명의 보살이 무리 진 가운데 구름으로 구획을 두고 아미타여래·관음·세지 등과 지장보살을 역시 右脇侍처럼 거느린 아미타삼존형식을 독립적으로 배치하고 있다. 藥仙寺藏 甘露幀에서는 아미타여래와 인로왕보살이 함께 표현되었으나 여기서는 상단의 양 끝으로 분리시키고 있다.

법회를 주도하는 普集印의 승려 뒤편에는 禮盤 위에 笏을 두 손으로 받들고 앉아 있는 인물이 있다. 그는 붉은 도포를 입고 머리에 幞頭를 쓰고 있는데 다른 인물들보다 크게 표현되어 있고 중앙의 의식을 향해 앉은 것으로 보아 이 법회를 베풀도록 시주한 設齋者일 가능성이 크다.[12]

제단 오른쪽에는 큰스님을 중심으로 승려들의 무리가 있다. 金剛鈴[三鈷鈴]을 오른손에 들고 의자에 앉아 있는 큰스님의 앞에는 경상이 있으며 왼손으로 경전을 펼쳐놓고 있다. 경상 위에는 꽃병, 촛대, 향로가 놓여 있다. 이 큰스님의 둘레에 합장한 승려들, 북 치는 승려, 吹螺하는 승려, 바라춤을 추는 승려, 그리고 당번을 든 승려들이 둘러싸고 있다. 말하자면 가운데 큰스님은 이 법회의 의식을 주도하는 인물이며 주변의 승려들은 의식을 행하는 무리이다. 藥仙寺藏에서는 이들이 흩어져서 넓은 공간을 차지하여 각자의 역할을 動的으로 나타내고 있는데 비하여, 이 감로탱에서는 한 장소에 밀집되어 있으므로 의식의 행위가 정지된 듯 표현되어 있다. 일반적으로 의식을 행하는 승려 집단과 아귀는 서로 관계를 지니며 함께 표현되는 것이 상례인데, 여기서는 분리되어 중단의 양 끝에 따로 배치해놓았다.

藥仙寺藏 甘露幀이 중앙의 아미타여래·제단·아귀를 중심으로 좌우대칭적으로 인물들을 배치하였던 것에 반하여, 이 감로탱에서는 상단에 아미타여래삼존과 인로왕을 따로 분리하여 양 끝으로 벌려놓았고, 중단에 역시 아귀와 의식을 행하는 승려들을 양 끝으로 분리시켜놓아서 전 화면을 폭넓게 쓰는 확산구도를 보이고 있다. 말하자면 중앙의 제단을 중심으로 한 곳으로 몰렸던 구도가 사방으로 확산되어 화면 전체를 유기적이며 역동적 관계를 지니도록 구성하고 있다. 언뜻 보면 산만해 보이지만 자세히 분석해보면 매우 치밀한 계산 아래 중앙중심적 구도·좌우대칭적 구성을 해체시켜 화면을 폭넓게 활용하여, 무리들 사이의 관계를 유기적으로 재구성하여 역동적으로 만들고 있다.

薦度儀式에 직접 관계되는 祭壇과 輦을 운반하는 행렬을 주도하는 승려, 시주자, 범패의식을 행하는 승려들, 아귀, 여러 佛菩薩들은 비교적 크게 표현되고 있다. 그 나머지 공간의 중단부분에 작은 크기로 승려나 공양자들의 무리, 망령들의 무리, 고관들의 무리가 배치되어 있다.

제단과 의식법회의 아래에 9개의 당번이 바람에 나부끼고 있다. 이 당번들을 경계로 하여 그 아래에 六道輪廻의 인간세가 역시 작게 표현되어 있다. 즉 물에 빠져 죽는 자들, 승려들, 刑吏와 망령들의 행렬, 頭髮을 나무에 건 망령들, 말에 깔려 죽는 자, 불이 난 집에 깔려 죽는 자들, 집 잃고 牛馬車를 타고 가는 사람들, 형리가 죄인을 주리 트는 장면, 화염에 휩싸인 망령들, 바위에 깔려 죽는 자들, 높은 기둥 위에서 물구나무서기하는 사람, 악기를 연주하는 사람, 춤추는 사람, 가면을 쓰고 땅 위에서 물구나무서기하는 사람 등 곡예의 장면, 호랑이에게 물려 죽는 사람, 형리들이 죄인을 杖으로 때려 피가 흐르는 장면, 餓鬼 같은 무리들, 이상과 같이 형벌을 받는 장면과 사고로 죽는 장면들이 파노라마처럼 펼쳐져 있다. 여기에서 특기할 점은 이들 대부분이 손에 작은 그릇들을 받들고 있는 점이다. 이 점은 藥仙寺藏 甘露幀의 경우와 같다. 이들 하단 인간세의 여러 양태는 산으로 구획되고 있으며 이는 천상계를 구름으로 구획하고 있는 것과 대비된다. 즉 이 감로탱에서는 상단의 천계는 오색구름으로 구획되고, 중단의 법회나 참여 군중들은 단색의 분홍색 혹은 녹갈색의 구름으로 구획되는 데 비하여, 하단의 중생

계는 현실감을 나타내기 위하여 산악과 수목 등을 첩첩이 배치하여 그 사이사이에 중생의 여러 장면들을 나누어 표현하였다. 물론 藥仙寺藏 甘露幀에도 하단에 산악의 표현이 있지만 양 구석에 한두 봉우리씩 두었을 뿐 아직 전체화면을 구획하는 역할까지는 못하고 있다. 그러나 朝田寺 것에서는 산악이 하단 전체에 중첩되어 있어서 화면 구획의 기능으로 정착되었다고 할 수 있다.

그런데 이 하단의 배치에 분리의 원리가 나타나고 있다. 즉 공양자들을 좌우 양 끝으로 멀리 떼어 배치한다든지 소나무를 한 그루씩 좌우 구석에 배치한 것 등이 그 예이다. 이 감로탱에서는 화면 중앙에 몰려 중심구도를 띠는 일반적인 불화의 표현방법과는 달리 이들을 화면 전체에 분산시키되 다시 양 끝에 대칭적으로 배치하는 특이한 구도를 취하고 있다. 다시 말해 사람의 시선을 중심으로 모으는 것이 아니라, 주제들을 분리시켜 화면의 가장자리에 배치함으로써 시선을 넓게 확산시키는 효과를 내고 있다. 이러한 상반된 두 종류의 구도는 通時代的으로 병행된다.

이 감로탱은 비단 위에 그려졌으며 채색은 매우 선명하나 전체적으로 떨어져나가 색이 엷어졌다. 주로 적색과 녹색을 많이 써서 강한 대비를 이루었고, 이 감로탱에서 많이 나타나는 암산은 청색으로 표현하였다.

③ 寶石寺甘露幀, 1649년 : 圖版 3

이 감로탱은 원래 忠南 錦山邑 進樂山 寶石寺에 있었던 것이다. 1649年作 보석사감로탱은 이미 언급한 일본의 '藥仙寺藏 감로탱'이나 '朝田寺藏 감로탱'과는 또 다른 도상과 양식을 보여주고 있다. 즉 16세기의 두 예와 달리, 제단과 아귀 그리고 七여래와 보살 등의 佛界가 크게 강조되어 화면의 3분의 2를 차지하고 있다. 즉 施餓鬼의 靈駕薦度儀式과 그 의식의 召請에 의하여 강림한 七여래와 보살 그리고 인로왕보살이 강조되고 있으며, 이에 의식을 행하는 作法僧衆과 의식에 참여하는 王后將相을 포함시키면 화면의 5분의 4라는 넓은 공간을 법회와 법회에 강림하는 불보살이 차지하게 되는데, 그 반면 인간세는 짓눌리듯 하단의 나머지 좁은 공간에 표현되고 있다.

이러한 공간구성은 일본에 있는 감로탱들과는 다른 것으로 제단과 불보살이 화면의 대부분을 차지하고 있으므로 중심구도를 극대화한 '법회중심구도'라 부르기로 한다. 이러한 보석사감로탱은 이후의 감로탱들의 구성과 구도를 정착케 하는 과도기적인 예라 할 수 있다. 상단에는 七여래가 처음으로 좌우대칭으로 중앙에 배열되어 있다.

상단의 七여래는 중앙의 여래가 가장 크며 좌우의 여래는 크기가 작고 좌우로 갈수록 키가 낮아져서 여래의 배치가 아치형을 이룬다. 가장 바깥쪽의 좌우에는 執蓮華菩薩과 執淨瓶菩薩이 배치되어 있다. 중앙의 여래 중 좌우 두번째에 黃衣를 걸친 여래들은 각각 智拳印을 맺고 藥壺(?)를 들고 있다. 七여래는 手印이 모두 달라서 좌우대칭 속에서도 변화를 주고 있다. 중앙의 가장 큰 여래는 아미타일 가능성이 많으며 양 끝 보살은 관음·세지일 것이다. 그렇다면 아미타삼존의 사이에 여래들이 배치된 셈이다. 인로왕보살은 상

단의 여래들의 엄격한 좌우대칭과 공간점유에 밀려 제단 왼쪽 비좁은 공간에 옹색하게 표현되었다.

중단에는 제단이 매우 크게 자리잡고 있어서 그 좌우에 배치되었던 왕후장상들이 모두 제단 아래 좌우로 밀려났다. 그리하여 비좁은 공간에 인물들이 정면관을 취하여 나열식으로 빽빽이 몰려 있어서 운동감이 전혀 없다.

제단 아래에는 두 아귀가 가는 목에 큰 배의 형상을 취하고 있는데 입에서 불꽃을 내뿜고 있다. 두 焰口餓鬼 왼편에는 작은 아귀의 무리들이 모두 두 손에 하얀 등불을 들고 있으며 제단을 향하여 아우성 치는 듯하다. 아귀를 중심으로 좌우에는 각각 普集印을 취한 승려가 주도하는 법회에 빽빽이 몰려 있는 작법승중과 중생계의 일부가 배치되어 있고 그 좌우 양 가장자리에 좌우대칭으로 왕후장상이 배치되어 있다. 하단의 중생계는 비좁은 공간 때문에 장면들이 매우 작게 묘사되어 있으며 중앙의 절반 가량의 넓은 공간은 격렬한 전쟁장면이 차지하고 있다. 나머지 장면들은 역시 전쟁장면에 밀려 좁은 공간에 靜的으로 표현되었다. 전체적으로 보면, 천계와 제단이 너무 크게 강조되어 화면을 넓게 차지한 까닭에 감로탱 특유의 복잡한 여러 장면들이 부자유스러운 자세로 좌우 구석에 빽빽이 몰려 있어서 답답한 느낌을 준다. 최하단의 중생계는 비록 민화를 연상시키는 치졸한 솜씨이나 격렬한 전쟁장면이 이 그림에 생동감을 부여하고 있다. 매우 한국적인 분위기임에도 불구하고 의관은 모두 중국식이다.

麻本이므로 바탕이 거칠며 이에 따라 設彩도 선명하지 못하고 매우 거칠다. 화면은 어두운 편이다. 상단에 비해 하단의 그림 솜씨가 훨씬 뒤떨어져서 상단과 중단을 그린 金魚와 중단 일부와 하단을 그린 금어가 다른 사람으로 생각된다.

④ 順治十八年銘 甘露幀, 1661년 : 參考圖版 3

이 감로탱은 지금까지의 도상이나 구성과는 전혀 다른 양상을 보여주고 있다.

여러 가지 새로운 도상이 나타나고 있는데, 첫째 영혼을 극락으로 모시는 벽련대좌의 출현, 둘째 甘露祭壇의 생략과 이에 따른 작법승중의 생략, 셋째 지옥도와 이에 따른 지장보살의 출현, 넷째 雷公의 출현, 다섯째 巫女의 출현이다. 이러한 도상들은 조선시대의 감로탱을 총관해볼 때 18세기 중엽부터 성행하는 것들이어서 처음 이 감로탱을 사진으로 대했을 때 18세기 중엽 이후의 것으로 생각되었다. 그래서 이것이 17세기 중엽 1661年作으로 확인되었을 때 필자는 매우 당혹해 하지 않을 수 없었다. 만일 畫記가 없었다면 화면의 구도나 색채, 도상의 구성으로 보아 18세기 중엽의 양식으로 編年하였을 것이다. 그러니 이 감로탱은 조선시대 감로탱의 전체적인 흐름 가운데 돌연변이적 성격을 띠며 한 세기 동안 이러한 도상이 나타나지 않다가 18세기 중엽에 이르러서야 정착되었음을 알 수 있다. 그러나 이 감로탱의 존재로 다음과 같은 점을 염두에 둘 필요가 있다. 첫째, 지금 남아 있는 17세기의 감로탱 세 점의 도상과 양식은 16세기 것과는 전혀 다르다. 이 새로운 양상과 다양성은 이미 18세기의 감로탱의 화려한 전개를 예고하고 있다는 점에

서 감로탱의 토착화의 원형들을 보여주고 있다고 하겠다. 둘째, 현재 남아 있는 18세기의 많은 감로탱에 비하여 17세기 것은 세 점에 불과하다. 이와 같이 남아 있는 것이 적다고 하여 17세기에 감로탱의 제작이 성행하지 않았다고 단정할 수는 없다. 비록 남아 있는 감로탱이 세 점에 불과하지만 전혀 다른 양식으로 보아 수많은 다른 도상의 시도가 있었다고 보아야 한다. 이러한 사정에 비추어 18세기 감로탱의 고찰에 많은 한계를 느끼지 않을 수 없다. 셋째, 조선시대 당시로서는 16세기 말부터 연속적으로 제작되었을 터인데, 현대에 우리가 쓰고 있는 세기적 시대구분을 감로탱에 적용시킨다는 것은 적절하지 못하다. 세기적 구분은 연속성을 인위적으로 分節하는 위험성을 내포하고 있다. 그러나 우리는 세기적 구분에 익숙해 있으므로 현대의 시대구분방법으로 감로탱의 양식변화를 기술하지 않을 수 없다. 이러한 여러 점들을 염두에 두면서 조선시대 감로탱을 검토해야 하는 고충을 잊어서는 안된다.

順治 18年의 감로탱은 화면구도를 크게 상단의 천계와 하단의 중생계로 분할해볼 수 있다. 상단 중앙에는 六如來가 중첩되어 배치되어 있으며 상단 좌측의 벽련대좌를 향하고 있다. 六如來는 두 손 모두 엄지와 중지를 맺은 說法印을 취하고 있다. 天女들로 둘러싸인 벽련대좌는 큰 원 안에 표현되어 있으며 전체를 寶雲이 떠받들고 있다. 좌측에는 대칭으로 역시 큰 원 안에 검은 淨瓶을 든 아미타여래를 중심으로 지장보살, 인로왕보살과 백의관음을 각각 좌우에 배치하고 있다. 원래 인로왕보살은 벽련대좌 곁에 있어야 하는데 아미타삼존의 그룹에 포함시켰고 유일하게 정면관을 취하여 그 존재를 강조하고 있다. 아미타여래를 포함하여 상단에는 七如來가 있는 셈인데, 그들은 모두 한결같이 머리 방향과 시선을 벽련대좌로 향하고 벽련대좌에 초점을 맞추고 있어서 고통의 此岸에서 행복의 彼岸으로 인도되는 푸른 연꽃 위의 구원된 영혼의 존재를 크게 강조하고 있다.

상단 중앙에는 커다란 아귀가 寶雲에 둘러싸여 있다. 바로 이 아귀가 감로의 성찬을 먹고 구원되어 벽련대좌에 실려 서방극락정토로 인도되는 것인데 이 감로탱에서는 감로의식이 과감히 생략되어 있다. 아귀는 파도 위에 앉아 있고 좌측 바로 아래에 다리가 있고 그 위에 흰 등불(?)을 든 작은 아귀들이 있다. 이 파도는 경전대로 恒河水를 상징하며 작고 큰 아귀들은 역시 恒河砂만큼의 많은 아귀를 상징하고 있다.[13]

큰 아귀의 좌우에는 선인·천녀와 왕후장상이 배치되어 있다. 큰 아귀의 좌측 끝에는 鑊湯地獄, 톱으로 몸을 자르는 광경, 業鐘臺 등 그리고 석장을 든 지장보살이 표현되어 있고 우측 끝에는 雷神이 있다. 최하단의 인간세는 불보살과 아귀에 비하여 매우 좁은 부분을 차지하고 있다. 巫女와 奏樂장면, 떠돌이 신세, 전쟁장면, 호랑이에게 물리는 장면 등이 간략하게 묘사되어 있다.

이 감로탱의 양쪽 끝에는 위에서 아래까지 붉은 원 안에 흰색의 梵字를 쓴 陀羅尼가 있다.

이상 18세기에 감로탱이 크게 유행하기 시작하는 단계에 이르기 전까지의 4例의 감로탱을 분석해보았다. 우리는 비록 몇 안되는 현존 예이지만 몇 가지 문제와 특성을 제시할 수 있다.

첫째, 한국 감로탱의 기원문제이다. 비록 明代 18세기의 寶寧寺에 130여 점에 달하는 水陸畫가 있어서 부분적으로 같은 도상을 찾아볼 수 있으나 한국의 감로탱과 같은 종합적 성격의 것은 없다. 따라서 한국의 감로탱은 중국의 도상의 영향을 부분적으로 받았으나 불보살, 성찬의식, 육도중생 등의 도상들을 모두 종합하여 한 화폭에 배치한 것은 한국에서 창안된 것으로 보여진다. 그러나 이러한 도상의 감로탱이 언제부터 제작되었는지 현재로서는 알 수 없다.

둘째, 감로탱은 순수한 의식용 불화이다. 그런데 어떤 의식에 쓰여졌는지 단정하기가 어렵다. 18세기와 19세기의 감로탱 가운데 '水陸齋'라는 畫記가 있어서 수륙재 때 쓰이던 불화일 가능성이 크다. 그러나 南長寺甘露幀에서처럼 密敎儀式인 '錫磨會'라는 화기도 보이므로 반드시 수륙재 때에만 쓰였다고 단정할 수는 없다. 어쨌든 감로탱은 靈駕薦度齋 때 쓰이던 것이 틀림없으므로 四十九齋, 豫修齋, 水陸齋 등 여러 가지 천도재 때 두루 쓰였으리라 생각된다.

셋째, 도상과 양식의 다양성을 들 수 있다. 16세기부터 18세기에 이르도록 도상의 구성과 화면의 구도가 같은 것이 한 작품도 없다. 우리가 지금까지 다룬 초기의 例도 이미 자세히 분석해보았듯이 구성과 구도가 전혀 다르다. 이러한 변화무쌍한 다양성이 어디에서 연유된 것인지 규명해야 할 과제로 남아 있다. 분명한 것은 지금까지 남아 있는 감로탱은 하나의 초본에서 여러 불화를 그려내지 않고 하나만 그렸다는 사실이다. 다른 불화들의 도상은 대동소이한데 감로탱만이 도상의 구성과 화면의 구도가 모두 달리 표현되어 다양성을 보여준다. 이 다양성이야말로 한국 감로탱 최대의 특징이라 할 수 있다.

2. 18世紀의 甘露幀

(1) 18世紀의 時代的 狀況

감로탱이 중국의 영향을 받은 것은 틀림없지만 오늘날 우리가 보는 조선시대의 감로탱은 언제 성립된 것인지 알 수 없다. 16세기 말의 것 두 점과 17세기의 것 세 점만이 현존하고 있을 따름이어서 당시의 상황을 究明하기는 매우 어렵다. 그러나 현존하는 예를 보면 18세기에 감로탱이 매우 왕성하게 조성된 것을 알 수 있으므로 18세기 감로탱의 도상적 성격과 양식변화 그리고 종교적·사회적 배경을 구명해볼 수 있다. 따라서 18세기의 정치적·종교적·사회적·문화적 배경을 살펴봄으로써 감로탱의 존재이유를 더욱 심층적으로 규명해보고자 한다.

17세기 말 18세기 초 肅宗(在位期間；1674~1720) 때에는 문벌정치의 결과, 정권에 참여할 수 없는 士林 출신 유학자들은 낙향하여 수많은 서원을 세웠다. 그리하여 유교의 경전에 밝고 행실이 뛰어난 그들은 山林이라 불리며 존대되었다. 그 가운데는 경제적으로

몰락하여 농업에 종사하는 殘班들이 생겨나기도 하였다. 한편 농민들은 농업기술의 발달로 부를 축적하여 부농으로 발전하여 새로운 평민지주가 생겨났다. 또 상업이 발달하여 상인들이 새로운 경제구조를 조직하여 중인계급을 형성하였다. 이와 같이 농민과 중인의 성장과 이에 따른 그들 민중의 자각이 일어나서 18세기에는 계급체계에 큰 변화가 일어났다. [14]

한편 18세기에는 정치와 사회의 현실을 개혁하여 이상적 사회를 실현하기 위한 實學이 일어났다. 그것은 현실에서 출발한 학문이므로 연구방법이 실증적이며 현실참여를 지향하였다. 그리고 연구대상이 정치·경제 뿐만 아니라 경학·역사학·지리학·농학·자연과학 등 여러 분야였다. 결국 國學이 발전하게 된 것이다. 그리고 여러 분야의 官撰事業이 성행함에 따라 여러 가지 활자가 새롭게 주조되어 인쇄술이 발달하였다. [15]

문학에 있어서도 큰 변화가 일어나 양반 유학자를 비판하고 하급 신분층을 주제로 삼은 소설이 쓰여졌으며 한글로 쓰여진 문학 작품이 쏟아져 나왔다. 시조도 하급 신분층의 것이 되어 사설시조의 출현을 보기에 이르렀다. 회화에 있어서도 일대 변혁이 일어났다. 肅宗~英祖 때의 鄭敾은 중국회화의 틀에서 벗어나 한국의 자연을 그리는 眞景山水畫를 확립하였고 英祖·正祖 때의 金弘道와 申潤福은 시정 서민의 일상생활을 그린 풍속화를 확립하였다. 磁器에 있어서는 正祖 때 국산 안료가 쓰여지기 시작하면서 청화백자가 크게 발달하여 백자에 푸른색만 써서 山水·花鳥 등을 회화적으로 묘사하였다.

종교면에서는 國初부터 朱子學을 國是로 하는 유교주의로 출발하였기 때문에 불교는 늘 억압되어 부녀·서민의 신앙으로 전락하여 무속과 혼합되었다. 군주는 佛事와 巫俗을 억압하였지만 왕비·귀빈·궁녀가 기거하는 內廷에서는 佛事와 巫祝이 성행하였다. 한편, 高僧들은 詩文을 배워 양반의 계열에 들려고 노력하였고 사대부 간에도 숭불하는 경향이 적지 않았다.

조선시대의 성리학은 心性의 연구라는 면에 있어서 중국의 연구 수준을 능가하였다. 그러한 바탕 위에 16세기 말엽 이후부터 18세기 중엽에 이르기까지 禮에 대한 의식이 매우 고조되었다. 그것은 16세기 말 17세기 초에 걸친 倭亂과 胡亂 등으로 사회질서가 매우 문란해졌으므로 禮를 확립시켜 사회질서를 수립할 목적으로 이루어진 것이다. 조선 성리학의 특성 중 하나가 禮를 절대시하는 것인데 그것은 성리학이 불교의 윤리의식이 박약함을 강조하고 그 근거까지 밝히려 했기 때문이다. 이런 상황에서 불교는 부모에 대한 孝사상과 조상숭배사상을 더욱 더 적극적으로 수용하지 않을 수 없었다. 이러한 배경에서 16세기 말에 孝와 조상숭배와 관련된 감로탱이 성립되어 18세기에 성행하였을 가능성이 크다.

이러한 문화적·사회적 배경으로 인하여 조형미술 일반에도 변화가 일어날 수밖에 없었다.

우선 祭禮를 중시한 결과 초상화가 왕성하게 제작되었으며 서원의 전국적인 증가로 초상화의 제작이 널리 확대되었다. 군주 생존 시 眞影을 그려서 죽은 후 影殿을 세워 그것을 봉안하였다. 사대부도 家廟에는 位牌 외에 선조의 초상을 봉안하였다. 청화백자의 발달로 상류계급의 陵墓에는 국산의 回靑으로 쓰여진 다양한 형식의 墓誌가 만들어져 부장되었다.

불교미술에서 특기할 것은 감로탱의 유행이었다. 불화에 비로소 한국의 산수와 서민들의 풍속이 그려지기 시작한다. 하류계급은 六道輪廻相에서 벗어나 淨土往生하기를 소망하였다. 그래서 감로탱을 비롯하여 靈駕薦度儀式과 관련된 阿彌陀佛幀·地藏幀이 크게 유행하였다. 한편, 그 당시 禪宗도 계속 성행했으므로 고승들의 影幀이 왕성하게 제작되었다. 그런데 유교의 先祖와 불교의 祖師의 影幀은 같은 초상화지만 성격이 전혀 다른 것이었다. 祖師는 예배의 대상이지 제사의 대상은 아니었다. 이 시기에 사원에는 무속적인 요소가 더욱 유입되어 山神圖가 유행하였으며 한편 巫俗圖에 불교적인 요소가 가미되어 상호연관이 점차 심화되었다. 이와 같이 18세기에는 유교·불교·도교·무속·풍수지리 등이 대립적 관계에 있는 듯하나 실제로는 서로 결합, 융합되어 독특한 조형미술을 탄생케 하였다.

18세기의 文藝興隆은 16세기 말에서 17세기 전반에 걸친 일본과 淸의 외침과 깊은 관련이 있다. 특히 임진왜란은 1592년부터 1598년까지 7년에 걸친 倭와의 전쟁이었다. 이 7년 간의 倭의 침입으로 전국은 황폐화되고 국민의 생활은 처참해지고 한국의 궁성과 사원은 거의 다 불타버려서 조선 전기의 미술은 남은 것이 거의 없다. 그래서 건축·조각·회화 등의 미술사에 있어 일종의 공백기를 이룬 셈이 된다.

그리하여 국력을 회복하게 되는 17세기 중엽부터는 나라가 안정되기 시작하고 이에 따라 사원의 재건도 시작되지만 일반적으로 본격적인 문화 전반의 회복과 변화는 英祖代(재위기간;1724~1776), 즉 18세기 전반기부터이다. 英祖와 正祖代를 조선 후기의 황금기라 한다. 사원의 재건이 전국적으로 활발히 행해지고 이에 따라 불화도 활발히 제작되었다. 한편 서민의 생활이 안정되고 삼강오륜의 유교논리도 서민사회 전반에 그들의 가치관으로 정착되었다.

조선은 건국 이래 유교적 원리에 의하여 통치되고 불교를 탄압하였으나 때때로 母后나 嬪宮의 권력이 우세하였을 때는 불교와 무속이 정치적 옹호를 받았다. 따라서 불교에 무속의 요소가 가미되기도 하고 무속에 불교적 요소가 자리잡게 되었다. [16]

특히 정조는 서화에 능했고 영조와 정조는 유능한 畫員들의 후원자 역할을 하였다. 그리하여 金斗樑·金弘道·鄭敾·申潤福·姜世晃·李寅文 등 대가들이 나와 정형산수는 물론 새로운 진경산수나 풍속화에도 큰 영향을 끼쳤다. 불화가 풍속도의 영향을 받기 시작한 것은 18세기 말부터였다.

왕과 사대부들은 유교적 교양인이었으나 왕비·귀빈·궁녀들이 기거하는 내정에서는 佛事와 巫祝이 그들의 정신적 지주 역할을 하였다. 고려 때에도 그러하였지만 조선조에도 왕릉 부근에 齋宮으로서 사찰을 건립하고 전국 각처에 追福의 願寺를 건립하였다. 그리고 이들 불사는 효도에 근거하였던 까닭에 국왕도 금지할 수 없어서 사실상 허용한 상태였다. 불교를 탄압하면서도 사대부 간에는 崇佛의 명사가 많았으며 승려들 가운데도 유교적 교양을 갖춘 고승이 많았다.

그런 가운데 영조는 불교를 심하게 탄압하여 각지의 願堂을 폐지하고 尼僧의 도성 출입을 엄금하였다. 그러나 생모의 追福을 기원하여 서울 근교에 津寬寺를 크게 修復하였다. 정조도 부친의 願刹로서 경기도 수원에 龍珠寺를 건립하였다.[17]

일반적으로 사대부는 儒敎式 喪祭를 지냈으며 하급서민은 佛敎式 喪祭를 지냈다. 그리하여 불교는 서민화되어 민중에 깊게 뿌리내리게 되었다. 결국 조선왕조 후기에는 한문에 조예가 깊고 유교를 숭상하는 朝廷·士大夫와, 한글을 사용하고 불교를 믿는 부녀자·서민이라는 문화적 이중구조를 지니게 되었다.[18] 이러한 문화적 대립현상이 일어난 것은 조선의 건국이 유교적 통치이념에서 비롯되었으며 더욱이 중국보다도 더 유교적 성향이 강했기 때문이었다. 이에 비해 불교는 삼국시대 이래 통일신라·고려에 이르기까지 통치이념으로서 또 문화 전반에 걸쳐 절대적 역할을 해왔고, 위로는 왕으로부터 아래로는 천민에 이르기까지 종교적 의지처로 삼아왔기 때문에 한국의 基層文化를 형성해왔다. 그러므로 정치적·사회적 이유에서 불교를 탄압한다고 해도 그것은 표면적인 것에 불과하였다. 그래서 조선 후기의 불교가 쇠퇴일로에 있었다는 것은 정책상의 명분일 뿐 사실과 다르다. 활발한 사원 건립과 이에 따른 건축·불상·불화·공예 등은 활발히 조성되었다. 승려들은 일종의 사금융조직인 甲契를 형성하였는데 이는 승려끼리의 친목과 사원 건립을 보조할 목적으로 만들어진 것이다. 즉 사원 건립은 국가의 도움 없이 스스로 재정적 기반을 확보해 나갔다. 말하자면 佛事의 寄進者는 바로 승려들이었다.[19]

이러한 승려들의 적극적인 자세와 서민인구의 증가와 그들의 적극적인 참여에 힘입어 18세기에는 불교의식이 정비되었다. 그리하여 七七齋나 水陸齋·靈山齋 등 영가천도재가 성행하였고 이러한 의식에는 엄숙한 儒敎式 葬制와 달리 大吹打·바라춤 등 역동적인 의식행위가 이루어졌다.

이러한 현상은 18세기 유교문화의 지방분권화에 따라 유교문화가 상대적으로 취약한 지역에서는 불교문화에 의지하여 서민문화가 일어났으며 이에 따라 불교미술, 즉 불상·공예품 등은 民藝的 성향으로 흘렀으나 불화는 과거의 전통을 그런대로 이어받아 활발히 조성되었다. 한편 18세기에 불교와 함께 巫覡에 의한 무속신앙이 대단히 성행하여 사대부의 부녀자들도 조상의 위패를 巫堂家에 맡기는 衛護가 성행하였다.

이러한 18세기의 종교사회적 상황이 그대로 18세기의 감로탱에 반영된 것은 흥미진진한 일이 아닐 수 없다. 그러한 경향은 19세기의 감로탱에도 그대로 반영되었다.

(2) 18世紀 初葉의 甘露幀

1701年作 南長寺甘露幀을 필두로 18세기에 들어서면서 감로탱이 활발히 조성되기 시작한다. 이미 16·17세기의 초기양상에서도 살펴본 바와 같이 도상과 양식에 있어서 다양성을 보여왔지만 18세기에 있어서도 그러한 다양한 시도가 계속된다. 南長寺·直指寺·龜龍寺·雙磎寺·雲興寺·縣燈寺·仙巖寺 등 이들 18세기 초기의 것들도

그 양상이 다양하기 짝이 없다.

이들 중 남장사·직지사·쌍계사의 감로탱을 자세히 살펴보겠다.

① 南長寺甘露幀, 1701년 : 圖版 5

이 감로탱은 肅宗 27年(康熙 40年, 1701年)에 그려진 것으로 17세기 것들과는 도상이 전혀 다르므로 남장사감로탱이 갖는 의미는 매우 크다.

상단의 중앙에는 七如來가 있으며 그 오른쪽에는 인로왕보살이 있고 왼쪽에는 관음보살과 지장보살이 있다. 七如來는 모두 합장하고 몸의 자세는 인로왕 쪽을 향하고 있는데 중앙 여래의 얼굴만 정면관이고 頂上肉髻가 유난히 높다. 七如來는 발마다 따로따로 연화를 딛고 있는데 靑蓮과 紅蓮이 교대로 배치되어 있다. 그리고 七如來 위에는 화려한 五色放光이 있다. 또 七如來의 얼굴·손·가슴·발 등 노출된 신체에는 모두 금분을 칠했다. 뿐만 아니라 관음·지장·인로왕보살들도 마찬가지로 신체는 금분을 칠하여 상단이 매우 화려하다. 지금까지 알려진 감로탱 중 상단을 이렇게 蓮華座·五色放光·金粉彩色으로 화려하게 장엄한 것은 이 남장사감로탱이 유일한 것이다. 그리고 이들 배후에는 거대한 암봉들을 水墨山水畵法으로 그렸다. 상단에 보이는 불보살의 도상과 구성은 그 후에 전개되는 감로탱의 상단의 모본이 되는 것으로 적어도 18세기 초에는 도상의 의궤가 확정되었음을 알 수 있다.

화면의 중단 중앙에는 제단과 작법승중과 아귀가 넓은 범위를 차지하고 있어 역시 감로탱의 주제를 이루고 있다. 작법승중 옆에는 '龍象大德竭磨會'라는 題榜이 있어서 이 법회가 갈마회임을 알 수 있다. 즉 竭磨會는 金剛界曼茶羅九會의 중앙에 있는 것으로 金剛界의 근본이 되는 까닭에 根本會 또는 成身會라 한다. 즉 이 법회는 密敎의 갈마회임을 알 수 있는데 감로탱이 일반적으로 수륙재 때 쓰여진 사실과 어떤 관계를 갖는 것인지 앞으로 규명되어야 할 문제이다.

두 아귀는 제단 오른쪽에 매우 작게 표현되어 있는데 하나는 홍색이며 또 하나는 청색이다. 감로탱에서 아귀를 이렇게 작게 표현한 것은 이 감로탱뿐이다. 이들 옆에 '起敎大士面燃鬼王'의 화기가 있다. 이 아귀와 상대하여 승려가 합장하고 서 있는데 아난이나 목건련일 가능성이 많다.

제단 위의 그릇은 모두 금분을 칠하여 매우 화려하다. 결국 이 감로탱에서는 불보살과 제단에 눈부신 금분을 칠하여 전체적으로 화려한 느낌을 주고 있다.

이 제단과 작법의 장면을 중심으로 좌우 아래에 욕계의 여러 장면이 묘사되어 있다. 그런데 이 감로탱에서는 그 장면들을 회화적으로 자연스럽게 배치한 것이 아니고 화면을 구름무늬로 기하학적으로 구획하여 도식적으로 배치한 것이 특징이다. 이것은 여러 군상들의 배치로 산만해지기 쉬운 점을 도식화하여 정리한 의도일지도 모르지만 한편 자유로운 회화적 구성이 어려우므로 도식적으로 간단히 처리했는지도 모른다. 다만 회화성이 결핍되어 있는 점만은 틀림없다. 이 하단에서 특기할 것들은 첫째, 지옥성문과 지옥의 묘사를 들 수 있다. 地獄衆生을 구제하는 것이 지장보살의 誓願이므

로 지옥성문 앞에 지장이 등장하고 있다. 둘째, 화기에 보인 바와 같이 '欲界天衆'이 표현되어 있는 점이다. 이러한 표기는 감로탱들 중에서 유일한 예인데 이로 미루어 하단이 욕계를 표현한 것임이 분명해진다. 그 밖에 모든 장면들은 그 이후에 나타나는 것들과 대동소이하다. 제단 아래 즉, 하단 중앙에는 전쟁장면이 매우 역동적으로 묘사되어 있어서 다소 도식적인 화면에 활력을 주고 있다. 이 전쟁장면에서는 兩陣이 싸우는데 한쪽에서는 鳥銃을 겨누고 있고 다른 한쪽은 활과 창으로 대응하고 있다. 복식은 중국식이나 아마도 임란 때 우리나라와 倭와의 전쟁을 묘사한 것이 아닌가 생각된다.

그런데 상단·중단과 하단의 표현방법은 전혀 다르다. 상·중단은 불화의 정통화법을 따르고 있으나 하단은 자세가 모두 굳어 있어 어색하며 민화풍이어서 보석사감로탱의 하단을 연상케 한다. 이러한 다른 화법은 천계와 욕계를 확연히 구별하기 위한 의도적인 것이다. 이러한 민화풍의 하단 표현은 보석사와 남장사의 감로탱에서 두드러지고 있다. 전체적으로 하단의 범위가 적고 상단의 불보살과 중단 중앙의 법회장면이 넓은 공간을 차지하고 인물묘사도 커서 욕계의 비중은 18세기 중엽에 이르면 커지고 상대적으로 상단의 범위가 줄어든다.

이상, 남장사감로탱을 살펴본 바와 같이 우리나라 감로탱의 전개에 있어서 이것은 제1단계로 의궤를 확정 지으려는 의도가 엿보인다. 중·상단의 여러 장면 옆에는 붉은색의 구획을 짓지 않고 그대로 墨書로 화기를 적고 있어서 도상의 내용을 비로소 알 수 있는데 감로탱에 이러한 화기를 적어넣은 것 중 최초의 것이어서 중요하다.

우리나라 감로탱의 구성과 구도는 매우 다양하다. 그러한 가운데 의궤를 정형화하려는 제1차적 시도를 1701년의 남장사감로탱에서 일단 확인해볼 수 있다.

다음에 여러 장면들의 화기를 적어보겠다. 이는 화기가 없는 이전의 도상의 내용을 이해하는 데 큰 도움이 될 것이다.

중단 좌우에,

「帝王明君」「后妃天眷」「比丘」「比丘尼」「佣籙仙人」/「大臣輔相」「尊官婦女」「△學書生」

중단 중앙에,

「龍象大德竭磨會」「起敎大士面燃鬼王」

하단 좌우에,

「師坐神女」「散樂伶官」「交捧殘害」「鮮秋樂士」「雙盲扶杖卜士」「忠義將帥」「落井」「婦負亂兒行乞」「樹折之死」「屋倒」「兩陣相交戈戰去來」「海讀溺亡」「車輾馬踏」「自刺而亡」「八万四千地獄城門」「地藏登場錫破地獄門」「抱兒浮」「自縊殺傷」「受胎獨亡」「久病纏身」「鑊湯地獄」「針咽大腹餓鬼道」「首陀」「山水没溺」「野火焚身」「石僵岩催」「獸噬失命」「虮傷身亡」「墻崩」 등 39장면이다.

② 直指寺甘露幀, 1724년 : 圖版 7

이 감로탱은 종전 것과는 매우 다른 파격적인 구도를 보여주고 있다.

상단에는 보석사감로탱에서와 같이 七如來를 배치하고 그 좌우 양 끝에 백의관음과 세지보살이 협시하고 있는 구성을 보이고 있다. 따라서 정면관으로 가장 크게 표현된 중앙의 여래는 아미타불임이 분명하며 좌우의 여섯 여래는 중앙의 아미타불을 향해 서 있다. 오른쪽 끝에는 極樂寶殿이 있는데 그 안에 아미타불이 臺座 위에 앉아 있고 좌우에 보살들과 迦葉·阿難 등이 협시하고 있다. 극락보전 앞에 方形蓮池가 있으며 전각 바로 옆에 홍련과 분홍련 위에 각각 蓮華化生童子가 아미타를 향해 합장하며 앉아 있다. 불보살들은 각각 五色寶雲을 타고 강림하고 있으며 綠色頭光의 주변도 오색보운으로 가득 채워서 상단 전체가 화려하게 장엄되어 있다. 그런데 오색보운은 도안화되어 정면관을 보여주고 있어서 도식적으로 불보살의 상하 공간을 메우고 있는 느낌을 준다. 중단에는 제단이 생략되어 넓은 공간을 이루어, 다른 감로탱에서 볼 수 없는 특이한 구도를 과감히 시도하고 있다.

즉 중단의 중앙에는 입에서 화염을 길게 내뿜는 아귀가 있으며 왼편에 거리를 두고 錫杖을 든 지장보살과 합장한 阿難이 나란히 서서 아귀를 향하고 있다. 아귀의 오른편 위에는 인로왕보살이 몸은 極樂寶殿 쪽으로, 머리는 아귀 쪽으로 향하는 특이한 자세로 오색보운을 타고 있다. 흥미 있는 것은 이 감로탱에서는 인로왕보살이 당번을 거꾸로 들고 있어서 五色幡旗가 화면의 중앙 즉 아귀 바로 위에 휘날리고 있다. 그리고 아귀와 인로왕보살 사이에 수많은 여러 자세의 망령들의 실루엣이 회색과 분홍색으로 엷게 표현되어 있다.

우리는 이 중단의 도상에서 다음과 같은 《瑜伽集要救阿難陀羅尼焰口軌儀經》의 내용을 확실히 읽어낼 수 있다.

즉, 飯床을 차려 아귀들에게 공양하면 천상에 태어나고 아귀들도 고통을 면할 수 있다는 예언을 아귀로부터 들은 아난을 六道一切衆生을 교화하며 구제의 서원을 세운 지장보살과 함께 표현하고 있다. 이와 같이 아난이 아귀를 향하게 함으로써 지장보살의 서원과 아난의 실천구도자의 간절한 모습을 함께 나타내려 했음을 살펴볼 수 있다. 이러한 과정을 거쳐 인로왕보살이 당번을 거꾸로 들어 焰口餓鬼의 뒤편에 있는 방황하는 망령들을 극락으로 인도하여 마침내 극락보전 앞 蓮池의 연꽃 위에 化生하게 되는 것이다. 이와 같이 이 감로탱에서는 다른 감로탱과는 달리 인로왕보살을 좌측 구석에서 끌어내어 화면 가운뎃부분에 두어 아귀와 망령들과 직접 관계를 맺게 하며, 또한 다른 감로탱에는 전혀 볼 수 없는 극락정토를 과감히 화면 안에 끌어들여 六道에서 끝없이 윤회하는 중생들이 왕생하는 과정을 자세히 묘사하고 있다. 말하자면 인로왕보살이 벽련대좌로 영혼을 모셔가는 장면이 생략되고 극락에서 化生하는 장면을 극적으로 묘사한 것이다.

중단의 이러한 과정을 명료히 보여주기 위하여 그들 三者(지장과 아난·아귀·인로왕보살) 사이의 공간을 그대로 비워두었다. 중앙의 아귀는 다른 감로탱에서처럼 무서운 모습이 아니고 지장과 아난을 향하여 합장하고 있는 자세이다. 다리와 팔의 근육은 도식화된 구름무늬, 즉 雲氣로 표현되었다. 이렇게 큰 아귀의 뒤에는 수많은 작은 아귀의 무리가 있는데 마치 큰 아귀가 작은 아귀들을 거느리

고 있는 듯한 느낌을 준다.

중단의 우측에는 왕후·후비·궁녀의 무리가 있고 좌측에는 儒佛仙의 무리들이 있다. 즉 좌측에는 유교의 선비들이 《孟子》 등 유교경전들을 들고 무질서한 자세로 엉킨 무리가 있고, 그 좌우에는 여러 자세의 仙人들, 그리고 파초와 《法蓮經》 등 도교경전을 들고 있는 선인들과 奏樂하거나 天桃를 받든 도교적 天女들이 교태를 부리며 여러 자세를 취하고 있다. 이에 비하여 불교의 비구와 비구니들은 단정하고 질서정연한 자세로 서 있다. 비구들은 모두 낮은 의자에 正坐하여 앉아 있고 비구니들은 선 채로 합장하고 있다. 우리는 이렇게 해학적으로 유교의 선비와 도교의 선인들과, 불교의 僧尼들을 대비시킴으로써 유교와 도교를 비하시키려는 불교의 비판적입장을 살펴볼 수 있다. 그리고 중단의 좌우 인물들은 얼굴이나 복식이 도교풍이어서 매우 중국적이다. 또한 이들 인물들 가운데 파초를 든 인물이 꽤 많아서 특이한 도상을 보여준다. 하단의 중생계도 다른 감로탱에서는 볼 수 없는 특이한 도상과 구도를 보여주고 있다.

하단의 가운뎃부분은 길게 사선으로 암산과 송림으로 구획하여양쪽에 중생계의 여러 장면을 묘사하였는데 왼쪽에는 무리를 짓지 않고 매우 산만하게 인물 하나하나를 분산시켜 나열하였다. 이에 비하여 송림의 오른쪽 공간에는 陸戰과 海戰을 드라마틱하게 묘사하였다. 바다의 파도를 매우 격렬하게 표현하고 여덟 척의 함선에 무장한 병사들이 가득 타고 있다. 그들은 육지를 향해 창을 들거나 화살을 쏘고 있다. 말하자면 상륙작전을 수행하고 있는 것이다.

해전과 육전이 함께 묘사된 상륙전은 매우 흥미 있게 표현되어 있다. 배를 탄 병사들은 활을 쏘거나 총을 쏘며 매우 질서정연하게 육지를 향하여 전진하고 있으며, 일부 병사는 이미 상륙하여 나체의 사람들을 창에 꿰거나 사로잡아 배에 태우고 있다. 그러나 이에 대응하는 육지의 병사들은 매우 혼란스럽고 당황하는 모습으로 표현되어 있다. 육지의 장군들도 의견이 맞지 않는 듯 두 패로 갈라져 대립하는 모습이어서 병사들이 지휘자를 잃고 혼란한 상태를 표현한 것으로 생각된다. 이렇게 전쟁장면에서 어떤 스토리를 읽을수 있도록 구체적으로 묘사한 것은 이 감로탱뿐이다. 보석사감로탱에서 조총을 들고 있는 陣과 활을 쏘는 陣이 대치하고 있는 전쟁장면을 임진란 때의 왜군과 아군으로 해석한 바 있는데, 직지사감로탱에서는 그러한 왜군과 아군의 전쟁을 구체적으로, 더 나아가 사실적으로 묘사하고 있는 것으로 생각된다. 말하자면 침략했던 왜군과 이에 비하여 우왕좌왕하며 혼란스러웠던 아군과의 대비를 사실 그대로 질서정연하게 묘사한 것은 특기할 만하다.

지금까지 살핀 것처럼 이 감로탱은 도상의 구성과 화면의 구도에 있어서 매우 파격적인 변형을 보여주는 유례 없는 작품이다. 어느 감로탱에서나 주요한 부분을 차지하는 제단과 작법승중을 과감히 생략하고 인로왕보살이 영혼을 인도하는 장면을 중앙부분에 배치한 것은 뜻밖의 의도라 하겠다. 지금까지 상상에 맡겼던 극락정토왕생의 장면을 과감히 화면에 끌어들인 것도 특기할 만하며 해전의 격렬한 양상도 화면에 신선감을 준다. 인물들의 배치방법도 독특하고 群像의 경우에도 인물들의 자세가 모두 달라서 화면 전체가 생동감

으로 가득하다. 화면이 전체적으로 밝으며 설채도 선명하다. 조선시대 감로탱들 가운데 가장 훌륭한 작품이라 할 수 있다.

③ 雙磎寺甘露幀, 1728년 : 圖版 9

英祖 4년(雍正 6年, 1728年)에 제작된 쌍계사감로탱은 또 다른 도상구성을 보여준다.

상단이 전체화면의 절반을 차지하고 있는데 불보살의 무리가 다른 감로탱에 비하여 복잡하게 구성되어 있다. 상단의 중앙부에 두 무리의 불보살이 배치되어 있는데 왼편이 더 크게 표현되었으며 아미타불로 생각되는 정면관의 여래를 중심으로 불보살들이 협시하여 있고, 이 그룹에 잇대어 한 쌍의 인로왕보살이 길게 휘날리는 당번을 들고 있다. 인로왕보살은 독립적으로 배치하지 않고 아미타여래의 그룹에 흡수시켰다. 인로왕보살 머리 바로 위에는 구제받을 영혼을 모시고 갈 벽련대좌가 허공에 떠 있다.

중앙부의 오른편에는 七여래가 두 줄로 가지런히 묘사되었는데 所依經典에 의한 七여래를 나타낸 것으로 보인다. 원래 七여래 중에는 아미타여래가 포함되어 있는데 아미타여래를 강조하는 의미에서 아미타여래를 독립시켜 별개의 무리를 형성한 것이라 생각된다. 七여래 오른편에는 지장보살의 무리가 독립적으로 배치되어 있으며, 지장보살을 중심으로 보살들과 阿羅漢들이 둘러싸고 있다.

이상에서처럼 이 감로탱에서는 七여래 외에 아미타여래와 지장보살을 무리 지어 강조한 것이 특색이라 하겠다. 이 상단의 수많은 불보살들은 오색보운을 타고 降臨하는데 그들 배후에는 푸른 氷山의 連峯을 배경으로 불보살들이 하강하고 있는 형상이다. 중단의 山麓에는 침엽수가 있어서 빙산임이 분명함을 알 수 있다. 그런데 왜 배경을 이렇게 추운 장면으로 묘사했는지 알 수 없다. 중단 중앙에는 제단과 두 염구아귀를 배치하고 왼편에 작법승중이 있다. 이 법회의 좌우에는 왕후장상을 배치하였다. 상단과 중단이 공간을 넓게 점유했기 때문에 하단에는 매우 비좁은 공간에 중생계의 여러 장면들을 옹색하게 배치하였다. 男寺黨의 장면이 이 감로탱에서 처음 나타나며 전쟁장면은 축소되어 활을 든 병사 한 명과 창을 든 병사 한 명만이 서로 대치해 있을 뿐이다. 下段 맨 밑부분에 암산을 띄엄띄엄 배치하고 그 위에 세 그루의 큰 소나무를 사실적으로 묘사하였다. 일반적으로 감로탱에서는 소나무를 특히 크게 강조하여 현실계를 상징하고 있다.

(3) 18世紀 中葉의 甘露幀

① 麗川 興國寺甘露幀, 1741년 : 參考圖版 4

英祖 17년(乾隆 6年, 1741年)에 亘陟에 의하여 그려진 興國寺甘露幀은 유독 우리나라에서만 크게 유행했던 감로탱의 전개과정에서 몇 가지 중요한 변화를 보여준다. 도상과 양식에서 변화가 일어났을 뿐 아니라 그 이후에 전개되는 감로탱의 유행에 그 정착된 의궤를 보여주는 예라 보여진다. 이 감로탱의 도상과 구성, 양식의 문제, 작가와 화풍의 문제 등을 살펴보겠다.

아쉽게도 이 감로탱은 도난당해 지금 흥국사에 없다. 그런데

1990년 어느 날 샌프란시스코에 사는 고미술품 수집가인 죠 브라더턴(Joe Brotherton) 씨가 필자를 방문하여 어떤 감로탱의 커다란 사진원판을 건네주고 갔다. 후에 들으니 미국의 고미술품시장 경매에서 이 그림은 어느 일본인의 손에 들어가 현재 일본에 있다고 한다. 이 감로탱이 바로 흥국사의 것이라는 사실이 1992년 11월 제3차 흥국사 불화조사 때 확인되었다. 1971년 제1차 조사 때 촬영된 흥국사감로탱 사진과 비교해보니 지금은 많은 부분이 새롭게 채색되어서 다른 인상을 보여주고 있다.

먼저 이 감로탱의 도상을 살펴보겠다. 상단에 無色界를 나타내는 흑청색의 靑天에 강한 動勢의 寶雲을 타고 강림하는 불보살을 배치하고, 중단에는 뭉게구름으로 화면을 구획하여 色界의 비구, 비구니들을 묘사하였고, 또 제단·아귀·의식을 행하는 승려 등이 구름 위에 떠 있는 듯 중앙부분에 있고, 그 좌우에 법회에 참여하는 왕후장상과 왕후궁녀들의 무리가 배치되어 있다. 하단에는 산악으로 화면을 구획하여 죽음과 관련된 欲界의 여러 가지 생태와 지옥의 광경이 표현되어 있다. 감로탱이 지니는 산만해지기 쉬운 구성을 이러한 정연한 구획에 의하여 매우 짜임새 있게 만들어내고 있다.

상단의 중앙에는 합장한 여래 여섯 분이 나란히 보운을 타고 내려오고 있으며, 그 좌우에 각각 錫杖을 든 지장보살과 당번을 든 인로왕보살이 좌우대칭적으로 배치되어 있다. 상단의 좌우 끝에는 아미타·백의관음·세지 등 아미타삼존과, 벽련대좌를 천녀들이 받들고 오는 모습을 각각 배치하여 역시 좌우대칭의 구도를 보이고 있다.

이 그림에서는 인로왕보살과 벽련대좌[20]의 관계가 명료해졌다. 즉 인로왕보살의 모습은 대개 몸은 화면의 중앙(薦度法會가 열리고 있는 중앙부분)을 향하고 있으나 얼굴은 뒤로 향하여 몸이 휘어진 특이한 자세를 취한다. 인로왕보살은 흔히 화면의 왼쪽 구석에 배치되는데, 시선은 화면 밖을 향하게 된다. 그런데 여기서는 인로왕보살의 시선이 벽련대좌를 받들고 오는 한 무리의 천녀를 향하고 있다. 즉 지금까지의 감로탱에서는 구원받을 영혼이 서방정토에서 왕생하도록 벽련대좌 위에 인도되어 가는 장면이 화면 밖에 설정되어 있으나, 여기서는 화면 안으로 끌어들여 표현함으로써 인로왕보살의 시선이 어디를 향하고 있었는지를 확실히 알 수 있게 했다. 한편 지장보살은 아미타삼존과 함께 배치하는 것이 보통인데, 여기서는 아미타삼존과 분리되어 독립적으로 배치되어 있다.

중단 중앙에는 제단이 마련되어 있다. 제단 위에는 갖가지 공양할 음식과 꽃들이 놓여 있으며 제단 위에는 당번들이 휘날리고 있다. 제단 앞에는 이 법회를 주재하는 승려와 두 아귀, 그리고 제단 바로 왼편에는 독경하는 승려들과 악기를 연주하는 승려들, 즉 의식의 작법승중 무리가 배치되어 있다. 이러한 의식법회장면의 좌우에는 왕후장상들과 왕후궁녀들이 호화로운 옷과 傘蓋를 받쳐들고 중앙의 제단을 향해 오고 있다. 이들 중앙의 여러 장면들은 각각 구름에 휩싸여 있는데, 그 배후의 숨岩들은 鐵圍山을 나타내며 이들 암봉이 중단의 법회와 천계를 구획 짓고 있다.

하단에서는 산악들을 간단한 선으로 윤곽만을 표현하였으며 중첩된 산악 사이사이 공간에 죽음과 관련된 인간세의 여러 생태가 드라마틱하게 전개되어 있다. 이 감로탱 이전에는 장면들만이 묘사되었는데, 여기에는 각 장면들마다 붉은색의 장방형에 墨書[赤地墨書]로 그 내용이 적혀 있어서 모호했던 내용들을 확실히 알 수 있다. 하단의 중앙에는 거대한 소나무와 巨岩絶壁의 계곡을 배치하여 욕계의 여러 장면들을 좌우에 나누어 배치하여 좌우대칭의 의도를 살리려 했다. 이 감로탱에는 그 이전의 것들보다 장면들이 자세히 설명되어 있어 도상연구에 큰 도움을 주므로 꼼꼼히 살펴보겠다. 그 장면들의 내용을 적어보면 다음과 같다.

먼저 중단의 좌측부터 살펴보면
① 「鐵圍山」(世界의 맨 가장자리를 둘러싼 산 이름)
② 「帝王」(왕, 태자, 왕족 등)
③ 「枉死城」(王舍城을 이두식으로 표기한 것)
④ 「后妃」(왕, 태자, 왕족 등의 正室들)
⑤ 「忠義節帥」(왕에 충성하고 절개를 지키는 장군들)
⑥ 「沙門」
⑦ 「比丘尼」

중단의 우측에는
① 「作法僧衆」(의식을 행하는 스님들)
② 「比丘等衆」(비구니들)
③ 「天人卷屬」(천인들)
④ 「苦行仙人」(고행하는 道人들)
⑤ 「金銀大橋」
⑥ 「毘舍普陀一切人倫」(상공업에 종사하는 평민계급)

중단의 앞에는
① 「沙彌」(아직 비구가 되지 않은 어린 스님)
② 「餓鬼衆」(아귀들)

하단의 우측을 위로부터 적어보면
① 「式叉摩那」(아직 비구니가 안된 尼僧과 沙彌尼)
② 「優婆塞」(속가에 있으면서 부처를 믿는 남자)
③ 「優婆夷」(속가에 있으면서 부처를 믿는 여자)
④ 「優愁表命」
⑤ 「無家定處而亡」(집이 없어 정처 없이 떠다니다가 죽음)
⑥ 「誤針殺人」(침을 잘못 놓아 죽음)
⑦ 「幼少無依」(고아들)
⑧ 「老年無護」(의탁할 데 없는 노인들)
⑨ 「明用創刀」
⑩ 「自刺而亡」(자신을 칼로 찔러 자살함)
⑪ 「自縊殺傷」(자신의 목을 졸라 자살함)
⑫ 「展賦典史」
⑬ 「負財失明」(재물을 지키다가 목숨을 잃음)
⑭ 「爲色相酬」(간통죄로 벌 받아 죽음)
⑮ 「暗施毒藥」(몰래 독약을 먹임)

⑯「半路遭疾」(목적지에 이르기 전에 죽음)
⑰「奴犯其主」(노비가 주인을 죽임)
⑱「主殺其奴」(주인이 노비를 죽임)
⑲「雙盲卜士」(장님 부부가 점침)
⑳「夫婦不偕」(부부가 해로하지 못함)
㉑「雙六圍碁」(쌍육이나 바둑을 둠)
㉒「酒犯投壺」(술에 취하여 술병을 들고 싸움)
㉓「交棒殘害」(몽둥이를 들고 싸움)
㉔「賣掛山人」
㉕「野火燒亡」(들불에 타 죽음)
㉖「解愁落死」(남사당이 줄타다 떨어져 죽음)
㉗「師巫神女」(무당이 굿함)
㉘「山水失命」(자연재해로 죽음)
㉙「江河沒死」(강물에 빠져 죽음)
㉚「石壘」(돌로 쌓은 보루에서 떨어져 죽음)
㉛「嚴攝推催」(바위에 깔려 죽음)
㉜「山風痛氣」
㉝「獸噬」(호랑에게 잡혀 먹힘)

하단의 좌측에는
① 「墻崩而死」(담이 무너져 깔려 죽음)
② 「屋倒」(집이 무너져 깔려 죽음)
③ 「刑憲而終」(형벌 받아 죽음)
④ 「頭斬落地」(머리가 잘려 땅에 떨어짐)
⑤ 「奔越流移」(도망하여 유랑함)
⑥ 「臨産子母俱喪」(아이 낳을 때가 된 어머니와 애가 함께 죽음)
⑦ 「落井而死」(우물에 빠져 죽음)
⑧ 「霹靂而亡」(벼락맞아 죽음. 이 장면 위에는 雷公이 표현됨)
⑨ 「興生經起」
⑩ 「兩陣相擊」(두 편이 서로 싸움)
⑪ 「馬踏」(말에 치여 죽음)
⑫ 「車碾」(차에 치여 죽음)
⑬ 「力勝相咬」(싸워서 서로 잡아 먹힘)
⑭ 「舞童落死」(舞童이 재주 피우다가 떨어져 죽음)

좌측의 끝 중단과 하단 사이에는 지옥도가 표현되어 있는데,
① 「破地獄」
② 「炬炭地獄」
③ 「鐣灰地獄」
④ 「鑊銀鑊湯」(끓는 솥에 삶기는 고통을 받는 지옥)
⑤ 「針咽巨腹」(목은 바늘 같고 배는 큰 아귀가 고통을 받음)
⑥ 「地獄」

이상, 전체화면에는 66가지의 장면들이 묘사되어 있음을 알 수 있다. [21]

이 감로탱의 이러한 상·중·하단의 구성은 하단의 여러 사건으로

죽은 망령들과 지옥에서 고통받는 망령들이 중단의 천도의식을 통해 무색계의 불보살들의 영접을 맞이하여 十方淨土에 왕생한다는 드라마를 전 화면에 생생하게 표현하고 있다. [22]

다음, 이 감로탱의 양식을 살펴보겠다.

이 감로탱은 중앙 상단의 六여래와 중단의 제단과 아귀, 그리고 하단의 거대한 소나무와 기암계곡을 縱으로 일직선상에 놓음으로써 중심구도를 보이고 있다. 특히 무색계는 좌우대칭의 구도를 의도적으로 표현하였다. 중단에서는 중앙의 법회장면을 중심으로 좌우에 왕후장상과 왕후궁녀를 배치하여 좌우대칭의 의도를 보여주고 있다. 하단에서는 산악들을 변화 있게 표현한 듯하나 좌우로 상승세를 보여주고 있어, 역시 좌우대칭의 의도가 뚜렷하다.

감로탱의 구도는 대체로 藥仙寺式의 중심구도와 朝田寺式의 확산구도로 크게 나눌 수 있는데, 이 흥국사의 감로탱은 두 가지 구도의 특징적 요소를 함께 갖추고 있다. 즉 크게 보아 좌우대칭의 구도를 보여주고 있으나 그 세부 표현들이 매우 변화가 많으며 같은 주제들을 좌우로 나눔으로써 확산의 느낌을 준다. 朝田寺式의 감로탱은 구도가 확산적이나 좌우대칭의 의도가 없다.

또 하나 특기할 양식적 특징은 욕계의 공간적 확대이다. 지금까지 무색계가 화면의 절반을 차지하거나 천계와 법회가 절반을 차지하던 것이 보통인데, 이 감로탱에서는 법회와 아귀의 장면이 줄어들고 인간세의 장면들이 화면의 절반을 차지하고 있다. 이러한 현상은 18세기 정치, 사회, 경제, 문화 등 전 분야에 있어서의 서민들의 등장과 무관하지 않은 듯하다.

이 감로탱은 한편 전체적으로 두 개의 段으로 나누어볼 수 있도록 계획되었다. 즉 불보살들이 오색보운으로 장엄된 천계와, 철위산으로 구획된 그 이하의 법회장면을 색계와 욕계로 나누어볼 수 있다. 이 두 개의 단, 즉 무색계와 색계·욕계를 다른 색채로 표현하여 대비시켰다. 즉 무색계는 청색 하늘을 바탕으로 화려하고 운동감 있는 오색보운을 타고 降臨하는 불보살들을 매우 화려하게 표현하였다. 기암의 철위산도 현실세계의 것이 아닌 화려한 색채와 형태이다. 이에 비하여 색계·욕계는 단순한 엷은 황갈색으로 구름과 산악을 처리하여 크게 무색계의 청색과 색계·욕계의 황갈색을 배경으로 처리하여 대비하였음을 알 수 있다.

이 감로탱에 나타나는 인간세의 여러 장면에서는 아직 우리나라의 의관은 보이지 않고 모두 중국식이다. 이미 18세기 중엽에는 진경산수와 풍속화가 정착되는 시기임에도 불구하고 불화에서는 아직 반영되지 않고 있다. 불화에 우리나라의 의관이 나타나는 것은 풍속화가 크게 유행하는 18세기 말에야 비로소 가능하게 된다.

그러면 이제 이 亘陟筆 흥국사감로탱(1741년)과 관련하여, 義謙筆 선암사감로탱(1736년), 선암사감로탱(無畫記), 義謙筆 운흥사감로탱(1730년) 등을 다루면서 18세기 중엽에 감로탱에 나타난 작가와 화풍의 문제를 畵僧인 義謙과 亘陟을 중심으로 규명해보고자 한다.

② 仙巖寺甘露幀, 1736년, 義謙筆 : 圖版 11

흥국사감로탱은 乾隆 6年(1741年)에 亘陟을 金魚의 우두머리로 하여 心淨·應眞·明性·在旻·竹壽·印如 등 여러 畵僧들에 의하여

제작된 것이다. 그런데 흥국사의 불화 중, 帝釋幀·天藏持地藏會尊相幀·地藏幀·天龍幀·八相殿後佛幀 등은 모두 亘陟을 金魚의 우두머리로 하여 1741년 한 해 동안 제작되었다.

그런데 흥국사의 불화 중 圓通殿後佛幀은 1723년 당대에 크게 활약하였던 義謙을 금어의 우두머리로 하여 그려진 것인데 그 휘하에 참여하였던 화승들 가운데 亘陟의 이름이 나타나고 있다. 義謙은 1710년대에서 1750년대에 걸쳐 雲興寺·靑谷寺·松廣寺·實相寺·安國寺·甲寺·開巖寺·泉隱寺 등 慶南·全南·全北지방의 寺刹에 많은 불화를 남긴 18세기의 훌륭한 화승이었다. [23]

그는 운흥사감로탱(1730年)을 그렸을 뿐만 아니라 선암사감로탱 (1736年)도 그린 바 있다. 義謙이 그린 선암사감로탱과 그의 문하생 亘陟이 그린 흥국사감로탱을 비교해보면 매우 흥미로운 점을 발견할 수 있다.

義謙筆 仙巖寺甘露幀은 뛰어난 기량으로 자신 있는 筆線과 화려하고 선명한 設彩로 제작된 우리나라의 대표적 감로탱이라 할 만하다. 상단 중앙에서는 七여래가 오색보운을 타고 강림하고 있으며, 좌우에는 인로왕보살과 백의관음·지장보살을 배치하고 있다. 중단에는 중앙에 제단과 두 아귀를 두고 좌우에 작법승중·왕후장상과 왕후궁녀 등 각각 그룹들을 구름으로 감싸서 명료하게 구성하였다. 하단에는 욕계의 여러 장면을 잡다하고 산만하게 배치하지 않고 몇 가지 중요 장면들만을 깔끔하게 배치하여 구성하였다.

그런데 義謙은 예배대상으로서의 정통적인 불화를 많이 그린 탓인지 상·중·하단의 필선과 설채가 일관되어 있으며, 상단 불보살의 천계가 화면의 절반에 가까운 넓은 공간을 차지하고 있다. 이러한 구도와 화풍은 亘陟筆 흥국사감로탱과 큰 차이를 보여주고 있다. 즉 亘陟筆 감로탱에서는 지금까지 분석해왔던 것처럼 상단의 무색계의 공간이 급격히 줄어들고 색계·욕계의 공간이 화면의 3분의 2를 차지하여 그 넓은 공간에 욕계의 여러 장면들을 되도록 많이 표현하려 하였다. 그리고 무색계를 정통적 수법인 정교한 필선과 설채로 그린 데 비하여 색계·욕계는 산만한 구도와 거친 필선으로 각각 달리 표현하여 대비를 보여주도록 하였다.

義謙의 것이 단순·명료·압축의 靜的인 양식이라면 亘陟의 것은 복잡·다양한 動的인 양식으로 구도와 화풍에 커다란 변화를 보여주고 있다. 두 그림의 연차는 불과 5년이므로 시대적 변화라기보다는 개인적 의도의 차이라고 보아야 할 것이다. 우리나라 감로탱을 통관해보면 義謙筆 감로탱이 오히려 예외적이라 할 수 있다.

③ 仙巖寺甘露幀, 無畫記 : 圖版 12

선암사에는 義謙筆 감로탱 외에 또 한 점의 감로탱이 있다. 그런데 이것은 화기가 없다든가 중앙에 두 아귀를 크게 강조했다든가 산악의 皴을 능숙하게 사실적으로 표현했다든가 하는 부분적인 변화는 있으나, 그 밖의 전체적 구도와 모든 장면의 도상은 興國寺甘露幀과 같은 부분이 매우 많으며 색감도 같다. 따라서 필자는 義謙이 선암사감로탱을 그릴 때 亘陟이 함께 갔거나 혹은 후에 가서 또 하나의 감로탱을 그렸다고 생각한다. 즉 화기 없는 또 하나의 선암사감로탱을 亘陟의 作으로 추정하고자 한다.

결국 仙巖寺의 義謙筆 감로탱은 매우 뛰어난 기량으로 잡다한 장면들을 생략하여 명료한 구도와 선명한 설채로 원근법까지도 살려서 화면에 공간성을 부여하고 있다. 그러므로 우리에게 강렬한 인상을 준다. 이에 비하여 흥국사감로탱이나 선암사의 화기 없는 감로탱은 색계·욕계의 여러 장면을 되도록 많이 표현하므로서 산만한 느낌이 들며 평면적인 점이 많다.

이와 같이 같은 시기의 작품임에도 불구하고 도상과 양식에서 큰 차이를 보인다. 우리는 이 두 감로탱을 비교하면서 스승과 제자라는 한 세대의 차이로 그림의 화풍이 이처럼 달라질 수 있다는 사실을 확인해볼 수 있다.

④ 雲興寺甘露幀, 1730년 : 圖版 10

경남 와룡산 雲興寺에는 역시 義謙이 그린 감로탱이 있다. 그러나 雲興寺의 義謙筆 감로탱은 1730年作임에도 불구하고 1736年作의 선암사감로탱과 비교해볼 때 도상과 양식에 있어서 매우 다르다.

仙巖寺甘露幀보다 6년 앞서 그린 義謙筆 운흥사감로탱을 보면 같은 금어인 義謙이 이끈 화승들의 그림이라 하더라도 도상의 구성과 화면의 구도가 전혀 다르다. 작법승중과 아귀의 도상이 똑같고 상단의 불보살들을 감싼 구름의 꼬리가 길게 휘날리는 것이 같고 왕후장상과 왕후궁녀의 일부의 도상이 유사할 뿐, 나머지 부분들은 전혀 다르다.

즉, 상단의 중앙에는 일반적 측면관과는 달리 六여래가 똑같은 모습으로 정면관을 취하고 있으며 옷자락이 구불구불한 것이 특징이다. 여섯 여래의 왼쪽에는 아미타삼존과 인로왕보살이 있으며, 오른쪽에는 尊名을 알 수 없는 如來三尊(脇侍는 阿羅漢이므로 석가일 가능성이 많다)과 지장보살이 있다. 이와 같이 상단은 엄격한 좌우 대칭의 구성과 구도를 보여주고 있다. 중단의 중앙에는 제단과 두 아귀가 있으며, 그 왼편에는 산악 사이에 도인들과 작법승중이 있다. 제단의 오른쪽에는 왕후장상과 왕후궁녀가 있다. 하단에 있는 중생계는 흰 구름으로 구획하여 중단과 구별하였다.

그런데 중단과 하단의 전체화면에 걸쳐 거의 모든 인물들의 옆에는 같은 몸동작으로 검은 線描로 亡靈들을 반복해 표현하였다. 直指寺甘露幀이나 刺繡博物館藏 甘露幀에서는 몇몇 인물들에만 그러한 망령을 표현하였으나, 여기서는 거의 모든 인물 옆에 망령을 표현한 점이 특이하다. 즉, 중단에 신하가 긴 부채를 받쳐들고 있으면 망령도 긴 부채를 든 모습을 취하고, 긴 당번을 들고 있으면 망령도 같은 모습을 취하고, 상주가 두 손을 합장하고 있으면 망령도 그렇게 한다. 중단에는 망령들이 별로 없지만 하단에는 매 장면마다 망령들이 있어서 하단은 망령들로 가득 차 있다. 바위에서 떨어지는 사람이 있으면 그 옆에 망령도 떨어지며, 몽둥이를 들고 싸우면 망령도 몽둥이를 들고 있으며, 말 타고 전쟁을 하면 망령도 말을 타고 달린다. 남사당이 줄 위에 앉아 대금을 불면 망령도 대금을 불며, 기둥 위에 거꾸로 서면 망령도 그렇게 하며, 술병을 들고 싸우면 망령도 술병을 쳐들고 치려고 한다. 대략 20명 가량의 망령들이 있는데 운흥사의 것처럼 표현한 예는 전무후무하다. 이와 같이 특히 하단의 욕계를 망령들로 가득 차게 그린 것은 하단이 죽음

의 세계임을 암시하고 있다.

우리는 같은 金魚首인 義謙筆의 두 감로탱(仙巖寺와 雲興寺의 것)을 비교해보고 다음과 같은 사실들을 추출해볼 수 있다. 첫째, 金魚首가 같더라도 같이 참여한 금어들 중의 몇 사람이 그릴 수도 있다는 점이다. 선암사의 것은 義謙이 직접 그렸을 가능성이 크며, 운흥사의 것은 義謙이 전혀 손대지 않았을 가능성이 있다. 둘째, 같은 金魚首에 의한 그림이라 하더라도 도상의 구성과 화면의 구도가 전혀 달라서 화풍만 가지고는 작가와 編年을 추정해보기가 매우 어렵다는 점이다. 선암사의 것은 매우 뛰어난 기량을 보이는데 운흥사의 것은 그것에 비하여 畫格이 상당히 뒤떨어진다. 따라서 운흥사의 것은 金魚首로서 義謙의 이름만 올려놓았을 뿐 그의 제자들이 그린 것으로 생각된다.

그러므로 우리는 이 일련의 감로탱을 살피면서 다음과 같은 결론을 내릴 수 있다. 즉 감로탱은 다른 불화처럼 일정한 의궤가 없었음을 알 수 있다. 부분적인 장면은 대개 같은 도상이지만 구성과 구도는 각 감로탱마다 전혀 다르다. 다른 불화들은 도상과 불상의 배치가 큰 차이 없이 획일적인 면이 있으나 감로탱의 도상과 구성은 천태만상이어서 일정한 의궤를 추출하기가 매우 어렵다. 이러한 감로탱의 도상과 구도의 다양성은 어디에서 연유한 것일까. 이러한 과감한 생략과 과감한 강조는 어떻게 해서 가능한가. 이것은 감로탱을 그리는데 있어서 어떤 특정한 所依經典이 없었음을 의미하는 것이다. 감로탱은 극락왕생을 소원하여 그려진 불화이지만, 阿彌陀三尊·引路王菩薩·地藏菩薩·餓鬼·薦度儀式 등을 종합하였을 뿐만 아니라 무색계, 색계, 욕계가 같이 표현된 특이한 불화이다. 내용이 이와 같이 복잡하므로 이 감로탱의 所依經典은《佛說救護焰口餓鬼陀羅尼經》이나《佛教面燃餓鬼神呪經》,《瑜伽集要救阿難陀羅尼焰口軌義經》등 密教經典뿐만 아니라《地藏菩薩本願經》등 六道輪回에서 고통받는 영혼들을 구제하기 위하여 그와 관련된 모든 경전들을 종합한 것으로 보여진다. 이러한 감로탱의 종합적 성격은 제4장에서 자세히 다루기로 하겠다.

⑤ 國淸寺甘露幀, 1755년 : 圖版 14

이 감로탱은 화면이 전체적으로 역동적이며 채색이 화려하고 깊고 선명하다. 높은 기량의 金魚가 그린 것이다.

화면 중앙에 가는 墨線으로 커다란 원을 그리고 그 안에 아귀를 그렸다. 합장하고 앉아 있는 아귀의 입에서는 불꽃이 널름대고 머리 뒤로는 붉은 불꽃이 휘날리게 하여 光背로 삼았다. 天衣는 唐草文처럼 꿈틀대고 있어 아귀에게 강한 역동성을 주고 있다. 흰 파도에 앉아 있는 아귀 주변을 원에 따라 흰 구름이 휘감고 있다. 이와 같이 흰색조의 배경에 역시 흰색조의 살색이어서 전체적으로 흰색이 지배적인데, 머리칼과 치마, 天衣, 화염문은 선명한 五色으로 처리하여 아귀의 존재가 뚜렷하게 부각되고 있다. 赤地에 '南無大聖悲增菩薩'이라고 적혀 있는 것을 보면 단순한 아귀가 아니고 瑜伽集要에 설명된 대로 스스로 고통스러운 生死에 머물기를 원한 變化身임을 알 수 있다.[24] 그리고 또 하나의 赤地에 '恒河水畔愁雲暗暗去程相△'라고 적혀 있어 아귀가 처한 상황을 설명하고 있다. 이

아귀를 색다르게 뚜렷이 표현한 점이라든가 제단을 과감히 생략하고 화면 정중앙의 원 안에 배치한 것을 보면 이 아귀가 감로탱의 주인공임을 실감케 된다.

아귀의 상단부분에는 七여래가 가지런히 서서, 좌측 둥근 원 안에 나타낸 인로왕보살이 인도하는 벽련대좌를 향하여 합장하고 있다. 그 중 한 像은 정면관을 하고 얼굴을 크게 강조하였는데 아미타여래를 나타낸 것이다. 우측에는 백의관음과 지장보살 그리고 아난을 둥근 원 안에 두었다. 이 상단 좌우측의 두 그룹은 속도감 있는 역동적인 구름으로 휩싸여 있어서 아귀와 함께 화면 전체에 강한 인상을 주고 있다. 무색계와 욕계를 짙은 靑綠의 숲岾으로 가르고 있다.

제단이 없으므로 아귀를 향하여 양 측면에 왕후장상 및 비구·비구니가 둘러서 있고 하단 욕계의 여러 장면에는 인물들이 중국복식을 취하고 있다. 좌우에 커다란 소나무를 배치하고 그 사이사이에 욕계의 여러 장면을 산만하지 않게 적절히 그룹을 짓고 있다. 전쟁장면은 일반적으로 중앙에 두거나 우측에 두는 것이 보통인데 이 감로탱에서는 좌측에 둔 것이 이색적이다. 각 장면마다 화기가 있는데 다른 경우와 대동소이하다.

채색은 전체적으로 안정감 있는 녹색이 主調를 이루며 구름의 표현에 있어서 상단에는 황색, 하단에는 백색을 주로 써서 색조의 대비가 다른 감로탱과 전혀 다르다. 그 가운데 욕계의 작은 인물들은 청색과 적색을 주로 사용하여 녹색 主調의 배경과 잘 어울린다. 18세기 감로탱 가운데 가장 우수한 작품 중의 하나이다.

이와 같이 파도 위에 아귀를 표현하고 둥근 원이나 구름으로 구획하여 화면의 중앙에 둔 구도의 감로탱은 전에 보지 못하던 형식으로 같은 시기의 홍대박물관 소장 감로탱과 자수박물관 소장 감로탱 등과 같은 구도이다. 이러한 구도의 감로탱은 18세기 후반기에 유행한 듯하다.

⑥ 鳳瑞庵甘露幀, 1759년 : 圖版 16

화면이 縱으로 긴 유일한 예이다. 대개 감로탱은 횡으로 길어서 상·중·하단의 화면이 횡으로 길게 분배되어 있어서 파노라마식으로 여러 장면들이 전개되어 있다. 이에 비하여 이 甘露幀은 세로로 길어서 화면이 비좁기 때문에 구도에 있어서 변화가 일고 있다. 즉 상단에 있어서 佛들이나 아귀가 크게 강조되기가 어렵고 세로로 길기 때문에 상단이 높아져서 천계가 드높아 보이는 시각적 효과도 있다.

상단 중앙에 七여래가 모두 똑같이 합장의 자세로 왼편을 향하고 있다. 비좁은 왼쪽 구석에 인로왕보살이 있으며 오른쪽 구석에는 백의관음과 지장보살이 함께 보운을 타고 있다.

중단 중앙에는 제단과 아귀가 있으며 그 좌우에 작법승중과 왕후장상이 비좁은 공간을 메우고 있다. 작법승중 앞에는 經床 둘이 있는데 한 經床에는《法華經》한 秩이 든 '法華經函'이 놓여 있으며 또 하나의 經床 위에는 '雲水集', '中禮文', '結手文', '魚山集' 등이 각각 표기되어 놓여 있어서 이 의식 때 어떤 經이나 禮文들이 독송되었는지 알 수 있다. 작법승중의 장면은 장막으로 둘러져 있

으며 바닥에는 무늬 있는 돗자리가 깔려 있다.

하단에는 중생계의 여러 장면들이 비교적 여유 있게 배치되어 있다. 무색계 즉, 천계와 의식장면 그리고 욕계가 각각 화면의 3분의 1씩 나누어 배치되므로 상하의 폭이 비교적 넓다. 하단의 각 장면을 산악으로 구획하지 않고 구름으로 구획한 것이 이 감로탱의 특징이다. 따라서 상단과 중·하단이 산악과 침엽수로 구분되어 있을 뿐, 중단과 하단은 구분되지 않고 일체감을 이룬다. 하단 왼쪽 구석에는 큰 소나무가 있으며 소나무의 뿌리에 연이어서 화면 맨 아랫부분에 산악과 시내가 있을 뿐이다. 하단에 반드시 소나무가 묘사되어 있는 것도 모든 감로탱에 나타나는 특징적 요소 중의 하나이다. 이러한 소나무는 산악과 더불어 중생계를 상징한다.

화기에는 이 감로탱이 鳳瑞庵에 봉안했던 것으로 기록되어 있는데 어느 사찰의 암자인지 알 수 없다. 그러나 소규모의 암자에서도 감로탱을 제작한 것으로 보아 암자에서도 靈駕薦度儀式이 널리 행해졌음을 알 수 있다.

(4) 18世紀 末葉의 甘露幀 —— 實景의 出現

① 龍珠寺甘露幀, 1790년 : 圖版 20

正祖 14年(乾隆 55年)에 제작된 龍珠寺甘露幀은 횡으로 매우 긴 가로 313cm, 세로 156cm의 변형화면을 보이는 특이한 예이다. 일반적으로 감로탱은 횡으로 긴데 이것은 그 형태를 극대화시킨 것이다. 이러한 변형화면에 따라 화면의 구성에도 변화가 일고 있다.

전체구도는 상·중·하단으로 구분되어 있지 않고 상·하단으로만 나뉘어 있다. 이에 따라 상단의 불보살이 크게 묘사되고 하단의 인물들이 상대적으로 작게 묘사되었다.

상단의 중앙에는 七여래가 있는데 아미타여래인 중앙의 여래는 독립적으로 배치되고 중앙의 아미타여래를 향하여 양 옆에 세 분의 여래가 합장한 자세를 취하며 각각 한 묶음으로 배치되어 있다. 七여래의 좌우에는 각각 인로왕보살과 관음·지장보살이 있다. 상단의 좌우 양 끝에는 큰 원 안에 벽련대좌를 받들고 가는 수많은 천녀들이 화려하게 묘사되고 있다. 이 푸른 연꽃 위에 구원받은 영혼이 실려져서 극락으로 인도되는 것이다. 상단은 완벽한 좌우대칭의 구도와 구성을 보여주고 있다.

하단의 중앙에는 제단과 매우 커다란 焰口餓鬼가 그로테스크하게 묘사되어 있고, 그 좌우의 가운뎃부분에 매우 거대한 소나무가 정교하게 표현되어 있다. 이렇게 커다란 아귀와 소나무 사이의 공간에 작은 여러 중생계의 장면들이 배치되어 있다.

제단의 바로 옆 좌우에는 작법승중과 왕후장상이 배치되어 있는데 화면의 극히 일부를 점유하여 그리 강조되어 있지 않다. 그리고 중생계의 여러 장면들이 하단의 대부분을 차지하고 있다. 하단 왼쪽 끝에는 다른 감로탱에서는 볼 수 없는 도상이 있다. 즉 불타는 지옥성문을 통하여 수많은 중생들이 지장보살에 의해 구제되어 밖으로 인도되고 있다. 하단 맨 아래 양쪽 구석에는 암석의 일부가 대칭적으로 배치되어 있어서 하단 역시 중앙의 아귀를 중심으로 완벽한 좌우대칭의 구도를 보여주고 있다.

채색은 홍색과 녹색을 주조로 하여 이루어지고 있어서 전체적으로 선명하고 강렬한 색의 대비를 보여주고 있다. 상단의 불보살과 천녀 그리고 하단의 아귀는 적색이 主調이고 하단의 거대한 소나무는 짙은 녹색이 주조를 이룬다.

하단의 인물들의 의관은 대체로 중국식인데, 의탁할 데 없어 방랑하는 가족들과 남사당의 묘기를 구경하는 무리들만이 韓服을 입고 있어서 부분적이나마 이 감로탱에서 처음으로 치마·저고리·갓·두루마기가 등장하기 시작한다. 또 도상적으로 벽련대좌가 특히 강조되고 있다. 즉, 상단 양 끝의 벽련대좌를 받들고 가는 천녀들의 모습은 이 감로탱의 주요한 모티프로 등장하고 있다. 말하자면 천도재에 의한 영혼의 구원장면을 상당히 크게 강조하고 있다. 지금까지의 감로탱에서는 이것이 생략되거나 때때로 벽련대좌만이 구석에 조그맣게 묘사되는 것이 보통이었다.

이것이 봉안되었던 수원 용주사는 正祖大王이 非命에 간 그의 아버지 思悼世子를 위하여 이 근처로 이장한 隆陵을 위해 크게 重創한 願刹이었다. 正祖大王은 매년 서울에서 수원까지 대규모로 陵幸을 하였는데 그러한 장엄한 행렬의 장관은 수없이 그려진 正祖大王의 水源陵幸圖에 잘 표현되어 있다. 그때마다 正祖大王은 용주사에 들러 非命에 간 아버지의 怨魂을 구원하기 위하여 薦度齋를 거행하였을 터인데, 이에 따라 龍珠寺의 감로탱이 왕명에 의하여 특수하게 제작되었을 가능성이 있다. 그런 까닭에 碧蓮의 모티프가 크게 강조되고 수원에서 흔히 볼 수 있는 커다란 소나무들이 극대화되어 강조되었는지도 모른다. 맨 밑의 화기도 다른 예에서 볼 수 없는 金粉으로 쓰여 있어 왕실의 특별한 發願으로 이 감로탱이 조성되었음을 알 수 있다.

이와 같이 용주사는 正祖大王과 특별한 관계를 맺고 있다. 正祖는 1789년 非運의 亡父인 莊獻世子[思悼世子]의 陵을 陽州 拜峯山에서 水源의 華山으로 遷葬하였다. 그것이 華山 顯隆園이며 正祖는 1790년부터 1800년 돌아가기까지 園幸하여 심히 哀痛해 하였다. 正祖가 漢江의 舟橋를 건너 園幸한 능행도는 수없이 그려졌으며 그의 애절한 효심은 백성에게 효행의 귀감이 되었다. 正祖는 亡父의 명복을 빌기 위하여, 1790년 獅馹로 하여금 顯隆園의 陵寺로서 용주사를 짓게 하였다. 이곳은 845년에 창건되었다가 소실된 葛陽寺의 옛 터이다. 그러므로 용주사의 감로탱은 思悼世子 顯隆園의 陵寺를 지었던 같은 해에 봉안된 것이니 바로 비명에 간 망부를 薦度하기 위하여 감로탱을 제작토록 한 것임이 틀림없다. 그런 까닭에 그림을 부탁받은 금어는 그 감로탱의 圖像과 構圖에 각별한 심혈을 기울였을 것이다. 正祖는 1796년에 부모의 은혜를 기리는 뜻에서 《佛說父母恩重經板》을 하사하였다. 그러니 華山의 顯隆園과 용주사는 正祖의 애절한 효심이 응집된 기념비적 장소들이라 하겠다. 결국 그 결과로 1796년에 華城의 성곽이 완공되었던 것이다.

② 觀龍寺甘露幀, 1791년 : 圖版 22

용주사감로탱이 藥仙寺藏 감로탱과 朝田寺藏 감로탱 및 寶石寺감로탱 이래의 16·17·18세기 감로탱의 대종합·극대화·대완결의 성격을 지닌 것이라면, 그 이듬해 만들어진 같은 시기의 관룡사감로

탱은 그러한 정통적 감로탱에서 과감히 탈피한 대전환·신양식 창출의 드라마를 보여준다.

상단에는 七여래보다 관음과 지장이 더 크게 묘사되고 중단에는 언제나 중심을 차지하던 제단이 생략되고 하단에는 모든 인물들이 처음으로 한복을 입은 한국인으로 등장한다.

18세기에 여러 분야에서 일어났던 자아발견, 자아실현의 새로운 르네상스적 문화현상이 비교적 보수적이며 형식적이던 불화의 세계에서도 확실히 일어났던 것이다. 다른 불화에서는 그렇지 않지만 감로탱에서만은 늦게나마 가장 강렬한 한국적 불화를 성취하기 시작하였다. 지금까지 중국의 의관을 입었던 인물들이 한국의 의관을 입기 시작하여 비로소 완전하게 우리의 현실을 표현하기 시작한다. 18세기에 일어난 고증학·실학의 사상적 신풍조, 풍속화·진경산수라는 畫壇의 대전환, 문학에서 일어난 새로운 운동 등에 힘입어 감로탱의 화풍은 18세기 말에 대변혁을 맞이하게 된 것이다.

상단의 중앙에는 합장하고 있는 듯한 자세의 七여래가 나란히 있고 그 왼쪽에는 인로왕보살이, 그 오른쪽에는 관음과 지장보살이 정면관으로 七여래보다 훨씬 크게 묘사되어 강조되고 있다.

상단과 중단은 침엽수와 꽃이 만발한 도화나무와 성벽으로 구획되어 있고 신선의 무리·桃園의 西王母 등이 중앙의 아귀를 중심으로 좌우에 배치되어 있다. 즉 중단의 윗부분에는 도교적 자연과 인물이 배치되어 있다.

중단에는 祭壇이 없다. 감로탱에서 불가결의 제단이 여기서는 과감히 생략되고 이에 따라 의식을 행하는 작법승중 역시 한 명도 나타나지 않고 있다. 항상 제단이 차지하던 화면 중앙에는 보통 모습과 다른 아귀가 자리잡고 있다. 입에서 화염을 내뿜지 않으며 왼손에 그릇만을 받들고 있다. 이 아귀 양 옆에는 위에 언급한 것처럼 도교적 요소의 모티프가 약간 있고 오른편에는 흰구름이 왕후장생을 중심으로 한 그룹을 감싸고 있을 뿐 화면의 절반 가량이 중생계의 표현으로 가득 차 있다.

이 하단에는(이 감로탱에는 중단이라 할 만한 것이 매우 미약하다) 한국의 산을 연상시키는 부드러운 능선을 중첩하여 그 사이사이에 중생계의 여러 장면들을 채우고 있다. 대체로 산의 능선 하나하나가 중생계의 장면 하나하나를 감싸고 있다. 그런데 여기에 등장하는 대부분의 남녀 인물들 모두 일상적인 한국의 헤어스타일, 치마, 저고리, 갓, 두루마기를 취하고 있다. 포도대장도 한국식 관복을 입고 있다. 간간이 엷게 채색한 인물들이 있긴 하지만 대부분 흰옷을 입고 있어서 인물들을 線描한 것 같은 인상을 주며 상복을 입은 분위기를 자아내고 있다. 白衣의 한국인을 화면 전면에 이렇게 표현한 것은 이 감로탱이 처음이다.

우리는 이 감로탱에서 도상의 구성과 화면의 구도에 있어서 대담한 변형과 생략을 찾아볼 수 있으며 전에 없던 순수한 한국적 분위기가 화면 가득히 충만함을 알 수 있다.

畫記도 화면 왼쪽 구석 소나무 밑에 마련하였다. 화기에 의하면 이 감로탱은 正祖 15년(乾隆 56年, 1791年) 慶南 昌寧 동쪽 九龍山 觀龍寺의 下壇幀으로 봉안되었던 것임을 알 수 있다. 그런데 이 화기에는 금어의 이름이 한 명도 표기되어 있지 않다.

3. 19世紀의 甘露幀 ── 甘露幀의 定型化

① 白泉寺 雲臺庵甘露幀, 1801년 : 圖版 26

지금으로서는 욕계의 인물들이 한복을 입기 시작하는 것은 18세기 말, 1791年作 관룡사감로탱에서 비롯된다고 할 수 있다. 그러나 등장인물은 모두 白衣를 입고 있다. 그것에 잇달아 1801年作 白泉寺 雲臺庵甘露幀(現在 서울 望月寺 所藏)에는 原色調의 저고리와 치마를 입은 여인과 갓과 두루마기를 입은 남자의 모습이 18세기 양식의 숙달된 필치로 유려하게 표현되어 있다.

상단은 주제들을 큰 원으로 둘러서 좌우대칭으로 기하학적으로 배치하여 매우 도식적이다. 상단 중앙에는 모두 합장한 七여래를 두었는데 가운데 여래의 얼굴만을 크게 표현하여 아미타불임을 암시하고 있다. 좌측 위에는 큰 관음보살을 중심으로 작은 두 보살이 협시하고 있고 곁에 인로왕보살이 함께 있다. 이와 대칭하여 우측 위에는 지장보살을 중심으로 좌우에 백의관음과 보살이 협시하고 있다. 말하자면 佛菩薩群의 핵심은 아미타삼존이며 삼존을 세 개의 원 안에 독립적으로 나누어 배치한 것이다.

상단 좌우측 아래에는 대칭적으로 큰 원 안에 구원된 영혼을 모시는 紅蓮臺座를 받들고 있는 天女들이 매우 화려하고 율동감 있게 표현되어 있다. 天女들의 天衣가 바람에 휘날리고 있는 것은 이들이 서방극락정토로 날아가고 있음을 나타낸 것이다. 중단의 중앙에는 제단과 청·홍의 두 아귀가 있는데 두 아귀가 딛고 있는 암석 밑에는 파도의 흰 포말이 흩어지고 있다. 여기서 물은 瑜伽集要의 경전 내용대로 恒河水를 암시한다. 그 바로 밑에 다리가 있고 그 위에 작은 아귀들이 있다.

제단 좌측에는 작법승중이 있는데 악기를 연주하는 승려의 무리들은 사방을 향하고 모두 다른 자세를 취하여 매우 역동적으로 표현되어 있다. 바라·쟁금·나팔 등은 금박으로 칠하여 더욱 화려하며 활기를 띠고 있다. 제단 우측에는 왕후장상들이 있다.

하단에는 지옥장면과 욕계의 죽는 장면들이 빽빽이 들어차 있는데 자세들이 모두 다르고 활발히 움직이고 있어 생동감이 넘친다. 좌측에는 붉은 화염에 둘러싸인 無間地獄의 무리들이 아우성 치고 있다. 기타 여백의 죽는 장면에 등장하는 인물들은 이미 언급한 것처럼 모두 선명한 原色調의 한복을 입고 있다.

이 감로탱의 상단은 엄격한 좌우대칭으로 도식적인 구도를 꾀하였지만 중단 및 하단은 구도와 인물표현이 매우 자유분방하여 강한 대조를 보이고 있다. 이러한 점들로 미루어 보아 이 그림은 기량이 매우 높은 금어에 의해 그려졌음을 알 수 있다.

② 守國寺甘露幀, 1832년 : 圖版 27

守國寺甘露幀은 전에 보지 못하던 새로운 형식을 보여주며 19세기에서 20세기 초에 걸쳐 이런 식으로 定型化된 감로탱이 계속하여 제작된다. 감로탱에 우리나라의 風俗이 완전히 정착되는 가운데 제단 위에 佛幡이 나부끼기 시작하고 제단 앞에는 반드시 두 아귀가 등장하게 된다. 이 기간에 제작된 감로탱의 도상의 구성과 화면의 구도는 그 이전에 보아왔던 다양하고 변화무쌍한 전개에 비하면 획

일적이라고 말할 수 있다. 이와 같이 우리나라의 풍속이 감로탱에 정착되면서 도상과 양식이 획일화된 것은 매우 아쉬운 점이라 할 수 있다.

상단 중앙에는 정면관의 七여래가 있고 좌우에 인로왕보살과 아미타삼존이 조그맣게 묘사되어 있다. 중단에는 중앙에 제단이 있고 좌우에 작법승중과 왕후장상·왕후궁녀들이 구름에 싸여 있다. 하단 중앙, 즉 제단 앞에는 두 아귀가 있고 아귀의 좌우와 최하단에 여러 장면의 衆生界가 표현되어 있다. 모두 한복을 입고 있어 한눈에 한국적인 분위기임을 알아볼 수 있다. 중생계의 여러 장면들은 산악이나 구름으로 구획되어 있지는 않지만, 적절히 무리를 지어 혼란스럽지 않게 배치하였다. 채색도 선명하고 화려하며 등장인물들의 자세도 약동적이며 화면의 구도가 좌우대칭이어서 안정감이 있다.

滿月山 守國寺가 어디인지 확인되지 않았지만, 현재로서는 이 작품이 주로 서울 근교에서 만들어진 같은 도상의 감로탱들의 始源形式을 이룬다고 할 수 있고, 다른 것들보다 시기가 이른 때문인지 인물들의 표현이 매우 능숙하다. 말하자면 守國寺甘露幀은 18세기 화풍의 전통을 그대로 따르면서 韓國化된 것인데, 이러한 화풍이 19세기 후반에 들어서면 쇠퇴하여 인물표현이 도식화되며 도상도 固着되어 획일화의 경향을 띠게 된다.

③ 水落山 興國寺甘露幀, 1868년 : 圖版 28

이 감로탱의 상단에는 정면관의 합장한 七여래가 똑같은 크기에 똑같은 자세로 가지런히 서 있고, 그 좌측에 인로왕보살·지장보살 등이 조그맣게 표현되어 있고, 우측에는 역시 지장인 듯한 보살을 중심으로 백의관음·세지의 三尊形式이 있다. 이들 상단의 불보살들은 종래와는 달리 매우 도식적이며, 화면 상단의 작은 부분을 차지하고 있다.

중단에는 제단이 마련되어 있는데 그 배경에 전에는 보지 못하던 法身毘盧遮那佛·報身盧舍那佛·應身釋迦佛의 三身佛幡이 걸려 있다. 제단 위에는 차려놓은 음식은 없으나 쌀을 담은 큰 그릇을 머리에 이고 제단을 향해 오는 긴 행렬이 있는데, 이러한 飯僧儀式의 도상도 새로운 것이다. 그 좌측에는 작법승중이 있는데 독경하는 승려들은 흰 천막 아래에 정좌하고 있다.

하단에는 욕계의 여러 장면이 표현되어 있는데 그 중앙에 두 아귀가 오색보운에 싸여 있다. 종전에는 아귀가 제단 바로 앞에 있었는데, 여기서는 상당한 거리를 두고 제단에서 분리되어 욕계에 내려와 있다. 욕계에서 특기할 것은 좌측에 대장간의 장면과 무당이 굿하는 장면, 엿장수, 생선장수, 참외장수, 포목장수, 칼 가는 사람, 주막집 등이 새롭게 등장하고 있다. 이들 풍속도 가운데 대장간의 장면은 金得臣의 대장간 그림과 흡사한데 뒤늦게 불화가 일반회화의 풍속화를 수용했음을 알 수 있다. 우측에는 화염에 싸인 지옥성문이 있고 그 앞에 十王圖의 모티프와 비슷한 형벌의 장면이 있다. 또 종전에 보지 못하던 매사냥에서 돌아온 사냥꾼, 한량과 기생 등의 장면도 있다. 그리고 전쟁의 장면이 있는데 종전에 넓은 부분을 차지했던 그 장면이 매우 축소되어 조그맣고 간략하게 표현

되었다. 하단의 여러 장면의 구획은 松林과 岩山으로 하였다.

화면의 구성은 매우 산만하고 혼잡하며 상·중·하단의 구별이 명확치 않다. 麻本에 設彩하였는데 거친 편이며 채색도 밝지 않고 칙칙한 편이다. 하늘을 남색으로 칠하고 인물들의 옷에도 남색을 많이 사용하여 남색조가 두드러진다. 화폭은 정사각형에 가깝다.

이러한 도상은 종전과는 크게 다르며 인물·동물·산수의 표현방법도 상당히 치졸하고 생동감이 없어 양식적으로 쇠퇴한 양상을 보여준다. 유감스러운 것은 1868년 이후의 감로탱, 소위 俗畵가 정착된 감로탱들에 있어 그림의 질이 급격히 떨어지기 시작한다는 점이다. 도상적으로는 三身佛幡이 걸리고 우리의 풍속 등 우리나라 특유의 것이 나타나지만 그림으로서의 양식은 저속한 솜씨로 퇴화하는 아쉬운 현상을 보인다. 19세기와 20세기의 감로탱에서 상당한 솜씨로 풍속화의 양식을 확립하였다면, 우리나라의 일반회화에서도 중요한 위치를 점하였으리라.

④ 佛巖寺甘露幀, 1890년 : 圖版 31

佛巖山 佛巖寺甘露幀은 水落山 興國寺甘露幀과 똑같은 도상이며 화폭의 크기도 같다. 말하자면 興國寺甘露幀과 같은 草本으로 그린 것이므로 도상의 세부묘사와 채색이 약간 다를 뿐이다. 채색은 전자보다 훨씬 밝으며 그림 솜씨도 더 낫다. 이후의 감로탱들은 이들 도상의 범주를 크게 벗어나지 않으며 대동소이하다.

⑤ 大興寺甘露幀, 1901년 : 圖版 39

1900年作인 神勒寺甘露幀이나 그 이듬해 만들어진 大興寺甘露幀 등 20세기 初頭의 감로탱들은 19세기 후반기 감로탱의 도상과 양식을 획일적으로 그대로 답습하고 있다.

大興寺甘露幀에서도 상단의 七여래는 정면관으로 똑같이 합장한 모습으로 도식적으로 나열되어 있으며 자세와 手印은 운동감이 전혀 없다. 불보살을 떠받들며 날아오던 구름도 정지되어 버렸다. 제단의 三身佛幡과 莊嚴飾도 直下하여 운동감이 전혀 없다. 이에 비하여 하단 욕계의 풍속도는 종전의 살아 움직이는 인간세의 표현을 그대로 따르고 있으나 만화처럼 되어버리고 구성도 산만한 편이다. 이들을 구획하는 구름과 나무도 운동감이 없고 도식적이다. 18세기까지 화면의 중앙에 자리잡던 아귀도 19·20세기에 이르면 하단으로 내려오고 박진감도 훨씬 약화된다. 18세기까지는 아귀가 한 마리 혹은 두 마리로 화면 중앙을 차지하기도 하고 위치를 옮기기도 하는 등 변화를 보였는데, 19·20세기에 이르면 하단의 중앙에 고착되고 이를 둘러싼 구름도 도식적으로 표현되며 두 아귀를 바싹 휘감아 조여든다. 색조는 하늘·땅·구름 등이 모두 청색이고 황색이 크게 줄어들어 화면 전체가 청색조로 화려한 느낌이 훨씬 줄어들어 단조롭다.

이처럼 19세기 후반의 감로탱과 20세기 초의 감로탱은 도상의 구성이나 화면의 구도가 획일적이며 색조도 어둡고 단조롭다.

4. 20世紀의 甘露幀 —— 甘露幀의 新生面

① 興天寺甘露幀, 1939년 : 圖版 43

이와 같이 19세기 후반과 20세기 초에 걸쳐 획일적인 도상과 어두운 화면의 감로탱이 반복되다가 조선왕조가 망하고 일본의 식민지가 되면서 사회 전반에 근대화가 이루어지는데, 그러한 새로운 시대적 양상을 반영한 것이 서울 貞陵에 있는 興天寺甘露幀이다.

상단 중앙에는 五佛이 있고 왼쪽 구석에는 인로왕보살·지장보살·선인들이 있으며 오른쪽 구석에는 아미타삼존·선인들이 있다.

중단 중앙에는 제단이 있으며 왼쪽의 부엌에서 밥그릇을 머리에 이고 제단으로 나르는 광경이 묘사되어 있다. 제단 아래 왼쪽에는 두 아귀가, 오른쪽에는 작법승중이 비교적 넓은 공간을 점유하고 있다. 중단 좌우에는 風師·雷公이 매우 박진감 있게 묘사되었다.

하단의 화면은 선으로 不整形으로 분할하여 현실의 여러 모습을 생생하게 표현하였다. 뱀에 물려 죽는 장면이나 나무와 바위에서 떨어져 죽는 장면, 대장간의 광경, 물에 빠져 죽는 장면, 포도청의 장면, 호랑이에게 물려 죽는 장면 등은 종래의 도상에서 유래하는 것이지만 1939년 당시의 새로운 世態가 그대로 반영되어 매우 조용하고 어딘가 서글픈 느낌을 준다. 즉 스케이트장의 광경, 재판소의 광경, 농악을 연주하는 농부들, 우체국의 광경, 전화를 거는 모습, 학생복을 입은 학생들이 멱살을 붙들고 싸우며 그로 인해 모자가 벗겨져 땅에 떨어져 있고 이를 지켜보고 서 있는 학생들, 전봇대에 올라가 고장난 것을 고치는 전기공, 제방 쌓는 광경, 강에서 물고기 잡는 광경, 쓸쓸한 종로 네거리에 서 있는 양복차림의 남자와 양장한 여인, 재주 부리는 흰 코끼리를 바라보는 구경꾼들이 가득 찬 서커스 장면, 해안을 배경으로 굴 속으로 들어가는 기차, 모심는 장면, 누에 치는 장면 등은 감로탱에 나타나는 새로운 도상들이다. 또 지금은 지워졌지만 은행에는 '一錢에 웃고 一錢에 운다'라고 일본말로 씌어진 판이 걸려 있고, 幡에는 종전의 '主上殿下聖壽萬歲'라고 쓴 것 대신에 '奉天皇萬壽無疆'이라 쓰여져 있다. 또 하단의 지워진 부분에는 일본 군병이 보이고 3·1운동 장면과 이를 총칼로 저지하는 일본 헌병들도 그려져 있었다고 한다. 결국 등장인물들의 옷은 중국복식에서 한국복식으로 변화해왔고 그것이 다시 이 감로탱에서는 일본복식과 양복으로 바뀌었다. 이 모든 새로운 풍속도는 한국이 일본에 병합된 후 상당한 기간이 지난 때의 것이다.

이들 각 장면은 하단을 不整形으로 面分割하여 배치하였는데 넓고 좁은 공간을 장면에 걸맞지 않게 배당하여 불균형을 이룬다. 예를 들면 전화 거는 장면은 확대하였고 넓어야 할 재판소 장면은 매우 좁은 공간에 표현하여 등장인물들이 작다.

이 하단의 화면은 상·중단과 전혀 다른, 음양의 기법을 살린 근대화풍이어서 주목된다. 그리고 해안풍경이나 도시풍경, 모심는 광경 등에서는 어딘가 페이소스를 느끼게 한다. 당시의 신기한 문명의 利器와 새로운 문화, 그리고 암담했던 당시의 심정이 그대로 반영되어 있다.

지금까지 16세기~20세기의 감로탱을 보아오면서 이 감로탱에서 뜻밖에 내 어렸을 때의 풍속도를 볼 수 있어 감회가 깊었다. 그리고 감로탱이란 다른 불화와 달리 그 당시의 세태를 반영하는 것이

특징인데, 그러한 감로탱의 속성을 파악하고 1939年의 풍속을 새로운 근대기법으로 그려넣은 과감한 금어들에게 경의를 표하고 싶다.

② 溫陽民俗博物館藏 甘露幀 : 圖版 44

20세기 초에 그려졌다고 생각되는 이 民畫風의 甘露幀은 한 폭에 그려진 것이 아니고 主題別로 8폭 병풍으로 만들어진 희귀한 예이다. 현재는 병풍의 형태로 남아 있는 것이 아니어서 정확한 순서를 알 수 없으나 임의로 순서를 잡아서 서술해보겠다. 폭마다 畫記가 있어서 도상의 명칭을 알 수 있기 때문에 매우 중요하다.

첫째 폭은 상단에 구름을 탄 廣博身如來를 坐像으로 표현하고, 하단에는 술에 취하여 술병을 들고 싸우는 장면, 바둑을 두는 장면, 하인이 주인에게 덤비는 장면, 목을 치는 장면 등 대체로 싸움하는 장면들이 표현되어 있다. 둘째 폭은 상단에는 寶勝如來가, 하단에는 등잔을 든 아귀의 무리들이 있다. 셋째 폭은 상단에 多寶如來를 그리고 그 바로 밑에는 지장보살과 目連救母의 장면을 간략하게 묘사하였다. 넷째 폭은 상단에는 甘露王如來가, 하단에는 무당이 춤추는 장면이 있다. 다섯째 폭은 상단에 두 무리의 보살들을 조그맣게 그리고, 하단에는 六道輪廻의 장면을 그렸는데 六道 모두가 아니고 생략하여 三道만을 그렸다. 최하단의 江에는 머리는 사람이고 몸은 물고기인 이상한 형태들이 있는데 어떤 의미인지 알 수 없다. 여섯째 폭에는 상단에 面燃鬼王을, 하단에 확탕지옥의 장면을 위시하여 지옥의 여러 장면이 있다. 일곱째 폭에는 '主上殿下壽萬歲'라고 쓴 紙榜을 붙였던 자리가 있다. 상단은 여래의 표현이 없이 전 화폭을 욕계의 장면으로 채우고 있다. 즉 남사당 패거리들이 市井에서 공연을 마치고 가면을 쓴 채 산 위의 절로 돌아가는 장면을 묘사하였다. 여덟째 폭에는 역시 '王妃殿下壽齊年'이라 쓴 紙榜이 붙어 있는데 이러한 화면 처리는 일곱째 폭과 같으며, 전 화면을 전쟁장면만으로 채우고 있다.

이 감로탱은 종전에 보지 못하던 치졸한 솜씨로 그린 民畫風의 그림이다. 山水의 표현, 나무와 바위, 그리고 인물들의 표현이 전형적인 民畫의 기법이며 화면의 구성도 엉성하다. 巫家에서 쓰이던 감로탱인데 결국 감로탱이 사찰의 영역에서 벗어나 巫家에서까지 쓰이게 된 것은 획기적인 사실이라 할 만하다. 그만큼 감로탱은 民家의 애환과 밀접한 관계가 있음을 다시금 확인해볼 수 있다.

이 감로탱에서 처음으로 廣博身如來, 多寶如來, 甘露王如來의 도상을 확인할 수 있었는데 이로써 이 감로탱이 《瑜伽集要救阿難陀羅尼焰口軌儀經》에 근거하여 그려졌음을 알 수 있다. 한편 目連救母의 화기도 처음 확인되었으므로 《目連經》 혹은 《盂蘭盆經》에도 근거하여 그려졌음을 알 수 있다. 이와 같이 이 감로탱은 비록 소략하게 그려진 民畫風의 그림이라 하더라도 主題別로 나누어 그렸으므로 종전에 한 화면에 여러 도상이 뒤섞여 그려진 감로탱을 이해하는데 큰 도움을 준다.

5. 18世紀 末~20世紀 初의 圖像과 樣式의 變化

지금까지 16세기부터 20세기의 감로탱의 도상과 양식을 살펴보았다. 대체로 16세기부터 18세기까지는 도상과 양식이 매우 다양해서 형식분류가 불가능할 정도이다. 그러나 18세기 말부터 중국복식을 탈피하여 한복을 입은 한국인들이 등장하고 한국인들의 풍속도가 나타나는 一大轉換期를 맞이하게 된다. 그러면 지금부터 18세기 말에서 20세기 초에 이르는 도상과 양식의 변화상을 살펴보겠다.

18세기 말 龍珠寺甘露幀(1790年)과 그 이듬해 만들어진 觀龍寺甘露幀에서부터 전에 보지 못하던 새로운 현상이 도상에 나타나기 시작한다.

첫째, 중앙의 아미타불이 새로운 도상으로 표현된다. 즉 두 손을 올려 마주잡되 양 손의 두 검지를 마주 대는 특이한 手印을 취하고 있다. 이러한 手印의 아미타불은 明代 寶寧寺의 水陸畵에도 보이므로 중국 手印의 영향임에 틀림없다. 그러나 이러한 새로운 手印의 명칭이나 상징하는 의미는 현재 알 수 없다. 龍珠寺甘露幀에서 보이는 이러한 手印의 아미타불은 1892年의 奉恩寺甘露幀에서도 보인다.

둘째, 커다란 둥근 원 안에 벽련대좌와 이를 받들며 가는 天人들을 묘사한 도상이 상단의 양 끝에 대칭으로 나타나기 시작한다. 이미 18세기 중엽부터 興國寺甘露幀(1741年), 無書記 仙巖寺甘露幀, 通度寺甘露幀(1786年) 등에 벽련대좌와 이를 받든 천인들이 나타나지만 모두 인로왕보살의 뒤쪽에 조그맣게 표현될 뿐이었다. 그러나 龍珠寺甘露幀에는 큰 원 안에 그려져 좌우대칭으로 배치되어 큰 비중을 갖는다. 이러한 도상은 그 이후 늘 나타나는 것은 아니나 1801년의 白泉寺 雲臺庵甘露幀에도 나타나고 있다. 19세기 전반기의 감로탱으로는 오직 白泉寺 雲臺庵 것만 있어서 이러한 도상이 언제까지 계속되었는지는 알 수 없다.

셋째, 한복을 입은 우리나라 사람의 출현이다. 상류계급의 옷은 아직도 중국복식이지만 하단의 서민들은 한복을 입고 있다. 그러나 龍珠寺甘露幀에서는 모두 한복을 입은 것이 아니고 남사당과 이를 구경하는 사람들과 유랑민들만이 한복을 입고 있다. 그러나 1791년의 觀龍寺甘露幀에서는 하단의 서민들이 모두 한복을 입고 있어서 감로탱의 형식과 양식에 있어서 대전환을 맞이하게 된다. 다시 말해 한국적 감로탱이 확립되어 그 이후 계속하여 한국 서민의 풍속도가 반영된다. 이러한 추세에 따라 탈을 쓰고 춤추는 남사당의 패거리가 處容의 탈처럼 크고 검은색의 우리나라 탈을 쓰고 춤을 추는데 이러한 도상도 그 이후 계속하여 나타난다.

이와 같이 감로탱의 형식과 양식에 있어서 새로운 양상들이 龍珠寺, 觀龍寺의 것에서 간취된다. 그런데 18세기 말과 19세기 전반에 걸친 것이 넉 점밖에 없으므로 이러한 새로운 현상들이 19세기 전반에 어떻게 전개되었는지 더 이상 구명하기 어렵다. 이러한 18세기 말의 새로운 도상의 출현은 18세기에 일어난 정치적·사회적·문화적 변혁의 영향으로 말미암은 것이다. 즉 실학의 發興, 眞景山水와 風俗畵의 확립이라는 시대적인 정신적 변화가 뒤늦게나마 불화, 그 가운데에서도 감로탱에서 주로 수용되고 있는 것을 알 수 있다.

19세기 전반기의 감로탱은 白泉寺 雲臺庵의 것과 守國寺의 것뿐이며 현재로서는 1868년의 서울 水落山 興國寺甘露幀 이후의 것들만이 남아 있다. 이 興國寺甘露幀을 필두로 그 이후 19세기 전반기의 감로탱들은 도상이 기본적으로 모두 같다. 이 시기의 감로탱의 도상과 양식적 특성은 다음과 같다.

첫째, 제단 위에는 종전에 보지 못하던 三身佛幡이 걸려 있다. 이 시기에는 예외 없이 삼신불번이 걸려 있는데 조선시대 18세기경부터 시작하는 三身佛像 造成의 盛行에 힘입어 감로탱에 幡으로 나타나게 된 것 같다. 七如來와 관음·지장·인로왕보살과 함께 法身毘盧庶那佛·報身盧舍那佛·應身釋迦佛의 幡이 합세함으로써 감로탱의 종합적 특질이 더욱 강조되고 있는 셈이다. 그리하여 七如來의 도상은 도식적이 되고 크기도 훨씬 작아져서 배경으로 뒤에 물러서게 되며 커다란 삼신불번이 제단에 걸려 그 중요성이 강조된다.

둘째, 제단을 포함한 의식의 확대를 들 수 있다. 의식의 확대로 상대적으로 상단의 불보살의 범위가 축소된 셈이다. 우선 종래 제단 위의 푸짐했던 갖가지 공양물이 줄어들고 대신 삼신불번이 크게 걸리며, 쌀을 담고 보자기로 덮은 큰 그릇을 머리에 이고 제단을 향하여 오는 긴 행렬이 나타난다. 이러한 긴 행렬은 종전에 보지 못하던 것이며 화면상 이 행렬이 중단과 하단을 구획 짓고 있다. 그리고 종전에 노천에서 의식을 행하던 작법승중은 흰 천막을 친 아래에서 讀經하고 主宰하며, 북 치며 바라춤을 추는 奏樂僧들만이 노천에서 연주한다. 이와 같은 공양의 긴 행렬은 공양의 공덕을 현실감 있게 강조하기 위한 것이라 생각된다.

셋째, 화면 하단에 반드시 두 아귀가 있다. 종전에는 아귀가 하나이거나 둘이었는데 이 시기의 것은 예외 없이 아귀가 둘이다. 그리고 종전에는 아귀가 화면의 중앙에 있었는데 이 시기에는 화면의 중단과 하단의 중간으로 내려오며 20세기에 들어오면 아귀가 하단으로 내려와 욕계 가운데 표현된다. 그리고 이들 두 아귀는 天衣의 색을 달리하여 구별하고, 모두 정면관을 취한다.

넷째, 욕계에는 반드시 지옥도와 지옥성문이 좌우에 나누어 배치된다. 종전에는 간헐적으로 나타났지만 이 시기에는 두 주제가 반드시 나타나서 욕계의 상당한 부분을 점유한다. 욕계에 대장간의 풍속도가 나타나는 것도 하나의 특징이라 할 수 있다.

다섯째, 화폭이 작아지며 화면이 정사각형에 가까워진다. 종래는 대체로 옆으로 긴 직사각형의 화면이 대부분이었다. 이것은 의식의 장면이 확대되면서 나타나게 된 현상이다. 設彩도 둔화되어 선명한 느낌이 전혀 없어 어둡고 칙칙하며, 인물들의 묘사도 그 기량이 떨어져서 불화의 양식이 급격히 쇠퇴한다. 종래에 보이던 상·중·하단의 대비나 조화가 사라지고 질서정연하던 구도가 뒤섞여 혼란스런 느낌을 준다.

여섯째, 이 시기의 감로탱은 大興寺나 通度寺 등 서울에서 먼 지역에서도 보이나, 주로 서울에 집중되어 있다. 서울을 둘러싼 水落山·佛巖山·三角山 등에 있는 사원들, 즉 興國寺·佛巖寺·興天寺·慶國寺·奉恩寺 등에서 造成된 것은 특기할 만하다. 그러나 왜 이와 같이 서울에 집중되어 있는지 그 이유는 알 수 없으며 현재 남아 있는 것만 가지고 이 시기의 감로탱이 서울을 중심으로 조성되었다고 단정하기도 어렵다.

6. 設彩

일반적으로 佛畫를 그릴 때 眞彩를 쓰는데 주로 朱紅·石緑·石青·石黃 등을 쓰며 부분적으로 荷葉綠·石間朱·燕脂·粉·墨·章丹〔朱黃〕 등을 쓴다. 石緑에는 荷葉緑·洋緑·三緑 등 濃淡과 色相의 단계가 있으며 荷葉緑이 가장 진하고 三緑으로 갈수록 엷어진다. 石青에도 眞青·洋青·二青·三青 등이 있다. 여기서 荷葉緑은 물론 石緑의 큰 범주 안에 들지만 荷葉緑은 褐色調가 곁들여진 暗綠이어서 별도로 취급해보았다.

불보살과 神將像 등과 같은 인물들의 살색은 肉色이라 하는데 얼굴은 面彩라 하여 粉과 朱紅 혹은 粉과 石間朱를 合色하여 黃色調〔黃面〕를 띠게 한다. 法衣의 경우 겉빛은 朱紅, 속빛은 石青·石緑 등을 칠한다. 그러므로 전체적인 인물은 대체로 朱·青·黃의 삼원색으로 구성되는 보색관계를 보여준다. 頭光은 荷葉綠을 쓰며 구름과 같은 가벼운 물체에는 燕脂·三青·章丹 등의 가벼운 색을 쓴다.

불화에서 원근법을 나타내려 할 때는 異色明暗을 보여주는 초빛·이빛·삼빛·사빛 등을 써서 그 효과를 나타낸다. 입체감은 染法을 써서 濃淡의 移行으로 나타낸다. 예를 들어 둥근 구름을 표현할 때 燕脂로 전체를 칠하고 주변에 粉을 칠해 분바름질로 처리하여 둥근 맛을 낸다. 말하자면 주로 분의 농담으로 地色에 단계적 변화를 준다.

불보살과 그에 따른 莊嚴의 표현에 있어서 이상과 같은 기본적 設彩方法은 감로탱에서 그대로 유지되고 있다. 그러나 그 원칙은 상단의 天界에서만 그대로 유지될 뿐 욕계의 人間世에 묘사된 현실의 인물표현에서는 다르게 채색되고 있다.

즉 욕계의 인물들의 얼굴과 노출된 신체는 분을 칠해 白色에 가까운 색이어서 불보살의 肉色과 다르다. 또 의복에 있어서 불보살은 한 像 안에서 주홍·석청·석록·석황 등을 조화롭게 설채한 것에 비하여, 세속 인물들은 개개 의복을 두루마기인 경우 주홍이면 옷 전체를 주홍으로, 석록이면 전체를 석록으로 칠하여 변화 있게 배치하기도 하고 상의는 주홍으로, 하의는 석청이나 석록으로 칠하기도 하였다.

말하자면 감로탱에서는 설채의 個別化가 이루어지고 있어서 상단 천계의 색 조합 원리와는 다름을 알 수 있다. 따라서 상단의 불보살은 어느 정도 입체감이 있는데 반하여 중·하단은 입체감이 약하여 평평한 느낌을 준다.

감로탱 전체의 색상은 그 시대적 변화를 유출해내기 어려우며 金魚集團의 기호에 따라 전체가 밝기도 하고 어둡기도 하다. 즉 갈색조를 띠기도 하고, 興國寺 것처럼 황갈색조를 띠기도 하고, 鳳瑞庵의 것처럼 녹색조를 띠기도 하는데 이러한 느낌은 각 감로탱마다 다른 바탕색에 의해 지배되는 것이다.

그런데 전체적으로 투명하고 명료한 색상은 1801年의 白泉寺 雲臺庵甘露幀에서 끝나며 19세기 후반부터는 색상이 탁해지며, 어두운 색조의 群青이 쓰여지기 시작한다. 하늘을 군청으로 칠하기도 하여 군청의 색감이 두드러지는 경우가 많다.

III. 甘露幀의 圖像分析

1. 佛菩薩

① 七如來와 阿彌陀如來

《瑜伽集要救阿難陀羅尼焰口軌儀經》이나 《釋門儀範》에 의하면 七如來는 多寶如來·寶勝如來·妙色身如來·廣博身如來·離怖畏如來·阿彌陀如來·甘露王如來를 가리킨다.

藥仙寺藏 甘露幀에서는 중앙에 阿彌陀三尊으로 생각되는 三尊佛이 있고 오른쪽에 七여래가 寶雲을 타고 中央의 여래쪽으로 다가오고, 朝田寺藏 甘露幀에서는 구름 속에 하반신을 묻고 상단 오른쪽 끝에 阿彌陀三尊과 地藏菩薩이 함께 결합되어 있다. 여기서는 七여래의 무리는 보이지 않고 아홉 분의 여래와 일곱 분의 보살이 上段을 이중, 삼중으로 가득 메우고 있다.

그러다가 16세기 중엽 寶石寺甘露幀에 이르면 儀軌대로 상단 중앙에 七여래가 가지런히 서 있는데 가운데에 아미타여래로 생각되는 여래가 다른 여래보다 크게 표현되어 있다. 七如來 양 끝에 七여래를 脇侍하는 듯한 두 보살이 있는데 실은 중앙의 아미타여래를 협시하는 것이다. 이와 같이 감로탱에서 아미타불이 중앙에 독립적으로 나타나거나 아미타삼존형식을 띠면서 강조되는 것은 1682년에 만들어진 青龍寺甘露幀에서 확실히 알 수 있다. 이 감로탱의 상단 중앙에는 寶冠에 化佛이 있는 觀音과 보관에 淨瓶이 있는 大勢至菩薩이 협시를 하는 阿彌陀三尊佛이 확대되어 나타나고 있다. 또 直指寺甘露幀에서도 極樂淨土化生의 장면이 있으며 역시 七여래 중 중앙의 아미타여래가 正面觀으로 가장 크게 표현되어 있고 七여래의 오른쪽에 白衣觀音, 왼쪽에 勢至菩薩이 협시하고 있다. 이것으로 미루어 藥仙寺藏·朝田寺藏·寶石寺甘露幀에서 강조된 여래가 아미타여래임이 분명해진다.

그 이후로는 대부분 七여래 중에 가운데 위치한 아미타여래가 정면관의 자세로 강조되는 것이 보통이다. 그러나 七여래가 모두 똑같은 자세와 크기로 표현되기도 하고, 아미타삼존을 따로 둘 때는 여섯 분의 여래만을 가지런히 배치할 때도 있어서 일정치 않다. 대체로 이상의 세 형식이 시대적 변화를 보이지 않으면서 16세기에서 19세기에 이르도록 뒤섞여 나타나는데 이와 같이 阿彌陀如來를 강조하거나 독립적으로 나타내어 극락왕생의 의미를 강조하고 있다.

예외적으로 懸燈寺甘露幀(1728년)에서처럼 五如來가 표현되는 경우가 있는데 《釋門儀範》에는 阿彌陀如來와 寶勝如來가 없는 五여래가 명시되어 있다. 그런데 지금까지 아미타여래가 강조되어 온 것으로 보아 五여래 중에 아미타가 있다고 보아야 하며 七여래가 五여래로 약식화된 것이 아닌가 한다. 아미타여래가 없는 감로탱은 상상할 수 없기 때문이다.

감로탱에는 이와 같이 아미타여래가 강조되어 있어서 지금 우리나라 학계에서는 감로탱을 아미타여래의 別名인 甘露王如來를 취하여 甘露王圖라고 부르고 있다. 그러나 七여래 가운데에는 아미타여래 외에 감로왕여래가 따로 열거되어 있으므로 甘露幀을 甘露王

圖라고 부를 수 없다.

② 白衣觀音

白衣觀音은 18세기 감로탱에서 나타나기 시작한다. 모든 관음이 반드시 백의관음으로 표현되는 것은 아니지만 두세 가지 예를 제외하고는 예외 없이 백의관음으로 나타나고 있다. 이러한 현상은 19·20세기까지 계속된다.

백의관음은 아미타삼존의 협시로 나타나는데 1736年作 義謙筆 仙巖寺甘露幀에서부터 지장보살과 짝을 이루어 두 像이 독립적으로 배치되는 경우가 많다. 1900年作 通度寺甘露幀에서는 백의관음이 중앙에 있고 지장보살과 세지보살이 脇侍하는 三尊形式도 나타난다.

③ 地藏菩薩

地藏菩薩은 朝田寺藏 甘露幀에서 보이기 시작한다. 그리고 대체로 아미타삼존 옆에서 협시하고 있으며 그 밖에 다른 像과의 결합상태도 매우 다양하다.

直持寺甘露幀에서는 중단에 아난과 함께 지장이 아귀를 향해 서 있다. 18세기 초부터 지장은 龜龍寺甘露幀에서처럼 관음과 짝지어 나타나기 시작한다. 지장 역시 감로탱에서 빠져서는 안되는 구원의 보살이다. 그래서 관음과 한 짝을 이루는데 언제나 얼굴은 백의관음을 향하는 특이한 자세를 취하고 있다. 반드시 錫杖을 쥐고 있어서 비슷한 도상의 아난과 구별된다. 18세기 중엽에는 지장이 독립적으로 배치되기도 하는데 그 만큼 지장의 비중이 커진 때문일 것이다. 18세기 후반부터는 지장이 백의관음과 함께 아미타삼존을 이루기도 한다. 19세기, 즉 1801年作 望月寺藏 白泉寺 雲臺庵甘露幀에서는 지장이 크게 표현되어 있고 양 옆에 백의관음과 세지(?)가 협시하여 三尊形式의 主尊의 성격을 띠도록 하여 지장이 점차 강조되어감을 볼 수 있다. 그러므로 19세기부터는 백의관음과 지장보살이 경쟁이나 하듯 三尊形式의 主尊의 성격을 띠려 한다.

④ 引路王菩薩

引路王菩薩 역시 감로탱에서는 없어서는 안될 존재이다. 인로왕보살은 구원받은 영혼을 극락정토로 인도하는 역할을 하므로 반드시 있어야 한다.

藥仙寺藏에서는 인로왕보살이 화면 중앙에 아미타여래를 협시하듯 正面觀으로 표현되어 있는 경우도 있다. 朝田寺藏에서처럼 한 쌍의 인로왕보살이 있는 경우도 있다. 그 중 한 명의 인로왕보살은 특이한 몸짓으로 몸은 화면 밖으로 향하고 머리만을 중앙의 의식장면을 향하고 있으며 幡을 거꾸로 들고 있다. 幡을 거꾸로 들고 흔들며 영혼을 자기 쪽으로 유도하는 듯한 몸짓으로 앞으로 나아가려는 형상이다. 또 한 명의 보살도 번을 들고 서 있는데 이것도 인로왕보살로 보아야 할지 확실히 알 수 없다. 일반적으로 인로왕보살은 백의관음과 지장보살과 마찬가지로 한 분만 표현하기 때문이다. 그리고 반드시 화면 왼쪽 구석에 배치하는 것이 상례이다. 번은 바로 들기도 하고 거꾸로 들기도 한다. 直指寺甘露幀에서는 인로왕보

살이 과감하게 중단에 배치되기도 하는데 예외적인 예이다.

그런데 18세기 중엽부터는 인로왕보살이 단독으로 나타나지 않고 그 뒤에 碧蓮臺座를 받든 天女들과 함께 표현되기도 한다. 18세기 말 龍珠寺甘露幀에서는 벽련대좌를 받든 天女들을 큰 원 안에 배치하여 화면 상단의 좌우에 대칭으로 두기도 한다. 그것은 인로왕보살이 구원받은 영혼을 벽련에 모시고 극락으로 인도하는 장면을 강조하기 위한 것이라고 생각된다. 20세기 초에는 天女 없이 벽련대좌만이 표현되기도 한다.

2. 祭壇

감로탱의 주제는 아귀에게 갖은 음식을 차려 甘露를 베푸는 의식이므로, 일찍부터 제단과 아귀가 화면의 중앙에 크게 자리잡기 시작하였다. 초기의 감로탱은 縱으로 긴 화면이지만 17세기에 들어서면서 화면이 橫으로 길어지고 이에 따라 제단도 횡으로 길어진다. 直指寺甘露幀과 仙巖寺의 無畫記 甘露幀, 그리고 觀龍寺甘露幀에서는 제단이 과감히 생략되기도 하지만 이 예외적인 예들을 제외하면 감로탱에는 반드시 제단이 있다. 비록 후기로 갈수록 제단의 크기가 작아지지만 화면의 중앙을 차지하는 그 위치는 변함이 없다. 그만큼 제단은 의식에 있어서 불가결의 존재이기 때문이다.

18세기 감로탱의 제단은 橫으로 길어서 밥과 온갖 과일이 제단 가득히 놓여지고 그 전면에는 촛불이 그릇 사이사이에 있고 후면에는 꽃이 화려하게 장엄되어 있다. 寶雲으로 감싼 화려한 제단은 19세기에 들어서면서 간략화되며 대신 제단의 배후에 줄을 치고 毘盧遮那佛·盧舍那佛·釋迦如來의 法報應身의 三身의 各號를 쓴 번을 매달고 제단 앞에는 밥을 시주하는 긴 행렬이 묘사되고 있다.

《盂蘭盆經》에 의해 흔히 이러한 장면은 부처님과 스님들에게 공양을 올림으로써 조상의 고통을 없앤다는 飯僧장면으로 해석되기도 하지만,[25] 《瑜伽集要救阿難陀羅尼焰口軌儀經》 등 밀교경전에 의하여 감로탱에 그려진 수많은 아귀들에게 감로음식을 베풀어 고통에서 구원하는 장면이라고 해석하는 것이 타당하다고 생각된다. 프랑스 기메 미술관 소장이나 자수박물관 소장 감로탱에서 아귀의 주변에 恒河水를 표현하여 恒河沙數만큼 많은 아귀들을 상징한 것은 바로 이를 입증하는 것이다.

3. 餓鬼

중앙의 제단 앞에는 반드시 아귀가 있어 제단과의 불가분의 관계를 보여준다. 제단이 없는 감로탱은 예외지만 대부분 제단 앞에는 크고 그로테스크한 모습의 餓鬼가 있다.

藥仙寺藏·朝田寺藏·直指寺·觀龍寺·高麗大博物館藏·通度寺·泗溟庵의 감로탱에서는 아귀가 하나지만 그 외에는 모두 둘이다. 말하자면 18세기부터 20세기에 걸쳐 아귀는 반드시 둘이라 해도 과언이 아니다. 하나와 둘이 어떤 차이가 있는지 현재로선 알 수 없다.

아귀의 얼굴 양 옆에는 길고 붉은 모발이 휘날리고 입에서는 불꽃을 내뿜고 있다. 목은 가늘고 배는 불러서 아귀가 儀軌대로 묘사되어 있음을 알 수 있다. 이러한 두 아귀가 같은 모습과 같은 색으로 표현되다가 18세기 초 雙磎寺甘露幀에서는 바지만이 하나는 청색으로, 또 하나는 적색으로 달리 設彩된다. 1730年의 雲興寺甘露幀에서부터는 바지뿐만 아니라 모발도 적색과 청색으로 채색하여 두 아귀의 채색은 완전히 달리 표현되기 시작한다. 붉은 바지를 입은 아귀의 모발은 붉고, 푸른 바지를 입은 아귀의 모발은 푸르다. 이런 표현은 18세기 말까지 계속되다가 19세기에 들어서면 다시 두 아귀의 채색이 같아진다.

그러나 18세기의 것 중에는 두 아귀의 모발 색을 補色관계로 처리하여 표현하기도 한다. 즉 한 아귀는 붉고 또 하나는 푸른 것이 아니라 각각의 머리에 붉은색과 푸른색의 띠를 엇갈리게 채색하여 두 아귀의 모습을 똑같이 표현하였다. 그러한 예가 興國寺·仙巖寺·通度寺(1786年) 등에서 보인다. 이와 같이 아귀의 표현방법은 청색과 적색의 보색관계를 여러 가지로 응용하고 있다.

지금까지 살펴본 아귀의 표현방법은 의궤에 의해 설명될 수도 있으나 순수히 조형적으로 해명될 수도 있다. 즉 감로탱의 화면이 횡으로 길어지면서 제단도 길어지며, 따라서 그 앞의 아귀도 한 마리보다는 두 마리를 배치해야 긴 제단과 균형이 맞는다. 한 마리건 두 마리건 아귀의 표현이 같다가 청색과 적색의 보색관계를 응용하여 달리 표현하기도 하며, 머리를 청색과 적색을 엇갈리게 채색하여 두 마리를 똑같이 표현하기도 한다. 말하자면 두 마리의 아귀를 청색과 적색의 가장 강렬한 보색관계를 응용하여 여러 가지의 표현방법을 시도해본 것이다.

이러한 제단과 아귀를 중심으로 좌우에 作法僧衆과 王侯將相·王后宮女가 늘어서는데 화면에 따라 크게 강조되거나 혹은 생략되기도 하여 그 變化相은 다양하기 짝이 없다. 다만 19세기 후반부터 작법승중들 가운데 독경하는 스님들은 차일 안에서, 가무하는 스님들은 차일 밖에서 의식을 행하는 광경이 정착되어 그 이후 예외 없이 계속된다.

4. 欲界의 장면들

欲界의 여러 잡다한 장면들은 그 배치가 감로탱마다 다르고 區劃方法도 岩山 혹은 寶雲 등으로 다양하다. 그러나 구획방법은 1741年 興國寺의 것, 즉 18세기 중엽부터 암산으로 구획하는 방법이 압도적으로 많아져서 현실감을 주도록 하였다.

욕계의 장면들 중에 특기할 것은 18세기부터 나타나기 시작하는 남사당의 표현이다. 雙磎寺 것에 처음으로 조그맣게 소규모로 표현되다가 雲興寺 것에서는 하단 중앙의 넓은 면적을 차지하기도 한다.

또 하나의 중요한 장면은 전쟁장면이다. 배치장소나 점유하는 넓이가 다양하며, 무엇보다도 격렬하게 말 달리는 전투의 장면이 감로탱의 분위기를 역동적으로 만들어내는 중요한 역할을 하고 있다.

하단에 등장하는 인물들은 16·17·18세기에 이르기까지 모두 중국복식을 하고 있다. 18세기 말에 이르면 모든 등장인물들은 한복을 입기 시작한다. 그리하여 19세기와 20세기의 감로탱에는 항상 남녀노소가 한복을 입고 등장하여 한국적 분위기를 물씬 풍긴다. 1939年作 興天寺甘露幀에서는 일본의 복식과 양복이 출현하기도 한다.

욕계에서 또 하나의 중요한 모티프로 소나무를 들 수 있는데 소나무도 감로탱에서 빼놓을 수 없는 요소이다. 소나무는 朝田寺藏에서 처음으로 크게 강조되어 左右下方 구석에 대칭적으로 배치된다. 그러나 그 크기는 비현실적으로 과도하게 큰 것이 아니고 주위 인물들과 어느 정도 어울리는 소나무이다. 이러한 소나무가 18세기에 이르러서는 나타나지 않기도 하고 下方中央에 한 그루만 크게 배치되기도 한다. 대부분의 감로탱에는 반드시 소나무가 표현되기 마련인데 이러한 소나무는 하단의 욕계 장면에 현실감을 줄 뿐만 아니라 잡다한 장면에 통일성과 악센트를 부여한다. 이러한 소나무의 크기와 대칭이 극대화되어 나타난 것이 龍珠寺甘露幀이다. 거대한 소나무 두 그루가 대칭적으로 배치되어 화면에 안정감을 준다. 여기서는 佛·餓鬼·松이 극대화되어 인물들이 너무 작게 보여 민화적 감각을 느끼게 한다.

17세기 중엽에는 雷公이 등장하기 시작한다. 그 雷公 밑에는 벼락을 맞아 죽는 장면이 있어서 雷公이 단지 벼락을 상징하는 것이라고 볼 수 있으나 그 도상은 독립적으로 나타나기도 하여 점차 큰 비중을 차지하게 된다.

興國寺와 通度寺(1786年)의 감로탱에서 남사당 패거리 가운데에 부채를 들고 탈을 쓰고 춤추는 사람이 나타난다. 그러나 전형적으로 한국적 분위기가 풍기는 탈춤을 추는 사람이 처음으로 나타나는 것은 1790年의 龍珠寺甘露幀에서이다. 이처럼 탈춤의 등장은 등장인물들이 한복을 입기 시작하는 현상과 밀접한 관계를 지니고 있다고 보아진다. 그리하여 19세기에 水落山 興國寺·佛巖寺·奉恩寺 등의 감로탱에 그러한 탈춤이 등장하며 20세기까지 계속 나타난다.

18세기 중엽에는 比丘와 在家信徒들이 등장한다. 작법승중 외에 별도로 比丘·比丘尼·優婆塞·優婆夷 등이 제단 좌우에 배치된다. 이러한 무리들은 하단의 여러 죽는 장면들과는 다른 차원의 성격을 지닌다고 생각된다. 이 무리들 중에는 비구 외에 仙人들도 표현되고 있어서 불교와 도교의 習合現象을 확인할 수 있다. 이러한 修道者들은 분명히 욕계의 장면에는 포함되지 않는 부류의 사람들이다. 따라서 필자는 다른 章에서 이들의 존재에 대하여 교리적 해석을 시도해보겠지만 禪을 닦는 無色界를 상징한다고 보고 싶다. 좀더 넓게 보아 감로탱에서 가장 중요한 성찬과 아귀를 상대로 의식을 주제하는 작법승중도 무색계의 수도자들로 해석하고자 한다.

18세기 말 龍珠寺甘露幀(1790年)에는 地獄相 대신 地獄城門이 표현되기 시작한다. 용주사의 경우는 지장보살이 門을 통해 지옥 안의 중생을 구제하는 장면이 묘사되어 있으나, 그 이후 19·20세기의 지옥성문은 대체로 화면 오른쪽에 화염에 싸여 있는 장면으로 묘사되는 것이 보통이다.

또 하나 하단에서 보이는 흥미 있는 圖像은 인로왕보살과 지장보

살이다. 언제나 상단의 무색계에만 표현되던 두 보살이 더 적극적으로 중생을 인도하고 구원하기 위하여 하단의 욕계에 내려오는 경우가 간혹 있다. 直指寺甘露幀에서는 인로왕보살이 과감히 화면 중앙의 욕계에 내려와 중생을 인도하고 있으며 지장보살도 화면 중앙에 내려와 아난과 함께 아귀를 향해 서 있다. 말하자면 甘露〔聖饌〕를 먹은 아귀를 구원하여 극락으로 인도하기 위하여 지장보살과 인로왕보살이 아귀의 위쪽 양 옆에 있는 것이다. 실로 파격적인 도상 구성의 변화이다. 龍珠寺甘露幀에서는 지장보살이 상단에 표현되어 있지만 다시 하단의 지옥성문 바로 위에도 표현되어 있다. 白泉寺雲臺庵甘露幀(1801年)에서는 제단 옆에 지장이 서 있다.

일반적으로 敎學에서는 욕계를 禪定者들의 경지인 색계와 무색계를 하나로 묶어 구별하고 있다. 그러나 三界의 본질을 생각해보면 욕계와 색계는 물질의 세계요, 무색계는 정신의 세계이므로 욕계와 색계를 하나로 묶고 무색계와 구별해야 할 것이다. 이러한 원리에 따라 우리나라에서는 감로탱을 上·中·下段으로 구별하려는 의도를 보이면서도 크게는 욕계와 색계를 하나로 묶고 무색계를 구획하여 분리시켜 표현하였다. 즉 우리나라의 감로탱은 욕계와 색계를 물질세계 하나로 묶고 정신만이 존재하는 불보살의 무색계를 별도로 분리시켰다. 그 두 세계 사이에는 암석이나 침엽수를 늘어놓아 공간적으로 확실히 분리하였으며 때때로 상단을 둘러싼 화려한 五色寶雲만으로 분리하기도 하였다.

5. 圖像의 類型分類

朝鮮時代의 甘露幀들을 總觀해보면 19세기와 20세기에 도상과 양식이 다양성에서 획일성으로 변해버리는 것을 알 수 있다. 그런 가운데 우리는 이들 감로탱에서 몇 가지 圖像上의 類型을 찾아볼 수 있다. 그리고 이들 유형과 시대양식이 반드시 일치하고 있음을 알 수 있다.

16세기의 감로탱은 17세기 이후의 감로탱과는 분명히 다르다. 도상은 전혀 도식적이 아니어서 그 구성이 매우 자유롭다. 따라서 화면의 구성도 틀에 얽매이지 않고 회화성이 두드러진다. 그러므로 비록 현존 最古의 일본 藥仙寺藏 甘露幀 이전의 것이 남아 있지 않다고 하더라도 16세기의 것이 감로탱의 초기양상임에 틀림없다는 심증이 점점 굳어진다.

17세기에 들어서면서 유형이 정형화되기 시작하여 七여래, 제단과 아귀, 욕계의 구성이 정착되기 시작한다. 이러한 유형은 대체로 조선시대를 일관하여 계속된다. 그러한 가운데 直指寺의 것처럼 파격적인 유형도 보인다.

이러한 일반적 형식과는 달리 제단과 이에 따른 작법승중이 생략되고 아귀만이 화면 중앙에 클로즈업된 유형이 있다. 국청사, 자수박물관의 許東華 氏 소장, 홍대박물관 소장 등의 것이 그러하다. 모두 18세기의 것이라 생각되는 이들 감로탱의 아귀들은 일반적으로 그렇듯이 구름만으로 둘러싸여 있지 않고 파도 위에 앉아 있다. 그것은 경전의 내용에 따라 恒河水의 모래만큼이나 많은 아귀들을

하나의 큰 아귀로 상징적으로 표현한 것이다.

또 하나의 유형은 제단에 三身佛幡을 걸어두고 제단에 이르는 긴 공양 행렬이 있는 것이다. 이러한 유형은 19~20세기에 획일적으로 나타나고 있다.

이들 네 가지의 큰 유형은 대체로 시대변화에 相應하지만 반드시 그렇지만은 않은 다양한 양상을 보인다.

Ⅳ. 甘露幀의 綜合的 性格

불교의 영가천도재 의례로는 칠칠재·우란분재·예수재·수륙재·영산재 등이 있으며 이와 관련된 경전으로《瑜伽集要救阿難陀羅尼焰口軌儀經》·《佛説甘露經陀羅尼呪》·《盂蘭盆經》·《父母恩重經》·《地藏菩薩本願經》·《法華經》 등을 들 수 있다. 이들은 모두 효와 조상숭배에 관련된 의례와 경전들로서 모든 것이 뚜렷한 구별이 있는 것이 아니며 상호간에 복합적으로 작용하고 있다. 이러한 불교의 효와 先祖祭와 관련되어 행해지는 천도재 때에 儀禮用으로 쓰이는 것이 감로탱이다.

이 감로탱은 다른 불화에서 볼 수 없는 매우 복잡한 도상을 띠고 있다. 우리는 지금까지 이러한 감로탱의 시대적인 도상의 변화와 양식의 변화를 살펴봤지만 결국 감로탱은 어떤 의미와 성격을 지니고 있는 것일까. 분명히 감로탱은 어느 특정한 所依經典에 의거하지 않고, 관련된 여러 경전들을 종합적으로 포용하고 있음을 알 수 있다. 이제부터 감로탱의 圖像解釋을 시도해보겠다.

1. 三界의 表現

복합성을 띤 감로탱의 도상들은 근원적으로 어떻게 해서 성립된 것일까. 동양에서는 그 類例가 없는 감로탱이라는 도상의 근거가 어디에 있는 것일까. 필자는 감로탱이 한국 특유의 通佛敎的 불교사상과 이에 따른 불교미술의 표현의 추세에 힘입어 이루어진 것이라고 생각하고 싶다. 우리나라에서 降魔成道像이나 毘盧遮那佛이 여러 여래들을 會通하여 圓融을 이루었듯이 이 감로탱도 여러 불화의 도상들을 會通케 하는 大綜合의 성격을 띤다고 본다.

즉 감로탱에는 지금까지 분석해온 것처럼 모든 佛善薩이 표현되어 있다. 七여래란 단순히 七여래만을 가리키는 것이 아니고 無量한 佛을 상징한다. 그 가운데 극락정토의 왕생을 강조하기 위하여 아미타여래를 독립적으로 표현하려고 애쓰고 있다. 다시 말해 七여래의 중앙에 아미타를 세우고 七여래의 양 끝에 관음과 세지를 협시하도록 한다든지, 七여래와 따로 떼어서 아미타삼존을 배치하기도 한다. 또한 자비의 화신인 백의관음을 독립적으로 표현하려는 의도도 엿보인다. 또 지옥에서 고통받는 중생을 하나도 빠짐없이 구원하려는 誓願을 세운 지장보살도 반드시 표현된다. 지장보살은 백의관음과 함께 있는 것이 보통이지만 독립적으로 표현되기도 한

다. 또 구원된 영혼을 극락으로 인도하는 인로왕보살도 반드시 표현되어 있다. 이에 따라 극락왕생하는 장면이 묘사되기도 하고 벽련대좌가 묘사되기도 한다. 이들 불보살들은 구름의 휘날리는 꼬리로 보아 영혼을 구제하기 위하여 천상에서 지상으로 내려오는 來迎圖의 성격을 띤다. 필자는 감로탱의 상단에 표현된 이러한 많은 불보살의 세계를 無色界로 보고자 한다.

그 다음 하단에 표현된 여러 장면들을 살펴보자. 우선 지옥의 여러 장면들이 묘사되어 있는데 이는 욕계 중의 地獄道를 상징한다고 생각한다. 중앙의 큰 아귀를 중심으로 때때로 조그만 아귀들의 무리도 있고 왼쪽 구석에 아귀의 무리들을 배치하기도 한다. 이러한 餓鬼衆은 餓鬼道를 상징한다. 때때로 개나 소를 묘사하기도 하는데 이는 畜生道를 상징한다. 격렬하게 묘사된 전쟁의 장면은 阿修羅道를 상징한다. 또 인간세의 여러 장면이 사실적으로 묘사되어 있는데 이는 人道의 현실세계를 상징한다. 천인과 선인들이 묘사된 것은 天道를 상징한다. 이와 같이 하단에 표현된 여러 장면들은 욕계의 六道를 나타낸 것으로 해석된다.

중단에는 施食壇과 作法僧衆의 儀禮圖가 있다. 의례의 장면이 불화에 나타나는 것은 감로탱이 유일한 것이다. 그러므로 감로탱은 의례를 중심으로 모든 것이 집약되어 있는 만큼 의례를 절대적으로 중시한 것을 알 수 있다. 이 의례를 중심으로 比丘·比丘尼·沙彌·沙彌尼 등이 등장하는데 이는 淸淨한 마음을 지닌 스님들, 즉 聲聞·緣覺 등이 머무는 色界를 의미한다. 그런데 색계에 있어서 수행자는 자유를 얻고 있지만 그것은 어디까지나 物質界에 있어서의 자유이다.

이미 언급한 불보살의 세계는 정신만이 존재하는 세계이다. 그러한 영원한 정신이 色〔물질〕으로 나타나는 것이 化作이다. 그리하여 자비의 화신인 관음은 수많은 현실의 여러 모습으로 應化하며, 역시 구원의 화신인 지장보살도 한량없는 모습의 화신으로 나타나 널리 方便을 베푼다. 그리고 관음과 지장은 부처의 모습으로 나타나기도 한다. 그러므로 무색계와 색계·욕계는 表裏관계를 이룬다.

이와 같이 필자는 감로탱을 일종의 三界圖를 드라마틱하게 표현한 우리나라의 독특한 大綜合의 불화라고 해석하고 싶다. 욕계와 색계는 즐거움과 괴로움의 정도에 있어서 차이가 있고, 또 그 수명에 있어서 차이가 있지만 언젠가 그 인연이 다하면 반드시 죽고 또 다시 새로운 인연을 만나 새로운 세계에 태어나게 되는 生死의 수레바퀴 속을 끝없이 헤맨다. 그러한 生死輪廻의 세계인 욕계와 색계를 감로탱에서는 크게 하나로 묶어 표현하고, 정신세계인 무색계는 공간적으로 떼어서 산악이나 침엽수로 분명히 가르고 있다. 말하자면 열반 혹은 해탈의 세계와 生死輪廻의 세계를 완전히 구획하여 무색계는 정교하고 추상적으로 표현하고, 색계와 욕계는 역동적으로 현실감 있게 전혀 다른 방법으로 표현하고 있다.

말하자면 감로탱은 三界를 표현함으로써 불교의 우주관을 나타낸 대종합의 드라마라고 할 수 있다. 이러한 대종합의 意圖는 우리나라에서 감로탱이라는 불화에서만 나타나는 것이 아니다. 불상에서는 毘盧遮那佛을 중심으로 釋迦·盧舍那·阿彌陀·藥師, 또 이에 따른 文殊·普賢·觀音·勢至·日光·月光 등 모든 보살들도 함께하여

一大綜合을 이루어내고 있다. 또한 釋迦·藥師·阿彌陀 등도 觸地降魔印을 취하여 도상적으로 會通하고 있다. 이와 같이 佛像이든 佛畵든 우리나라의 佛敎美術史에는 불교에 대한 우리 민족 나름의 해석이 반영되어 있다. 사상이나 미술은 풍토성과 민족성에 의하여 변형되고 첨가되어 때때로 독창성을 띠게 된다. 그러므로 인도미술에서 혹은 중국, 일본미술에서 추출된 美的 원리는 한국미술에 적용될 수 없을 뿐더러 적용해서도 안된다. 그렇게 한다면 한국 나름의 신앙형태와 그것이 반영된 불상이나 불화의 美的 특성이 간과될 위험이 있기 때문이다. 만약 그렇게 된다면 역사적으로 전개하여 축적되어 온 한국 나름의 독창성이 드러나는 것이 아니라 오히려 밀폐되어 버리고 말 것이다.

우리나라의 불화나 불상은 우리나라 나름의 신앙적 해석의 산물이므로 우리는 그러한 해석을 우리나라의 불교미술품 속에서 찾지 않으면 안된다. 필자가 작품 자체의 자세한 觀察과 分析, 그리고 그에 따른 종합의 과정을 밝혀내는 것을 강력히 주장하는 이유가 여기에 있다.

2. 佛敎儀式 分壇法의 綜合的 性格

우리나라의 사원에서는 佛壇이 上壇·中壇·下壇의 三壇으로 구분되어 의식이 행해지는데 이는 우리나라의 독특한 것이라 한다. 上壇과 中壇에는 매일 아침과 저녁에 정기적으로 예불을 올리는데 비하여 下壇에서는 부정기적으로, 즉 七七齋나 甲齋 같은 특별한 때에 법회가 열린다.

上壇은 사원에서 가장 중요한 불보살이 봉안된 中心壇으로 법당의 중앙에 여러 佛이나 보살 등을 모시고 그 뒷벽에 後佛幀을 거는데 이들을 上壇幀이라 한다. 모든 의식은 이 上壇을 중심으로 행해진다.

中壇은 神衆壇이라고도 하는데 대개 上壇 좌측에 神象幀이 봉안된다. 神衆幀은 天人의 경지에 든 護法神을 표현한 것으로 上壇儀式 다음에 이 神象壇에서 中壇儀式을 행한다.

下壇은 靈壇이라고도 하는데 地藏菩薩幀, 甘露幀 등 下壇幀을 법당의 좌우 벽면에 봉안하며 위패는 감로탱 앞에 모신다. 그런데 靈駕薦度儀式을 거행할 때 그 대상이 되는 것이 바로 감로탱이다. 특히 下壇幀에는 七星幀, 山神幀 등도 포함되어 토속적인 성격이 가장 강하게 나타나고 있다.

이러한 佛敎儀式의 分壇法은 불상들의 위계질서에 의한 것인데 한국불교의 토착화 과정에 크게 기여하고 있으며 이것은 동시에 한국사원의 가람배치와도 관계가 깊다.[26]

그런데 감로탱은 비록 下壇幀이라 하나 도상의 구성상 특별한 의미를 지닌다. 즉 감로탱에는 上壇에 모셔져야 할 아미타여래·관음·세지의 삼존불과 七여래 혹은 五여래가 화면의 상단에 묘사되어 있고 지장보살도 묘사되어 있다(인로왕보살은 독립적으로 봉안되지 않지만 감로탱의 경우 상단에 묘사되며 幡으로 대신할 경우 왼쪽 벽면에 걸린다). 감로탱의 중단에는 天人眷屬이 표현되어 있으며 하단

에는 地獄圖가 묘사되고 때때로 지장보살이 나타나고 있다. 또한 하단 전면에는 六道衆生이 가득 묘사되어 있다.

이와 같이 감로탱에는 上壇·中壇·下壇에 모셔지는 불보살들이 화면의 上段·中段·下段 등 三段에 걸쳐 위계적으로 체계 있게 배치되어 있다. 말하자면 감로탱에는 上壇幀·中壇幀·下壇幀이 모두 한 화면에 집약되어 있어서 그에 따른 의식이 한 화면에 종합되어 있는 셈이다. 佛教儀式 分壇法의 原理가 감로탱에서는 지켜지지 않고 오히려 三壇이 合壇되어 있는 原理를 발견하게 된다. 즉 四十九齋나 甲齋 등 특별한 법회가 감로탱 앞에서 이루어질 때 내용적으로 上壇儀式·中壇儀式·下壇儀式 등이 한꺼번에 동시에 이루어지고 있음을 알 수 있다. 그러므로 감로탱은 圖像의 면에서 종합적인 성격을 띨 뿐만 아니라 儀式의 면에서도 종합적 성격을 띠고 있음을 알 수 있다. 그것은 靈壇이라는 불교의 내세신앙과 민간의 祖靈信仰의 習合現象에서 비롯되었기 때문이다.[27] 말하자면 祖靈의 극락왕생을 기원하는 공덕에 의해 여래의 가호를 받을 수 있었기 때문이다. 따라서 감로탱에서는 아미타여래가 항상 상단의 중앙에 정면관으로 혹은 독립적으로 표현되어 있는데 이런 점으로 보아 上壇幀으로서의 성격이 매우 강한 특이한 下壇幀이라 할 수 있다.

3. 諸經典과의 複合的 關係

감로탱은 매우 복잡한 도상을 보여줄 뿐만 아니라 시대에 따라서 다양하게 전개되어 왔다. 그러므로 어떤 특정한 하나의 所依經典에 의해서 圖解되었다고 보기 어려우며 여러 관계 경전들을 연관시키지 않고서는 도상의 의미를 밝히기 어렵다. 다음에 여러 관계 경전들의 내용을 간단히 요약하면서 이들이 어떻게 감로탱에 복합적으로 반영되었는지 살펴보고자 한다. 우리는 이러한 여러 경전들과의 관계에서도 감로탱의 또 하나의 종합적 성격을 확인해볼 수 있다.

① 《父母恩重經》

불교는 유교의 근본사상인 孝의 개념에 대응하여 그 나름의 孝사상을 확립하였다. 출가하여 깨달음을 얻으라는 불가의 가르침에는 효의 사상이 비집고 들어갈 틈이 없는 듯하나 유교화된 불교의 영향을 받은 우리나라에서는 일찍이 삼국시대부터 효의 사상이 사회윤리 전반에 깔리게 되었다.

동양에서는 유교의 효사상과 다른 개념으로서 불교의 효사상이 확립되었다. 유교에서는 父系를 중심으로 한 효사상이 확립된 데 비하여 불교에서는 母系를 중심으로 한 효사상이 확립되어 비로소 부모에 대한 효사상이 균형을 이루게 되었다. 아마도 불교에서는 어머니에 대한 효사상의 근원을 석가가 正覺을 이룬 후 곧 어머니가 머물고 계신 도솔천에 올라가 3일 동안 설법하고 내려온 이야기에서 구하고 있는 듯하다. 여하튼 불교에서도 유교의 《孝經》에 대응하는 《父母恩重經》, 《目犍連經》, 《盂蘭盆經》 등이 성립하기에 이른다.

《父母恩重經》은 어머니의 恩德을 어떻게 갚아야 되는가 하는 阿難의 부처님에 대한 물음에서 시작되고 있다. 어머님이 잉태했을 때의 고통, 낳고 기르신 은혜를 자세히 설한 다음, 그 은혜가 얼마나 갚기 어려운지 설한다. 그 은혜는 수미산 같아서 갚기 어려우므로 우리들은 죄인이라는 불효에 따른 죄의식이 생겨나게 된다. 그리하여 불효하면 지옥에 떨어지게 된다.

이 경전은 부모에 대한 은혜가 설해져 있으나 구체적으로 예를 든 은혜는 모두 어머니가 베푼 은혜여서 이 경전은 어머니의 은혜만을 강조하고 있다. 그리고 불교에 있어서 《父母恩重經》은 여러 가지 효경들 중에 가장 근본이 되는 경전임을 알 수 있으며 다른 효경들은 왜, 어떻게 부모에게 효도해야 하는가를 구체적으로 언급한 것임을 알 수 있다.

《父母恩重經》은 유교가 위세를 떨치던 조선시대에 널리 읽히던 대중적인 경전이었으며 한글이 세종대왕에 의해 창제된 후에는 한글본도 널리 읽혔다. 지금 남아 있는 板本 중에는 조선 후기 正祖 때 한문과 한글이 병기된 龍珠寺本이 유명하다.

② 《目犍連經》·《盂蘭盆經》

王舍城에 傳相이란 長者가 있었는데 큰 부자였으며 六道 가운데서 늘 六波羅蜜을 행하여 보살의 경지에 들었다. 그가 죽자 아들 나복은 점점 줄어드는 재산을 염려하여 외국으로 장사의 길을 떠나며 어머니에게 집의 일을 당부한다. 재산을 셋으로 나누어 하나는 어머니께 드려 집안을 보존케 하고, 또 하나도 어머니께 드려 三寶께 공양하며 아버지를 위해 날마다 五百乘齋(스님을 초대하여 음식을 공양하는 것)를 베풀게 하고, 나머지 하나는 자기가 가지고 장사의 밑천으로 삼았다.

나복의 이러한 당부에도 불구하고 어머니는 齋를 지내기는 커녕 교화하려는 스님들을 죽이며 齋 지낼 돈으로 가축을 사서 죽여서 매일 배불리 먹으며 귀신에게 제사지냈다. 나복이 돌아오자 어머니는 급히 幢幡을 꺼내어 거짓으로 齋를 지내며 매일 三寶를 공양하였으며 五百乘齋를 지냈다고 거짓말을 하였다. 그러나 마을 사람들이 어머니의 악한 일을 일러바치니 나복은 몸을 던져 땅에 부딪치며 기절하였다. 그러나 어머니는 내가 五百乘齋를 올리지 않았다면 내가 7일을 넘기지 못하고 죽어서 아비대지옥에 빠질 것이라고 거짓말을 계속한다. 결국 어머니가 7일 안에 죽자 나복은 3년 동안 공양하고 服이 끝나자 무덤을 하직하였다. 그는 부처님을 찾아 출가의 뜻을 아뢰었다. 이에 부처님은 누구라도 출가하는 것은 팔만 사천의 탑을 만드는 것보다 나은 것이며 그로써 살아 있는 부모는 백년 동안 복과 즐거움을 누릴 것이요, 七代를 거슬러 올라 조상까지도 정토에 태어날 것이라 하였다. 여기서 우리는 불가에서 말하는 出家의 행위가 곧 孝를 의미하며 조상숭배의 개념까지도 폭넓게 수용하고 있음을 알 수 있다.

이에 부처님은 아난을 보내서 나복의 머리와 수염을 깎게 한 다음 나복의 이마를 만지며 援記를 주고 그의 이름을 고쳐 大目犍連(흔히 目連이라 부른다)이라 하였다. 목건련은 부처님으로부터 어머니의 지은 죄가 수미산 같아서 죽어서 지옥에 빠진 사실을 알게 된다. 목련은 슬퍼서 목놓아 울다가 여러 지옥으로 어머니를 찾아 나

선다. 이로부터 목련은 여러 지옥의 끔찍한 광경을 보게 된다. 도중에 그는 한 떼의 아귀를 보았다. 그들의 머리는 태산처럼 크고 배는 수미산처럼 부른데 목구멍은 바늘처럼 가늘었다. 목련은 그들 아귀들이 전생에 죽은 사람을 위해서 올리는 齋를 못하게 하고 三寶를 공경하지 않아서 그러한 흉칙한 모습으로 전혀 먹지 못하는 고통을 겪고 있음을 알았다.

그는 마침내 아비지옥에 이르러 부처님이 시킨 대로 부처님의 가사를 받아 입고 열두 고리 달린 錫杖을 짚고 부처님의 鉢盂를 들고 그 지옥문 앞에서 석장을 세 번 흔드니 지옥문이 저절로 열리고 옥중의 모든 죄인들이 잠시의 휴식을 얻을 수 있었다. 거기서 목련은 온몸이 모진 불에 활활 타고 있는 어머니를 찾게 된다. 어머니는 배가 고프면 쇠알을 먹고, 목이 마르면 구리물을 마시며, 부젓가락으로 찔리며, 온 창자가 불에 타들어가는 고통 속에서 아들에게 구원해 달라고 부르짖는다.

목련은 부처님을 찾아가 어머니를 구출할 방법을 묻는다. 부처님은 어머니를 구해줄 것을 약속하고, 미간에서 다섯 가지 색의 광명을 내어 그 빛으로 지옥을 깨뜨렸다(이와 같이 目連이나 釋迦가 지옥문을 破하여 열어 죄인들을 구원하는 '破地獄'의 장면은 감로탱의 向左下段에 때때로 나타난다). 이에 모든 죄인들은 왕생하였는데 어머니만은 罪根이 깊고 무거워 托生되지 못하고 大地獄에서 小黑暗地獄으로 들어간다. 이에 목련은 부처님이 시킨 대로 大乘經典을 외우니 어머니는 아귀가 되었다. 다시 부처님이 시킨 대로 모든 보살을 청해다가 49개의 등에 불을 켜서(이는 49齋를 상징하는 듯하다) 信幡을 만드니 어머니가 아귀의 몸에서 떠나 어미개가 되었다(藥仙寺 甘露幀의 下段에 그려진 개는 이 어미개를 표현한 듯하다). 다시 목련은 부처님이 시킨 대로 칠월 보름 盂蘭盆齋를 베풀었다. 7월 15일은 스님들의 여름 安居가 끝나는 날이며 스님들은 이날 한 곳에 모여서 어머니를 구원하여 정토에 태어나게 하였고, 또 법을 설하여 중생들을 해탈케 하였다. 이 經의 끝에는 "만일 선남자, 선여인이 부모를 위하여 이 경을 써서 읽고 외우면, 三世父母와 七代祖上이 곧 정토에 왕생하여 모두 해탈할 것이며 장수하고 부귀를 누릴 것이다"라고 하며 목건련의 효심을 강조하고 있다.

《目犍連經》은 《盂蘭盆經》과 대동소이한데 이 두 經의 공통된 결론은 칠월 보름 安居가 끝나는 날 부모에게 효도하는 마음으로 향·꽃·등촉을 마련하여 스님들을 공양하면 부모와 七代先亡父母가 餓鬼苦를 벗어나 극락왕생한다는 것이 그 요지이다. 말하자면 두 經은 모두 효심을 강조하여 그 효심에 의해 七代祖上까지 구원한다는 불교적 조상숭배사상을 보여주고 있다.

《目犍連經》이나 《盂蘭盆經》은 圖像上 감로탱과 깊은 관련이 있다. 특히 이 경전에서 언급된 지옥성문은 18세기 말부터 감로탱에 나타나는데 지옥성문 앞에 錫杖을 들고 있는 승려는 지장보살이라는 설과 목련이라는 설 두 가지가 있다.[28] 그러나 이러한 도상은 목건련경이나 우란분경의 이야기를 표현했다는 설이 더 유력하다고 생각된다.

③《地藏菩薩本願經》

이 經의 첫머리에서 석가모니는 지장보살의 존재이유와 역할을 다음과 같이 이야기한다. "지장보살은 중생을 오랜 겁 동안에 이미 濟度[救援]하였으며 지금도 제도하고 앞으로도 제도할 것이다. 그러니 그를 찬탄하고 예배하고 공양하고 그 형상을 그리거나 造成하여 모시면 영영 惡道에 떨어지지 않을 것이다."

그가 長者의 아들이었을 때 "나는 지금 미래세가 다하도록 헤아릴 수 없는 겁에 저 죄받은 六道衆生을 위하여 널리 方便을 베풀어서 다 해탈케 하고 나서야 나의 깨달음을 이루리라"고 誓願을 세운다. 그리하여 그는 부처의 咐屬을 받아 사바세계에 미륵불이 나타날 때까지 모든 衆生을 해탈케 하는 임무를 띠게 된다. 그 방편으로 그는 男子·女子·龍·鬼神·山·숲·내·들·강·못·샘·우물·帝釋天·梵王·轉輪聖王·居士·國王·帝相·屍身·比丘·比丘尼·優婆塞·優婆夷·聲聞·羅漢·辟支佛·菩薩 등등 각각 차별 있는 중생에 따라 몸을 나누어 제도하게 된다(그러니 감로탱 하단의 欲界의 衆生은 地藏菩薩의 顯現이며 더 나아가 중단의 왕후장상과 비구·비구니들 그리고 天上의 佛菩薩들도 모두 지장보살의 化身이라고 해석할 수 있다. 이러한 제도의 방편으로써의 化身의 원리는 관음의 三十二應身에서도 보이는 바이다).

모든 지옥은 鐵圍山 속에 있는데 끔찍한 지옥의 여러 광경을 보여준다(감로탱에서는 중·하단을 둘러싼 산악을 철위산이라 하였으니 바로 이 안의 세계가 지옥의 세계임을 알 수 있다).

像法時代에 한 나한이 있어 중생을 제도해 왔는데 廣目이란 한 여인을 만난다. 그 여인은 어머니를 위하여 명복을 지어 구제하려 하나 어느 곳에 태어났는지 알 수 없다고 하였다. 어머니가 지옥에서 모진 고통을 받고 있음을 알고 廣目은 어머니가 지옥에서 벗어나기를 애걸하며 큰 서원을 세운다. 즉 만일 어머니가 三惡道와 미천한 신분과 女人의 몸까지 여의고 영겁토록 報를 다시 받지 않게 된다면, 모든 중생이 육도윤회를 벗어나 다 成佛한 뒤에 비로소 깨달음을 이루겠다고 하였다. 바로 이 廣目이라는 여인이 지장보살이다. 이와 같이 죄업으로 지옥에서 고통받는 어머니를 구원하려는 주제는 《目犍連經》, 《盂蘭盆經》의 것과 같다.

《地藏經》에서는 '衆生이 몸을 움직이고 생각하는 모든 것은 죄 아닌 것이 없다'고 강조하고 있는데 이는 매우 중요하다. 말하자면 지장경에서는 죄의식을 강조하여 중생은 모두 죄인이며 따라서 모두 지옥에서 고통받고 있음을 말하는 것이다. 廣目의 어머니는 그러한 중생의 대표에 지나지 않는다.

그러면 구원의 방법은 무엇인가. 지장경은 49齋[七七齋]를 강조한다. 즉 지장보살이 말하기를 "죽은 이가 있을 때 그 권속들이 임종하는 사람을 위하여 좋은 인연을 닦으면 여러 가지 죄가 다 없어질 것입니다. 만일 그가 죽은 뒤 49일 안에 좋은 일을 하면 그 중생이 영원히 나쁜 곳을 여읠 것입니다. …… 죽은 이는 49일 동안 어두컴컴한 곳을 헤매다가 중생의 죄업을 심판하는 곳에서 業果를 변론하고 심판받은 뒤에야 業대로 다시 태어나게 됩니다. …… 그러니 이 생명을 마친 사람이 새 생명을 받지 못하는 49일 동안에는 모든 혈육권속들이 명복을 빌어 구제해주기를 바라는 것입니다. 죄업중생이 생명을 마친 뒤에 혈육권속이 齋를 베풀어서 갈 길을 도

와주되 모든 음식을 부처님과 스님께 지극한 마음으로 공양하면 亡者가 그 공덕의 7분의 1을 얻고 나머지는 산 사람의 이익이 됩니다.〞이처럼 지장경에서는 49齋를 강조하고 있다. 그러니 감로탱의 복잡한 여러 도상들은 바로 지장경을 圖解한 것으로 해석해볼 수도 있다.

④ 《法華經》

鳳瑞庵甘露幀에는 작법승중 앞에 法華經函이 놓여 있다. 그것을 보면 감로탱과 법화경의 관계는 무관하지 않은 것 같다. 실제로 法華經 譬喩品을 보면 감로탱 하단의 광경을 묘사한 것들과 같은 내용을 찾아볼 수 있다.

아이들을 三界의 썩고 낡은 불타는 집에서 나오게 한 것은, 중생들로부터 나고 늙고 병들며 죽으며, 근심, 걱정, 괴로움, 번뇌와 어리석고 어두움에 덮인 三毒의 불을 꺼주고 阿耨多羅三藐三菩提〔無上正等正覺〕를 가르쳐서 얻게 하기 위함이니라. …… 현세에서는 여러 가지 고통을 받고, 후세에는 지옥·축생·아귀의 고통을 받으며, 혹은 천상에 나거나 인간계에 있을지라도 빈궁하고 困苦하며 사랑하는 자와의 이별, 원수와 미워하는 사람과 만나는 괴로움 등, 이와 같은 여러 가지 모든 괴로움이 있게 되느니라. 중생이 이 가운데 빠져 있어 기뻐하고 놀며, 깨닫지도 못하고 알지도 못하며 놀라지도 않고 두려워하지도 아니하며, 또는 싫어하는 마음을 갖지도 않고 해탈을 구하지도 않으며, 이 三界의 불집에서 東西로 달리며 비록 큰 고통을 만날지라도 이를 근심하지 않으리라. …… 長者가 은근히 方便을 써서 모든 아들들을 불집에서 모면케 한 후에 각각 진귀한 보배로 된 큰 수레를 주는 것같이 여래도 또한 지혜와 방편으로써 三界의 불집에서 중생을 빼내어 제도하기 위하여 三乘의 聲聞·辟支佛·佛을 설한 것이니라.

말하자면 감로탱 하단의 六道衆生의 여러 고통을 三界의 불타는 집으로 나타낸 것이다. 이러한 三界의 불타는 집에서 구원하는 방편으로 내세운 것이 바로 《法華經》의 「觀世音菩薩普門品」이다. 감로탱에는 반드시 백의관음이 출현하는데 독립적으로 나타나기도 하지만 흔히 지장보살과 함께 나타나기도 하고 아미타불과 함께 나타나기도 한다.

「觀世音菩薩普門品」에서는 '…… 백천만억 중생이 모든 고뇌를 받을 때 관세음보살의 이름을 듣고 一心으로 부르면 관세음보살이 즉시 그 소리를 듣고 모두 해탈케 한다. 만일 이 관세음보살의 名號를 가지는 이는 큰 불에 들어가도 불이 능히 태우지 못하나니 보살의 위신력에 의한 것이다. 만일 큰 물에 빠졌을지라도 그 명호를 부르면 곧 얕은 곳을 얻는다' 하였다.

이와 같이 관세음보살은 현세의 중생이 당하는 고통을 벗어나게 하며, 지장보살은 닥쳐오는 지옥의 고통을 벗어나게 하는 역할을 각각 담당하고 있다. 그러므로 감로탱의 現實世界는 觀音과 관계가 있고 地獄은 地藏과 관계를 맺고 있음을 알 수 있으나, 결국 이 두

가지는 확연히 가를 수가 없다. 하단의 욕계는 현실이며 동시에 지옥인 것이다.

이 관세음보살은 지장보살과 마찬가지로 佛·辟支佛·聲聞·梵王·帝釋·長者·居士·婆羅門·比丘·比丘尼·優婆塞·優婆夷·婦女·童男·童女 등등 중생의 根機에 따라 32의 몸으로 應身하여 욕계에 몸을 나툰다. 그러므로 감로탱의 제단 양 옆에 나타나는 여러 帝王·婆羅門·仙人·比丘·比丘尼 등은 바로 觀音의 化身으로 해석할 수 있다.

이와 같이 법화경은 포괄적으로 감로탱과 밀접한 관계가 있음을 알 수 있다.

⑤ 《瑜伽集要救阿難陀羅尼焰口軌儀經》, 《佛說救拔焰口餓鬼陀羅尼經》, 《佛說救面然餓鬼陀羅尼神呪經》, 《施諸餓鬼飲食及水法幷手印》, 《瑜伽集要焰口施食起敎阿難緣由》

이러한 여러 가지 密敎經典은 감로탱의 施餓鬼會와 관련이 있는 경전들이다. 내용은 대동소이하나 그 가운데 《瑜伽集要救阿難陀羅尼焰口軌儀經》이 가장 길고 내용이 자세하며, 유일하게 七如來가 등장하고 의식의 절차가 자세히 언급되어 있어 감로탱 도상의 고찰에 가장 큰 도움이 된다. 또 《施者餓鬼飲食及水法幷手印》은 순전히 作法만을 다루어 陀羅尼와 手印을 집중적으로 언급하고 있다. 이 項에서는 이 두 경전을 중심으로 다루어보겠다.

《瑜伽集要救阿難陀羅尼焰口軌儀經》의 내용은 다음과 같다.

아난이 홀로 앉아 조용히 명상에 잠겨 있었다. 그날 밤 三更에 아귀가 나타났는데 몸은 추하고 바싹 마르고 입에서 불을 내뿜는데 목은 바늘과 같이 가늘었다. 머리는 산란히 흐트러지고 손톱과 어금니가 길어 모습이 무서웠다. 아귀가 아난에게 말하기를 너는 3일 후에 생명이 다하여 다시 아귀로 태어날 것이다. 이에 아난은 두려움에 떨면서 餓鬼苦에서 헤어날 수 있는 방법을 묻자 다음과 같이 해결방법을 제시한다. 내일 새벽에 百千那由他恒河沙數만큼의 많은 아귀에게 음식을 베풀고 또 무량한 婆羅門·仙人·閻羅의 冥官 및 여러 귀신과 먼저 죽은 이에게 평등하게 七七斛의 음식을 베풀고 또 三寶를 공양하면 너는 수명을 연장할 수 있고 餓鬼苦에서 떠나 천상에 태어날 수 있다. 아난은 아침에 일어나 부처님을 찾아가 지난 밤의 일을 그대로 고하니 부처님은 '아난아 두려워하지 말라, 과거에 陀羅尼를 얻은 것이 있으니 無量威德自在光明如來陀羅尼法이라 한다. 이 陀羅尼法을 일곱 번 외며 기도하면 一食이 여러 가지 甘露飮食으로 변하여 恒河沙數만큼의 一切餓鬼와 바라문, 선인, 귀신들이 모두 배불리 먹고 解脫할 수 있다'고 말한다. 그 다음 儀式의 作法을 말하며 여러 가지 結破地獄印, 召請餓鬼印, 召罪人, 摧罪人, 定業印, 懺悔滅罪人, 妙色身如來施甘露印, 開咽喉印 등 순차적으로 結印과 그에 따른 眞言을 열거하고 있다. 다음, 如來吉祥名號를 칭찬하면 三途八難의 고통을 여읠 수 있다고 하면서 寶勝如來·離怖畏如來·廣博身如來·妙色身如來·多寶如來·阿彌陀如來·世間廣大威德自在光明如來 등 七如來를 들고 있다. 다음, 無量威德自在光明如來印을 結하고 無量甘露法食과 陀羅尼를 들고 있다. 이 結印을 하며 명상에 들면 甘露가 乳海를 이루어 一切有情이 충분히

포만할 수 있다. 끝으로 普供養印과 奉送印과 陀羅尼를 들면서 이 經은 끝을 맺는다.

이 經의 내용을 보면 욕계의 恒河沙數만큼의 무량한 아귀들을 구제하는 의식으로 여러 가지 結印과 陀羅尼를 들고 있는데 감로탱의 도상과 비교해보면 화면 중앙의 감로제단과 큰 아귀 그리고 그 의식을 주제하는 고승과 깊은 관련을 맺고 있음을 알 수 있다. 그리고 다른 경전들은 四여래나 五여래를 들고 있는데 이 경전만이 七여래를 들고 있어서 감로탱 상단의 七여래의 도상과 합치하고 있음을 알 수 있다.

《施諸餓鬼飮食及水法幷手印》은 作法만을 다루고 있다. 먼저 오른손의 大指와 中指를 맞대고 나머지 세 손가락은 서로 떼어서 약간 구부리는 普集印을 맺으며 陀羅尼를 읊으면 一切餓鬼가 모두 운집한다. 다음, 왼손으로 食器를 들고 오른손으로 召請印〔普集印〕을 맺으며 한 번 주문을 욀 때마다 손가락을 튀기는데〔彈指〕 그 튀기는 소리가 나는 즉시 나머지 세 손가락을 벌려 약간 구부리면 이를 破地獄門及開咽喉印이라 한다. 이때 無量威德自在光明勝妙之力加持飮食陀羅尼를 설하고 一切餓鬼가 甘露食을 먹으면 모두 生天한다. 또 毘盧庶那一字心水輪觀眞言印을 맺고 주문을 외고 다섯 손가락을 펴서 식기에 대면 우유가 바다처럼〔乳海〕 솟아나와 모든 아귀가 포만할 수 있다. 그리고 이 經은 寶勝如來·妙色身如來·甘露王如來·廣博身如來·離怖畏如來 등 五如來를 들고 있다. 그러나 가장 중요한 阿彌陀如來가 빠져 있다.

이러한 密敎經典을 살펴보면 이들은 결국 감로탱에 있어서 감로제단과 아귀와 의식을 주제하는 고승의 행동과 七여래 혹은 五여래의 도상들과 直結되고 있음을 알 수 있다. 즉 감로탱 중앙의 가장 중요한 도상은 이 밀교경전들에 의해 가장 구체적으로 설명될 수 있다.

이상에서 여러 관련 경전들을 살펴본 바와 같이 우리나라의 감로탱은 어느 한 경전에 의거하지 않고 《父母恩重經》·《目犍連經》·《盂蘭盆經》·《地藏菩薩本願經》·《法華經》·《瑜伽集要救阿難陀羅尼焰口軌儀經》·《施諸餓鬼飮食及水法幷手印》 등 여러 경전들이 복합적으로 관련되어 있음을 알 수 있다. 말하자면 우리나라 감로탱은 대종합적 성격을 띠며 독창적으로 성립된 우리나라 특유의 불화형식이라 할 수 있다.

그런데 이들 경전과 관련하여 주목되는 것은 目犍連과 阿難의 존재이다. 감로탱에서처럼 지장과 나란히 서서 아귀와 상대하는 승려는 《目犍連經》, 《盂蘭盆經》에서 본 바와 같이 목건련일 가능성이 많다. 그러나 대부분은 한 승려만이 아귀와 상대하고 있는데 이때는 밀교경전들에서 언급된 아난일 가능성이 크다. 실제로 그러한 인물 옆에 '阿難'이라고 표기한 예(高麗大博物館藏 甘露幀)를 보면 확실한데, 許東華 氏 所藏 甘露幀이나 弘益大博物館藏 甘露幀에서처럼 중앙의 거대한 餓鬼 옆에 恒河沙數라는 畵記가 있어 중앙의 의식에 관한 도상은 密敎經典에 근거하여 그려졌음이 더욱 분명하다.

그리고 《父母恩重經》이나 《目犍連經》·《盂蘭盆經》·《地藏經》 등

에서는 아버지보다 어머니의 은혜를 강조하거나 어머니가 餓鬼苦에서 고통받는 광경이 등장하는데 이 상반된 현상은 무엇을 의미하는 것일까. 일반적으로 불교에서는 여인은 극락에 갈 수 없다거나 죄업이 더 크다고 한다. 따라서 여인의 구원의 문제에 상당한 관심을 둔 것 같다. 《父母恩重經》에서 어머니의 고통과 은혜를 강조한 것은 이 經이 중국에서 성립된 僞經이기 때문에 매우 유교적으로 윤색된 불교사상으로 보이며 다른 불교경전과는 따로 취급되어져야 할 것 같다.

불교경전들은 한결같이 여인 내지 어머니의 고통과 죄업을 말하고 그 구원을 강조하고 있는데 불교신자들 가운데 여인이 많은 이유가 여기에 있다고 하겠다. 이러한 현상은 父系만을 절대시하는 유교사회에서 母系는 소외당하고 있었으므로 상대적으로 여인들은 불교신앙에 의탁할 수밖에 없었을 것이다. '儒敎=父系, 佛敎=母系'라는 조선사회에 있어서의 이중구조는 서로 균형을 유지하여 조선사회를 지탱하게끔 한두 줄기의 버팀목이라 할 수 있다.

V. 結語

조선왕조는 儒敎를 통치이념으로 삼고 출발했으며 종교라기보다는 지배계급의 정신적, 실천적 생활규범으로서의 역할을 강력히 수행하였다. 그것은 정치 뿐만 아니라 학문과 예술에 이르기까지 광범위하게 영향을 미쳤으며 이 현상은 한국의 정신사 및 예술사에 있어서 획기적인 사건이었다.

그러나 상류계급에 의해 어느 정도 희생되고 핍박받는 피지배계급은 이 生에서 누리지 못한 행복을 저 生, 즉 극락 혹은 정토에서 누리기 위해서 종교를 열망하였다. 조선왕조를 통하여 피눈물 나는 핍박을 받아온 불교와 승려집단은 결국 민중과 운명을 같이하지 않을 수 없었으며 결국 한국불교사에 있어서 불교가 피지배층, 천민 등 약자를 위한 종교로서의 기능을 최대한 발휘하기에 이르렀으며 이에 따라 불교도 그 자체적으로 변모하지 않을 수 없었다. 결국 고대와 중세를 통하여 불교가 담당했던 통치이념의 역할을 유교에 물려주고 불교는 종교 역할만을 담당하여 民衆의 救援문제에 골몰하게 되었다.

그러나 유교가 비로소 민중에까지 뿌리내려 토착화된 것은 18세기에 이르러서였다고 한다. 그것은 관혼상제의 생활규범을 18세기에 이르러서야 일반서민들도 따랐다는 것을 의미한다. 이때 이들 사이에 갈등과 모순을 일으킨 것은 지금까지 이들의 정신적 지주역할을 해왔던 불교와의 관계였다. 그러나 거기엔 아무런 혼란이 일어나지 않았다. 그 이유는 불교가 유교의 근본이념인 '孝'와 '祖上崇拜'의 사상을, 아니 반드시 유교적이라기보다는 우리나라가 원래부터 지니고 있었던 종교적·실천적 덕목을 고대로부터 포용해왔기 때문이다. 그러나 이것은 비단 우리나라 뿐만 아니라 일찍이 이미 중국도 같은 사정이었다.

불교에서도 효와 조상숭배를 중시하고 그와 관련된 많은 불교의

례가 행해져왔기 때문에 역시 그것을 근본으로 삼는 유교가 서민의 생활규범까지 규제하기에 이르렀어도 아무런 갈등과 모순이 일어날 수 없었다. 오히려 불교는 유교에는 없는 구원의 문제, 극락왕생이라는 미래의 희망이 있었기에 현실적인 유교보다는 민중에게 더 매력적이지 않을 수 없었다. 동시에 유교가 토착화됨에 따라 불교도 효와 조상숭배라는 유교와 불교의 공통 분모에 훨씬 더 관심을 쏟게 되었다.

결국 유교와 불교는 대립되는 면도 있지만 효와 조상숭배에 귀결하려는 공통되는 점이 있어서 두 종교 사이에는 역동적 관계가 형성되어 왔다. 따라서 두 종교는 상류사회와 하류사회의 대립적 관계를 완화시키며 공존할 수 있는 계기를 마련해주었다. 오히려 한편으로 성격이 다른 면이 있었으므로 두 종교가 韓國文化를 형성하는 두 버팀목의 역할을 해왔는지도 모른다.

그러면 그것이 宗敎藝術에 어떻게 반영되었을까. 나는 18세기에 특히 유행한 甘露幀이 바로 그러한 사회적·종교적 산물이 아닌가 생각된다. 비록 감로탱이 16세기에 만들어지기 시작했다고 보나 현존하는 것 중 16·17세기 것은 매우 희귀하고 18세기에 이르러 대량 생산되기 시작한다.

佛畫는 예배대상으로 조성되기도 했지만 대체로 불상의 後佛幀으로 불상에서 표현할 수 없는 내용을 설명적으로 표현하는 동시에 불상을 莊嚴하는 기능을 담당해왔다. 이러한 불화의 화폭에 人間世의 모습이 처음 뛰어든 것은 十王圖였다. 그러나 그것은 現實이 아닌 地獄의 광경이었고 現實의 世界가 그대로 표현된 것은 감로탱이 처음이다. 거기엔 현실의 업보와 죄가 적나라하게 표현되어 있으며 때때로 지옥도가 부분적으로 표현되기도 한다. 파노라마처럼 펼쳐진 現實界에는 업보에 따른 여러 가지 죽음이 낱낱이 표현되었는데 그 영혼이 수륙재나 영산재·사십구재 같은 薦度齋라는 의식을 통해 극락정토로 인도된다. 감로탱에는 이러한 의식이 화폭의 중앙에 아귀와 함께 성대하게 표현된다. 상단에는 중앙에 七여래를 비롯하여 좌우에 인로왕보살과 아미타여래·백의관음·지장보살이 배치되어 죽은 영혼을 구제하는 일에 관련된 佛菩薩이 모두 나타난다.

또한 이러한 감로탱의 所依經典은 어떤 특정한 경전에 한정된 것이 아니고 《盂蘭盆經》·《地藏經》·《法華經》·《瑜伽集要救阿難陀羅尼焰口軌儀經》 등 여러 경전이 관련되어 있다.

이와 같이 감로탱은 첫째로 現實世界를 표현함으로써 한국인의 생활모습이 처음으로 佛畫에 나타나게 되어 극락왕생이 매우 생생하게 강조되며, 둘째로 현실세계·의식·극락왕생 그리고 많은 경전이 관련되어 있어서 하나의 綜合的 性格을 띤다고 볼 수 있다.

따라서 우리는 감로탱을 통하여 당시 사회상을 파악해볼 수 있다. 말하자면 감로탱에 효와 조상숭배사상을 극적으로 파노라마처럼 표현함으로써 유교와 불교가 아무런 갈등 없이 민중 사이에 정착할 수 있었으며 서민들이 불화에 나타날 수 있었다. 이렇게 불화에 한복을 입은 서민들의 풍속도가 출현하게 된 현상은 풍속화의 등장과 무관하지 않으며 바로 이러한 서민들의 등장이 18세기의 사회적·경제적·종교적·예술적인 새로운 양상을 반영한 것이라고 해석해볼 수 있다.

역사적으로 현실을 반영해온 감로탱은 歷史記錄畫의 성격을 띠고 있다. 특히 새로운 풍속도를 보여주어 형식과 양식의 변화에 획기적 기틀을 마련하였던 觀龍寺감로탱과 興天寺감로탱은 우리나라 佛畫의 역사에 있어서 기념비적 작품이라 할 수 있다. 감로탱의 상단은 불보살이 있는 天上의 세계로 그 도상이 고정되어 있어 다른 불화들과 다를 바가 없다. 하지만 중단과 하단은 각 시대에 따라 화가들의 의도와 구상이 자유롭게 그려질 수 있도록 허영된 유일한 공간으로 감로탱만이 지니는 특성이다. 이 감로탱의 중단과 하단에서 화가들은 처음으로 의궤의 틀을 벗어나 자유롭게 창작할 수 있었으니 이미 이 부분은 종교화의 범주를 벗어나 있는 셈이다.

감로탱은 현대의 화가들도 상단의 불보살은 비록 종래의 도상을 따른다고 하더라도 중·하단에서는 現代畫를 시도할 수 있도록 허용되어 있다. 그러니 현대의 화가들은 그 부분에서 지금의 풍속도를 현대기법으로 자유롭게 그려야 하는 사명감을 지니지 않으면 안 된다. 말하자면 현대의 감로탱을 한 화면에 舊形式·舊樣式과 新形式·新樣式이 함께 공존하는 독특한 畫目인 새로운 시대의 감로탱으로 창작할 수 있다.

감로탱의 이러한 역사적 원리를 파악한다면, 20세기 말~21세기 초의 급변하는 시대를 반영하는 새로운 도상과 새로운 양식의 감로탱을 얼마든지 실험할 수 있다. 우리는 이 시점에서 감격스럽게 전통미술과 현대미술을 접목할 수 있는 더 없이 좋은 기회를 맞이하고 있는 것이다.

1) 道端良秀,《佛教と儒教理論》, 京都 平樂寺書店, 1968, pp. 38～54.

2) 鄭承碩 編,《佛典解釋事典》, 民族社, 1989, p. 249.

3) 鄭承碩 編, 앞의 책, p. 313.

4) 道端良秀, 앞의 책, pp. 96～100.

5) 道端良秀, 앞의 책, pp. 52～54.

6) 趙善美,《韓國의 肖像畫》, 悦話堂, 1983, pp. 137～139.

7) 趙善美, 앞의 책, p. 141.

8) 七佛은 多寶如來・寶勝如來・妙色身如來・廣博身如來・離怖畏如來・阿彌陀如來・甘露王如來를 말한다. 安震湖 編,《釋門儀範》, 서울 法輪寺, 1931. pp. 67～68.

9) 寶寧寺 明代 水陸畫, 山西省博物館 編, 文物出版社, 1988.

10)《釋門儀範》, p. 237.

11) 服部良男, '盂蘭盆經說相圖'는 '靈魂薦度儀式圖'か 'びぞん' 美術文化史研究會編, 第79號, 1988, p. 64《施諸餓鬼飲食及水法并手印》(新修大藏經)에 '合掌當心誦比偈. 以印作召請 開喉印 以右手大指 與中指. 面相捻. 餘三指相去. 徵作曲勢印是. 名普集印'또 '誦此呪時. 以左手執食器. 以右手作前召請印. 唯改一誦一彈指. 以大指與中指頭相捻. 彈指作聲郎時. 餘三指開稍微曲此名破地獄門及開咽喉印'이라 하였다.

12) 服部良男, 앞의 논문, p. 63.

13)《佛說救拔焰口餓鬼陀羅尼經》이나《瑜伽集要救阿難陀羅尼焰口軌儀經》등에 "…… 朝若能布施百千那由他恒河沙數餓鬼飲食 ……"이란 같은 귀절이 보이고 있다.

14) 李基白,《韓國史新論》, 一潮閣, 1991, p. 291.

15) 李基白, 앞의 책, pp. 311～313.

16) 震檀學會 編,《韓國史—近世後期論》, 乙酉文化史, 1965, p. 493.

17) 震檀學會 編, 앞의 책, pp. 482～488.

18) 李東洲 編,〈朝鮮王朝の美術 — その時代的 背景〉,《李朝美術》, 講談社, 1987, pp. 231～232.

19) 黃善明,《朝鮮朝宗教社會史研究》, 一志社, 1985, p. 141.

20) 碧蓮은 곧 靑蓮으로 영혼이 극락정토에 왕생할 때 靑蓮 위에서 化生한다고 한다. 이러한 도상의 명칭은 望月寺藏 白泉寺 雲臺庵 甘露幀(1801年) 에서 확인되었다.

21) 이들 장면들의 설명 표기는 通度寺甘露幀(1786年)이나 白泉寺 雲臺庵甘露幀(1801年)의 것과 대동소이하다. 그러나 남장사감로탱(1701년)과 비교하면 장면들이 훨씬 증가했음을 알 수 있다.

22) 金承熙,〈朝鮮時代甘露幀의 圖像研究〉,《美術史研究》, 韓國美術史學會, 1992, p. 7.

23) 李殷希,〈雲興寺와 畫師 義謙에 관한 考察〉,《文化財》24號, 文化財研究所, 1991, pp. 203～204.

24) 金承熙, 앞의 논문, p. 19.

25) 柳麻里,〈朝鮮朝甘露幀의 研究〉,《朝鮮朝佛畫의 研究(2)—地獄系의 佛畫》, 韓國精神文化研究院, 1993, p. 114, 121.

26) 洪潤植,《韓國佛畫의 研究》, 圓光大學校出版局, 1980, pp. 59～74.

27) 洪潤植, 앞의 책, p. 69.

28) 洪潤植은 지장보살이라 하였고(앞의 책, pp. 181～201), 柳麻里는 목건련경에 나타난 목건련의 모습이라 하였다(柳麻里, 앞의 논문, p. 122).

甘露幀의 圖像과 信仰儀禮

金承熙

甘露幀의 圖像과 信仰儀禮

I. 개관

大雄殿 안에 들어서면, 우선 어둑어둑한 주위 때문에 한동안 우두커니 서서 여기저기를 두리번거리게 된다. 適應視가 되어 주위를 식별할 정도가 되면, 원색의 울긋불긋한 화려함이 연륜에 때를 머금어 그윽해진 丹靑이 눈에 들어오게 되는데, 그와 함께 우리의 시선을 집중시키는 것은 정면에 놓여 있는 불상이다. 대개 불교의 敎祖인 석가모니로서 그 절에서 主信仰의 대상으로 삼는 분이다. 그분을 모신 殿閣을 大雄殿이라 하는데, 절의 本堂인 셈이다. 대웅전이란 大雄猛世尊을 줄인 말로서 석가모니의 별칭이다. 본당에는 석가모니 외에도 阿彌陀佛이나 毘盧遮那佛을 主尊으로 모시는 경우가 있는데 각각 極樂殿, 毘盧殿이라 하여 본당으로 삼는다. 아미타불은 서방정토극락세계를 관장하시는 부처이고, 비로자나불은 광명이나 태양에 비유되는 진리 자체를 의미하는 法身佛이다. 이들 신앙의 분화는 法華經, 淨土三部經, 華嚴經 등의 경전에 기원한다. 이들 主經典에 대한 믿음은 宗派를 형성케 하여 불교를 다양하게 하였다. 조선 전기에 불교종파들이 통폐합되는 과정에서 크게 유행을 본 主佛殿이 대웅전이었는데, 주로 고려시대에 유행했던 天台宗의 법맥을 이어받은 것이다.[1] 대웅전은 조선시대에 禪宗을 중심으로 복합사원의 성격으로 변화되면서 主佛殿의 개념으로 일반화된 것이다.

主尊佛 뒤로는 '後佛幀'이라 불리우는 불화가 있다. 후불탱은 앞에 있는 주존불상을 그림으로 설명, 표현한 것인데 주존불이 석가상이면 '靈山會上幀'이, 아미타불상이면 '極樂淨土會上幀'이, 비로자나불상이면 '三身佛幀'이 걸리게 되는 것이 일반적이다. 그러니까 대웅전의 후불탱화는 '영산회상탱'이 되는 것이며, 그 내용은 석가가 법화경을 설법한 마가다국 왕사성 근처인 영취산에서의 법회 모임을 압축하여 묘사한 것이라 할 수 있다.

부처상을 정면으로 바라본 위치에서 대개 오른쪽(혹은 왼쪽) 벽면에는 보통 '神衆幀'이라 불리우는 그림이 걸려 있다. 이 그림을 中壇幀畫라고도 하는데, 그것은 불화의 역할이 모두 불교 儀禮와 관련이 있으므로 儀禮의 三壇 분류법에 따라 그렇게 불리는 것이다.[2] 따라서 정면의 후불탱은 上壇幀畫가 된다. 신중탱화는 영취산에서의 설법, 즉 佛法을 外護하는 기능을 한다.

신중탱화의 맞은편, 즉 왼편(혹은 오른편)에는 下壇幀畫인 '甘露幀'이 걸려 있다. 下段을 靈壇이라고도 하는데 그것은 죽은 영혼에게 齋를 지내는 곳이기 때문이다. 어떤 절에는 감로탱과 함께 '山神幀'이나 '七星幀' 등이 걸리기도 하고, 좀 규모가 큰 절에는 대웅전 뒤쪽으로 산신각이나 독성각, 칠성각 등을 별도로 두어 그 그림들을 봉안하기도 하는데 그것들은 모두 하단탱화로 분류된다. 그러나 감로탱은 독립 전각에 모셔지는 경우가 거의 없다. 항상 그 사찰의 본당에 모셔지는데 아마도 上·中·下壇의 전체의례 속에서만 감로탱의 위치가 드러나기 때문일 것이다. 하단은 불교의례의 순서에 입각해보면, 상단과 중단의 형식적인 의례절차와는 달리 신도들의 구체적인 誓願을 기원하는 곳으로, 여기에서 求福, 長壽, 多子, 救病, 薦度 등을 빈다. 따라서 현실의 절박한 문제들을 구체적으로 기원하는 하단신앙은 신도들과 가장 친근한 신앙형태를 이룰 수 있었다.

이 글은 하단신앙에서 薦度를 제일 목적으로 하는 감로탱에 대한 것이다. 감로탱의 화면에는 수많은 형체들이 마치 꿈틀거리는 생명체처럼 뒤엉켜 있다. 대웅전의 어스름한 조명 속에 차츰 드러나는 群像들의 모습은 세상의 온갖 고통이 집약되어 있는 것 같다. 그것은 조선시대에 불교를 믿었던 恨 많은 민중들의 소리 없는 절규를 담고 있는 것 같은 인상이다.

감로탱 화면 아랫부분에는 인간이 살아가면서 겪어야 하는 온갖 고난의 체험들을 형상으로 나타냈다. 삶이 그러하듯 고난의 순간들이 뒤엉켜 있는 것이다. 어려움도 기쁨도 함께 나누자고 굳게 약속하며 백년해로를 기약했던 부부간에 싸움이 벌어지고 있는 장면이 있다. 남정네는 부인의 긴 머리칼을 움켜쥐고 금방이라도 두들겨 팰 듯이 사납게 두 눈을 부라리며 성난 표정을 하고 있다. 그런 와중에 어린 자식은 어쩔 줄 몰라 하며 울고 있다[揷圖 1]. 아주 일상적일 수 있는 내용이지만 그림에 나타난 모습이 어쩐지 쓸쓸하게 느껴진다. 그런가 하면 노비가 주인에게 대드는 모습이, 혹은 주인이 하인을 두들겨 패는 모습이 너무나 사실적으로 묘사되어 있기도 하다. 이러한 장면은 주로 18세기에 조성된 그림에 등장하는 것으로 보아 당시 계층분화 혹은 그에 따른 위화감을 반영한 사회상이 아닌가 여겨진다. 또 바둑을 두다가 바둑판을 뒤엎으며 시비가 붙

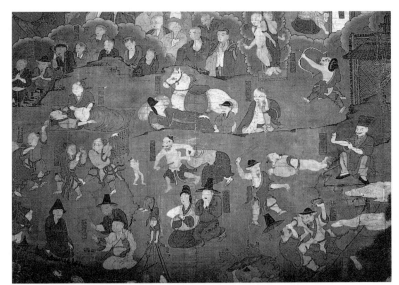

插圖 1 乾隆十八年銘甘露幀 세부, 1753년, 絹本彩色, 260.5×217cm,
　　　個人 所藏

기도 한다. 술에 만취되어 서로 치고 받고 싸우는 모습, 전쟁의 와
중에 비참하게 죽어가는 장면도 있다. 갈 곳 없는 딱한 처지의 고
아가 있는가 하면 의지할 곳 없는 노인의 처량함도 있다. 병든 사
람, 恨 많은 세상 스스로 목을 졸라 자살하는 사람, 나무에서 떨어
지는 사람, 집이 무너져 기둥에 깔린 사람, 벼락에 맞는 사람, 뱀
에게 쫓기는 사람, 호랑이에게 물려 죽는 사람 등 온갖 서글픔과
아쉬움과 괴로움과 어처구니없는 죽음, 죽음의 순간들이 파노라마
처럼 한 폭에 펼쳐져 있다. 삶 속에서 만날 수 있는 최악의 순간들
이라 해도 좋을 것 같다.

　세상의 喜怒哀樂이 응집되어 나타나고 있다. 삶이란 고통으로만
지속될 수는 없다. 잠깐의 기쁨과 희열이 군데군데 뜻하지 않게 찾
아온다. 그러나 그러한 잠깐의 기쁨은 지나고 나면 아쉬움과 짙은
그리움만을 안겨줄 뿐. 諸行無常이라고 하지 않던가. 감로탱에서
표현되는 즐거움의 순간들은 화려한 무대 뒤의 깊은 고독 같은 것
이다. 즐거워하는 그들의 밝은 표정 속에는 짙게 드리운 뼈저린 아
픔이 서려 있다. 광대패의 演戱와 걸립패의 行脚을 보고 있노라면,
자신들의 미천한 처지와 보잘것없는 인생살이의 울분을 목숨 건 아
슬아슬한 묘기를 연출하면서 혹은 질탕한 춤을 한바탕 추면서 달래
고 있는 것 같다. 그러나 그 아찔한 모험과 춤 속에는 神命이 들어
가 있다. 이는 질곡과 고난, 잠깐의 희열 등이 진흙 범벅처럼 뒤엉
켜 있음에도 불구하고 살아가야 한다는 人間道의 당위 때문일 것이
다. 무당의 굿으로 난관에 빠진 현실을 벗어나고자 하는 몸부림도
여기서 제외될 수는 없을 것이다. 승려사회에는 학대받는 여성, 갈
곳 없는 떠돌이 浮遊人生들과 같은 시대의 불운아들이 모여들었던
것 같다. 그러면 왜 감로탱이라는 그림 속에는 이처럼 불운한 처지
의 인간과 무참히 죽어버린 운명들을, 이 세상에 대해 분노와 온갖
恨을 품은 영혼들을 그려놓았을까.

　이른바 그들을 불교에서는 中陰身이라 한다. 다음 생을 받지 못
한 영혼들이다. 無住孤魂이라고도 한다. 그들은 예기치 못한 죽음
을 너무 급작스레 받았기에 輪廻로부터도 외면당했다. 그러기에 정
착을 못하고 이 넓은 우주공간을 배회한다. 또한 그들은 이 세상에

대해 너무도 많은 恨을 갖고 있기 때문에 귀신이 되어 인간사에 개
입하게 된다. 이로움을 줄 수도 있겠지만 대부분 害를 가한다. 그
러니까 세상사라는 것은 萬物의 靈長(유교에서의 개념)인 인간들에
의해 주도되는 것만이 아니라 귀신과의 끝없는 충돌과 그들의 개입
속에서 이루어지는 것이다. 정착하지 못하고 하염없이 떠돌아다니
는 영혼들에게 다음 生으로의 安着을 기원하는 것이 불교에서 행하
는 薦度齋인 것이다. 그것을 追善薦度齋라고도 한다. 불교교단이
이러한 천도재를 본격적으로 시설한 것은 중국에서였다. 그 시원적
근거는 盂蘭盆經을 중심으로 중국적 孝親思想을 첨가하고 다시 민
간신앙과 습합하여 정형적인 재의식으로 발전했다고 여겨진다.[3]
그런데 천도재는 그 주인공이 死者이므로 사자천도를 위한 제반 의
례가 우리나라에서는 常住勸供齋·大禮王供各拜齋·靈山齋 등의 유
형으로 집행되고 있다.[4] 그러나 정착하지 못하고 하염없이 떠돌아
다니는 無住孤魂을 천도하는 의식으로서는 위의 각 拜齋의 부수적
인 '施食儀禮'가 더욱 강조된 水陸齋를 들 수가 있을 것이다.[5]

　水陸齋는 바다나 육지에서 배회하는 영혼들에게 다음 생으로의

插圖 2 孤魂, 1488년경, 中國 明代 寶寧寺水陸畵 中

안착을 기원하는 불교의식이다. 감로탱의 화면 중앙에는 승려들의 바로 그러한 의식장면이 묘사되어 있다. 역시 그와 더불어 꽃과 향이 함께한 성대히 차린 음식이 祭床 위를 가득 메우고 있다. 이 음식은 여러 가지 의미로 해석할 수 있는데, 불전공양과 더불어 齋僧을 위한 飯僧 음식일 수도 있겠으나 그림의 전체내용으로 보아서 결국에는 無住孤魂들에게 베풀 음식이 아닌가 한다〔揷圖 2〕. 이 성대한 음식은 불교의식이 집행되는 과정에서 부처의 加護를 입게 된다. 부처의 가호를 입은 음식을 '甘露'라고 한다. 그리고 수륙재를 열어서 無住孤魂을 불러들인 후에 이 감로를 먹게 한다. 감로를 배불리 먹은 고혼은 비로소 다음 生을 받을 수가 있는 것이다. 그림 윗부분에 묘사된 여러 부처들과 보살들은 평상시 음식을 감로로 만들어주고 그것을 먹은 孤魂이 다음 生으로 환생할 수 있게끔 인도하고 있다. 다음 생에서는 부디 서방정토극락세계에서 탄생할 수 있도록 기원한다. 누가 기원하는가. 살아 있는 사람이 하는 것이다. 그것이 바로 살아 있는 후손의 몫인 것이다. 이와 같이 이 그림은 천도재와 깊은 관련이 있는 것이며, 제사를 중요시했던 유교 사회에 죽음을 위무하는 또 다른 형태의 기능을 불교가 떠맡고 있었던 징표인 것이다.

이 그림의 내용을 다시 정리한다면, 끝없는 방황의 늪을 헤매는 고혼을 위해 살아 있는 사람이 발원을 하여 薦度齋가 열리게 되고, 그 의식을 통해 생성된 감로를 매개로 하여 떠돌던 고혼은 아미타 부처가 주재하는 극락세계로 인도된다는 것이다. 살아 있는 자와 죽은 자의 영혼, 보살과 부처의 세계, 즉 三界가 유기적 질서 속에 용해되어 있는 것이다.

불교의 사회적 기능이 축소되었던 조선시대의 각종 齋禮는 직계 조상의 영혼을 追薦하는 데 중점이 두어졌다. 鮮初에 불특정 無住孤魂을 모두 구제하는 것을 목적으로 왕성하게 거행됐던 수륙재는 조선 중기 어느 때부터인가 대폭 축소되었다. 그러나 그 의식의 본의는 영혼천도재의 여러 의식절차 속으로 흡입되었다고 여겨진다. 사찰에 봉안되는 불화는 반드시 불교신앙의례와 관계가 있다. 감로탱이 영혼천도의례를 행할 때 사용되었다는 것은 이미 앞서 살펴본 바 있다. 그렇다면 실제 영혼천도재의 의식절차 속에 감로탱은 어떠한 위치에 있었는지를 살펴보지 않을 수 없다. 영혼천도의례의 체계는 侍輦 → 對靈(시련의례를 거쳐 불보살의 도량에 들어오게 된 영혼이 잠시 대기하면서 불보살을 맞이할 채비를 하는 의식) → 灌浴(구제 대상이 되는 영혼이 불단에 나아가기 전에 몸을 정결하게 하는 것) → 神衆作法(39位·104位 신중이 三寶를 옹호하도록 청하는 의식) → 上壇 勸供(부처님께 예의를 갖추어 공양드리고 법문을 들은 공덕에 의해 영혼이 구제된다는 핵심 의례) → 中壇勸供(상단권공 후에 도량옹호를 청한 神衆들께 헌공하는 의례) → 奉請 → 奉送儀禮 → 施食(대상 영혼을 위한 제사 의례) → 奠施食 → 回向儀禮로 이루어져 있다. 이 구체적인 내용은 뒤에 다시 언급할 것이지만, 여기서 주목해야 할 것은 감로탱이 봉안된 전각의 여러 불화가 위의 체계와 어떻게 연결되어 있나를 염두에 두지 않을 수 없다. 위에 열거한 천도재의 체계는 크게 上·中·下단 의례로 축약될 수 있는 바, 상단권공·중단권공·시식이 바로 그에 해당한다. 대웅전의 경우를 예로 든다면, 상

揷圖 3 感慕如在圖, 朝鮮後期, 紙本彩色, 116×90cm, 個人 所藏

단권공은 영산회상탱, 중단권공은 신중탱, 시식은 감로탱으로 연결지을 수가 있을 것이다. 여기서 시식이 확대·강조된 재의로서 七七齋·우란분재·수륙재 등을 꼽을 수 있다면, 아마도 감로탱은 그와 같은 재의와 그 본의를 같이하면서 크게는 영가천도재가 성립될 수 있는 가장 하위신앙(구체적 誓願)을 충족시킬 것이다. 조선 후기에 감로탱은 十王幀과 더불어 四十九齋(七七齋) 때나 백일, 혹은 亡者의 忌日에 가장 많이 쓰이는 그림이었다. 儒敎式 祭奠시 후손이 先祖에게 항시적인 사모의 정을 사당의 형식을 빌어 표현한 '感慕如在圖' 앞에서 祭를 지내는 것과 같은 맥락이었다〔揷圖 3〕. 즉 정식으로 葬禮를 지내지 못할 경우 약식 장례인 천도의식 때 감로탱은 유용한 역할을 했던 것으로 여겨진다. 그러나 조선 중기 무렵에 조성된 감로탱도 그와 같은 기능을 했는지는 의문이다. 어쨌든 죽음 뒤 새로운 생명으로 태어나기까지의 기간을 中陰—그 기간을 七七日이라고 함—이라 일컫는데, 그때 齋를 지내는 것이다. 특히 예기치 못한 죽음을 당한 사람, 즉 客死한 자의 가족은 칠칠일에 반드시 영가천도의식을 베풀어야 했다.

감로탱의 도상은 온갖 형태의 죽음을 묘사하여 그 앞에서 재를 지내는 살아 있는 사람들의 욕구를 충족시켜야 했다. 재를 지내는 산 사람들의 욕구란 亡者가 죽을 무렵에 겪었을 서글픈 한을 풀어주는 데 있다. 그래서 감로탱 하단의 圖像에는 각종의 수많은 죽음들이 묘사되는 것이다. 특히 임진왜란 이후에 그려진 하단의 여러 장면에서는 당시 전쟁의 참혹한 상황이 매우 사실적으로 표현되어 있다. 남장사감로탱 하단의 전쟁장면은 바로 그러한 것의 반영일 것이다〔圖版 5-6 참조〕. 그러나 18세기 후반이나 19세기에 조성된

감로탱의 전쟁장면은 매우 형식화되어 있다. 전쟁으로 수많은 人命을 앗아간 예가 적었기 때문이다. 19세기 후반 20세기에는 시장경제가 발달했다. 그래서 시장에서 겪는 여러 상황과 풍경이 그려지기도 한다.

감로탱은 현재까지 발견된 예로 보아 조선 중기 이후에 나타나는 불화이다. 또한 조선시대는 불교가 억압받던 시대였다. 그러므로 이 그림의 발생을 연구하는 과정에서 조선시대 불교의 사회 경제사적 측면을 고려하지 않을 수 없다. 여기서 모두 설명할 수는 없지만, 수세에 몰린 불교교단의 敎勢 유지방법과 수용층인 일반신도들 — 특히 王族·士族의 부녀자 그리고 사회에서 소외된 신분의 사람들 — 이 상호 조응하는 지점에 감로탱의 성립배경이 있다. 억울하게 죽은 소외된 사람들의 喪葬禮를 당시에 천시받던 불교가 나서서 치렀던 것이다.

II. 甘露幀의 意味와 信仰

甘露幀은 朝鮮時代에 제작되어 예배된 여러 종류의 佛敎繪畵 가운데 하나이다. 그 내용은 人間의 삶과 죽음은 영원히 거듭되는 고통스러운 輪廻라는 불교의 인생관을 극복해 나가는 과정을 形象化한 그림이다. 다시 말하면 인간, 넓게는 六道衆生(地獄·餓鬼·畜生·人間·阿修羅·天道)이 겪어야 하는 業(Karma)의 굴레를 佛의 慈悲力으로 救濟받을 수 있다는 것인데, 특히 이 佛畵에서는 '甘露'라는 상징적 매개물을 개입하여 설명할 수 있을 것 같다. 여기에서 무슨 근거에 의해 '감로'라는 추상적 용어를 이 그림에 개입하여 연구의 출발점으로 삼으려 하는가라는 의문을 갖게 된다. 그러나 그것에 대한 대답은 너무 간명하다. 일반적으로 불화의 주제, 즉 여러 圖像 가운데 중심 尊像의 이름을 따서 그 불화의 이름을 붙이는데, 이 그림에서는 당시 제작과 관계된 기록인 畵記欄에 '甘露幀'이란 題名이 나타나고 있기 때문이다.[6] 業의 굴레에서 벗어날 수 있는 방법으로는 여러 신앙형태가 있을 수 있겠으나, '감로'가 개입되어 설명될 수 있는 신앙을 몇 가지로 축소시켜야 할 것 같다. 왜냐하면 불교에서 '감로'가 적용될 수 있는 범위는 너무 광범위하기 때문에, 일단 이 불화의 주요내용과 관계되는 부분만으로 제한하여 설명해야 할 것 같다. 따라서 감로탱은 죽음과 관련된 의식과 관계가 깊으므로, 佛敎式 喪祭禮를 통하여 輪廻에서 벗어날 수 있다는 조선시대의 불교신앙과 그러한 신앙내용을 가능케 했던 歷史線上에서 그 圖像의 성립과정을 살펴볼 수가 있을 것이다.

1. 甘露幀의 意味

'甘露'는 하늘에서 내리는 靈液이라 할 수 있는 바, 말 그대로 '맛이 달콤한 이슬'을 뜻한다. 일반적으로 하늘이 통치자의 善政에 感應하여 내려주는 '상서로운 造化物'로서 비유되며,[7] 불교에서는 衆生을 구제하는 데 다시 없는 敎法으로 비유되기도 한다. 梵語로는 amṛta, amrita이며, 의역하면 不死, 無量壽, 彼岸 등 여러 뜻을 갖는다.[8] 그것은 음식을 가리키기도 하는데 만약 그것을 음미할 경우 고통을 받고 있는 중생은 그곳에서 벗어날 수 있고 불교의 최고 경지인 解脫에 이를 수 있다는 것이다. 業의 굴레에서 헤매고 사는 중생에게 감로를 베풀기 위해서는 특정한 의식절차가 필요한데, 그것을 '施食'이라 한다.[9]

조선 후기의 儀式文을 集成한 《釋門儀範》, 〈施食〉編 중 '獻食規條'를 보면, "원컨대 이 음식(甘露)을 가지고 널리 十方에 있는 모든 孤魂에게 베풀어주니 이 음식을 먹는 자는 배고픔과 갈증을 다 제거하고 극락에 태어난다"하고, 이어서 '施鬼食眞言'과 '普供養眞言'을 靈駕의 이름과 함께 誦呪하면, 呪水가 甘露味로 변하여 모든 孤魂은 물론 해당 영혼이 고통에서 벗어난다고 한다.[10] 이와 같은 내용은 감로가 인간이 맨 처음 죽으면 劫初의 冥府에 머무르는 餓鬼界를 위한 것임과 呪文에 의한 密敎的 敎義내용을 함축하고 있다고 여겨진다. 여기서 고혼이란 餓鬼道를 받고 헤매는 죽은 영혼을 말하는 것이고, 아귀도란 先祖를 포함한 고통받는 영혼의 세계이다.[11]

감로탱의 형식 속에서 甘露가 의미하는 바는, 그 그림 下段의 六道衆生이 받은 업의 굴레가 中段의 불교의식을 거행한 功德으로 말미암아 上段의 佛·菩薩을 감응케 하여 결과적으로 불·보살이 감로를 베풀게 되고, 하단의 중생들은 그것을 통하여 고통의 業障을 소멸하게 된다는 내용이다. 즉 현실과 靈界가 불교의식(靈壇에서의 천도의식)을 거행하는 과정에서 서로 조화된다는 조선시대 불교신앙의 경향을 반영한 것이다. 靈界란 中陰의 세계로서 그의 생전 과업에 따라 다시 윤회의 길을 밟게 되는데, 그 재판의 과정은 7일마다 열리게 되고 마지막 7번까지로 끝마치게 된다. 이 모든 관결과정에서 이 세상의 친인척들의 追善功德이 크게 작용하는 것은 물론이다.[12] 따라서 감로탱은 靈駕薦度儀式을 거행한 齋設者의 공덕을 그의 조상에게 回向한다는 조상숭배적인 요소와 함께 輪廻의 굴레를 헤매고 사는 여러 중생도 施食儀禮를 통하여(孤魂은 물론 齋設者도 현실의 삶에서 福樂을 누린다는 預修齋의 性格도 포함하여) 극락에 得生할 수 있다는 염원을 可視化하여 보여주는 데 역점을 두고 제작된 것이라 할 수 있다.

2. 成立背景과 信仰

한국 고대문화의 사상적 토대가 되었던 불교는 조선의 건국과 더불어 위태한 국면에 직면하게 되었다. 朱子學을 지도이념으로 표방하면서 건국한 조선의 불교는 執權 儒臣들의 침탈과 억압의 대상이 되었기 때문이다.[13] 흔히 '抑佛崇儒'라고 표현되듯이, 朝鮮의 불교는 그 동안 누려왔던 지배사상으로서의 종교적 위치 및 사회, 경제적 기반이 송두리째 흔들릴 위기에 처했던 것이다.

불교는 국가 혹은 개인을 위한 각종 儀式을 개최하여 지지기반을 공고히 다져왔다. 그러나 조선이 건국되면서 유학자들은 그 동안

누려왔던 불교의식의 고유기능에 정면 도전하여 새로운 禮制 내지는 價値體系로의 再編을 강력히 요구했던 것이다. 특히 불교에서 독점하여 수행해왔던 喪禮는 그 표적의 집중 대상이 되었다.

鮮初 유학자들은 정치, 제도적 개혁의 일환으로《朱子家禮》에 의거한 喪祭禮를 적극 추진하였다. 그러나 삼국시대 이후 남북조를 거쳐 고려시대를 통해 사람들의 내면생활을 지배해왔던 불교적 遺習을 정치적 개혁이나 주자학적 단일 이념으로 일시에 바꾸기에는 무리가 있었다. 또한 집권세력들이 펴고자 했던《朱子家禮》에 따른 喪禮에 대한 이해가 피상적인 상태에 머물러 있었을 뿐만 아니라 일관성 있는 정책으로 추진되지도 못했었다. 그 결과 佛敎式의 喪葬禮가 전반에 걸쳐 겸용되는 양식으로 나타났던 것이다. [14]

일찍이 麗末의 유학자들은 佛法이나 巫俗에 따랐던 喪祭의 時俗을 家廟制로 대치해야 한다는 주장이 있었다. [15] 조선 太祖 즉위년에 이미 家廟의 건립을 명령한 바 있었으나, 태조 6년 당시의 기록에는 士大夫들이 오로지 浮屠(불교)를 숭상하고 鬼神을 받들며 가묘를 세워서 先祀를 받들지 아니한다고 했다. [16] 抑佛政策이 보다 구체적으로 강행된 때는 太宗代에 들어와서이지만 그때도 역시 정책적인 혹은 유학자들의 구호에 머무는 듯한 인상이다. 태종 즉위원년에 가묘의 건립령을 내리고 불교식 喪禮의 관행을 타파하려고 했으나 실질적인 효과를 거두지 못하고 있다. 태종 5년에는 대부·서인이 追薦時 사치가 심했음을 알리고 있으며 부모의 追薦時에는 寺刹의 출입을 허락하지 않았고, [17] 7년에는 불교의 11종파를 7종파로 革罷하는 등 단호한 억불책이 시도되는 듯했으나, 8년 5월 24일 太祖가 승하하자 다음날 곧바로 興德寺에서 法席이 베풀어졌다. [18] 특히 6월에 들어서는 每 七七日에 藏義寺에서 懺經法席이 베풀어지고 수시로 殯殿에서 回向하는가 하면 西川君 韓尙敬, 刑曹參議 尹珪에게《妙法蓮華經》을 寫經케 하여 상왕의 冥福을 빌고 있다. [19] 적어도 太祖喪制에 나타난 불교의식은 유교적 의식을 확립하려는 당시의 분위기 속에서도 불교가 여전히 건재함을 보여주고 있다.

그러나 世宗代에 이르면 朱子家禮에 대한 기본골격이 확립되기 시작하면서 불교의식은 점차 축소, 분리되어진다. 세종 원년 定宗 喪制에서는 주자가례의 기본골격인 卒哭祭에 대한 이해가 확립되지는 않았지만, 虞祭와 같은 졸곡 바로 전의 喪禮節次에 대한 이해가 진행되면서 주자가례의에 대한 이해가 부분적으로나마 정립되고 있다. [20] 太宗妃 喪制에 오게 되면 불교의식의 七齋는 행해지나 法席은 혁파되고 있다. [21] 太宗喪制에서 불교의식은 國喪儀禮에서 분리되어, 명복을 빌기 위해서 지내는 齋 형식으로 거행되고 있다. [22] 그러나 아직도 士族婦女子들은 전해 내려오던 불교의 喪禮 또는 재래신앙을 그대로 답습하고 있었다. [23] 左司諫 金中坤 등의 上疏에

國家에서 立法定制하여 文公家禮를 준수하여 卿大夫로부터 庶人에 이르기까지 家廟를 세우게 하고 品位에 따라 致祭하게 하였다. 그러나 사람들이 불교에 미혹된 지가 이미 오랜 지라 齋僧의 風이 아직도 오히려 모두 혁신되지가 않아서 昷日이면 僧齋라고 하여 다못 飯僧을 급한 것으로 알아 祠堂의 祭는 돌보지 않는다. 識者에 있어서 오히려 그러니 하물며 愚民에 있

어서랴. 가묘의 설립은 헛되이 文具가 되어 이것이 한탄스럽다.

라고 하였다. [24] 이렇듯 집권세력들은 억불과 유교의 일반화를 목적으로 家廟, 淨室 등을 세워 佛事를 합리적인 방법으로 제재하려 하였으나, 일반에서는 여전히 불교식의 葬送儀禮로 거행하였던 것이다. 주자가례에 의한 冠婚喪祭가 일반화되기까지는 15세기와 16세기 초에 이르기까지의 과도적 儒佛交替期를 거쳐야 했고 이는 16세기 후반에 가서야 정착된다. [25] 그러나 그것도 어디까지나 사대부계층에 한해서이다. 일반민간이나 혹은 사대부의 부녀자들은 여전히 불교적인 상례의 遺習을 고수하고 있었다. [26]

그러면, 당시에 행해졌던 불교식 상장례는 어떤 모습이었는지 알아보자. 成宗 때의 成俔이 기록한《慵齋叢話》에 비교적 자세한 내용이 기록되어 있는데 다음과 같다. [27]

신라, 고려는 일찍이 불교(釋敎)를 숭상하여 장사는 오로지 佛供으로 하고 飯僧하는 것을 상례로 삼았다. 우리 本朝에 이르러 太宗께서 寺社의 노비까지 개혁했으나, 그 풍속이 아직도 남아 있어 公卿·儒士의 집에서도 빈 당에서 중을 불러 說經하는 것을 예사로 하고 이름을 法席이라고 했다. 또 山寺에서 七日齋를 베푸는데, 부자는 서로 사치스럽게 꾸미는 데에 힘쓰고 가난한 자 역시 예에 따르려고 구차히 마련하니, 그 소모되는 비용과 財穀이 대단하고 친척과 朋僚들은 모두 布物을 가져다 시주하는데, 이를 食齋라 한다. 또 昷日에는 중을 맞아 먼저 먹인 뒤에 혼을 부르고 제사를 베푸는데 이를 僧齋라 한다.

여기서 주목되는 점은, 일찍이 장사는 오로지 불교식으로 하고 '飯僧'하는 것을 상례로 한다는 대목과, 제삿날에 행해지는 불교식의 유습을 '食齋' 혹은 '僧齋'라 표현한 점이다. 기본적으로 齋(Uparasatha)란 僧侶의 食事를 의미하므로 식재나 승재는 모두 반승에 포함되는 하위개념인 듯하다. 초기 印度에서는 주로 佛陀나 僧侶들에게 供養함으로써 說法을 듣고자 하여, 또는 승려들을 중히 여기는 의도에서 飯僧한 것이 보통이었다. 그러나 그것이 우리나라에 와서는 父母의 忌辰 때문에 반승한다든가, 또는 王妃가 病들었기 때문에 반승한다든가, 혹은 還都에 즈음하여 반승한다든가 하는 등 지극히 世俗化되고 普通化되었던 것이다. [28] 반승은 불교의식이 거행될 때면 의례 행해지는 승려에 대한 예우로서 고려 때에 매우 일반화되어 불교의식이 곧 반승이라는 등식이 성립될 정도였다. 의식에 수반되었던 각종 음식이 스님에게 공양되는 것은 당연한 일일 것이다. 식재, 승재는 정확한 불교식 상장례의 명칭은 아니며, 齋의 의미가 轉化된 法會道場 후의 飯僧을 의미할 것이다. 그러나 위의 기록은 당시 불교식 상례에 대한 저간의 분위기를 나타내고 있다. 성종 20년에 대사헌 송영은 전라 경상도의 장례풍속을 다음과 같이 묘사하고 있다. [29]

부모가 죽으면 장사지내러 떠나기 전날 큰 장막을 설치해놓고

그 가운데 제상을 설치한다. 큰 쟁반에 유밀과를 성대히 차려 놓고 관 앞에 尊을 지내며 승과 속이 크게 모여 雜戲를 하고 술을 마시며 밤새도록 노래하며 춤을 춘다.

대체로 불교식 상례에 대한 기록은 僧齋를 비롯하여 追薦, 供佛, 飯僧 등 여러 가지로 표현된다. 그런데 여기서 당시의 불교식 상례와 가장 유사한 용어는 '追薦'이 될 것이다. 추천이란 죽은 이의 명복을 비는 佛事로서 개별화된 대표적인 의례형태가 水陸齋일 것이다. 세종 2년 禮曹의 계소를 보면,

고려조로부터 대개 추천을 設齋할 때 막대한 비용이 든다. 남녀가 주야로 모여 무리지어 아름다운 장관을 이루는데, 佛을 섬기고 죽은 이를 천도한다는 뜻과는 심히 다르다. 지금 國行 및 大夫士·庶人들로부터의 추천이 모두 山水의 淨處를 찾아 수류재를 베푼다.

고 했다.[30] 수류재는 원래 물이나 육지에서 떠도는 고혼과 아귀 등, 불특정 혼령들에게 法食을 평등하게 공양하여 구제하는 것을 제일 목적으로 하는 불교의식 중의 하나이다. 그런데 조선시대의 수류재는 救療나 禳天災를 위해 베풀어지기도 했으나 대체적으로 先祖를 追薦하는, 조상숭배의 의미가 강조되어 거행된 것 같은 인상이다. 돌아가신 大行大王을 위해 여러 신하들의 반대를 무릅쓰고 七七齋를 수류재로서 베푼 燕山君 때는 물론 先王先后를 위하여 이미 해마다 관례적으로 행해졌던 것이다.[31]

조선 초기에 불교식 葬送儀禮의 대표적인 것으로 七七齋가 있었다. 그러나 계속적인 儒臣들의 반대에 의해 그것은 國行水陸齋로 合設 定行되어 오다가 中宗 11년에는 마침내 革罷되고, 뒤이어 民間 중심의 四十九齋, 冥府信仰 등으로 변질되어 발전하면서 조선 후기에는 또 다른 차원의 신앙형태로 바뀌어가는 것이 아닌가 한다.[32]

영혼천도의례와 관계된 감로탱의 도상은 조선 후기에 오게 되면 새로운 모습을 띠게 되는데, 그 동안 열세에 몰려왔던 敎團의 교세유지와 불교를 믿는 受容層의 변화에 反應하여 새로운 도상이 창출된 것이 아닌가 한다. 17세기 말·18세기 감로탱 하단의 도상이 대폭 확대되면서 일반서민을 도상의 대상으로 대거 등장시키고 있는 것이 그것이다. 현재 국내에 남아 있는 것이 대부분 이 시대부터이지만, 16세기에 조성된 감로탱과는 상당한 차이를 보인다. 선초의 억불정책으로 위축되었던 불교교단이 임진왜란, 병자호란, 정유재란을 거치면서 일시 중흥을 보게 된다. 외적이 침입했을 당시 義僧軍의 活動은 집권유생들에게 불교교단을 새롭게 인식시키는 계기로 작용했던 것이다. 불교교단은 군사조직의 일원으로 인정되었던 것인데 사찰은 여러 번의 외침으로 인하여 불안에 떨고 있던 백성들에게 안식처로 인식되어 入山爲僧하는 풍조가 일어나기도 했던 것이다. 요컨대 왜란과 호란 등 외적의 침입을 통하여 집권유생들로부터 새롭게 평가되었던 불교교단은, 불안정한 처지에 있던 백성들이 과중하게 부과된 身役의 부담을 피하기 위하여 임시 승려가 되

어 寺刹로 모여들었기 때문에 각 사찰마다 크게 번창할 수 있었던 것이다.[33]

조선 후기에는 유교식 생활문화가 士大夫 계층에 정착되면서 佛敎信徒들은 대부분 양반집 부녀자나 庶民 중심으로 구성된다. 이러한 사실들은 그때에 조성된 감로탱의 도상변화에서 간과하지 않을 수 없는 요인이 된다. 특히 불교교단은 국가의 경제적인 종속에서 이탈하였기 때문에 교단유지의 수입원을 자체 해결해 나가는 과정에서 자급자족의 경제활동을 모색하는 甲契 등의 형성도 주목할 것이지만, 당시 팽배했던 유교식 조상숭배의 의례형식을 불교의 재의에 가미시킨다든가 개인적인 祈福과 薦度 등의 發願을 적극 유치하였다는 점에서 감로탱을 비롯하여 불교회화의 조성배경 및 불교사적 위치가 새롭게 조명되어야 하리라고 여겨진다.[34]

한편, 감로탱의 성립과 그 신앙적 기원은 어느 때부터 나타나게 되었는지 알 수 없다. 감로탱이 갖고 있는 신앙적 배경이 七七齋, 水陸齋, 盂蘭盆齋 등 각종 의식과 관련있는 것으로 볼 때, 그 신앙의 연원이 羅末까지 올라가고 高麗에 이르러서는 일반적으로 設行되어 왔을 것으로 여겨진다. 특히 수류재의 경우는 고려 光宗 21년 (970)에 葛陽寺에 水陸道場을 設하였다고 하며, 宣宗 7년(1090)에는 普濟寺의 水陸堂에 화재가 발생했다고 한다. 普濟寺 水陸堂의 경우는 1090년 이전에 壁人 攝戶部郎中 知太史局事 崔士謙이 宋에 가서 水陸儀文을 求得하고 王에게 請하여 이 堂을 짓다가 功役을 채 마치기 전에 불이 난 것이라고 하니, 실제로 이 즈음부터 고려에 수류재가 알려지지 않았나 여겨진다.[35]

현재 남아 있는 감로탱 중 가장 연대가 올라가는 작품으로는 藥仙寺甘露幀(1589)이 있다〔圖版 1 참조〕. 그것을 최초의 作例로 볼 수는 없겠지만 당시 불화의 양상 및 신앙의 경향과 관련지어 볼 때 이 작품을 통하여 도상이 성립되어가는 과정을 추측해 볼 수 있지 않을까 한다. 16세기의 신앙경향은 화엄, 법화신앙의 계열과 아미타신앙 등이 성행하였을 것으로 추측된다. 특히 법화신앙의 모체가 되는 《法華經》과 지장신앙의 《地藏經》 등이 널리 유통되었을 것으로 생각되는데,[36] 특히 《法華經》은 다른 경전과 비교할 수 없을 만큼 압도적으로 많이 간행되었다. 이와 같은 법화신앙의 유행은 감로탱의 도상에 나타난 소재와 많은 부분이 연관되어 주목된다. 즉 감로탱 하단의 여러 도상과 〈妙法蓮華經觀世音菩薩普門品變相〉에 나타나는 도상과의 긴밀한 관계가 그것이다. 이는 법화신앙에서의 甘露에 대한 인식이 '觀世音菩薩妙應示現濟衆甘露'로 전개되고 있음을 추측케 한다.[37]

이와 관련해서 감로탱의 도상내용 중 다른 불화에서는 볼 수 없는 것으로 중단에 그려져 있는 祭壇(施食臺)과 僧侶들이 의식을 집행하고 있는 장면이 있다. 이것은 감로탱이 성립했을 당시의 특정 의식과 관계있음을 시사하는 것이고, 그것이 구체적으로 어떤 의식이었느냐에 따라 감로탱의 도상해석은 용이하게 설명될 수 있을 것이다. 그 의식장면을 무엇이라 단정지을 수는 없겠지만 16세기에 간행된 儀式集의 종류와 그 횟수 등을 염두에 두고 추정해본다면 물이나 육지에서 떠도는 고혼과 아귀 등 혼령들에게 法食을 평등하게 공양하여 구제하는 것을 제일 목적으로 하는 水陸齋일 가능성이

질다.[38] 물론 더 정확하게 말하자면, 아귀에게 감로를 베푸는 '施餓鬼會'가 될 것이지만, 조선 후기 追薦儀禮의 구성에 삽입되어 거행되는 '施食'의 내용이 감로탱에 기본적으로 적용될 수 있다고 보며, 또한 그것은 수륙회의 축소된 형태를 띠고 있다고 볼 수도 있다. 施食儀禮를 거행할 때 靈壇에는 '設食無遮願諸無主孤魂'의 위패를 설치함으로써 水陸無遮平等齋의 성격을 갖는데, 이때 주목되는 점은 高麗大博物館 소장의 甘露幀이나 佛巖寺甘露幀(1890)의 화면에 '水陸大會設齋', '無遮平等會'와 '今此水陸設齋者等伏, 爲法界含靈願往生'이라는 記銘이 있다는 점이다. 그것은 감로탱을 조성하여 그 공덕을 水陸魂靈들에게 回向하고자 하는 목적과 함께 감로탱의 성격이 수륙재의 본의에 근접해 있다는 것을 말해준다. 이처럼 고혼을 위로하고 그들을 극락으로 유도하는 가장 좋은 法會가 위 아래 없는 공평한 '水陸齋'인 것이며, 그 축소된 의례절차가 '施食'인 것이다.

수륙재의 기원은 梁 武帝가 꿈에 어떤 神僧의 現夢을 받은 것에 기인하는데, 그 내용은 六道四生의 苦痛이 하염없으니 수륙회를 베풀어야 한다는 것이다. 그 후 무제는 〈水陸齋儀文〉을 만들고 이에 근거하여 天監 4년(505) 江蘇省 金山寺에서 水陸會를 시행한 데서부터 유래한다.[39] 이와 더불어 水陸畵의 흥성은 중국 말기 불교예술의 한 특징을 이루는데, 그 圖像은 晚唐시기에 이미 그 체계를 형성하기 시작하였다.[40] 宋에 이르면 水陸畵는 점차 하나의 완전한 체계를 형성하며, 불사에는 이미 水陸殿과 하나가 되는 水陸畵圖卷이 있었다고 한다. 明代에 이르면 水陸畵는 한 사원 전체의 佛畵를 망라하는 규모로까지 확대되는 예를 볼 수 있다. 河北 石家莊의 毘盧寺 대전에는 明代에 그려진 水陸會 벽화가 있고, 右玉 寶寧寺에는 일백여 폭의 明代 水陸畵掛軸이 현존하고 있다.[41]

조선시대에 水陸畵라고 명확히 밝혀진 예는 없지만 수륙회를 거행하게 된 동기와 내용 및 그 횟수(《朝鮮王朝實錄》의 기록에 한함)는 [표 3]과 같다. 그 한 예로 太祖 3년(1394)에 "그는 죽은 사람을 위해 비는데 쓰이는 佛經을 펴내어 혼백을 위로하고자 금물로 《妙法蓮華經》 3부를 써서 특별히 내전에 납시어 轉讀하였고, 또 〈水陸儀文〉 37본을 간행하여 無遮平等大會를 세 곳에서 베풀게 하였다"고 수륙재 동기가 밝혀져 있다.[42] 이 사실은 수륙재와 같은 추천공양이 그 儀文에만 의존하는 것이 아니라 法華經과 같은 경전도 매우 중요시되었다는 것을 알 수 있다. 대체로 조선 전기의 수륙재는 조선왕조의 성립과정에서 피해를 당한 수많은 인명과 특히 고려 王氏 일족의 명복, 그리고 선왕·선후에 대한 追薦設齋 및 忘晨齋의 성격이 확대되는 과정에서 國行水陸齋로의 면모를 보이다가 그것이 축소되고 革罷되는 과정에서 또 다른 변화를 갖게 되었음을 이미 앞서 살펴보았다. 다시 말하자면, 조선시대의 수륙재는 그 재의 본래의 의미와 더불어 四十九齋와 같은 개인발원의 追薦齋의 내용이 덧붙여지고 또 祖上崇拜와 같은 유교적인 색채가 짙은 盂蘭盆齋의 성격도 띠고 있기 때문에 광의의 개념으로 보아 靈魂薦度儀式이라고 해석해야 할 것이다. 여기서 주목해야 할 것은, 수륙재의 공식적인 행사는 中宗代 이후 국가적으로 통제되었기 때문에 그 이후부터는 大乘的 衆生救濟의 내용이 집약된 수륙재의 本意와 내용

이 비슷한 施食이라는 불교의례절차로 대치, 혹은 겸용될 수 있었다는 점이다. 여기서 감로탱은 영혼이 餓鬼苦에 시달리는 과정을 중점적으로 표현한 것이라 할 수 있으므로 수륙재와 마찬가지로 시식의례에 의해서도 그러한 신앙적 내용을 포용할 수 있을 것이다. 그러므로 감로탱은 地藏菩薩幀이나 十王幀처럼 그 신앙의 분화로 별도의 殿閣을 필요로 하지 않고 本殿에 모셔져 上·中·下壇 의례형식이 갖추어진 영혼천도의례의 의식절차 속의 한 부분으로 신앙될 수가 있는 것이다.[43] 이처럼 감로탱은 조선시대 의식 중심의 他力信仰을 배경으로 追薦 佛教儀式의 전개과정에서 태동되었다 할 것이다. 또한 수륙재가 축소, 혁파되면서 중국과는 다른 양상의 그림으로 태동된 것이 감로탱이 아닌가 한다.

당시 불교의 신앙형태가 追薦 중심의 他行儀禮에 비중이 컸었음을 염두에 둔다면, 감로탱의 구성형식과 정형화된 薦度의례절차와의 비교도 해봄직할 것이다. 靈駕薦度儀式은 下壇의 신앙의례로서 좁게는 葬送儀禮나 四十九齋를 뜻하지만, 水陸齋나 像修齋까지도 포함하고 있음을 앞서 살펴보았다. 영가천도의식 때 따로 靈壇을 設하여 靈駕에게 法會를 베풀게 되고, 여기에 施食이라는 의식절차가 자연스럽게 스며들어 靈駕에게 設齋의 공덕을 회향하게 된다. 《석문의범》을 참고해보면 영단에서의 시식의례 절차는 다음과 같다.

1. 擧佛 …… 佛을 請함.
2. 着語 …… 시식의례의 경위를 설명, 그리고 영가에게 法文을 일러주는 의식. "부처님의 신력을 이어 받아 法의 加持를 펼치니 이 香壇에 나와서 나의 妙供을 받고 無生을 證悟하라(承佛神力, 仗法加持, 赴此香壇, 受我妙供, 證悟無生)"는 내용.
3. 振鈴偈 …… 冥途에 있는 鬼界에게 요령으로써 이 法會에 오기를 請함.
4. 證明請 …… 觀音施食에서는 大成引路王菩薩이 이 도량에 강림하여 공덕을 증명케 함.
5. 香花請 …… 향과 꽃을 佛前에 올리고 귀의함.
6. 茶 偈 …… 甘露茶를 증명 앞에 봉헌함.
7. 孤魂請 …… 모든 영가에게 佛의 威興를 받아서 베풀어놓은 香壇에 나와 法供養을 받으라는 내용.
8. 香煙請 …… 향화청이 上·中壇에 올리는 것이라면 향연청은 하단에 올리는 것.
 (이 사이에 각종 陀羅尼와 稱揚聖號, 如來十號 등이 있다)
9. 奉送篇 …… 위패를 들고 佛 앞에 서서 拜別을 告함.
10. 行步偈 …… 고혼을 보냄.

이와 같은 시식의례의 절차는 감로탱 하 → 중 → 상단의 도상구성에 나타난 '유기적인 상승과정'을 설명하는 데 용이하다. 즉 2단계 着語의 내용은 과거 영가의 생전 모습이 무지한 현실생활을 통해 하단에 비춰지고 있는데, 그들에게 법회를 알리는 것과 같다.

3단계 振鈴偈는 아직 다음 생을 받지 못하고 윤회의 미로를 헤매고 있는 고혼, 아귀들에게도 이 법회를 알리는 것으로서, 법회와 鬼界를 연결시키는 것이다. 4단계 證明請은 감로탱의 上段인 인로왕보살의 존재와 그 기능을 설명한다. 5단계 香花請이 하단을 영입한 중단에서 상단의 7불과 인로왕, 관음, 지장에게 歸依하고 그 加被力을 救하는 것이라면, 6단계 茶偈는 상단의 가피력이 구체적으로 하단에 미치기를 기원하며 '甘露茶'를 봉헌한다. 그것은 상단의 威興을 받아서 드디어 하단의 고혼을 救濟하는 '甘露'가 된다. 그래서 '감로'는 7단계 孤魂請에 의해 하단에 베풀어지게 되는 것이다. 8단계 香稱請은 상단의 불·보살에 의해 생성된 감로가 중단을 통하여 하단의 영가에게 베풀어지는 구체적인 모습이라 할 것이다. 9단계는 당 위패의 고혼들이 이 의식에서 감로의 법열을 얻은 후 그 충만함으로 10단계에서 다음 생을 받기 위해 돌아가는 것이다. 이와 같은 시식의례의 절차는 감로탱의 구성배치와 그 도상을 순서대로 읽어낼 수 있을 정도로 직접적으로 비교될 수 있다.

한편, 생전의 業報에 따른 亡者의 地獄苦나 遊離魂은 부처님의 靈驗이 있지 않고서는 극락왕생이 불가능하다는 논지의 《法華靈驗傳》과 조선 후기에 정토사상을 바탕으로 이루어진 《王郎返魂傳》 등의 유행은 신앙의 전개양상이 민중을 견지한 것임을 알 수 있다. 특히 조선시대 전반을 통해 寺院에서 행사하는 密教儀禮는 불교 본래의 모습과는 다른 '格外의 민중 종교적인 중층적 혼합체'인 것이며,[44] 민간대중의 종교적 요구와 부합되도록 형성되었으리라는 점도 간과할 수 없는 것이다.

조선시대 불교는 고려시대 이래 佛·儒의 二重구조 속에서 불교가 담당할 수 있는 사회적 기능을 발휘하지 못하고 오히려 민간신앙과 상통하여 迷信化된 요소를 대중 속에 그대로 방치했다는 비판적인 시각도 있을 수 있다.[45] 그러나 그것은 斥佛崇儒政策 속에서 불교의 존립기반이 약화된 결과이며, 민간의 시주에 전적으로 의존할 수밖에 없는 당시 불교의 사회사적 위치로 설명될 수 있을 것이다. 또한 僧侶와 민간신도들의 계층간 상호이해의 관계도 하나의 특징이 될 수 있다. 당시의 승려들 중에는 군역을 피하여 삭발하고 산에 들어간 良民의 자제들도 적지 않았고,[46] 또 숙종 연간에는 기존 지배질서에 반감을 품고 있는 승려세력이 중심이 되어 하층민중의 움직임에 의탁하여 社會改變을 실현코자 하는 구체적인 사례도 있었다.[47] 영조 21년(1745) 5월 甲申, 嶺南審理使 金尙迪이 "한 남자애가 출생하면 百役이 疊至함으로 거개 深山으로 도망하여 僧徒되기를 바란다"는 사실 등으로 미루어 당시 사찰은 아무런 조건 없이 入山爲僧의 장으로써 개방되어 있었던 것이다.[48] 한편, 민중의 애환을 함께한 사당패와 사찰과의 관계는 안성의 청룡사, 경남 하동의 목골, 전라도 성불암, 함평의 월량사가 일반에 회자될 정도로 사찰은 世俗的 大衆化의 길을 걸었던 것이다.[49] 신앙적 차원에서도 조선 후기의 불교는 민중의 다양한 요구를 수렴할 수 있는 입장이었으니, 사원에 巫俗과 관계된 그림, 이른바 山神幀이나 道教와 관계된 七星幀 따위의 신앙형태가 불교에 習合된 상태로 전개된 것도 그 한 예가 될 것이다. 이와 같은 신앙의 경향은 적어도 어떤 체계에 의해서 통일되었으리라고 보는데, 이른바 각종 儀式集의 발

행과 타행의례가 기복적 예수재를 겸한 천도의식으로 확대된 것이 그것이다. 이러한 변화가 불화의 체계 및 감로탱의 도상변화에 간과할 수 없는 요소가 되었을 것이라고 여겨진다.[50] 따라서 신앙형태와 도상의 변화는 무엇보다도 민간대중들이 가졌던 불교신앙에 대한 인식의 변화에 기인한다고 하겠다. 더구나 민중은 계층적 억압감에서 오는 불안과 갈등을 당시 주류의 가치관에서 소외된 무속과 불교에 안착·귀화함으로써 윤회하는 삶의 굴레, 즉 현실적 고통을 희석화시킬 수 있었다. 그리고 불교의 정교한 의례에 위탁하여 고통 없는 내세로 가고자 했다. 또한 불교가 유교적 질서가 지배하는 사회에서 견고하게 버틸 수 있었던 이유는, 즉 孝思想과 연관되어 당시 유교적 사회분위기에 타당성을 가지려 했던 盂蘭盆齋와 같은 천도법회의 예가 그러하듯 불교신앙의 신축성에 있겠다. 나아가 그와 같은 복합적 신앙의 형태는 民俗行事로까지 발전하고 있는데, 음력 7월 15일에 거행되는 우란분재는 그 기간이 농사를 일단 마치고 수확을 기다리는 농촌사회의 절기와 맞아 떨어졌기 때문에 연중 민속행사로 정착할 수가 있었던 것이다. 그 행사의 범위는 서민 뿐만 아니라 선비, 귀족들의 부녀자들이 운집해서 곡식을 바치면서 부모의 혼령을 위하여 제사를 지낼 정도로 매우 확산되었다.[51] 그 밖에도 조선 후기 사원경제의 운영 방침으로 念佛界를 조직하여 사찰 주위의 사람들이 서로 금전을 각출하여 토지를 구입하거나 염불당을 유지시킨다든가 탁발, 기도, 추천의식 등을 유도하여 사원의 생계를 꾸리는 등의 방법도 모색했던 것이다. 특히 亡者의 천도는 사찰 수입원의 대부분을 차지했고, 유가에서 수행하기 어려운 종교적 기능을 불교가 대행할 수 있는 전통적 유습이 민간생활과 밀접하였기에 불교식 喪葬禮는 지속적으로 유행할 수가 있었다.

이상 살펴본 바와 같이 조선 후기의 불교신앙은 靈駕薦度儀禮를 중심으로 민간대중과 결속, 지속될 수 있었다. 그리고 감로탱이나 명부전 신앙의 유행은 그러한 행사의 성행을 반영하는 구체적인 증거가 된다.

3. 所依經典

감로탱은 孤魂이나 餓鬼에게 '甘露'라는 음식을 베풀어 구제한다는 '施食餓鬼'의 내용으로 된 《瑜伽集要救阿難陀羅尼焰口軌儀經》 등과 같은 密教經典類와, 내용은 施餓鬼에 두면서 祖上崇拜가 강조되며 찬술된 《盂蘭盆經》과 같은 僞經에 근거한다.[52]

먼저 《盂蘭盆經》에 대해서 살펴보면, 西晉의 竺法護가 번역한 것과 東晉 때 譯者失名의 《佛說報恩奉盆經》이 현존하고 있다. 宗密(780~841)이 저술한 《佛說盂蘭盆經疏》에는 梵語 原典은 전하지 않고 漢譯本만 3가지가 있다고 하는데, 그것은 晉 武帝(265~290) 때 利法師가 번역한 《盂蘭盆經》, 惠帝(290~306) 때 法炬法師가 번역한 《灌臘經》, 東晉(317~420) 때 역자실명의 《報恩奉盆經》이라고 한다. 이 세 經典은 同一 梵本의 異譯이라는 견해도 있지만 그런 것 같지는 않다.[53] 경전 성립 전후에 있어서 나타나는 사소한 차이

가 있을 뿐이다.[54] 이 외에도 梁 武帝 때 찬술된 《經律異相》(516) 중 '出盂蘭經'이라 注記된 《目連爲母造盆》과 《大唐内典録》(664)에 처음 보이는 《淨土盂蘭盆經》이 있다.

실제 의식과 관련된 부분을 중심으로 《目連爲母造盆》과 《盂蘭盆經》을 비교해보면, 《우란분경》에서는 安居가 끝나고 행하던 自恣會가 동시에 이루어졌음(於七月十五日僧自恣時 …… 有供養此等自恣僧者)을 알 수 있는데 비하여, 《목련위모조분》은 승려들의 자체행사인 自恣는 생략되고 일반신도가 참여하는 供養의 비중이 더욱 커지고 있음을(七月十五日 …… 有供養此等僧者) 알 수 있다. 이는 梁 武帝 大同 4년(538)에 同泰寺에서 행해진 盂蘭盆會의 성격이 의례 중심으로 대중화되어 가고 있음을 《목련위모조분》(516년경)을 통해 짐작할 수 있다.[55]

《淨土盂蘭盆經》은 《大唐内典録》(664)에 처음 나오는데, 隋代의 《歷代三寶紀》(597)에 게재되어 있지 않은 것으로 보아 《역대삼보기》와 《대당내전록》 사이인 7세기 전반에 성립된 것으로 보인다. 《정토우란분경》은 그 내용 가운데 世俗의 언어가 많이 사용된 점과 唐代 明佺 撰의 《大周刊定衆經目録》, 智昇 撰의 《開元釋教録》(730)의 기록을 참조해볼 때 《우란분경》의 다음 단계의 경전이며, 우란분회가 이미 정기적인 불교행사가 되었을 때 편찬된 것으로 추측된다.[56]

이상을 종합해보면 《우란분경》은 5세기 말에서 6세기 초에 왕성하게 유통되었고, 6세기 초 이후에는 매년 7월 15일 우란분회를 거행했었음을 짐작할 수 있다. 이와 더불어 《우란분경》에 대한 여러 疏鈔 등의 편찬도 간과할 수 없다.[57] 당대 이후에는 《우란분경》에서 주제를 취한 目連救母變文과 變相圖 등과 같은 내용을 지닌 많은 변문이 다양하게 전개되었고 대중적인 인기를 모았다.[58] 특히 목련구모변문은 변상도 뿐만 아니라 노래, 연극, 소설 속에서도 등장하는 주제로 폭넓게 유행되었던 것이다. 그리하여 敦煌文書의 俗文變文 가운데 많은 양의 주제가 목련이 지옥을 돌면서 전개되는 모습의 목련변문인 것이다.[59]

한편, 世祖 4년에 信眉와 金守溫 등에 의해 간행된 《月印釋譜》 卷 23은 《目連經》과 《盂蘭盆經》을 그 내용으로 한 것이다. 여기에 실린 《목련경》의 내용이 또한 敦煌 石室에서 나온 다량의 목련변문과 그 내용이 같다는 데 주목을 끈다.[60]

여기서 '盂蘭盆'이라는 말의 뜻을 살펴보자. 盂蘭盆의 기원은 梵語와 관계없이 轉訛된 말이다. 宗密의 〈盂蘭盆經疏〉에 보면, "盂蘭은 西域語이고 그 뜻은 倒懸이다. 盆은 東夏의 音인데 救器라는 뜻이다. 만일 그 지방의 말을 따른다면 救倒懸盆이 될 것이다"라고 했다.[61] 우란분은 범어로 Ullambana이고, 音譯하면 烏藍婆拏이다. 倒懸의 뜻이 있는 Ullambana의 원형은 avalambana이다.[62] Ullambana는 산스크리트 문헌에는 그 出典이 없을 뿐 아니라 실제로 우란분의 어원은 이란어이다. 井本英一의 말을 빌면,[63]

우란분이란 말의 이란 原語는 고대 이란어 artāvānam의 中期형 artavān이고, artāvan의 東이란 方言 ulāvan에서 그 어원을 찾아야 할 것이다. arta는 범어 rita에 대응되는 말로

'우주적 질서'를 가리키는 개념이다. 다시 말하면, 우란분은 '天則을 회복한 者'라는 뜻이다. 이 개념은 바라문적이고 조로아스터교적인데, 이것이 불교에 직접 들어오지 못하고 이란어의 방언을 통하여 불교행사에 들어와 사용된 것이다.

라고 한다. '天則을 회복한 者'라는 뜻은 우주의 법칙적인 주기를 같이 호흡하면서 소생할 수 있는 불멸의 영혼을 가리킨다. 盂蘭盆은 바로 그 영혼에게 제사를 지내는 것이다. 그 영혼은 조상의 영혼으로서 세상을 방문하여 산 자에게 生命力을 부여한다고 한다.[64]

'盂蘭盆'이 이란어에 그 기원을 둔다면, 《우란분경》을 번역한 竺法護에 대하여 잠시 살펴볼 필요가 있다. 竺法護는 敦煌郡 출신이며, 8살 때 출가하여 외국 沙門 高座에게 사사를 받았다. 그리고 그는 스승과 동행하여 서역의 여러 제국을 탐방했었다.[65] 《出三藏記集傳》의 기록에서 그의 편력을 보면, 그는 인도보다도 서역을 주요 무대로 삼았으며 유교의 經學에도 매우 박식했던 것을 알 수 있다. 따라서 '盂蘭盆'이란 말의 유래는 이란의 祖聖祭와 佛教行事가 뒤섞여 행해지던 西域지방을 편력한 竺法護가 중국에서 조상을 숭배하는 전통을 근거로 하여 《盂蘭盆經》을 번역하면서 차용한 개념인 듯하다.

《우란분경》의 내용을 간략하게 살펴보면 다음과 같다.[66]

첫째, 目連이 餓鬼道를 인식한 후 자비심을 갖게 된다. 즉 목련이 六通의 깨달음을 얻고 道眼으로 世間을 관찰하니 죽은 어머니가 餓鬼苦로 시달리고 있었다. 이에 목련은 부처님께 어머니를 아귀고에서 구제할 수 있는 방법을 묻고, 중생들의 모든 근심과 괴로움과 죄업을 해방시키려는 결심을 하게 된다.

둘째, 아귀고에서 구제될 수 있는 구체적인 시기와 방법을 서술한 것이다. 그것은 여러 승들이 7월 15일 安居가 끝나는 날, 그리고 7世의 부모와 현재의 부모가 액난에 있을 때, 이들을 위하여 공양을 해야 한다는 것이다.

셋째, 공양으로 인하여 얻게 되는 惠澤이다. 우란분재를 행한 그 공덕으로 7世 부모와 여섯 親屬이 3途의 괴로움에서 벗어나 해탈하고, 부모가 현존하는 이는 백 년 동안 복락을 누린다는 것이다.[67]

다음으로 施食餓鬼會의 내용을 가진 密教經典으로는 唐 實叉難陀(652~710) 譯의 《救面然餓鬼陀羅尼神呪經》, 《甘露經陀羅尼呪》, 《甘露陀羅尼呪》 등이 있고, 不空(705~774) 譯의 《救拔焰口餓鬼陀羅尼經》, 《瑜伽集要救阿難陀羅尼焰口軌儀經》, 《施諸餓鬼飲食及水法》, 《瑜伽集要焰口施食起教阿難陀緣由》, 《瑜伽集要焰口施食儀》 등과 跋駄木阿 譯의 《施食鬼甘露味大陀羅尼經》 등이 있다.[68] 이들 중 감로탱 상단의 七如來의 유래를 밝힌 不空의 《瑜伽集要救阿難陀羅尼焰口儀經》을 중심으로 그 내용을 요약하면 다음과 같다.

阿難이 홀로 조용히 앉아 명상에 잠겨 있었다. 그날 밤 三更에 焰口라고 하는 餓鬼가 나타났는데, 그의 몸은 바싹 마르고 목은 바늘처럼 가늘며 입으로는 불꽃을 뿜으면서 아난에게 '3일 뒤에 너는 죽어서 아귀가 될 것이다'라고 말한다. 이때 아난은 두려움에 떨면서 그것에서 면할 수 있는 방법을 아귀에게 묻

자, '네가 만일 우리들 백천 아귀와 모든 바라문, 선인, 염라의 명관, 귀신, 먼저 죽은 이에게 평등하게 각각 七七斛食을 베풀고 三寶를 공양하면 너는 수명을 연장할 수 있을 뿐 아니라 天上에 태어날 수 있으며, 우리 아귀들도 餓鬼苦에서 면할 수 있다'고 말한다. 그래서 아난은 佛에게 그 사실을 告하고 陀羅尼法을 받는다. 佛은 '네가 이 陀羅尼法 加持七遍을 베풀면 능히 一食이 모두 甘露 음식으로 변하여 위에 열거한 모든 이들에게 포만감을 줄 수 있다'라고 한다. [69]

이 經은 아귀고를 면하기 위한 방법과 절차를 구체적으로 설명하고 있다. 《盂蘭盆經》이 목련을 내세워 아귀고에 빠져 있는 亡母를 구제하기 위하여 전개된 것과는 달리, 여기에서는 아난 자신이 다음 生에 餓鬼道로 태어난다는 예언을 아귀를 통하여 직접 듣고 목격함으로써 현생에 대한 경각심과 다라니법에 의한 구도를 취하게 된다는 내용이다. 더구나 여기서는 아귀의 실체가 상세한 모습으로 설명되어 있고, 또 密敎修行이라 해야 할 다라니법과 감로와의 관계 및 역할이 명확하여 감로탱의 도상을 해석하는 준거를 제공해 줄 뿐 아니라 그 신앙적 성격이 예수재를 겸하는 것까지도 시사하고 있어 주목된다.

III. 圖像解釋

1. 圖像의 形式과 內容

甘露幀은 그 圖說內容에 따라 上, 中, 下段의 三段 형식으로 구성되어 있다. 下段은 六道輪廻相으로서 業의 굴레를 현실의 생활상을 빌어 표현한 여러 장면이, 中段은 하단의 고통상에서 벗어날 수 있는 방법과 절차를 그린 儀式 장면과 設齋者가 의식에 참여하여 佛德을 찬양하는 모습이, 上段은 중단에서 이루어지는 修行의 功德과 設齋의 동기를 헤아리는 七如來(多寶, 寶勝, 妙色身, 廣博身, 離怖畏, 阿彌陀, 甘露王)와 菩薩(引路王, 地藏, 觀音) 등이 묘사되어 있다. 이들 三段의 관계는 하단 중생이 解脫하는 과정을 도설한 것으로 下→中→上段으로의 유기적인 상승을 구현한 구성이라 하겠다. 또한 하단 육도윤회상의 주요내용이 亡者의 前生業을 형상화한 것이므로, 이 그림은 生者의 실천수행에 대한 기능보다도 망자의 추천기능이 우선하고 있다고 볼 수 있다.

앞서 감로탱의 구성을 영단에서의 시식절차와 비교 검토한 바가 있다. 여기서는 그것을 좀더 심화시켜 水陸齋와 施餓鬼會의 設齋 位目을 감로탱의 삼단구조 속에 등장하는 도상과 함께 살펴보고자 한다.

원래 水陸社의 設壇은 上·中·下의 三壇으로 구분되어 배열된다. "上壇에는 諸佛, 中壇에는 僧, 그리고 下壇에는 先王·先后의 靈位를 모신다"라고 하는데, [70] 이를 통해서 보면, 수륙재 때 祭壇의 설치 位目과 감로탱의 圖像 構成이 매우 유사함을 알 수 있다. 더욱

插圖 4 施餓鬼會執行樣式인 '毘盧壇排式圖'(《淸俗紀聞》卷13, 1799)

이 각 壇을 중심으로 상·중·하단의 개별 水陸畵가 존재하는 明代에 造成된 寶寧寺의 水陸畵는 그 좋은 본보기가 될 것이다. [71] 또한 日本 黃檗宗에서 거행하는 施餓鬼會의 設壇을 참조하면, 앞면에 毘盧壇(毘盧遮那如來, 釋迦如來, 阿彌陀如來, 觀世音菩薩, 阿難尊者, 面燃大王, 地藏王菩薩, 引路王菩薩 등)이 있고, 그 앞에 施食臺(甘露食堂)와 水陸一切 孤魂 등의 位牌를 안치한다. 그 중앙에 淨水器와 그 좌우에 什器·飯器·野菜 등을 공양한다. 그 다음으로 六道四洲의 牌를 안치한다[揷圖 4]. [72] 이러한 設置 位目은 감로탱 화면 중앙에 위치하는 祭壇(施食臺)의 존재와 그것을 중심으로 上段의 佛·菩薩, 下段의 水陸一切孤魂·六道四洲의 中陰衆生의 세계를 배치하는 형식을 이해하는 데 참고가 된다.

《釋門儀範》尊施食篇 擧佛條에는 "面燃鬼王을 統領者로 하여 三十三部의 無量無邊恒河沙數의 여러 餓鬼衆을, 그리고 此方他界의 受苦衆生과 中陰衆生을 본원력인 大方廣佛華嚴經力과 여러 佛의 加被力을 입은 이 청정한 法食으로 普施해야 할 대상"으로 묘사하고 있다. [73] 이를 통해보면 감로탱의 하단이 수고중생, 중음중생으로, 또 하단 중앙에 커다랗게 묘사되어 있는 餓鬼像은 餓鬼衆을 대표하는 통령자 面燃鬼王이라는 사실을 알 수 있다.

이상 살펴본 대로 靈壇의 施食, 施餓鬼會, 水陸齋 등은 모두 3단의 구성체계를 갖추고 있으며, 그와 비교되는 감로탱도 그와 같은 동일한 형식과 내용을 하고 있는 것이다. 감로탱의 구성적 의미는 아귀처럼 고통받는 靈魂을 위하여 齋儀式의 공덕을 쌓으면 상단부에 위치한 7여래의 加被力과 地藏·引路王·觀音菩薩 등의 救願 및 接引의 힘을 입어 극락에 來迎된다는 영혼천도의 신앙적 내용이 下·中·上段의 형식으로 도상화된 것임을 알 수 있다.

(1) 下 段

하단의 도설내용은 六道輪廻의 業을 인간의 다양한 현실생활에

비유하여 표현한 것이다. 육도윤회는 欲界의 有情이라 할 수 있는 바, 유정은 스스로 쌓은 業報에 따라 육도에서 윤회하는 苦를 받기도 하고 천상에 태어날 수도 있다. 불교의 세계관에서 보면, 모든 살아 있는 생명체에는 佛性이 내재하고 있기 때문에 아무리 열악한 상태에 있는 중생이라 할지라도 열반에 이를 가능성은 항상 지니고 있는 것이다.[74] 이 六道의 굴레, 즉 業에 따라 표류하고 있는 人間道의 생활상은 스스로 행한 善業에 의해 變革 가능한 轉換의 단계

인 것이다.[75]

생활상의 여러 장면들은 이 그림 앞에서 거행되는 의식과 무관할 수 없는 동질의 것이다. 따라서 의식에 참여한 사람들도 죽은 후에는 中陰의 세계를 거쳐야 하고 六道의 生을 받아야 하기 때문에 儀禮에서 쌓은 功德을 선조에게 回向한다는 목적과 더불어 그들 스스로 의식수행을 쌓아 하단에 나타난 모습과 같은 윤회의 고통을 면하려고 하였을 것이다. 그러므로 教化와 신앙홍보의 기능을 배제할

표 1. 下段의 圖像 內容과 典據

구분	下段의 圖說內容	畵面上 題榜	《範音集》志磐作 法 下位請, ()는 常用靈飯	《釋門儀範》尊施 食, ()는 水陸 齋 下位疏	《妙法蓮華經》〈觀世音菩薩普門品〉	기타 經典	비 고
A	아 귀	焦面鬼王 非增菩薩 針咽巨腹 面燃餓鬼	悲夫巨吸針咽, 積 劫飢虛命倒懸	面燃鬼王, 所統 領三十六部無量 無恒河沙數諸餓 鬼衆, (針咽巨大 腹臭毛餓鬼道衆)		餓鬼大數有 三十六部 無量無《法苑珠林》 百千俱胝那由他恒河 沙水一切餓鬼《焰口 經》	餓鬼道
B	왕후장상, 王后, 충의장수 의 자결, 말을 탄 관리, 선인	侍王等 忠義將帥 帝王后妃 展具武典吏	(爲國節死) (忠義將來)	(古今世主文武官 僚靈魂) (列國諸侯忠義將 帥孤魂) (仙學孤魂)			이 부분은 中段의 性 格이 강함.
C	여러 지옥상, 염라대왕 등장 지옥	鉅裂地獄 寒氷游泥 鑊湯爐疾 地獄逢衆 炬炭地獄	劍樹手攀皮骨爛刀 山足下血泥流(鐵 圍山間五無間地 獄)	五無間獄 八寒八熱 輕重諸地獄 (根本近邊及與孤 獨地獄道衆)		刀林聳日 劍嶺參天 沸鑊騰波 炎爐起焰 ..總有一百四十二隔 地獄《法苑珠林》	地獄道
D	부부싸움, 부자싸움, 노비 와 주인과의 싸움, 병정들의 싸움, 주중 싸움, 바둑을 두다 서로 의견이 엇갈려 바둑 판을 뒤엎고 싸우는 장면	夫婦不偕 父子相誅 奴犯其主 主殺其奴 兩陣相交 酒狂投壺 雙六圍棋	師資鬪擊互爲讎 父子相侵結恨愁 夫婦殺傷何日止 如令聞法息怨流 馬踏信亡不可觀 (足踏磨滅)	(官僚兵卒孤魂)	若多愚癡 常念共敬 觀世音菩薩 便得離癡	阿修羅者, 以不能忍 善不能不意, 諦聽種 種教化, 其心不動, 以矯慢故非善 健兒, 兵鬪 亂興師相 代《法苑珠林》	
E	무당의 굿, 광대패 놀이, 맹 인점술, 솟대놀이, 꼭두각 시놀음	師巫神女 解愁樂士 賣卦山人 雙盲卜女		(道士女官) (師 巫神女散樂伶官 孤魂)	若三千大千國土滿中夜 叉羅刹, 欲來惱人聞其 稱 觀世音菩薩名者, 是 諸惡鬼, 尚不能以惡眼 視之況復加害	人面獸心, 或鼓樂絃 歌, 鳴柝響鐸, 如斯 之流《法苑》.	鬼神道
F	벼락을 맞아 죽음, 망망대해 혹은 파도 속에서 배를 타고 있거나 물에 빠짐, 호랑이에 게 잡혀 먹히거나 쫓김, 나 무나 벼랑에서 떨어짐, 독사 에게 쫓김, 수레에 깔려 죽 음, 잠자는 사이에 재난을 당함. 집이 무너져 깔린 사 람, 왜구에게 봉변을 당함, 도둑을 만남	霹靂而死 江河没死 山水失命 非命惡死 石儡巖摧 刀勝相噉 負財失命 車前馬踏	不知自己禍相侵 雲 致雨 雷電 乘船海涉滄波 命值風濤不奈何 葛斛舟翻如片葉 (浸水以死) (萬頃蒼波) (虎狼惡死) 車輪輾殺吏心酸	水火焚漂	若爲大水所漂, 稱其名 號, 即得淺處. 雲雷鼓擊電 降雹澍大雨 念彼觀音力 應時得消散 入於大海, 假便黑風吹, 其船舫, 漂墮羅刹鬼國 … 皆得解脫羅刹之難. 若復有人, 臨當被害, 稱觀世音菩薩名者, 彼		

445

구분	下段의 圖説內容	畫面上 題榜	《範音集》志磐作法 下位請, ()는 常用靈飯	《釋門儀範》尊施食, ()는 水陸齋 下位疏	《妙法蓮華經》〈觀世音菩薩普門品〉	기타 經典	비 고
					所執力杖, 尋段段壞, 而得解脱. 虺蛇及蝮蠍 毒煙火燃		
G	스스로 목졸라 죽음, 우물에 빠짐, 음독, 토하는 사람, 들불에 휩싸임.	自刺而死 落井而祀 暗妑毒藥 野火失命 野火自死 野大山水 自縊殺傷	橫死身亡怨阿誰 投河落井業相期 自刺自刑寃使作 中毒身亡事可哀 藥不喉中腹已爛 血噴舌上眼難開	繩木自盡	呪詛諸毒藥 所欲害身者. 設入大火, 火不能燒, 由是菩薩威神力故		
H	애를 안고 있음, 해산과 동시에 상을 당함, 남녀가 벗긴 채 형틀에 묶이고 맞은 편에서 활을 겨눔, 병자와 침술사 죄형으로 죽음	臨産子母俱喪 落胎落孕自死 爲色相酬 誤針殺人 刑憲而終	墮胎落孕莫如閑 誰知罪業重如山 (産難而死) 艾牲火針燒不較 (刑憲而終)	産難而死 刑憲而終	若有衆生多於淫欲, 常念恭敬觀世音菩薩, 便得離欲 … 若有罪, 若無罪, 杻械 枷鎖, 檢繫其身, 稱觀 世音菩薩名者, 皆迷斷 壞, 即得解脱.	病苦逼迫 死苦逼迫 《法苑珠林》	人間道
I	혼령이나 中陰身의 모습			(六道傍來沓沓冥 冥中陰道衆)			
J	떠돌아다니는 장사치, 길가다 병에 걸려 누워 있음, 보호받지 못하는 노인, 의탁할 곳 없는 어린이	興生經利 奔趁流離 半路△疾 孤獨客丁 老年無護 幼少無依	孤館無視親命己終	(經營求利客死他 鄉孤魂) (非命惡死無△無 依孤魂) 疾疫流離	生老病死苦 以浙悉令滅. … 滿中怨賊 有一商主, 將諸商人, 齋持重寶, 經過險路, 其中一人 作 是唱言, 諸善男子, 勿 得恐怖, 汝等應當一心 稱觀世音菩薩 名號是菩 薩能以無畏施於衆生	老苦逼迫 《法苑珠林》	人間道

※ 비고란에 표시된 '六道'는 《法苑珠林》을 參考로 한 것임.

수 없는 종교회화로서 이 그림 하단에서의 각 인물들은 삶의 극단적인 고통의 순간을 표현하고 있는 것이다.

하단의 도설내용은 약 20~50여 種의 장면들로 구성되어 있다. 하단의 실제 장면들을 《梵音集》, 《釋門儀範》, 《水陸齋儀》 등의 儀軌集類와 《焰口軌儀經》, 《妙法蓮華經》, 《法苑珠林》 등의 經典類와 비교하면서 도표화하면 위와 같다〔표 1〕.

〔표 1〕에 열거한 바와 같이 下段의 여러 장면들은 대부분 온갖 형태로 죽은 孤魂의 생전 모습이거나 죽어가는 혹은 고통스러운 위기에 봉착한 형상으로 구성되어 있음을 알 수 있다. 하단 도상의 20~50여 장면들을 대체로 11그룹(A~K)의 유사장면들로 묶어 분류할 수 있는데, 그 내용은 A-아귀상, B-왕후장상·의로운 장수, C-지옥상, D-싸움장면, E-무당과 광대, F-災禍, G-자살, H-해산·질병에 의한 고통, I-형이 집행되는 장면, J-고혼, K-타향살이·어린이나 노년의 생계 등이다. 하단 도상의 내용과 〔표 1〕에서 제시한 典據를 비교해보면, 도상 성립기라 여겨지는 16세기의 감로

탱은 〈水陸齋儀文〉에 등장하는 諸孤魂들과 그 내용이 비슷한 부분이 많고, 18세기에 제작된 하단의 도상은 《梵音集》의 〈志磐作法〉과 《釋門儀範》의 〈常用靈飯〉 및 〈尊施食〉의 내용과 대체로 일치하므로 하단의 도상 성립과 전개에 따르는 신앙의 양상을 의식집의 전개와 함께 고려할 수 있을 것이다.[76] 18세기 후반 이후의 불교의례의 대중화는 사원경제를 꾸려나가는 현실적인 방편이었으므로, 당시 의식집의 간행도 그와 같은 맥락에서 의미를 찾을 수 있다. 가령, 《석문의범》의 서문의 내용과 당시 불교계의 상황을 간추려보면 다음과 같다. 첫째, 중류 이하의 根機人은 의식불교가 반드시 필요하다고 언급하였으므로 《석문의범》은 중류 이하의 대중을 위하여 편찬되었다는 것을 알 수 있다. 둘째, 의식은 어디까지나 方便門이라 한 점을 강조하고 念佛·參禪 등도 方便이지만 의식이야말로 방편 중의 방편이라 하여 이로써 대중을 쉽게 구제할 수 있다고 하였다. 셋째, 의식집의 발행이 있은 후 얼마 사이에 모두 매진되었다는 사실은 당시 불교계가 중류 이하의 대중을 겨냥한 의식을 지

항하고 있었음을 일러준다.[77] 더구나 조선 후기 이후에 승려의 신분은 中人 출신의 비중이 현저하였음을 감안한다면, 하단에 표현된 민중들의 구체적 생활상의 사실적인 표현이 용이했을 것이다.[78] 19세기에 들어서면 하단의 도상은 또 다시 변하고 있는데, C·J 그룹 계열의 관념적 세계를 형상화한 地獄이나 靈魂의 諸相은 사라지고 당시의 생활상이라 할 수 있는 E·K 그룹이 확대되면서 '점장이', '대장장이', '시장풍경', '걸립패의 행각', '밭갈이 장면' 따위가 강조된다. 이는 18세기 후반 이후 불교신앙의 전개가 민중을 대상으로 한 의식 중심의 신앙으로 정착되는 가운데 상공업을 기반으로 한 수용층의 기대가 작품의 구성요소로 재창출된 것이라 하겠다. 그러므로 이때의 생활상은 의식에 참석한 민간대중의 모습과 무관할 수 없는 동질의 것이 되는 것이다.

① 六道의 諸相

먼저 C 그룹의 '地獄'장면은 현재까지 밝혀진 감로탱 중에서 寺利名은 밝혀져 있지 않으나 '順治 18年'(1661)이란 畫記가 남아 있는 그림에 처음 나타나고, 상주 南長寺甘露幀(1701)에도 등장하고 있어 이미 17세기 중반 무렵부터 하단의 도상으로서 자리잡지 않았나 여겨진다. 그러나 16세기 후반과 17세기 전반에 제작된 감로탱에서는 이 도상이 보이지 않는 것으로 보아, 감로탱 성립기에는 아마도 지옥상의 비중이 그리 크지 않았던 것으로 추측된다. 지옥상이 감로탱 하단의 화면 向左에 고정적으로 등장하는 것은 麗川 興國寺甘露幀(1741) 이후이고, 19세기에 조성된 감로탱에서는 지옥의 도상은 사라지고 서민의 생활상이 그 자리를 메우고 있어, 지옥상의 출현은 17세기 후반에서부터 18세기에 걸쳐 나타나는 일시적

인 현상일 가능성도 있다. 이때에 제작된 감로탱에서는 지옥상과 지장보살이 동시에 출현하는데, 18세기 후반과 19세기에 조성된 감로탱에서 지옥은 地獄城門으로 축소되고 지장보살이 확대되어 그 侍者들, 즉 道明尊者와 無毒鬼王을 함께 거느린 삼존형식으로 나타난다. 그러나 이러한 현상이 모든 감로탱에 적용되는 것은 아니고, 당시 지장신앙의 유포 정도, 감로탱의 계보, 도상 성립과 典據와의 관계 등이 종합적으로 고려되었을 때 감로탱에서 지옥 도상의 의의가 더욱 분명하게 드러날 것이다.

D 그룹에 속하는 '싸움'장면은 하단에 가장 많은 종류로 등장하는 도상이다. 인간의 생활은 무지와 억측, 기만, 그리고 계층적 불화 등의 총 집합체임이 틀림없다. 그러한 모든 것들을 亡者의 입장

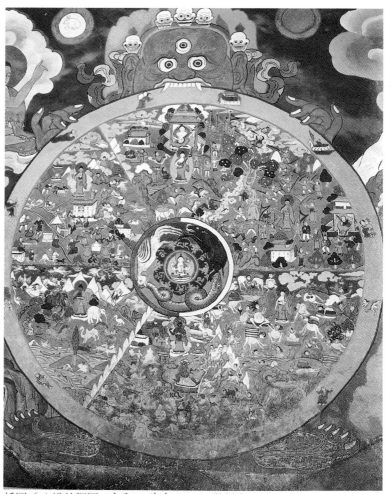

挿圖 6 六道輪廻圖, 티베트 벽화, Hemis 勤行堂

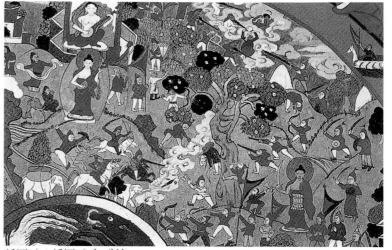

挿圖 6-1 挿圖 6의 세부

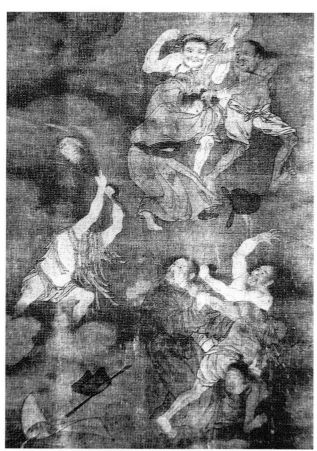

挿圖 5 冤報屈一切孤魂, 1488년경, 寶寧寺水陸畵 中

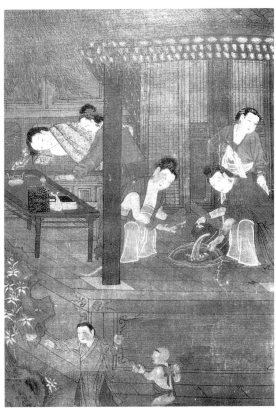

插圖 7 妙法蓮華經觀世音菩薩普門品變相圖, 宋代,
日本 세이카토 도서관 所藏

插圖 8 胎産 부분, 1488년경, 寶寧寺水陸畵 中, 118×61.5cm

에서 본다면 허망하고 무상할 것이다. 그것을 감로탱에서는 싸우는 장면을 빌어 표현하였다. 치열한 싸움장면은 明代에 조성된 寶寧寺 水陸畵에도 극명하게 묘사되어 있는데〔揷圖 5〕, 감로탱에서는 '부부싸움', '主從간의 싸움', '술주정에서 비롯된 싸움', '바둑이나 雙六놀이를 하다가 시비가 엇갈려 일어나는 싸움' 등 다양하게 나타난다. 생활 속에서 쉽게 일어날 수 있는 다툼이 대부분이지만, 주종간의 싸움은 조선 후기 계층분화에 따른 사회현상과도 연관되어 주목되는 장면이다. 즉 노비의 도망과 노비를 잡기 위한 주인, 그리고 그들이 서로 죽이고 죽는 모습이 조금의 첨삭도 없이 사실적으로 전개되는 것이다. D 그룹의 도상 역시 16세기에 조성된 감로탱에서는 그리 큰 비중을 두고 있지 않은 것으로 보아 이 그림의 도상은 시대나 지역, 畵師를 달리하여 계속 창출되는 과정에서 점점 부각되었다는 느낌이다.

D 그룹에 속하는 장면으로서 '戰爭'장면은 거의 전 시기에 걸쳐 나타나는 도상이다. 이는 보통 화면 오른쪽이나 중앙, 혹은 왼쪽 아랫부분에 배치되는데 이 장면을 설명한 榜記에는 '兩陣相交'라 되어 있다. 티베트의 '六道輪廻相'에 보면 이와 같은 장면을 아수라道 난에 배치하고 있고, 明代 寶寧寺 水陸畵 중에서도 마찬가지여서 이를 통해 내용별로 六道의 구분을 가능케 한다. 이 장면은 전쟁으로 인한 막심한 피해와 두려움 외에도 인간들 사이에서 벌어지는 온갖 무모함을 표현하는 데 가장 적절했을 것이다〔揷圖 6〕. 특히 남장사감로탱〔圖版 5-6 참조〕이나 18세기 중반의 畵記 없는 仙巖寺甘露幀〔圖版 12 참조〕의 전쟁장면에는 銃이 등장하고 있어 당시 총에 대한 두려움을 반영하고 있다고 생각된다. 이와 같은 장면은 계속 유형화되어 이어져 나타나는데, 19세기 이후에 조성된 감로탱에는 앞 시대에 총이 대두되어 묘사된 것과는 달리 오히려

말을 타고 창과 활을 들고 싸우는 모습이 전개된다. 이는 19세기에 조성된 감로탱의 도상에 보이는 도식적 표현의 양식적인 흐름과 그 맥을 같이한다고 할 것이다.

하단의 도상은 거의 죽음에 이르는 장면으로 묘사되어 있다. 중생의 생활상 중 비참하게 죽는 모습으로는 G 그룹의 자살과 연관된 것으로 '목을 매어 자살하는 모습'이나 '독약을 먹는 모습' 등과 F 그룹 같이 천재지변이나 부주의한 실수로 죽어가는 모습인 '벽력으로 죽는 모습', '호랑이나 뱀에게 먹히거나 쫓기는 장면', '파도 속 혹은 망망 대해를 헤매는 모습', '벼랑에 떨어지는 사람' 등과, 그리고 I 그룹과 같이 '죄형으로 죽는 사람' 등이 있다. 여기서 F 그룹의 도상은 고려시대부터 왕성하게 제작된 《妙法蓮華經》〈觀世音菩薩普門品變相〉과 觀世音菩薩三十二應身幀(1550)과 공통되는 장면으로서 관세음보살을 염하는 힘에 의해 모든 재난과 고통, 위급한 상황에서 구제된다는 보문품신앙의 내용이 감로탱에서는 위기에 처했던 孤魂의 생전모습을 표현하는 소재로서 차용되었음을 알 수 있다〔揷圖 7〕.

또 죽음과 함께 '生의 순간'도 나타나고 있다. H 그룹인 이 장면은 墮胎의 의미로 표현되어 있거나 아버지를 잃은 어린아이와 어머니의 비극, 그리고 부정한 남녀관계로 인해 주살당하는 모습인 '爲色相酬'도 동일한 의미의 연장으로 이해하여 이 범위에 포함시켜야 할 것이다〔圖版 15-5 참조〕. 생의 장면은 明代 寶寧寺

插圖 8-1 銀海寺甘露幀 세부

水陸畫의 경우, 산모는 누워 있고 시중드는 사람들의 부산한 모습이 산모와 아이를 보호하려는 안온한 분위기의 産室을 나타내고 있지만, 감로탱에서는 산모가 홀로 아기를 껴안고 누워 있거나 앉아 있는 다소 처량한 모습으로 마치 사회적 능멸의 대상인 듯 묘사되고 있다. 부정으로 탄생한 어린아이나 그 산모가 사회적 멸시의 대상이 되었음을 암시하고 있어 가혹한 가부장제의 한 단면을 보는 듯하다〔揷圖 8〕.

이 외에도 '점장이', '무당의 굿', '솟대놀이', '줄타는 광대패의 놀이나 걸립패의 행각' 등 巫俗과 演戲와 관계된 E 그룹은 당시 민중에 기반을 둔 생활상의 표현이라 할 것이다. 연희의 모습은 朝田寺甘露幀(1591)에서부터 나타나고 있는 것으로 보아 이 그룹의 도상은 일찍부터 하단의 주요소재로 정착되었음을 알 수 있다. 18세기 이후의 歌舞戲와 온갖 놀이행사는 민중을 대상으로 사당패에 의해 주도된 것이다. 그러나 연희를 주관하는 실제적인 주체는 광대, 사당패임에도 불구하고 그들은 사찰에 종속되어 있어 그 관계가 주목된다. 즉 그들은 반드시 관계를 맺고 있는 일정 사찰에서 내준 符籍을 가지고 다니며 팔며, 그 수입의 일부를 사찰에 바친다고 한다.[79] 또 광대패로서 걸립패와 승걸립패(중매구)가 있는데 걸립패의 경우 역시 어느 사찰에 소속되어 있다는 것을 내세워 연희의 대가를 얻으며, 승걸립패는 승려가 직접 주동이 된다.[80] 더구나 '在家志佛道者'로서 추앙받던 居士가 이 시대에는 세속적 유랑의 무리로 전락하는 것도 조선 후기의 특수한 사회적 여건 때문인 것이다.[81] 이와 같은 현상은 18세기 말, 19세기에 조선사회가 갖는 기존 지배질서의 동요와 함께 특히 노비층의 도피장으로서 일부 사원이 제공되었던 점 등, 교단과 민중 간의 관계가 그 동안 이룩한 불교행사의 저변화를 통하여 새로운 단계로 접어들었음을 시사한다.[82] '솟대놀이'는 朝田寺甘露幀에서부터 출현하고 있는 점으로 보아 그 유래는 조선 중기까지 올라가는 것으로 보인다. 솟대처럼 높은 장대를 세우고 그 꼭대기에 舞童이 올라가 물구나무를 선다든가 팔을 벌리고 춤을 추는 모습은 보는 사람을 아찔하게 긴장시킨다. 솟대쟁이패란 우리나라 전래의 곤두패로서 오늘날 곡마단의 전신에 해당한다. 이들의 연희 중 풍물, 어름, 버나, 살판 등은 남사당 놀이와 비슷하지만 병신굿이라는 탈을 쓰지 않고 노는 연극이 특이하다. 이들은 서구의 집시처럼 집단을 이루어 연희 대상을 찾아 유랑한다.[83] 특히 줄타기나 땅재주 등은 전문적인 재인과 광대들이 노는 것으로 재미있는 구경거리였다고 한다.[84] 그 밖에 고구려 고분벽화에도 등장하는 죽방울돌리기, 18세기에 그려졌다고 보이는 無畵記 호암미술관 소장 감로탱에 등장하는 검은 장박으로 가설무대를 설치한 꼭두각시 놀음 등은 무척 흥미롭다〔圖版 24-2 참조〕. 이 꼭두각시 놀음이 나오게 된 동인은 남사당패가 절과 연관이 되어 있기 때문에 역시 절을 새로 짓거나 보수를 하거나 그 외 절에서 필요할 때 걸립이 조직되어 놀음을 벌이는 데서 비롯된 것이다.[85] 꼭두각시 놀음의 내용은 불교에 대한 비난과 찬사인데, 타락한 중을 등장시켜 그들의 추악한 면을 드러내기도 하지만 결국 신성한 불교의 중요성을 역설하고 있다.[86] '가무, 줄타기 놀이' 장면은 18세기 말에 조성된 감로탱에 확대되어 나타나는 소재로서 龍珠寺甘

露幀(1790)에 극대화되어 나타나 있다. 줄에 거꾸로 매달려 피리를 불고 있는 아슬한 장면과 그 밑에는 박과 같은 악기를 든 假面을 쓴 伎樂놀이가 장구의 장단에 맞춰 힘 있는 춤동작을 보인다. 원래 기악(佛齋탈놀이)이라는 명칭도 法華經의 '香華伎樂 常以供養'에서 유래된 것이라고 하는데, 才僧이 중심이 되어 성립되었던 것이고 다시 민간 廣大들이 중심이 되어 새롭게 발전시킨 것이라고 한다.[87] 용주사감로탱 이전의 줄타기장면이 하단의 개별 도상으로서 단독 소재로 나타나는 것이라면, 용주사의 것에서는 주위에 많은 군중(사대부 포함)이 모여들어 구경하고 있는 장면으로, 감로탱 하단의 도상과 내용을 훨씬 유기적이고 풍요롭게 꾸미는 요인으로 작용하고 있다. 용주사감로탱의 줄타기장면은 당시 유행한 광대패 놀이의 하나로 여겨지는데 이 그림에서 그 대단한 인기를 반영하듯이 士族으로 보이는 갓을 쓴 군중들이 흥미로워하는 눈길과 즐거워하는 표정, 예인들의 박진감 넘치는 몸동작 등 매우 활달하고 건강하게 표현되어 18세기 민간예술의 한 정점을 보는 듯하다. 이러한 장면이 불화에 직접적으로 도상화된 원인에는 당시 신도의 실제적 구성이 유랑민과 노비를 비롯한 민간대중이 대부분을 차지한 데에도 그 이유가 있다. 즉 사찰과 민간의 풍속과의 내연적 실상이 곧바로 감로탱 하단의 소재로서 차용된 것이기 때문이기도 하다.[88] 이 점은 감로탱이 어느 계층을 지향한 것이며, 또한 당시 불교의 사회적 위상이 어떠했는지를 시사하는 것이기도 하다. 19세기 말에 제작된 《箕山風俗畵帖》에 나오는 '광대 줄타기'의 광대는 19세기 불교의식을 거행할 때 승려들의 의상인 고깔을 쓴 모습으로 등장하고 있어 참고해볼 만한 예이다〔揷圖 9〕.

K 그룹의 '떠돌아다니는 장사치'나 '타향살이' 등도 당시 민간층에 기반을 둔 생활상의 표현이라 할 것이다. 이 장면은 藥仙寺甘露幀(1589)에 나타나고 있어 일찍부터 도상화되었음을 알 수 있다. 그러나 18세기에 조성된 감로탱에서는 떠돌이 장사꾼임을 확실히 알 수 있으나 초기에 조성된 감로탱에서 이 장면은 流浪僧을 표현한 것이 아닌가 여겨지기도 한다. 18세기 이후에 제작된 작품에서

揷圖 9 광대 줄타기(箕山風俗畵帖 中), 19세기 말, 紙本淡色,
28.5×35cm

挿圖 10 紺紙金泥妙法蓮華經第七卷變相 세부, 朝鮮時代,
國立中央博物館 所藏

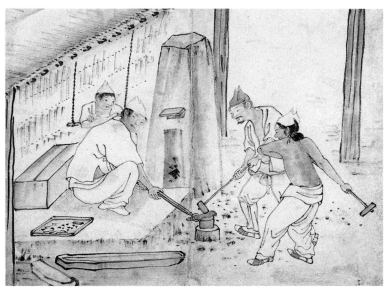

挿圖 11 김득신, 대장간, 紙本淡彩, 22.5×27.1cm, 澗松美術館 所藏

이 장면을 보고 있으면 당시 민중의 생활이 얼마나 고되고 비참했
던가를 가히 짐작케 한다. 그 비참함을 종교회화에서는 더욱 솔직
하게 사실적으로 묘사했을 것이다. 그런데 감로탱에서의 이 장면
들은 어려운 생활 속에서도 아랑곳하지 않고 꿋꿋하게 살아가는 활
기찬 민중의 모습으로 표현되고 있다. 物産의 이동과 집산이 場市
를 따라 떠돌아다니는 이들에게서 이루어진다고 한다면, 감로탱 하
단의 도상 성립과정 속에서 이들의 이러한 활발한 활약상은 새로운
도상으로서 채택되기에 충분했었을 것이다. 畫記 없는 仙巖寺甘露
幀의 이 장면을 예로 살펴보자. 老母를 모신 단출한 네 식구가 맨
발인 채로 가고 있다〔圖版 12-9 참조〕. 어린아이는 발가벗은 채
로, 어른들은 모두 맨발로 걷고 있다. 場市에서 약간의 이익이 생
겨 노모에게만은 짚신을 사드렸건만 노모는 그 짚신을 신기가 아까
워서 그것을 손에 쥐고 맨발로 걷고 있다. 그러나 노모는 마냥 흐
뭇하기만 하다. 아녀자는 저잣거리에서 술을 판 듯한데 바구니에
담긴 술동이는 비어 있어 가뿐하고, 다음 장시를 준비한 가부장은
새로운 물건(아마 포목이 아닐까 싶다)을 구입했기 때문에 무거울
테지만 발걸음은 경쾌하기만 하다. 이날 장시에서 흡족한 이득을
본 이 가족은 앞질러 길을 재촉하고 있는 강아지의 발걸음을 따라
한 걸음 한 걸음이 즐겁기만 하다. 그러나 이곳 저곳 장시를 따라
생계를 유지하는 등짐·봇짐장수들의 생활은 그리 순탄한 것만은
아니다. 직지사감로탱(1724)에서는 褓負商으로 보이는 듯한 시장
상인들이 다음 장시로 이동할 때 도적을 만나 곤혹을 치르는 장면
이 묘사되어 있다〔圖版 7-6 참조〕. 이와 유사한 장면으로 일찍이
고려시대부터 제작된 《묘법연화경》〈보문품변상〉을 들 수 있는데,
그 내용도 역시 한적한 곳에서 도적을 만났을 때 관세음보살의 念
에 의해 물리칠 수 있다는 얘기이다〔挿圖 10〕. 그러나 감로탱에서
는 조선 후기에 본격적으로 성행한 장시를 무대로 혹은 장시와 장
시를 연결했던 길목에 성행했던 도적들에 의한 피해를 현실감 있게
묘사한 데 그 묘미가 있다. [89]
그 밖에 왁자지껄 혼잡한 '시장풍경'이 직접 표현되거나 소를 이
용한 '밭갈이장면' 등은 19세기에 들어 새롭게 대두된 소재들이다.

감로탱 하단에 등장하는 많은 도상들은 어떻게 보면 전통 시장에서
만날 수 있는 장면들로 구성되어 있다. 행상인, 봇짐장수, 場市에
서 큰 구경거리인 광대의 놀이, 풍각쟁이, 점쟁이, 굿 등이 여기저
기 분산되어 등장하고 있다. 그런데 19세기에 들어서면 하단의 한
구역을 시장의 장면으로 설정한 후 거기에 시장의 구체적 풍경이라
할 대장간, 포목장수, 엿장수, 광대패의 줄타기, 굿, 주막, 농악
등이 묘사되어 있다.
17세기 후반 이래 줄곧 감로탱 하단을 장식했던 관념적이고 약간
은 고답적인 지옥상을 없애고 대신 그 자리에 당시의 풍정을 가장
잘 집약시킬 수 있는 시장을 생생하게 옮겨놓고 있는 것이다. 그
동안 지옥상이 강조되었던 것은 불교가 차지했던 종교적 위상이 향
촌사회까지 그 세력을 펼친 유교적 조상숭배에 대한 일반인의 의식
에 비해 그만큼 열세했기 때문일 것이다. 잔인할 정도로 끔찍한 지
옥장면을 강조해서라도 위태로운 불교의 지지기반을 스스로 단속할
필요를 느꼈던 것이다. 그러나 19세기에는 중세적 세계관인 지옥세
계에 대한 일반대중의 관심이 점차로 미약해졌다. 유교의 말기현상
이 노출되고, 사회적으로 새로운 가치체계로의 재편이 급속도로 진
행되었던 것이다. 농촌으로부터 독립된 工匠집단, 화폐를 기본으로
한 大市場의 형성, 도시의 비약적인 기업적 발전 속에서 지옥보다
는 새로운 삶의 현장 속으로 들어가지 않을 수 없었다. 약동하는
삶의 기운이 충만된 곳은 다름 아닌 市場風情이었던 것이다.
한편 감로탱 하단의 시장풍정의 소재는 18세기 이후 중앙화단을
풍미했던 '풍속화'의 소재와 비슷한 장면이 많아 눈길을 끈다. 당
시 일대를 풍미한 '俗畫'의 소재인 대장간, 시장을 향해 가거나 돌
아오는 그림, 주막, 기생과 한량의 모습 등이 감로탱 하단의 생활
상을 꾸미는 도상으로 삽입되어 있는 것이다. 특히 이 장면들은 화
원화가인 金弘道, 金得臣, 申潤福, 李享祿 등이 즐겨 다룬 소재로
엿장수, 쌀장수, 포목장수, 칼갈이, 주막풍경 등과 함께 공통적으
로 나타나고 있다. 이와 같이 감로탱 하단은 민감하게 당시의 풍정
을 반영했던 풍속화처럼 현실에 기반하여 도상화했음을 짐작할 수
있다〔挿圖 11〕.

插圖 12 鳳停寺甘露幀 세부, 1765년

② 餓鬼

하단에서 A 그룹에 속하는 餓鬼는 甘露의 혜택을 직접 받아야 할 실체이므로 감로탱을 성립케 하는 기본 圖像이라 하겠다. 그 이유는 소의경전인 《盂蘭盆經》과 《瑜伽集要救阿難陀羅尼焰口軌儀經》 등의 緣由가 餓鬼苦에서 벗어나는 것에 기반을 두고 있기 때문이다.

餓鬼란 梵語로 Preta이다. 의역하면 '鬼', 중국에서는 死靈을 鬼라 칭한 데서 붙인 이름이다. 즉 鬼는 故人, 先祖로서 祭祀의 대상으로 삼을 수 있다. 인도에서는 조상의 靈에 제사를 지내는데, 그 靈은 鬼界에 떨어져 고통을 받는다고 믿었다. 그러한 믿음도 조상숭배와 관계가 있는데, 즉 아귀는 죽은 후 祖靈으로 나타나는 死者의 영혼으로 인식된 것이다.[90] 또한 아귀는 施食儀禮를 효과적으로 이끌기 위한 대표적인 도상이고, 孤魂은 아귀로 대표될 수도 있다. 또 아귀는 현생의 업에 따라 윤회하는 六道의 하나이지만, 이 육도의 윤회가 결정되기까지의 중간 단계도 아귀라 할 수 있다.[91] 그래서 아귀의 상태에 있을 때 極樂薦度를 비는 七七齋 등의 의례가 행해지는 것이다.

감로탱의 중심내용은 험상궂고 굶주린 아귀에게 감로를 베풀어 극락왕생케 하는 것이지만, 그와 함께 간과할 수 없는 것이 아귀를 둘러싼 六道相으로서 현세의 실제적인 罪業을 아귀에게 집약시켜 강조할 수도 있다는 것이다. 따라서 감로탱에서 다른 도상의 크기에 비해 몇 배나 큰 아귀는, 특히 하단의 성격을 결정짓는 상징적인 존재가 되는 것이다.

鳳停寺甘露幀(1765)에서는 두 아귀가 화면 중앙에 험상궂은 모습을 하고 나타나 있는데, 한 아귀가 커다란 사발을 두 손으로 받쳐 들고 옆에 합장하고 있는 또 다른 아귀를 쳐다보고 있다. 이 두 아귀를 가리키는 赤色의 榜記에는 '焦面鬼王', '悲增菩薩'이라 墨書로 銘記되어 있다〔插圖 12〕. 그 이름은 《釋門儀範》, 救病施食條에,[92]

무차평등시식을 마련하고, 바라옵건대 後孫이 없는 여러 孤魂

들에게 苦趣를 제거케 하고…… 惡道 衆生을 구하기 위하여, 지금 여기 늙고 고단한 모습을 하고 이 도량에 대성초면귀왕과 비증보살마하살이 강림하여 널리 기아에 허덕이는 고혼을 구제하고…….

라고 나타나 있는데, 초면귀왕과 비증보살은 惡道에 빠진 중생을 구제하기 위하여 늙고 고단한 모습을 한 불가사의한 解脫 菩薩로서, 자비서원의 化身으로 나타났다고 해석될 수 있다. 이는 '妙法蓮華經觀世音菩薩普門品變相'이나 '道岬寺觀世音菩薩三十二應身幀' (1550)에서 관세음보살이 그때 그때의 상황에 따라 몸을 자유롭게 變身하여 나타나는 것과 같은 맥락이다.

《瑜伽集要救阿難陀羅尼焰口軌儀經》에 보면, 비증보살은 "이 경이 설한 바 무변세계 六道 四生을 구제하기 위함이다. 그 중에 上首는 모두 불가사의 解脫 菩薩 자비서원에 있다. 그 化身은 六道 가운데 있고 그들과 같은 고통을 받는다"고 한다.[93] 이와 같은 맥락에서 보면 비증보살은 스스로 고통스러운 生死에 머물기를 원한 것으로 變易身을 취한 채 아귀의 몸을 빌어 나타난 것이 된다.[94] 이때 비증보살의 이름은 관세음보살일 가능성이 짙다. 비증보살이 그렇다면 초면귀왕의 실체는 어떻게 봐야하는가? 《석문의범》, 〈구병시식〉의 문맥으로라면 번역신한 아귀로, 역시 보살의 화신으로 이해할 수 있겠다.

아귀는 경전마다 그 이름을 달리하며 다양하게 표현된 것을 볼 수 있는데, 焦面鬼王이나 面燃鬼王, 焰口餓鬼 등이 그렇다. 그들의 차별성에 대해서는 명확하지가 않다. 다만 추측할 수 있는 것은 그들이 三十六部 無量無邊 恒河沙數의 수많은 아귀를 대표한 면연귀왕 같이 육도중생의 고통을 집약시켜 표현한 것이라는 점이다.[95] 唐代 조성된 천수천안관세음보살도의 주존 바로 밑부분에 '甘露施餓鬼'라는 榜記를 가진 바싹 마른 인물이 얼굴을 찡그리며 위를

插圖 13 千手千眼觀世音菩薩圖 세부, 唐代, 絹本彩色, 222.5×167cm, 大英博物館 Stein Collection

향해 두 손을 벌린, 구걸하는 듯한 모습이 묘사되어 있다〔揷圖 13〕. 이는 천수관음에게 감로를 얻어 배고픔의 고통에서 벗어나려는 아귀를 나타낸 것이다. 감로탱 중앙에 표현된 인물이 순수한 아귀라면 중단 의식에서 생성된 감로의 혜택을 입어야 할 직접 대상인 것이다.

藥仙寺甘露幀의 경우는 중앙에 커다랗게 표현된 한 아귀와 그 밑으로 작은 아귀의 무리가 묘사되어 있다. 만일 중앙에 커다랗게 표현된 아귀가 비증보살이 변역신한 것이라면 그는 아귀의 몸을 한 관세음보살일 것이며, 그 밑에 무리지어 있는 작은 아귀들을 구하고자 하는 것이다. 그러나 만일 그가 진짜 아귀라면 무리진 작은 아귀를 대표한 《석문의범》의 내용에 따라 면연귀왕과 같은 아귀의 일종일 수 있겠다. 아귀가 두 軀일 경우, 한 軀는 순수한 아귀로 또 한 아귀는 보살이 변역신한 아귀로 이해할 수도 있겠다. 이때 《우란분경》에 의한다면 目連의 亡母가 아귀로 표현된 경우이겠지만, 《석문의범》尊施食條에 근거한다면 그것은 고혼을 대표하는 아귀로 표현된 것일 수도, 또는 《焰口軌儀經》에서처럼 비증보살의 화신일 수도 있겠다.

한 아귀가 중앙에 크게 묘사되면서 그 주위에 작은 아귀의 무리를 함께 묘사한 그림은 藥仙寺甘露幀(1589), 順治十八年銘 甘露幀(1661) 등 비교적 초기에 조성된 감로탱에 많으며, 그 묘사에서도 입의 불꽃, 부풀은 배, 가는 목 등 그 모습이 경전의 내용에 충실하다. 그러나 18세기에 조성된 감로탱에서는 단독 아귀나 쌍아귀가 혼재되어 나타나면서 前代의 구체적인 모습이 간략화되어가고 있음을 보게 되는데, 가령 입에서 뿜는 불꽃이 아귀 전체를 감싸는 화염으로 변하고 있다. 18세기 후반에서부터 19세기에 조성된 감로탱에서의 아귀의 표현은 화염조차 사라지고 구름이 아귀 주위를 감싸고 있으며 쌍아귀의 표현이 일반화되고 있다.

(2) 中 段

중단은 감로탱 화면 중앙의 祭壇(施食臺)을 중심으로 좌우에 孤行僧尼, 仙客聖賢, 王侯將相 등이 배치되고, 제단 아래쪽에 의식의 장면과 設齋를 의뢰한 喪服입은 사람들이 절하는 모습, 그 옆에 의식행사를 집전하는 의식승이 아귀와 제단 사이에 독특한 手印을 하고 서 있으며, 제단 왼쪽(혹은 오른쪽)에 梵唄와 作法이 함께 묘사되어 있는 의식행사 장면을 편의상 통칭한다. 그리고 18세기 중엽 무렵부터 나타나기 시작하는 雷神의 도상까지를 포함하고자 한다. 감로탱의 하단에서 뇌신은 《妙法蓮華經》〈普門品變相〉처럼 천재지변으로 죽는 장면을 표현하는데 용이한 천둥번개의 상징으로 대두되다가 18세기 후반 무렵부터는 의미의 변화를 갖게 된 도상이 아닌가 추측되기 때문이다. 뒤에 다시 언급하겠지만, 상단에서 생성된 감로를 하단에 연결시키는 독특한 기능을 뇌신이 수행하는 것이 아닌가 여겨진다. 그러나 다소 그 기능이 혼재되어 있어 재고의 여지가 없는 것은 아니다. 《석문의범》의 내용을 고려하여 뇌신을 중단에 포함시킨 것이다. 중단의 기능은 의식을 통하여 亡者의 冥福을 비는 것이다. 즉 儀式修行의 功德으로 상단을 감응케 하여 그

결과 佛·菩薩의 加被力을 얻어 하단의 육도중생을 구제하는 것이다. 여기서는 의식장면과 뇌신을 중심으로 그 도상의 의미와 변천을 살펴보고자 한다.

① 薦度儀式

불교는 본래 布施를 중요한 修行德目으로 생각해왔고 보시로 인하여 貪心이 소멸되고 자비심이 성장된다고 믿었다. 布施와 施食은 첫눈에 많은 차이점이 있는 것 같으나 그 내용을 자세히 살펴보면 시식도 보시의 일종인 것이다.[96] 그러나 조선시대 감로탱과 관계있는 시식은 의례의 성격상 對他儀禮的 구조를 갖는, 즉 救病, 求福, 長壽 등의 세속적 이해와 함께 영가천도를 목적으로 한 것이다. 이러한 의식은 점차 민간에 흡수되어 風俗化되는 경향을 볼 수 있으며, 조선 후기에는 전통적인 梵唄에 舞戱와 娛樂이 함께 어울린 作法僧衆의 대두가 두드러진다. 그 가운데 특히 조선 말기에는 僧舞의 모습이 의식행사에 나타나기 시작하는데, 승무는 佛敎舞의 俗化 과정에서 이루어진 것이다.[97] 이러한 광경이 감로탱 화면 중앙의 제단 옆에 그대로 반영되어 나타나 있다.

화면 중앙에 있는 祭壇의 盛飯과 그 옆의 의식행사 장면은 감로탱 전반에 걸쳐 나타나는 양상이다. 藥仙寺甘露幀의 경우, 제단 위에는 밥을 수북이 담은 커다란 제기와 그 앞에는 곧 감로수로 변하게 될 井華水가 작은 종지에 나란히 배열되어 있고, 그 사이에 촛불이 밝혀져 있으며 맨 뒤쪽은 화려한 꽃으로 장식되어 있다. 그 向左에 장대하게 펼쳐지고 있는 의식행사 장면으로 誦呪僧 네 명이 앉아서 經이나 儀式文을 외는 모습이 보인다. 그러나 18세기의 의식장면은 16세기에 비해 점차 하단으로 내려오고 의식을 집전하는 승려들도 민머리로 서 있는 모습으로 바뀌어 간다. 19세기 雲臺庵甘露幀(1801)부터는 법회장면이 18세기보다 확대되면서 승무가 첨가되고 재가신도들의 참여가 점차적으로 증가하다가 수락산 興國寺甘露幀(1868)의 법회에서부터는 송주승, 악기연주, 승무, 민간신도 등의 수가 앞시대에 비해 훨씬 많아지고 있다. 19세기 중엽 이후에 조성된 감로탱의 의식장면은 커다란 천막을 쳐놓고 야외에서 거행하는 모습으로 나타나고 있는데, 그 의식을 집전하는 證師의 모습과 梵唄와 僧舞를 인도하는 魚丈의 모습이 더욱 구체적으로 표현된다. 이러한 의식집행의 대중화, 혹은 세속적인 변화는 1822년 《作法龜鑑》(白坡 著)의 간행 이후에 두드러진 현상이 아닌가 생각된다.

조선시대 영혼천도재는 교단을 운영하는 데 있어서 반드시 필요한 의식행사였다. 그러나 그러한 장면이 불화에 직접 형상화된 것은 감로탱이 유일한 예가 된다. 아귀 및 무주고혼들에게 베풀 盛飯의 제단과 함께 의식장면이 도상으로서 성립하게 된 이유로, 당시 불교가 의식 중심적인 성향의 신앙이었다는 점과 억불정책 속에서 교단을 유지하기 위해 민간 신도에게서 시주를 의존해야 했던 저간의 사정을 들 수 있겠다. 특히 의식장면이 확대되었던 19세기 말 20세기의 이 장면은 영가천도재의 내용 뿐만 아니라 당시 불교행사 전반을 통털어 가장 성대한 의식이 화면에 반영되었음을 짐작할 수 있다.

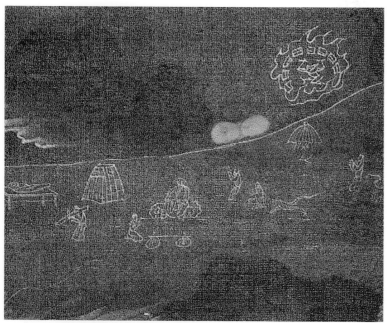

插圖 14 水月觀音圖 세부, 高麗, 絹本彩色, 109.5×57.8cm,
日本 談山神社 所藏

插圖 15 主風主雨主雷主電風伯雨師衆, 寶寧寺水陸畵 中

② 雷神

뇌신은 구름 속에서 북을 두드리는 鬼神의 모습으로 감로탱 오른
쪽 아랫부분 혹은 왼쪽 윗부분에 나타나는 도상이다. 뇌신의 도상
은 감로탱에서 뿐만 아니라 八相幀, 觀世音三十二應身幀 등 여러
불화에서 보이는데, 고려불화에도 나타나는 것으로 보아 우리나라
에서는 일찍부터 제작되었던 것을 알 수 있다〔揷圖 14〕.[98]

뇌신의 기원은 日月星辰과 같이 萬物崇拜思想에서 비롯되었는
데, 중국 기록을 보면 "風師, 雨師, 雲師, 雷神(혹은 屛翳)" 등이
함께 나타나고 있다.[99] 顧愷之가 그렸다고 전하는 洛神賊圖에는 바
람을 일으키는 風神이 보이며, 뇌신이 귀신의 모습을 한 도상은 鑛
金嵌石蚩尤帶鉤 등 六朝의 미술에 등장하고 漢代의 畵像石에도 보
이고 있어 그때 즈음해서 이루어진 것 같다. 또한 그러한 모습은
北魏 522년 銘의 魏馮邕妻元代墓誌線刻畵 등에도 보인다. 武氏祠
畵像에는 雷公, 電母風伯, 雨師의 類가 보통의 인간 모습으로 나타
나고 있다.[100] 우주 천체 공간을 상징한 西魏·隋에 조성된 敦煌 천
정벽화 등과 唐代의 靈鷲山釋迦說法圖, 宋代에 조성된 〈妙法蓮華經
觀世音菩薩普門品變相〉에 등장한 뇌신은 인간의 몸에 동물의 모습
(豚面人身)이 가미되어 있는데〔揷圖 7 참조〕, 이는 明代 寶寧寺
水陸畵에 보이는 도상과도 유사하여 흥미롭다〔揷圖 15〕.

감로탱에서 뇌신의 도상은 17세기 후반부터 등장하는 도상이다.
18세기의 예로는 麗川 興國寺甘露幀(1741), 無畵記 仙巖寺甘露幀
등인데, 중국과는 달리 마치 날짐승을 표현한 것 같아 그 도상의
변천이 주목된다〔圖版 12-4 참조〕.

한편 조선시대에 조성된 《妙法蓮華經》 觀世音菩薩普門品變相
이나 1550년에 제작된 觀世音菩薩三十二應身幀의 뇌신은 그 榜記
를 통해서 알 수 있듯이 《妙法蓮華經》의 "雲雷鼓擊戰, 降雹澍大
雨, 念彼觀音力, 應時得消散"의 내용을 도상화한 것이다. 뇌신이
내린 큰 비로 인한 천재의 변을 멈추게 하려고 관세음보살이 變易
身하여 지상에 내려와 그를 믿고 따르는 중생들을 구제한다는 내용

이다. 감로탱에서 뇌신은 천재의 변, 즉 '벼락맞고 죽은 사람'(霹
靂而死)을 표현할 때 벽력을 용이하게 표출하고자 《妙法蓮華經》에
서 차용한 도상이다. 그런데 《釋門儀範》〈風伯雨師條〉를 참고해보
면,[101]

> 삼가 焦儀式을 設하여 법회를 열고자 하니 우선 神聰이 있어야
> 하겠습니다. 의식 때 사용할 향과 꽃과 진미의 음식을 단정히
> 차려 공양합니다. 부디 雨師風伯 電母雷公과 함께 그들을 따
> 르는 권속들까지 모두 이 자리에 오셔서 氣의 조화인 맑은 바
> 람으로 만물이 성장하여 열매를 맺고 멸할 근심이 없는 극락세
> 계의 청량한 감로를 오늘 이 숭고한 법회에서 幽冥의 孤魂에게
> 고루 베풀려 하니 香壇에 강림하오서……

라는 내용이 나온다. 그 내용 중 "淳風和氣 甘澤淸涼"은 《朝鮮王朝
實錄》의 "甘露之祥 實是和氣"와 동일한 의미구조로서 감로탱의 핵
심주제인 '甘露'를 내리게 하는 주된 임무를 중단의 뇌신이 그 신
총으로 수행하는 것이 된다. 그렇다면 뇌신은 유명의 고혼에게 감
로로써 구제하는, 즉 하단과 상단을 연결하는 媒介者的인 역할을
담당하는 것이 된다. 唐代에 조성된 靈鷲山釋迦說法圖에는 佛頭를
修復하는 장면이 있는데, 그 위에 뇌신이 출현하여 이 성스러운 役
事를 무사히 완성할 수 있도록 신총으로 도와주는 모습이 나타나
있다〔揷圖 16〕. 또 通度寺八相幀(1775) '樹下降魔相'에서 뇌신은
魔軍을 퇴치하는 모습으로 나타나는데, 이를 통해보면 뇌신은 해당
그림의 주제를 보강, 강화시키는 역할을 하고 있는 것으로 추측된
다〔揷圖 17〕. 그렇게 본다면, 뇌신은 벽력으로 어이없이 죽게 된
고혼을 표현하는 데 용이한 도상으로 차용되었거나, 혹은 이 그림
의 주제인 감로를 하단에 내리게 하는 데 적절한 매개자로, 중층적
의미를 갖는 도상이라 하겠다. 적어도 19세기에 조성된 감로탱에서
의 뇌신은 그 위치가 상단으로까지 올라가 있는데, 아마도 이때의

插圖 16 靈鷲山釋迦說法圖斷片 세부, 唐代, 絹本彩色, 95.9×51.8cm,
　　　　大英博物館 Stein Collection

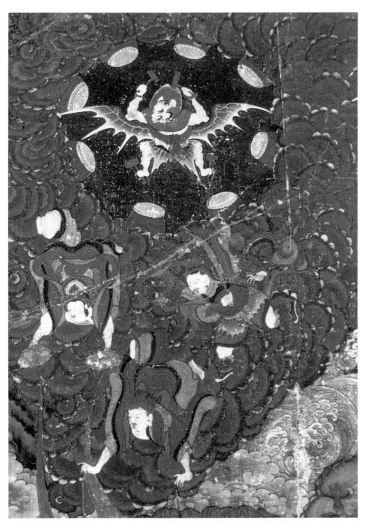

기능은 그의 신총으로 극락세계의 청량한 감로를 법회에 베푼다는
《석문의범》의 내용이 충실히 반영된 것이 아닐까 한다.

　18세기에 조성된 감로탱에서 뇌신의 구도상의 위치는 하단 오른
쪽, 즉 중생이 가장 고통받는 지옥상 혹은 어이없게 죽는 장면(벽
력에 의해 자빠진 모습, 담이 무너져 죽는 모습 등)의 주변에 나타난
다. 이와 같은 위치를 충실히 따른 것으로 여천 興國寺甘露幀, 無
畵記 仙巖寺甘露幀, 通度寺甘露幀(1786), 觀龍寺甘露幀(1791), 銀
海寺甘露幀(1792) 등이 있다. 뇌신이 왼쪽 위편, 즉 상단의 관음·
지장·세지보살이 있는 바로 밑에 위치하는 경우도 있는데, 이때는
하늘에서 내려오거나 하늘로 상승하는 人身鬼首의 동적인 모습으로
나타난다. 이처럼 뇌신이 구도상으로 위치가 변하는 것은 19세기
이후에 조성된 雲臺庵甘露幀(1801), 수락산 興國寺甘露幀(1868),
普光寺甘露幀(1898) 등에 잘 나타나 있다.

　뇌신의 도상에 대해서 살펴보면, 뇌신이 連鼓를 그 주위에 두르
고 있거나 연고 없이 북채만을 쥐고 있는 모습, 그리고 연고와 북
채를 동시에 들고 있는 모습 등 다양한 모습을 볼 수 있다. 그러나
명대의 보녕사 수륙화에 보이는 뇌신의 경우는 북의 수가 10개인데
비하여 조선에서는 8개로 고정되어 나타나거나 인간의 몸을 한 짐
승(豚)으로 표현되는 것에 비해 18세기 감로탱에 등장하는 뇌신은
鳥獸의 모습을 하고 있다. 대체로 19세기 중반 이후 감로탱에서의
뇌신은 연고 없이 북채만 들고 있는 경우가 많으며, 도포자락을 휘
날리는 人身鬼首의 뚜렷한 한국적인 특징을 보이고 있다.

插圖 17 通度寺八相幀 中 樹下降魔相 세부, 1775년, 233.5×151cm

뇌신의 도상은 중국의 六朝시대 이래 끊임없이 변화 발전되어 오다가 우리나라에서는 고려시대 각종 사경변상화(묘법연화경관세음보살보문품)에, 고려불화(수월관음도)에 간헐적으로 도상화되어 등장하다가 조선 후기인 18세기에는 날짐승의 형상으로 八相幀이나 감로탱에 정착하게 되었다. 뿐만 아니라 19세기 이후의 감로탱에 나타난 뇌신은 인간의 몸에 귀신의 얼굴을 하고 조선의 복식인 도포자락을 휘날리며 등장하여 감로탱에 약동하는 힘을 불어넣고 있는 것을 보게 되는데, 이와 같은 모습을 한 뇌신은 조선 후기, 말기 불화의 한국적 특징을 잘 대변한 것이라 하겠다.

(3) 上段

감로탱을 구성하는 도상의 구조 중 상단은, 한 淸魂이 淨土에 다시 태어나기까지의 과정 중 마지막 단계로서 七佛의 가호 아래 새롭게 得生한다는 내용을 갖고 있다. 상단의 구성 도상은 七佛, 引路王, 地藏, 觀世音菩薩 등이 강림하는 형식으로 이뤄져 있는데, 여기서는 引路王菩薩과 七佛만을 살펴보고자 한다.

① 引路王菩薩

인로왕보살은 보통 上段 오른쪽, 즉 화면을 향해 왼쪽에 배치된다. 대체로 그는 뒤를 따르는 碧蓮臺畔을 지닌 天人眷屬과 함께 등장하며 그의 손에는 '千層의 寶蓋形' 幡을 잡고, 몸은 '百福의 華髻'을 걸치고 七佛을 향하고 있으며 시선은 아래쪽의 구제해야 할 대상, 즉 하단의 淸魂을 바라보는 듯한 자세(三曲)를 하고 있다.[102]

인로왕보살의 기능은 佛이 주재하는 극락으로 지옥 또는 中陰에서 고통받고 있는 孤魂들을 연결해주는(幽冥路上引魂) 것이다. 즉 죽은 영혼을 만나 인도하는 보살(接引亡靈引路王菩薩)이거나 정토에서 내려와 지옥의 유정들을 인도해주는 보살(上來爲冥道有情, 引入淨壇己竟)이라고 할 수 있다.[103] 따라서 감로탱에서 인로왕보살의 역할이란 하단에 묘사된 六道輪廻에서 고통받고 있는 有情을 상단의 7불에게 인도하는 것이다. 有情이 인로왕보살에게 接引되기 위해서는 중단의 儀式을 통하여 그 공덕이 회향된 다음이어야 하므로, 인로왕보살은 중단의 發願인 하단 孤魂의 구제, 즉 하단을 상단으로 상승시키는 윤활유와 같은 존재라 할 것이다.

인로왕보살의 기원은 西域지방에서 숭배하던 토속신을 불교화한 것이거나[104] 또는 菩薩이라고 하는 보통명사에 引路란 형용사가 붙은 것으로 볼 수 있다.[105] 파리의 기메(Guimet) 미술관에 소장되어 있는 983년 河西 절도사 曹氏의 一族을 위해 조성된 敦煌出土 '地藏十王幀'에 인로왕보살이 보인다. 이 그림은 화면 아랫부분을 별도로 구획하여 인로왕보살을 그려놓고 있는데, 같은 구획 안에 曹氏의 일족 중의 한 사람인 亡者가 인로왕보살에게 接引되는 모습이 묘사되어 있다. 唐・五代・宋代에 조성된 인로왕보살 그림에는 공양자를 함께 묘사하며 亡者가 접인되는 순간을 생생하게 담아내고 있다. 이와 같이 인로왕보살에 대한 '接引' 관념은 지장시왕탱이나 감로탱에 공통적으로 적용된다. 조선시대 불교의식, 즉 十王齋는 물론 火葬儀 및 여러 大齋 때 항상 旗에 인로왕보살의 名을

써서 先頭에 세워 두는 것으로 보아 조선시대 불교의식의 성격이 가지는 그 의미가 매우 보편화되었던 것으로 여겨진다.[106]

인로왕보살의 도상에 대하여 살펴보면 敦煌에서 발견된 유물 중에는 그의 모습이 幡과 柄香爐를 든 立像의 정태적인 모습으로 나타나는데[揷圖 18], 그것은 명대 보녕사 수륙화에서도 비슷하게 이어지고 있다. 그러나 조선 후기 감로탱에 나오는 인로왕보살은 화려한 幡이나 寶蓋를 들고, 혹은 왼손이나 오른손 집게손가락으로 무엇인가를 가리키면서 아래(지상의 세계)로 강림하는 매우 동적인 모습으로 표현되어 있다. 이런 모습은 18세기 이후 감로탱에 등장하는 인로왕보살의 일반화된 모습이다. 초기 藥仙寺甘露幀(1589)에 나타난 인로왕보살이 돈황이나 명대 수륙화에 나타난 정적이고 수동적인 모습과 비슷했던 것과는 달리 18세기 이후의 그것은 매우 진전된 표현적 특징을 보이고 있다.

감로탱에 인로왕보살이 등장하게 된 배경은 감로탱이 주로 영가천도의례를 거행할 때 사용된 데 있다. 즉 亡者가 천도되기 위해서는 무엇보다도 인로왕보살에게 간택되지 않으면 안될 것이다. 따라서 감로탱의 도상적 구조 속에서 인로왕보살은 하단에 묘사된 업보의 굴레를 헤매는 고혼을 극락으로 인도하여 그들을 격상시키는 자비의 보살이 되는 것이다.

揷圖 18 引路菩薩圖, 唐代, 絹本彩色, 80.5×53.8cm,
大英博物館 Stein Collection

455

② 七佛

七佛은 靈壇에서 施食儀禮를 행할 때 칭송되는 名號로서 감로탱 화면의 상단 중앙을 차지하고 있다. 칠불의 이름과 그 의미하는 바를 도표로 제시하면 다음과 같다[표 2].

[표 2]에서 보는 바와 같이 칠불은 각각 독자적인 기능을 갖고 있는데, 여기서 인용한 두 儀軌集에서는 약간의 차이를 보여주고 있다. 《釋門儀範》에 나타나는 甘露王은 《焰口軌儀經》에서는 발견할 수 없고 대신 그와 같은 기능을 廣博身이 맡고 있다. 또한 《焰口軌儀經》의 自在光明如來는 《釋門儀範》에는 나타나 있지 않다. 그러나 《焰口軌儀經》의 "無量威德自在光明如來陀羅尼法"의 내용은 《釋門儀範》에 나오는 '三昧耶戒眞言'과 동일한 맥락의 내용인 것이다.[107] 아무튼 칠불은 "宣密加持身田潤澤業火淸涼, 各具解脫變食"을 하는 주체인데, 苦에서 解脫에 이르는 도정은 반드시 칠불의 加被力을 입어야 하며, 그것은 神呪에 의해서 가능한 것임을 앞에서 살펴본 바 있다.

상단에 보통 7불이 등장하지만, 5불로 나타난 懸燈寺甘露幀(1728)도 있다. 그것은 《釋門儀範》〈觀音施食條〉나 〈水陸齋儀文〉에 보면 5불로 나타나 있는데, 이때 5불은 7불 중에서 阿彌陀와 寶勝如來가 생략된 것이다. 이 외에도 12불이 표현된 雙磎寺甘露幀(1728)도 있다. 그러나 감로탱의 전형이 확립되는 18세기에는 대체로 7불의 형식이 확연하게 정착되고 있다. 7불이 상단에 나란히 배열되는 형식으로는 通度寺甘露幀(1786), 銀海寺甘露幀(1792), 雲臺庵甘露幀(1801) 등이 있고, 7불 외에 다시 아미타를 별도로 묘사한 형식으로는 수락산 興國寺甘露幀(1868), 佛巖寺甘露幀(1890), 大興寺甘露幀(1901) 등이 있다.

상단의 칠불은 17세기 후반, 18세기에 정착되어 정형화된 도상이며, 中·下壇에 비해 도상의 변화가 그리 심하지 않다. 대체로 16세기와 19세기에 조성된 작품에서는 칠불 가운데에서도, 특히 아미타불을 강조하여 그 협시와 함께 묘사하고 있는 것이 특징이다.

2. 樣式的 特徵과 그 變遷

조선시대 불화의 시기구분은 1期(1392~15세기 말), 2期(16세기 초~17세기 중엽), 3期(17세기 중엽~18세기 말엽), 4期(19세기 초~20세기 초) 등으로 크게 나누어 고찰할 수 있다.[108] 감로탱의 양식적 변천도 그와 같은 시대구분과 맥을 같이 한다.

이 글에서는 1期의 작품은 현재 남아 있지 않으므로 논외로 하고 2期의 작품부터 고찰하고자 한다. 여기서는 편의상 2期를 감로탱 양식 1期로 잡는다. 이미 앞장에서 도상의 변천을 일부 다루었기 때문에 이 장에서는 감로탱 양식의 전체적 특징만을 기술하고자 한다.

1期(16세기 초~17세기 중엽)의 작품으로 藥仙寺甘露幀(1589), 朝田寺甘露幀(1591), 寶石寺甘露幀(1649) 등이 현재 남아 있다. 이 가운데 藥仙寺甘露幀을 중심으로 살펴보면, 상단 중앙에 阿彌陀三佛(7불은 좌측 후미에 위치해 있다), 중단에는 施食臺가, 하단에는 餓鬼 한 軀 등 중요 도상이 수직을 이루며 안정된 구도를 취하고 있다. 화면의 전체 분위기는 어두운 주홍색 계열의 색채와 유려한 필선으로 인물들이 묘사되어 있어서 고려불화의 전통적 색채 기법과 조선불화가 갖고 있는 원형구도적 특징이 전체적으로 잘 어울린다. 하단의 도상은 20여 장면이 배치되면서 상호 유기적인 구성을 보여주지만, 2期 하단에서 볼 수 있는 50여 장면으로의 확대와 세분화 현상, 그리고 복잡한 도상의 구성은 아직 드러나지 않는다. 아귀상은 소의경전의 내용을 충실하게 반영하고 있는데, 입에서 불꽃이 이는 모양, 가는 목, 부풀은 배 등이 아귀를 설명하는데 적절히 현실감 있게 묘사되어 있다.

1期의 감로탱은 남아 있는 것이 현재 3~4점뿐이지만, 그것도 제 각각의 형식을 하고 있어 이 시기에 나타나는 전체적인 양식의 흐름을 발견하기는 어렵다. 가령, 상단의 경우 藥仙寺甘露幀은 전술한 대로 이지만, 寶石寺의 경우는 7불이 중앙에 커다랗게 묘사되

표 2. 七佛의 명칭과 기능

佛　　名	《釋　門　儀　範》	《瑜伽集要救阿難陀羅尼焰口軌義經》
多寶如來	孤魂들로 하여금 貪慾을 버리게 하고 法財를 具足케 한다.	財寶가 具足된다.
寶勝如來	惡道를 버리게 하고 뜻에 따라 超昇케 한다.	塵勞業火가 모두 消滅된다.
妙色身如來	누추하고 험상한 형상에서 벗어나게 하여 깨끗하고 원만하게 한다.	추악한 형상을 받지 않고 모든 根이 具足하여 얼굴은 원만, 殊勝, 단엄하게 된다.
廣博身如來	六道의 몸으로부터 벗어나게 하여 虛空과 같은 청정한 法身을 얻게 한다.	아귀의 바늘구멍과 같은 목과 業火를 정지시켜 淸涼通達하게 하고 감로미를 먹게 한다.
離怖畏如來	모든 두려움에서 벗어나 열반의 즐거움을 얻게 한다.	두려움에서 벗어나 安樂을 얻는다
阿彌陀如來	염불의 지력에 따라 생을 초월하여 極樂世界를 보게 한다.	西方極樂世界에 往生한다.
甘露王如來	바늘처럼 가는 목구멍을 開通시켜 甘露를 먹게 한다.	
世間廣大威德		다섯 가지 공덕을 받을 것이다(①세간에서 최고의 지위, ②단엄, 수승한 보살 눈, ③外道天魔를 능가하는 위덕 광대함, ④뜻에 따라 어디든지 장애 없이 갈 수 있음, ⑤지혜광명함).

어 있고, 朝田寺의 것은 10불로 표현되어 있으며, 또한 지장보살을 동반한 아미타불은 오른쪽으로 치우쳐 등장한다든지 인로왕보살이 2구로 묘사되는 등 마치 도상의 모색기라고 해야 할 듯한 인상이다. 더구나 화면 아랫부분에 있는 畫記欄에 18세기부터는 반드시 '甘露幀'이라는 이 그림의 명칭이 나타나지만, 이 시기에는 명칭에 염두를 두지 않은 듯 전혀 언급이 없다.

2期(17세기 중엽 무렵~18세기 말엽)의 대표적인 작품으로는 青龍寺甘露幀(1682), 南長寺甘露幀(1701), 海印寺甘露幀(1723), 直持寺甘露幀(1724), 雙磎寺甘露幀(1728), 雲興寺甘露幀(1730), 여천 興國寺甘露幀(1741), 通度寺甘露幀(1786), 龍珠寺甘露幀(1790), 觀龍寺甘露幀(1791), 銀海寺甘露幀(1792) 등이 있다. 이때의 양식적 특징은 조선 후기 감로탱의 典型이 확립되는 시기로서, 하단에는 50여 종류의 다양한 圖像이 등장하고 畫師계열에 따른 지역적인 양식적 특징이 어느 정도 보이며, 그리고 배경처리에 다양한 방법과 독특한 구성이 운용된다〔표 4〕.

하단의 육도상은 세분화되고 1期에 없었던 여러 가지 장면이 등장하여 더욱 설명적인 묘사가 이루어지지만, 인물의 표현에서는 다소 생략적이고 요점적인 묘사 방식이 구사된다. 하단의 중심 도상인 아귀가 쌍으로 나타나기 시작하는 것도 이 시기의 특징이다. 그리고 뇌신이 유행하며, 상단의 칠불은 측면관의 立佛形式을 띠면서 중앙으로 그 위치가 정착되어 간다. 인로왕보살은 1期의 부동적인 모습과는 달리 三曲자세의 율동적인 모습으로 자기 본연의 역할인 중생구제의 임무를 다하듯 적극적인 몸동작을 보이는 것이 특징이다. 2期에 새로운 도상의 성립양상을 잘 보여주는 작품으로 하단 육도상의 다양한 전개를 보인 雙磎寺甘露幀(1728)과 중단의 뇌신과 하단의 지옥상이 조화롭게 결합된 여천 興國寺甘露幀 등이 있다.

이 시기에는 전반적으로 배경처리에 더 많은 노력을 기울이는데, 그것은 시대와 지역간의 양식적 특징을 구별하는 중요한 단서를 제공한다. 이때는 전통불화의 기법을 고수한 色彩 중심의 화사 喜峯계열의 은해사감로탱(1792)과 文人畫 취향을 따른 수묵 중심의 '無畫記 선암사감로탱', 밝은 채색과 필선의 描法을 구사하는 明爭계열의 쌍계사감로탱과 간략한 수직준의 墨筆로 암벽을 처리한 評三계열의 통도사감로탱(1786), 그리고 3단의 정형구도를 창출하여 깔끔하고 안정된 구도를 이룩한 義謙계열의 운흥사감로탱(1730), 선암사감로탱(1736) 등이 있다. 운흥사와 선암사감로탱의 아귀상은 후에 나타나는 봉서암감로탱(1759)과 같은 양식의 그림으로 이어진다. 이 시기에 주목되는 작품은 조선적인 복식과 당대의 풍습을 수준 높은 필력으로 처리한 尙謙을 수석화사로 한 용주사감로탱(1790)과 喜峯의 관룡사감로탱(1791)이다. 明爭계열과 評三계열의 배경처리 기법은 후에 봉서암감로탱(1759)과 용주사감로탱(1790) 등으로 이어지고 있음도 발견할 수 있다.

한편 2期의 작품 중 관룡사감로탱(1791)과 은해사감로탱(1792)은 중단의 의식장면과 시식대가 생략된 이례적인 작품이다. 은해사감로탱의 구도를 보면 구릉을 처리한 곧은 선으로 하단의 공간을 효과적으로 구획하였고, 전체적으로 짙은 암갈색으로 배경을 처리하였으며 붉은 색조를 부분적으로 많이 사용하였다. 특기할 것은

배경처리 뿐만 아니라 나무, 바위, 호랑이 등의 표현기법이 후에 민화에서 볼 수 있는 양식적 특징과 일치하여 주목된다. 관룡사감로탱은 중앙화단의 風俗畫 양식과 비슷한 매우 세련된 필치를 구사하고 있어서 中央畫員이 부분적으로 참가했을 가능성도 시사하고 있다. 인물의 佈置와 묘사기법에서 조선복식을 한 인물, 검은 먹점의 눈동자, 유려한 의습선의 표현 등은 18세기 후반에 유행한 金弘道流의 풍속화를 반영한 듯하다.

3期(19세기 초~20세기 초)의 작품으로는 운대암감로탱(1801), 수국사감로탱(1832), 수락산 흥국사감로탱(1868), 경국사감로탱(1887), 불암사감로탱(1890), 신륵사감로탱(1900), 대흥사감로탱(1901), 원통암감로탱(1907), 청련사감로탱(1916), 흥천사감로탱(1936) 등이 대표적 예이다. 이 시기의 양식적 특징은 점차 형식화, 도식화되어가는 경향이 뚜렷하고, 부분적으로 서양화법의 활용과 일부 작품에서는 사실주의적 성과가 반영된 작품이 눈에 띈다. 하단 아귀의 표현은 입체감을 살린 陰影法이 대체로 사용되고 있다. 이들 중에서 특히 흥천사감로탱의 경우는 감로탱이 갖는 고유한 의미를 당시의 시대상황에 적절히 적용시켜 새로운 도상을 창출한 화사의 뛰어난 솜씨와 사실적 표현이 가질 수 있는 진한 감동마저 전해주고 있다.

이 시기의 특징은 2期의 감로탱에서는 중요하게 다루어졌던 하단의 지옥상이 사라지고 대신 화염에 감싸인 '地獄城門'이 묘사되는데, 이는 용주사감로탱(1790) 이후 계속 나타나는 현상이다. 또한 하단 오른쪽에는 2期의 경우 지옥상이 묘사되던 자리였는데, 이때부터는 이 자리에 18세기 후반에 유행한 일반 풍속화의 주요 소재인 '대장간' '노상주점', '포목장수', '과일장수', '엿장수' 등의 장면으로 대치되어 나타나며, 지옥성문은 하단 왼쪽 혹은 오른쪽에 표현된다. '무속과 시장풍경', '밭갈이하는 장면', '농악' 등은 새로운 소재로서 당시 풍속을 빌어 표현하고 있다. 대장간풍경은 18세기 후반을 풍미했던 金弘道, 金得臣流의 풍속화와 유사하고, 또 당시 俗畫에 자주 등장하는 시정풍경처럼 실제 場市를 보는 듯한 장면들은 감로탱이 얼마나 민감하게 당시의 풍정을 반영하고 있나를 말해 준다.

중단의 의식은 野外法會임을 설명하는 천막, 큰 무대가 마련된 승무, 운집해 있는 재가신도 등이 화면 중앙부분을 가득 메우고 있다. 특히 의례의 효용을 강조하는 듯 佛名이 새겨진 幡으로 장엄하여 儀式의 공간을 확대 묘사하는 것도 이 시대의 특징이라 하겠다. 상단의 칠불이 전면에 가득 채워짐으로써 강조되고 있으나 개성 없는 얼굴표정의 正面觀으로 평면화, 그리고 도식화하여 3期 감로탱의 전체적인 특징이라 할 수 있는 형식화, 도상의 一律化 과정과 맥을 같이 하고 있다.

이상으로 감로탱의 양식변천을 간단히 요약해보았다. 그러나 감로탱 도상 자체가 매우 유동적이며 복잡하여 —畫師의 역량이나 지역, 시대에 따라 얼마든지 다르게 표현된다는 특징 때문에 — 시대에 따른 大勢的 변화는 그런대로 유지된다 하더라도, 19세기 후반 이전의 작품에서는 동일한 작품이 거의 없다할 정도로 변화무쌍하므로, 구체적인 형식과 양식의 변화를 도식화한다는 것이 매우 어

렵다. 그럼에도 불구하고 전체적인 양식의 흐름을 간추려본다면, 도상의 성립을 이루었다고 생각되는 1期는 전체적으로 안정된 색채와 유려한 필선, 고려불화의 전통적 기법이 어느 정도 반영된 것을 특징으로 한다. 2期에는 조선시대 감로탱의 전형이 확립되는 시기로서 다양한 도상의 등장과 전개, 畵師계열의 성격에 따른 양식적 특징, 그리고 색채와 배경처리에 있어서도 다양한 기법이 구사되고 있다. 3期에는 도상이 점차 형식화, 획일화되고, 한편으로는 사실주의적 성과가 반영되며 부분적으로 서양화의 기법이 응용되는 것을 특징으로 한다.

IV. 結言

불교의 인생관은 '苦'라는 기본전제에서부터 출발한다. 苦는 업의 굴레인 六道輪廻를 벗어나지 못한 데 그 원인이 있다. 따라서 불교의 궁극적인 목적은 윤회의 苦에서 벗어나는 데 있다. 윤회를 멈추기 위해서는 今生에 善業의 공덕을 쌓아야 하는데, 그 방법으로써 조선시대에는 他力修行이라 할 의식이 강조되었다. 이러한 신앙경향은 민간신도들에게는 의식을 통한 安心立命을, 敎團에게는 조정의 정책적인 억압을 모면하면서 사원경제의 원활한 운영을 위해 대중적인 의식행사를 거행하도록 유도하였다. 따라서 이 양자는 불교 본래의 목적, 즉 대중은 수행을 통하여 해탈을 이루고 사찰에서는 그 수행을 독려하며 敎法宗統의 위상을 선양하려는 교단의 고유한 존재방식과는 다소 거리가 있는 格外的 민중신앙 형태를 형성함으로써 민간 施主者의 현실적 요구에 따라 불교수행은 俗化되어 갔던 것이다. 이러한 신앙경향 속에서, 특히 下段儀禮의 집행시에는 반드시 甘露幀, 地藏十王幀, 七星幀, 山神幀 등과 연관되는데, 이들 그림들은 각기 求福, 救病, 長壽, 追薦 등 구체적인 기복신앙의 기능수행을 목적으로 하면서 사원 내부를 장엄했던 것이다.

감로탱은 시주의 절대 다수를 차지한 민중의 현실적 생활상을 하단의 육도상과 결부시켜 표현하고 있다. 그 결과 하단의 도상으로 나타난 민중의 생활상이 불교의 세계관과 등치됨으로써, 그들의 현실적 삶의 양태가 불교의 육도윤회관에 의해 유형화되었다. 육도윤회 중 인간도는 현생에서 善業을 쌓아야 할 의무를 부여받고 있기 때문에 지금의 행동에 따라 다음 생은 점차 天道의 경지로 상승할 수도, 또는 아귀도의 경지로 떨어질 수도 있다는 勸戒的인 내용도 포함하고 있는 것이다. 따라서 인간의 고달픈 현실을 육도윤회의 업으로 보기 때문에 감로탱은 현재 부과된 業에서 상승하는 과정을 下 → 中 → 上段의 구성을 빌어 형상화한 것이라 하겠다.

상승구조에 의하여 감로탱의 내용을 재구성해보면 하단은 孤魂의 생전모습인 생활상이고, 중단은 하단의 고통에서 벗어날 수 있는 방법과 절차를 그린 천도의례 장면이며, 상단은 중단에서 이루어지는 設齋의 목적과 그 수행의 공덕을 수렴한 결과에 따라 감로라는 상징적 매개물을 통하여 고혼이 된 인간이 악업의 굴레에서 벗어나게 된다는 것이다. 따라서 이 三者는 현실, 즉 苦를 業說에 의거하여 이해하고 도상화한 하단이 중단이라는 교차로를 지나 상단의 극락정토에 다시 태어나고자 하는 인간의 소박한 염원을 구현한 논리적 장치인 것이다. 이 三者의 관계에서 뇌신이나 인로왕보살 등은 매개자적 역할로서 중요한 도상이지만, 그와 함께 간과할 수 없는 것이 天地 '和氣'의 상징적 조화물이며 佛의 加被力인 '甘露'가 이 논리적 틀 속에 보이지 않게 스며들어 있는 것이다.

아울러 불교의 사회적 역할이라는 측면에서 볼 때, 불교는 당시의 민중이 겪었던 신분적 갈등이나 사회, 경제적 모순을 해결하려는 개혁의지가 부족하였고, 다만 관념적인 내세관으로 현실의 고통을 희석시킴으로써 적극적인 사회변혁을 실천하는 종교라기보다는 단순한 기복신앙에 머무르고 말았음을 알 수 있다. 이러한 믿음의 형태로 인해 곧 亡者薦度儀禮나 預修齋 등과 같은 소극적이고 현실 도피적인 場으로서의 역할만을 사원이 수행하였을 따름이었다. 더욱이 의례적이고 연례화된 의식형태가 강화되어 지속되었다는 점도 또한 조선시대 불교의 특징, 혹은 한계성으로 지적될 수 있겠다. 그러한 가운데 下壇信仰의 유행과 그에 따른 다양한 불화의 태동을 볼 수 있는데, 감로탱은 민간대중의 풍속을 그대로 도상으로 반영하고 있고, 또 그것은 그들과 일정한 양식의 소통을 이룸으로써 불교의 대중화, 풍속화를 이룩하는 데 기여했다 할 것이다. 다시 말하면, 감로탱의 하단에 나타난 도상을 통해보면 격식과 절제를 최고의 미덕으로 삼는 다소 경직된 유교적 질서 속에서 불교는 연희를 동반한 의식 중심의 수행성향으로 인하여 민중들에게 내세에 대한 희망과 일시적인 해방감을 느끼게 했음을 확인할 수 있는 것이다.

한편 3단 형식을 갖춘 감로탱의 복잡하지만 풍부한 내용의 도상은 다른 불화에서 찾기 어려운 표현의 다양성과 현실성을 획득하고 있으며, 하단에 보이는 가감 없는 민중생활상의 표현은 풍속화를 비롯한 일반회화에서 미흡하게 다루어진 조선시대의 또다른 생활양상을 보여주고 있다. 아울러 감로탱은 당시 불교권에서 갖고 있던 현실에 대한 인식과 일반신도들이 불교를 통하여 얻으려 했던 여러 가지 가치체계를 종합적으로 파악하는 데도 도움을 준다.

표 3. 《朝鮮王朝實錄》중 水陸齋 관련 主要記事

연대	왕조	날짜	설치 목적 및 내용	원문
1395	太祖 4		고려왕족의 명복을 위해	上命設水陸齋於觀音堀見巖寺三和寺每春秋以爲常爲前朝王氏也
1401	太宗 1		하늘의 재앙을 없애기 위하여 수륙재를 설함.	設水陸齋于臺山上元寺禳天災也
1408	太宗 8		太上王의 救病을 위해 德方寺에서 수륙재를 베풂.	都僧統雲悟 設水陸齋於德方寺 太上之 疾稍愈
1414	太宗 14		매년 2월 15일 거행하던 水陸齋를 今後 정월 15일로 하다.	命李灌傳旨曰 觀音窟津寬寺臺山上元寺巨濟見庵寺 行每年二月十五日水陸齋 今後行於正月十五日以爲式
1418	太宗 18		誠寧大君의 冥福을 수륙재로써 하다.	今遣近臣津寬之寺修設水陸以資冥福 … 凡薦導誠寧之事
1420	世宗 2	9月 22日	追薦할 때 山水淨處에서 水陸齋를 올리게 하고, 속인은 금하고 僧徒로 공궤하게 하다. 나라에서 재올리는 물품은 蒸飯(찐밥) 30동이와 油果 9그릇, 두부탕 9그릇, 淨餠 9그릇, 淨麵 9그릇, 과일 9그릇, 좌우瓶의 꽃이 6가지인데, 흰 꽃을 쓰고 燒紙 50권, 手巾 苧布 2필, 蠟燭은 燈籠으로 대용하며, 主法布施하는 목면이 1필, 齋廚 보시하는 正布가 5필로 신칙함.	禮曹啓自前朝以來 凡於追薦設齋靡費 男女晝夜聚會徒爲美觀殊失事佛薦亡之意 自今國行及大夫庶人追薦 皆就山水淨處設水陸齋其辨設除俗人 皆今僧徒供之 …… 國行物品蒸飯三十盆油果九器豆湯九器淨餠九器淨麵九器實菓九器左右瓶花六用素花紙五十卷手巾苧布二匹蠟燭代用燈籠主法布施木縣一匹齋廚布施正布五匹 ……
1420	世宗 2	9月 24日	전부터 法席에서 法華·華嚴·三昧懺·楞嚴·彌陀·圓覺·懺經 등을 외었는데 이제 법석을 혁파하였으니, 국행수륙재에는 이상의 여러 불경을 七七日에 분속시키려 하였으나 上王은 아주 없애버리려 하였다.	在前法席誦閒 法華華嚴三昧懺楞嚴彌陀圓覺懺經等佛書 今革法席請自今於國行水陸以上項諸經分屬七七日 … 若將法席所誦諸經分屬七七日 其經卷數多一日內不能畢讀必聚僧百餘連日作法乃罷 則無異法席幣復如前請依曾降宣旨只行水陸 上王曰 既革法席何事誦經其除之
1420	世宗 2	10月	國行追薦七齋는 다 수륙재로 하고, 先王·先后의 忌晨齋도 역시 수륙재로 하다.	禮曹啓 今國行追薦七齋 既皆以水陸詳定 自今先王先后忌晨齋亦於山水淨處以水陸行之
1421	世宗 3	1月	七七齋와 선왕의 기일재에는 간략하게 水陸齋를 베풀어서 전해오는 전례를 폐하지 않을 뿐.	七七之齋及先王忌齋略設水陸不廢舊事而己
1424	世宗 6	4月	강릉 上院寺는 水陸社이며, 전주 景福寺를 상원사에 붙이고, 元屬田은 200결로 하고 恒居僧 100명으로 하다.	禮曹啓 江原道江陵上院寺乃水陸社 革除未便請革教宗屬 全羅道全州景福寺於上院寺元屬田一百四十結加給六十結恒養僧一百 從之
1425	世宗 7	1月	司諫院 左司諫 柳秀聞은, ……"지금 사람들은 어버이가 죽으면, 크게 불공을 베풀고서 매양 죄 없는 부모를 죄가 있는 것처럼 부처와 十王에게 고하고, 그 죄를 면하기를 비니 그 불효함이 이보다 큰 것이 없습니다. … 지각없는 백성은 족히 말할 것이 못되나, 밝고 지혜 있다고 이르는 자도 또한 속임과 꾀임에 미혹되어 죄를 두려워하고 복을 사모하여 수륙재를 베풀고 친히 頂禮를 행하니 … 무릇 대소 인민의 喪祭의 예를 한결같이 文公家禮에 의하도록 …" 상소함.	司諫院左司諫柳秀聞等上疏曰 … 今人親死則廣設佛事輒以無罪之父母爲有罪而告佛與十王祈免其罪也 其不孝莫大馬 … 若夫無知之民則無足道也 號爲明智者亦惑於誑誘畏罪慕福而設水陸聖齋親親自頂禮 … 凡大小人民喪制之禮一依文公家禮不作佛事 …
1425	世宗 7	6月	… 어떤 庵主는 재올리는 것을 독점하여 이익을 취하기도 하고, 혹은 어떤 일을 빙자하여 시주를 걷어서 그 재물을 감추어 모으는 등 여러 가지 방법으로 재물을 모은다 … 재를 올리고 손을 청하여 재물을 낭비하는 것이 전과 같사오니, 이는 다름이 아니옵고 水陸齋라는 … 忌晨에 수륙재 베푸는 것을 폐지하고	… 或庵主占齋以資其利或依憑緣化以匿其財多方殖貨 …… 士大夫不遵著今設齋致客糜費如前此無他水陸之名 … 殿下先罷忌晨水陸之設 …
1432	世宗 14		효령대군 補가 성대하게 수륙재를 7일 동안 한강에 개설하다. 임금이 향을 내려주고, 三壇을 쌓아 승 1천여 명에게 음식을 대접하며 모두에게 보시하고, 길 가는 행인에게 이르기까지 음식을 대접하지 않는 자가 없었다 … 나부끼는 깃발과 일산이 강을 덮으며 북소리와 종소리가 하늘을 뒤흔드니, 서울 안의 선비와 부녀들이 구름같이 모여들다. 양반의 부녀도 또한 더러는 맛좋은 음식을 장만하여 가지고 와서 공양하다. 승의 풍속에는 남녀가 뒤섞여서 구별이 없다 ……	孝寧大君補大設水陸於漢江七日 上降香築三壇飯僧千餘 皆給布施以至行路之人無不饋之日沈米數石于江中以施魚鱉幡蓋跨江鍾鼓喧天京都士女雲集兩班婦女亦或備珍饌以供僧俗男女混雜無別前判官吉師舜

연대	왕조	날짜	설치 목적 및 내용	원문
1447	世宗 29	2月	副知敦寧府府事 閔騫이 上書하기를, "신이 근일에 香을 받들고 개성부의 관음굴에 가서 수륙재를 지냈는데, 거기에 소속된 田地가 비록 1백 결이지마는 반은 경기 좌도에 있으므로 얼음이 얼면 미처 漕運을 하지 못하여, 三壇에 공양하는 쌀을 모두 시장에서 얻게 되니 이곳에서 저곳으로 옮겨서 서로 팔게 되매, 혹 생선의 고기나 짐승의 고기와 섞이게 되니 어찌 비린내의 기운이 없겠습니까. 지금 이 수륙재는 부처 앞에 공양하는 일 뿐만 아니라 곧 祖宗을 위하는 일이오니 공경하지 않을 수 있겠습니까……."	臣近日奉香徃開城府觀音崛行水陸齋 其所屬田離百結半在京畿左道冰合則未及漕轉三壇供米皆得於市展轉相賣或雜魚肉 豈無腥羶之氣乎 今此水陸徒佛供乃爲 祖宗可不敬哉臣以爲西籍田距寺不遠以藉田所出量宜題給減其寺所屬田甚爲便益 …
1451	文宗 1	4月	《六典》에 佛事를 금하는 법이 따로 없고, 다만 法席을 금할 뿐… 수륙재를 베푸는 법이 있을 뿐이다.	六典別無禁佛事之法 但禁法席而己 … 承政院曰 六典有只設水陸之法
1451	文宗 1	9月 5日	交河, 原平 등지에 악병이 침투 전염되어 그 세가 자못 커지고 있을 때, 임금은 그것을 救療하는 방법으로 수륙재를 제안한다. "수륙지법이 비록 이단이나 정성을 드리는 것은 하나 같아서 유익할 것일지는 혹 알 수 없다." 이에 반대 의견도 있었으나 경기감사의 뜻대로 할 것으로 결정함. 그 논의 가운데 좌찬성 金宗瑞는 다음과 같이 아뢴다. "전일에 신이 함길도 도절제사가 되었을 때, 전후하여 5백여 명이 전사한 곳이 있었는데 사람들이 말하기를 날이 음침하고 비오고 습할 때는 귀신 우는 소리가 난다고 하여 李迹이 나에게 말하기를 '수륙재'를 행하여 빌고자 한다." 하기에 신이 금하지 않았으며, 權克和가 황해도 감사로 있을 당시 극성에서 전몰군사의 유골 1백여 石을 주워 불살라서 물에 띄우고 바람에 날리고는 승도를 청하여 수륙재를 행한 바 있습니다.	左贊成 金宗瑞曰 … 昔臣爲威吉道都節制使時有前後戰亡五百餘名之地人言陰雨濕有啾之聲 李迹謂予曰欲行水陸以禳之臣不禁之, 權克和爲黃海道監司時於棘城拾戰亡骨百餘石燒之流之於水揚之於風 請僧徒行水陸
1451	文宗 1	9月 18, 19日	京畿지방에 수륙재가 거행되었고, 다시 수륙재에 대한 논란이 계속됨. 이에 임금께서는 "… 백성을 구제하기 위하여 수륙재를 설행하면 이는 곧 好生之德이며 또한 후한 뜻이라 할 것이다. 더욱이 이 법은 그 유래가 오래된 것으로서 역대의 제왕도 능히 다 배척한 자가 없으며, 우리 祖宗에 이르러서도 어찌 道를 밝게 보지 못하고 학술이 精하지 못하셨느냐? 그러나, 우리 태조 때에도 자못 수륙의 법회가 있었으니 대체로 어찌 모르고 하신 일이라 하겠느냐?" 疏章 속에 말하기를, '이 백성을 무마하여 감화를 가져와 大和의 세상을 이루면 천지의 화기가 이에 응한다.'	爲救民而設水陸乃是好生之德亦云厚意 況此法其來古也 歷代帝王未有能盡闢之者至我朝 祖宗豈其見道不明學術不精者乎 然我大祖時頗有水陸之曾 夫豈不知而爲之者乎 疏內又言 撫摩斯民薰爲大知則天地之和應之
1452	文宗 2	3月 27日	州縣에서 질병이 횡행하자 救療방법으로 수륙재를 베푸는데, 安平大君 瑢에게 자문을 구함. "수륙재는 큰 일입니다. 1개월 안에는 쉽사리 거행할 수 없으니 僧 3사람을 골라서 밥 한 시루를 가지고 여러 곳을 다니면서 施食하는 것이 편리할 것입니다."	承旨朴仲孫以設水陸問 于安平大君瑢瑢對曰 水陸大事也, 一月內未易舉行選僧三人以飯一甑周行施食
1456	世祖 2	7月 26日	예조에 전지하기를 "내 생각해보니 삶이 있는 종류라면 物我가 하나의 本體인데, 법은 이미 만 가지로 달라서 괴로움도 있고 즐거움도 있지만 天心을 생각하면 똑같은 사랑으로 볼 뿐이다. 내 불행히 화란(禍亂)의 非運을 만나 살육한 자가 많았는데, 형벌로 죽은 혼들이 기식할 곳 없이 길이 苦途에 빠진 것을 매우 불쌍하게 여긴다. 또 온 경내에 제사를 지내지 않는 귀신도 많을 것이니, 諸道의 깨끗한 곳에다 봄·가을로 수륙재를 베풀어 궁한 혼들을 度厄하게 하라"	傳旨禮曹曰 予惟有生之類物我一本 法旣萬殊有若有樂念及天心一視等慈 予不幸遭屯難之運役栽者多甚慇刑憲之魂無所寄食長淪若途且閫境無祀鬼神亦多其 今諸道淸淨處春秋設水陸以度窮魂

연대	왕조	날짜	설치 목적 및 내용	원 문
1556	明宗 11	6月	"수륙의 시식은 십자의 세금만으로 할 수 있는 것이 아니다. 그리고 이는 거승위와는 관계가 없으므로 양종이 혁파된 뒤에도 전례에 따라 수용하였으니 비록 거론하지는 않았다 하여도 본래 이것을 가지고 수륙을 시식해 왔던 것이다. 윤허하지 않는다"	日水陸施食非只以十字之稅 所可爲之此則不于於居僧位自兩宗革罷後因循受用雖不擧論本以此爲施食水陸也 不允

표4. 甘露幀一覧

圖版番號	年代	王朝	作品名	規格(세로×가로)	材質	畵師	證明	化主
1	1589	宣祖 22	藥仙寺藏 甘露幀	158×169cm	麻本彩色	仅浩, □崇, 崔□致, 海瓊, 智寬, 崔致孫		仁浩
2	1591	宣祖 24	朝田寺藏 甘露幀	240×208cm	麻本彩色	祖文, 師程		
3	1649	仁祖 27	寶石寺甘露幀	238×228cm	麻本彩色			
참고 3	1661	顯宗 2	順治十八年銘 甘露幀			性月, 萬喜, 悟聖, 奉衎, 奉毅, 敏敬	友松 致寬	
4	1682	肅宗 8	靑龍寺甘露幀	199×239cm	絹本彩色	法能, 敏△, 就甘, 景□, 尙允	普明	竹□
5	1701	肅宗 27	南長寺甘露幀	238×333cm	絹本彩色	卓輝, 性登, 雪岑, 處賢	秀暎	慧心
6	1723	景宗 3	海印寺甘露幀	272×261cm	紵本彩色	心鑑, 信悟, 得聰	斗人	
7	1724	景宗 4	直指寺甘露幀	286×199cm	絹本彩色	性證, 印行, 世冠	德堅	
8	1727	英祖 3	龜龍寺甘露幀	160.5×221cm	絹本彩色	△靦, △圀, 秀□		
9	1728	英祖 4	雙磎寺甘露幀	224.5×281.5cm	絹本彩色	明淨, 最祐, 元敏, 處英, 信英, 永浩	道性	
10	1730	英祖 6	雲興寺甘露幀	245.5×254cm	絹本彩色	義謙, 幸宗, 採仁, 直行, 圀△, 日敏, 覺△, 曇澄, 圖寬, 覬□, 策△, 智元, 處岡, 明圖	智穎	
11	1736	英祖 12	仙巖寺甘露幀(義謙筆)	166×242.5cm	絹本彩色	義謙, 信鑑, 良心, 日旻, 敏熙, 覺天, 智圓, 明善, 體鵬, 聖佑	屹剡	性一
참고 4	1741	英祖 17	麗川 興國寺甘露幀	279×349cm	絹本彩色	亘陟, 心淨, 應眞, 明性, 在旻, 竹壽, 印如, 致閑, 淨安, 天準, 幕圀, 思信, 特察	掬萍	自愚
12			仙巖寺甘露幀(無畵記)	254×194cm	絹本彩色			
13	1750	英祖 26	圓光大博物館藏 甘露幀 I	177×185.5cm	麻本彩色	德仁, 有△	太辨	會祐
14	1755	英祖 31	國淸寺甘露幀		絹本彩色	搞鳳, 再土, 斗訓, 性聰, 再性	天田	
15			刺繡博物館藏 甘露幀	188.5×198cm	絹本彩色			
참고 5	1758	英祖 34	安國寺甘露幀	190.6×212.6cm	絹本彩色	月印, 贊澄, 慕熏, △△, △△	敏式	
16	1759	英祖 35	鳳瑞庵甘露幀	228×182cm	絹本彩色	華演, 普心, 志人, 抱榮, 社恂, 性正	文印	體悟
17	1764	英祖 40	圓光大博物館藏 甘露幀 II	211.5×277cm	絹本彩色	雉朔, 快仁, 守悟, 道均, 快日, 曇慧, 弘眼, 廣軒, 性贊, 樂寶, 樂禪, 寶學, 能贊△	虛照 圀△	
참고 6	1765	英祖 41	鳳停寺甘露幀		絹本彩色	自仁, 達蓮, 有誠, 宗戒, 月暹	性能, 權性, 勝仁	旨閒, 體欽, 廣律, 囲花, 道行
18	1768	英祖 44	新興寺甘露幀	174.5×199.2cm	絹本彩色	尙戒, 碧河, 興悟, 智膳	愚定	
19	1786	正祖 10	通度寺甘露幀 I	204×189cm	絹本彩色	評三, 惟性, 堆允, 察敏,	體宇	寬慧, 曇瑞

圖版番號	年代	王朝	作品名	規格 (세로×가로)	材質	畵師	證明	化主
						極贊, 幻永, 友心, 快性, 影輝, 永宗		
20	1790	正祖 14	龍珠寺甘露幀	156×313cm	絹本彩色	尚兼, 弘旻, 性玧, 宥弘, 法性, 斗定, 慶□, 處洽, 處澄, 軏軒, 勝允	宇平, 性筆, 等麟, 義沾, 璀絢	
21			高麗大博物館藏 甘露幀	260×300cm	絹本彩色			
22	1791	正祖 15	觀龍寺甘露幀	175×180cm	絹本彩色	居峯	坡慕修	太維
23	1792	正祖 16	銀海寺甘露幀	218.5×225cm	絹本彩色	璟峯, 取澄, 指□, 頓活, 宇心, 定和, □贊, 普心, 彩元, 贊淳, 斗贊, 義天, 旺成, 成彦, 釋雄, 祥俊	聖奎, 性觀	永熙
24			湖巖美術館藏 甘露幀	265×294cm	麻本彩色			
25			弘益大博物館藏 甘露幀	144.5×217cm	絹本彩色			
26	1801	純祖 1	白泉寺 雲臺庵甘露幀	196×159cm	絹本彩色	泰榮, 錦現, 獻永, 瑞圭, 洪泰, 誠修, 寬日, 智元, 敏△	泄月 沃印	陟安
27	1832	純祖 32	守國寺甘露幀	192×194.2cm	絹本彩色	□圓, 世元, 金口寮	道庵 聖棋	虞□, 處□
28	1868	高宗 5	水落山 興國寺甘露幀	169×195cm	麻本彩色	金谷永熙, 漢峰瑲嘩, 昌△, 應□, 莊△	印虛 惟性 泳濟法船 蘂庵琪桓	濟庵 應荷
29	1887	高宗 24	慶國寺甘露幀	166.8×174.8cm	絹本彩色	蕙山竺衍, 石翁喆侑, 錦雲泃玫, 頭照	寶雲亘葉 普應濟穗 騰雲修隱	碩讚
30			個人藏 甘露幀	160×187cm	絹本彩色			
31	1890	高宗 27	佛巖寺甘露幀	165.5×194cm	絹本彩色	普庵肯法, 等閑	□映定修	竺明肯玫
32	1892	高宗 29	奉恩寺甘露幀	283.5×310.7cm	絹本彩色	漢峰瑲嘩, 惠山竺衍, 弘範, 虎谷亘順, 慧寬, 戒雄	沙月智昌 寶雲亘葉 騰雲修隱 大淵月樵	月峰法能
33	1893	高宗 30	地藏寺甘露幀	149.5×196.2cm	絹本彩色	錦湖堂 若效, 大愚堂 能昊, 文性, 性彦	龍雲堂淳一	景雲堂 戒香
34	1898		普光寺甘露幀	187.2×254cm	絹本彩色	慶船應釋, 錦華機烱 龍潭奎祥, 雪湖在悟	奐映定修	仁坡英玄
35	1898		三角山 靑龍寺甘露幀	161×191.5cm	絹本彩色	宗運	△船堂 應△	法宥
36	1899		白蓮寺甘露幀	176×249cm	絹本彩色	(虛谷堂 奉鑑, 漢谷堂 顯法)		
37	1900		通度寺甘露幀 Ⅱ	222×224cm	絹本彩色	東湖震徹, 靈齋秉敏 尚祚敬秀, 斗烱, 性昊, 琪華, 斗典, 彗元, 彰欣, 在訓, 性還, 學淳, 性元, 斗欽, 淨蓮, 斗正, 在希, 道文, 道允	龍岳慧 海曇致益	檜深志五 古山正華
38	1900		神勒寺甘露幀	210×235cm	絹本彩色	錦華機烱, 繡璟承□ 漢谷頓法, 靑嚴雲照, 靈昱, 亘葉, 禮芸尚奎, 潤澤, 図昊, 璟洽, 允河, 仁修, 璟環, 斗正	洪溟月和	瑞雲昌珪
39	1901		大興寺甘露幀	208.5×208.5cm	絹本彩色	明應幻鑑, 禮芸尚奎, 梵華, 潤益, 玟昊, 允夏, 尚昕	錦溟添華	六峰法翰
40	1907		高麗山 圓通庵甘露幀	113×174cm	絹本彩色	雲湖在悟, 根永, 在元, 尚昕	斗欽	禪隱奉禧 仁福, 允禧
41	1916		靑蓮寺甘露幀	148.5×167cm	絹本彩色	大圓 圓覺, 古山 竺演, 寶鏡 普現	玩海聖淳	淨賢

圖版番號	年代	王朝	作品名	規格(세로×가로)	材質	畫師	證明	化主
42	1920		通度寺 泗溟庵甘露幀	137×120cm	絹本彩色	煖丹尙體, 性換, 炳赫, 道允	海雲致益	檜峯志五
43	1939		興天寺甘露幀	192×292cm	絹本彩色	普應文性, 南山秉文	東雲成善	雲耕昌殷
44			溫陽民俗博物館藏 甘露幀	8폭 병풍, 각 109×56.5cm	紙本彩色			

註

1) 文明大,〈朝鮮朝 釋迦佛畵의 硏究 ― 法華經美術硏究〉,《朝鮮朝 佛畵의 硏究 ― 三佛繪圖》, 韓國精神文化硏究院, 1985, pp. 215~216.

2) 洪潤植,〈朝鮮寺院傳來의 佛畵內容과 그 性格 ― 調査方法을 中心으로 ―〉,《文化財》10號, 文化財管理局, 1976, pp. 68~83.

3) 김진열,《불교사회학 원론(Ⅰ)》, 운주사, 1993, p. 298 참조.

4)《韓國民俗大觀》3집, 高麗大學校 民族文化硏究所, 1982, p. 483.

5) 앞의 책, pp. 528~529.

6) 京畿道 安城 靑龍寺나 慶北 安東 鳳停寺의 畵記에는 '甘露王幀'이란 題名이 붙어 있다. 甘露王은 阿彌陀如來의 別稱이기도 하고, 七如來 (甘露幀 上段에 항상 등장하는 尊像) 中 阿彌陀와는 다른 별도의 기능을 갖는 '甘露王'의 존재도 있다. 이 그림은 근본적으로 淸魂의 極樂往生을 기원하는 데 그 목적이 있으므로, 極樂淨土를 主宰하는 아미타신앙이 확대된 그림인 것이 분명한 이상, 아미타여래의 별칭인 '甘露王幀'이란 제명도 무방하다고 본다. 그러나 이 그림은 하단 欲界의 여러 도상이 中段에 설정되어 있는 의식의 공간을 통하여 상단 天界로 상승해가는 과정을 매우 드라마틱하게 설명하고 있으므로 그 상징적 기재가 되는 '甘露'가 강조된 제명을 이 그림은 요구하고 있는 것처럼 보인다. 즉, 이 그림에는 그 대표적인 존상의 명칭으로만 제명을 붙이기에는 너무 많은 도상과 얘기가 담겨 있다. 그러므로 그 많은 도상을 포용할 수 있는 제명은 오히려 눈에 나타나지는 않지만, 상징적으로 더 많은 내용을 함축할 수 있는 '감로탱'이 더 적합하다고 본다. 참고로 그 동안 감로탱의 연구현황을 간단히 살펴보자.

감로탱을 제일 먼저 소개한 사람은 세키노 테이였다 (關野 貞,《朝鮮의 建築과 藝術》, 岩波書店, 1941, p. 195). 여기서 그는 藥仙寺甘露幀을 소개하고 있는데, '施餓鬼圖'란 명칭을 사용하고 있다. 그 후 1967년에 구마가이는 藥仙寺와 朝田寺의 감로탱을 소개하고 있는데, 그는 여기서 '盂蘭盆經變相'이라는 제명을 붙이고 있다 (態谷宣夫,〈朝鮮佛畵徵〉,《朝鮮學報》, 朝鮮學會 編, 第44輯, 1967, pp. 63~65) ― 여기서 주의할 점은, '藥仙寺甘露幀'이라는 제명은 이 그림이 제작된 혹은 原所有의 寺刹名에 따라 붙여진 것이 아니라 일본 所藏處의 사찰이름을 편의상 달은 것이다. 藥仙寺는 日本 兵庫縣에 있으며, 현재 이 그림은 奈良國立博物館에 소장되어 있다. '朝田寺甘露幀'도 역시 일본 松阪市에 있는 朝田寺에 소장되어 있으므로 붙여진 이름이다. 이 그림들이 언제 朝鮮에서 日本으로 건너갔느냐에 대해서는 잘 알수 없지만, 朝田寺의 경우에 있어서는《松阪市史》에 의하면 "元文 5年 (1740) 當時 五世 義瑱이 京都 相國寺에서 觀智의 주선으로 구입했다" 라고 명기되어 있어 이미 1740년 이전에 건너가지 않았을까 추측된다. '盂蘭盆經變相'이라는 제명은 態谷宣夫에 의한 창안이라기 보다는 전래되어 오는 제명을 따른 것으로 보인다. 왜냐하면 朝田寺甘露幀을 담았던 상자의 겉면에 "盂蘭盆經之說相 唐筆寫"라는 銘文이 있고, 《松阪市史》에도 이 그림을 '盂蘭盆經說相圖'라고 소개하고 있기 때문이다 (服部良男,〈松阪市朝田寺藏 '盂蘭盆經說相圖'는 '靈魂薦度儀式圖'가 ― 資料紹介와 繪解きの試み ―《びぞん》, 美術文化史硏究會

編, 第79號, 1988, p. 28, 再引用).

1970년대에 들어서야 비로소 국내의 학자 가운데 이 그림을 주목하게 되었는데, 金鈴珠는 이 그림을 "다분히 한국 재래의 강한 祖上崇拜思想과 결합되어서 퍼졌던《盂蘭盆經》의 신앙을 배경으로 나타난 繪畵"라고 하면서 '盂蘭盆經變相'이라는 제명으로 본격적인 연구를 시작하였다 (金鈴珠,〈李朝佛畵의 硏究〉,《古文化》, 韓國大學博物館協會 編, 第8, 9, 10輯에 연재, 1970~72년). 1975년 度邊哲也도 이 그림을 "한국 民族性을 알아내는 데 적합한 作品이며, 어떤 意味에서는 民族宗敎畵라고 불릴 만하다"라고 기술하면서 '甘露幀畵'라는 명칭을 사용하였다. 그의 연구는 이 그림에 나타난 다양한 도상의 의미해석을 불교문헌, 혹은 당시의 信仰體系에 근접하려는 노력을 했으나 民族誌類의 보고서와 같은 인상을 갖게 한다. 그러나 그는 이 그림이 갖고 있는 한국 고유의 독창성을 인정하고 있다는 점에서 주목된다 (度邊哲也,《韓國的佛畵》, 螢雪出版社, 1975, p. 57 참조). 1977년 洪潤植 敎授는, 이 그림이 함축하고 있는 의미와 佛敎儀式史的인 관점에서 그 신앙내용을 구체적으로 밝히고 있으며, 제명으로 '下壇幀畵', '靈壇幀畵', '甘露幀畵' 등을 사용하였으며 (洪潤植,〈下壇幀畵 (靈壇幀畵)〉,《文化財》11號, 1977). 1977년 文明大 敎授는, 이 그림은 "우란분재의 성반을 올림으로써 지옥의 고통을 여의고 극락에 왕생한다는 발상에서 나온 것"이라고 설명하면서, '甘露王圖'라는 제명을 사용하고 있다 (文明大,《韓國의 佛畵》, 열화당, 1977, pp. 95~98 참조).

7)《老子》32章에 "侯王이 만일 그것 (道)을 能히 지키면, 천하의 만물이 자연히 귀복하게 될 것이다. 그렇게 되면 하늘과 땅이 서로 교합하여 甘露를 내리니, 백성에게 명령하지 않아도 저절로 잘 다스려진다 (侯王若能守之, 萬物將自賓, 天地相合, 以降甘露, 民莫之令而自均)"라는 내용이 있다. 이는 無爲自然의 참된 道를 지키면 太平盛大의 세상이 온다는 것인데, 그 징표를 甘露라고 했다.《朝鮮王朝實錄》에도 《老子》와 비슷한 의미구조를 띠고 있는데, 世宗 3年 9月條에 "四方寧一, 兵戎不與, 人民樂業, 天降甘露, 殿下之功德"이라는 기록과 同王 16年 4月條에도 "德隆善政, 膏澤浹于下民, …… 二儀生祥, …… 竊觀甘露之祥, 實是和氣所召 ……"라는 구절이 보인다.

8) 불교문헌에서 사용된 甘露의 용례를 살펴보면, 佛의 敎法, 忉利天의 감미로운 영액 즉 不死의 靈藥, Veda에 나오는 Soma酒, Salila-anjali, 최대의 경지, 解脫, 涅槃 등이다 (《望月佛敎大辭典》, 世界聖典刊行協會, 1933, p. 77; 中村 元,《佛敎語大辭典》, 東京書籍刊, 1975, 甘露 項 참조). 이외에도 佛德을 상징한 金富軾撰,《俗離寺占察法會疏》의 "慈雲甘露, 冀佛德之是依"와 佛을 칭송한 예로서《東國李相國集》303,〈代曹溪宗賀王師牋條〉의 "甘露慈深, 久種群生之福…… ……" 등으로 표현된 것이 있다.

9) 여기서 施食이란 널리 十方에 있는 모든 孤魂에게 음식을 베풀어 먹인다는 뜻으로 영가천도의식의 구조 속에 반드시 삽입되는 의례절차의 하나이다.

10) "施鬼食眞言, 普供養眞言, 次灑水後誦, 列名靈駕, 願我所呪水, 變成

甘露味, 一滴之所沾, 衆魂皆離苦"(安震湖 編, 《釋門儀梵》下, 卍商會, 1931(1983 法輪社에서 영인), p.88). 甘露幀의 所依經典이라할 《瑜伽集要救阿難陀羅尼焰口軌儀經》을 보면, "汝若善能作此陀羅尼法加持七遍, 能令一食變成種種甘露飲食, 卽能充足百千俱胝那由他恒河沙數一切餓鬼, 婆羅門仙異類鬼神, 上妙飲食皆飽滿, 如是等衆"(《大正新脩大藏經》, 卷21, 密教部 4, 469 上)이라 하여 《釋門儀範》과 비슷한 내용구조를 갖고 있으며, 역시 唐 實叉難陀 譯의 《佛說甘露經陀羅尼呪》에도 "右取水一掬之七遍散於空中, 其水一滴變成十斛甘露, 一切餓鬼竝得飲之, 無有乏少皆悉飽滿"(《大正新脩大藏經》, 卷21, 密教部 4, 468 中)라고 되어 있다. 특히 이 부분의 내용은 甘露幀中段에 나오는 의식장면 중 의식을 집전하는 證師로 보이는 인물에나타나는 몸동작과 普集印이라는 手印과 상당부분 연관되어 주목된다.

11) 사람이 죽으면 귀신이 되므로 먼저 죽은 그들은 마땅히 선조가 된다. 선조는 어른으로서 제사를 받아야 하는데, 자손이 끊겼다든지 하여 제삿밥을 먹지 못하는 귀신도 마침내 아귀(preta, 죽은 자)가 된다. 그렇지만 piṭṛ(父, 祖靈)도 아귀로 번역되므로 즉 preta나 piṭṛ는 같은 어근을 지닌다. 곧 祖靈을 의미하면서도 혹 아귀도 뜻한다(김진열, 앞의 책, p.287;中村 元, 앞의 책, 餓鬼條 참조).

12) 김진열, 앞의 책, p.289 참조.

13) 鮮初의 抑佛政策을 보면, 太宗 七年(1407)에 11宗派를 7宗派로 革罷하였고, 世宗 六年(1424)에는 禪敎兩宗으로 불교교단을 정비하였으며, 寺社民田의 屬公, 明宗代의 僧科폐지, 度牒法의 금지 등 연속된억불책에 따라 佛敎界는 크게 위축될 수밖에 없었다. 8道의 寺刹數를참고하면, 16세기 初葉에 1,648이었던 것이 18세기 中葉에는 1,535로 20세기 初葉에는 1,363으로 크게 감소했던 것을 알 수 있다(呂恩暎, 〈朝鮮後期의 寺院侵奪과 僧契〉, 《慶北史學》(慶北私學會 篇) 第9輯, 1986, p.38 참조).

14) 韓㳓劤, 〈朝鮮王朝初期에 있어서 儒敎理念의 實踐과 信仰·宗敎 ― 祀祭問題를 중심으로 ―〉, 《韓國史論》 3, 1976.8, 서울대학교 한국사학회, pp.147~166;池斗煥, 〈朝鮮初期의 朱子家禮의 理解過程 ―國喪儀禮를 중심으로 ―〉, 《韓國史論》 8, 1982.12, pp.85~87.

15) 韓㳓劤, 앞의 논문, pp.158~159. "佛敎를 '僞'道, 즉 하나의 異端으로서 認識하면서 이에 따르는 佛事에 대해서는 '靈魂慰解'의 방법으로서 전적으로 無視할 수 없었다"(韓㳓劤, 〈世宗朝에 있어서의 對佛敎施策〉, 《震檀學報》 第25·26·27合倂號, 1964, p.72 참조).

16) 《太祖實錄》 卷11, 太祖 6年 5月 丁未
"士大夫家廟之制已有著 令而專尙浮屠諂事鬼神 會不立廟以奉先祀 願自今刻日立廟敢 有違今尙循舊弊者 今憲可科理 一五日一視朝徒有彙 ……"

17) 《太宗實錄》 卷10, 太宗 5年 9月 乙酉
"今大夫庶人追薦之時 有財者窮奢極侈以妄觀美 無財者順俗以至稱貸甚非 …… 自今父母追薦之制有服之親外不許."

18) 《太宗實錄》 卷15, 太宗 8年 5月 癸酉
"設懺經法席于興德寺"

19) 《太宗實錄》 卷15, 太宗 8年 6月 丙戌
"設懺經法席于藏義寺 每於七七日之間 設五日法席一次 其起始大辦回向日 上常詣殯殿別尊 命西川君韓尙敬刑曹參議尹珪等七人 泥金寫妙法蓮花經爲資冥福"

20) 池斗煥, 앞의 논문, p.87.

21) 《世宗實錄》 卷8, 世宗 2年 7月 丙子
"上王(태종)曰 今大妃之病 祈佛求生 無所不至 竟無應驗 且性不好佛故予欲勿設 然未敢遽革 只設七齋 勿設法席之會 予將以本宮之儲 辦設二會"

22) 池斗煥, 앞의 논문, p.89.

23) 《世宗實錄》 卷54, 世宗 3年 5月 戊寅
"視事 判府事崔閏德啓 前齊之季 佛法盛行 故未可遽革 我朝聖聖相承盡革寺social 臣去歲巡審下三道寺社則革去殆盡 獨淫祀大行稱爲半行遠山林神野祭"

24) 《世宗實錄》 卷54, 世宗 13年 12月 丁巳;韓㳓劤, 앞의 논문, p.162

25) 黃善明, 《朝鮮朝宗敎社會史研究》, 一志社, 1985, p.164.

26) 姜友邦, 〈18세기의 종교 예술 ― 제례와 예술〉, 《18세기의 한국미술》, 國立中央博物館刊 展示圖錄, 1993, pp.55~56.

27) 成俔 撰, 《庸齋叢話》 卷1, 《大東野乘》 卷1, 민족문화추진회, 1971, p.565.
"新羅高麗崇尙釋敎, 送終之事, 專以供佛飯僧爲常, 逮我 本朝, 太宗雖革寺社奴婢, 而其風猶存, 公卿儒士之家, 例於殯第聚僧誦經, 名曰法席, 又於山寺設七日齋, 富家爭務豪侈, 貧者亦因例措辦, 耗費財殺甚鉅, 親滅朋僚, 皆持布物往施, 名曰食齋, 又於忌日邀僧先饋, 然後引魂設祭, 名曰僧齋"

28) 李載昌, 〈麗代飯僧攷〉, 《佛敎學報》 1집, 1963, p.291.

29) 《成宗實錄》 20年 5月 乙丑
"(大司憲宋瑛) 啓曰 臣聞全羅慶尙兩道之俗 民間親沒 出葬前一日 大設帳帽 置柩於其中 以油密果盛於大盤 尊於柩前大會 僧俗呈雜戲飲酒 歌舞徹夜"

30) 《世宗實錄》 2年 9月 丁亥
"禮曹啓 自前朝以來 凡於追薦設齋糜費 男女晝夜聚會 徒爲美觀 殊失事佛薦亡之意 自今國行及大夫士庶人追薦 皆就山水淨處 設水陸齋"

31) 尹武炳, 〈國行水陸齋에 對하여〉, 《白性郁博士頌壽紀念 佛敎學論文集》, 백성욱박사송수기념사업위원회, 1959, p.5 참조.

32) 17세기에 들어서 冥府殿이라는 명칭으로 바뀌는 것에 대해서는 金廷禧, 〈朝鮮時代 冥府殿 圖像의 硏究〉, 韓國精神文化硏究院 博士學位論文, 1992, pp.122~123이 참고가 될 것이다.

33) 金甲周, 〈南北漢山城 義僧番錢의 綜合的 考察〉, 《佛敎學報》 第25輯, 東國大學校 佛敎文化硏究院, 1988, p.228. "당시 身役을 피하여 入山爲僧하는 백성 중에는 三年之間 三爲僧 三退谷《仁祖實錄》 卷24, 仁祖 9年 2月 丁末)했다는 사실로 보아 '半僧半農'의 무리가 상당히 있었을 것으로 보인다."

34) 黃善明, 앞의 책, 1985, pp.141~155.

35) 鳳林寺 眞鏡大師 寶月凌空塔碑에 "……仍遺昭玄僧榮會法師 先命弔祭 至于三七 ……"이란 句節을 통해보면, 七七齋가 이미 羅末부터 설행되었음을 알 수 있겠다. 고려시대에는 "壬辰, 普濟寺水陸堂, 火, 先是, 戶部郎中知太史局事崔士謙, 入宋求得水陸儀文, 請王作此堂, 功未畢而火"(《高麗史》 世家篇 卷10 宣宗 七年)라는 기록을 참조할 수 있다. 참고로 고려시대에 거행된 감로탱과 관계가 되는 의식으로서, 水陸齋가 2건, 盂蘭盆齋가 6건, 飯僧이 141건 등이 거행되었다(洪潤植, 〈高麗史 世家篇의 佛敎儀式資料〉, 《韓國佛敎史의 硏究》, 敎文社, 1988, pp.200~219 참조).

36) 安啓賢, 《韓國佛敎史硏究》, 同和出版公社, 1982, p.305;朴相國 編, 《全國寺刹所藏木版集》, 文化財管理局, 1987.

37) "悲體戒雷震, 慈意妙大雲, 澍甘露法雨, 滅除煩惱焰"(〈觀世音菩薩普門品〉, 《大藏經》 9卷 法華部(乾), p.58 下);《韓國佛敎撰述文獻總錄》, 東國大學校出版部, 1976, p.236 참조.

38) 15·16세기에 간행된 儀式集은 法華 계열의 《白衣觀音禮懺文》, 《觀世音菩薩禮文》, 《觀世音菩薩靈驗略抄》 등과 水陸 계열의 《水陸無遮平等儀撮要》, 《水陸無遮平等齋榜集》, 《法界聖凡水陸會修齋儀軌》, 《天地冥陽水陸齋儀纂要》, 《天地冥陽水陸雜文》 등이 압도적으로 많다(《韓國佛敎撰述文獻總錄》, 東國大學校出版部, 1976, pp.379~384 참조). 참고로 수륙재는 고통받는 法界含靈의 廣濟에만 목적이 있는 것이 아니라, 고려시대에는 구병치료를 목적으로 치뤄진 예도 있다. "十一月癸巳朔, 公主, 以王疾, 遣前贊成事李君슌, 設水陸會於天磨山, 禱之"(《高麗史》 世家編 卷37 忠穆王 4).

39) "帝嘗夢神僧曰, 六道四生受苦無量, 何不作水陸大齋普齋群靈, 帝及披覽藏經創製齋文, 三年及成, 遂於金山寺修供"(志磐 撰, 《佛祖統紀》 卷37, 《大藏經》 卷49, 史傳部 1, 348 下). 〈水陸齋儀〉 緣起 序言에도 "六道四生의 苦痛이 無量커날 엇지 水陸齋를 베풀어서 法界含靈을 廣濟치 못함인가 모든 功德中에 이것이 第一입니다"라고 했다(安震湖, 앞의 책, p.237).

40) 僖宗 中和 연간(881~885)에 張南本이 成都 寶曆寺의 水陸院에 이러

再引用.

464

한 題材로 그림을 그린 적이 있으며, 그가 그린 天神地祇 · 三官五帝 · 雷公電母 · 嶽瀆神仙 · 古代皇帝들은 蜀內 여러 廟에 120여 幀으로 각종 기이한 것들과 神鬼龍獸 · 도깨비들이 그 사이에 섞여 있어 당시 걸작품으로 알려져 있다(金維諾, 〈東方藝術의 風格과 特徵〉, 《東아시아 美術의 樣式的 特性》, 1994년 국제학술 심포지엄 발표요지).

41) 金維諾, 앞의 논문, p.48 참조. 毘盧寺 大殿의 水陸壁畫는 북벽에 梵天 · 帝釋이 중심이 되는 諸天神王 백이십여 尊이 그려져 있고, 동벽에는 南極長生大帝 · 浮桑大帝 · 東嶽 · 中嶽 · 南嶽 · 西海龍王 · 五方諸神地藏 · 十王 · 鬼子母 등 모두 백삼십여 尊이 있고, 서벽에는 北極紫微大帝 · 西嶽 · 北嶽 · 四瀆 · 五湖諸神 · 雷電 · 山水 · 花木神 등 모두 백사십여 尊이, 남벽 양쪽에는 引路王菩薩 · 城隍土地 · 古帝王后妃 · 賢婦烈女 · 九流百家 등 모두 백사십여 尊이 그려져 있다고 한다(山西省博物館 編, 《寶寧寺明代水陸畫》, 文物出版社, 1988 참조).

42) "欲修冥資, 以慰魂魄, 其秘金書妙法蓮經三部, 特於內殿, 親臨轉讀, 又印水陸儀文三七本, 命設無遮平等大會于三所……"(奉教 撰, 〈水陸儀文跋〉, 《陽村集》卷22).

43) 여기서 施食儀禮란 靈壇(下壇)을 별도로 設하여 駕駕에게 祭祀를 지내는 형식을 취하는 것이지만, 그와 같은 시식의례는 단독으로 行하는 것이 아니라 上壇勸供(혹은 中壇勸供 포함)을 先行儀禮로 하여 行하는 것이다(洪潤植, 〈李朝佛教의 信仰儀禮〉, 《韓國佛教思想史》崇山朴吉眞博士華甲紀念, 圓光大學校出版局, 1975, p.1071).

44) 黃善明, 앞의 책, pp.155～156; 주 36) 참조.

45) 宋錫球, 〈朝鮮朝에 있어서 儒佛對論〉, 《省谷論叢》第15輯, 1984, 省谷學術文化財團, p.108.

46) "良民之子, 謀避軍役, 爭皆削髮入山"(《肅宗實錄》卷31, 肅宗 23年 5月 丁酉).

47) 鄭奭鍾, 〈肅宗 年間 僧侶勢力의 擧事計劃과 張吉山〉, 《朝鮮後期社會變動研究》, 1983, 一潮閣, p.157.

48) 《英祖實錄》卷61, 英祖 21年 5月 甲申.

49) 윤광봉, 《유랑예인과 꼭두각시놀음》, 도서출판 밀알, 1994. p.90.

50) 18세기 이후의 佛敎儀式集은 1723년에 《梵音集》, 18세기 후반의 《一判集》, 1826년에 《作法龜鑑》, 19세기 초에 《同音集》, 1931년에 《釋門儀範》 등이 간행되었다. 이들을 통해보면 당시의 불교의식은 음악과 춤이 곁들여서 거행되었음을 알 수 있는데, 감로탱 중단에 표현되어 있는 의식장면은 이를 반영한 것이다(洪潤植, 〈近代韓國佛敎의 信仰儀禮와 民衆佛敎〉, 《崇山朴吉眞博士古稀紀念 韓國近代宗敎思想史》, 圓光大學校出版局, 1984, p.492 참조).

51) "七月十五日俗呼爲百種, 僧家聚百種花果, 設盂蘭盆, 京中尼社尤甚, 婦女 集納米穀, 唱亡親之靈而祭之, 僧人設卓於街路而爲之"(《慵齋叢話》卷2).

52) 《忍辱雜記》卷上, 施餓鬼會條에 보면, 시아귀회의 기원에는 다음과 같은 경전에 근거한다고 한다. 《盂蘭盆經》, 《救面燃餓鬼陀羅尼經》, 《甘露水陀羅尼經》, 《施乳海水陀羅尼經》, 《水陸齋會儀文》 등이(《望月佛敎大辭典》, 世界聖典刊行協會, 1933, p.2907 下 참조).

53) "佛說盂蘭盆經 此經總有三譯, 一晉武帝時 利法師翻云盂蘭盆經, 二惠帝時 法炬法師譯 云灌臘經……, 三舊本別錄 又有一師翻(云) 報恩經……"(宗密 述, 〈佛說盂蘭盆經疏 下〉, 《大藏經》, 卷39. 經疏部 7, p.506).

54) 庚午歲西崇福寺沙門 智昇撰, 《開元釋敎錄》卷12, "般泥洹後灌臘經一卷, 有此灌臘經, 大周等錄皆爲重譯云, 與盂蘭盆經同本異譯者誤也, 今尋文異故爲單本"(《大藏經》卷55, 目錄部, 605 上)

55) 志磐 撰, 《佛祖統紀》卷37, 大同 四年 "帝幸同泰寺 設盂蘭盆齋"(《大藏經》卷49, 史傳部 1, 351 上)

56) 《大周刊定衆經目錄》卷14에 "盂蘭盆經 右別本五紙云 淨土盂蘭經 未知所出"이라 되어 있고, 《開元釋敎錄》卷18에는 "淨土盂蘭盆經 一卷, 右一經, 新舊之錄皆未曾載, 時俗傳行將爲正典, 細尋文句亦涉人情, 事須審詳且附疑錄"이라 되어 있다.

57) 《盂蘭盆經》 관계의 著述目錄은 宗密의 疏 一卷, 傳奧의 鈔 二卷, 智朗의 科 一卷, 遇榮의 鈔 二卷 · 科 一卷, 撝華鈔 二卷 · 科 一卷, 智圓의 禮讚文 一卷 · 疏 一卷(淨源移本疏注於經 下) · 撝華鈔 二卷 · 科 一

卷 · 禮讚文 一卷(淨源重刊) · 餘義 一卷(日新錄) 疏 一卷 · 補闕鈔 二卷 · 科 一卷 · 方法 一卷, 監鑑의 禮讚文 一卷, 元照의 記 一卷 · 科 一卷, 思孝의 報恩奉盆經 直譯一卷 등이다(高麗 義天, 《新編諸宗敎藏總錄》第1, 《大藏經》卷55, 目錄部, p.1172 中 · 下). 일본 興福寺 永超集, 《東域傳燈目錄》에도 吉藏의 疏 一卷, 惠淨의 疏 一卷, 惠沼의 疏 一卷, 智光의 義 一卷 등이 있다(金玲珠, 《朝鮮時代佛敎研究》, 지식산업사, 1986, p.11 참조).

58) 참고로 《盂蘭盆經》의 내용과 비슷하다고 생각되는 경전으로 玄奘 譯의 《鬼問目連經》, 《餓鬼報應經, 一名目蓮地獄餓鬼因緣經》(《大唐內典錄》卷7에 수록) 과 安世高 譯의 《餓鬼報應經》(《大周刊定衆經目錄》卷8) 등이 있다고 생각된다.

59) 道端良秀, 〈中國佛敎와 先祖崇拜〉, 《佛敎史學》, 第9卷, 1號, 1960, pp.6～7.

60) "變文이라 함은 대중이 모인 자리에서 說話와 唱曲을 번갈아 읊는 그 대목을 말한다. 일찍이 정식 경전으로 대우를 받아 본 적이 없는 이른바 僞經인 《目蓮經》을 버젓한 佛陀의 공식적인 전기에 다른 경전과 함께 같은 대우로 삽입했다는 것이라든가 또 이들 《目蓮經》과 《盂蘭盆經》이 불타의 입멸 직전의 설법처인 毘耶離에서 설법된 것이라고 《月印釋譜》에서 처리되어진 것 등은 당시 불교사상의 일단을 엿보게 하여 주는 것이라 하겠다. 국가기관에서 뿐만 아니라 각지의 사원을 중심으로 승려의 法施와 신자의 財施로 불경이 수없이 간행되었다. 억불정책에도 불구하고 불교사원에서 그같이 불경이 간행되었다 함은 그것이 불교의 대중화를 가리키는 것이 아닐 수 없다"(安啓賢, 앞의 책, pp.296～297).

61) "盂蘭是西域之語, 此云倒懸, 盆乃東夏之音, 仍爲救器, 若隨方俗應曰救倒懸盆"(《大藏經》39卷, 於疏部 7, p.506 下)

62) 《望月佛敎大辭典》, p.243.

63) 井本英一, 〈ペルツア 人來朝と盂蘭盆會〉, 《大法輪》, 卷45, 1979. 9, p.50.

64) 이란에서는 당시 春 · 秋로 祖靈祭를 지냈다고 한다(주 63), p.51 참조).

65) "竺法護, 其先月氏人也, 世居燉煌郡, 年八歲出家, 事外國沙門高座爲師, 誦經日萬言, 過目能能, 天性純懿操行精苦, 篤志好學萬里尋師……"(《大藏經》卷55, 目錄部, pp.97 下～98 上).

66) 竺法護의 《盂蘭盆經》을 참조했다. 宗密은 다음 네 단계로 요약하고 있다. "將解此經, 先開四段, 一起所因, 二藏乘所攝, 三辨定宗旨, 四正解經文"(《大藏經》卷39, 經疏部 7, p.505 上).

67) 이것은 당시 유교의 "出家不孝論"에 대한 반론의 실증이란 점도 간과할 수 없다. 《盂蘭盆經》은 出家가 부모의 은혜를 갚는데 더할 나위 없는 大孝라는 점을 입증하고 있다(道端良秀, 《佛敎와 儒敎倫理》, 東京 · 平樂寺刊, 1968(74년 4판), p.268).

68) 그 밖에 이와 관련된 撰述이 있는데, 宋 遵式 撰의 《施食正名》, 《施食法》, 《施食文》, 《施食法式》, 《施食觀想》 등과 仁岳 著의 《施食須知》, 南宋 顔丙 編의 《施食文》, 南宋 石芝宗曉 撰의 《施食通覽》, 元 中峰明本 著의 《開甘露門》, 明 雲棲袾宏의 《焰口經》 등이 있다(《望月佛敎大辭典》, pp.2907～2908 참조).

69) "爾時阿難獨居靜處念所受法, 卽於其夜三更已後, 見一餓鬼名曰焰口, 其形醜陋身體枯瘦, 口中火然咽如針鋒, …… 汝却後三日命將欲盡, 卽便生於餓鬼之中, 是時阿難聞此語已, 心生惶怖問焰鬼言, 大士若我死後生餓鬼者, 我今行何方便得免斯苦, 爾時餓鬼白阿難, 言汝於來日晨, 朝若能布施百千那由他恒河沙數餓鬼飮食, 幷餘無量婆羅門仙閻羅所司業道冥官, 及諸鬼神先亡久遠等所食飮食, 如摩伽陀國所用之斛, 各施七七斛飮食, 幷爲我等供養三寶, 汝得增壽, 令我等輩離餓鬼苦得生天上…… 佛告阿難, 汝若善能作此陀羅尼法加持七遍, 能令一食變成種種甘露飮食, 卽能充足百千胝那由他恒河沙數一切餓鬼……"(《大藏經》, 卷21, 密敎部 4, pp.468～469, No. 1318).

70) 〈津寬寺水陸造成記〉, 《陽村集》, 卷16. "水陸之設, 自朝宗朝有之, 其制則設上中下壇, 上供僧, 中供佛, 下壇供王后……"

71) 中國 右玉 寶寧寺에는 180여 점에 달하는 水陸畫가 보존되어 있다. 이 개별 수륙화가 한 화면에 집대성된 형태가 조선시대에 조성된 甘露

帖이라 해도 좋을 정도로 유사하다. 여기서 다시 주목할 수 있는 것은 水陸道場에 관한 것인데, 요즘처럼 수륙재가 堂字없이 場外에서 거행하는 것은 後代에 있었던 일로 생각되며, 鮮初에는 반드시 水陸社가 있었고 거기에는 그 의궤에 맞는 일정한 樣式이 있었을 것이다. 그 양식이란 수륙재의 設齋位壇이라 할 수 있는 바 水陸社의 독립 당우에서나 가능할 것이다. 그러나 선초에 장외수륙재가 없었던 것은 아니다. 가령 世宗 14년 2月에 漢江에서 設行된 7日간의 수륙재는 兩班士女가 雲集하여 一大 混雜相을 이루었던 적이 있었다. 그렇지만 기본적으로 國行水陸齋는 津寬寺·藏義寺에서 設行되도록 통제되었고, 太祖 때에는 高麗 王氏의 추천을 위해 開曇郡 觀音窟·陝川郡 見巖寺·三陟郡 三和寺에 한정하여 每 春秋마다 수륙재를 설행했던 것이다(尹武炳, 〈國行水陸齋에 對하여〉, 《白性郁博士頌壽記念 佛教學論文集》, 1959, p.631; 韓㳓劤, 앞의 논문, p.127). 수륙재를 설행하는 곳에는 기본적으로 堂字를 갖고 있다. 太祖 6年에 진관사 수륙도량은 59間의 堂屋을 가진 규모였다. "三壇爲屋 皆三間 中下二壇 左右各有浴室三間 上壇左右別置祖宗靈室 各八間 門廊廚庫 莫不備設 凡五十有九間…"(權近, 津寬寺水陸社造成記, 《陽村集》, 卷12). 〈水陸齋儀〉 附記에 "梁武帝도 金山寺에서 高麗 光宗도 歸法寺에서 朝鮮 太祖도 津寬寺에서 行하였거늘 近代 水陸은 江上이 아니면 海上으로 나아가며 水陸儀文은 행치 않고 常住 勸供 等으로 使用한다 傳開되니 抑何高見인고?"하였다(安震湖, 앞의 책, p.239). 이것은 水陸社와 그에 따른 水陸畫의 존재를 시사하는 것이다. 이러한 사실은 鮮初 수륙사의 엄연한 존재와 그 이후 그것이 와해되는 과정에서 水陸社의 양식은 그 의궤에 알맞은 그림으로 간편하게 대치되었을 가능성도 전연 배제할 수 없을 것이다.

72) 施餓鬼會의 設壇과 甘露幀의 三段形式을 도표화하면 다음과 같다.

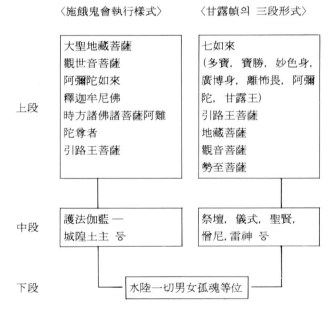

이것은 일본 中川忠英의 《清俗紀聞》(1799) 卷13을 참고로 한 〈毘盧壇排排圖〉의 焰口施餓鬼執行樣式이다(塚本善隆, 〈引路王菩薩信仰に就いて〉, 《東方學報》, 京都, 第一冊, 1931, pp.150~151).

73) "面燃鬼王, 所統領者, 三十六部, 無量無邊恒河沙數, 諸餓鬼衆"(《釋門儀範》 下, 尊施食條 참조).

74) 所依經典인 《瑜伽集要救阿難陀羅尼焰口軌儀經》(이하 《焰口軌儀經》)을 참고해보면, 道의 化身은 六道 中에 있고, 그것은 生死輪廻에 따른 고통을 받는다. 六道의 煩惱를 피하려 하지 말고 그 번뇌에 따라 方便을 열어 생사의 윤회를 破壞해야 한다. 여러 業을 도리에 맞게 분별하고 항상 몸의 조작을 반성, 참회해야 한다. 나아가 모든 衆生을 調伏教化하고 가능한 승가에 출가하여 三途를 滅해야 할 것이다. 애류의 흐름을 끊고 여러 업도를 바르게 하여 거리낌없는 善知識을 이루어 苦海에 처해야 하는 것이다. 그렇게 하면 현생에서는 이로움과 즐거움을 얻게 되고 모든 有情들은 대열반을 얻게 된다. 分形布影現化身, 在六道中同類受苦, 設於方便不被煩惱隨煩惱壞, 分別諸業令發道意, 常自剋責身每造作, 調伏教化一切衆生, 爲大導師摧滅三塗, 淨諸業道

斷截愛流, 不捨行願處於苦悔爲善知識, 成熟利樂一切有情證大涅槃"(《大藏經》, 卷21, 밀교부 4, No.1318, p.469 中).

75) "스스로 시작도 끝도 없이 오늘에 이른 迷惑한 진리와 虛妄한 삶을 물리치고, 업에 따라 표류하고 四生에 태어나고 죽고, 六道에 往來하면서 헤아릴 수 없는 고통을 받으니 특별히 너희들을 위하여 큰 解脫門을 여는 즉, 十二因緣法을 說하니 그 말대로 하여 돈명자성하여 영원히 윤회를 끊어라. 自, 無始以來, 至於今日, 迷眞逐妄, 隨業漂流, 出沒四生, 往來六道, 受無量苦, 特爲汝等, 開大解脫門, 演說十二因緣法, 各令於言下, 頓明自性, 永絕輪廻"(《釋門儀範》 下, p.69).

76) 下段의 도상과 신앙의례의 변화관계는 주 50) 참조.

77) 洪潤植, 〈近代韓國佛教의 信仰儀禮와 民衆佛教〉, 《崇山朴吉眞博士古稀紀念 韓國近代宗教思想史》, 원광대학교출판국, 1984, p.489~490.

78) 琴章泰, 〈中人層의 民族宗教活動〉, 《韓國文化》 9, 1988, p.268.

79) 沈雨晟, 〈男寺黨牌研究〉, 同和出版社, 1974, p.33.

80) 沈雨晟, 《民俗文化와 民衆意識》, 도서출판 東文選, 1985, p.207.

81) 畫記를 통해보면 施主者의 명단에 居士의 이름이 자주 등장하고 있다(全信宰, 〈居士考 — 유랑예인집단 연구 序說〉, 《역사속의 민중과 민속》(한국역사민속학회 엮음), 이론과 실천, 1990, pp.233~234).

82) "18·19세기에 걸치는 호적대장에 보이는 경향은 유랑민의 증가, 兩班層의 급증, 外居奴婢層의 消滅, 率居奴婢層의 광범위한 逃亡現狀 등을 특징으로 한다"(近代史研究會編, 《韓國中世社會 解體期의 諸問題》 下, 도서출판 한울, 1987, p.349).

83) 윤광봉, 《유랑예인과 꼭두각시놀음》, 도서출판 밀알, 1994, p.96.

84) 윤광봉, 앞의 책, p.96.

85) 윤광봉, 앞의 책, p.124.

86) 윤광봉, 앞의 책, pp.129~130.

87) 徐淵昊, 《서낭굿탈놀이》, 열화당, 1991, pp.121~122.

88) 江田俊雄, 《韓國佛教史의 研究》, 國書刊行會, 1977, p.478.

89) 李景植, 〈16세기 場市의 成立과 그 基盤〉, 《韓國史研究》, 韓國史研究會, 1987, p.73.

90) 出石誠彦, 〈鬼神考〉, 《東洋學報》 22卷, 第2號, 1936, pp.102~103.

91) 中村 元 編, 《佛教語源散策》, 東書選書 3, 1977, pp.129~131.

92) "普濟飢虛, 爲救於惡道衆生, 故現此, 羸瘦之相, 大聖焦面鬼王, 悲增菩薩摩薩……"(《釋門儀範》 下, p.80).

93) "始經所説無邊世界六道四生, 其中所有爲宰統領上首之者, 皆是住不思議解脫菩薩慈悲誓願, 分形布影現化身, 在六道中同類受苦"(《大藏經》 卷21, 密教部 4, No.1318, p.469 中).

94) 菩薩에는 두 종류(二增菩薩)가 있다. 하나는 智增菩薩로서 大智의 性分이 강한 것과 또 하나는 大悲의 성분이 많은 悲增菩薩이다.

95) "面燃鬼王, 所統領者, 三十六部, 無量無邊恒河沙數, 諸餓鬼中"(《釋門儀範》 下, 尊施食條, p.65).

96) Roger Leverrien, 《高麗時代 護國法會에 對한 研究》, 서울대출판부, 1970, pp.82~83 참조.

97) 金千興·洪潤植, 《僧舞》(無形文化財調査報告書 44), 1968, pp.9~17.

98) "高麗佛畫에 나타난 雷神의 圖像은 日本 淡山神社藏 '水月觀音圖'에 보이며, 敦煌壁畫 249굴·285굴에서도 찾아볼 수 있다. 이 굴은 西魏(535~557)에 개착된 것으로 추정한다"(韓正熙, 〈韓國佛畫 中에 보이는 風神雷神圖의 造形的 起源에 대하여〉, 《全國歷史學大會 發表要旨》 第32回, 1989, pp.377~378).

99) 《周禮》 大宗伯에 그 典據를 찾아볼 수 있다(王治心·전명용 역, 《中國宗教思想史》에서 再引用, 이론과 실천, 1988, p.23 참조).

100) 小杉一雄, 〈鬼神形象의 成立〉, 《美術史研究》, 第14冊, 1939, 早稻田大學美術史學會, p.13.

101) "修設天地冥陽, 水陸道場, 所伸意者, 伏爲(云云) 以今日某年某日開啓, 至某日淨散共三晝夜, 當所持此情意, 謹依設醮儀式, 將欲開啓法事, 必先伏於神聽, 是以嚴備香花, 珍食供養之儀, 謹請雨師風伯, 電母雷公, 竝從眷屬等衆, 右伏以淳風和氣, 甘澤清涼, 及萬物, 有生成之功, 安國

界, 無崩摧之患, 今崇法會, 普濟幽冥, 望降香壇(《釋門儀範》下, p. 43).

102) "手擎千層之寶蓋, 身掛百福之華鬘, 導淸魂於極樂界中, 引亡靈, 向碧蓮臺畔, 大聖引路王菩薩摩詞薩, 唯願慈悲, 降臨道場, 證明功德"(《釋門儀範》下, p. 72).

103) 塚本善隆, 앞의 논문, p. 150.

104) 文明大, 《韓國의 佛畫》, 열화당, 1981, p. 99.

105) 洪潤植, 〈引路王菩薩信仰〉, 《宗敎史硏究》, 2집, 1973, p. 57. 참고로 北宋의 蘇洵의 《嘉祐集》卷14, 〈極樂院造六菩薩記〉를 보면 死者를

追念하기 위하여 六菩薩을 조성하는데, 그 이름은 '觀音·勢至·天藏·地藏·解結·引路王'이다(塚本善隆, 앞의 논문, p. 141 참조).

106) 塚本善隆, 앞의 논문, p. 182.

107) 《釋門儀範》下, 〈施食〉編, pp. 67~68.
不空 譯, 《瑜伽集要救阿難陀羅尼焰口軌儀經》(《大藏經》卷21, 〈密敎部〉4, No. 1318, p. 471).

108) 文明大, 〈朝鮮朝 佛畫의 양식적 특징과 변천〉, 《朝鮮佛畫》(韓國의 美 16), 中央日報社, 1984, p. 173.

The Origin and Stylistic Change of Korean Nectar Ritual Painting

Kang Woo-bang

Buddhism, had been the dominant religion under the preceding Koryŏ dynasty (918-1392), had substantially retrenched, partly because of severely anti-Buddhist Chosŏn state policies. Buddhism, in combination with Shamanistic elements, became a faith practiced principally by women and members of the lower classes. Despite the king's suppressive policies, Buddhist and Shamanistic religious practices became widely popular among women in the inner courts of the palace, namely the queen, and women of the aristocratic class. While Buddhist priests attempted to insinuate themselves into the *yangban* (兩班) class by learning poetry, many Neo-Confucian literati scholars practiced the Buddhist faith. Such points of contact between the two religions allowed Buddhist ideas to permeate Confucian thought.

Against this cultural and social background, the visual arts, including religious forms, underwent significant changes. Portraiture proliferated as a result of a combination of factors: ceremonial rituals gained prominence in everyday life, and there was a nationwide emergence of private academies. During a monarch's lifetime, formal portraits were painted, which would become enshrined in a memorial hall after his death. Scholars also enshrined their ancestors' portraits and memorial tablets in a family ancestral hall. With the development of blue-and-white porcelain, various forms of porcelain epitaphs, inscribed with locally produced blue pigment, were buried in the tombs of members of the upper classes.

Within the confines of the state suppression of Buddhism, the most noteworthy development in Buddhist art was the proliferation of hanging banners depicting scenes of the Nectar Ritual. Buddhist paintings began to include depictions of Korean landscapes and commoners. Reflecting the hope of transcending the perpetual cycle of reincarnation and entering the Pure Land (Skt. Sukatī), paintings related to universal salvation rites, such as those of the Amitābha Buddha (K. Amita), Kṣitigarbha (K. Chijang), and Avalokiteśvara (K. Kwanŭm), along with paintings of the Nectar Ritual, were profusely produced owing to their popularity among the lower classes.

While the king and literati scholars were learned Neo-Confucianists, the ladies in the inner courts embraced Buddhism and Shamanism for spiritual solace. Vestiges of Buddhism and Shamanism thus remained in various art forms, which provide documentation of the interaction between these two practices. Continuing the practice from the Koryŏ period, Buddhist temples were built near the royal tombs as branches of court buildings. Prayer temples were built throughout the nation. Since these were essentially sites of filial worship, the king could not prohibit their construction. At the same time that Yŏngjo (英祖) adopted harsh measures against Buddhism, ordered the closing of prayer temples, and prohibited the entrance of monks into the city, he renovated Chin-gwan-sa into a larger temple to ensure his mother's well-being. Chŏngjo (正祖) built Yongju-sa (龍珠寺) in Suwŏn, then called Hwasŏng, Kyŏnggi Province, in memory of his father.

In general, the literati *yangban* class conducted Confucian funerary services, while the lower classes carried out Buddhist rituals. Buddhism, in fact, was the chief faith among the common people. Consequently,

religious practice under the Chosŏn dynasty clearly became demarcated within a two-part structure based on class and gender: on the one hand, there were the males of the court and literati, who were trained in the Chinese classics and were practitioners of Neo-Confucianism; and on the other, there were the women and commoners, who used *han'gŭl* and were believers in Buddhism.

This dichotomy was engendered by conflicting forces in the nation's development. The Chosŏn dynasty was founded upon Confucian governing precepts, which made the country a truer Confucian state than China, the originator of Confucianism, had ever been. Nevertheless, the previous dynasties—Three Kingdoms, Unified Silla, and Koryŏ—had been governed by Buddhist religious ideology, and Buddhism continued to be a vital cultural force. Supported by the king and absorbed by the masses, including social outcasts, it had been the country's religious foundation and had formed its cultural basis. Therefore, its suppression on political and social grounds was merely superficial. The notion of Buddhism's steady decline during the late Chosŏn dynasty stems from a policy stance rather than actual fact. Buddhist temple complexes and other architecture, sculpture, painting, and decorative arts were actively produced and underwent great development.

The Buddhist clergy formed private monetary organizations with the objective of promoting friendship within the Buddhist community and raising funds for the building of temples. Temples expanded their financial base without government support. Thus, monks became the key promoters of Buddhist affairs. Owing to the active role played by monks and the enthusiastic participation of the sharply increased nonelite population, Buddhist rituals became fully established during the eighteenth century. The Rites of Forty-nine Days (49齋), the Water and Land Assembly (水陸齋), and the Spirit Vulture Peak Rite (靈山齋) included dynamic performatory rituals, such as the *daech'wit'a* (大吹打, the sounding of horns and drums) and the *parach'um* (literally, "dancing with cymbal, a korean musical instrument" ceremonies), which contrasted sharply with the solemn Confucian rites.

Among commoners, these rituals were prevalent in areas where the dominion of Confucian culture was relatively weak and Buddhist influence was strong. Accordingly, Buddhist sculpture and the decorative arts incorporated substantial folkloric elements, but Buddhist painting preserved a relatively orthodox tradition. Concurrently, Shamanistic rituals became so fashionable among the populace that women of the *yangban* class would bring their ancestral tablets to shaman spirit houses in commemoration of their forebears.

The differences between the religious forms of Confucianism and Buddhism can best be assessed by comparing their divergent viewpoints on filial piety and ancestral worship. Filial piety is underlying philosophical tenet of Confucianism as well as the basis of Confucian moral conduct and the source of all virtue. Confucian ethics emphasize filial conduct and piety not only toward the living but toward the dead as well. Of the four Confucian rites of passage—coming-of-age, marriage, funeral, and the ancestral memorial—two are concerned with death and ancestor worship. Mortuary rituals conducted as expressions of filial piety are thus Confucian rites of major importance.

Ancestor worship is founded on the family system. Ancestral spirits were believed to be suprahuman forces that oversaw their survivors. Their worship was thought to lead to abundant harvests and to ensure the financial and physical security of the family. The deified ancestors thus became protector-gods. At the same time, these spirits were believed to be capable of vengeful acts and were feared. Survivors allayed their fear by practicing funerary rituals to console the deceased. This cultist behavior toward the dead led to the development of ancestor worship.

Filial duties, performed regularly, for both the living and the dead, were an undisputable aspect of Confucian society. Buddhist philosophical tenets, which call for the abandonment of the secular world in order to attain personal enlightenment, would seem to have no point of conciliation with the rigid Confucian doctrine of filial piety Ancestral worship, however, had been practiced in other civilizations. Systematized by the Chinese, it had formed the kernel of behavioral ethics in China and Korea since ancient times. Korea had also imported from China an extremely sinicized form of Buddhism, which had previously incorporated Confucian

concepts of filiality and ancestor worship.

The concepts of filiality and ancestor worship found in Korean Buddhism, however, were fundamentally different from those defined by Confucianism. In its original form, Buddhism was not concerned with life after death or ancestor worship; however, because of the already firmly established Chinese belief in ancestor worship, Buddhism could not have taken root without adapting to local convention. From early on in China and Korea, at times of making a Buddhist statue or holding a festival, prayers were offered for seven generations of the emperor's deceased parents and all sentient beings. The fruition of this assimilation is in the *Sutra of Filial Piety* (父母恩重經, *Fumu enzhong jing*), which originated in China and was widely read in Korea. In conjunction with such textual developments, Buddhist ancestral festivals became prevalent in both countries. The Rites of Forty-nine Days, the Water and Land Assembly, and the Festival of Hungry Ghosts held on the fifteenth day of the seventh lunar month are some examples.

Unlike Confucian ancestral rituals, which were strictly for the immediate family's patrilineal forebears, Buddhist festivals commemorated all sentient beings. This conclusion is logically derived from the Buddhist belief in the eternal cycle of reincarnation. (According to one's karma, one was believed to repeat the cycle of rebirth in the six possible paths—as a hell dweller, a hungry ghost, an animal, an *asura*, a human on earth, or a god in the heavens.) The following passage from the *sutra of the Net of Brahman* (梵網經, *Brāhmajāla sūtra*) accounts for this practice: "All men are my father and all women my mother. Throughout my endless lives of rebirth, I have received some force of life from all men and women; therefore, all sentient beings of the Six Paths of Rebirth are my parents." Consequently, Buddhist concepts of ancestor worship and filiality are fundamentally different from Confucian notions. Accordingly, Buddhist and Confucian rites for the dead represent divergent outlooks. While the Confucian stance cannot embrace the Buddhist viewpoint, the latter is not only inclusive of the former, it encompasses all humankind.

Another point of divergence is the attitude of each religious system toward social class. Confucian ceremonies centered around upper-class males, such as members of the court and the literati. Women and the masses were excluded from Confucian teachings. Buddhist tenets, on the other hand, had sprung from an egalitarian belief that all sentient beings embody the Buddha nature. This doctrine was not subject to such mitigating factors as wealth, class, gender, or age. The *Sutra of Filial Piety* (孝經) and the *Ullambanapātra sūtra* (盂蘭盆經) contain vivid and emotional descriptions of a son's attempts to save his mother from hell. This emphasis on the mother figure as the object of filial piety contrasts with the Confucian focus on the father's lineage and might have occurred as a reaction against the patriarchal orientation of Confucian doctrines.

Ceremonial rites were equally divergent. Confucianist belief in the deceased parent as a sanctified spirit entailed the enshrinement of holy tablets in the ancestral hall. The term for the ancestral tablet, *wip'ae* (位牌, *enlieu-de-corps*), signifies its importance. Focusing upon this symbolic embodiment of the deceased, the worshiper's attitude was as reverential as that toward a living parent.

Portrait halls housed images of ancestors, who were revered on occasions stipulated by the ceremonial calendar. These halls began to be built extensively during the Koryŏ period. In addition to portraits of ancestors, those of Koryŏ kings, which had usually been painted during his lifetime, were also enshrined in these portrait halls. A Koryŏ king would often designate a home-temple site and would build a separate structure within the complex to house his portraits. This practice was adopted by members of the scholarly elite during the early Chosŏn period, resulting in the proliferation of family shrines and portrait halls within the upper-class milieu.

The appropriation of portrait halls, however, was limited to members of the court and the elite. There seems to have been no clear-cut distinction between portrait halls and ancestral shrines. While portraits certainly occupied the former, there were instances in which both ancestral tablets and portraits could be found in the latter.

Ancestral shrines usually consisted of three rooms. People of limited means would build a one-room, scaled-down version. The shrine stood on the east side of the main household building. Inside, on the north

wall, four tabernacles were built in which tables were placed. In each of the four tabernacles, a pair of tablets was enshrined, housed in a case and placed on a folding chair. The four pairs of tablets, representing the four preceding generations, would be placed in generational order from left to right. Blinds were hung on the front of each tabernacle, and a table, incense burner, and jar were placed in front of them. Most vessels used for the ceremonies were made of wood, while porcelain and brass vessels were few. The wine jar was usually porcelain.

Ancestral shrines were considered to be ancestors' homes. As such, they were the spiritual anchor of the Korean household. After a death, the ancestor's tablet was enshrined in a tent in the main household building that served as a temporary shrine and was offered food every morning and evening for three years. After the three-year mourning period, the tent was eliminated and the sacred tablet was moved to the ancestral shrine. Descendants paid tribute to the deceased every morning at dawn by burning incense and bowing twice in front of the shrine.

When the head of the household or his wife exited from or returned to the house, he or she would burn incense and bow to the deceased. New Year's Day, Winter's Arrival, and the first and fifteenth days of each month were designated for ancestral ceremonies. On these occasions, the shrine doors were left open and plates of fruit were placed on the tables in front of the tabernacles. Cups of wine were placed in front of each tablet, and a wine jar and additional cups were placed on a table set up in addition to the incense table. A gathered family would remove the tablets from the chest, symbolically offer wine to its ancestors, and bow toward the tablets. Seasonal fish catches, fresh fruit, or food made from newly harvested crops were also offered to the deceased before being consumed by the family.

Ceremonies marking the seasons were also conducted in the second, fifth, eighth, and eleventh months of the lunar calendar. For these ceremonies, the tablets were placed in the main hall of the house. Additionally, the anniversaries of the birth and death of the ancestor were observed in a ceremony in which the tablets were enshrined on a folding table in the main hall. A service dedicated to five generations of ancestors was held once a year. Services marking a deceased parent's birthday as well as a special ceremony for the sixtieth birthday of a deceased parent were also conducted. Ancestors were honored on holidays as well. Confucian rites of varying scale, centering around the ancestral shrine, were conducted by the family as a unit throughout the year.

Buddhist rites were mostly performed in the temple. Although a ceremony might have been geared toward a particular family, its scope was always inclusive of the entire human race. The main hall of the temple complex, the usual site of a ceremony, was hung with the Nectar Ritual banner along with banners on which are written the names of Trikāya (the three bodies of the Buddha), the bodhisattvas Avalokiteśvara and Kṣitigarbha, and the Ten Kings of Hell. In front of these were offerings of various kinds of food. Services were also sometimes held in the Hall of the Underworld (冥府殿, dedicated to an intermediary realm), which was located to the right or left of the main hall. Hanging scrolls of Kṣitigarbha and statues of the Ten Kings of Hell were housed in this hall. Statues of boy servants were also placed in between those of the Ten Kings. Unlike Confucianists, Buddhists believed in the existence of an afterworld. Therefore, funerary rites were fundamentally different. In a Confucian rite, the soul of the deceased was worshiped only as a protector-god; there was no consideration of a hell or paradise. Buddhists believed that the evil went to hell and the good to paradise. There was a special domain for those who had engaged in both good and evil acts; they entered an intermediary realm of existence and wandered around for forty-nine days, after which their path of rebirth was decided. The Rites of Forty-nine Days is a ritual held by the survivors of a deceased parent on the forty-ninth day following his or her death and dedicated to the wandering spirits in the intermediate realm of existence. Sometimes, a living person would dedicate such a rite to himself in advance. He would acquire the status of an ancestral spirit after having gone through this intermediate passage of forty-nine days following his death.

The Festival of Hungry Ghosts, or Ullambana Ritual, was dedicated to seven generations of living and

deceased ancestors. *Ullambana* carries the symbolic meaning of truth, materialized in the form of an offering.

Dedicated to the hungry ghosts, who not only wandered about the land but also explored the waters, the Water and Land Assembly was observed by making offerings of food to these souls and is a representative example of the Festival for the Spirits of the Dead. During the Chosŏn period, the Water and Land Assembly was held outdoors on a nationwide scale. This festival was initiated by the state in order to express gratitude to ancestors and to console unfortunate, hungry souls without survivors to make them offerings.

The Spirit Vulture Peak Rite commemorated Sākyamuni Buddha's preaching at Vulture Peak and was conducted to lead all spirits to rebirth in the Western Paradise. On this day, a banner was hung in front of the main hall of a temple, and a colorful variety of food was prepared and offered to the Buddhas, bodhisattvas, Buddhist monks, and lonely spirits without offerings. Various musical compositions and dances were performed during this festive day.

As mentioned, Buddhist memorial festivals not only included one's family but embraced all sentient beings, including those without descendants. Unlike the solemn Confucian rites, Buddhist rituals invariably included musical and dance performances. Another point of divergence is that there was a difference between Confucian funerary and commemorative rituals; Buddhism made no such distinction.

In contrast to Confucian rituals, which sought protection from ancestral spirits, Buddhist rituals were acts of charity to the dead to alleviate the suffering of an intermediary existence. Therefore, the two religions embraced completely opposite points of view: in Buddhism, the living offered charity to the dead; in Confucianism, ancestral spirits were seen to secure the happiness and well-being of their survivors.

The two systems also had radically differing objects of worship. Only members of the patriarchal lineage of the family were the subject of worship in Confucianism. Buddhist ritual, from the earliest times, not only included individual ancestral tablets but also tablets representing all spirits on earth.

One form of Buddhist salvation entailed transcending the wheel of reincarnation and being reborn in the Western Paradise. As acts of filiality, appropriate rituals were dedicated to parents, striving toward their rebirth in the Western Paradise. In the historical process of dissemination of Buddhism to the masses, only the educated few could obtain enlightenment through an understanding of texts. Some forms of Mahāyāna Buddhism, which were aimed toward the salvation of the masses, suggested different paths, such as chanting and the offering of rituals.

The Nectar (Amṛta) Ritual—actually a cluster of rituals—emerged from the synthesis of Confucianism and Buddhism. Paintings depicting scenes of the Nectar Ritual saw an unprecedented popularity during the Chosŏn dynasty, specially in the 18th century and represent the most characteristic form of religious art. These paintings reflect the Buddhist concepts of filiality and ancestor worship formed under the influence of Confucianism. While most other Buddhist paintings were used as backgrounds to enhance the majesty of Buddhist statues, Nectar Ritual paintings were unusual in that they had a ritual function and depict the actual ceremony, of ritual offering, that they were intended to accompany.

Nectar Ritual paintings were most likely used during the universal salvation rites, among which were the Rites of Forty-nine Days, the Festival of Hungry Ghosts, the Water and Land Assembly, and the Spirit Vulture Peak Rite, all of which were related to filiality and ancestor worship. The strongest evidence for this is the presence of the seven Buddhas, including Amitābha, and three bodhisattvas in the upper part of the painting. Despite their presence, the painting was placed in the hierarchically low sacrificial platform of the temple. The interior of a temple was usually divided into high, middle, and low platforms. The high altar, adorned with a painting of the Buddha and a bodhisattva, was the focal point of all ceremonies conducted in the building. The middle altar, called the *sinchung-dan* (神衆壇), is on the left wall of the high altar and has enshrined at it a **sinchung** painting. Following the ceremony at the high altar, a ceremony was conducted at this altar. Such ceremonies at the high and middle platforms were carried out every morning and evening by monks. The low altar, also called the "spirit-altar (靈壇)", was on the right wall of the high altar and was used only on special

occasions, such as the Rites of Forty-nine Days. It was decorated with a painting of the Nectar Ritual, and ancestral tablets were enshrined there as well.

These festivals required substantial financial support. They included a sumptuous banquet consisting of various kinds of fruit, chestnuts, and food—not only for the participating monks and believers but also for the high priests conducting the ceremony and the monks reciting the sutras and performing the rituals. The ladies of the court and the aristocracy would often sponsor a small-scale ritual at a temple and provide adequate food offerings, which were accompanied by *parach'um* performances. Such private rituals were probably conducted inside the main hall.

State-sponsored festivals for the salvation of all souls, such as the Water and Land Assembly and the spirit Vulture Peak Rite, were conducted on a grand scale in the spacious courtyard in front of the main hall. On these occasions, a gigantic image (thirty to fifty feet high) of the Buddha was hung, and numerous high priests, monks, dancers, and musicians, along with a large crowd of believers, participated in the festivities. For such large congregations, an enormous amount of food offerings had to be prepared. Nectar Ritual paintings depict the sumptuous festivities of the state-sponsored universal salvation rites.

Those who could not afford to sponsor large banquets substituted paintings for these live ceremonial scenes and held a modest ancestral ritual with simple offerings of food, candles, and incense. The proliferation of Nectar Ritual paintings in the eighteenth century was largely a result of the rapid increase in population and the rise of commoners. The simultaneous establishment of Confucian values, which emphasized the importance of ceremonial rites within the commoners' value system, also contributed to the spread of Nectar Ritual paintings throughout the nation.

The substitution of Nectar Ritual paintings for actual ritual scenes paralleled the use of Painted Spirit Houses by the lower classes in Confucian rites. Those without economic and social means could not afford to build an ancestral home or to host sumptuous banquets. The Painted Spirit House, Kammoyŏche-do (感慕如在圖) in Korean, sprang from the need to conduct essential rituals within modest circumstances (p. 346). *Kammo* means "to adore with deep emotion"; *yŏche* means "to respectfully address the spirits as if they were present at the ceremony"; and *do* means "painting." A Painted Spirit House depicts an ancestral shrine, inside of which are glued paper ancestral tablets. In replication of actual rituals, the foreground of the painting includes a sacrificial table adorned with various kinds of fruit and food, lighted candles, and burning incense. A simple ancestral ceremony in which the descendants would express their wishes for abundance and happiness would be conducted in front of these paintings. The Painted Spirit House has the effect of an actual ceremony being held in front of the memorial hall. Such paintings, I believe, began under the influence of Buddhism. Even if Confucian rituals were expanded to the lower strata of society, ancestral rituals were probably conducted by proxy in a Buddhist ceremony at a temple or in Shamanist spirit houses.

The Nectar Ritual hanging banner is a form of Buddhist painting unique to Korea. Unlike other Buddhist paintings, which tend to remain orthodox in style, Nectar Ritual paintings exhibit great variations in iconography and composition because they incorporate scenes from everyday life, which is susceptible to change. By the end of the eighteenth century, Nectar Ritual paintings began to include figures in Korean dress. In light of their importance, I would like to discuss at some length the characteristics of Nectar Ritual paintings and their evolution during the eighteenth century.

During the observance of the Rites of Forty-nine Days, the Water and Land Assembly, and the Festival of Hungry Ghosts, Nectar Ritual paintings were hung on the left or right wall of the temple's main hall; in front of them would be the ancestral tablets (or, in modern times, photographs of the ancestors) placed upon a high chair as well as a table of food offerings. A ceremony consisting of *parach'um*, musical performances, or sutra recitation was conducted in front of this.

Nectar Ritual paintings are emblematic of a Mahāyānist teaching that every soul can be led into the Western Paradise through acts of ritual offering. The general composition of the paintings is fairly consistent. At

the top are the seven Buddhas flanked by bodhisattvas who are pledged to saving souls. In the middle is a grotesque hungry ghost (or ghosts), representing suffering souls. The hungry ghost stands before an elaborately detailed scene of a Buddhist ceremony. Along the bottom, various small-scale scenes of death are laid out in panoramic fashion. This portion of the painting represents dramatic scenes of the secular world from which the path of rebirth in one of the Six Realms eventually will be determined. The three-part composition and its corresponding images convey the message that all sentient beings are caught in the eternal wheel of rebirth and that the living are to hold rituals for the deceased so that they may be led out by the seven Buddhas, Avalokiteśvara, Kṣitigarbha, and the bodhisattva who leads the souls to the world of paradise. Such instruction is conveyed dynamically in three ascending stages up the surface of the painting.

Among the oldest surviving Korean Nectar Ritual paintings, two works from the end of the sixteenth century can be found in Japan, while the several surviving examples from the seventeenth century is in Korea. There are about twenty eighteenth-century examples—a number sufficient to allow the study of their stylistic development—as well as a few from the late nineteenth and early twentieth centuries.

The Nectar Ritual painting at Namjang-sa, Sang-ju, dated to 1701, depicts the seven Buddhas in the upper center, flanked by scenes of the salvation of the dead by the bodhisattvas (pl. 5). On the left side is the bodhisattva who leads the souls of the deceased to paradise. On the right is the compassionate Avalokiteśvara, who attempts to save sentient beings; beside him Stands Kṣitigarbha, who has sworn to save even those in hell. The iconography and composition in the upper portion, which were introduced by this work, became the prototype for all subsequent Nectar Ritual paintings. The middle of the painting is occupied by a fairly large altar table, in front of which are numerous monks engaged in the ceremony. A hungry ghost stands slightly to the side, on the right. The scale of this scene indicates its importance. At the bottom are depictions of the secular world, with vignettes separated by contours of cloud patterns and described in writing. This is the first appearance of written descriptions of the secular scenes in Nectar Ritual paintings. Such inscriptions facilitate identification of the scenes, all of which are depictions of death by various means, including war, suicide, drowning, natural calamity, and homicide. There are also various scenes of hell. This painting represents an early attempt to systematize the iconography into clear-cut divisions.

Nevertheless, later paintings show variations in iconography and composition. The mid-eighteenth century saw another attempt at iconographic systematization. Generally, the upper portion of most works produced around this time would be occupied by figures of the Buddhas and bodhisattvas, the middle by the altar table and a gigantic hungry ghost, and the lower by scenes of hell.

The Nectar Ritual painting, originally from a subtemple named Pongsŏ-am, is dated to 1759 (pl. 16). It is a unique example of a vertical format. Other Nectar Ritual paintings are horizontal and rendered in a panoramic fashion. The vertical layout of this painting necessitated changes in composition. The Buddhist deities and hungry ghosts are less prominent than they are in the horizontal-format paintings. At the same time, the vertical format lends an elevating effect. Six of the seven Buddhas in this scene face toward the viewer's left; all hold their hands together in prayer. To the left is the figure of the leading bodhisattva, and on the right are Ksitigarbha and a white-robed Avalokiteśvara riding a jewel cloud.

The middle section consists of an altar table and two hungry ghosts, which are flanked by scenes of monks performing a ritual and a royal procession. In front of the audience are two sutra tables: a volume of the *Lotus Sutra* (*Saddharmapuṇḍarīka sūtra*) lies on one, and a volume of ritual texts is on the other. This provides information on which texts were read aloud on such ceremonial occasions. A curtain hangs behind some of the monks, and the floor is covered with a decorated mat.

A large expanse of the lower portion is given to depictions of secular scenes. This relative spaciousness is afforded by the vertical division of the picture into three equal registers. A row of needle-leaf trees and mountains separate the upper and middle divisions of the painting, while the middle and lower portions are on a continuous plane. Cloud patterns demarcate different occurrences in the lower section. A large pine tree, the

roots of which extend through some rocky terrain to a river, is situated in the lower left corner. A pine tree in the lower register is characteristic of Nectar Ritual paintings; it and the rocky terrain are symbolic of the secular world.

A 1790 Nectar Ritual painting from Yongju-sa (present location unknown), rendered in an extremely horizontal format, provides a peculiar example of compositional modification (pl. 20). Instead of being clearly apportioned into three parts, this painting is generally divided into upper and lower portions. Among the Buddhas, the centrally placed Amitābha faces front, while the others, grouped in threes, face slightly left. The Buddhas are flanked by the three bodhisattvas, and at each side of the painting is a luxuriant scene of numerous celestial females carrying a lotus pedestal, upon which a soul will be transported to the Western Paradise. The upper part thus exhibits a completely symmetrical composition.

The altar table, a fairly large, grotesque, hungry ghost, and two gigantic pine trees are sharply delineated at the center of the lower part of the painting. In between these large elements are small scenes of various secular activities. At the sides of the altar table are a scene of monks performing a ritual and a scene of a royal procession. These are given relatively little prominence. Instead, scenes of the secular world occupy the majority of the lower part. At the left edge is a rare depiction of Kṣitigarbha leading a crowd through flaming gates, out of hell. In both lower corners are rocks, which, along with the two large trees and ghost figure at the center, echo the symmetricality of the composition of the upper part. Red is predominantly used for the bodhisattvas, celestial ladies, and the hungry ghost. Pine needles are rendered in a strong green. Overall, red and green constitute a vivid color scheme.

Significantly, even though the costumes worn by most of the figures in the lower part of this painting are Chinese, a few figures—the wandering family at the bottom in front of the rock and the group watching the entertainers at the bottom left—are distinctively dressed in Chosŏn native costume. Men wear *kats* (wide-brimmed hats made of horsehair) and *durumagis* (large overcoats); women are clad in *ch'imas* (full skirts) and *chogoris* (tight jackets). This marks the first appearance of native Korean costumes in a Nectar Ritual paintings.

The extremely horizontal format of this painting led to the introduction of new motifs. The groups of pedestal-bearing celestial females, depicted in the outer reaches of the upper portion of the painting, are an important motif that signifies salvation through universal salvation rites. Previous Nectar Ritual paintings either did not contain such scenes or included only a small pedestal.

Yongju-sa, where this painting was originally housed, was built by king Chŏngjo in commemoration of his father. King Chŏngjo's visits to his father's tomb near the temple are recorded in many paintings. On each visit, King Chŏngjo probably would have held universal salvation rites at the Buddhist temple on his father's behalf. In fact, it is highly probable that this painting was commissioned by King Chŏngjo. This would account for the unusually prominent pedestal motif and the enlarged pine trees, like those one actually encounters en route to the tomb. In addition, the inscription is in gold powder, further establishing a connection th the king. In 1796, King Chŏngjo donated a copy of the *Sutra of Filial Piety* to the temple in memory of his parents' benevolence. The tomb, located on a mountain, and the nearby Yongju-sa are testaments to Chŏngjo's touching filial emotions.

While the Yongju-sa painting synthesizes and culminates previous Nectar Ritual painting traditions in an exaggerated form, an example from Kwannyong-sa (觀龍寺) in South Kyonggi Province, dated 1791 (now at Dongguk University Museum), represents a dramatic departure (pl. 22). Not only are Avalokiteśvara and Kṣitigarbha depicted in larger scale than the seven Buddhas, the altar table in the middle section has been eliminated. Most significant is the presence of Koreans attired in national dress (*hanbok*).

Self-discovery and a newly emerged national identity, evident in other areas of culture, were finally beginning to influence the rather orthodox and formal Buddhist painting tradition. Unlike other Buddhist paintings, Nectar Ritual paintings underwent a process of Koreanization—delayed perhaps, but pronounced. The displacement of figures wearing Chinese costumes by those in Korean garb marks the expressive

beginnings of Chosŏn's surrounding reality. The emergence of Sirhak philosophy, the popularity of genre and true-view landscape paintings, and the rise of vernacular literature all contributed to a change in the form and style of Nectar Ritual paintings by the end of the eighteenth century.

In the upper center of the Kwannyong-sa example is the customary row of seven Buddhas flanked on the left by the leading bodhisattva and on the right by Avalokiteśvara and Kṣitigarbha; the last-named two are rendered frontally and unusually large. Needle-leaf and blossoming peach trees and city walls divide the upper and middle parts, and the Daoist figure of the Queen Mother of the West of the Peach Blossom Land is to one side of the central hungry ghost.

The altar table, which heretofore had been an essential element in Nectar Ritual paintings, is absent, and no one is shown offering. Instead, a slightly transformed image of a hungry ghost sits in the center of the painting. The hungry ghost has no flames flaring out of his mouth but is holding a bowl in his left hand. Small figures of a king, queen, and aristocrats are wrapped in clouds on the left side.

Soft ridges, reminiscent of Korean mountains, appear in the lower half of the painting. Scenes from the secular world occupy the niches between these ridges. Approximately half the surface of the painting is filled with secular scenes. Most figures appearing in them are wearing clothing and hairstyles that are uniquely Korean. Even the police chief is wearing an official Korean outfit. Although some figures are depicted in light colors and are, therefore, less conspicuous, most wear ordinary Korean white clothing and are drawn in a linear fashion. These white clothes are suggestive of mourning. The preponderance of Korean figures in this depiction was unprecedented. These elements in the Kwannyong-sa painting are evidence of the Koreanization of Nectar Ritual paintings. This painting exhibits a dramatic transformation in its iconography and overall composition. This major stylistic shift was taken suddenly, without a transition period.

Eighteenth-century Nectar Ritual paintings were the most characteristically Korean and perhaps the most widely produced type of religious painting. They underwent the greatest change at the end of the eighteenth century. The 1790 Yongju-sa painting was the first to include figures wearing Korean garments. An example from Namsa-dang includes a depiction of a Korean mask dance performance. Most of the secular figures in the Kwannyong-sa painting of 1791 are depicted in Korean dress. After that time, paintings of the Nectar Ritual invariably had figures clad in Korean native garments (pl. 28-44). The appearance of such Korean genre scenes in Buddhist paintings can be attributed to the influence of contemporaneous trends in other types of painting. Nectar Ritual paintings thus underwent a unique artistic development within the parameters of the eighteenth-century Buddhist painting tradition.

Nectar Ritual paintings show, for the first time in Buddhist art, genre scenes from everyday life, in which rebirth in paradise is emphasized, synthesizing not only the secular world and ritual but also the teachings of the many sutras that became important doctrinally. They can be used as visual tools for examining the period: they provide evidence of the symbiotic role played by Confucianism and Buddhism. Most notable, however, is the appearance of the populace as the subject of these paintings. The emergence of the populace in the social, economic, religious, and artistic realms may have been the primary trend of the eighteenth century, and had been continued in the nineteenth and twentieth century.

附 錄

Appendix

畫記

1. 日本 藥仙寺藏 (1589)

萬歷十七年五月日敬成幀佛
基布大施主　李空札兩主
基布施主　古溫介 兩主
幀大施主　曹悅 兩主
供養施主　金今孖 兩主
供養施主　李石木 保体
供養施主　金彭老 兩主
供養施主　張玲 兩主
供養施主　甘之 兩主
後紙大施主　栅石年 兩主
錫物施主　夛億兩主
末醬施主　栅莫同 兩主
末醬施主　崔龍鶴 兩主
食鹽施主　李卜万 兩主
供養大施主　閏希文 兩主
金廷孫兩主　金石宗 兩主
李万兩主　崔忠 兩主
朴文己兩主　明珠 比丘
崔彥全兩主　金千世兩主
僅涅比丘　○彥母兩主
曹母賢兩主　金注○兩主
李破圓兩主　姜凡山兩主
丁得南兩主　朱龍守兩主
權旺世兩主　韓英桀兩主
任世元兩主　任世君兩主
宋銀好兩主　昇億貴兩主
蔡億文兩主　金氏嘆伊兩主
栅乭屎兩主　朴世必兩主
贊 晶比丘　敬輝 比丘
李 僅兩主　金億守 兩主
魯億連兩主　朴訥同 兩主
朴詠兩主　崔浩 兩主
曹世仁兩主　趙忠老兩主
趙雲兩主　泰○崔順孫
昆西非保体 智云 豐之
畫員 僅浩 日崇 性輝
　　海瓊 智寬 崔于致
供養主 惟性 性玄 崔致孫
　山疑 天玲 栅卯生
　　　　朴永仁
幹善大化士 仁浩 保体

2. 日本 朝田寺藏 (1591)

万曆拾九年辛卯四

月
基布施主
　貞 兩主
基布施主
　夛孫兩主
李 廻 兩主
供養大施主 金失○
供養施主 古溫伊○
　　呂去 保○
　　莫德 保○

布施大施主 朴斤心 兩主
　　趙孫 兩主
　　金虛間 兩○
　　天元世 兩主
　　梁金 兩主
　　注玄伊保○
　　崔豆之 兩主
　　宋文眞○
　　惠明○
　　壬後○
　　金象同○
　　金順介○
　　欣終保○
　　介之保○
　　金尹五○
　　韓已兩○
後排大施主 崔莫○
　　以伊兩○
　　印壽兩○
　　天林比○
　　寬惠比○
　　○玉比○
　　宝云比○
　　金白連
畫員 祖文
　　師程
供養主 仁五
　　○者○○

3. 寶石寺 (1649)

主上○○○○　萬歲
　　　○○　兩主
李　○○　灵駕
良　○○　兩主
後排　○○　比丘
證○　○○　比丘

○○　比丘
○○　比丘
惠眞　比丘
尙寬　比丘
應海　比丘
供養主
　處泗　比丘
　○明　比丘

別○　○○　比丘
緣　○○　比丘
化　○○　比丘
祝○○○○　丘
願以此○○○○○○
我等○○○○○成
佛道

順治六年己丑○○
成畫象
珎○○宝石寺

참고 3. 順治十八年銘甘露幀 (1661)

順治十八年辛丑五月日中
造成奉安○○○○○○

　緣化秩
證明 友松致寬
　　仁波宥安
畫師 性月萬喜
　　悟聖
　　奉衍
　　奉毅
　　敏敬
誦呪 月○奉願
　　信海
　　性日
　　定安
　　仁定
　　坦雄
供養主 義昫
　　定涓
　　有信
奉齋 取眞
　　○○
　　○○

4. 靑龍寺 (1682)

施主秩
婆葛施嘉
善大夫李進
漢
供養施主
崔氏㐫春
金淂民
金氏교(イ+牛)里德
金大建
鄭哲石
李禮○
李戒男
朴山○
高○○
…
金信白
朴同叱伊
金○河
安淂○
張忠○
榮○○
金介○
劉命日
金俊良
陳白金
任　徵

主上三殿下
　　壽萬歲
瑞雲山靑龍
寺甘露王幀
康熙三十一年
壬戌四月日造于
　本寺秩
山中大德處機
　大德玄信
　　　守仁
　　　守應
　　　應楚
　　　○允
　　　○嘗
　　　善湖
　　　一行
緣化秩
證明○○普明
　畵員法能
　　　　敏允
　　　　就甘
　　　　景粲
　　　　尙允
供養主性默
　　　　覺玄
別座　敏學
大化士竹叢
時住持冲悅
三寶　普明
　　　　元甘

5. 南長寺（1701）

康熙四十年辛巳六月
上浣日謹畵甘露王幀
奉安南長大禪刹
同知中樞府事朴時俊願迬生
基絹施主慧心　　比丘
供養嘉善金德龍願往生
供養嘉善朴京信　兩主
供養施主禹種立　兩主
供養嘉善曇日生淨土
黃金折衝千雲遠　兩主
黃金通政韓明炫　兩主
朱紅折衝金孝行　兩主
供養布施金業伊　兩主
枊赦黃金金太萬　兩主
布施ゝ主朴世達　兩主
布施通政贅修　　比丘
布施通政慧淸　　比丘
布施通政暎侃　　比丘
供養施主覺連　　比丘
後配施主一禪　　比丘
　學文　　比丘
　學能　　比丘
　海寬　　比丘
　太暎　　比丘
　勝日　　比丘
　勝仁　　比丘
　三奇　　比丘
　双彦　　比丘
　法律　　比丘
　竺軒　　比丘
　弘運　　比丘
　竺擇　　比丘
　處性　　比丘
判事靜玄　比丘
通政處雲　比丘
捻攝暎哲　比丘
判事瑞日　比丘
　三慧　　比丘
　法明　　比丘
　海允　　比丘
判事印輝　比丘
　敏安　　比丘
　克沉　　比丘
　呂行　　比丘
　善圭　　比丘
判事戒行　比丘
　能悟　　比丘
　覺淡　　比丘
　思元　　比丘
判事就瓊　比丘
判事戒明　比丘
　善戒　　比丘
判事守一　比丘
判事呂潤　比丘
　明眼　　比丘

省謙　　比丘
圓覺　　比丘
圓鑑　　比丘
能貧　　比丘
雪雄　　比丘
省竺　　比丘
守鑑　　比丘
守仁　　比丘
坦悟　　比丘
天海　　比丘
覺惠　　比丘
省惻　　比丘
就應　　比丘
省蘭　　比丘
一眞　　比丘
就祥　　比丘
双輝　　比丘
判事德哲　比丘
　呂察　　比丘
　覺念　　比丘
　省卞　　比丘
　省宝　　比丘
　克敏　　比丘
　覺嘗　　比丘
　淸敏　　比丘

　本寺秩
山中老德義澄　比丘
　　　忠允　　比丘
　　　玄一　　比丘

　三綱秩
時和尙通政暎侃　比丘
三補心濟　　比丘
首僧義惠　　比丘
持殿楚淨　　比丘
　緣化秩
證參　秀暎　比丘
持殿　三應　比丘
大畵士　卓輝　比丘
　畵員　性澄　比丘
　　　雪岑　比丘
　　　處賢　比丘
供給　覺獜　比丘
　　　能擇　比丘
　　　克林　比丘
別座　弘衍　比丘
大ゝ化主慧心　比丘

6. 海印寺（1723）

雍正元年癸卯四
月日陝川伽倻山
海印寺甘露王幀
前僧統維那設立嘉
善大夫漢英



前僧統齊學
前僧統嘉善順行
前僧統通政勝安
前僧統通政悟解
前住持嘉善祖彦
前僧統嘉善祖熏
前住持通政竺絢
前僧統嘉善懷益
前僧統嘉善體敏
前住持通政八淸
前住持一○
山中老德○○
……
　老德○○
　通政○○…
　嘉善○○…
　嘉善慧俊　○○兩○
　通政祖印　○○兩○
　通政偘印　○○保体
　　　　　　兩
　嘉善笑行　○介
　　　　　　○
　通政文坦　○○兩主
　　文環　○○兩主
　　行熏　○○兩主
　嘉善說海　○○○○
　嘉善就悅　○○保体
　前判事法寬○○保体
　嘉善○○保体
　通政衍○○○○○
　通政○璘
　通政○○
　前判事通政○○
　前判事○○
　　○座秩
　　　宗○
　通政悅○
　　　○○
　三綱　一信
　　　　惠○
　時書記○○
　　　　　○○
　維那鐘頭
　　　　希察
　時維那嘉善衍一
　時僧統嘉善○○
　　緣化秩
　證明斗人
　持殿日雄
　畵員　心鑑
　　　　信悟
　　　　得聰
　供養主惠敏
　　　　○○

7. 直指寺 (1724)

雍正二年甲辰七月
日　謹摸甘露會奉安
嶺右金山黃岳山　直指寺
婆幀及供養布施種
　物財寺內
佛糧庫中備之
彩色施主 京居奉事
　張遇漢兩主保體
助緣執事都監時僧統
嘉善大夫　萬瓊保體
　通政　致熏保體
　比丘　海眼保體

　　寺內秩
前僧統　通政　禪侃保體
前僧統　嘉善　學慧
前僧統　比丘　玩文
前和尙　比丘　慧秀
　　　嘉善　洞敏
　　　通政　呂性
　　　通政　雪濟
　　　通政　宗信
　　　通政　體和
　　　嘉善　思日
三綱　智事　鶴樹
　　　首僧　彩圭
　　　三寶　時應
僧統　嘉善大夫　玩梅

　　緣化秩
證明　大德道人　德堅
　　　持香道人　忠默
畵員　性證
　　　印行
　　　世冠
炊供　淸淑

8. 龜龍寺 (1727)

雍正五年丁未五月初四日
甘露幀畢功安于雉岳山龜龍
寺　施主秩
婆幀大施主權得寬　　兩主保体
後排大施主通政比丘　○○保体
供養大施主通政比丘　智嚴保体
　　施主通政秋守鳳兩主保体
　　　　趙○昌兩主　保体
　　　　○貴業兩主　保体
　　　　李無應始兩主保体
　　　　緣化秩
山中大德證師比丘就淳　　保体
　　　　持殿比丘世雄　　保体
　　畵員道人比丘体峻　　保体
　　　　　比丘○俊　　　保体
　　　　　比丘秀坦　　　保体
供養○○○再還　　　　　保体

　　　比丘彩欣　　　　保体
別座嘉善大夫比丘敏湜　保体
　　化主比丘淨伅　　　保体
　　　　比丘宗允　　　保体
　　　判官金守業兩主　保体
　　　通政秋武赤兩主　保体
　　　李萬碩　　○主保体
　　　通政金斗元兩主保体
　　　通政比丘敬察　　保体
　　　通政比丘道賢　　保体
　　　通政黃僅巾兩主保体
　　　趙英發兩主　　　保体
　　　通政李英業兩主○○
　時三宝　道什　保体
　時僧統　玄秀　保体
　　三綱

9. 雙磎寺 (1728)

雍正六年戊申五月日智異
山雙溪寺安于
主上三殿下壽萬歲
大施主嘉善大夫雪儀　比丘
供養施主仇世龍　兩主
供養施主李三才　兩主
布施ゝ主通政姜准必兩主
布施ゝ主金好碩　　兩主
基布施主劉夢龍單身
山中大德秩
大禪師偉載比丘
大禪師宝悅比丘
大禪師濕丹比丘
夲寺老德秩比丘
老德三特　比丘
前僧統元信比丘
時僧統學淳比丘

　　　　益閑比丘
三綱　鵬察比丘
　　　脫信比丘

　　緣化秩　　　金魚
證明道性比丘　　明淨比丘
持殿弘性比丘　　最祐比丘
持殿一禪比丘　　元敏比丘
執事後鏡比丘　　處英比丘
　大功德主　　　信英比丘
　法訓　比丘　　永浩比丘
　助緣別座　　　供養主
　勝實比丘　　　草和比丘
　來往厚先比丘　最元比丘
　願以此功德　　察悟比丘
　普及於一切　　鍊抽片手
　我水與衆生　　性益比丘
　皆共成佛道



10. 雲興寺 （1730）

雲興寺甘露…
婆蕩大施主…
供養大施主…
　大施主…
山中大禪師…
　　大師…
證師智穎
畫員義謙
　幸宗
　採仁
　眞行
　卽心
　日敏
　覺天
　曇澄
　晶寬
　就詳
　策○
　智元
　處光
　明善
供養主永○
　尙○
別座朗○
化士大禪師○○
　書○

11. 義謙筆 仙巖寺 （1736）

海東朝鮮国全光左道順天仙岩
寺西浮居下壇啚願以此功德
　奉爲
主上殿下壽萬歲
王妃殿下壽齊年
世子邸下壽千秋
　基布兼供養大施主
　碧川堂大禪師察評比丘
　緣化秩
證師屹利比丘
誦呪照心比丘
　智晶比丘
　順界比丘
供養主禪學
　彬海比丘
　震宗比丘
　陟機比丘
畫員　義謙比丘
　信鑑比丘
　卽心比丘
　日旻比丘
　敏熙比丘
　覺天比丘
　智圓比丘
　明善比丘

體鵬比丘
聖祐比丘
本寺秩
時住持柒琳比丘
前啣
普悅比丘
澗秋比丘
典鵬比丘
柒卓比丘
典澗比丘
三綱碩俊比丘
處鵬比丘
陟坦比丘
化主性一比丘
供養兼別座自覺比
乾隆元年丙辰七月日

참고 4. 麗川 興國寺 （1741）

乾隆陸年歲次辛酉十月日
慶尙右道河東府西嶺智異
山七佛寺誠心畫成移安于
全羅左道順天府東嶺靈鷲
山興國寺鳳凰樓寶座甘露幀

　緣化秩
證師 大禪師 掬萍比丘
　內護佛事
　大禪師 慧淨比丘
　大禪師 誠天比丘
　大禪師 取伯比丘
誦呪　敏英比丘
　　道眼比丘
持殿　英悟比丘
　　晴岸比丘
　　元堤比丘
　　斗演比丘
勸供　逸海比丘
　　密云比丘
　　瑞宗比丘
鍾頭　法淸比丘
　　遇草比丘
金魚首　亘陟比丘
　　心淨比丘
　　應眞比丘
　　明性比丘
　　在旻比丘
　　竹壽比丘
　　印如比丘
　　致閑比丘
　　淨安比丘
　　天準比丘
　　募珍比丘
　　思信比丘
　　特察比丘
供養主　反傳比丘
　　孟○比丘

瑞鵬比丘
誠信比丘
日聰比丘
悟密比丘
化主 大師 自愚比丘
別座 熙運比丘
本寺元化主 倣幸比丘
別座 大師 亘岸比丘
　　偉論比丘
持殿 頓○比丘
都監 呂允比丘
　　弘○比丘
住持 體悟比丘
記室 ○○比丘
　　慶元比丘
三綱 敬淑比丘
　　六萬比丘
　　○○○○
來往 最○比丘
　　靈○比丘

　　施主秩
前把摠 尹就二兩主
前判官 李成漢兩主
嘉善　許允哲兩主
　　李三徵兩主
折衝　金有華兩主
嘉善　朴明達兩主
折衝　朴順尙兩主
通政　金週南兩主
折衝　金羅三兩主
處士　退世 兩主
　　退一 兩主
　　鄭順太兩主
萬戶　崔今碩兩主
　　權萬彩兩主
大禪師 弘卞比丘
嘉善　戒願比丘
嘉善　德聰比丘
嘉善　德均比丘
判事　德心比丘
嘉善　呂宗比丘
嘉善　快湜比丘
嘉善　釋行比丘
嘉善　瑩○比丘
嘉善　碩浩比丘
通政　捲○比丘
　　敏憲比丘

　　山中秩
○○比丘
雪○○○
最淳比丘
摠卞比丘
丹學比丘
六占比丘
察明比丘
最行比丘

元日比丘
頓行比丘
難湜比丘
見會比丘
時澤比丘
道澄比丘
最文比丘
實眼比丘
澄杞比丘
○軒比丘
戒明比丘
實摠比丘
○道比丘
遇聰比丘
以察比丘
○修比丘
梵軒比丘
敬演比丘
本聰比丘
世敏比丘
法贊比丘
慶聰比丘
○海比丘
瑩明比丘
際
願以此功德　普及於一切
我等與衆生　皆共成佛道

12. 仙巖寺 - 無畫記 (1750)

13. 圓光大博物館藏 Ⅰ (1750)

乾隆十五年庚
午八月日甘露會
畫成於…
…
…
○

　　施主秩
　　　　　　　兩
基布大施主朴萬才
　　　　　　　主
嘉善　　金泰滿兩主
　比丘　應寬
通政比丘　六式
嘉善比丘　文坦
　比丘　丹密
　比丘　學暎
　　　　道輝
通政　最安
通政　快俊
　　　　應海
　　　　廣玭
嘉善　一眞
　　　　法察

　　　　　　會學
　　　　　　璽暎
　　　　　　丹蓮
　　　　　　穎信
嘉善　　彩瓊
　　　　漢清
　　　　洗明
　　　　弘海
　　　　克揚
　　　　潤擇
　　緣化秩
訂明大禪師　太辨
誦呪　　　　守祐
　　　　　　勝學
持殿　　　　暎卞
金魚　　　　德仁
　　　　　　有擇
司鼎　　　　弘森
　　　　　　克揚
時住持　　　勝玉
公員　　　　最安
　　　　　　頓吾
　　　三綱
　　　　　　丹春
　　　　　　覺欽
　　書記 道輝
別座　　　　應寬
化主　　　　會祐
以此　　功德
皆成　　佛道

14. 國清寺 (1755)

乾隆貳拾年乙亥○月日金剛山
乾鳳寺甘露會畢功仍安于
南漢國清寺
主上殿下壽萬歲
○○○○○○○
　○○統最谷
乾○邊三○○務　頓○
　　　　　　　廣采

　　緣化秩
證明　大禪師　天住比丘
誦呪　照軒比丘
畫師　攜鳳比丘
　　　再士
　　　斗訓
　　　性聰
　　　再性
堂供　善玉
　　　就根
運營　連明
別座　力鴨比丘

15. 刺繡博物館藏 - 無畫記

참고 5. 安國寺 (1758)

乾隆二十三年戊寅○○
日甘露幀畫成安○茂
朱都護府南嶺赤裳
山安國寺
　施主秩
○○施主　比丘孟○
　　　　　○○
　　　　　○○
　　　　　○○
　　　　　弼○
　　　　　靈彎
　　　　　學元
　　　　　妥有
　　　　　僅宗
　　　　　碩行
後排施主　就侃
　　　　　大澄

　緣化秩
證明 禪師 敏式
誦呪 竺環
　　　仁察
　　　信宗
持殿 法○
金魚 月印
　　　贊澄
　　　慕熏
　　　○○
　　　○○

16. 鳳瑞庵 (1759)

乾隆貳拾肆年己卯四月八日鳳瑞庵
下壇幀奉安　緣化秩
證明大禪師　　文印比丘
　誦呪　　　　性存比丘
　　　　　　　德沈比丘
　持殿　　　　性閑比丘
　金魚　　　　華演比丘
　　　　　　　菩心比丘
　　　　　　　志仁比丘
　　　　　　　抱榮比丘
　　　　　　　祉恂比丘
　　　　　　　性正比丘
　供養主　　　動軒比丘
　　　　　　　道寬比丘
　　　　　　　頓修比丘
　　　　　　　快心比丘
　別座　　　　成悟比丘
　化主　　　　體悟比丘
　時住持　　　卽玄比丘
　　　大施主秩

大施主 碩連　　張弼秀兩主
大禪師 法燈　　黃聖民兩主
　　　 等鵬　　金○鳴兩主
　　　 達敏　　金昌彬兩主
　　　 惠雨　　鄭五藏兩主
　　　 若運　　朴小者兩主
　　　 正心　　金震坤兩主
大施主 性悟　　金榮億兩主
　　　 澄哲　　朴泰延兩主
　　　 覺海　　高擎天兩主
　　　 朗玄　　金種太兩主
　　　 住云　　吳氏頓悟
　　　 玉惠　　鄭願金兩主
　　　 思順　　崔甲得兩主
　　　 三日　　姜載華兩主
　　　 八俊　　崔春逢兩主
　　　 禪定　　金氏保體
　　　 太初　　金哲願兩主
　　　 來敏　　李贊貴兩主
　　　 性贊　　呂陽諺兩主
　　　 靈云　　梁日雲靈駕
　　　 再兼　　林世長兩主
　　　 太允　　沈啓澤兩主
　　　 起玄　　呂重城兩主
　　　 有澄　　黃圭永兩主
　　　 學明　　魯貴成兩主
　　　 善益

17. 圓光大博物館藏 Ⅱ (1764)

乾隆貳拾玖
年甲申五月日
甘露幀一會
于大谷寺獨
辦大施大燈燭
稧列祿于后
引勸大施主比丘
　善習
　金○禮
通政黃大京
居士處雲
通政金聲遠
優婆塞白蓮
優婆塞玉明
嘉善金汪宗
優婆塞淨蓮
李太京
嘉善朴命信
優婆塞玉蓮○
嘉善崔進望
李鋤龍
朴己山
李淂立
劉命長
都自明
金驗龍

比丘瑞悟
嘉善魚就湥
嘉善李弼
優婆塞克順
比丘幸淳
宋岳只
通政祖允
比丘思順
通政金世占
居士無盡惠
護軍朴僅述
孫世榮
金世元
華七男
金今奉
通政趙丏夢
吳三奉
居士覺心
金命長
本寺時任秩
時住持眞淑
　首僧体渥
　三補大仁
　書記快明
　持事月桂
緣化秩畫員
首通政雉翔
比丘 快仁
　　 守悟
比丘 道均
　　 快日
　　 曇慧
　　 弘眼
　　 廣軒
比丘
　　 性貧
　　 樂宝
　　 樂禪
　　 宝學
比丘 能貧
證師 虛照
大師 碧琳
證師 寒影
首座 最○
誦呪 鐵○
首座 ○○
　　 ○○
　　 ○行
　　 德密
持殿 性行
　　 致敏
供養主
比丘 蔡敏
　　 体荷
　　 印閑
　　 ○仁
負木 性○
都監比丘

　　　○環
　　　○○
　　　○○
○○　○○
　　　○順

참고 6. 鳳停寺 (1765)

乾隆三十年乙酉五月二十日安東鳳停寺
甘露王幀改造奉安于萬歲樓
　　施主秩
婆蕩大施主安次明 兩主　保体
　大施主安從萬 兩主　保体
　大施主趙○宗 兩主　保体
　大施主權殷碩 兩主　保体
　大施主比丘義云　　保体
引勸大施主華岩堂時善　保体
　大施主　　秋宇滿　保体
　大施主嘉善柳百石　保体
　大施主比丘嘉善大機　保体
　大施主僉議趙廷繭　保体
　　嘉善權太元　保体
　　　　林奉先　保体
　　通政金一龍　保体
　　比丘嘉善体鵬　保体
　　　南召史
　　　金完錫

　　　緣化秩
證師幻住堂大……
　　雪月堂…
　　首座…
持呪比丘…

18. 新興寺 (1768)

乾隆三十三年戊子
四月初四日新興
寺甘露壇婆幀
彩色供養普施
獨當大施主
嘉善敏察保體以此
工德極樂上品上生

證明愚之
誦主覺惠
　　守淸
　　若詢
良工尙戒
　　碧河
　　興悟
　　智膳
供養主
　○希
　宇還
　忠悟

持殿性律
　　鵬察
負木再建
淨桶祖演
別座福希
都監兼引勸大施主慧勳
時僧統嘉善性間
前僧統資憲之心聰悅
八道紏正都僧統嘉善淨贊
書記勝演
首僧和伯

19. 通度寺　Ⅰ（1786）

時維乾隆五十一我　聖上卽
位之十一年丙午五月日宜寧
闍堀山修道寺中建化鳩
財新畵成下壇甘露幀
仍安于本寺
證師大和尙體宇
山中大宗師寬慧
持殿　　緇讚
誦呪　　會演
　　　　海瀛
　　　　泰鵬
　　　　衍竺
　　　　振善
供養主　碩鵬
　　　　廣尙
畵師　　評三
　　　　惟性
　　　　性允
　　　　察敏
　　片手
　　　　極贊
　　　　幻永
　　　　友心
　　　　快性
　　　　影輝
　　　　永宗
化主　　寬慧
　　　　曇瑞
別座　　碩己
都監　　曇淑
時和尙　最敬

　施主秩
寬慧伏爲　亾師
印聖靈駕
曇淑
國律伏爲　亾母
金氏靈駕
居士善和伏爲　亡父
渭衍靈駕
舍堂自閑
碩己

李文淂
金潤洪
法岑
處益
平元

各ミ施主等伏爲上世先亡
師尊父母久近親戚及與
法界寃親沉淪苦海一
切受苦衆生同生淨土亦
己身等現世消灾觧寃
增福壽報滿往生西方
極樂世界上品上生見佛
淂道後廣度苦海衆生
之大願ミ以此功德普及
於一切我等與衆生皆
共成佛道

20. 龍珠寺（1790）

聖上之十四年
庚戌九月日畵
成甘露會奉
安于隋城花
山龍珠寺
監董官前司謁
　　黃德諄
副司果尹興莘
證師　宇平
　　　性蓮
　　　等麟
　　　義沾
　　　璀絢
誦呪　豊一
　　　喆仁
　　　震環
　　　性還
　　　就圓
　　　竺訓
　　　斗弘
　　　養珍
畵師　尙兼
　　　弘旻
　　　性玧
　　　宥弘
　　　法性
　　　斗定
　　　慶波
　　　處洽
　　　處澄
　　　軏軒
　　　勝允
持殿　大信
　　　月信
別座　弘尙
都監　獅馴

　　哲學
書記　正雄
　　　慧玘
鍾頭　斗性
　　　永旻

21. 高麗大博物館藏 － 無畵記（1791）

22. 觀龍寺（1791）

乾隆五十六年辛
亥五月日嶺左昌
寧縣東九龍山
觀龍寺新畵成
下壇幀一會奉
安于本寺
獨辦大施主体鵬
近初森律竺蘭
　　朩伏爲
凵翁師嘉善大夫
普益靈駕
　緣化秩
證明法樂坡慕修
　　　碧潭大嚴
誦呪法師瑞彦
良　比丘塏峯
供養　比丘守曄
都監　比丘泰益
別座　比丘務淑
化士超虛堂太維
時僧統比丘意演

23. 銀海寺（1792）

乾隆伍拾柒年壬子八月十六日始成至菊
月初八日畢功奉安
　　　奉爲
主上殿下壽萬歲
王妣殿下壽齊年
世子邸下壽千㤒
大施主庚午甲福獜摠彦原惠泰演
戒聰永熙贊旻靈駕河文太任
性大仁守各伏爲
上世先凵父母師尊弟子叔伯兄弟
列名靈駕以此功德咸脫苦趣超
生淨土之願
同願大施主比丘斗安保体
　　緣化秩
　　證明聖奎
　　　性觀
　　誦呪賢陜
　　　守一
　　　巨淳
　　　之心
　　　良玩




國心
寬一
持殿宝鑑
奉玩
勝洪
畫士王喜峯
取澄
指演
頓活
宇心
亁和
朴贊
普心
彩元
贊淳
斗贊
義天
旺成
性彦
釋雄
祥俊
供養主希一
体閑
亁守
永守
意曄
都監幸涓
別座原惠
鍾頭勝悅
取玉
化士永熙
主司有聞
惠榮

本菴秩
西窟大比丘有聞
籌室比丘惠榮
体性
淸暉
最和
致幸
斗安
幸涓
能甘
印卡
意玩
福獜
立繩　摠彦
原惠
泰演
戒聰
永熙
錦鵬
勝悅
錦日
采彦
性濤
幸宇




千日
泰還
亁還
德初
能岑
戒熙
處澄
道善
會演
勝洪
處愚
戒管
策典
勝活
處昕
德典
戒暉
亁寬
智寬
尚宝
尚澄
取玉
尚慧
尚昕
仁玉
智云
策益
智活
戒旭
戒心
智默
性琪
冠順
策還
性補
性樞
性旻
再遇
智環
花孫
宇洪
宇日
千手
亁大
象雲
龍川
喜童
義察
德贊
智鑑
策玩
戒孫
聖淂
瑞仁
平善
願以此功德普
及於一切我等与
衆生當生極樂




旺同見无量
壽皆共成伏道

首僧進峯
時僧統演杕
直舍快彦
書記勝曄

24. 湖巖美術館藏 – 無畫記

25. 弘益大博物館藏 – 無畫記

「古今先亡明君后妃」
「苦行高公善女」
「位稱世主旺号明王」
「比丘先厶僧道」
「先厶大臣忠義將師」
「一切天仙等」
「鐵網火城之流」
「飽學書生」
「○○○○○○○」
「六欲天人眷屬」
「老年無護餓死別郡」
「先厶又摩那」
「比丘尼沙弥尼」
「雙盲卜士之流」
「墙崩屋倒之流」
「顚沛失命之流」
「拘繫自縊」
「刀杖加害」
「夫婦不諧」
「含冤無訴而自殺」
「蛇傷以終」
「兩陣相交」
「今宵召請某氏之靈」
「太虛空神」
「霹靂已亡」
「士農工商一切群分」
「經常求利」
「雙六○○」
「主殺其奴」
「○形奴○」
「○碾馬踏」
「奴犯其主」
「誤針灸療」
「酒狂投壺」
「斬頭落地」
「師資互害」
「○○樂士之流」
「賣卦山人之灵」
「暗施毒藥」
「飢虛凍餒他鄉之流」
「獸○孤魂」
「投河落井之流」
「火頭恒少餓鬼」
「水溺命終之流」




「山嵐瘴氣」
「臨產子母○○」

26. 白泉寺 雲臺庵 (1801)

嘉慶陸年辛酉
二月日晉州臥龍
山百泉寺南嶺
臺防山雲臺菴
奉安于
證明　　　　泄月沃印
誦呪法師　　直心
　　　　　　○海
　　　　　　福信
　　　　　　正宅
　　　　　　啓弘
畵師比丘　　泰榮
片手　　　　錦現
　　　　　　獻永
　　　　　　瑞圭
　　　　　　洪泰
　　　　　　誠修
　　　　　　寬日
　　　　　　智元
　　　　　　敏○
六色淨秩　　庵○
通政大夫　　金貴才開○
　　　　　　志洪
　　　　　　活洪
　　　　　　有幸
　　　　　　順○
　　　　　　守性
　　　　　　守一
　　　　　　守心
小○○　　　孟俊
　　　　　　萬孫
　　　　　　宗集
　　　　　　金○
　　　　　　金智夢
　　　　　　姜月奉
供養比丘　　任寬
　　　　　　善是
施主秩　　改金大施主　順猻
　　　　　　　　　　　伏○
○師　　　通政大夫　　覺○
　　　　　　　　　　　○○然
　　　　　　　　　　　仁上佐
　　　　　　　　　　　直活
施主秩
嘉善大夫　　郭德龍
嘉善大夫　　郭○海
　　　　　　郭德允
通政大夫　　鄭儀右
嘉善大夫　　朴道元
機布施主　　比丘　　海洪
　　　　　　崔○貴　金氏

金建伊
郭孟衆
○○安
金○○
郭有元
母柳○○
儀有稀
姜日張
金壽福
郭聖直
金得中
金允基
郭聖得
裵姜○
郭聖得
郭忘稀
徐月龍
裵興周
朴奉○
朴仁○
盧德日
朴龍○
金行吾
朴己樏
裵儀○
李采亮
張重○
文張雲
張膳○
張稀天
張○○
張戒仁
裵智弘
金淳伊
金東伯
金○之
文學○
張萬斗

紙干周通引

化主比丘
別座比丘
大都監比丘

27. 守國寺 (1832)

道光十三年壬辰
五月十三日奉
安于滿月山守
國寺

　　緣化秩
證師　道庵聖棋
誦呪　比丘　悟性
金魚　比丘　熙圓

陟安
○寬
幸願
淨桶
八定

片手　比丘　世元
　　　比丘　金○寮
供司　比丘　就○
　　　比丘　致寬
鍾頭　比丘　桂○
　　　比丘　保○
別座　比丘　性善
都監　比丘　琓秀
化主　比丘　虞庵
　　　○堂　處侊
三綱　比丘　戒珉
　　　比丘　菊澄
　　　比丘　永眞

　　施主秩
乾命　洪氏
坤命　李氏　兩
乾命　金氏
坤命　李氏　兩
乾命　金氏
坤命　李氏　兩
坤命　李氏
尙宮　徐氏
坤命　李氏
坤命　朴氏
坤命　車氏
坤命　省氏
坤命　金氏
坤命　文氏
乾命　朴氏
坤命　金氏　兩
乾命　朴氏
乾命　朴氏
乾命　車氏
尙宮　李氏
尙宮　崔氏
乾命　金氏
坤命　孫氏
乾命　重懷　兩
坤命　崔氏

28. 水落山 興國寺 (1868)

同治七秊戊辰十一月
十一日神供二十日告
功甘露幀畵一繪
奉安○○山興國寺
　　緣化秩
證明　印虛惟性
　　　泳濟法船
　　　葉庵琪柱
誦呪沙彌　彰奎
金魚片手　金谷永煥
　　　　　漢峰瑲曄

比丘 昌活
　　　應訓
　　　莊○
供司沙彌　　戒枕
鍾頭沙彌　　彰屹
化主　　濟庵應荷
大小施主同願同參
同見同行隨喜結
緣等乃至法界○
靈哀魂佛子等
同證樂邦蓮胎
受生之大願

29. 慶國寺（1887）

緣化所
證明　寶雲亘葉
　　　普應潾穗
　　　騰雲修隱
誦呪比丘　慧聰
畫師　蕙山竺衍
　　　石翁喆侑
　　　錦雲洵玫
　　　比丘頭照
鐘頭　比丘永碩
都監　其松碩察
化主比丘　碩讚

施主
尙宮信女癸未生
　　朴氏法性花
尙宮信女庚寅
　　生盧氏香林月
尙宮信女己酉生
　　金氏盧空心
尙宮甲辰生
　　安氏
乾命丙午生
　　李昌孫
光緒十三年丁亥
　　三月日奉安于
　　慶國寺

30. 個人藏 - 無畫記

31. 佛巖寺（1890）

庚寅十月日
造成于
證明比丘
栭映定修
片手比丘
普庵肯法
沙彌等閑
化主比丘

竺明肯玫
尙宮己酉生
朴氏大慧月
尙宮己酉生
金氏大智月
尙宮戊午生
崔氏華藏月
尙宮壬子生
崔氏智慧心
尙宮戊午生
曹氏光明花
信女丙午生
柳氏正明行
信女乙酉生
李氏永西花
乾命甲寅生
朴氏坤命戊
辰生洪氏 兩
住
童子己丑生
壽男壽命
長遠
坤命丁亥生
卞氏
乾命乙卯生
高氏坤命庚
申生李氏 兩
住
乾命乙卯生
安氏坤命庚
申生李氏 兩
住

隨喜結緣同
參齋者現
增福壽當
生淨刹之願
願以此功德
普及於一切
我等與衆生
皆共成佛道

32. 奉恩寺（1892）

緣化所
證明　沙月智昌
　　　寶雲亘葉
　　　騰雲修隱
　　　大淵月穗
金魚　漢峰瑲曄
　　　蕙山竺衍
　　　比丘弘範
　　　虛谷亘順
　　　　　慧寬
　　　比丘戒雄
供司　沙彌法悟

鍾頭 沙彌竺禪
　　　　取淵
別座 松谷守法
都監 枕松摠典
化主 月峰法能
誦呪 比丘仁先
　　　　守玄
持殿 比丘性允
　　　　昊政

引勸
　　庚寅生吳氏淸淨月
別供 沙彌仁讚
　　　　太昕
判事 靜海法天
有司 海翁法船
三甫 沙彌太昕
香閣 鶴虛石雲
板殿 枕松摠典

獨辦大施主
乾命 己丑生閔公斗鎬延年益壽
位高一品祿有千鍾現
坤命 戊戌生文氏兩位
前安樂當徃淨土見佛聞法頓悟法印
尙宮信女申氏景德華
乾　辛巳生李一壽
坤丙申生洪氏
乾　辛未生李時裕
坤己巳生朴氏
乾命戊子生盧淳赫
坤命甲寅生朴氏
童子辛卯生聖萬

願以此功德 普及於一功
我等與衆生 皆共成佛道
光緒十八年壬辰五月初七日
爲始上壇中壇甘露幀幷造
成二十日點眼奉安于修
道山奉恩寺大法堂

33. 地藏寺（1893）

光緒拾九年癸巳三月十五
日點眼奉安于夲寺
證明比丘　龍雲堂淳一
會主比丘　東河堂正淡
誦呪比丘　　普明
持殿比丘　　德喜
金魚比丘　錦湖堂若效
　比丘　大愚堂能昊
　沙彌　　　文性
　　　　　　性彦
鐘頭比丘　　有成
　　　施主秩
淸信女壬辰生韓氏宝鏡心

清信女丙申生吳氏蓮池花
乾命辛丑生延聖賢
清信女壬寅生徐氏普德花
清信女壬午生崔氏明心花
清信女庚寅生李氏宝香花
乾命丁未生朴昌根
乾命壬子生鄭氏
化主比丘　景雲堂戒香

34. 普光寺（1898）

大韓光武二年戊戌閏三月初六日神供十三日
落成奉安于古靈山普光寺大雄殿
　緣化所　　　　　　　　　　　　證明
奐映芝修
　　　靑隱僧杲
　　　檀岳錤性
金魚片手　慶船應釋
　　　　　錦華機烱
　　　　　龍潭奎祥
　　　　　雪湖在悟
　　　　　沙彌允河
誦呪　德海奉玩
　　　無何昌周
持殿　碧山戒順
奉茶　沙彌靈天
鍾頭　比丘守宗
　　　比丘正三
供司　比丘鏡照
別座　比丘德守
都監　錦湖性允
化主　仁坡英玄

今此佛事大小結緣隨喜同參施主
願以此功德　普及於一切
我等與衆生　當生極樂國
同見無量壽　皆共成佛道

35. 三角山 靑龍寺（1898）

光武二年戊戌臘月日
三角山靑龍寺甘露幀
奉安于大雄殿
證明比邱　慶船堂應釋
誦呪比邱　順賢
畵師比邱　宗運
供司比邱　彰敏
化主比邱尼　應攝
恩師比邱尼　法宥
上佐沙彌尼　在蓮
亡翁師比邱尼　戒宗
亡父　　順興安氏
亡母　　玄豐郭氏
亡坤命乙酉生涼州高氏
亡坤命戊子生連安車氏

亡上佐比邱尼壬戌生灵駕
以此功德法界咸灵離苦得樂

36. 白蓮寺 – 無畵記（1899）

37. 通度寺 Ⅱ（1900）

大韓光武四年閏八月日
慶尙南道梁山郡靈鷲
山通度寺金剛戒壇新
畵成奉安于本寺萬
歲樓
　　　一波法允
證明比丘龍岳慧堅
　　　海曇致益
誦呪　東溟有脩
　　　敬學
　　　善住
　　　寶成
　　　敬郁
　　　龍溟道元
良工片手東湖震徹
　　　雪齋秉敏
　出草　尙祚
　　　敬秀
　　　斗烱
　　　性昊
　　　琪華
　　　斗典
　　　彗元
　　　彰欣
　　　在訓
　　　性還
　　　學淳
　　　性元
　　　斗欽
　　　淨蓮
　　　斗正
　　　在希
　　　道文
　　　道允
持殿比丘古山正華
　　　沈溟周璨
　　　虎山文俊
　　　印珣
供司沙彌　永喜
別供　　信宗
淨桶　　性純
鍾頭　　湘燻
　　　景三
明臺　　天孝
別座　　亘佑
都監龍悷晦淵
化主檜峰志五
　　古山正華

　　大施主秩
比丘幻潭禮恩
　　性海南巨
　　大虛有眞
清信女甲申生張氏普覺月
清信女庚子生李氏普德花
丙辰生朴柱勉
甲寅生李氏普覺花
癸未生具氏金剛華
丙申生張雲遠
壬子生任氏般若華
丙申生鄭洽伊
戊子生裵致憲
壬子生金文祥
乙酉生裵大仁華

　　山中大德秩
龍岳慧堅
翫月在石
寶蓮定有
翫潭度修
瑞潭取佑
海嶺圓誠
永湖德活
聖峰性寬
玄潭取暎
晦溟灝權　　和尙琪演
鷲龍泰逸　　三剛在英
文谷性稷　　書記景祚
寶山有元
金山志性
金城文佑
楞庵度稀　　有洽
德坡義善　　景祚
信峯道源　　志演
東溟有侑　　純粹
德月智淳　　慧照
枕溟周贊　　斗英
九淵收一　　仁珣
抱菴度成　　在訓
亘潭法浧　　元一
月山斗成　　樞英
檜峰志五　　德允
幻潭禮恩　　敏佑
雲峯奉奎　　致善
大蓮敬一　　性基
愚山在基　　奉律
月海琪宣　　書記秩
雷山奇錫　　敬善
愚溪志彦　　榮洽
古山正華　　洛柱
會雲在元　　戒佑
也山應洙　　萬一
蓮峰奉五　　幸演
一坡法允　　正佑
春溟義化　　圭貞
櫟庵法信　　文定
大月性閑　　眞日

龍山法澄　　　和尙秩
大虛有眞　　　敏旭
度月允洸　　　戒周
亘虛普挾　　　性浩
震溟奉元　　　基悟
亘庵尙慧　　　敬仁
聖海南巨　　　敬一
龍醒晦淵　　　定日
九皐中鶴　　　景眞
夢山志性　　　在英
翠山應純　　　僧統秩
秋潭敬天　　　九河一源
默潭正溟　　　虎山文俊
濟潭榮柱　　　夢草大岸
海潭致益　　　虎澄取欣
大愚在寅　　　枕虛亘典
　　　　　　　龍溟道元
　　　　　　　普門印弘
　　　　　　　繩山暑岺

38. 神勒寺（1900）

光武四年庚子五月二十二日
神供六月初十日
點筆因玆奉安于本寺
緣化所
證明比丘　　　洪溟月和
片手比丘　　　錦華機烱
金魚比丘　　　繡璟承琥
　　比丘　　　漢谷頓法
　　　　　　　靑嚴雲照
　　　　　　　比丘灵昱
　　　　　　　比丘亘葉
　　　　　　　禮雲尙奎
　　　　　　　比丘潤澤
　　　　　　　比丘玟昊
沙彌璟洽　沙彌允河　沙彌仁修
沙彌璟環　沙彌斗正
持殿比丘　　　俊慧
供司比丘　　　定智
　　比丘　　　昌心
誦呪比丘　　　頓祥
別供比丘　　　典盛
　　沙彌　　　元文
茶角沙彌　　　仁贊
　　行者　　　壽天
別座比丘　　　海文
都鑑比丘　　　自彦
化主比丘　　　瑞雲昌珪

　施主秩
坤命丁未生　鄭氏單身保軆
　長子庚午生　金重圭
坤命庚午生　李氏兩住保軆
速得貴男子發願
願已此功德　普及於一切

我等與衆生　皆共成伏道

「南無淸淨法身毗盧遮那佛
大皇帝陛下天軆安寧聖壽萬歲
普告十方諸利海無盡三寶降此地
廣度法界諸衆生」
「南無圓滿報身盧舍那佛」
「南無千百億化身釋迦牟尼佛」

39. 大興寺（1901）

大韓光武五年辛丑十二月十五日奉安于
海南大芚寺大雄寶殿
證明比丘　錦溟添華
誦呪比丘　　　守洪
持殿比丘　　　守仁
金魚比丘　明應幻鑑
片手比丘　禮芸尙奎
模畵比丘　梵華潤益
　　　　　　　玟昊
　　　　　　　允夏
　　　　　　　尙昕
供司　　　　　相昕
鍾頭　　　　　貴文
別座比丘　　　妙元
都監　　　應虛性安
化主比丘　六峰法翰

40. 高麗山　圓通庵（1907）

大韓光武十一年
呈美初夏月
十四日神供二十八日
點眼奉安于
江華府高麗山
圓通菴緣化所
證明　晦明日昇
金魚比丘　斗欽
片手　雲湖在悟
　　　　　根永
　　　　　在元
　　　　　尙昕
鍾頭比丘　一文
奉茶比丘　一文
供司比丘　太○
淨桶　李云承
別座比丘尼　道咸
都監比丘尼　妙○
　　　　　　允禧
　　　　　　台仁
化主　禪隱奉禧
　　比丘尼　仁福
　　比丘尼　允喜
持殿　誦呪　德和
　施主秩

同願發心大
小檀那等
同致吉祥之
大願

41. 靑蓮寺（1916）

緣化秩
證明　玩海聖淳
○○　○○熙㼐
持殿比丘　悳元
金魚　大圓圓覺
　　　古山竺演
片手　寶鏡普現
書記比丘　寅○
鍾頭沙彌　○○
茶角沙彌　璟○
供司　震菴學鎭
別供比丘尼　達成
　　比丘尼　頓成
　　沙彌尼　祥金
　　沙彌尼　宗云
　　沙彌尼　祥五
　　沙彌尼　祥吉
都監　寶月善照
別座　比丘尼　妙黃
化主　比丘尼　淨賢

乾命尹斗炳
坤命金　氏
乾命洪元○
乾命洪載俊
乾命尹照炳

大正五年丙辰五月
十日奉安于靑
蓮寺

　願以此功德
　普及於一切
　我等與衆生
　當生極樂國
　同見無量壽
　皆共成佛道

42. 通度寺　泗溟庵（1920）

上壇幀同時
造成
證明海曇致益
金魚煥月尙休
　　　　性煥
　　　　炳赫
　　　　道允
化主檜峰志五

施主秩
吳氏淨土華
甲申生徐甲元
丁丑生徐種坤
　　徐度麟
己未生鄭道坤
壬戌生崔氏兩主
甲午生徐洪敬
己卯生孫鍾旭
癸亥生劉學鍊
己卯生徐鍾在

丙寅生○
允成
李世浩
崔厠介
金氏一
心華

43. 興天寺（1939）

三角山興天寺空花
佛事 佛紀二千九百六
十七年己卯 十一月六日
點眼奉安于

緣化所
證明 比丘 東雲成善
誦呪 沙彌 定慧
畫師 片手 比丘 普應文性
出草 比丘 南山秉文
都監 比丘 雲月頓念
別座 比丘 湖雲學桂
書記 沙彌 俊明
鍾頭 沙彌 昌宣
住持兼化主 雲耕昌殷

44. 溫陽民俗博物館藏 － 無畫記

45. 日本 西敎寺藏（1590）

萬曆十八年庚
寅九月日下
布施主 良女漢今
大施主 金世龍兩主
　施主 金今連兩主
　施主 金風連兩主
　施主 日 從保体
　施主 金○萬兩主
　施主 金粉香兩主
　施主 金一漢兩主
　施主 金石目兩主
　施主 金玉同兩主
　施主 仝今兩主
　施主 黃石老兩主
　施主 林 從兩主

施主 黃莫山兩主
　戒禪比丘
　智牛比丘
　先學比丘
　信衍比丘
　畫員 惠熏比丘
　供養主 日祐比丘
山衲大化主 仁悟比丘

46. 日本 光明寺藏 － 無畫記

47. 慶北大博物館藏 － 無畫記

48. 宇鶴文化財團藏（1681）

施主秩
都大施主 尙
宮 宋氏節
伊 保体
大施主 尙宮
朴氏路貞
保体
大施主 李氏
保体
大施主 崔氏
金伊德 保体
大施主 魯氏
保体
大施主 尙宮 朴
氏 保体
引勸大施主
池氏 順女 保体
大施主 李氏
戒香 保体
大施主 金氏
靑鸞 保体
施主 高氏
禮伊 保体
大施主 李成
赤 兩主
大施主 崔○
○○ 大施主 張二
○○○
大施主 李永
○兩主
緣化秩 證明 惠能比丘
畫員 哲玄比丘
灵現比丘
行淸比丘
熙○比丘
卓眞比丘
持殿 卓卜比丘
別座 ○○○比丘
供養主
但默比丘
呂習比丘
寺衆秩

智淳比丘
勝海比丘
楚雲比丘
海稔比丘
勝閑比丘
祖堅比丘
義均比丘
性圭比丘
弘允比丘
卓倫比丘
印岑比丘
道安比丘
卓○比丘
圓印比丘
思俊比丘
思徹比丘
克倫比丘
尙寬比丘
克○○○○
康熙二十年
○○○月望
日化主 戒琳
比丘

49. 靈鷲山 興國寺（1723）

雍正元年癸卯孟夏日全
羅左道順天靈鷲山興
國寺○○○下壇幀
……
　緣化秩
證明 ○○○○比丘
持殿 　○○比丘
誦呪 　○○比丘
　　　○○比丘
……

50. 安國庵（1726）

雍正四季丙午四月日慶尙右道咸
陽郡方丈山金臺庵下壇幀造成
奉安于安國庵
　施主秩
基布施主金氏　兩主保体
施主金振玉　　兩主保体
施主林斗仁　　兩主保体
施主一雄
　　　　　　比丘
施主信侃
　緣化秩
證師永休　　比丘
　霜菊
　　　　　　比丘
持殿景和
　坦湖
　　　　　　比丘

誦呪智學
　　智行
　　曇澄　　　　比丘
畫員彩仁
　　　　　　　比丘
　　日敏
　　太玄
供饡守藏　　　比丘
　　太日
　　天俊　　　　比丘
來往順英
　　　　　　　比丘
時住持素敏
老德道澄
　　　　　　　比丘
　　慈尙
大禪師天悟　　比丘
　　別座妙覺
　　化主性覺　　比丘
引勸化主英海

51. 聖住寺（1729）

雍正七年己酉五月
日謹募
下壇幀一部奉安
于慶尙右道昌
原都護府南佛
母山聖住寺
　　施主秩
婆幀施通政通慧
婆幀施通政再英
婆幀比丘太明爲
凵母朴召史保體
婆幀施加善萬行
供養施比丘大安晶哲
等爲凵父安成就
施主　金時太兩主
施主　白順哲兩主
施主　金召史保體
施主　金永遠保体
施主　金永弼兩主
施主　金再白兩主
施主　朱進石施主
施主　宋贊伊兩主
施主　朴召是
施主　軒奝石兩主
施主　崔善文兩主
施主　金氏召史
施主　徐云石兩主
施主　鄭厚石兩主
施主　南善文兩主
施主　南必發兩主
施主　金哲宗兩主
　　緣化秩
證明道人惠華
誦呪道人震日
持殿道人一淸

指證龍眠比丘性澄
　　通政比丘愼淨
　　　　比丘漢英
畫員比丘　印行
　　比丘　漢英
畫員比丘　世冠
　　比丘　國暎
炊供隨喜比丘道人致眼
　　比丘　眞性
　　比丘　偉贊
光明助緣　敬淳
　　比丘　以學
鍊軸通政　處鋻
都監嘉善信敏
別座通政日雲
大功德大化土碧
巖孫道人眞淨
願以此功德
皆共成佛道

52. 表忠寺（1738）

乾隆三年戊午十二月
二十九日慶尙左道
密陽靈鷲山表
忠祠安于
大施主
嘉善　柳於屯
　　　李應龍
嘉善　崔萬綵
幼學　尹奉日
緣化證師眞淨
　　誦呪印俊
　　持殿就玄
畫員都　晶根
副畫　　就詳
　　　　抱根
　　　　智心
　　　　性悟
供養主　最卜
　　　　順一
　　　　海俊
　　　　芳信
　　　　綵玄
　　　　鶴謙
　　鍊軸　呂華
都僧統嘉善翠眼
時和尙　致和
都監嘉善尙玄

53. 桐華寺（1896）

漢陽開國
五百五年
丙申十一月
十一日大邱
府八公山桐

華寺新畫
成甘露幀
仍奉安于
本寺鍾閣
　緣化秩
證明彙閏
　　啓俊
　　錫柱
　　在允
龍眼奉華
　　仁宣
誦呪幻住
　　一柱
　　補玹
　　聖鉉
　　學訥
持殿正祐
養主定洙
　　敬宜
　　奉祐
鍾頭性堅
　　仁奎
都監斗英
別座亨昱
化主奉芸
　原
大栗里居
壬子生
崔陽鳩
　施主秩
本○居
坤○壬戌生
韓○○
率子丁亥
生徐夅伊
　原

願以此功德
普及於一切
我等汝衆生
皆共成佛道

54. 興天寺（1939）

三角山興天寺空花
佛事　佛紀二千九百六
十七年己卯　十一月六日
點眼奉安于

緣化所
證明　比丘　東雲成善
誦呪　沙彌　定慧
畫師　片手　比丘　普應文性
出草　比丘　南山秉文
都監　比丘　雲月頓念
別座　比丘　湖雲學桂
書記　沙彌　俊明
鍾頭　沙彌　昌宣
住持兼化主　雲耕昌殷

甘露幀 所藏處 住所錄

도판번호	연대	작품명	소장처	주소
1	1589	藥仙寺藏 甘露幀	奈良國立博物館	日本 奈良市 登大路町 50番地 奈良國立博物館
2	1591	朝田寺藏 甘露幀	朝田寺	日本 松板市 朝田 427
3	1649	寶石寺 甘露幀	國立中央博物館	서울 종로구 세종로 1가
참고 3	1661	順治十八年銘 甘露幀	個人 所藏	
4	1682	靑龍寺 甘露幀	靑龍寺	경기 안성군 서운면 청룡리 28
5	1701	南長寺 甘露幀	南長寺	경북 상주시 남장동
6	1723	海印寺 甘露幀	海印寺	경남 합천군 가야면 치인리 10
7	1724	直指寺 甘露幀	個人 所藏	
8	1727	龜龍寺 甘露幀	東國大博物館	서울 중구 필동 3가 26
9	1728	雙磎寺 甘露幀	雙磎寺	경남 하동군 화개면 운수리
10	1730	雲興寺 甘露幀	雲興寺	경북 달성군 가창면 오리 151
11	1736	仙巖寺 甘露幀 (義謙筆)	仙巖寺	전남 승주군 쌍암면 죽학리
참고 4	1741	麗川 興國寺 甘露幀	個人 所藏	
12		仙巖寺 甘露幀 (無畵記)	仙巖寺	전남 승주군 쌍암면 죽학리
13	1750	圓光大博物館 甘露幀 I	圓光大博物館	전북 이리시 신용동 344-2
14	1755	國淸寺 甘露幀	기메美術館	Musée National des Arts Asiatiques-Guimet 6, place d'léna 75116 Paris
15		甘露幀	國立中央博物館	서울 종로구 세종로 1가
참고 5	1758	安國寺 甘露幀	個人 所藏	
16	1759	鳳瑞庵 甘露幀	湖巖美術館	경기 용인군 포곡면 가실리 204
17	1764	圓光大博物館 甘露幀 II	圓光大博物館	전북 이리시 신용동 344-2
참고 6	1765	鳳停寺 甘露幀	個人 所藏	
18	1768	新興寺 甘露幀	湖巖美術館	경기 용인군 포곡면 가실리 204
19	1786	通度寺 甘露幀 I	通度寺	경남 양산군 하북면 지산리
20	1790	龍珠寺 甘露幀	個人 所藏	
21		高麗大博物館 甘露幀	高麗大博物館	서울 성북구 안암동 5가 1번지
22	1791	觀龍寺 甘露幀	東國大博物館	서울 중구 필동 3가 26
23	1792	銀海寺 甘露幀	個人 所藏	
24		湖巖美術館 甘露幀	湖巖美術館	경기 용인군 포곡면 가실리 204
25		弘益大博物館 甘露幀	弘益大博物館	서울 마포구 상수동 72-1
26	1801	白泉寺 雲臺庵 甘露幀	望月寺	경기 의정부시 호원동 산89
27	1832	守國寺 甘露幀	기메美術館	Musée National des Arts Asiatiques-Guimet 6, place d'léna 75116 Paris
28	1868	水落山 興國寺 甘露幀	興國寺	경기 남양주군 별내면 덕송리 331
29	1887	慶國寺 甘露幀	慶國寺	서울 성북구 정릉동 753
30		個人藏 甘露幀	個人 所藏	
31	1890	佛巖寺 甘露幀	佛巖寺	경기 남양주군 별내면 화접리 797
32	1892	奉恩寺 甘露幀	奉恩寺	서울 강남구 삼성동 73
33	1893	地藏寺 甘露幀	地藏寺	서울 동작구 동작동 305
34	1898	普光寺 甘露幀	普光寺	경기 파주군 광탄면 영장리 13
35	1898	三角山 靑龍寺 甘露幀	靑龍寺	서울 동대문구 숭인동 17-1
36	1899	白蓮寺 甘露幀	白蓮寺	서울 서대문구 홍은동 312
37	1900	通度寺 甘露幀 II	通度寺	경남 양산군 하북면 지산리
38	1900	神勒寺 甘露幀	神勒寺	경기 여주군 북내면 천송리 282
39	1901	大興寺 甘露幀	大興寺	전남 해남군 삼산면 구림리 789
40	1907	高麗山 圓通庵 甘露幀	圓通庵	경기 강화군 강화읍 국화리 산550
41	1916	靑蓮寺 甘露幀	靑蓮寺	경기 강화군 강화읍 국화리 산550
42	1920	通度寺 泗溟庵 甘露幀	通度寺	경남 양산군 하북면 지산리 통도사 內
43	1939	興天寺 甘露幀	興天寺	서울 성북구 돈암동 592
44		溫陽民俗博物館藏 甘露幀	溫陽民俗博物館	충남 온양시 권곡동 403-1
45	1590	西敎寺藏 甘露幀	西敎寺	日本 滋賀縣 大津市 板本
46	16세기	光明寺藏 甘露幀	光明寺	日本 兵庫縣 神戶市 北區 道場町
47	17세기	慶北大博物館 甘露幀	慶北大博物館	대구 북구 산격동 1370
48	1681	宇鶴文化財團 甘露幀	宇鶴文化財團	서울 중구 명동2가 33-1
49	1723	靈鷲山 興國寺 甘露幀	湖巖美術館	경기 용인군 포곡면 가실리 204
50	1726	安國庵 甘露幀	法印寺	경남 함양군 안의면 금천리
51	1729	聖住寺 甘露幀	聖住寺	경남 창원시 천선동 102
52	1738	表忠寺 甘露幀	表忠寺 護國博物館	경남 밀양시 단장면 구천리 31-2
53	1896	桐華寺 甘露幀	桐華寺	대구 동구 도학동
54	1939	興天寺 甘露幀	興天寺	서울 성북구 돈암동 592